中国历史 1

造物未说的秘密——

破解上古图腾崇拜祖源

王晓强 著

博客思出版社

《造物未说的秘密——破解上古图腾崇拜祖源》简言

一

本书是一本关于图像学的科普文字，是对我们国家各个考古单位专家们发掘梳理之文物中很少一部分图像的归类和判断。

本书只是我学习过程中心得的随笔。虽然它是随笔，但我力求"无一字无来历"，也许判断有些胆大，但绝不敢恣意妄为。

本书所涉猎的图均为国家文博机构公开发布或展出的全民共有财产。在这些图的有关部分，我一般都会简要地说明其出处；在此特向为它们的发表及工作、研究的同仁们致敬。

本书是我师从沈从文先生古代服饰研究的另一种领悟——虽然我这样说有点"傍大款"以自炫的味道，但是我不能不交待我研究方法的来处。

二

本节在本书的正文里没有涉及，因为欲研究古代图像需要明白它们产生的语境，为了例说清晰，故而本节特意以图形性文字产生之语境来例之。我们得承认，中国文字来源于、概括于有会意功能的图像——当然，下面的叙述，有些已牵扯到了本书的核心思维而也有必要论之。

这里就以接近图形文字的《易经》之"易"字四种字体为例（2图1-1）说明：

甲，甲骨文"易"（《甲》3364）。乙，西周早期"易"（《德鼎》）。丙，西周中期"易"（《七年趞曹鼎》）。丁，西周晚期"易"（《毛公鼎》）。

甲、乙象形水溢出器皿。

丙似乎是乙的简化。然而这样的简化已经和文字最初"龙"字构型之"S"形相合——甲骨文里凡和"龙"有关系的字，基本均呈"S"或"C"形。

丁的字形已变化成龙鸟——所谓的龙鸟，即商代玄鸟的别名，是龙和凤合体的一种凤鸟，就字面意思而言，其"玄"是指着水而言，水的象征物为龙；"鸟"即凤鸟。中国的龙凤图像，自龙凤图腾成熟的时代开始，造型便是"龙中有凤、凤中有龙"，例如，一般的龙生着禽鸟的爪子或禽鸟的某种象征，一般的凤生

着龙蛇的腹甲或龙蛇的某种象征。"龙中有凤、凤中有龙",正是中国传统哲学"阳中有阴、阴中有阳"的图像说明。譬如龙阴凤阳,龙生凤爪为阴中有阳,凤生龙蛇之腹甲,为阳中有阴等。因此我判断:

丁之"易"字为《易经》书名被普遍公认之时出现的字,这个时代仍是认定龙凤造型是你中有我、我中有你的时代,所以其"S"笔画象形龙,龙头则是鸟头,可谓龙鸟。

如果此说可准,那么:

《说文》认为的"易"象形龙子(如壁虎又名"壁石龙"。石龙子属蜥蜴目。北周庾信《夜听捣衣》:"花鬟醉眼缬,龙子细文红。"其龙子当指形如蜥蜴的辟邪纹样。辟邪纹,战国、两汉以后流行尤盛),大概反映了龙鸟和《易经》之"易"一些传说,而其学术支持就是《乾》卦中苍龙星宿志时的记载。

近代学者说金文"易"字象形三足乌形,或鸟振翅形,显然依据在《毛公鼎》等所载的字形和"易为日月之象"的说法。看汉代以前的图形,知道古代曾有太阳月亮皆为鸟形的认定;这等日鸟、月鸟当然不是凡鸟而是凤鸟,凤鸟则一定是"凤中有龙"的龙鸟,所以转折着意会出"易为日月之象"与"易"字象形三足乌之说。因为毛公鼎一类的字形出现,或者才有了后世研究者将"易"字与龙和日月的神秘联系。

其实,日月、龙凤至少在公元前5200年——公元前4400年出现的赵宝沟文化时代,就彼此密切地联系在了一起。

安阳殷墟四盘磨出土过卜骨,上有"七五七六六六曰魁""七八七七六六曰隗",按奇数为阳、偶数为阴的原则,那么今本《易经》的乾坤曰《否》、坎离曰《既济》。"魁和隗是卦名,二字连起来当指魁隗氏是连山氏的别称""这两卦是《连山》易书的篇首"(见张正烺《帛书"六十四卦"跋》,载《文物1984年3月》)。连山氏是炎帝神农氏的别号。四盘磨出土的卜骨能够说明商朝以前易书有"连山"一名。我认为"连山"易名,是伏羲女娲民族集团又被后人称之为"羲炎"的可能标志,"炎帝烈山氏"或者正是伏羲女娲民族集团在某一时段的集团称号。

《国语·楚语下》有少昊之后,颛顼令重上司天,令黎下理地的记载。重、黎既然管天管地了,就是承接颛顼统领民族集团的工作了。《国语·周语下》说"颛顼之所建也,帝喾受之",也就是说承继颛顼而管天管地的重、黎,就是帝喾、帝俊、大昊、伏羲氏,而重、黎不过就是兄妹兼夫妻、同族婚之伏羲、女娲民族集团理论上职事分工的别称。而《易经》之"伏羲八卦方位"的天南地北排序,已经证明了南正重司天、北正黎司地,更也说明说明今本《易经》就是伏羲八卦方位的排序。殷商民族是伏羲的后人,他们使用伏羲八卦布散用事,也合情合理。

假设"易为日月之象"不谬,那么我们只能做如下解释:乾为天、坤为地,天之精为日,地之精为月,《易经》乃司天理地之说——在争夺天下为少数人的古人看来,司天理地的权利,正是国之大事,在祀与戎的结果。

若准此，本书有关图像的归纳似乎还能说明"羲炎（伏羲氏、炎帝烈山氏）"民族集团自龙凤图腾到"太阳氏族"的过程。

二附图及释文：

2 图 1-1·甲，甲骨文易（《甲》3364）
乙，西周早期易（《德鼎》）
丙，西周中期易（《七年趞曹鼎》）
丁，西周晚期易（《毛公鼎》）

1-1

三

上一节以图形性文字和其产生之语境的关系较易理解，而探究图像产生的语境就复杂得多了。这一节在本书的正文里没有涉及，它是借以说明图形产生语境复杂的例子。

譬如，本书十三节《太阳崇拜的祖源》，其中多次涉及石家河文化、神木石峁遗址出土出土的发饰：这发饰最大特征是：头的两侧各有一条像蝎子尾似的发绺。我认为它们在象征以伏羲女娲为代表的两条龙（3 图 1-1）。鉴于祝融是炎帝也是太阳的古文献记载，我判断它应是炎帝烈山氏一族的发饰，披发的状态。

1972年嘉峪关市新城1号墓出土的《耙地图》，它的绘制时代虽然晚在魏晋，但它却展现了古秦地农夫耙地工作进行之仪式的隆重（3 图 1-2）。耙地的主人有意将头发散开，胶拢成炎帝一族头两侧各有一条像蝎子尾或牛角似的发饰；因为炎帝是神农，发饰像他，则是向他求祐祈福的辨识性服饰，更因为秦地（甘肃古属秦）周初被周公旦强迁去的主人更是与商王族一样同出自"东海之外大壑，少昊之国"的族人，族出则是大汶口文化的"黑齿"族群，更是帝喾大昊之后。

在汉代的画像砖、画像石中常常可以看到西王母图画中出现《耙地图》中的这样发饰（3 图 1-3）——西王母是古秦地的神灵，她的造像只要在自称少昊之后的秦国建立之后，就一定会有头的两侧各有一条像蝎子尾各有一条像蝎子尾或牛角似的发饰。我说耙地主人的发饰是向神农求祐祈福之通神的发饰，就是因为身为织神女脩的西王母，就是留着这种发饰的神灵。

我在这里唠叨的这些话虽然冷僻无趣，但这却是我的认识链接之焦点。虽然在本书当中我不曾录用这段文字，但它却是支持了我思路的文字，所以在这

里我不惮冒昧，还是把它说了出来。

《四川文物》2021年第四期刊出了四川省文物考古研究院的《三星堆遗址四号祭祀坑出土的铜扭头跪坐人像》一文，其初步判断人像的年代在商代晚期，并非单独个体，应该是用来作为大型器物的支撑底座部件。他们双手合十平举，是为了托举重物，"似与祭祀仪式关系不大。身份地位应较低下，并非神职人员"。

因为本书十三节《太阳崇拜的祖源》中有涉及四川三星堆遗址出土文物的叙述，所以我得在本书的正文之外，用它为例（3图2-1左、右），继续说明我在古图像释图上的一点管见：

一、三星堆商代遗址出土的青铜人的眼睛大致分四种：瞽瞍眼睛、正常人眼睛（包括"臣"字目）、圆眼睛、水族节肢类动物眼睛（即龙眼睛）。铜扭头跪坐人像眼睛属于正常人眼睛（本书二十章2节《三星堆出土神像生着两种眼睛》中已有介绍），身份不应该是祭祀太阳出没仪式里作为瞽瞍的职事人员；

二、扭头跪坐人像目前出土了三个，3图2-1左是长发折断者，另还一个长长的头发直上冲空者（3图2-1右）——它证明3图2-1左铜人头发折断前本也是直上冲空的样子。这种人长长的头发是人发与龙图腾叠合的形象，商代出土人发和龙叠合的玉雕不少（3图2-2），它们最能说明这些神化的玉雕像之长发，正是铜扭头跪坐人像长发的模拟对象。其实这些玉雕像之长发，在经过与叠合之后，实际和龙已经合二为一了（本书十五章5节《伏羲长发长须的传说和玉雕》对此有叙述）。特别值得一说的是，跪坐人像长发上面缠着饰花的绸带，正是作为伏羲龙袍的象征。

三、四川省文物考古研究院认为铜扭头跪坐人像"身份地位应较低下，并非神职人员"。我却认为他应该是商王王廷里面的礼官，相当宗庙里的司仪之类，乃《论语·先进》公西华所谓的理想工作——在金文当中孔子的"孔"是由象形贵族的"子"和象形龙的"S"形躯体同构而成，这个字的本源是象征龙的伏羲（南正重、"S"）、象征凤的女娲（火正黎、"子"）组合而成（《孔鼎》铭文有此字），他们俩是同首异躯之大昊族神，因此"孔"姓就成了商王族同族的祭祀司仪之姓（见拙作《国学也是让我们知道文化源头的学问》，载北京联合大学等主编《科学艺术传承创新科学与艺术融合之路》，中国工信出版集团，2017年5月）。所以这铜扭头跪坐人像，也许是商王廷赐予三星堆祭祀太阳出没仪式之职事人员的信物，它象征王廷站在三星堆太阳出没祭祀单位的背后。

对一个图像的考证，不仅需要知道这图像产生商代的语境，还要知道这图像较多的孕育、过气期的语境。我深信研究它很有意义。

三附图及释文：

3 图 1-1：左为石家河文化神巫的头饰　右为石峁遗址出土神巫头饰

3 图 1-2：耙地图，魏晋，1972 年嘉峪关市新城 1 号墓出土的古秦地特殊通神仪式

3 图 1-3：左为邹城市卧虎山西汉 M4 石椁南板内侧之西王母发饰
右为梁山县两城乡出土的汉代西王母发饰

3 图 2-1：左为四号祭祀坑出土的铜扭头跪坐人像之长发折断者形象
右为四号祭祀坑出土的铜扭头跪坐人像之长发形象
3 图 2-2：左、右两图均为商代晚期玉雕

四

虽然，我已经过了"杖于国"的年龄，但我还是不变自己像儿童一样喜欢设想的性格。我十分感激古代图像频频的出土，给我提供了大胆完成一些设想的基础。

例如《史记·淮阴侯传》的这段话："秦失其鹿，天下共逐之，于是高才疾足者先得焉"。后人引伪托姜子牙作的《六韬》解释它："取天下若逐野鹿，得鹿，天下共分其肉。"这就是人们称国家分裂时，竞争天下的行为曰"逐鹿"。然而当我们知道秦国与商族同族同出、看了一些周朝鹿角与太阳、太阳树关系的图像之后，我们似乎可以设想"逐鹿"一词，是否如"取天下若逐野鹿"那么简单。

从汉代以前图像反映，太阳也可以是有角的神鹿（4图1-1），或者就是一棵鹿承载的太阳树，亦或是与龙不可分别的神物，所以自认为是太阳氏族之商王族同祖的国家，如薛国，他们的太阳树模型，干脆便是在真的鹿角上安装着青铜太阳鸟（4图1-2），而这也和战国时期匈奴民族太阳树的造型之内涵如出一辙——须知，匈奴是离开中华主流文化群的黄帝后裔，他们的太阳树模型有鹿躯、鹰喙而角上栖息太阳鸟式样者（4图1-3），这样的太阳树，是夏后氏领导中华时必须崇拜太阳的必然。如果上述这些图像反映的意义如我设想，那么"逐鹿"可以理解成：取得太阳光明不绝的比拟权，或者：取得太阳光耀中天的地位。如是"逐鹿"就可能是争夺"愿君光明如太阳"的位置，而人间领袖的位置，正意味着太阳树、太阳的担当。

太阳行天急速如鹿，这是古人很早的认识。可能《庄子·知北游》"白驹过隙"，其"白驹"指的是"日影"，而"日影"的语境基础是"骐骥"，"骐骥"的"骐"即"麒"，似乎在指长角的雄鹿？当然这种设想还需要老成者继续打磨以完成。但如此像儿童一样的设想，却是我的乐源。

本书比较多地论究了类似这样的"事物祖源"，它的目的则是想给大家提供更高尚想象的启迪。

四附图及释文：

1-1

4图1-1·陕西凤翔县出土：
左为战国秦国三阳二阴瓦当（鹿、狗、鸟为阳，蛙、兔为阴）
右为阴阳和谐瓦当（以太阳为鹿、以月亮为兔）

1-2

4 图 1-2·山东济宁博物馆藏真鹿角太阳树及鹿角上的青铜太阳鸟（右为左的局部）
　　此是山东滕州战国薛国故城遗址出土。薛国乃伏羲女娲之后，其太阳树模型，是根据《易经·乾·象传》"时乘六龙以御天"的意思设计的——太阳鸟是龙鸟，鹿角和太阳鸟正是象征龙的太阳树。

1-3

4 图 1-3·左为鹿生着鸷鸟的喙、鹿身，是匈奴民族的一种龙
　　右为殷墟西北冈出土的《鹿鼎》铭文之鸟喙鸟爪鹿躯神物
　　匈奴这种龙至少来自商王族的鹿角鸟爪神物。殷墟西北冈出土的《鹿鼎》铭文之鹿躯神物，它和匈奴龙可能有暂时还不明白的联系。匈奴龙之角和尾上的鸷鸟头，象征的是太阳鸟。匈奴龙在本书十一章有介绍。

五

　　这里还得说一下本书使用的民族谱系问题，也算阅读本书的参考。

　　本书使用的民族谱系依据的是周代以前的文字文献记述。如：少昊氏——颛顼氏——大昊氏——炎帝氏——黄帝氏——尧帝氏——帝舜氏——夏后氏等。这些"氏"都是民族集团的称谓，并不单指某一个人。其中，大昊氏民族集团绵延的时间较长，应该是直到帝舜氏之式微。

　　所谓的"大昊氏"即赫赫有名的大皞氏、高辛氏、帝俊氏、帝喾氏，也包括炎帝氏、后羿氏等。而文献上记述的"重""黎"，就是重黎氏的分称，而重黎氏就是帝喾氏。这些称谓挺混乱的，原因是古文献记述的语焉不详[1]。

大昊氏之所以延续的时间如此绵长，而称谓如此的混乱，极可能与其民族发展观念有关系——例如，我们现在的民族发展观是争取发展生产力，而他们则可能是视人口繁衍为生产力——这种民族发展的观念，很有可能就是本书述及的史前民族文化遗址常常出现信仰相同之图像内涵一致的因素。这因素也许是让许多民族以自然秩序的状态融入大昊氏民族集团的吧。

例如，大昊氏来自少昊氏，少昊氏的正宗传人莒国王族之"国之大事"，就保留着"性交演示以教民"的神圣仪式（5图1-1）。其实自史前伏羲、女娲并逢玉雕以及汉代人身龙躯伏羲女娲交缠在一起的画像，都是"性交演示以教民"的神圣仪式的含蓄化。

这里我之所以不惮大家的认识习惯而说及如此，只是要向大家说明：图像研究可以衔接文字文献记述的不足。

注：

[1] 关于文献上记载的中华领袖民族夏代以前的族谱

民族的历史是记录民族英雄的历史，只因他们是民族的代表。

中国自古就是多民族的国家，多民族当中应有作为领袖的民族。领袖民族的族号似乎是可以继承的。（这种现象在 20 世纪一些民间团体领袖中仍然存在，如在满洲地区因抗日武装声名赫赫的领袖金日成，其名号即由他的侄子金成柱继承了）。

中国较早史籍记载的第一个领袖民族该是少昊。以往人们习惯把这个民族排在大昊之后。

关于一个民族集团称"大"或"小"的问题，学者早在上个世纪三四十年代已经作了定论："地以大小为名，原有对称之意，故地称小，新迁称大（见《徐中舒论先秦史·再论小屯与仰韶·大月氏大夏为虞夏民族西徙后的名称》。上海科学技术文献出版社 2008 年）。"大昊虽是由少昊故地迁出者之名，然而少昊毕竟是根脉深远的古族，大昊毕竟是让这一古族更加灿烂辉煌的继续，所以此后少昊故地之民会有自称大昊者，大昊在地亦有自称少昊之民，为此文献上有"两昊"的称谓（见《盐铁论·结和》）。

关于中国史前领袖民族传承的排序，文献的原文如下：

"少昊之衰……颛顼受之"（见《国语·楚语》下）。"颛顼之所建，帝喾受之"（见《国语·周语》下。帝喾乃族号，即大昊、帝俊、太昊、太暤、伏羲、包羲、虙戏、高辛、重黎等，约黄帝时代以后其族号称帝舜、有虞氏等——上及的重黎一为木正重，一为火正犁、黎，二号同族，后人有合二号以"钟离"为姓氏者。木正"重"即《楚语下》之"南正重"，因为《左传·昭公二十九年》标识方向代词用的是伏羲八卦之离位，而《楚语下》用了文王八卦之离位——东方日月启始之位，换成了南方离位，而南方离位契合古来"天南地北"之认识，所以混称也）。"包羲氏没，神农氏作……神农氏没，黄帝、尧、舜氏作。"（见《易经·系辞下传》。神农即烈山氏、炎帝等）。帝舜氏被大禹取代，夏朝开始，时在公元前 2071 年。

大昊来自少昊，大昊后人有炎帝烈山氏姜姓。炎黄争帝后黄帝氏主宰天下，共八代，约二百四十年。黄帝之后有帝尧氏，执政约九十年，其末代帝尧被帝舜逼死——文献载："尧复育重黎之后不忘旧典者，使复典之，以至于夏商。"（见《国语·楚语》下）——即公元前 2357 年，伏羲、重黎之后、帝舜氏族人羲和氏被尧任授时天官（此年代与公元前四仲星所在位置相符，见上海古籍出版社 1982 年 4 月版瞿蜕园《古史选译·导言》），这意味着帝舜氏政变帝尧成功（见《孟子·万章上》："（舜）居尧之宫，逼尧之子，是篡也，非天与也。"《韩非子·说疑》："舜逼尧，禹逼舜，汤放桀，武王伐纣，此四王者，人臣之弑君者也。"古本《竹书纪年》："舜囚尧于平阳，取之帝位"、"舜囚尧，复堰塞丹朱，使不与父相见也"）。

公元前 2071 年夏后氏成为领袖民族，这意味着大禹治水的结果演化成政变（《山海经·大荒西经》载"禹攻共工氏山"，指大禹杀伐共工之家国。《大荒北经》载大禹杀相繇之事。相繇又叫相柳，乃共工之相国。《左传·昭公二十九年》载："颛顼氏有子曰犁，为祝融，共工氏有子曰句龙，为后土，共工、后土，皆祝融氏之后，亦为帝舜族"）。

公元前 1961 年夏帝仲康五年秋天日蚀，当时仍在授时天官世职的羲和氏，因没有作出预测而被仲康征杀，此后有乱（见《尚书·夏书·胤征》），帝舜族之与嫦娥同族婚的后羿取代夏政，八年后被后羿同族寒浞杀死，三十三年后寒浞被灭，夏帝少康复国（见《竹书纪年·帝仲康》、《帝相》）——此后的商代，羲和氏应该仍任授时天官之世职。公元前 1048 年周武王灭商，公元前 1046 年周武王死，在他灭商后、死之前，封大昊伏羲氏的后人为陈国，故而今天周口市有了伏羲庙。

为什么说大昊出自少昊？以姓源考之：

少昊之姓有多种写法，但其中有一个向下传承有序的姓——巳姓；此姓每写作从"女"从"巳"的"妃"（今天的字典无此字，以"妃"代之），"女"乃示其出自母系社会，"巳"为其姓的标志（见《三代吉金文存》八·四三载莒侯簋。其铭文说少昊后人莒侯祭祀"中妃"之"妃"为其母亲之姓。少昊后人伏羲、女娲为同族婚，因知少昊之族不避同姓婚；伏羲、女娲之后商族姓"妃"亦即"巳"，因知少昊、大昊、商族、陈国王族皆姓"妃""巳"。王树明说："文献中之戴己、声己之'己'，或当为妃匹之'妃'，因'己'与'巳'形近易讹。"见《莒文化研究文集·莒史缀考》172 页。山东人民出版社 2002 年 2 月）。

"少暤（昊）氏有四叔（淑）"（见《左传·昭公二十九年》。"四叔"，四个贤淑的后人）之重并亦为其后的黎（犁），他们在颛顼继少昊为领袖民族之后，分别任司天理地的官（见《国语·楚语》下），重为大昊，黎（犁）为祝融。他们为同族（《山海经·大荒东经》："有黑齿之国。帝俊生黑齿，姜姓。"帝俊即伏羲，其后人炎帝姜姓——炎帝亦以祝融为族号），巳姓为其共姓。

神农氏炎帝，其姜姓来自巳姓，并亦用巳姓（少昊后人、春秋莒国国君的女儿戴己——"己"即"巳"；当时风习姓在名后，"巳"是其姓——嫁给了鲁国的大夫公父穆伯，因为她知礼有节而成为中国人德操的楷模，死后被谥为"敬姜"。这"姜""巳"应为同姓，鲁国姬姓，其女祖先多出姜姓，如周文王的祖母太姜；如果太姜不出自巳姓，鲁国国君何以称戴巳为敬姜呢？事见《左传·文公七年》）。

商王族来自帝喾伏羲氏（见《诗经·商颂·玄鸟》），姓巳，"巳"文献往往写作"子"，因为二字相通之故（见胡小石《读契札记·殷姓考》。载《江海学刊》1958 年 2 期）。传说伏羲、女娲兄妹兼夫妻，这不仅折射出大昊氏为同族婚，也意味着大昊氏所承续的领袖民族，甚至他们的后人在一定的历史时段里并不避同族婚（例如商纣王与其妇苏妲己，即为同族婚——"苏"是其所属国名，"妲"苏妲己之名，"己"即"巳"是其族姓）。

周武王封伏羲氏后人于陈国。"陈，颛顼之族也"（见《左传·昭公八年》）。大昊伏羲氏来自颛顼，颛顼来自少昊（《山海经·大荒东经》："东海之外大壑，少昊之国。少昊乳帝颛顼如此。"），故而陈国贵族姓巳（《三代吉金文存》八·四二载陈侯午镦："作皇妣孝大妃祭器。"其"妃"即"巳"）。

上述的巳姓，是中国最古老的少昊民族传承有序之姓，乃人头蛇（龙）身图腾的象形字，亦伏羲女娲之姓的一种 Logo，更是巳字创造者将人首龙躯之伏羲、女娲追为最初祖先少昊的一种象形字。

在近代考古学上，已经有许多距今 6000 多年以上的文化遗址，阴阳概念与龙凤图腾合一的图像亦有大量的发现，然而它们和传世文献的归属，仍然扑朔迷离。

五附图及释文：

1-1

5 图 1-1：现藏山东莒县博物馆春秋时代少昊氏传人莒国王族国家性交演示仪式的青铜器

六

大家习惯将图像称为图形，但图形多指平面的图，图像涵盖的层面就多了一些。

其实图像类的东西也是文献。

我们中国文字通行的时间较晚，在文字问世之前，有一大段时间是图像示意的时代。按照中外考古学碳14测年之科研的成果，我在对照距今六七千年的图像时，领悟了一个事实：既然中国的文字提炼自图像，那么文字出现之前的中国人就不进行思想交流了吗？交流，一定会用文字的前身——会意图像进行交流。稍一归纳，没想到那时的图像会意功能出奇地强劲。

至少在公元前4400年前后，已经有了准确会意阴阳的一些有关图像，这也意味着中国有了特立独行于史前世界民族之林的阴阳哲学理念。而阴阳哲学理念，就是在龙和凤在彼此异质同构的造型方法里体现的——这些在本书当中的叙述较为详细。

其实中国人在公元前3000多年就会建造城池了，只是现代人以为城池就是墙外水环的居民保护设置，而不知道文献上称为"山""台""复""坛"等字眼的历史遗迹其实就是城池，甚至在神木石峁遗址近在眼前的情况下，仍不以为然。这里之所以提及夏朝前的城池只是想说：城池固然是人类文明的标志要素，但当你对比中国无文字时代的图像之后会强烈地感知，中国至少早在公元前5000多年开始，就有繁衍人口的实施图像提醒，那就是一种"龙中有凤、凤中有龙"的龙或凤图像之提醒，是许多代祖神伏羲、女娲化作媒神的繁衍提醒，这提醒，竟然促使了许多族群的凝聚并认祖归宗。作为媒神的伏羲、女娲，模拟或象征他们的图像，完全超越现代人的认知和想象：那时竟然以模拟或象征祖灵之两性媾合的图像教习族群，于是男女人口在这种图像传递中形成了生命扩大的执念，而且构成了族群和平的融合——这种图像适合了族群繁衍、扩大就是生产力壮大的原始社会认知，它的作用完全不次于城池，它可能是距今六千多年至"炎黄争帝"之间近二十个世纪社会平稳发展的原因，直至城池的主要功能成了防患史前大洪水的必要措施突出之后。

七

本书在求索事物祖源时，先接触的是绳索和竹子崇拜，它们和葫芦崇拜一样，不知起始于什么时代。

但当我发现绳索、竹子的图腾位置可以和龙互换之时，茅塞顿开。从而知道葫芦和龙凤异质同构转化成为世界茶壶的祖源，龙和凤转化出日月、日月树、

鼓、棺木、炎帝族徽、商朝国徽、王位继承、落叶归根等许许多多事物的祖源。

其实，这些新认识都是厚重的博士论文之题目，只是目前社会的热点不在这里。我深信，一旦我们民族的自信心真正树立起来的时候，我的探索不会白费。

八

我总觉得破译一个图像的难度不亚于破译一个甲骨文。

例如，我从"◇"形符号的传承，知道了红山文化、大汶口文化、良渚文化、石家河文化、石峁遗址、商文化等彼此承认族源一致；

我从龙凤排序上知道了楚民族出自石家河文化而非来自周王族的分封；

三星堆遗址是商王族职事祭祀太阳、火神的族属所在之地；

更知道周王族小肚鸡肠，在灭掉商朝之时摧毁了灿烂的三星堆文化，并将传统的火阳水阴认定，不计后果地改为水阳火阴；

更知道中国第二代凤鸟本鸟猫头鹰，因政治原因被周王族指为凶鸟，并改凤鸟为第一代之鹥鸟为主体的鸟……如此的例子有不少，因为我年老又穷困，这些研究只能等待后人来接手了。

九

这里有一件技术问题不得不说一下：

本书的例图常常会使用同一个图像，在常规来看，这未免显得重复。固然这是我不想要它们出现的。但中国古图像既然是前文字的形态，就不免具备后来文字多义、需要前后互相联系文句的现象——其实图像本有多角度诉说的意义。人们阅读文本插入的图像形成记忆、感知，更需要随着前后文本意义的变化而再度审视图像。例如，我们常常苦于视频示图过快而眼花缭乱，就是视频定格的时间过快而出现的通病；囿于此类识图的苦楚，本书常常在一些特殊的位置重复一些图，实在是万不得已。

声明：本书使用的图片部分来自互联网，因无法联系到拍摄者并提供署名，为此深表愧憾，在此向各位作者表示感谢。

目　　录

《造物未说的秘密—破解上古图腾崇拜祖源》简言

第一章　中国绳索崇拜的祖源

001　第一节　绳索是人类最伟大的发明

002　第二节　关于绳索的词汇

004　第三节　绳索产生的语境

004　第四节　绳索的文化渊源

007　第五节　古文化遗存上的绳索

010　第六节　绳索图腾和龙图腾

012　第七节　绳索的象征意义

016　第八节　绳索与龙

019　第九节　绳索演化为各文明的标志和饰品

第二章　竹子崇拜祖源

021　第一节　竹子是中华民族的一大重要图腾

022　第二节　竹子在中华民族走向文明的道路上功不可没

023　第三节　文献上记载的竹子

024　第四节　竹子制造的弓箭

026　第五节　将一段竹子打通套在手臂上

029　第六节　大汶口文化的进步离不开竹子工具的帮助

032　第七节　《山海经》说的在"帝俊竹林"里产的竹子

033　第八节　传说女娲为了能让分娩顺利发明了笙簧

036　第九节　竹崇拜或体现于爆竹

039　第十节　甲骨文的"典"字象形双手展开竹简

040　第十一节 山东新泰周家庄出土的东周齐国竹节戈

042　　第十二节　传说帝舜死于巡视方国

044　　第十三节　《易经》有"利西南"的说法

045　　第十四节　竹子曾对中国人的繁衍生存有不可回避之重要意义

第三章　凤鸟崇拜祖源（上）

047　　第一节　凤鸟的定义

050　　第二节　凤凰在文献上的介绍

053　　第三节　史前"龙中有凤、凤中有龙"的造型理论后世文献里没有忘记

054　　第四节　含山文化：与龙异质同构的凤鸟

056　　第五节　红山文化：鸮首蹼爪垂尾凤鸟

057　　第六节　崧泽文化：鸮首凤鸟

058　　第七节　良渚文化：生着龙眼的凤鸟

059　　第八节　石家河文化：长尾鳍冠凤鸟

061　　第九节　二里头文化：蟹眼雀身凤鸟

063　　第十节　商代的凤鸟

069　　第十一节　西周政治势态下改形的凤凰

074　　第十二节　宗主联邦下的凤鸟

078　　第十三节　战国时代的水禽系凤鸟

081　　第十四节　到了汉代凤凰基本定型

第四章　凤鸟崇拜祖源（下）

089　　第一节　史前模拟海鸠等海鸟蛋的瓮棺

091　　第二节　五月五日是中华民族集合婚媾繁衍的日子

093　　第三节　太阳神不仅有太阳鸟还有太阳狗

098　　第四节　太阳鸟所在地是大汶口文化领导核心认为的世界中心

105　　第五节　中国风水可视的一处祖源

106　　第六节　中华民族第一代凤鸟是海鸟

110　　第七节　关于疍民和徐偃王的材料

111　　第八节　图像之羽人是凤鸟崇拜图像文献传承过程异变的结果

116　　第九节　夫差为何用猫头鹰形器具盛伍子胥尸体

第五章　龙崇拜的祖源

119　第一节　文献对龙的大体介绍及我见
124　第二节　新巴比伦王国时的龙是中国龙之外传
130　第三节　有爪的龙
133　第四节　龙是一种异质同构的神物
139　第五节　商代的龙
149　第六节　所谓饕餮是商王族族徽中龙之子化身的太阳乘两龙
151　第七节　商代以后龙的简介

第六章　茶壶祖源于龙凤相合

161　第一节　茶壶仿生葫芦并希望其多子的特性转入自己体内
166　第二节　茶壶龙凤合体造型的关键时期可能在商代

第七章　再及男女祖先和葫芦图腾叠合

171　史前中国有些地区作为生殖神的人种 / 史前中国祖先因异族血缘壮大了后人

第八章　日月崇拜乃铺首的祖源

177　第一节　铺首的旧义及我见
178　第二节　前铺首的初相
184　第三节　汉代的铺首

第九章　博山炉崇拜的祖源

189　第一节　博山炉是龟鳖驮着的吉祥物
191　第二节　颛顼之图腾龟
199　第三节　古代龟蛙图像曾有一段时间的混淆
202　第四节　博山炉的来历
210　第五节　博山壶的意义

第十章　庙宇屋顶的鸱吻及前天堂论之事造物未说

213　第一节　商代的玄鸟是鸱吻的前身
221　第二节　立凤鸟或玄鸟于象征国家的中心当中

225　　第三节　商代殿堂上的小屋是重屋吗

228　　第四节　周朝之前我们祖先死后的去向

234　　第五节　周灭商违背当时主流道德标准故而用"以殷治殷"的羁縻政策

第十一章　匈奴等离开中华主文化圈的民族崇拜

235　　第一节　匈奴的王冠

237　　第二节　两头一身凤崇拜

238　　第三节　匈奴的龙崇拜

244　　第四节　炎帝崇拜的火

246　　第五节　汉代画像砖上的虎躯七头龙和柬埔寨的七头龙

第十二章　太阳鸟和月亮鸟

249　　第一节　太阳的未知秘密

255　　第二节　月亮的未知秘密

259　　第三节　太阳鸟和月亮鸟可能有跨越 2500 年的传承

第十三章　太阳崇拜的祖源（太阳氏族的开始）

261　　第一节　太阳月亮及龙凤的关系

262　　第二节　太阳氏族的简略谱系

262　　第三节　太阳氏族的分工

264　　第四节　太阳氏族起始的简略考证——帝喾即重黎的总族号

266　　第五节　太阳氏族起始的简略考证——称呼上的混乱源自八卦方位的改变

269　　第六节　太阳形象在龙山文化以前图像的出现

272　　第七节　陕西神木石峁遗址出土的图像与重黎即祝融氏的关系

275　　第八节　石峁遗址可能是夏后氏拆毁共工氏之城池又筑的城池

281　　第九节　石峁古城遗址里出土的一些神像当是日头月脸

286　　第十节　太阳氏族十个祝融集中现于石家河文化及三星堆遗址

288　　第十一节 日头即太阳神

292　　第十二节 日月凭借了云中君巡天

295　　第十三节 太阳氏族曾经有歧耳的服饰特征

298　　第十四节 太阳氏族一支移民外洋时间之猜度

301　　第十五节 太阳氏族的衰荣

307　　第十六节 太阳氏族之祝融成了后世的灶王爷

309　第十七节 日头神祝融在后世的记忆
311　第十八节 最早的日头可能产生在公元前 5200 年－公元前 4000 年的赵宝
　　　　　　 沟文化遗址

第十四章　太阳氏族的伴生神物圣器（一）

313　第一节　社树和太阳树及月亮树
318　第二节　太阳树月亮树的文献反映
323　第三节　绳索形状的太阳树
327　第四节　巫觋推动日月行走的工具及古代光明符号
333　第五节　中国官员帽徽的祖源
342　第六节　寿桃和桃木何以能辟邪
347　第七节　太阳树、月亮树化作摇钱树
350　第八节　夸父逐日是古人用事须恪守阴阳观念的提醒
354　第九节　落叶归根或许是喻人死了魂从社树
358　第十节　为什么时兴红丝带系树

第十五章　太阳氏族的伴生神物圣器（二）

363　第一节　太阳树就是以伏羲、女娲为代表的祖神化身
366　第二节　伏羲、女娲化形日月神树所生的孩子有蝉
371　第三节　复育是猴图腾崇拜中的一种图腾
376　第四节　鼓是在太阳树上截下的一段木头为之
383　第五节　太阳氏族成员之棺木是太阳树的一段木头

第十六章　史前两龙图像的出现可作文明标志

387　第一节　两龙图像是中华民族认同汇聚并相容的标志
388　第二节　两龙图像的外观特征
389　第三节　商周以前两龙图像的简释
399　第四节　一头双身龙纹是伏羲氏后人商代的族徽和国徽
404　第五节　商王族徽和国徽以前的形貌
409　第六节　两头一身龙和虹
412　第七节　蚩尤不是一个人或一个民族的名字
416　第八节　帝舜时代职事治水的共工氏被夏后氏污名曰蚩尤共工

第十七章　古人为什么要蓄龙未说

419　第一节　周代蓄龙巫术文献的解释

428　第二节　《易经·蛊》卦反映的商代蓄龙巫术

431　第三节　蓄龙与养蛊

434　第四节　炎帝与祝融

第十八章　伏羲、女娲的图腾

439　第一节　日月天地崇拜

441　第二节　龙凤图腾崇拜

441　第三节　媒神、生殖神崇拜

第十九章　麒麟崇拜的祖源

467　第一节　麒麟是商王族异质同构的神物

471　第二节　商武庚因为参加叛乱而礼器家国尽归周朝

第二十章　我们祖先向神灵献身或以他物象征或代替自己

475　第一节　献身祭祀

490　第二节　鸟鬶及爵为我们祖先象征性献身祭祀的替身

497　第三节　三星堆出土神像却生着两种眼睛

499　第四节　石家河文化之日头和商王族及三星堆日头的差异

第二十一章　造物在文字上该说后羿大禹的事情未说

501　第一节　伏羲、女娲时代绵延了近 2000 年

506　第二节　后羿与女娲

511　第三节　嫦娥奔月

第二十二章　大禹政变

517　第一节　大禹政变末代帝舜

532　第二节　大禹不祭祀伏羲氏烈山氏民族系统的稷神

534　第三节　大禹治水词汇解释

536　第四节　后世大禹治水图像释说

540　第五节　尧都出土陶罐文字的主人当是帝舜

第一章　中国绳索崇拜的祖源

第一节　绳索是人类最伟大的发明

绳索是人类最伟大的发明，一直到现在它仍是一种多用途的工具。

它自身相互交结是一种工具。如交结为网等——就我们的先民而言，网至少可以捕获水里、天空、陆地中的食物，让他们维持生存和繁衍。

它将个体工具连接在一起，被连接的工具就被赋予了超越原先许多倍的力量。如它将一根木杆和一块石头连接起来等——至少是木杆的力度因石头而增强，石头因木杆而有了可控制的收放。

据物候科学家研究，中国古代北方广生竹子。用绳索把一根竹子的两端连接起来构造为弓、将几根竹子用绳索连接起来构造成为竹筏等——弓、竹筏将获取物件的距离缩短了，获取的空间扩大了，也就是说，它们缩短了华夏民族脱离野蛮的路程。

于是竹子、绳索成了图腾并且可以和龙图腾位置互换（1图1-1、1图1-2、1图1-3）。

龙图腾为龙图腾之民族集团所有，竹子、绳索的崇拜自然产生在龙崇拜的民族。

就出土的图像而言，龙图腾至少在公元前6200年-公元前5200年的兴隆洼文化就出现了。但《左传》说龙图腾是大昊民族集团的图腾。这是因为大昊继承了少昊民族集团，把少昊的鸟崇拜和大昊的龙崇拜合一了，于是中国这时有了"龙中有凤、凤中有龙"的龙图像造型的统一准则。虽然这一准则在公元前5200年-公元前4400年的赵宝沟文化的"C"形龙身上已经出现了，但是《左传》《山海经》均说颛顼氏承接了少昊氏、大昊氏承接了颛顼氏，而在田野考古中，濮阳西水坡遗址的出土的天象龙和虎，碳14测年落实在了公元前4400年，显然这时有了"阴中有阳、阳中有阴"的龙，而碳14测年所确定的恰恰就是西水坡遗址和大汶口文化从北辛文化逐渐分离清楚的时刻。鉴于《国语·楚语下》所载的重黎氏"司天司地"之说，又根据大昊氏的传人商王族之龙的造型，除了虎头蛇躯龙而外，还有一直传承到宋代的虎形龙造型，我才敢说出龙图腾是大昊民族集团的图腾之认定。《山海经》说女娲氏有凤图腾崇拜，大昊和女娲是龙凤图腾互相共有的兄妹兼夫妻，所以"司

天司地"的"重黎氏"就是伏羲、女娲民族集团的核心族群的别名，在伏羲、女娲彼此也共称"大昊氏"族名之前提下，竹子、绳索图腾和他们位置可以互换的状况也存在了（参见第三章介绍）。

伏羲、女娲一同生了天地日月，于是天地日月都和竹子、绳索图腾有了关系。以上问题在后面还有叙述。这里我们先讲一讲绳索崇拜的故事。

第一节附图及释文：

1 图 1-1 · 日本美秀博物馆藏东周时代与竹笋异质同构的龙
　　"S"形的龙躯，竟是与笋衣卷翘的竹笋异质同构，可称为"箨龙"。
1 图 1-2 · 安阳妇好墓出土的冠笋鸱鸮形凤鸟
1 图 1-3 · 东周时代与绳索异质同构的龙
　　殷墟妇好墓出土头冠竹笋的猫头鹰。那猫头鹰是商代的凤鸟，竹笋则借代龙。这看似一种表示龙凤呈祥的玉雕，实际是图腾化了的伏羲、女娲—猫头鹰为女娲氏的主图腾，龙是伏羲氏的主图腾，而竹正是伏羲氏与龙地位等同的图腾。

第二节　关于绳索的词汇

中国关于绳索的词有好几百个。

这些有关绳索的词，与绳索本身有直接关系的并不多，它们多是由绳这个字引申出来的词，如绳直、绳正、度己以绳、绳之以法等等。

绳字引申的意义，多半与法则、标准有关，或以此再引申的衡量、纠正等意义有关（2 表 1-1，第二节附表）。

法则、标准，衡量、纠正等词汇的产生必然和古代人悬绳找直这一伟大发明有关。古代人悬绳找直的发明，当然基于绳索的发明。但是绳索被视为图腾，不能忽略了悬绳找直这一发明。

绳索发明的时代实在难以确定，但是我们能够找到首先将绳索视为图腾的时代，也能找到传说中绳索发明或悬绳找直之氏族集团的代表性人物。

第二节附表：

规绳	负绳	法绳	徽绳
黑绳	讥绳	金绳	缰绳
机绳	拘绳	纠绳	连绳
履绳	绳裁	绳床	绳按
秋绳	寝绳	爬绳	麻绳
绳度	绳犀	绳墨	绳直
绳纹	绳正	绳缆	绳责
绳举	绳律	躧绳	绳非
绳坐	绳准	绳矩	绳枉
绳染	绳地	绳法	绳履
绳桥	鞲绳	蹈绳	刀绳
系绳	线绳	咸绳	一绳
诸绳	中绳	准绳	棕绳
蛛绳	走绳	绳检	绳违
绳带	绳发	绳祖	绳络
绳枢	绳控	绳量	绳子
绳坠	绳屈	绳迹	世绳
绦绳	痛绳	头绳	推绳
绳勒	绳戏	绳束	绳菲
绳屦	绳削	绳外	绳愆
绳逐	绳督	绳缨	绳下
绳套	绥绳	丝绳	套绳
司绳	踏绳	跳绳	铁绳
应绳	油绳	玉绳	遵绳
直绳	赭绳	朱绳	自绳
掷绳	绳治	绳约	绳弹
绳木	绳纠	绳梯	绳劾
鼻绳	中绳	绳索	绳文
绳鞚	尺绳	赤绳	从绳
蹩绳	绳武	绳技	绳缉
绳契	绳头	绳河	绳伎
绳妓	绳幅	绳规	纤绳
维绳	枭绳	引绳	绳案
青绳	皮绳	绳尺	绒绳
绳表	煞绳	绳板	曲绳
绳察	绳操	锚绳	缆绳
刻绳	矩绳	拘绳	句绳
警绳	结绳	践绳	火绳
缄绳	胡绳	红绳	钩绳
贯绳	钢丝绳	曳绳钓	走绳索
走绳子	宛转绳	绒头绳	牛鼻绳
麻绳菜	马缰绳	火绳枪	箔经绳
朱丝绳	继继绳绳	规矩钩绳	规矩绳墨
规绳矩墨	规矩准绳	砥平绳直	累瓦结绳
矩䙆绳尺	纠缪绳违	进退中绳	木直中绳
赤绳绾足	长绳系日	长绳系景	绳橛之戏
绳墨之言	绳枢之子	绳厥祖武	绳愆纠缪
绳先启后	绳之以法	瓮牖绳枢	绳捆索绑
绳锯木断	绳其祖武	绳趋尺步	绳愆纠违
引绳削墨	逾绳越契	缘绳下降	月书赤绳

正色直绳	枕石寝绳	枉墨矫绳	引绳棋布
引绳排根	引绳切墨	正视绳行	朱绳萦社
枕方寝绳	赤绳系足	赤绳系踪	尺步绳趋
不拘绳墨	抱表寝绳	绳枢之士	绳愆纠谬
绳枢瓮牖	绳一戒百	引绳批根	无绳电话
结绳而治	进退履绳	红绳系足	法脉准绳
度己以绳	绳床土锉	绳床瓦灶	拧成一股绳
以狸致鼠、以冰致绳	千里之路，不可直以绳	一年被蛇咬，三年怕草绳	一朝被蛇咬，三年怕井绳
一年被蛇咬，十年怕井绳			

2 表1-1·《在线汉语字典》所列出的有关绳字的词汇图表

第三节　绳索产生的语境

较早记载悬绳找直的文字是甲骨文"德（值）"字——它虽然是一种间接的记载，但是它产生的语境却很有意义（3 图1-1）。

甲骨文之"德（值）"，由目视悬绳的象形字（直），和十字路口的象形字（彳）同构而成：悬绳象征着天授的准则。眼睛借代权柄天授的邦君领主。十字路口象征着通向四方民生之处。总体有替天施行四方生民的管理等寓意。

悬绳就是吊线绳，绳拴着重物以找垂直的绳。

悬绳的垂直，让古人通过水之平面找到了创造万物的规矩。

悬绳的垂直，让古人通过日影找到了时间度量的方法，开始了对天的利用。

悬绳的垂直，不仅是创造万物、制度时空的依据，更是一切人文制度赖以建立的标准。

第三节附图及释文：

3 图1-1·甲骨文德字

1-1

第四节　绳索的文化渊源

从中国近年来考古学出土的角度来看，后李文化（公元前6200年-公元前5500年）、北辛文化（公元前5500年-公元前4400年）生活圈的族群，是较早从崇拜状态之下认识绳索的。

山东淄博临淄李官村后李文化遗址曾出土了一件陶匜，那是一件盛水、递

水的工具。在它的顶沿之下，有一圈浮雕的绳索纹（4 图 1-1），它启发了我们对于绳索和水的互动关系之想象。

山东滕州官桥北辛村北辛文化遗址，出土了距今七千多年前的盖鼎，它上有很细致的仿绳索高浮雕（4 图 1-2）。显然这不仅是拿着绳索作为纯粹的装饰品，而是在特定的文明条件下将绳索发明、使用引以为傲的炫耀——产生它的心态，一如元、明、清细瓷器上绘画代表帝王权威的五爪龙（4 图 1-3）。

我们在山东沿海地区的北辛文化遗址中，不难发现石质或陶质的网坠——那是拴结在绳索编结之渔网上的（4 图 1-4）。这种网坠今天还有一个叫"揽压"的名字，青岛地区甚至还有纪念它和渔网发明并推广的地名琅琊——"揽压"与"琅琊"同声。

公元前 219 年，秦始皇曾经到过琅琊地区的琅琊台祭祀"四时主"，他妄想找到让时光停留方法。北辛文化领导民族少昊氏曾在这个地方活动。少昊氏不仅是秦始皇的远祖，还是悬绳测日以找到时光步伐之规律的人，就是"四时主"。

《左传·昭公十七年》记载少昊氏以凤鸟为图腾，他们掌管二十四节气的官员全部以鸟冠名——二十四节气的出现，就是以悬绳测日，以找到时光步伐之规律的证明。

悬绳测日，让绳索和上天的权威绑在了一起。

古人利用日影找到了度量时间的方法——设立度量日影的表杆（祖槷）。学者据湖北枣阳郭家庙曾国墓出土两周之际测量日影的这种祖槷（4 图 2-1、2-2、2-3），推测古人使用它的方法如下（参见冯时《祖槷考》载《考古》2014 年 8 月）：

一、竖立一木杆，作为"祖槷"（接受日影的表杆）。

二、祖槷柱顶立以头正东、尾正西方向的太阳鸟，太阳鸟的眼睛四周画上逆时针旋转的十二道光焰——曾国祖槷之柱的顶端立着一种铜凤鸟，这凤鸟身上已出现龙凤图腾，距今五千多年前必须应有的"龙中有凤、凤中有龙"之特征（它强调了商代以来鸷鸟的勾喙、翅膀顶端象征龙的旋涡纹，及商代以前传统的"C"形龙躯）。它既然占据祖槷柱顶，就说明它来自凤鸟为主图腾的少昊时代、它是天空太阳的象征（4 图 2-1），也该是"四时主"莅临的标志吧。这祖槷之柱插在由四条龙来象征大地的四坡之祖槷的座子上，它们组合之后含有立于"天地四方之中"的意思——大地的生命在于水，龙是水神，故而龙纹的四坡座子象征着大地四方（4 图 2-2）。此柱和座组装起来即为祖槷、测量日影的标杆。

三、在太阳鸟下方的柱体上，正东西、正南北凿通，成为卯孔；在柱体东、西、南、北凿孔当中榫入"弋橛"（4 图 2-3——图的右侧）。

四、四个"弋橛"上吊挂有悬砸的绳索，根据绳索的垂直以调正祖槷的垂直。

五、以祖槷为心点，正东西、正南北引出经纬线（东西为纬"一"，南北为经"｜"。经纬相交，古称"二绳"，即两条相交的绳直线、经纬线。古人

往往要用两个三角为顶的圭，角对角以标识出通过其中的经纬线。纬线通过角对角圭顶的东端，被习惯标识为"卯"，同样西端标识"酉"，南端为"午"，北端为"子"）。

六、根据一定时段的日影确定时间、空间。

于是，先民自然而然就把天是圆的这一概念和绳索联系起来。果然，安徽蚌埠双墩1号墓出土的象征天的玉璧是以绳索纹构成的（4图3-1）。无独有偶，清宫藏战国双联玉璧也有饰以绳索纹的（4图3-2）——应该指出，清宫藏之绳索纹双联玉璧里面内呈六角形的璧，那是照耀四方上下的太阳；双墩1号墓出土的璧，却属于《国语·楚语下》记载的司天司地之重黎的正宗后人——钟离国国君。《国语》说的重黎，就是继颛顼氏之后管理天地的伏羲、女娲，而颛顼氏则是少昊之后。如果将少昊氏与北辛文化及母系社会联系在一起，那么女娲造人神话就可以这样解释：人类的老祖母女娲摇动着绳索抟泥造人的传说，乃绳索的发明，使人发现自己为有别其他动物的记录。

第四节附图及释文：

4图1-1·山东淄博临淄李官村后李文化遗址出土的陶匜（下图为局部）
4图1-2·山东滕州官桥北辛村北辛文化遗址出土的盖鼎

4图1-3·明代御用五爪龙盝顶盖瓶
 自元代开始，五爪龙成为皇家的独专，民间不敢私用这种图案装饰一切。
4图1-4·古代石制的网坠——揽压（琅琊）

4 图 2-1 · 湖北枣阳郭家庙出土青铜表杆——祖槷的柱头
4 图 2-2 · 青铜表杆——祖槷的座
4 图 2-3 · 湖北枣阳郭家庙出土青铜表杆——祖槷及它的弋橛（右图边缘）
4 图 3-1 · 安徽双墩 1 号墓出土的绳索纹玉璧
4 图 3-2 · 清宫藏战国绳索纹玉璧

第五节　古文化遗存上的绳索

　　1983 年山东长岛县北庄北辛文化遗址一期文化层，出土了距今 6500-6100 年前后的灰陶鸟形鬶。

　　它通体仿鸟形，引颈昂首，尖喙，小圆耳。腹宽肥扁圆，底平，设三矮足，前二后一。脊背两侧各有一似乎是把手的耳凸，呈翅形。尾竖起，呈上阔的喇叭形，是为流口。

　　它不仅具有后来大汶口文化鸟鬶体现"阳成于三"的三条腿，不仅和大汶口文化鸟鬶那样拟形一种水禽，更重要的是，它给鸟的头上异质同构了非禽类所有的耳朵，并给这种拟水禽的颈上系了一根绳索，而绳索又围身体绕了一周（5 图 1-1）。

　　"东海之外大壑，少昊之国。"少昊之国地处"东海之外"，临近水畔，所以其鸟形鬶仿形水禽。而北辛文化白石村类型分布区域似仅限于胶东半岛地

区。如即墨南阡和北阡、莱阳泉水头、长岛大钦东村、乳山翁家埠、福山邱家庄、烟台白石村、牟平蛤堆后和姜家庄、威海义和、荣成河口和北兰格等，近80%位于海边或距海很近的河口两岸，且多为贝丘遗址。此正是"东海之外大壑，少昊之国"的具体地貌。

仿形水禽而异质同构了非禽类所有的耳朵，说明此鸟不是自然界应有的禽类，是高于自然界禽类的鸟图腾。这种异质同构制造神灵的传承，与兴隆洼文化异质同构造神之举，或者可谓较早的出现之兆，其下接濮阳西水坡遗址的龙，含山凌家滩、红山文化、良渚文化、石家河文化、夏商文化异质同构的龙凤造型（5图1-2）。

此拟水禽鬶的颈上系了一根绳索，让我们不由得想起西水坡遗址第二期文化遗存之45号墓墓主身旁蚌壳堆塑的龙和虎：它们的颈上都有一个似拟绳结的东西（5图1-3）。如果此"绳结"的判断不错，那么北辛文化泥质灰褐陶水禽的主人、西水坡遗址第二期文化蚌壳堆塑龙和虎的主人，有对图腾动物一脉相承之控制理念：他们都倚傍图腾达到自己的愿望，同时又希望图腾不是我行我素的任性。在一定程度上，图腾是人们赖以帮助生存并征服自然之利器，而让图腾接受人们约束的绳索，有了超越图腾的力量。

不要小看了水禽颈上系的这一根绳索，它表示对崇拜图腾神物之控制理念，正是图腾神物和图腾崇拜者位置可以互换的体现：正是二者角色互换为图腾降临的前提，才可能将被控制的图腾，尽最大地可能满足人的旨意。并且以绳索控制神物的理念，一直下传不绝（5图1-4）。似乎至今按法律捆绑人犯的绳子——法绳，其源起也与此有关。

西水坡遗址第二期文化遗存既然承受自北辛文化，其蚌壳堆塑龙虎颈上的绳索花结，其用心，自然而然与此水禽颈上所系的绳索相同。

西水坡遗址第二期文化遗存是传说中帝颛顼氏和大昊氏相交互之物质文明。

帝颛顼之后为大昊伏羲氏——大昊伏羲氏是今天学者们公认的大汶口文化时期的领导民族（5图2-1）。

大汶口文化代表性标识是陶质鸟鬶。这种鸟鬶往往和拟绳索纹一体不分（5图3-1）。

第五节附图及释文：

1-1

5图1-1·山东长岛县北庄北辛文化遗址出土的鸟鬶
——其鸟头之形象颇似本书四章4节4图1-3介绍的大汶口文化之图腾柱顶的鸟

5 图1-2·河南濮阳西水坡遗址45号墓异质同构的龙

　　河南濮阳西水坡出土的龙，是传说中帝颛顼时代的龙：它弓背昂首颇似犬的体型；前爪四趾、后爪五趾似蝾螈、蛙类的爪；尾巴又似鱼尾—这种多种图腾动物局部异质同构的神物，开启了中华民族龙凤图腾的造型方法，而龙凤图腾也成为中华民族形成的史前标识—不过这就是大昊氏龙图腾图像的造型基础。

5 图1-3·西水坡遗址45号墓墓主身旁的龙和虎——请注意它们脖子上的绳索结扣

5 图1-4·汉画像砖里的大禹治水仍以绳索表示神物被控

　　两幅汉画当中的大禹，以绳索牵着象征阳与火的凤鸟和象征阴与水的龟鳖。

5 图2-1·台北故宫博物馆藏石家河文化玉雕祖神面纹圭

　　伏羲、女娲并称大昊——在颛顼神头像的两侧，是人头蛇（龙）身的伏羲和女娲。

5 图3-1·大汶口文化时期的鸟鬶

　　大汶口文化是大昊伏羲氏物质文明的表现。大昊氏时代龙图腾和绳图腾位置相当，所以在象征凤鸟图腾的鸟鬶上面所装饰的龙纹，就有了龙凤呈祥的意义。

第六节　绳索图腾和龙图腾

《易经·系辞下传》说大昊伏羲氏"作结绳而为网罟。以佃以渔"——"作结绳"即发明了编结绳索。

所谓大昊伏羲氏"作结绳而为网罟"之发明的记载，乃我们祖先在"不能纪远"的文化状态下，将"作结绳而为网罟，以佃以渔"的殊荣，记在了少昊氏、颛顼氏最有名的继承人大昊伏羲氏的身上。

《左传·昭公十七年》又记载大昊氏"以龙纪，故为龙师而龙名"——伏羲氏时代，中国的主图腾崇拜是龙。

按中华民族"龙男凤女"传统比喻，龙图腾一旦成了主图腾崇拜，这意味着父权社会确立了。

同时，绳索图腾和龙图腾位置相等了。

图腾是要继承的。于是我们在少昊氏、大昊氏之商代后人居住的遗址里，发现了和绳索异质同构的青铜龙——这龙从太阳树上下来，绳索是它的身躯（6图1-1）。传说，作为主图腾龙蛇的大昊伏羲氏和作为主图腾凤鸟的女娲氏生了十个太阳，这太阳化成十个龙鸡——龙䳒、鵅鸥，轮流值日巡天。

因为主图腾为龙、绳索图腾与龙位置同等的理念广泛传播，于是，我们会在含山凌家滩文化遗址当中发现腰系绳索的神巫、领袖玉雕像（6图2-1）；

我们会在红山文化遗址当中发现腰系绳索的神巫、领袖塑像残片，以及绳索饰以头上的神巫、领袖塑像（6图2-2）；

我们会在仰韶文化晚期遗址当中发现顶戴绳索的神巫、领袖头像雕塑（6图2-3）；

我们会在石家河文化遗址当中发现头戴绳索或腰系绳索的神巫、领袖玉雕像（6图2-4）；

我们会在三星堆文化遗址当中发顶戴绳索的神巫、领袖青铜头像（6图2-5）……

1972年1月11日，内蒙古鄂尔多斯市杭锦旗阿鲁柴登出土了一件战国时期的匈奴王黄金王冠，这王冠的冠箍，竟然是模仿绳索编结模样——匈奴，作为黄帝后人的一支，在游离中华民族主支之后，仍然念念不忘古老时代绳索饰头的荣耀，乃至模仿绳索编结模样如此（6图2-6）。

知道这一些，我们将不会讶异古代为什么会有打着结的绳躯玉雕龙（6图2-7），也不会讶异故宫收藏翡翠雕刻的蝴蝶为什么会落在绳索结扣上（6图2-8）……

第六节附图及释文：

6 图 1-1 · 四川广汉三星堆遗址出土的商代以绳索为躯干的龙（右为中的线图）
　　传说帝俊伏羲氏和女娲氏生了十个太阳，它们化形太阳鸟栖息在天东的太阳树上，轮班值日巡天。图中作为太阳之父的帝俊、伏羲氏，化形为绳躯龙，从太阳树上匍匐而下。传说绳索发明者为伏羲氏，所以绳索和其龙图腾位置相同。

6 图 2-1 · 含山凌家滩文化之腰系绳索的神巫、领袖玉雕像

6 图 2-2 · 红山文化之头顶或腰系绳索的神巫、领袖雕像

6 图 2-3 · 仰韶晚期文化之头箍绳索的神巫、领袖雕像
6 图 2-4 · 石家河文化之头箍绳索的神巫、领袖玉雕像
6 图 2-5 · 三星堆文化之头箍绳索的神巫、领袖青铜头像

6 图 2-6·内蒙古出土的战国时期匈奴王模仿绳索纹金王冠

6 图 2-7·东周时期打着结的绳躯玉雕龙

　　这件绳躯龙玉雕的当中打了两个结。我们据甲骨文"后"（绳索象形之下有脚的象形"夂"——倒止），和金文的"世"（"止"字上有绳结之示意），推知甲骨文造字时代尚有以结绳记载辈序的状况——一辈一世打一个结。因而此绳躯龙身上两个绳结可能寓意"世世"的意思。如果绳躯龙之绳可以谐音"生"的话，那么龙族生生（绳绳）世世传承是其吉语附形的依据吧。

6 图 2-8·故宫收藏的翡翠雕刻的蝴蝶扑绳结

　　这件雕刻以打结的绳索，寓意生生（绳绳）世世的意思。虽然蝴蝶因其繁衍力强盛而被古人崇拜，但此处有可能认定蝴蝶扑芳的特性而为之，以叙述此物物主家族生生世世芳名相继不绝的愿望。

第七节　绳索的象征意义

　　绳索与龙的位置互换，更寓有古代人对生产力的认识——在生存环境极为严峻、生存手段极为落后的情况下，祖先发现人口繁衍是增加、加强生产力的有效措施。于是今天仍能看到人祖女娲以绳造人传说的图像证据（7图1-1）——见《文物》杂志2014年5期，对安徽蚌埠双墩墓出土离国国君柏墓葬情况的介绍。

　　钟离国君柏的老祖宗，曾有造人的伟大功绩。传说女娲造人借了绳索之力。柏殉葬了许许多多象征殉人的土偶，这些土偶的身上，有的有明显的绳索印痕，这是女娲借绳索造人的追忆。

　　自公元前4400多年前后的大汶口文化开始，直到公元前2071夏朝建立，这之间近20个世纪，伏羲氏民族集团都没有淡出中土历史舞台——所谓的炎黄争帝，是公元前3000年-公元前2357年帝舜取代帝尧当中的事情。有可能后来的大禹治水，也是炎黄争帝的遗绪（参见本书二十一章、二十二章叙述）。

　　大汶口文化是以重黎继颛顼氏司天司地开始的，而重黎就是伏羲、女娲民族集团的他称。《山海经·大荒东经》载帝俊（伏羲氏）生了姜姓，炎帝即姜姓的代表。同书《海内经》又载炎帝之后为祝融。这样祝融便是生了太阳和月

亮的伏羲、女娲、重黎之后。"钟离"即"祝融"的一种记音，也是"重黎"的一种记音，所以周代的钟离国即古代重黎、祝融后人之国，钟离国君柏，就是重黎、祝融氏当时公认传人之国的权威代表。

钟离国君柏既是祝融氏正宗的传人，当然也是生了日月之伏羲、女娲的传人（见7图1-2：伏羲、女娲两身共首像之女娲的臀部上有天地"⊕"符号）；天的代表为日，地的代表为月，所以他的墓穴被布置为"〇"中加"＋"之状：这"〇"为天，"＋"为地（见7图1-3）。

因为女娲是伏羲之妻，他们的图腾在一定条件下可以共有，所以我们今天仍可以看到史前人头、鸟兽头而龙蛇身的伏羲、女娲同体或交尾的图像。这种图像在古代的一个时段里，是人要及时繁衍之提醒信物。所谓龙的传人，就是以伏羲、女娲为代表的祖先之传人。而龙蛇交合的图像，也可能代替以绳索编结的喻体（7图2-1）。

我们在商代甲骨文涉及绳索的"孙"字当中，不仅领悟了绳索所以可以会意子孙如绳连接不绝（7图2-2），更仰仗绳索从而有了"绳其祖武""子孙绳绳"的顺序——在文字没有出现之前，我们的祖先即以结绳以结，纪以祖孙世系前后。

我们的祖先坚信：族群人口增大、子子孙孙无穷匮，则可以抵御灾害，可以减轻疾病的伤害，更可以让死亡不再可怕，于是，在龙图像越来越被少数人独专之下，出现了绳索象征龙来化解邪祟，避免凶祸。

我们的祖先希望子孙绵延不绝于世，所以在汉代墓室壁画里会看到不少多条仿绳索般纽结在一起的龙蛇图像（7图2-3），于是，先人会在过年时挂绳索、苇索于门户以求逢凶化吉（7图2-4）；逢端午节，小孩子们手腕上要拴五彩绳——它有许多名字，当中一个名字今天还叫"五彩龙"，甚至端午节后第一场雨，还要从腕上解下它，放在水流中让它化龙复归江河海洋（7图2-5）。

今天我们十分时尚的"中国结"，也是绳索与龙位置互换的一种产物（7图2-6）……

第七节附图及释文：

7图1-1·安徽蚌埠双墩1号墓出土的钟离国国君柏殉葬的土偶

　　钟离国君柏的老祖宗，曾有造人的伟大功绩。传说女娲造人借了绳索之力。柏殉葬了许许多多象征殉人的土偶，这些土偶的身上有的有明显的绳索印痕——那是其祖先女娲借绳索造人的追忆。

7 图 1-2 · 安阳殷墟妇好墓出土的伏羲、女娲两身共首像

　　他们兄妹兼夫妻二人生了日月，所以在作为女娲的臀部有代表天的"〇"和代表地的"十"

7 图 1-3 · 安徽蚌埠双墩墓——钟离国国君柏的墓穴布置为"⊕"之状

7 图 2-1 · 石家河文化之双面玉雕——龙蛇躯体的伏羲、女娲像

　　双面蛇身人面玉雕像均头戴羽冠，后披拟龙蛇之躯的头发。他们孰伏羲孰女娲的分辨，应该在眼睛的刻画上——后世图像中的龙眼一般是凸出的。这类男女共体双面像就是交合像。

7 图 2-2 · 左、中为与绳索有关的甲骨文孙字、后字，右为与绳索有关的金文世字

　　甲骨文"后"字，在绳索象形之下有象形下行脚的"夂"字，以绳索的编结由上而下来会意"后"（似乎《诗经·下武》的"绳其祖武"就是"后"这个字的注解——"武"在这里可以当脚印讲。《诗经·抑》之"子孙绳绳"讲的也是作为"后"和绳索的关系）。金文的"世"字，由象形上行之脚的"止"字，和"止"字前面一个一个的绳结，会意每一个结为一世。专家说这缘自甲骨文造字时代，仍有以结绳记载辈序先后的存在。

2-3

7 图 2-3 · 山东苍县（左）、莒县（中、右）
出土的龙交画像石

　　此图刻画双龙交接，显然与当时业已流行的吉
祥绳结进行了异质同构。墓葬中设置这种内容的
图像，目的是佑护地上子子孙孙如龙如绳，神圣
而不绝。

2-4

7 图 2-4 · 左为台湾台南市"玉泉盈"纸庄之神荼郁垒肩上的苇索
右为《古建中国·门神》（岁时祀奉画神荼郁垒挂芦苇绳驱鬼辟邪门神的由来）
尉迟恭腰间的苇索

　　中国民间新年在门上张贴身佩绳索的门神，正是门上挂苇索以辟邪的一种反映。

2-5

2-6

7 图 2-5 · 民间拟绳驱龙双龙戏珠手镯

　　中国五月五日端午节，曾是古代龙的传人突破人口近亲不蕃之婚姻关系而"淫
奔不禁"时段的现象，后人逢端午在腕间佩名叫"续命索""长命索""辟兵索"
等五彩索，是这一现象历史意义的怀念。民间拟绳驱龙双龙戏珠手镯，正是这种
五彩索的高级版本——双龙戏珠的"珠"，是龙交合而产的蛋，龙的传人逢时交合，
不是为了产"珠"。

7 图 2-6 · 盘龙结、中国结

　　看过双龙交接如绳索盘结的古图像，我们会相信上面盘龙结、中国结等吉祥绳
结，是龙蛇与绳结异质同构而隐去龙蛇实体的作品，其祖源却是龙图腾崇拜之民
族以龙蛇交接，喻示族群必须通过繁衍而发展、壮大的初衷。

第八节　绳索与龙

祖先把龙图腾和绳索图腾交融在一起，首先是把自己将龙和绳索交融在了一起。图腾崇拜和祖先崇拜不别，本质上是不是自我崇拜？在中国，自我崇拜的外现就是祖先崇拜。

既然祖先可以和图腾互相换位，那么作为龙图腾的伏羲、女娲生下了太阳月亮，太阳月亮就必定和绳索有着不可解脱关系。

果然如此，1957年在山东邹县西南大故县村出土的汉代太阳月亮合体神树画像砖中，我们知道了太阳树、月亮树就是伏羲、女娲的换位之身：画面上一头双身龙乃是伏羲、女娲（伏羲，太阳、龙中有凤者；女娲，月亮、凤中有龙者）合体的换位形象（《山海经》所谓的"肥遗"也），作为一头双身龙的角，同构为栖息太阳月亮的合体树亦即建木，树旁之射太阳、射月亮的人，乃不同时空里的后羿（8图1-1。本文8图1-4左图也用了不同空间里的后羿射日射月的视觉修辞的方法，此画中羊谐音"阳"而象征白天，马借苍龙七宿之房星的马匹形象而象征夜晚）。

果然如此，我们在四川三星堆遗址中，不仅看到了以绳索为躯体的龙，还能看到以绳索为树干的青铜太阳树（8图1-2）——可以说，在汉画当中，凡编结如绳索、如网编的树，不是太阳树就是月亮树（8图1-3）。

当然，不仅在图像文献里我们能看到太阳树或月亮树，文字记载并也不乏。如《山海经》："有木，其状如牛，引之有皮；若，缨、黄蛇。其叶如罗，其实如栾，其木若蓲，其名曰建木。在窫窳西弱水上。"

这段引文见《海内南经》，译义为：有一种树木，形状像牛，一拉就会剥落下来树皮；树干盘结像绳索，又像交合盘结的龙蛇（甲骨文"黄"字，在象形正面人的身腿之间，有指示生殖要处的强调，因此其应该有今天"涉黄"之"黄"的意思；今天称动物的精卵犹曰"黄"）。它的叶子像罗，果实像栾树的果实。树像蓲，名字叫建木（《大荒东经》载"一日方至一日方出"的太阳树叫"扶木"，《楚辞·九思》"菫荼茂兮扶疏"，《考异》曰："扶一作敷。"《文选·吴都赋》"异荂蓲蕛"李善注引郭璞曰："……蓲与敷同。"可知蓲即扶木、若木、建木）。这种建木生长在窫窳所在地之西的弱水边上。

再如："有木，青叶紫茎，玄华黄实，名曰建木，百仞无枝，有九欘，下有九枸，其实如麻，其叶如芒，大皞（大昊）爰过，黄帝所为。"

这段引文见《海内经》，译义为：有一种树木，青色的叶子，紫色的茎干，开黑色的花朵，结黄色的果实，其名叫建木。它高可达一百仞，而树干上却不生长枝条，树顶上像有龙蛇纠结蜿蜒的枝杈，树底下有如龙蛇纠结蜿蜒的树根（我认为甲骨文"九"笔画呈"S"状，象形并会意十日巡天之临明日值日之龙，它很可能通"纠"字。所以"欘""枸"都有树枝盘结如龙蛇的意思）；它的果实

像麻子，叶子像芒树叶。当年的大昊伏羲和轩辕黄帝，就是从这里交通天地的。

建木，又名若木、扶木等，是太阳树的另一名称。因其为太阳崇拜、天地交通的图腾树，本身一定要叠入其成形时代的绳索崇拜、竹崇拜、凤鸟崇拜、龙蛇崇拜等。幸好四川三星堆出土了商代绳索状的太阳树（8图1-2）和太阳树上的蛇躯龙（6图1-1），向我们证实了《山海经》之《海内南经》"有木……若，缨、黄蛇"的记载不虚。而山东烟台博物馆陈列的海阳出土战国青铜太阳树灯（8图2-1），又让我们看到了原始竹崇拜的追忆：

这太阳树灯的主干是竹子（8图2-2），它挑着象征太阳鸟之灯盘的枝干呈绳索形状图（8图2-3）和它镂空底座上的龙纹，正是上引《海内南经》之龙的形象的图证（8图2-4）：它和三星堆上述出土的青铜树木内涵高度一致；安阳妇好墓出土的玉雕冠竹玄鸟也有它一致的内涵：如作为凤鸟的玄鸟象征女娲，而玄鸟头上的竹笋则象征龙，转而指伏羲（1图1-2）。

伏羲、女娲生了甲、乙、丙、丁、戊、己、庚、辛、壬、癸十个太阳，其一日巡天九日待岗，正是作为他们后人、商王族之王位继承兄死弟及轮流制的依据。因此在图腾崇拜理论上说，商王族是龙凤、日月、绳索、竹子的传人。

第八节附图及释文：

8图1-1·山东邹县西南大故县村1957年出土的汉代一头双身龙顶神树画像石
8图1-2·三星堆遗址出土的拟绳索的青铜建木残件（右为建木上的人首太阳鸟）
8图1-3·山东嘉祥出土的汉代武氏祠太阳树画像砖
　　树上有九只鸟的是太阳树。十个太阳化形为鸟，一个值日去了，另外九个留在太阳树上。树上很有意思地挂了一只采桑叶用的筐子，那是一种视觉语言的修辞的体现——它相当于修辞学上的谐音：这棵树是"扶桑"，扶桑沾"桑"，乃太阳树是也。

8 图1-4·山东微山湖两城镇出土的日月合体树及月亮树汉画像石

　　左图树上有鸟有猴的应该是太阳月亮合体树。《山海经·大荒北经》载"后土生信，信生夸父。夸父不量力，欲追日景，逮之于禺谷"而死。禺谷即虞谷、虞渊，神话传说太阳所入的地方。夸父的图腾是猴子（举父、玃父），其作为夸父之祖的水神共工，当然也有可以令其继承的猴子图腾。《山海经·海内经》："共工生后土。"后土之子句龙为社神亦即土神，土地之精为月，月主水，故而猴子所据之树，是土地之精所在之树、月亮树。它或名《射爵（雀）射侯（猴）图》，实际乃不同空间里的后羿射日射月图。将不同空间里的事物设置在一个画面里，是中国视觉修辞的方法之一。画中羊谐音阳而象征白天，马借苍龙七宿之房星的马匹形象而象征夜晚。本文8图1-1山东邹县西南大故县村1957年出土的汉代一头双身龙顶神树画像石后羿射日射月，亦用了将不同空间里之事物设置在一个画面里的视觉修辞的方法之一。

　　后羿所射日月合体树上有十三只猴子，象征连闰月在内的月份；象征太阳的十只鸟，一只去执行巡天的工作去了而余九只。还余一左一右两只仰啄的鸟，那似乎是连接上一幅画面的缀饰。

　　右图是后羿射月，图中十一鸟应是《山海经》常仪"生月十二"之认识下一鸟当值的反映。汉代人还知道月亮也是鸟驮着的。

8 图2-1·烟台博物馆收藏的出土于海阳之青铜太阳树灯
8 图2-2·太阳树的主干是竹子
　　——实际上它是在借代龙的前提下和龙换了位置，因为太阳树就是一条龙。
8 图2-3·在绳索可以借代龙的前提下，这里以绳索象征太阳树的枝干
8 图2-4·象征太阳树根的灯座上面是龙纹

第九节　绳索演化为各文明的标志和饰品

传说在春秋时，一位很旷达的贵族老人叫荣启期，孔子见他会鼓瑟，一身远古达人的服饰，从而认定他知道古礼，叹息他有学识却不曾显赫：他的服饰为"鹿裘带索"——远古人衣兽皮，扎绳索，而琴瑟正是远古首领通神的乐器。后代人认为荣启期这身服饰是穷困不堪所致，为此还写了不少借他作不平之鸣的诗。但是我们从晋南北朝绘画中看到：荣启期一身入画时代的时尚衣着，褒衣博带的衣带上，缀饰了两段小小的绳索头（9图1-1）。由此推知，这绳索曾是一种高贵身份的象征。《礼记·玉藻》上也反映，丝质绳索至少从周代已是天子公侯大夫等身份的标识，这绳索被称为"组绶"，和佩玉系结在一起。

在东汉时代，佩戴丝质绳索成为国家官员、准官员的标识。

《后汉书·舆服志》下载：帝王将相乃至秩官二百石、私学弟子皆佩丝质绳索绶带。这绶带拴结在印章上，印章装在一个小小的印囊里，印囊名谓虎头鞶囊，印囊上面装饰着丝带，丝带叫"绶"。绶用丝缕编结，其区别高低主要在丝缕色彩上。丝缕打成一个回环，回环的结束饰以蝴蝶结，并贯以珠子。回环的蝴蝶结共两个，这就是后来诗词里所谓的"连玺""两绶""双绶"，如左思《咏史》其三："连玺耀前庭，比之犹浮云。"崔影《古游侠呈军中诸将》："腰间带两绶，转眄生光辉。"李贺《感讽五首》其二："我待纡双绶，遗我星星发。"——"双绶"字面所指乃是装饰在印章袋子上的两根回环的蝴蝶结丝带（9图1-2）。

文明有一种特别的动力在于财富炫耀。大汉官员佩戴绶带之于尊贵、文明的彰显，不能不被异邦艳羡。这种绳索崇拜的形式应该随同战马之路（丝绸之路）而影响海外，甚至有可能由海外再影响到中土。

中国独有的丝绸输出，一定会成为拥有者为之炫耀的东西。作为丝缕编结的绳索，它往往是能够制成若干丝绸之原料的聚结，所以它自然会因为用于服饰而成为可炫耀的物品（9图1-3）。

于是，丝质绳索就成了各国仪仗队的饰品（9图1-4）。

中国的仪仗队服饰佩戴丝质绳索，也不例外（9图1-5）。

第九节附图及释文：

1-1

9图1-1·南京西善桥出土之六朝墓室壁画"竹林七贤"外的荣启期

　　"竹林七贤"是魏晋时代不落流俗的高士，荣启期与他们不是一个时代的人。画家将他们同置于一画，是说"竹林七贤"的追求标准，来自古代被孔子礼重的高贤。

9 图 1-2·反映东汉时代官员佩绶的画像砖

左为河南南阳画像砖中鹖冠武士的绶带

中为青岛汉画砖博物馆藏佩绶带的门卫

右为中图细部

1-2

1-3

9 图 1-3·大英博物馆藏公元前 865 年 -860 年新亚述时期的浮雕神像（来自现代伊拉克美索不达米亚尼穆鲁德西北宫）

　　上图神像身上装饰的绳索，不知属何质地。如果属丝质的也完全可能——商周时代因为战争的需要，已经有了中原到西域获取阿拉伯马匹的通道（《易经·晋》卦辞有商王推广繁衍良种马匹的反映。商王武丁墓葬也有不少殉葬的阿拉伯战马），而获取良马的代价就应该是丝绸。这就可能让马匹产地的主人有机会得以以丝质的绳索做身上的装饰。即便他们此刻尚未得缘丝质绳索，然而这种以绳索为装饰的基础，一旦在丝质绳索出现之时，便会在竞相炫耀中取代原先质地的绳索。

1-4

1-5

9 图 1-4·外国仪仗队的将校礼服　　　　9 图 1-5·中国仪仗队队服

第二章　竹子崇拜祖源

第一节　竹子是中华民族的一大重要图腾

竹子是中华民族的一大重要图腾，今天人们差不多把它淡忘了。眼前画国画的人都好涂抹几笔的竹子，算是对它曾为图腾的模糊记忆；还有人们在交谈中偶尔用的带"节"的词，如"气节"等，也是竹子崇拜在语言中的痕迹吧。

为什么说竹子曾是中华民族的重要的图腾呢？

明显的事实是：在商代出现了玄鸟头上生有竹笋的玉雕——

这玄鸟的本鸟是猫头鹰，《山海经》里它的名字叫"狂（鵟）""鵋"，还说它是女娲的主图腾，是凤鸟；还说女娲的丈夫是帝俊亦即伏羲，这伏羲主图腾为龙。在出土的商代图像中，龙蛇和玄鸟一头两身的图像屡见不鲜（1图1-1），也多见女娲头载龙躯的图像（1图1-2），我们将这些图像和玄鸟头载竹子的图像（1图1-3）比较，知道了以下事实：

主图腾龙崇拜的伏羲可以和龙位置互换，这图腾龙的位置可以和竹子位置互换，竹子图腾可以和伏羲位置互换——竹子就是中华民族老祖先的图腾，当然我们龙的传人是伏羲的传人，更是雨后春笋般生长的竹子图腾的传人。

当我们看到了日本美秀博物馆藏的东周晚期的一对螭龙形钩具（1图2-1），那"S"形的龙躯，竟是与笋衣（竹箨）卷翘的竹笋异质同构：这既是龙又是竹的结果，正是我们崇拜龙的祖先，又是崇拜竹的反映——那竹笋代表的是龙图腾，转而代表了帝俊伏羲氏。

中唐诗人卢仝在《寄男抱孙》诗中称竹笋为"箨龙"，可算是神来之笔——因为他知道龙崇拜和竹崇拜的关系。

知道了龙与竹崇拜的源头，我们再反过来检点古代有关竹化龙的传说，如《后汉书·费长房传》载：费长房随壶公学仙将归，愁返家路远。壶公给他一种竹子杖，让他闭目骑上，嘱其到家后投入家的附近葛陂中，结果竹子杖化成了青龙。由此可知，发生于史前的龙与竹崇拜，至少在汉晋时代就寓进了神话，得以保留。

中国人曾将"龙生日"视为"栽竹日"，竹子经过"栽"而活，换句话说，竹生日即为龙生日。宋代范致明《岳阳风土记》："五月十三谓之龙生日，可种竹，《齐民要术》所谓竹醉日也。"竹子和龙如此密切的关系，就是出于中国远古时代，它们是可以互相换位的民族图腾。

第一节附图及释文：

1 图 1-1·安阳妇好墓出土的玄鸟与龙共首
1 图 1-2·安阳妇好墓出土的伏羲女娲共首玉雕像
1 图 1-3·安阳妇好墓出土的玄鸟（女娲）与夔龙（伏羲）共首玉雕

1 图 2-1·日本美秀博物馆藏的东周晚期夔龙铜钩（右为左的局部）

第二节　竹子在中华民族走向文明的道路上功不可没

　　在文字尚乏的史前，我们在出土的图像中常常看到竹的身影。

　　如果说中国之玉文化是对石器时代最完美记忆的保留，史前玉石雕刻竹为纹则表示，正是它价值不逊于细石器的事实强调，作为生存必须依赖的工具，竹在中华民族走向文明的道路上应优于石器，或者这就是史前玉石雕刻上刻竹为纹的原因。正如元明清时代的精美瓷器上装饰的五爪龙图案——那五爪龙的意义已经超越了精美的瓷器。

　　例如，辽宁东沟县红山文化后洼遗址下层出土的拟竹玉雕——它距今6000

年左右，以加工颇为费时费力的玉石雕刻为竹子，这应当是竹子崇拜较早的反映（2 图 1-1）。

大汶口文化、山东龙山文化大量用于祭祀的器皿往往与竹子异质同构，这说明竹子一朝受到崇拜，成为祭祀程式的依赖，就必须脱离其原本的自然形态，按照人们的需求脱胎换骨（2 图 1-2、1-3、1-4）。

第二节附图及释文：

2 图 1-1·距今 6000 年前辽宁东沟县后洼遗址下层出土的红山文化仿竹玉雕

2 图 1-2·左为大汶口文化遗址出土的白陶鬶（西夏侯遗址出土）龙山文化遗址出土的鸟鬶

——鸟鬶身上的横纹拟竹节

2 图 1-3·龙山文化祭天使用的陶豆

——豆上的横纹仿竹节图

2 图 1-4·龙山文化遗址出土的黑陶鼎

——鼎的外壁拟竹节，鼎的三只足拟猫头鹰的头。竹节借代竹子，转而借代出自帝俊族系之龙图腾的男性；猫头鹰借代以女娲为代表的女性。

——女娲氏主图腾凤鸟的本鸟，是猫头鹰。

第三节　文献上记载的竹子

记载竹子的文字文献，除了甲骨文外，较早的有《山海经》。其《海内经》载："少暤（昊）生般，般是始为弓矢。"弓与矢，最初的制造材料都是竹子。

我们从《国语》《山海经》等记载中知道，少昊民族集团的继承人是颛顼，颛顼民族集团的继承人是大昊：大昊民族集团创造的物质文明，一般认为它体现在大汶口文化当中。

我们从田野考古的碳 14 测年知道，公元前 4400 年－公元前 2500 年，颛顼、大昊民族相并出现了。显然，"少皞（昊）生般"，是少昊民族集团将"始为弓矢"的发明人归属于号称"般"的人们。少昊应该就是公元前 6200 年－公元前 5500 年的北辛文化之主人。北辛文化继承的是公元前 6200 年－公元前 5500 年的后李文化。

北辛文化、大汶口文化的发生地基本在中国东方沿海地区，这里被居于中原地区的统治者称为"东夷"——这"夷"字象形一个高大的人背着一张"弓"。由此看来"少皞生般，般是始为弓矢"的记载比较靠谱。

当然弓箭的发明人一定早于"般"，充其量"般"和大汶口时代兴起的后羿，都是弓箭出现后的改良者。

第四节　竹子制造的弓箭

竹制造的弓箭，在维持、保护民族繁衍、生存上的功绩不啻今天的飞弹、无人机。飞弹、无人机制造和使用得精密、精准，往往是当今领导民族存在的特征，所以史前弓箭制造、使用的精密、精准是领袖出现的条件。

传说中的后羿是上古善射之人。《山海经·海外南经》载："羿与凿齿战于寿华之野，羿射杀之。在昆仑虚东。羿持弓矢，凿持盾。一曰戈。"《墨子·非儒下》载："古者羿作弓"。《吕氏春秋·勿躬》亦云："夷羿作弓"。以上引文表明后羿不仅是有绝技的射手，也是弓箭的改进者。

请注意上引文之"凿齿"——它是一个民族的服饰特征：大汶口文化的某个地区，曾出土过盛行凿齿风俗的先民头骨（今天山东地区仍有卜梦落齿丧父丧母的风俗，这是古代丧亲凿齿习俗的遗留）；在大汶口文化后期，人们趋于文明，凿齿渐渐以染齿代替，是为"黑齿"，他们聚居地则是"黑齿国"（见《山海经·大荒东经》）。后羿射杀凿齿，正是后羿兴起的时间标识。似乎从此帝俊之后姜姓的黑齿国开始壮大。

更值得注意的是《山海经·海内经》这段引文："帝俊赐羿彤弓、素、矰，以扶下国，羿是始去恤下地之百艰。"对这段话，应该仔细地重新加以诠释：

帝俊，即伏羲氏，亦伏羲民族集团的一代领导人。自大汶口文化开始，直到夏后氏建立了夏朝，除黄帝氏当天下时段，伏羲氏一直是中华民族的领导集团。"帝俊赐羿彤弓、素、矰，以扶下国"时段，应该是伏羲民族集团之中的后羿族群成为新的一代领导者。"下国"，伏羲民族集团以往组成的部落单位，在《山海经》内，"国"往往叫"山"。

"彤弓"，特别涂成红色的弓，以表示持弓者的地位，是恃弓神圣之民族的领袖。

"素、矰"，以往"素矰"二字之间没有断句，"素矰"可释细致的帛等。但其与"彤弓"就失去了关联。因为历来释"矰"为"矰"，又因大汶口文化

典型的祭器少见具体的龙蛇，而多为鸟鬶（这鸟鬶是后来爵的前身，由此说明鸟鬶是大汶口文化献身祭祀替代鸟图腾者，更是与鸟图腾可以换位的献身祭祀者——详见本书二十章一节等论述），知道大汶口文化民族仍然继续高奉鸟图腾，所以此处分释"素""缯"如下：

"素"，《礼记·杂记下》"纯以素，以五彩"。孔颖达疏："素谓生帛。"帛，即"化干戈为玉帛"之"帛"，其"玉"为君之佩，其"帛"即如今藏族"哈达"，束于脖项，以明束帛者身份（4图1-1）。《易经·贲·六五》"贲于丘园，束帛戋戋"，即以束帛赠予求和之君，而君以"束帛"表明自己的地位乃领导——我曾在《易经今注今释·易经里的秘密》里释"贲"为"豮"，是聘婚彩礼的种公猪，反映了商民族的猪图腾崇拜——女娲一称"豨韦氏（豕韦氏）"，若此可准，那么"束帛戋戋"的外交礼节兴于帝俊氏民族之中，"帝俊赐羿彤弓、素、缯"的"素"，正是束帛于项颈之物。

"缯"，当通"矰"，系有丝绳牵系的无锋之箭杆，即弋射大型飞鸟的箭——它不是将飞鸟射死，而是靠无锋之箭杆所带的绳索将空中的飞鸟缠绕下来（4图1-2）。帝俊赐给后羿带有丝绳的弓箭，怎样去解救生活在艰难困苦中的百姓？原来大昊文化承袭少昊而立，仍继承着少昊主图腾鸟崇拜，各邦国君主图腾崇拜鸟而可以与鸟图腾位置互换，即鸟图腾就是各位君主。帝俊让后羿弋射图腾鸟使之落地，意味着他给后羿剥夺各个下国君主统治宝座的最高权力，撤换那些给人民带来艰难困苦的国君！可见后羿就是新一代的伏羲氏领袖！

既然"领袖"的"领"是以项颈见束"素"开始的，是"束帛"向衣领演化的前身，那么领袖的"袖"呢？

其实就是竹子，竹子为臂甲而演化为领袖的"袖"。

竹作为臂甲，让先民可以在猎捕大型动物、应对敌人侵犯时减少了丧失生命的威胁。

臂甲又称臂韝、护腕等。今天长袖衬衫的袖口，仍能见到它远古时代的影子。

第四节附图及释文：

4图1-1·藏民献哈达（王晓强画）　　4图1-2·故宫博物院藏战国铜壶上的弋射图

第五节　将一段竹子打通套在手臂上

　　将一段竹子打通套在手臂上，它至少可以分散作用于手臂骨骼某点的猛然外力打击，例如大型兽类爪子的猛击，敌人棍棒的敲击等——这是竹子作为臂甲发明的初衷。

　　我们从拟形竹子的青铜臂甲可以看到它的相貌（5图1-1）。

　　今天中国的北方已少见竹子，但距今五六千年的北方气候适于竹子旺盛生长。现在考古工作者常常挖掘出土不少拟形竹筒的青铜臂甲，如广西骆越博物馆藏的青铜臂甲（5图1-2）、云南博物馆藏的猛兽纹臂甲（5图1-3）、云南昌宁县大甸山出土的青铜钏（5图1-4）等，虽然它们的使用时代多在战国、秦汉之间，可是可以以此为联想的基础，反推史前的竹制臂甲。

　　我们从大汶口文化许多出土的文物中可见竹图腾崇拜，如用最大的猛兽象之牙雕刻的竹筒形物件——用得来颇为不易的象牙，模仿竹筒一点一点地雕刻成艺术品，是否需要用竹子作为臂甲，以向世人昭告某种意义呢（5图2-1）？

　　臂钏，也就是手镯，是臂甲的演变的结果，玉臂钏是竹臂甲神圣化的结果。准此，安徽含山凌家滩文化出土、距今5500多年的玉臂钏，红山文化出土、距今5000多年的玉臂钏，是史前竹臂甲神圣化的反映。

　　朱乃诚在《红山文化弯板状玉臂饰研究》（载《文物》2019年8月）介绍过几种史前的玉臂钏，这些臂钏在我看来基本就是模拟竹筒剖开的一半，或者说是马蹄形玉筒的一半（5图2-2；辽宁博物馆藏）。但一些臂钏上的纹饰很耐人寻味，如辽宁博物馆藏的玉臂钏正面是回字纹（5图2-3），三门峡虢国博物馆藏的玉臂钏正面是人面纹（5图2-4）。这回字纹是不是水纹呢？在造型语言修辞意义上看，水纹可以借代龙——难道红山文化地区也认同竹子和龙可以位置互换的理念吗？若此可准，那么三门峡虢国墓地出土玉臂钏上的人面纹，是不是帝俊族系的某一神灵？不过从龙和竹子位置可以互换的角度，对照大量出土的古代双头一身龙手镯（5图3-1），那么玉臂钏上的回纹应该是龙，人面纹应该是帝俊。帝俊民族有珥蛇的传统，后世所珥之蛇有弹簧状的形式，可见后世臂钏与弹簧相似的，也是龙的变形（5图3-2）。我们由后寻源，源头大致如此。

　　我想，竹子臂甲再向领袖的"袖"发展之同时，应该也有了向手镯发展的必然。

　　似乎大家都承认，危险的狩猎、战争，都是由体能有先天优势的男性来进行。似乎大家也都承认，人类繁衍的自然使命，必须由男性的热情促使以进行。

　　由竹子打通而成的臂甲，它不但强大并保护了使用者它的男性，也让男性繁衍的热情得到了赏识，于是热情发挥和热情赏识的凭持，就让臂甲殊为宝贵——也许男性与敌人或猛兽交锋而后，便将臂甲交给心仪的女性保管，就有了生命重托的意味，而保管它的女性也借此当作炫耀的物件。炫耀是文明的巨大动力。再于是臂甲开始成为一种普遍的象征，它变得小巧美丽，成了手镯。

我这种推断的支持，是竹臂甲小巧美丽化的证明——这证明是作为竹筒臂甲的过渡物品——拟竹子的玉雕手镯。这手镯正是曾为粗大护臂之一段竹筒原生状态的缩小，缩小到围在手腕上的一圈竹子。

1974 年山东五莲潮河镇丹土遗址出土了大汶口文化晚期拟竹玉镯（5 图 4-1）：此玉镯外径 7.5 厘米、内径 5.61 厘米、厚 1.5 厘米，重 55 克。内为圆形，外为五边形，五个边角上分别饰以两道竹节形凹弦纹，外缘圆滑。

1975 年山东五莲潮河镇丹土遗址出土了大汶口文化晚期拟竹玉镯（5 图 4-2）：此玉镯外径 9.15 厘米、内径 5.1 厘米、厚 1.1 厘米，重 91 克。外为等边六角形，内为圆形，每个角正面饰有两道凹弦纹，外缘较薄。

两只拟竹纹玉镯，不论五角形还是六角形，均为太阳的象征。

后世三星堆遗址出土的五角星太阳轮象征太阳已为定论（5 图 5-1）；河南巩义双槐镇出土的距今 5300 年陶罐上的太阳纹，也可为此参考（5 图 5-2）。

我们早已说过：伏羲女娲是夫妻兼兄妹，图腾互有：这两件拟竹纹手镯之内好为圆天，而外围之竹子则与龙图腾换位，这正如徐州汉画像石龙蛇躯体的伏羲女娲围着太阳的思维源头一致（5 图 5-3）。

以往常见的竹抱凤玉雕也是这种思维的延续（5 图 5-4）：其圆象征天，竹借代龙，它团抱住凤鸟，虽说也是龙凤呈祥的另一种表述形式——由于龙已经成为了帝王的专利，民间直接使用有僭越之死罪，所以就有了这种团竹借代龙的情况。

显然，龙和竹子位置互换的语境，来自伏羲氏龙图腾并竹图腾崇拜。

准此，若"领袖"之"袖"来源设想的交待，也算告一个段落。

第五节附图及释文：

5 图 1-1·仿竹青铜臂甲
5 图 1-2·广西骆越博物馆藏的青铜臂甲
5 图 1-3·云南博物馆藏的猛兽纹臂甲

5 图1-4·云南昌宁县大甸山出土的青铜钏

5 图2-1·山东泰安大汶口文化遗址出土的象牙仿竹筒
5 图2-2·辽宁博物馆藏马蹄形玉筒
5 图2-3·辽宁博物馆藏回字纹玉臂钏
5 图2-4·三门峡虢国博物馆藏人面纹玉臂钏

5 图3-1·古代的一头双身龙蛇臂钏

5 图3-2·左为金缠臂钏
右为河南酒流沟出土戴缠臂钏厨娘宋画像砖

5 图 4-1·大汶口文化丹徒遗址 1974 年出土的竹纹玉镯

5 图 4-2·大汶口文化丹徒遗址 1975 年出土的竹纹玉镯

——它们都在模拟太阳五角星纹

5 图 5-1·三星堆出土的五角星形太阳轮

5 图 5-2·河南巩义双槐镇出土距今 5300 年陶罐上的太阳纹

5 图 5-3·徐州出土的伏羲女娲画像砖

5 图 5-4·竹子围凤鸟玉雕

第六节　大汶口文化的进步离不开竹子工具的帮助

　　大汶口文化的进步离不开竹工具的帮助，北辛文化进步到大汶口文化，当然作为工具的竹子，也是功不可没。例如箅罩的利用，就给先民提供了增强繁衍力的优质蛋白。

　　《尔雅·释器》："箅谓之罩。"郭璞注："捕鱼笼也。"箅和罩都是指一种上口小、下口大，且上下口皆开放的捕鱼笼。它多为竹编或柳条编成，今也有以铁网围木梁为之的。捕鱼时持箅罩的小口向下摁，将大口插入水底，于是水底的鱼被圈在了大口之中，捕鱼者从小口中探臂取鱼（6 图 1-1）。

　　北辛文化时代的人们，大概已经使用箅罩捕鱼，那箅罩可能是竹子编结的。或许怕箅罩里的鱼应激窜出，它的小口是用绳索箍起来的，取鱼则在箅罩上下端之间开的几个孔洞之中（6 图 1-2 箅罩捕鱼参考图）。

　　北辛文化时代应该是《左传》《国语》等书中提及的少昊时代。在这两本书中，少昊时代的顺序在帝颛顼和大昊伏羲氏时代之前。北辛文化承续了后李文化，北

辛文化后面是河南濮阳西水坡和大汶口文化。《易经·系辞下传》所谓的包犧氏"作结绳而为网罟"之记载，实际上是古人不能纪远，将距今约8200年至6400之间的"作结绳而为网罟"形成的崇拜，加在了名声赫赫的伏羲氏身上了而已。

今天学者们一般认为后李文化距今约8200年至7500年，北辛文化距今约7500年至6400年，距今约6400年开始的大汶口文化是大昊伏羲氏的时代，而帝颛顼的西水坡文化，则跨在北辛文化和大汶口文化的尾与首之间。

如果6图1-3两件马蹄状东西是筌罩，那么它似乎体现了"作结绳而为网罟"的特征：筌罩和绳索之出现，非编结技术的出现而不能出现——作为网罟之一种的筌罩，是编结的产物，系结在筌罩上的绳索，也是编结的产物。

"祭天用瓦豆，陶器质也"。大汶口文化祭祀仪式中，已经使用陶豆为祭天的专用器皿。大汶口文化遗址出土过不少模仿竹编筌罩座柄的陶豆（6图2-1）。陶豆既然是祭天的器物，那么它模仿竹编筌罩的座柄，一定有重要的象征意义。它象征着祭天的人们之所以能够祭天的媒介，这媒介让祭天的人们代代生存繁衍不绝，这媒介就是不必涉险远海，近距离即可捕鱼维持生命的筌罩。或者可以说，这筌罩是祭天者与在天之灵得以相认的标识，因为筌罩本是他们已经成为在天之灵的祖先发明的神器。大汶口文化遗址也出土过模仿筌罩的陶器（6图2-2），作为祭祀器皿的它，正是模仿竹编筌罩座柄陶豆之意义的证明。

值得注意的是《周礼·天官·笾人》有"掌四笾之器"的记载，郑玄注："笾，竹器如豆者。"也就是说古时祭祀，有一种竹编的豆。或许这种竹编的豆，就保留了捕鱼筌罩的一种原始状态。

也可以这样说，筌罩的发明给北辛文化时代、大汶口文化时代的人民带来的生存之功需要铭记，用陶模仿竹编筌罩，那该是它发明之功置换载体的一种铭记形式，正如一位功益天下的人被后人塑像一样。

北辛文化、大汶口文化发生在今山东省的临海区域，当年这里河网遍布，海涂丰沛，鱼鳖虾蟹螺蛤是这里先民的食物，竹稍加加工就成为获得这些食物的工具——竹实在是少昊、大昊民族集团的生命支撑。

第六节附图及释文：

6图1-1·新华网所载有着鱼笼功能的筌罩图

6 图 1-2 · 新华网所载箄罩捕鱼时鱼应激跃出箄罩的图片

6 图 1-3 · 左、右两件各为北辛文化疑似拟形箄罩（祭祀器皿）的侧面（山东博物馆藏）

6 图 2-1 · 大汶口文化模仿竹编箄罩座柄的陶豆（右为类此陶豆的剖面图，山东博物馆藏）

6 图 2-2 · 大汶口文化遗址出土的模仿箄罩的陶器（山东博物馆藏）

第七节 《山海经》说的在"帝俊竹林"里产的竹子

《山海经》说的在"帝俊竹林"里产的竹子，一节就可以制成一条船。这条记载让我们看到了竹崇拜和竹筏及船发明的初始状态——在今天人看来奇妙如魔术、杂技的"独竹漂"。

在我国南方一些地区有种叫"独竹漂"的游戏，它实际应该是远古时代水上交通以独竹为工具的遗迹，也就是《山海经·大荒北经》载"邱南帝俊竹林在焉，大可为舟"之所谓：如果一棵竹子"大可为舟"，那么其舟就是今日仍见的"独竹漂"（7图1-1）。

《左传·昭公十七年》指出，大昊氏以龙图腾立族，因而成为龙的传人之祖。大昊帝俊伏羲氏，他们有每株"大可为舟"的"竹林"做其灵魂之寄托，所以我国自古就有竹子能够化作龙、龙换位为祖先的传说，把龙的生日当作竹子的生日等。正因如此，其用竹制造的竹筏、船，或叠合其灵魂，或得其灵魂的护祐，驭水破浪，穿越湍流，渡过险滩，逢凶化吉，别开生面。故而作为龙的传人之子孙即使离开了水边，也要追忆起初的人祖之恩，人船之情。

中华民族史前远渡重洋寻觅生机，最简便有效、可信赖的交通工具应该就是竹筏，或者是"萑苇（《易经·说卦传》孔颖达疏：'萑苇，竹之类也。'）"絷系的筏子。

其实在地上"划旱船"（7图1-2），或在水上"赛龙舟"（7图1-3）是一个内涵的两种表现而已——似乎是纪念史前竹子作为交通工具的发轫吧。

"划旱船"又叫"跑旱船"，一般说法是它为了纪念大禹治水。它多由竹竿、木棍、纸、布等材料绑扎绷糊而成，然后由人在旱船当中负船而行。

说它为纪念大禹治水，那似乎等同寄英雄有用武之地于再次大洪水，我们好再度如大禹一般。如果说它深藏的潜台词乃是我们不要忘记是谁发明了船，让我们在大洪水里能有寻求活命的工具，使我们得以有今天。这还差不多。

龙舟竞渡最容易联想到船和龙的关系——龙是什么呢？龙的形象在历史长河里总在变化形体，但作为浮力最佳之竹就是龙的化形，是有说服力的依据。

第七节附图及释文：

7图1-1·独竹漂

1-1

7 图 1-2 · 竹崇拜的反映：左为晚清河北武强年画《旱船》
右为当代画家路程刚画《跑旱船》

7 图 1-3 · 竹崇拜的反映：左为吴佳画《美兰湖上赛龙舟》
右为佚名氏摄影《安徽水乡古镇三河的小南河上赛龙舟》

第八节　传说女娲为了能让分娩顺利发明了笙簧

传说女娲为了能让分娩顺利，发明了笙簧（8 图 1-1、1-2）。笙簧制造的原料离不开竹子。笙簧是竹子崇拜的产物，应该是原始巫术通神的工具。

笙簧运气吹奏而发声，发声靠的是风。

20 世纪 60 年代以后，作为古东夷之邦的莒县，其大汶口文化遗址出土了五千年前的"大口酒尊"八件。学者们根据甲骨文酒字、酉字、福字的外观和内涵而断定其为"大口酒尊"。

正因为如此，我们把注意力的焦点落在了 1976 年凌阳河遗址出土的这些大口酒尊上，因为它的上面刻了个图形文字，它近似"◇"形——但"◇"形之顶端留了一个小小的缺口。

学者曲广义判断它象形一竹哨、竹制笛类的剖面图（见《莒文化研究文集·山东莒县发现竹制笛类乐器图像与虞幕"听协风"新解》。山东人民出版社，2002年2月），同时肯定了其他学者的分析，这是"凡"的图形文字。

"凡"即"风"的初文，竹哨、竹制笛类用力一吹，因风而发声，会意风。我同意诸位学者们的判断。因为：

一、风姓出自少昊古族，少昊的鸟图腾被大昊继承，并合并了龙蛇图腾，于是，"凡"中加少昊的鸟图腾为"凤（鳳）"字，"凡"中加上以伏羲氏为代表的龙蛇图腾为其"风（風，其中的"虫"字甲骨文象形小龙——蛇）"姓。

二、传说伏羲、女娲生了十个太阳，所以伏羲氏的风姓的写法，还有近乎"凡"中加"日"的异体字（见《说文解字》）。

三、伏羲氏有竹子图腾崇拜。我认为"凡"即"风"字的初文，象形竹哨、竹制笛类说法可从《山海经·大荒北经》"帝俊竹林"等记载找到参考。

其实，1976年凌阳河遗址出土大口酒尊上的"凡"字图形文字（8图2-1），就是这种"◇"符号，因为：我们对照了1983年莒县大汶口文化大朱家遗址出土彩绘盆之盆壁上与"○"形并排的"◇"形图案，可以断定这"◇"形，就是1976年凌阳河遗址出土大口酒尊上的"凡"的图形化（8图2-2；彩绘盆现藏莒县博物馆）！

文献记载殷商民族的祖先为帝喾伏羲氏。我们在商代王族青铜彝器的族徽两头一身龙（过去俗称饕餮纹）、龙的额间，几乎触目皆见这"◇"形（8图2-3），因此我推断："◇"形是伏羲、大昊、帝喾、帝俊、帝舜相继到殷商不绝的族系符号，它可以视为伏羲族系之祖先的代表图形。

众所周知，中国人是龙的传人。既然开启龙图腾的人是大昊伏羲氏（见《左传·昭公十七年》），那么以人首龙躯为图腾图像特征的伏羲，就是龙的传人所传承的祖神。一言以蔽之，"◇"形标志是中华民族的祖神之象征。

既然"◇"形标志是中华民族祖神的象征，而"福"字象形一个放在供台旁的酒尊，如果我们把这个"福"字写在"◇"上面，那意味着什么呢？

虽然《尚书·洪范》对于"福"的五种定义为："一曰寿，二曰富，三曰康宁，四曰攸好德，五曰考命终"，但它的前提一定是祭祀祖先神灵，因为祭祀祖先神灵的条件首先是子孙仍在，而祭祀这祖先的首要条件就是以酒尊盛酒以奉上。

酒尊之尊，也有"尊"的意思，那祭祀的酒，等于我们献给祖先神灵的子孙繁衍之报告，也等于我们向祖先祈求所得的满满而完备的福祐。

细细一想，我们的先人称呼酒为"福水"，真是充满了智慧。

这个由伏羲氏图形"凡"发展而成的"◇"，上面写上"福"字，就是我们过年家家户户贴在门上的"福"帖子。

不过更值得注意的是："◇"可能还是大地的象征，是"宅殷土芒芒"民族所有土地的象征。因为大地的生命在于水，龙是水的灵魂，竹是这灵魂的象征、中华大地的象征。

《世本·作篇》："女娲作笙簧。"马缟《中华古今注》："问曰：上古音乐未和，而独制笙簧，其意之何？答曰：女娲伏羲妹，……人之生而制其乐以为发生之象。"竹子做的笙簧。一吹竟然可以利人生育繁衍，显然这是因笙簧来自竹图腾而起到的佑护子孙作用。现在以笙簧为集会之必需的民族，基本就是伏羲女娲种族的分支。伏羲女娲"风"姓，其为"凡"字的衍生，"凡"象形一段竹节做的哨子。"笙"谐音生，小孩和笙，即生贵子。

莲花是中华民族的一种图腾，它和炎帝夆龙的传说联系在一起。炎帝出自帝喾，龙图腾是他为凝聚民族而必须要继承的。

瑶族妇女过去有以竹箭为簪的传统装束，竹箭长尺余，或以七枝、五枝、三枝不等，插于发髻。传说瑶族是帝舜的后代，其祖先是有易氏，因为杀了商族首领亥，遭到亥之子上甲微的报复而灭亡，灭亡后的遗民西南迁徙，成为瑶民族（见《山海经·大荒东经》"有易杀王亥，取仆牛"郭璞注、"舜生戏，戏生摇民"毕沅注）。如果果然如此，那么大汶口文化遗址出土的箭镞形发簪就有了后续——帝舜乃伏羲氏族号的别称，正是大汶口文化的主宰核心，他们的图腾有竹，其妇女以箭为发饰也正说明她们用图腾之竹簪头的光荣。元代前后中原妇女兴"竹节钗"，也能看得出中华民族荣耀被追忆五千年的执着。其实妇女的笄、簪于文字上从"竹"，已能大大地说明问题。

第八节附图及释文：

8 图 1-1 · 竹崇拜的反映：民间年画连生贵子图

8 图 1-2 · 竹崇拜的反映：清乾隆时绘盘髻贯箭的瑶族妇女（见《皇清职贡图》）

8 图 2-1 · 大汶口文化遗址出土的徽志——"◇"形徽志

8 图 2-2 · 1976年凌阳河遗址出土大口酒尊上"凡"字的图案化

8 图2-3·商代王族的龙图腾族徽——它们额间均有"◇"

第九节　竹崇拜或体现于爆竹

竹崇拜或体现于爆竹。

爆竹的爆炸象征龙的传人献身于神灵。

"爆竹一声除旧岁，春风送暖入屠苏；千门万户曈曈日，总把新桃换旧符"，宋代诗人王安石这首《元日》诗让我们知道了"爆竹"与"岁"的关系。

南朝梁宗懔《荆楚岁时记》记那时"正月初一"的风俗："先于庭前爆竹，以辟山臊恶鬼。"即"人以竹着火中烞（音朴）熚（音必）有声"，因而山鬼恶神害怕而逃避。

据说"爆竹燃草起于庭燎"。《周礼·秋官·司烜氏》："凡邦之大事，共焚烛庭燎。"——庭燎，庭内外燃火以为照明，原先是盛大之举，后化为民间"正月初一"风俗。凡古代传承有序的盛大之举，皆可能来自更古老而根深蒂固的风俗。下面有关爆竹的民间传说更值得注意：

王安石所谓"元日"就是一年头一天日子，说得更细致一点，是一年三百六十五天头一天与太阳接触的日子。

"爆竹"顾名思义，就是火烧而爆炸的竹子。竹节之内有空气，火使得竹节内的空气受热膨胀，爆破出声。让竹子爆炸出声，使新岁始而"旧岁"除。应该说"旧岁"除而新岁来的根本特征乃新岁之"日"。

民间至今盛传：远古洪荒时代有一种凶恶的怪兽曰"年"，每当旧岁将除的夜晚就要从大海里爬出来伤害人畜，毁坏田园，降灾于人。后来有一家人于旧岁即除之夜在庭中烧竹，竹子爆破之声让"年"吓得鼠窜，人们得知这一信息，每逢旧岁将除之夜燃竹使之"爆竹"。

传说虽然不经，但它是千年记忆的活化石。例如，"年"从海里出现，降灾于人，人们以爆竹"伺候"等。

一轮红日海上升、海上升明月。如果从东方海中升起的太阳、月亮就是"年"，如果太阳、月亮就是能降灾、祐护子孙的祖神，如果爆竹就是龙亦即竹之子孙们奉献给祖神的自己的替身，这神话的意义将又如何？

说起爆竹，不能不提汉代应劭《风俗通义·祀典·桃梗苇茭画虎》，其说及苇索时引用了今本《吕氏春秋·本味》佚脱的一句话：商汤王在得到人才伊尹时，到祖庙为伊尹除灾求福，曾"薰以雈苇"——雈苇并不是芳草，它用于"祓之"仪式可能当与焚竹有关：雈苇也是竹的别名——《易经·说卦传》："震……为苍筤竹，为雈苇"。孔颖达疏："雈苇，竹之类也。"显然，在史前，竹和雈苇应该归为一类而不别，雈苇和竹应当都是帝俊的图腾，它们都可以在借代帝俊伏羲氏时借代龙、借代龙的传人。如果"薰以雈苇"就是焚竹为祭的另一版本，爆竹就是龙、竹之子孙们奉献给祖神自己之替身的理由成立。

如果爆竹就是龙之子孙们奉献的自己的替身，难道它和尧舜时代的岁首敬导太阳出升之祭礼有关系？有。

我们这样推测的理由是：山东半岛虽然如今竹极少，但当年这里的气候适宜很多扬子鳄生活，当然也有更多竹子；

伏羲氏可谓竹崇拜的肇始人，更可谓龙崇拜的肇始人；

"年"的具体表现就是：日升月起，在特定的一旦，必将有一岁之首；

炎帝以烈山农垦为凝聚人民的向心力，烈山农垦抓紧农时最为重要，"年"乃农时的节点；

传说作为发展为炎帝集团之中坚的两昊（少昊、大昊）部族祖先，生育了太阳、月亮，说明两昊乃太阳、月亮崇拜的民族，这个民族自然成了史前人们心中太阳、月亮升落的专职管理者管理的实质内容，自然与一年四时的农业有关，四时之重，必首先隆重自一岁之始的"元日"；

中华民族岁首礼迎日出的地方在今山东青岛的琅琊台，此地是北辛文化、大汶口文化、山东龙山文化的核心地之一，距大昊伏羲氏之帝舜氏的诞生地不远……

今青岛西海岸的琅琊台是古代一年的"岁始"之地，此地古有礼祀"四时主"以定农时的风俗。《史记·封禅书》载："四时主，祠琅琊。琅琊在齐东方，盖岁之所始。"《山海经·大荒东经》："大荒之中有名曰合虚，日月所出。有中容之国。帝俊生中容。"帝舜是帝俊氏历史某一时段的称号，其领导集团的某些人生于距琅琊台不远的诸城之诸冯。中容即仲容，《尚书·尧典》"分命羲仲"者即人们认定其为日月事务的专职管理人——"分命羲仲，宅嵎夷，曰旸谷，寅宾出日，平秩东作。"嵎夷、旸谷应在琅琊近海地带，当是大汶口文化、山东龙山文化人认定的日月所出之地。与羲和（女娲）生了太阳月亮的帝俊既是中容国的先人，那太阳月亮应当也是中容国的先人，所以其国人在一年旧岁将除、岁首将启时分，"寅（敬）宾（礼接导向如待宾客）出日（方出之日）"。从而"平秩（平均次序）东作（自此开春之时作起，以务农功）"。

因为一年始自如此，所以称岁之所始；因为岁首需要以大昊帝俊的子孙、龙的传人之名义唤醒、欢迎、敬送，因而与图腾之龙可以相互换位的竹，借牺牲礼祭而为的隆重燃烧，爆炸出声——"爆竹"和"岁"的关系是这样吗？

今山东日照市周围边许多县、乡，逢年过节仍立一杆梢叶俱全的竹子在门前以祈吉祥，这该是竹崇拜的遗留吧。

今山东地区逢年祭祀记录去世本支家族成员的影图，因为它属于典籍之类而被称为"主子""竹子"。《广雅·释诂》："典，主也。"这"主子"称谓有据；我们的祖先帝俊伏羲氏主图腾为龙，龙与竹作为图腾的位置可以互换，可见"竹子"称谓更有道理（9图1-1）。似乎竹也有了我们祖先的担当。

总之，少昊氏测量时光和竹崇拜关系密切，所以我们仍然能够看到以竹为青铜太阳树主干的灯盏（9图2-1），和主干拟竹子的寓意光明如月亮的青铜灯盏（9图2-2）——前者太阳树是偏义龙图腾的帝俊伏羲，因为竹子和龙之位置可以互换；后者是偏义又名嫦娥的女娲（那持灯人为女性，乃帝俊之妻），因为伏羲女娲兄妹兼夫妻，龙图腾他们可以共有。

第九节附图及释文：

9图1-1·青岛市档案馆藏"主子（竹子）"
9图2-1·山东烟台博物馆藏战国青铜太阳树灯
9图2-2·持象征月亮灯盏的嫦娥

第十节　甲骨文的"典"字象形双手展开竹简

甲骨文的"典"字象形双手展开竹简。商代的竹简今天虽未见出土，但在卜甲上有摹画它的形象图（10图1-1）。

《英藏》1616片甲骨也有反映竹崇拜的"典"字，曹定云认为它是"惟殷先人，有典有册"的"典"之另体（10图1-2）。我认为其象形手举一段竹节。这竹节可以借代龙、帝喾。出土的象牙雕拟凤鸟柄竹节觚，就是以凤鸟柄来衬托竹节觚象征龙之器物（10图1-3）。《广雅·释诂》："典，主也。"帝喾主图腾为龙，龙与竹作为图腾的位置可以互换。帝喾、龙竹皆可视为殷民族之"主"。

《易经》有《节》卦。这"节"原指作为凭证的竹节。1957年4月，安徽寿县城南邱家花园出土过战国鄂君启"金节"——青铜拟有节竹子的一段（10图2-1）。它是楚怀王颁发给鄂君启运输货物车、舟的免税通行证，据此"金节"文载，颁发它的时间为楚国的"大司马邵阳败晋师于襄陵之岁"，即公元前322年。鄂君封地约在今湖北鄂城一带。鄂君凭此节通过当时楚国辖地的某些地区关卡可以免税，否则必须征税。"金节"共五片，车节三，舟节二，五片合起来，正好可以组成一个竹筒。

乍一看，鄂君启"金节"是青铜仿竹节嵌金字的宝物，再细看嵌字竹节原来是拟简书而为之——简书曾为圣物、竹曾为图腾的履历由此昭然。

中华民族的竹崇拜，不仅源于作为生产工具的竹子帮助了民族的生存、壮大、进化，更主要的是，它在有文字时代，成了文字的载体。简书至少使用于商代。商代文字承载于甲骨上，作为甲骨的材料牛骨、龟板出自图腾动物，承载于青铜器上，是青铜出自于名山、圣山，承载于竹上，也许首先考虑到了它和龙图腾可以互换的伟大位置吧。

《周礼·地官·司徒·掌节》："凡通达于天下者，必有节，以传辅之。无节者，有几则不达。"显然在周代，"节"曾是通行证的名字。当时的"节"颁发自何处？当然来自政府。"节"至少是政府要求各地要害部门接受控制的凭证。从这种意义上讲，控制就是"节"制吧。或者，这种"节"，就是高端控制权的物化。

竹作为诚信凭证的节，其心理基础应该就是龙崇拜、竹崇拜在社会之中几千年信仰的硕果。正如今天证券的作用来自国家的公信。

第十节附图及释文：

 1-1

 1-2

10图1-1·甲骨文典字图
10图1-2·英藏1616片甲骨（右为左的局部；载《考古》2013年9月P.74）

10 图 1-3 · 妇好墓出土拟竹节凤柄象牙杯（竹节借代龙，与凤柄一起寓意伏羲女娲之男女后人所作奉献）

10 图 2-1 · 竹图腾反映：1957 年 4 月安徽寿县城南邱家花园出土的战国鄂君启"金节"

第十一节　山东新泰周家庄出土的东周齐国竹节戈

　　山东新泰周家庄出土的东周齐国竹节戈：戈外围饰的竹子象征龙，以衬托有叨啄功能的戈如同凤鸟之喙（11 图 1-1）——商代玉雕有玄鸟（凤鸟）与双戈异质同构者，是祈盼戈有凤鸟叨啄功能的例子（11 图 1-2；国家博物馆藏）。

　　竹节戈之内有眼睛纹，此纹多见于商代少昊、大昊族系之图像中，可见竹节戈的寓意基于两昊的龙凤信仰。

　　竹节戈或即"苇戟"——《后汉书·礼仪志》曾载皇帝逢年节将"苇戟……以赐公、卿、将军、特侯、诸侯"的事。所谓"苇戟"就是用苇子茎装饰的戟，是辟邪用的，这是苇索镇鬼意义的延伸。《风俗通义》在说及苇索避鬼时还引用了今本《吕氏春秋·本味》佚脱的一句话：商汤王在得到人才伊尹时，到祖庙为伊尹除灾求福，曾"薰以雈苇"——它并不是芳草，"薰"它用于"被之"仪式必与苇索（或乃焚竹即后来的燃爆竹）有关：雈苇是编结绳索的材料（竹子是制造弓箭舟船的材料），它本身的功能，已具驱邪镇灾的功效了。

荏苒也是竹的别名——《易经·说卦传》"震……为苍筤竹，为荏苒"。孔颖达疏："荏苒，竹之类也。"显然，在史前，竹和荏苒往往混称不别，荏苒和竹应当都是帝俊的图腾，它们都可借代帝俊伏羲氏。在这样的认识下，与帝俊伏羲氏兄妹兼夫妻的女娲，其主图腾凤鸟一定要同构以龙的特征，是为"龙中有凤、凤中有龙"。

"国之大事，在祀与戎"，戎，戎的象征，龙与凤，祀的内容，因为龙与凤分别是作为祖先的象征。似乎这是寓意战争是为了保卫龙凤图腾。这和商代将龙首与戈异质同构的玉雕（11 图 1-3），寓意如出一辙。

竹崇拜实在是不容小视。

第十一节附图及释文：

1-1

11 图 1-1·山东新泰周家庄出土的东周齐国竹节戈

1-2

1-3

11 图 1-2·国家博物馆藏头生戈戟的玄鸟玉雕
11 图 1-3·商代龙首玉戈

第十二节　传说帝舜死于巡视方国

　　传说帝舜死于巡视方国，死于苍梧。帝尧的两个女儿娥皇、女英寻踪而去，得讯痛哭，泪洒竹上，化为斑竹（见《礼记·檀弓上》。斑竹，12图1-1）。帝舜是帝喾伏羲氏特定时段的族号。

　　此传说中的帝舜之死，应该在公元前2071年夏朝立国前后。

　　中国的苍梧地名有两处，有一处在今江苏连云港到长江北岸地区，有一处在今湖南宁远县一带。关于帝舜之死，前者可能和帝舜氏在大汶口文化后期之尉迟寺遗址一带活动有关，后者可能和夏后氏借大禹治水崛起而导致帝舜氏南迁有关。二者都可谓伏羲帝舜氏"巡方"。娥皇、女英知其死讯望竹痛哭，那应是竹图腾可以与帝舜位置互换，从而竹子可为帝舜替身吧。

　　对照崧泽文化许多祭器上的有拟竹子节纹、拟竹篾编结纹（12图2-1、2-2、2-3），推想这个文化区域认同竹图腾崇拜。

　　继崧泽文化之后的良渚文化，有与竹异质同构的祭器（12图3-1），知道这一文化区域的先民认同竹崇拜。

　　对照石家河文化玉石器物上面与竹异质同构现象（12图4-1、4-2）。知道这一文化区域的先民认同竹崇拜。

　　我国古代对竹利用的记载也见于仰韶文化。1954年在西安半坡村发掘了距今约6000年左右的仰韶文化遗址，其中出土的陶器上可辨认出"竹"的符号，这说明竹是一种被先民重视的东西，重视的程度，就在于文字稀罕的年代，对它必须要创造一种文字符号来加以表示。如果说汉代"渭川千亩竹"之拥有者富比"千户侯"，是当时缺乏、贵重竹的反映，那么仰韶文化的"竹"的符号，则可能在炫示此符号的拥有者，是当时一方、一部民族的领袖。

第十二节附图及释文：

12图1-1·斑竹（湘妃竹）

12图2-1·崧泽文化遗址出土的竹编纹装饰的鸟尊

2-1

12 图 2-2 · 崧泽文化遗址出土的与竹子异质同构柄座的豆。

12 图 2-3 · 崧泽文化遗址出土的装饰竹编纹黑陶罐

12 图 3-1 · 良渚文化遗址出土的仿竹节瓶颈
的黑陶

12 图 4-1 · 石家河文化遗址出土的竹节体两头一身神灵图

12 图 4-2 · 石家河文化拟竹节的玉石神器

第十三节 《易经》有"利西南"的说法

《易经》有"利西南"的说法，也许当时的西南地区，是商以前许多困顿于中原之民族脱困所趋，所以今天这一带的少数民族仍然保留着古代中原地区的一些风俗和崇拜。竹，曾经作为图腾被这里一些少数民族所崇拜——竹的旺盛生命力及其在人类生存中的作用，是许多民族以竹为图腾的主要原因。《后汉书·西南夷列传》提道："夜郎者，初有女子浣水遁水，有三节大竹流入足间，闻其中有声，部竹视之，得一男儿，归而养之。及长，有才武，自立为夜郎候，以竹为姓。"这是滇中及滇东一带，以前都建有竹王庙，以纪念诞生自竹的祖先之原因。

湘西苗族嫁女必定要有一对"姊妹竹"，用红布箍好，由新娘的舅舅亲自抬到男家，等成亲后种下。据说此俗是根据傩公傩母破竹成亲的远古神话而形成（这叫人想起唐代"情如合竹谁能见"形容男女之好的诗句来）。所谓"傩公傩母"，即《从文自传·我所生长的地方》里说的过年家中正屋里供奉的"红衣傩神"，祖神——文学大师沈从文是湘西土族人，湘西土族、苗族同一远祖，"傩公傩母"应当是伏羲、女娲。所谓的"姊妹竹"，也应该是象征伏羲、女娲的一对竹，这一对竹是雄雌一对龙的换位转移（13图1-1）。

云南傈僳族有一支系为竹氏族，称"马打扒"。他们相信本支系祖先是从竹筒里出来的，号称"竹王"。

云南昭通地区彝族的丧葬习俗：母舅家派人去外甥家奔丧时，要带上一棵有根须的活竹。去后立于门边，用枝上的竹叶蘸酒和水，洒在地上为死者祭奠。母舅家来人则将立于门前的竹树扛到安葬的地方，植在坟旁，象征着死者灵魂将化为常青竹。

彝族以竹为主要图腾，有"祭兰竹"与"拜金竹爷爷"之俗。在滇桂交界居住着一些彝族支系，每个彝寨都有一块空地。这块空地的中央，种着一丛楠竹，它的长势象征着全村族人的兴衰，这块空地彝族称为"种的场"，寓有种族繁殖地之意。每年四月二十四日举行祭竹仪式。届时，族人都来参加拜竹，祈求兴旺。他们认为自己与竹有血缘关系。妇女即将分娩时，她的丈夫或兄弟砍一根约二尺长的楠竹筒。待婴儿生下时，将胎衣放入筒内，筒口塞上芭蕉叶子，送到"种的场"，系在楠竹枝上，表示婴儿是楠竹的后裔。

总之，中国少数民族崇拜竹的甚多。他们多是民族主流文化圈析出的个性意识坚强者。

第十三节附图及释文：

13图1-1·古代双竹互助相依玉雕——此可谓夫妻竹，也应该是从龙、竹图腾之伏羲、女娲兄妹又夫妻之传说演化而来。这一对竹是雄雌一对龙的同伦性非类转移。

1-1

第十四节 竹子曾对中国人的繁衍生存有不可回避之重要意义

　　竹曾对中国人的繁衍生存有不可回避之重要意义，故而它对中国人的精神生活，意义更是深厚。所以——

　　竹与松、梅并称"岁寒三友"，

　　与梅、兰、菊合称"四君子"，

　　竹成了诗词歌赋吟咏的对象，绘画及雕刻的热闹素材。

　　竹崇拜是中国古代文明的一大特色，是中国文化的标志之一。

　　竹虚心、有节、坚韧、四季常青的特质，是中国人给"君子"人格、气质、品德提供的类比标准，实际上自大昊伏羲氏以龙为师开始，就以竹为师。我们说的"君子"本是民族的典范——典，主也；范，模也——当龙成了极上等级的专利，竹之为师的意义便彰显了。

　　汉代开国君主刘邦戴过以竹皮做的冠子，因名"刘氏冠"。这种冠子又叫鹊尾冠、长冠、齐冠，高七寸，广三寸，漆纚（帛类）为之，制如版，以竹为里。汉高帝八年曾下令："爵非公乘以上，毋得冠刘氏冠"，以见此冠的来头。后来汉代官员的官帽叫"梁冠"，这种冠以竹子为梁，根据官的大小，分一梁、二梁、三梁之别，梁多官大（14 图 1-1）。

　　以竹为冠、以竹饰头应该源自竹崇拜，亦即龙图腾崇拜。

　　山东临朐朱封墓出土之插柄拟竹节的史前（山东龙山文化）尊长冠饰是竹崇拜较早的反映（14 图 1-2）。

　　四川三星堆遗址出土的戴竹梁冠之人像图也是竹崇拜的反映（14 图 1-3）。此人的服饰除去梁冠外，还强调了"Y"字形领和有缘饰的袖、腰带；其跪坐并双手扶膝、呲牙咧嘴的状态也是值得注意的特征——其当是那时某民族的领袖、巫师之类，其族属为何？当然是竹崇拜的民族。

　　虽然竹曾与龙共为图腾的过去被我们大多数的人忘记了，但它却在大韩民族里顽强地保留着它的闪光：竹教鞭至今仍在使用（14 图 1-4）。

　　韩国教师以教鞭惩罚学生，教鞭必是竹质。看《逸周书》可知，韩国祖先与商王族箕子一支渊源难分。竹是箕子的图腾。以教鞭惩罚学生，有"以祖先的名义以惩罚"的意味。

　　《史记·宋微子世家》载："于是（周）武王乃封箕子于朝鲜而不臣也。"伏生《尚书大传》说周武王克商，让王子禄父继承王位，将商纣王囚禁的箕子释放了。箕子以自己成为周灭商的理由而纠结，于是率族迁徙到朝鲜。周武王知道后以朝鲜封予箕子。箕子受封即为周朝的国君，不能失去为人臣的礼数，故于十三祀朝觐中央。现在朝鲜民族的姓氏多为商族之姓的分衍。朝鲜民族的鸟图腾也是箕子的图腾。

　　无怪韩国要将五月端午节申报世界非物质文化遗产，他们本是中华民族竹崇拜的一支。

第十四节附图及释文：

14 图 1-1 · 山东沂南东汉墓画像砖上的戴梁冠之官员
14 图 1-2 · 山东临朐朱封墓出土之插柄拟竹节的史前（山东龙山文化）尊长冠饰

14 图 1-3 · 四川三星堆遗址出土的戴竹子梁冠的君主

14 图 1-4 · 韩国的教鞭

第三章　凤鸟崇拜祖源（上）

第一节　凤鸟的定义

鸟为图腾早已有之／凤鸟曾经是中华各个民族聚汇相容的图腾鸟／凤鸟是形体上体现了"阴中有阳、阳中有阴"的鸟／凤鸟是形体上体现了"龙中有凤、凤中有龙"的鸟／大汶口文化的鸟鬶就是凤鬶／第一代凤鸟是水禽／第二代凤鸟是鸮一类的鸷鸟／凤鸟到汉代基本定型

　　论图腾鸟之早，大家差不多都会想起公元前 5200- 公元前 4400 年赵宝沟文化遗址中出现的鸟首陶豆（1 图 1-1），和公元前 5000- 公元前 4500 年河姆渡文化第一期遗址出土的两首一身神鸟（1 图 1-2）。

　　河姆渡文化遗址出土的两个两头一身鸟图像——这两只鸟，一只是太阳鸟，一只是月亮鸟。太阳阳、月亮阴，河姆渡文化族群显然知道了月寒日暖的关系（可参见本书十二章 3 节叙述）。虽然如此，在河姆渡文化里，暂时少见两种以上代表阴阳之动物异质同构形成的鸟，所以也难以判断这鸟是已有龙凤概念下的产物，很难说这就是"龙中有凤、凤中有龙"的凤鸟。

　　中国东部沿海古族少昊，其凤鸟图腾与阴阳观并生在公元前 5400- 公元前 4400 年间。中华民族发明了阴阳之间可以不对立的阴阳观，于是有了"阴中有阳、阳中有阴"为特征的凤鸟。

　　在 1983 年山东省长岛县北庄遗址一期文化层，出土了公元前 4500- 公元前 4100 年前后的鸟形鬶（现藏烟台长岛县博物馆；1 图 1-3）：这件鸟形鬶是鹗凫体型，尖喙，有耳朵，三足，脖子上系着绳索。

　　继而大汶口文化典型的鸟鬶承袭了它：它们拟形鸥凫，多有绳索形把柄或身上围饰一周绳索纹，三足（1 图 1-4）。大汶口文化的鸟鬶之绳索手柄象征着龙，鸟鬶象征着凤，二者正所谓"龙中有凤、凤中有龙"，而且，从此中国正宗的壶一般都是凤为体、龙为柄。

　　在公元前 4000 年 -3400 年的崧泽文化遗址中，出土过一件鸟首、有冠、有耳朵、腿足有膝盖、脖子上系一绳索的鸟形鬶，它显然是一种异质同构的神物（1 图 1-5）。长岛县少昊文化的鸟形鬶，它拴着绳索的意义应该和崧泽文

化相似——崧泽文化产生地在今上海，与今天的山东沿海海路距离较近，绳索象征龙的概念彼此很容易交流。特别值得注意的是，鸟的身上有明显的拟竹篾编织纹——这应该是竹崇拜的崧泽文化式表现。大汶口文化已经有竹子象征龙的器物出土，崧泽用竹编纹象征龙，是用竹节象征龙的变体，正所谓"阴中有阳、阳中有阴"。

因此，可以认定少昊时代鸟形鬶上的绳索和大汶口文化鸟鬶上的绳索一致，都在作为龙的象征。少昊时代之鸟形鬶应是"龙中有凤、凤中有龙"的抽象凤鸟。

重复一遍，体现着"阴中有阳、阳中有阴"的凤鸟，较早的是北辛文化和大汶口文化的鸟鬶：鸟鬶身上有绳索纹的，就是抽象了的凤鸟。

史前的北辛文化、大汶口文化，是少昊、大昊物质文化最初的基地。也许他们发明了绳索、竹子工具，或绳索、竹子工具在他们时代使用成效卓然、并也以绳索、竹子为图腾的一部人，较早进入了以龙为主图腾的父系社会，于是，在绳索、竹子和龙图腾位置互换的前提下，在鸟身上加上借代龙的绳索、竹子成分，就成了凤鸟。少昊、大昊有同族婚的风俗。鸟鬶的鸟应该代表着妇女，借代龙的绳索似乎代表着男子。

两昊民族以象征凤鸟的鬶进行祭祀，这种祭祀应当是献身祭祀，即，这鬶代表的是凤鸟图腾的子子女女，凤鸟的子子女女以自己身体为祭品。显然，鸟鬶就是凤鬶。大汶口文化的后期，鸟鬶的上面往往有一些模仿竹节的纹饰，那竹节是在借代龙。文献上记载主图腾为龙的帝俊氏，图腾当中有竹子。大昊、竹、龙的位置可以互换。

北辛文化、大汶口文化之民族，依靠海洋生存之人为数不少。水鸟有预知海洋风暴的能力，人们崇拜有此能力的水鸟，所以最初的鸟鬶，应当拟形自水鸟。

就呈现于遗址的出土物而言，凤鸟向下发展，出现了以鸷鸟、鸮鸟为本鸟的趋势。鸷鸟、鸮鸟是凤鸟的演进形象。例如，安徽含山凌家滩文化遗址出土的猪并逢翅玉凤、内蒙古赤峰市红山文化遗址出土的玉凤（鸮或鸮首）、江苏三星村崧泽文化遗址出土的凤（鸮）首钺等。崧泽文化非猛禽为本鸟的凤，身上有明显的拟竹编纹，其造型的语境，有可能和大汶口文化鸟鬶上出现竹子纹相近。

良渚文化承接自崧泽文化，就其掌握的"阴中有阳、阳中有阴"观念而言，其凤鸟出现了以尾巴支撑平衡的雀为本鸟的现象。

石家河文化更是掌握了"阴中有阳、阳中有阴"的观念，其遗址出土的凤鸟或似鹰鸷，或借了"C"形龙的似绶带鸟。

殷商一代的凤鸟，均清晰地体现着"阴中有阳、阳中有阴"的观念，且除少数的情况外，凤鸟的本鸟多为鸮鸟。

周民族憎商族，作为商王族主图腾玄鸟亦即凤鸟之本鸟的鸮鸟，被其视为凶鸟。于是周代的凤鸟开始趋于多样化，其形状基本上是鸷鸟和鹥凫、涉禽的综合。其造型仍旧循守着"阴中有阳、阳中有阴"的观念。商朝灭亡后，鹥凫

形象的凤鸟常见于彝器——周王族用鹬凫为凤鸟的主体形象，有可能和"我姬氏出自天鼋"的自炫有关系。按：天鼋星土下的任、姜二姓，黄帝入主中原以前，均来自少昊、大昊，周王族憎恨大昊之后商王族，所以将任、姜二姓出身系以少昊乃理所当然。正如本节说到的北辛文化之鸭形鸟鬶（1图1-3），其凫鸭自然而然成了周王族认定的凤鸟之本鸟。

　　似乎自此而起，长腿涉禽渐渐形成了后来凤鸟的必具特征。

　　到了汉代，凤鸟的形体基本定型，和今天我们看到的凤凰基本相似。

第一节附图及释文：

1图1-1·距今7200-6400年赵宝沟文化遗址中出现了鸟（凤）首陶豆

1图1-2·距今7000-6500年河姆渡文化第一期遗址出土的两首一身驮日与月之神凤鸟

1图1-3·山东长岛县北庄遗址一期文化层出土的鸟形鬶——少昊氏的凤鸟图腾

I 图 1-4·距今 6400-4400 年大汶口文化绳纹把手的白陶鸟鬶——抽象的凤鸟

I 图 1-5·崧泽文化遗址出土的凫身三足凤鸟罐

第二节　凤凰在文献上的介绍

若问凤凰是怎样诞生的，一般回答的多是"凤凰涅槃""丹穴产凤""火生凤凰"等。其实"凤凰涅槃"来自佛教故事：凤凰活到一定岁数后引火自焚，然后再生，所谓浴火重生，这个故事因文学家郭沫若著名的诗歌《凤凰涅槃》而深入人心。"丹穴产凤"是因为神话传说的关系：在遥远南方的"丹穴之山"，有鸟"其状若鸡，五彩而文，名曰凤凰"它的身上分别有纹象征德、义、礼、仁、信[1]。"火生凤凰"来处有些复杂，如果我们排除凤凰浴火重生的成分，那么它还应该和"火"有关系。有什么关系？

——中国古老的星宿学知识的铺垫：天上二十八宿里南方朱雀七宿之井、鬼、柳、星、张、翼、轸，其中的柳、星、张叫鹑火，加上五行南方火方位对应朱雀，更加上神话的"赤凤谓之鹑"[2]，就有了所谓的火凤凰。

——说"火生凤凰"复杂，更因古老的《星经》上曾载：二十八宿东方苍龙七宿中的心宿也有"鹑火"之名，而心宿之"鹑火"，是商王族膜拜的大火星、

大辰星，它与商王族的图腾玄鸟（凤凰），同等地受到尊崇。周人推翻了商朝，因为统治上的需要，大约依据商王族伏羲女娲同躯图像当中象征伏羲的龙，在主图腾本鸟是鸮鸟的女娲之上，于是出现了"火为水妃"之阴阳颠倒的政治理论，从此"天命玄鸟，降而生商"的凤凰第一排序，转变成了"周以龙兴"为前提的凤凰第二。

　　——上面关系到"火"的，都出自文字文献。对照图像文献，推想"火生凤凰"有极为古老的语境。它似乎与凤凰之初形鸟鬹的用途有关。鸟鬹代表凤鸟图腾神留在现实社会的人类子孙，当祭祀凤鸟的时候，通常三条腿的鸟鬹会盛着代表子孙的生命之物，三条腿的下面一旦燃起祭火，于是这凤鸟就有了与图腾神能够沟通的生命。"火生凤凰"应该如此吧。

　　我们好说中华民族是龙的传人，其实应该说是龙凤的传人。

　　完全可以认定：凤凰并不是现实当中实际存在的鸟，它是一种异质同构的神鸟。但它的本鸟是禽类。禽类崇拜，先于凤凰崇拜。古人在叙述"何为四灵"时，顺序为"麟、凤、龟、龙"[3]，这似乎在说凤作为图腾，就产生影响的顺序说，大概略先于龙图腾。

　　通过龙凤图像的反复比较，这里可以说成熟的中国龙凤的概念是凤身上有龙类品种的特征或象征，龙身上有鸟类动物的特征或象征。在出土的史前图像里，凡具备以上条件的，其制作者彼此所在的族群、集团，必有近乎一致的信仰。

　　从文献记载上看，史前古族少昊（亦为少典）较先，其族立族的主图腾是凤鸟，大概凤鸟图腾的前图腾，至少鸟很重要。"东海之外大壑，少昊之国"，少昊是沿海居住的部族，因为靠海生活，必须对海况了解，欲了解海况的捷径，得从能够反映海况的物象着眼，于是知道潮汐、风浪的动物，如鱼蟹、凫鸥就可能成了得知海况的依赖，这依赖不仅是赶海作业者的依赖，更是其生活团体的依赖，因而就产生了相应的图腾。现在我们所知道的北辛文化和大汶口文化的前期，大概是少昊物质文明的反映。大汶口文化一些祭祀器皿拟形接近水禽，是文化之于图腾形象的反映。

　　请注意：祭祀器皿拟形图腾，其前提是自我献身为牺牲的转化，当自我认定自己的生命来自图腾的时候，才有自我舍身献与图腾的认识。今天的考古学家曾仔细地检验过大汶口文化的鸟鬹，发现那是盛酒用的器皿，酒是粮果的精华，是奉祭者血液等象征，所以鸟鬹是祭祀器皿无疑，是鸟鬹之鸟传人换位图腾之体的象征无疑。

　　大汶口文化居民的鸟鬹，已是在拟形凤鸟了，所以堪称凤鬹。

　　为什么这样说呢？对照文字、图像文献，我们看到了绳索或竹子的特征在鸟鬹及一些器皿身上出现了，这两种东西是龙的象征物（可参照本书第一章、第二章一些叙述）。

　　《山海经·海内经》说"少皞（昊）生般，般是始为弓箭"，又说少昊之

后"帝俊生禺号,禺号生淫梁,淫梁生番禺,是始为舟"——少昊发明了弓箭,大昊发明了舟船,这是竹子让他们壮大族群的消息,更是他们依赖竹子的消息,也表明竹子成了他们的图腾。弓箭当然离不开竹子,《大荒北经》中"帝俊竹林,大可为舟"的传说,转述了大汶口文化的舟船是竹筏。植物纤维编结绳索给他们族群带来的发达肯定难忘,于是《海内南经》中记载的"建木"是众帝后由人间上天的阶梯,是一民族的通天社树,绳索一种来源便来自社树身上神圣的树皮(在汉代的图像里,太阳树往往是只龙的化身,按这样的逻辑推理,让我们先民崇拜的绳索,之初就是龙皮或龙的化身)[4]。

我们在四川广汉三星堆出土之帝俊儿子居住的青铜太阳神树上,看到了绳索为体的龙,知道绳索在商代以前可以借代龙。今天所说的"一朝被蛇咬,十年怕井绳",由其井绳和蛇的比喻,倒可解释古人为什么把绳索和龙(蛇)联系在了一起。

《易经·系辞下》记载:伏羲氏"作结绳而为网罟",其先发明了编结绳索,进而又有了陆上捕兽水下逮鱼的网。其实绳索的发明要早很多,而且对这一发明的重视,至少在北辛文化时期就已经很明显了。例如,山东青州博物馆陈列的北辛陶鼎,那上面对绳索不惜费时费工而惟妙惟肖的模拟就是说明。北辛文化应该是少昊的物质文明体现。所谓大昊伏羲氏"作结绳而为网罟",仅仅因其是后人能够追溯到头的后李文化、北辛结绳文化之重要传承代表而已。

大汶口文化遗址出土的不少模拟竹子的器物,特别是以象牙模拟竹子的器物(2 图1-1)让人生疑:这样得之不易的象牙何以模仿竹子?显然竹子与大象同等神圣。联系到一代大昊之帝舜巡视四方死于苍梧、大象为其耕土为墓的传说[5],我们知道了大昊有象图腾;文献记载大昊龙图腾,联系出土的大昊后人商王族彝器上,龙与大象异质同构而成的象鼻子龙图像,就可以知道大象属于龙类。以龙类大象的牙齿模拟竹子,竹子作为龙类的地位也就不言而喻了。换句话说,既然龙图腾可以与大昊换位,当然也可以和竹子图腾换位,而换位的竹子自然能够借代龙。

在中国古代,凡及图腾自身事迹的传说多有不可忽视的源头,凤凰"非竹实不食"的说法[6],实际就是"凤非龙不起"这一认识的另一种说法而已,它最初源头极有可能来自北辛文化、大汶口文化、山东龙山文化饰竹节纹的鸟鬻。"少皞以鸟纪""大皞以龙纪"[7],按这些传说看,绳索纹、竹节纹在大汶口文化鸟鬻上出现,似乎应是少昊、大昊相互交错的时代。当然,大昊的兴盛并不意味着少昊的消亡,少昊融入大昊仍可以有保留少昊族号的团体。我们看到的商、周图像,知道两昊后人的圣器均有龙凤为饰等多崇拜反映,这也可能是鸟鬻饰以象征性龙纹的结果吧。

少昊和大昊继续发展的结果必然是龙凤图腾的相互共识。"龙中有凤、凤中有龙",是少昊之主图腾和大昊之主图腾的融合。

可能少昊之母系社会的鸟图腾让女娲氏代表了,父系社会的龙图腾让伏羲

氏代表了。

伏羲女娲夫妻兼兄妹彼此不分，似乎是由史前一部分思想家制定好的社会方案，为了造成各个族群大融合时代的到来，设计出了这种"龙中有凤、凤中有龙"图腾图像模式，而且这模式又巧妙完整地将"阴中有阳、阳中有阴"的哲学观念交织在了当中。

第二节附图及释文：

1-1

2图1-1·大汶口文化遗址出土：雕刻象牙以模拟竹子的器物

似乎从距今6000多年前开始，中国现代考古学所能涉及的各个文化遗址的原居民，都会认同"龙中有凤、凤中有龙""阴中有阳、阳中有阴"这样的原则认祖归宗。

注：

[1] 见《山海经·南山经·南次三经》。

[2]《山海经·西山经·西次三经》："昆仑之丘有鸟焉，其名曰鹑鸟，是司帝之百服。"郝懿行笺疏："鹑鸟，凤也；《海内西经》云：'赤凤谓之鹑。'"

[3] 见《礼记·礼运》。

[4] 神灵用来上下天地的"建木"，它的皮扯下来"若缨（系帽冠的绳索）"又若"黄蛇"，这是绳索发明之初受到神化的反映——绳索之圣，类同社树。

[5]《文选·左思〈吴都赋〉》"象耕鸟耘，此之自与"李善注引《越绝书》"舜死苍梧，象为之耕；禹死会稽，鸟为之耘。"

[6] 见《庄子·秋水》："夫鹓鶵（凤凰之类）发于南海而飞于北海，非梧桐不止，非练实（即竹实）不食，非醴泉不饮。"三国吴陆玑《毛诗草木鸟兽虫鱼疏·凤皇于飞》："〔凤皇〕非梧桐不栖，非竹实不食。"

[7] 见《左传·昭公十七年》。

第三节　史前"龙中有凤、凤中有龙"的造型理论后世文献里没有忘记

作为凤鸟的鸟鸴，如果它最初拟形凫鸥，是因为凫鸥通天而飞、通水而潜，已有阴阳功能兼于一体的特性，那么这种阴阳兼备的特性，向下发展就应该有这样的认识：

凤鸟所以谓凤鸟，是它具备着龙或龙类动物的品质。

果然，后来商代所有的凤鸟图像，几乎无一例外，均具备着龙或龙类动物

品质的外观表现。与此相类，商代所有的龙图像，甚至龙类动物，均具备着凤鸟的外观表现。关于这种观念，图像文献之外，文字文献里也有滞后的侧面记载：

《夏小正·九月》："雀入海为蛤。"《十月》："雉入淮为蜃。"——雀和雉属阳，进入水中变化成属阴的蛤和蜃，乃阳可以变阴。值得注意的是，引文的"海"和"淮"，不仅和产生夏历的核心地区环境有关，更与夏朝以前少昊、大昊活动的区域有关。

《庄子·逍遥游》："北冥有鱼，其名为鲲……化而为鸟，其名为鹏。"这是中华民族龙图腾可以化为凤图腾的较早文献记载，或者还可以说是龙图腾和凤图腾之造型必须"龙中有凤、凤中有龙"这一规范在文献上的侧面反映。重要的是，其中也反映了鱼属阴，出水变化成属阳的鹏，乃阴可以变阳的规律。

值得注意的是，"北冥"正是少昊向下继承人颛顼传说的所控之地。

第四节　含山文化：与龙异质同构的凤鸟

凤鸟之所以谓凤鸟，是它具备着龙或龙类的品质，这在中国沿海一带新石器文化遗址出土的文物里均有明确的表现。例如含山文化，鸮首猪并逢翅凤鸟（动物之两首一身曰"并封""并逢"；3 图 1-1）。

它是公元前 3600 年前的产物。它的头生着勾喙和毛角，虽是侧面，还是彰显出鸮鸟的特征——鸮鸟的毛角造型处理，和红山文化遗址出土的那件鸮首蹼爪垂尾凤鸟接近一致。两只翅膀异质同构了猪首，按商代猪为龙类的理解，龙类的猪属阴，鸟属阳，在图像构成上鸟主龙副，即为凤鸟。

请注意，鸟主龙副，显然有别于商代龙上凤下的龙凤排序状态。

请特别注意：此鸟胸中有一圆圈，圈中有一枚中心为圆的八角图形，它含义应是"太阳光照天下四面八方之中"。这枚中心为圆的八角图形，在《大汶口》一书图版 106 上祭天陶豆上出现过[1]，在今山东济南长清区小屯村出土的商代"弓形器"上也有类此图形，那也是中心为圆的八角图形（3 图 1-2。学者谓"弓形器"是驾驶车马的装置——御马的缰索挂在上面，可以给御马人双手更多的自由）。从《易经·晋》卦卦辞"康侯用锡马繁庶（安宁顺从的诸侯，用商王所赐种马和自有的马匹交配繁殖）"中看，商代诸侯马匹的使用受商王控制，文献上诸侯征伐必须经商王授权的记载，也侧面证明了这种控制的存在，而"弓形器"上"太阳光照四面八方之中"的图形，正是征伐出自商王的依据，因此这图形只有生了太阳的帝喾伏羲氏嫡出传人——商王才能担当。若果然如此，那么大汶口文化和安徽含山凌家滩文化、商王族有一定的关系。

安徽含山凌家滩遗址遗址出土的凤鸟胸上这个符号，在同遗址出土的一块

玉版上也出现过，解释甚多，我很难臧否，唯相信猪崇拜是中国原生态的崇拜，在这件玉雕中猪作为猪首龙的一个特征，异质同构在了以鸷鸟、鹗鸟为本鸟的翅膀上，以此作为恪守这个文化"龙中有凤、凤中有龙"造型原则的说明。

含山凌家滩文化出土过一只体积较大的玉雕猪，让我们知道猪是这里先民的图腾崇拜之一种（4图1-3）。猪崇拜至少可以上溯到公元前6200-公元前5200年以上的兴隆洼文化。

注：
[1] 见《大汶口》图版106。文物出版社，1974年。

第四节附图及释文：

4图1-1·安徽含山凌家滩文化遗址29号墓出土：鹗首、猪并封翅凤鸟

4图1-2·2005年河南安阳殷墟范家庄东北地M4出土的一般称"弓形器"的銮钩

"弓形器"可命名銮鈎。銮钩弓背有八角星（四方有中）纹，其中央有一象征太阳的圆圈——这正是史前在一些遗址中常见的一种图形，这些图形的一致，说明其有人们相互认同的基本含义。

4图1-3·安徽含山凌家滩文化遗址出土的玉猪

第五节 鸮首蹼爪垂尾凤鸟

鸮首蹼爪垂尾凤鸟产生于公元前 3300 多年以前。此凤鸟强调有着一双毛角的鸮首，长颈水禽的脖子，几乎包裹全身的翅膀，下垂的尾羽，雄蛙的爪。虽然它是许多鸟的异质同构，但却生了雄青蛙的曲趾（5 图 1-1）。在此后商代的图像里，蛙属龙类。所谓商代的"龙类"，指那些可以和龙异质同构或生活属性一致的图腾动物。如大象、老虎、水牛、猪等陆生而喜水之类，龟鳖、蛇、蛙、蟹等水生而可陆之类。龙类的蛙属阴，鸟属阳，在图像构成比例上鸟主龙副，即为凤鸟。

红山文化有鸥鸮为本鸟的玉雕凤鸟，这些凤鸟让人想起了女娲氏的主图腾鸟"鼺""鵉"——即猫头鹰类的鸷鸟（5 图 1-2）。其实，鹥凫类的水鸟是中国首出凤鸟的原型。猫头鹰类的鸷鸟，是我们先民农耕作业扩大时期的凤鸟图腾。

《左传·昭公十七年》说："我高祖少昊鸷之立也，凤鸟适至，故纪于鸟，为鸟师而鸟名。凤鸟氏，历正也。"此凤鸟当指在今山东诸海岛越冬的天鹅。中国文化的鹥凫崇拜，就是这类水鸟作为凤鸟的记忆存留。

第五节附图及释文：

5 图 1-1·辽宁喀左县牛河梁第十六点红山文化集石冢中心大墓 M4 出土：鸮首蹼爪垂尾凤鸟（右图左为熊青蛙的曲趾示意图）

5 图 1-2·日月在胸或左右乳房的红山文化太阳鸟（黑龙江博物馆藏）

——它和山东莒县博物馆收藏之一些大汶口文化胸前贴塑的日月形象鸟鼺有一定的联系。

第六节 崧泽文化：鸮首凤鸟

崧泽文化受含山文化影响较重，鸮首凤鸟在这一遗址出土的图像中并不少见。6图1-1之鸮首凤鸟罐的罐身应该与妊娠膨起的人腹同构在了一起。史前许多文化遗址出土过仿葫芦形的器皿，器皿有作为女性生殖神形态的，闻一多先生认为伏羲女娲就是先民的葫芦图腾、生殖神。崧泽文化遗址出土过葫芦形生殖女神，这说明起源于大汶口文化的先民之伏羲女娲崇拜，很容易被崧泽文化的先民接受（6图1-2）。

若此推断可准，这和商代女娲与猫头鹰图腾换位的图像认识一致——女娲氏的主图腾有凤鸟，而凤鸟的本鸟乃猫头鹰；文字文献上也说女娲氏图腾有猫头鹰。安阳殷墟出土过不少猫头鹰头上有龙躯的图像，也出土过不少女娲头上有龙躯的图像；女娲另有葫芦崇拜，盖因腹体膨大且多子的葫芦形象，凝聚着史前人们之多子多孙的愿望。因此可以一言以蔽之：崧泽文化当有女娲崇拜（关于这些可参见本书第八章论述）。

如果受孕膨大的女体是阴，鸟是阳，正所谓"阴中有阳、阳中有阴"。不过遗憾的是，这件鸮首凤鸟的上部已经残缺。

然而崧泽文化遗址出土的凫身三足凤鸟罐，似能说明，它身上的竹纹是龙的换位，乃凤身上有龙之实（6图1-3）——崧泽文化遗址出土的竹子形陶罐，正是他们崇拜竹子图腾的写照（6图1-4）。若准此，崧泽文化的先民不仅认同女娲为祖先，也认同伏羲为祖先——伏羲即大昊、帝喾、帝俊，竹子是其图腾之一种。可见他们承认自己是帝俊伏羲氏之后。

第六节附图及释文：

1-1左

1-1右

6图1-1·浙江嘉兴崧泽文化遗址出土的鸮首凤鸟罐（右为示意图）

6 图1-2·浙江嘉兴崧泽文化遗址出土的拟形孕妇的葫芦罐（左、右）

6 图1-3·浙江嘉兴崧泽文化遗址出土被绳索系住的三足凤鸟

6 图1-4·浙江嘉兴崧泽文化遗址出土拟竹子纹的祭器

第七节　良渚文化：生着龙眼的凤鸟

说凤鸟生着龙眼，是因为在它的头后翅前生着的一对眼睛（7 图1-1），和反山M12出土的玉琮上与神人同构之神物眼睛一致（7 图1-2）。那神人头戴羽冠，象征鸟神，同构神物虎首鸟爪，是龙——商王族图像中的龙基本是虎首鸟爪，由此而推定那神物是龙。

此鸟身上附以龙眼，鸟主龙副，和商王族龙上鸟下的龙凤排序并不一样。

第七节附图及释文：

7 图1-1·浙江余杭县安溪乡下溪湾村瑶山墓地出土：生着龙眼的凤鸟

7 图1-2·良渚文化遗址出土的鸟上龙下的龙凤并逢族徽

第八节　石家河文化：长尾鳍冠凤鸟

　　这件凤鸟虽然出土于安阳殷墟妇好墓，但却是石家河文化的玉雕（8图1-1）。它的本鸟似绶带鸟。龙阴鸟阳相合，应该体现于鸟躯的"C"形；对照石家河文化的龙躯伏羲女娲两面玉雕像（8图1-2），知道它产生的语境乃中国广大地区普遍公认"C"形为龙之时代，推想此盘龙状鸟躯即借代龙。准此，其凤为主体，龙形为同构体，乃"凤中有龙、龙中有凤"的体现。

　　无独有偶，湖北天门罗家柏岭石家河文化遗址，也出土了"C"形长尾翎冠凤鸟（8图1-3）：它的盘曲的"C"借代龙，乃"凤中有龙、龙中有凤"之表现，亦"阴中有阳、阳中有阴"概念的结果。

　　含山文化、红山文化已有"C"为龙躯的模式，由此推知石家河文化也会以"C"形借代凤鸟品性上的龙属。

　　这只凤鸟喙上有一似尖角的突出，还有一顺颈而上翘的翎冠——上翘的形状不由得让人想起内蒙古翁牛特旗三星他拉村玉龙的头冠：如果此凤鸟之冠为羽冠，那么它可能承续了三星他拉村玉龙的头冠，其玉龙的头冠异质同构了鸟冠。

　　赵宝沟文化遗址出土的龙头之残件（8图1-4），最右边的龙头突起的顶冠应该是在拟鸟的冠子。它的尾端分明有鸡冠子似的齿缘。如果如此判断可准，那么三星堆遗址出土的这种猪头蛇躯龙头顶的冠羽之状，应是凤鸟的借代（8图1-5）。

　　湖南澧县孙家岗石家河文化遗址14号墓出土的"S"形长尾有冠凤鸟（8图1-6），这件凤鸟的冠子近似商代青铜器铸口间的扉棱。凤鸟的冠子呈扉棱状态，在商代以前多见。应该注意：这凤鸟修长的脖子和几根长长的尾羽，是后世长项、长尾凤鸟的先期形象。

　　顺便介绍一下湖北枣阳郭家庙出土两周之际曾国的铜凤鸟（8图1-7），两周之际的凤鸟为保持"龙中有凤、凤中有龙"特征，所以强调了鸷鸟的勾喙、翅膀顶端象征龙的旋涡纹及传统的"C"形龙躯。

　　这只象征天或太阳的凤鸟站在柱头上，而柱子是插在由龙来象征大地的四坡之底座上，它们组合一起后含有"天地四方之中"的意思——大地的生命在于水，龙是水神，故而龙纹的四坡座子象征着大地四方。

　　此图与莒县凌阳河出土的卵棺（或曰酒尊）上的符号内涵一致，为"天地四方之中"——凌阳河出土的符号"天"由"〇"来象征，"四方之中"由五个山峰来象征。

　　由此看来，大汶口文化尉迟寺遗址出土的鸟图腾柱顶之陶塑，表现的也是"天地四方之中"之理念。

第八节附图及释文：

8 图 1-1·妇好墓出土：石家河文化 "C" 形盘龙状长尾凤鸟

8 图 1-2·明代墓葬出土的石家河文化伏羲女娲双面像

8 图 1-3·湖北天门罗家柏岭石家河文化遗址出土的 "C" 形长尾翎冠凤鸟

8 图 1-4·赵宝沟文化猪首蛇躯龙残件头上的羽毛翎冠

8 图 1-5·赵宝沟文化头上有羽毛翎冠的猪首蛇躯龙

8 图 1-6·湖南澧县孙家岗石家河文化遗址 14 号墓出土的 "S" 形长尾有冠凤鸟

8 图 1-7·湖北枣阳郭家庙出土的两周之际曾国的铜圭枭之柱顶凤鸟

第九节　二里头文化：蟹眼雀身凤鸟

这是二里头文化遗址出土的夏代象征凤鸟之酒爵（9图1-1）。

唐兰先生在遗著《论大汶口文化中的陶温器》里认定：鬶"应该是最原始的爵"！（载《故宫博物院院刊》1979年2月）

甲骨文"爵"的标准写法象形酒爵，它爵口向上的箭头，表示爵上的两个柱。甲骨文"斝"字上也强调了这两个柱（《说文》称"斝"为"玉爵"；9图1-2），爵口上的两个小柱是在模拟蟹眼。

然而，清朝学者程瑶田根据《周礼·考工记·梓人》"凡试梓，饮器乡（向）衡而实不尽，梓师罪之"而谓："两柱齐眉，谓之'乡（向）衡'，'乡（向）衡而实不尽，梓师罪之'，即指二柱而言。二柱盖节饮酒之容，验梓人巧拙也。"他释爵上的双柱，依据显然来自《说文》："爵，礼器也，象爵（雀）之形，中有鬯酒，又持之也，所以饮。器象爵（雀）者，取其鸣节节足足也。"许慎认为雀的叫声"节节足足"，是在提醒饮者节制饮量，莫要贪杯，稍饮即足的意思。许慎身处汉代，显然已经不知道爵的源头本自于鬶。其实这爵、斝上的两个柱，古人已有其名，这名字就是"乡（向）衡"之"衡"。唐代学者孔颖达注上引《周礼·考工记·梓人》文："先郑云：'衡谓麇衡也，麇即眉也。'"这个"衡"指眉目之间而言（《后汉书·蔡邕传》："胡老乃扬衡含笑，援琴而歌。"唐代李贤注："衡，眉目之间也。"）

按古人以相类物代表其中具体物的一种借代原则，作为眉目之间的"衡"，即为眼的代称。所谓"乡（向）衡"则指饮酒者倾斜爵、斝，面对向一双称之为"衡"而实为眼的柱，这柱在爵、斝口沿的一左一右，当这两个柱状的眼接触到了脸部，爵中的酒也饮干净了，否则表明制爵的技术不合格。

商代爵"衡"饰以象征光明之眼睛的"囧"字纹（9图1-3）；爵上的两个柱的造型初衷，乃是可以衡量一切的眼睛，只不过那不再是鸟眼，而是一双借代龙眼的节肢状蟹眼而已。商代爵、斝之"衡"上常常饰以象征光明的"囧"字纹，正说明这是一双光耀明亮的柱状眼睛。

河南偃师二里头文化遗址时代属于夏朝晚期。它的青铜爵是大汶口文化鸟鬶的继续。爵体仍然模拟禽鸟，似乎是长喙、长腿涉禽更加抽象的表现，爵口上的两个小柱是在模拟蟹眼。蟹属水族，是龙类。龙类代表龙而属阴，鸟属阳，相合虽有爵（通雀）名，实际却是夏朝末期人们心中凤鸟形象的模拟（9图1-4）。值得注意的是，这爵象征性的龙眼在象征性的凤躯上，是龙上凤下的商代龙凤排序理念之产物。

三星堆出土的耸目翅耳之青铜大日头，其"耸目"其实就是这一对虾蟹的可以转动的肢节状眼睛——青铜大日头之翅耳，是日头继承自凤鸟图腾之母亲女娲，虾蟹属于水族之龙类，其可以转动的肢节状眼睛，是日头继承自龙图腾

之父伏羲（9图1-5）。三星堆文化之龙凤排序值得留意，本书第四章八节、十三章十节有论述。

除二里头文化之爵为抽象的凤鸟图像而外，上例其载体为玉石的新石器时代之凤鸟，虽然它们的造型远远离开了大汶口文化鸟鬶的抽象，但内里蕴含凤中有龙的核心不曾变过。

这里之所以敢断言含山文化、红山文化、崧泽文化、良渚文化、石家河文化有了"凤中有龙"的凤鸟观念，是因为以这五个文化遗址为代表出土文物里，均出土了鸟（凤）蛇（龙，或龙类）为主体的异质同构，即：以鸟或鸟的象征物，和龙或龙的象征物彼此异质同构，同构的结果是龙中有凤的图像、凤中有龙的图像、龙凤相合的图像——龙凤相合，正是伏羲、女娲交体图像的另一种表现形式。这些将在后面一一道来。

第九节附图及释文：

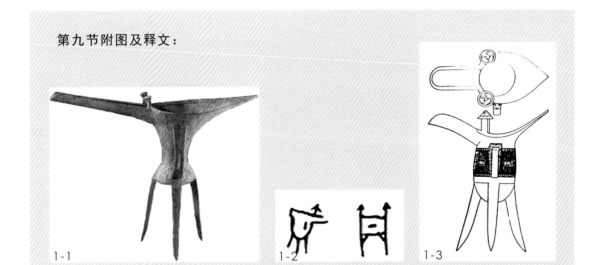

1-1 1-2 1-3

9 图1-1·夏代的爵：龙与凤的结体——大汶口文化鸟鬶的继续
9 图1-2·左为甲骨文"爵" 右为 甲骨文"斝"
9 图1-3·商代的爵——爵上的两个衡有象征眼睛的光明"囧"纹符号

1-4

1-5

9 图1-4·蟹子（虾）的眼睛是夏代爵之衡的模拟对象
9 图1-5·三星堆出土日头的眼睛和夏代爵之衡的模拟对象相同

第十节　商代的凤鸟

中国凤鸟造型，到了商代仍然不折不扣地遵循凤中有龙的造型路径，但其凤鸟的本鸟，却基本在三类鸟的范围当中：

水禽（包括涉禽）类鸟——这是临水生态下崇拜的凤鸟，是殷商民族承袭少昊时代的水畔生存作业时期崇拜的凤鸟；

鸮（包括猛禽）类鸟——似乎生存状态更农耕作业时期崇拜的凤鸟；

长尾类鸟——它和鸮类凤鸟崇拜的时间可能相似；

上述鸟类的异质同构体——这种凤鸟多产生自商代的后期。

如果水禽类鸟是大汶口文化临海居民鸟鬐模拟的鸟，那么对这类鸟追忆性造型的凤鸟，可见下面的例子：

小河沿文化遗址出土：生着鹳鹤之长腿、凫鸭之翘尾的凤鸟（10 图 1-1）。

小河沿文化继红山文化而产生，年代在公元前 2600 多年。

鹳鹤的特征是长腿，凫鸭的特征是翘尾，二者并不相容。"凫胫虽短，续之则忧；鹤胫虽长，断之则悲"。鹤腿凫尾，显然是异质同构，异质同构，正也是作为图腾的凤鸟造型规律。而翳凫涉禽属鸟则为阳，其赖水生存的本性则被视为阴，正所谓"阴中有阳、阳中有阴"。

小河沿文化张嘴凤鸟身上画的盘曲如漩涡纹饰的龙蛇，其恪守"龙中有凤、凤中有龙"之原则，又被商文化一些凤鸟的造型所恪守（10 图 1-2）。

10 图 2-1 至 10 图 2-3 为安阳殷墟出土：头生龙躯、身为涉禽的凤鸟和鸮爪、鹅躯的凤鸟：

10 图 2-1 为商代四羊方尊的腹部图案。此鸟长颈高腿，是涉禽身躯，但又生了勾喙、鸮爪，显然是禽鸟间的异质同构。它的头上长长的带状盘曲物，在拟象征伏羲的龙身；它作为涉禽之躯，是女娲的象征。它高高的腿上有倒"m"形的龙鳞标志。这种长腿涉禽形凤鸟，是后世凤鸟双腿高高的基础；其头上角状的拟蛇躯，是后世凤鸟头生鬓毛的前身——到了殷商时代，以往凤鸟头上的羽冠，多变化成了作为伏羲换位龙图腾的躯体；这时的凤鸟就是"天命玄鸟，降而生商"的玄鸟，而玄鸟躯体则为女娲的化形；玄鸟的头则是龙凤亦即伏羲女娲共有的头。

10 图 2-2：妇好墓出土的玉器。此凤鸟鹅颈鹅身鸮爪垂尾，是以天鹅为本鸟的异质同构；鹅颈上有龙蛇之羽状鳞，翅膀上有象征龙蛇的旋涡纹，爪子上的覆爪毛往往必须表现——覆爪毛是猫头鹰从草丛灌木捕捉小动物的护爪必需，在青铜器纹样里它翘起于爪子的背上，在玉雕上，它在爪子的后面附着一个尖刺（10 图 2-3）。本玉雕之这种凫类为本鸟的凤鸟，后世仍有所见——显然这种天鹅为本鸟的玄鸟，是古水鸟之凤鸟的追忆。

10 图 2-4：山东济阳刘台子西周 6 号墓出土的鹰喙蜷爪鸭身凤鸟——鹰喙

蜷爪，自然不是凫鸭类水禽的特征，而这样的异质同构正是凤鸟造型的特点。此玉件显然是周武王灭商获取的商纣王财宝，它的一部分被分赏给了灭商功臣。

10图2-5：四川广汉三星堆出土之项生鳞状羽而涉禽躯的凤鸟——三星堆二号祭祀坑出土。它生着鹬鸟的喙，长长的尾巴，腿虽然残缺，但与尾巴相比则一望而知是涉禽的高胫。它身上有两处龙的象征物：头、颈上饰以羽状鳞，商代的羽状鳞多为倒"m"或"u"形，或呈行行相扣状，或单个、多个作为龙的标志。翅膀上所饰的旋涡纹，乃龙的象征。主体之鸟阳而附饰之阴性之龙的标识，乃凤鸟。

10图2-6：四川金沙遗址出土的太阳鸟图形——金沙遗址为一处周代的遗址。它出土的太阳与太阳鸟图形，已经不再是三星堆太阳神树上通常的鸷鸟，而是长颈、长腿的涉禽，这一转变意味着什么呢？难道这和商代灭亡后，周代厌恶以鸱鸮为代表之鸷鸟系统的凤鸟有关？难道商朝灭亡关系到了四川三星堆遗址和金沙遗址的先民？极有可能。

红山文化的鸮形凤玉雕，山东龙山文化的鸮形鬶、饰鸮纹鬲腿，似乎能看出"玄鸟"图腾的壮大。目前我们虽然还不清楚少昊、大昊与红山文化居民之间的关系，但可以断定的是，太阳月亮由伏羲女娲生出自东方的文献记载，和象征伏羲女娲图像在红山文化遗址的出土，都由鸮鸟图腾的继承关系给予了说明。商代王族以鸮类鸟为本鸟的凤鸟，能反映出这种继承关系：

10图3-1：殷墟妇好墓出土的鸮尊——强调鸱鸮头上两只毛角、翅膀上盘龙的凤鸟。

鸮鸟翅膀上盘龙，正是凤非龙不升这种古老理念的诠释；商王族所有的玄鸟亦即鸮类凤鸟图像，翅膀上不是饰盘龙纹，就是饰象征龙的旋涡纹，这几乎无一例外。鸟阳龙阴，即为凤鸟。鸱鸮头上的两只作为龙躯的毛角，在后世的凤鸟身上仍能见到，只是有所变形而已。

波士顿美术馆藏西周的青铜龙蛇（10图3-2），其呈旋涡盘旋之状，正是为了突出它们作为水灵的特征——后世龙蛇水灵之旋涡，正是来自商代传承。

徐州出土汉画上反映出的河伯车乘图形（10图3-3）——左下角由双鱼驾驶者为水神河伯的车乘，其车轮作旋涡状龙蛇。旋涡为水灵龙蛇的特性，或者说以旋涡借代水，至少是自商代图像里就有的认识。

商代的甲骨文中有"凤"字（10图4-1），一般都认为这是"凤"的象形字，因为它很像孔雀。但我们至今却很少看到出土的商代孔雀图像。这个很像孔雀的字应是"凤"，如果孔雀就是当时的凤鸟，其有些"凤"的字形旁边就不必加上一个"凡"字的注音符号了。细细想想，这应该和甲骨文造字的字境有关：在商族祖先伏羲创造的八卦方位上，西南方为巽方，卦象为"风"，而伏羲氏也有"风（凡）"姓。商王都的西南方曾有石家河文化，其凤鸟图像可能拟形此地区的长尾上有孔雀似胆翎的图腾鸟，或即孔雀。甲骨文象形这种长尾大鸟，是基于石家河文化的这种图腾图像；此鸟头上有一近"辛"字形的符号，那是

高辛氏伏羲的"辛"，正说明"凤"字造字之时，商都西南方曾经自具风格的石家河文化地域已为商有。准此，"凤"为会意字。

10 图 4-2 是安阳西北冈商王陵出土方鼎上的凤鸟。它以猫头鹰为本鸟；它头上似毛冠的东西，是作为龙的伏羲之身躯；它的尾巴上有三根孔雀尾毛，这似乎是后世凤凰拖着孔雀般几根长尾巴造型的开始。10 图 4-3 是三门峡市虢国博物馆藏的玉雕神鸟，它是周武王灭商掠获又赠给有功之臣的玉器。它可能是凤伯？它的勾喙或是取自鸷鸟，头毛、尾毛是拟孔雀。

10 图 4-4 是商代青铜器上的羽冠长尾凤鸟和鸟身蛇尾、歧龙尾凤鸟——生着勾喙、鸮爪，其本鸟乃鸮鸟；其冠子上有明显的羽毛翻纹，那是羽冠的表示；后世凤鸟生有类似冠子的，或本如此。鸟的眼下有羽状鳞的符号，翅膀上有旋涡纹。长长的鸟尾上有象征龙的龙鳍，尾巴的末端有歧口，让人觉得那长尾是在与龙躯或鱼尾异质同构。

10 图 4-5 之勾喙、蛇（龙）躯状冠、鸮爪、歧龙尾凤鸟——这种歧龙尾的凤鸟造型传统后世仍有传承，且不说山西曲沃北赵春秋晋侯墓勾喙、有冠、鸮身、分歧龙尾凤尊的出土，就是今天浙江博物馆所藏宋代凤衔龙孙玉雕，其凤鸟的尾巴还保留着分歧状态（10 图 4-6）：这种歧尾，当是一头双身龙的变态。商朝歧尾凤的模式到宋朝仍可见，这也许是那个时代金石学研究的风气所致——古器物的出土，使文人在凤鸟造型上有了指导艺人雕刻的古老依据；或也许和艺人们保留着的古老的凤鸟粉本有关。当然这种想象神物身上的特征，在同一神物上保留时间之久远，也是中国古代图像、图形的特点。

10 图 4-7 是三星堆二号祭祀坑出土的羽冠长尾凤鸟。

一般说四川广汉三星堆出土的鸟和古蜀国的图腾有关，古蜀国有四代帝王，分别是蚕丛、柏灌、鱼凫、杜宇。柏灌是一种鸟名，不清楚是不是生性好集在柏树上的一种鸥鹳，"灌"通雚，雚在甲骨文中象形鸥鹳。鱼凫应是水禽，一般认为它是鱼鹰。杜宇就是杜鹃。此鸟非勾喙，不是鹰鹳类的鸟，它头上有一长一短顶端为桃形的羽冠，两只分叉翅膀上缀着顶端为桃形的带状羽毛，四条带状的尾巴顶端也是桃形，桃形的羽端中间均穿孔——三星堆青铜太阳树上的果实为桃形，不知道此鸟身上桃形装饰的内涵与此是否有关；鸟的翅膀上有象征龙蛇的漩涡纹。商代以后凤鸟长尾，恐怕这也是源头。此鸟为鸟含龙质，乃凤鸟。

三星堆遗址出土过一种头生冠状羽、鸮首、直喙、一般鱼类身躯的凤鸟（10 图 4-8），这是鱼龙崇拜、猫头鹰崇拜异质同构的凤鸟。三星堆的凤鸟还有本鸟为公鸡的，这恐怕和中国东方大桃树上有"天鸡"、它一鸣天下公鸡皆明而天亮的传说有关——这个传说来自中国东方沿海，这说明三星堆遗址的原主人族可能来自少昊等（10 图 4-9）；这只本鸟为公鸡的翅膀上有象征龙的旋涡纹，说明它恪守着"阴中有阳、阳中有阴"的凤鸟造型中国传统原则。

第十节附图及释文：

10 图 1-1 · 小河沿文化遗址出土：生着鹳鹤腿、凫鸭尾的凤鸟
10 图 1-2 · 小河沿文化遗址出土：身上画有旋涡状龙蛇的凤鸟

10 图 2-1 · 商代四羊方尊腹部图案
10 图 2-2 · 安阳殷墟出土之以涉禽为本鸟的凤鸟

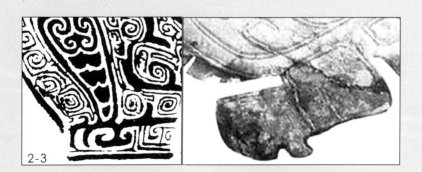

10 图 2-3 · 商代玄鸟图像中猫头鹰覆爪毛的表达方式

10 图 2-4 · 山东济阳刘台子西周 6 号墓出土的商代鹰喙蜷爪鸭身凤鸟
10 图 2-5 · 广汉三星堆遗址出土：项生鱼鳞而涉禽躯的凤鸟
10 图 2-6 · 四川金沙遗址出土的秃毛太阳鸟图形

10 图 3-1 · 安阳殷墟妇好墓出土：强调鸥鹗头上两只毛角、翅膀上盘龙的凤鸟

10 图 3-2 · 象征龙的旋涡纹：波士顿美术馆藏西周的青铜龙蛇
10 图 3-3 · 象征龙的旋涡纹：徐州出土汉画上反映出的河伯车乘

10 图 4-1 · 商代甲骨文中的
"风"字
10 图 4-2 · 安阳西北冈商王陵
出土方鼎上的孔雀尾玄鸟

4-3

4-4

10 图 4-3·三门峡市虢国博物馆藏有孔雀羽毛的凤鸟
10 图 4-4·商代青铜卣的腹部图案：羽冠长尾凤鸟

4-5

10 图 4-5·殷墟出土青铜卣上的歧龙尾凤鸟

4-6

4-7

10 图 4-6·浙江博物馆藏宋代凤衔龙孙（蜻蜓）玉雕 ——歧龙尾凤鸟的延续
10 图 4-7·三星堆遗址出土：羽冠长尾凤鸟

4-8

4-9

10 图 4-8·三星堆遗址出土：直喙、鸮首、鱼身凤鸟
10 图 4-9·三星堆遗址出土雄鸡形凤鸟

第十一节　西周政治势态下改形的凤凰

崇尚鹥凫为本鸟的凤鸟造型是周人宣扬自己出自天鼋

"天命玄鸟，降而生商"，商代的玄鸟不仅是殷商民族的图腾，也是殷商民族心中的凤鸟。然而玄鸟的本鸟毕竟是猫头鹰，作为商王族祖神化身的猫头鹰，却汇聚着周民族扎根在民风民俗里的憎恶，于是，玄鸟为体的凤鸟在周朝之初就成了问题：否定它，其消亡后之图腾空缺是一个大大的麻烦，保留它，就意味着商王族就没有被否定，于是人们在文字文献和图像文献就看到了下面的现象：

《史记·周本记》载：周武王继文王之位第九年，为检验自己的军事力量而率部队东渡孟津，直临商朝的腹地。他这次渡河真正的目的恐怕是为了取代商朝而造舆论，于是在今天看来十分荒诞不经的两件事情就写进了青史：

其一，他渡孟津黄河到中流，有一条白色的鱼跳到了他的船上，主动作为他的替身，督促他祭祀此时应当祭祀的神灵。

——他来自西方，目前身份还是白色方位的一条鱼龙，这条白鱼来替代他的身体作为牺牲，来奉献给神灵享用，因而"周以龙兴"；请注意：周武王这次出门之前，曾做过一件大事，那就是祭祀过毕星，这颗星是周人崇拜之星，这颗星上住着周民族的祖先神灵，特别是这颗星是农业天气预报之星，当月亮靠近了毕星，天将有雨滂沱[1]。

其二，他渡过孟津之黄河，安营驻扎，这时天上东方苍龙星宿的心宿、大火星，变成赤红的踆乌，来到了到了他的帐幄上。

——天上东方苍龙星宿的心宿也叫大火星，上面住着商族的祖先神灵，是商族最崇拜的星宿，它的别名叫鹑火，"鹑"，凤鸟之他称；在商族看来，踆乌是玄鸟，是凤鸟，是图腾，是祖神的化身。而在周武王看来，曾经保佑商族的踆乌是凤鸟不假，但它已不再归属商族，而是离开大火星、鹑火星投靠到了自己，成了自己民族的保护者，这颗名叫大火的星宿，比起月亮靠近天将有雨滂沱的伟大毕星，那未免太渺小了，依照他父亲大人文王八卦的水阳火阴之方位革命原理，把象征火的凤鸟变成阴，把象征水的龙变成阳，于是"火为水妃"，于是"天生玄鸟，降而生商"的凤鸟，从此改变了形象。

上面的意见较为重要，不妨简要地重复一下：周武王渡孟津，祖灵促使他以替身的方式代替自己当作牺牲，祭祀了天帝，因此天帝默许天下归他；商族的凤鸟图腾离开天上大火星之商族族灵的身旁，甘愿以弃雄守雌的地位来保护他周武王。于是凤鸟不再有诞生商族的地位了，它现在是周王族拥有天下的辅佐者了。

如果上述分析可准，那么西周在图像上使用的凤鸟，除了在民风民俗角度

上剔除十分碍眼的猫头鹰本鸟形象外，应该仍然延续商代一些凤鸟图像无大变化——这一时段的凤鸟形象，基本上沿袭商代长尾凤鸟的模样，只是凤鸟的尾巴更长了些，虽然这种凤鸟图像不像猫头鹰，但其还保留着猫头鹰生有覆爪毛的爪子（11 图 1-1）。

好像这样的情况在有些时候也不见得，例如西周凤鸟图形的爪子，有明显去掉上面覆爪毛之表示者——这是不是铸器者为彻底消除猫头鹰之痕迹而为之呢（11 图 1-2）？

上面的例子也许是西周时期凤鸟欲区别商代的结果。西周晚期青铜器上的凤鸟虽是鹰鸷之首，尾巴虽仍是承袭着商代的鱼尾状态，但爪子上鸮鸟普遍生长的覆毛却消失了（11 图 1-3）。

1980-1981 年，在陕西省长安县出土的西周早中期鸟盖盉之凤鸟（11 图 1-4），其冠成了柱状，翅膀上仍有强调象征龙蛇的旋涡纹，尾巴上雕出来孔雀的胆状尾羽，这应该是风伯形象的凤鸟。估计当时文王八卦方位观念被周王族普遍运用，周人为推翻商朝而曾特意颠倒伏羲八卦的阴阳，伏羲八卦西南方的巽位已换为坤，但原方位的卦象为"风"仍然被认定——"风从虎"，正如商族以东方苍龙为崇拜星宿，周人认为自己是黄帝之后，立国于西方，以西方白虎为崇拜星宿，而凤鸟乃曾是东方民族的图腾鸟，且凤鸟亦可为风鸟，"风从虎"也是整个东方民族顺从我姬周的意思。周贵族很是小心眼，这是一个因憎恨商朝，竟然将宫、商、角、徵、羽五音之"商"音也废弃不用于礼乐的一帮人，定凤鸟形象当然不会再用商代的玄鸟外观之形态！可以说商代玄鸟之凤鸟弃而不用，正是西周政治理念的特别反映。

11 图 1-5 之西周尾巴呈孔雀尾羽状的的凤鸟玉雕，也是商代玄鸟之凤鸟弃而不用之西周政治理念的特别反映。

特别重要的是，1993 年在天马 - 曲村遗址北赵晋侯墓地第三次发掘出土西周青铜盉上的凤鸟（11 图 1-6），它的喙微勾，冠似拟龙鳍（实际上是伏羲女娲共用一头之伏羲的龙躯；女娲则是凤鸟的躯体），腿细，直立起按比例似涉禽腿，腿前雕有象征龙蛇的旋涡纹，它不仅生着凫鸟的上翘尾巴，还特意强调了凫鸟之雄鸳鸯翅上的帆羽。且不说后世凤凰的帆羽当与此有关，也不说后世鸳鸯和凤凰造型上可能的外观混淆也当与此有关，只说这只青铜盉下的人形盉足：其为裸身，光头，曲膝，双腿叉开，双手拢膝，身子前倾，乳房突出。这叫人想起了少昊后人的那些人形为足的青铜器来。这类为器足的人均为裸身，身上多无纹饰，多强调乳房以示其为女人，头发多作修剪过的样子，包括此器的光头，以示其"断发"（"断"剪断、断绝），人多曲膝，看似不堪身上承物之重，实是示其正在通神。此铜盉凤鸟身后有熊一只，能见少昊多图腾崇拜中有熊图腾。少昊当有纹身之俗，大约纹身是一种特权，相当于后世的官服，所以铜盉下的人物也是一种特定的身分，由此而言，这只凤鸟至少应该是少昊某一部后人的图腾。

以此类鷖凫作为凤鸟的本鸟，似乎是周初在否定玄鸟式凤鸟的政治理念下支配性造型。11 图 1-7，1982 年在丹徒大港母子墩西周墓出土：青铜鸟盖变形兽纹壶——整个的壶上面拟一只凤鸟：翅膀上有明显的象征龙蛇的旋涡纹，此乃"阴中有阳、阳中有阴"的表示，也是凤鸟独有的一种身份标志；翅膀上翘，尾巴上翘，应该是在模拟鷖凫——雄鸳鸯翅膀上翘起似帆的羽毛（11 图 1-8）。《诗经·小雅·鸳鸯》有"鸳鸯于飞，毕之罗之""鸳鸯在梁，戢其左翼"，汉代学者郑玄注："（鸳鸯）匹鸟，言其止则相耦，飞则为双。"这自然会让人想起古诗"南山一桂树，上有双鸳鸯，千年长交颈，欢庆不相忘"里提到的鸳鸯，也叫人想起汉代乐府《孔雀东南飞》在松柏、梧桐"枝枝相覆盖，叶叶相交通"中"双飞"的鸳鸯，还叫人想起晋代文人干宝《搜神记》里"相思树"上"恒栖"鸳鸯的美丽故事。鸳鸯是水禽不栖树，鸳鸯也不是生死不离的"匹鸟"，显然汉晋时的人对鸳鸯的认识尚未完全名实对位。后世凤鸟雄雌不分、鸳鸯雄雌不离的成见，不知是否与凤鸟异质同构了鸳鸯的帆翅有关；因此这个时代有交颈凤凰而少交颈鸳鸯的图像[2]）。

公元前 5000 年 - 公元前 3000 年河姆渡文化有一双尾对尾的凤鸟，这是在向崇拜它的族群宣示男女应当和图腾那样交尾的形象语言，是无文字时代号召繁衍的图像述说。我们的祖先没有繁衍性交的耻辱，反而公开的对此大加宣扬。这也是后来凤凰交颈、鸳鸯不离的文化渊源（11 图 1-9）。

周王族高标"我姬氏出自天鼋"，是因为王族的母系出自天鼋星土下的任、姜二姓，其祖源属于少昊氏。作为北辛文化主人少昊之图腾鸟，是鷖凫为体的凤鸟，于是西周的凤鸟最终会向鷖凫形体趋拢。

11 图 1-10 天马 - 曲村遗址北赵晋侯墓地 63 号墓出土：西周晚期青铜祭器上的凤鸟，有凫鸭的身形，但头的顶上还有明显的双角，这应当是鸮鸟毛角的遗留——虽然商代作为本鸟是鸮鸟的玄鸟式凤鸟被否定了，但是旧有凤鸟的形象，仍然还顽固地支配着后世凤鸟造型。

注：

[1]《诗经·小雅·渐渐之石》："有豕白蹢，烝涉波矣，月离于毕，俾滂沱矣"朱熹注："毕，星名。豕涉波，月于毕，将雨之验也。"

[2] 贾祖璋在《鸟与文学·鸳鸯与鹡鸰》指出："《诗经》所谓鸳鸯，究属是指何种鸟类，我们不能起古人于地下而问之，完全不能确知"，今借用之。

第十一节附图及释文：

1-1 右

1-1 左　　　　　　　　　　　1-1 中

11 图 1-1 左：西周早期卣腹部有覆爪毛的鹗爪凤鸟
　　　　中：鄂叔簋禁壁上有覆爪毛的鹗爪凤鸟
　　　　右：山东黄县庄头村出土鸟纹簋上有覆爪毛的鹗爪凤鸟

1-2 上

1-2 中

1-2 下

11 图 1-2·西周早期爪上失去鹗
爪覆毛的凤鸟：
上：鸟纹壶的颈部图案
中：甲簋圈足上的图案
下：曲折雷纹卣颈部图案

1-3 左　　　　1-3 中　　　　1-3 右

11 图 1-3·西周晚期青铜器上的凤鸟：
左：龙纹钟的鼓部图案
中：梁其钟的鼓部图案
右：单伯昊生钟的鼓部图案

1-4

11 图 1-4·陕西长安县出土：西周早中期鸟盖盉上的凤鸟

图1－5·西周尾巴呈孔雀尾羽状的的凤鸟玉雕11

图1－6·天马—曲村遗址北赵晋侯墓地出土：西周青铜盉上翅膀呈鸳鸯帆羽状的凤鸟11

图1－7·1982年丹徒大港母子墩西周墓出土：青铜鸟盖变形兽纹壶11

图1－8·雄鸳鸯翅膀上翘起似帆的羽毛11

11 图1-9·河姆渡文化遗址出土的召集男女交合繁衍的先文字图像

晚期青铜器上的双角凤鸟

11图1-10·天马—曲村遗址 西周北赵晋侯墓地63号墓出土：

第十二节 宗主联邦下的凤鸟

春秋战国时代可谓宗主名义下的联邦时代，这时代的凤鸟，基本仍循守造型上的异质同构路线。参与同构的，除了龙蛇之外，主要是禽鸟，有猛禽类、枭类、涉禽类、长尾类鸟。其中所谓的"长尾"，有许多循迹于商代的歧尾凤鸟图像，而商代的这种凤鸟之尾，多半是歧尾龙之尾巴的同构。所谓的"涉禽"应该是长颈、高腿鹭、鹤类鸟。所谓的"枭"，其不仅用来异质同构，有时甚至就是枭鸟全形而现。所谓的"猛禽"，多见的是其参与凤鸟异质同构的勾喙等。

这个时代，作为宗主国的姬周，渐渐衰弱。而作为凤鸟图腾发生基地的少昊民族的后裔，如楚国、秦国呢？

1986年陕西陇县边家庄出土的凤鸟盉（12图1-1）、1976-1986年陕西凤翔县秦景公墓出土的金鸟（12图1-2）是秦国崛起时代的凤鸟。

这两只凤鸟基本是以戴胜鸟和翳枭的异质同构，而少有商代猫头鹰类鸷鸟的形象。

西周初年，周武王几个弟弟和灭国的商贵族叛乱，周公平叛之后，把参与叛乱的嬴姓以及与秦祖飞廉关系紧密的族人，强制从山东迁到甘肃（今甘谷县一带），让他们驻守边疆，防御西北的戎人。秦民族坚忍不拔，被迫离开故土，

在大西北恶劣的环境中生存下来，不断壮大。最终天赐良机——秦国穆公因投机拥立周平王到洛阳当东周天子而获得了西周的故地，所以这个故地原有的凤鸟图像应当被视作瑞物。也许此时姬周同宗晋国的凤鸟，当似西周故地凤鸟。

其实，秦人和商王族同宗，他们的图腾是玄鸟，玄鸟的本鸟是猫头鹰，然而猫头鹰是西周故地民俗性的恶鸟，但是入境随俗的基本常识必须恪守，所以一种水鸟为本鸟的凤鸟会被接受。陕西凤翔县也出土过鹭鹤类为本鸟的凤鸟，那凤鸟是秦国宫室瓦当上的凤鸟，这凤鸟生着鹰的勾喙、鱼龙的歧尾（12图1-3），这从侧面说明秦人对水鸟和凤鸟密切关系的认可。鹭凫能知天气海况，以水族为食，已具备了少昊故地居民心中凤鸟的一种形象，更何况也具备了商王族鱼尾凤鸟"阴中有阳、阳中有阴"异质同构原则（12图1-4）。秦始皇统一天下后频频到大汶口文化沿海故地怅望，极有可能他心目中的"昆仑"就在北辛文化、大汶口文化的发生地。想到《山海经》里"昆仑"的西王母"蓬发戴胜"等记载，不禁又会联想到戴胜鸟。

戴胜鸟在中国南方为留鸟，在二十四节气产生的地区它是候鸟。"一候萍始生，二候鸣鸠拂其羽，三候戴胜降于桑。"谷雨三候，正是桑叶盛长、蚕事开始的时间。仿佛这种鸟的来临，就是妇女进入蚕事的号令。于是崇尚男耕女织的古人，就将纺织机上的主要部件"胜"，当成了这种鸟的名字。

它的名字明明是"胜"，怎么会成了"戴胜"了呢？

其实西王母就是司马迁《史记·秦本纪》所说的秦人女祖先女脩，她出自颛顼氏，颛顼氏出自"东海之外大壑，少昊之国"的东夷少昊氏，而出自大昊氏的商民族，实际也是少昊和颛顼的后人。《秦本纪》说"女脩织"，虽然着墨不多，却把女脩本是中国织女神这一伟大的身份交代得清清楚楚；这织女神不仅是商民族的女祖先，也是在周代强大起来的秦民族之女祖先。

周平王东迁，秦民族接收了西周的地盘之后，追封自己祖先少昊为上帝，于是作为织女神的女脩，自然而然附体了传说中的西王母。因为织女神的历史，所以汉画里西王母"戴胜"的"胜"，多做纺织机的紧经轴（12图1-5）。她戴紧经轴，显然那是汉代人在他们纺织之语境里的理解——商代妇好墓出土过戴胜的王母形象，不过她所戴的"胜"是腰机的经筒。

12图1-1应该是鹭凫和戴胜异质同构凤鸟盉（凤鸟盉上的图案之凫身凤鸟冠子是歧尾蛇）。12图1-2之秦景公墓出土的金鸟应该是戴胜与鹭凫异质同构的秦国凤鸟。

1988年，山西省太原市金胜村出土鸟尊（12图2-1），是春秋时期凤鸟的造型，似乎都是凫类为躯体，异质同构了猛禽的喙等；其翅膀上都有强调了象征龙蛇的旋涡纹。这种造型的蓝图很可能与2003年陕西省眉县杨家村出土西周逨盉上的凤鸟相同（12图2-2）——逨盉上的凤鸟有鸷鸟的勾喙，有冠子，有明显的凫鸭身形，翅膀上盘旋翘起的羽毛，应该是变形的鸳鸯的帆翅。西周类似造型的凤鸟并不少见。

12图2-3，山西省翼城大河口西周墓地出土的勾喙、有冠、凫身、龙尾凤盉值得介绍：它为了达到"龙中有凤、凤中有龙"的传统凤鸟模式，给这件凫身凤鸟造了一只很逼真的龙蛇尾巴——当然在工艺上，这只尾巴也会起到支撑鸟身平衡的作用。这和大汶口文化三足鸟鬶制作的科技条件完全不同——这时代异质同构而局部写实的风格，一定失去了作为献祭者替身的凤鸟之意义，它似乎成了只有仪式感的传统祭器而已。

12图2-4，山西省曲沃北赵春秋晋侯墓出土的勾喙、有冠、凫身、分歧鸟喙尾凤尊也值得介绍：说这件鸟尊为"分歧鸟喙尾"，是因为它作为鸟尊平衡之尾足的近鸟的腹部喙根上，有一对"臣"字形眼睛——这一来使这鸟尊成了鸟并逢亦即一身双头凤。这种大大夸张的鸷鸟勾喙有其造型上的传承，如12图2-5左图之安阳商代妇好墓出土的龙凤呈祥——龙的尾巴为凤鸟的大大的勾喙、右图之战国匈奴鸟喙鹿躯龙，就是它前后时代传承的例子。不知这只鸟尊的喙状尾歧分含义是不是为了吉祥呢？

12图2-6，春秋晚期勾喙、有冠、凫身的子乍弄凤尊（美国弗利尔美术馆藏）可以算作周代翳凫形凤鸟的典型作品，它的时代已在春秋晚期。

第十二节附图及释文：

12图1-1·陕西陇县边家庄出土的勾喙、有冠、凫身的凤鸟
12图1-2·陕西凤翔县秦景公墓出土的戴胜和翳凫异质同构的金凤鸟
12图1-3·山西出土之秦代鱼尾状尾巴的凤鸟向明瓦当

1-4左　　1-4右

12图1-4·
左为商代鱼尾状尾巴的凤鸟
右为汉代鱼尾状尾巴的凤鸟
——鱼至少在商代属于龙类。将鱼的尾巴异质同构在凤鸟身上，那也是"阴中有阳、阳中有阴"的理念使之然。

1-5

12图1-5·左为山东沂南北寨汉画像砖上戴紧经轴的西王母
右为商代妇好墓出土戴经筒（胜）的织女神亦即西王母及局部

12图2-1·山西太原市
金胜村出土勾喙、有冠、
凫身的凤尊

12图2-2·陕西眉县杨
家村出土西周凤盉

2-1　　　　　　　　　　　　　　　2-2

2-3

12图2-3·山西翼城大河口西周墓地出土的勾喙、有冠、凫身、龙尾凤盉

2-4

12图2-4·山西曲沃北赵春秋晋侯墓出土的勾喙、有冠、凫身、分歧鸟喙尾凤尊

2-5左

2-5右

12图2-5·左为安阳商代妇好墓出土的龙凤呈祥——龙的尾巴为凤鸟的大大的勾喙
右为战国匈奴鸟喙鹿躯龙

2-6

12图2-6·春秋晚期勾喙、有冠、凫身的子乍弄凤尊（美国弗利尔美术馆藏）

第十三节　战国时代的水禽系凤鸟

战国时期凤鸟的造型，几乎均以涉禽为凤鸟的本鸟（13图1-1）。它们的冠子，或变化自商代玄鸟头上衔有一头双身龙的格式，或变化自商代玄鸟头上生有一条龙躯之格式。它们的翅膀上多多少少还保留着象征龙蛇的旋涡纹痕迹。它们的尾巴延续着商代有些凤鸟的歧尾而有所夸张，有的干脆尾羽下垂为两根或几根带状（13图1-2）。它们或直喙或勾喙，偶尔还有生着猫头鹰头的情况（13图1-3）——作为少昊之后的楚人，再度让凤鸟生有一个猫头鹰头，或许也是"楚问周鼎"心态的反映。后世凤凰长颈高腿而带状尾，与此不无关系。

13图1-1，在湖北江陵楚墓出土的龙凤鼓——涉禽之鹤类为凤鸟之本鸟；楚贵族是颛顼、老童、祝融之后，此"老童"就是《左传·昭公二十九年》里提及的"重"，此"重"和"黎"就是从颛顼接过天下的领导权司天司地的重黎氏，也就是不分彼此的龙图腾和凤图腾之象征——我常常说的"龙中有凤、凤中有龙"之中华民族龙凤造型的传统原则，就因为他们作为同族婚的夫妻兼兄妹不仅在图腾上共享，而且在名号上也会共享。

楚贵族是伏羲女娲亦即重黎氏重要一支子孙，不知为什么中国正统历史记载和后世的研究中并不明确说出；似乎太阳家族一支到了楚国变就成了蜡烛家

族了似的。太阳家族族源起于少昊氏，祖先临海近水的生活环境使他们崇拜水鸟，譬如天鹅鹭凫之类，又譬如天鹅又名黄鹤，于是鹅、鹤的混称，很可能又是13图1-1里的凤鸟以鹤类造型之依据。鹤形凤鸟站在巴狗似的龙身上，一是他们的老祖宗颛顼氏在濮阳西水坡遗址的墓地里的龙就是狗为躯体，再是"熊虎丑（丑，类的意思）其子狗"，龙的躯体作为哈巴狗形也不失祖训。一对龙凤托着太阳鼓，太阳鼓在阴阳协调中不会阳亢过甚，自然适合娱乐，利于子嗣繁衍。

曾侯乙墓出土的龙角、勾喙、蛇颈、鹤身、鹤腿的凤鸟（13图1-2）：曾侯名"乙"已是他族源出自太阳家族之铁证——在楚墓中常出土生着鹿角、兽脸而两头一身的怪物，据专家研究，那是供少昊、颛顼后代灵魂归附的神物。其实就是两昊族系的一种图腾——两头一身龙。此鸟的角与此神物的角相同，因知其为龙角。蛇颈、龙角与鸟的勾喙、鹤的身腿异质同构，正是标准凤鸟一种必具的"阴中有阳、阳中有阴"内涵。

13图1-3之A，湖北江陵马山1号楚墓出土的刺绣鸮首凤鸟；B，山东出土的汉代鸮首凤鸟画像砖（13图C.D可供参考）——汉代鸮首画像砖，是当时为其造型之工匠手中尚留有这类凤鸟粉本的结果。楚墓的鸮首凤鸟则是一些楚人心目中凤鸟应有的造型——其本鸟就是猫头鹰。楚人是少昊、颛顼之后，将鸮鸟作为其传统的凤鸟。例如，楚王族的同宗伍子胥，吴王夫差杀他后曾将他装在拟猫头鹰形状的容器里，投进东流的江水，让他死后归于祖地"东海之外大壑，少昊之国"。吴王夫差与周天子同宗，有仇恨猫头鹰的传统，而鸮鸟是伍子胥、楚王族的图腾本鸟，故而如此（关于这些，下面有介绍）然而这只凤鸟的躯体还是天鹅鹭凫之类。

在春秋战国时代，图像中不乏造型考究、写实的鹅、鸭，这说明作为凫类的鸟——13图1-4：左，山西浑源出土的春秋晚期鸟兽龙纹壶腹下的雁；右，湖北随县曾侯乙墓出土的战国鸭形漆器。

浑源出土雁纹的翅膀上有一旋涡纹，这是商代玄鸟翅盘龙蛇以示"阳中有阴"的继续，更说明此鸟非凡。曾侯乙墓出土鸭的身上绘制着祭祀场面的画，也在说明此鸟非凡。凫鸭类的鸟在北辛文化、大汶口文化成为中华民族第一代凤鸟的地位之神圣，由此可见一斑。

《文物》2009年6月67页刊载了许多东北地区出土的汉代鸭形壶，这似乎可以说明公元前5400年–公元前2400年的水禽崇拜，一直到汉代仍然还在人间（13图1-5）！

青岛即墨博物馆收藏的清代双鸭玉雕（13图1-6）：中国古代最受崇拜的东西下传往往向两极发展：凫鸭崇拜在向后传承下也不免走向了卑化——此玉雕仍保留着鸭的原始崇高，而在一些地区它却演化成了骂人话里的代词。

第十三节附图及释文：

1-1　　　　　　　　　　　　　1-2

13 图 1-1 · 湖北江陵楚墓出土的龙凤鼓——涉禽为凤鸟之本鸟（复制品）

13 图 1-2 · 曾侯乙墓出土的龙角、勾喙、蛇颈、鹤身、鹤腿的凤鸟

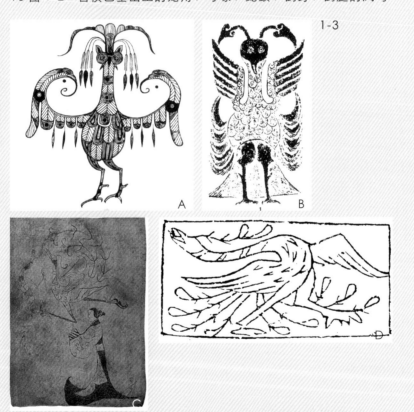

13 图 1-3 · A 为湖北江陵马山 1 号楚墓出土的刺绣鹗首凤鸟

B 为山东出土的汉代鹗首凤鸟画像砖

C 为湖南长沙陈家大山出土帛画上的枝状尾凤鸟

D 为西汉枝状尾凤鸟画像砖

1-4左　　1-4右

13 图 1-4·左为山西浑源出土的春秋晚期鸟兽龙纹壶腹下的雁
右为湖北随县曾侯乙墓出土的战国鸭形漆器

1-5

1-6

13 图 1-5·《文物》2009 年 6 月 67 页刊载：东北地区出土的汉代鸭形壶
13 图 1-6·青岛即墨博物馆收藏的清代双鸭玉雕

第十四节　到了汉代凤凰基本定型

因为伏羲女娲是中华民族认定的雄雌两龙之象征而必有雄雌两凤／凤凰雄
雌不离是伏羲女娲彼此不分的民族记忆

河姆渡文化的太阳鸟并逢、日月鸟并逢（14 图 1-1；雄雌两头一身的图腾
神物名曰"并逢"等），是毋庸置疑的阴阳概念之产物。虽然目前我们看到了
这个文化中有鱼，但还少看见鱼和鸟明显的异质同构形象，所以我们只能按碳
14 测年，以继承兴隆洼文化的赵宝沟文化已有龙凤的图像为准，来论究凤鸟。

14 图 1-14：明代石刻上的生着云彩状、条带状尾巴的凤鸟。

14 图 1-15：清代的凤鸟几乎停留在明代凤鸟的状态上，所不同的是，有些凤鸟头顶和额下冠子，开始接近云头形灵芝图像了。脖子上的羽毛更加夸张。一些凤鸟翅膀贴身的地方，开始生出雄鸳鸯的帆状羽毛。一些凤鸟尾羽的羽端又开始有了孔雀翎上的胆眼；到清代末期有胆眼较为普遍；也许受了"阳成于三"古老阴阳理论的提醒，许多凤鸟尾巴作成了三根带状带胆眼的羽毛。

对于异质同构的凤鸟图像诞生，我们可以很肯定地说，它是阴阳理念统一图腾的结果，它也是没有文字时代阴阳理念必须宣明的载体。中国阴阳理论的诞生，一定是为种群繁衍而成的理论，所以凤鸟图像的造就，只能是为了繁衍而示意的结体。当阴阳理念统一图腾之时，接受统一的族群，已有了一定的作为主图腾动物，对于北辛文化的少昊氏而言（14 图 1-16），那就是水族及喜水动物之代表动物和禽类的代表动物。

凤鸟先是中国一些领导性民族集团的图腾，到后来成为比龙低一等图腾及高级妇女的象征，其首要原因是这些民族集团出现了父权制取代母权制的社会结构变化，再就是政权改变的因素——前者阴中有阳的龙图腾出现，大致是凤鸟成为妇女象征的动力。

凤鸟图像发展的后来不再与龙类或象征龙的东西同构了，其本质在于作为妇女象征体的凤鸟，因为被象征体骨子里已经具备"阴中有阳、阳中有阴"的先入之见了。

第十四节附图及释文：

14 图 1-1 · 河姆渡文化之双凤雕刻

14 图 1-2 · 商代的一头两身玄鸟
（右图为三星堆遗址出土的一头两身玄鸟尊的情况）

1-3

14 图 1-3 · 妇好墓出土的接尾双玄鸟

1-4 上

1-4 中

1-4 下

14 图 1-4 · 西汉时的几种雄雌不分的凤鸟
（中为山东出土的汉代画像砖上的几种雄雌不分凤鸟
　下为徐州汉代画像砖上的的交颈凤）

1-5 上

1-5 中

1-5 下

14 图 1-5·上为河南郑州出土：西汉后期或东汉初期西王母饲凤图
中为河南许昌出土：东汉饲凤图
下为河南许昌出土：东汉初期西王母饲凤图

1-6

14 图 1-6·北魏元晖墓志四侧上的云中凤鸟

1-7

14 图 1-7·江苏常州戚家村出土南朝花纹砖上的凤鸟

14 图 1-8・唐代生着龙蛇腹甲和云状尾巴的凤鸟（唐吴文残碑莲台载）
14 图 1-9・商代青铜枘上生着龙蛇腹甲的凤鸟（玄鸟）
14 图 1-10・唐代金银器上的生腹甲、花状尾巴的衔绥凤鸟

14 图 1-11・唐代金银器上的衔绥鸳鸯、同飞鸳鸯

14 图 1-12・左为宋代生着云彩状尾巴的凤鸟铜镜
中为宋代生着云彩状、条带状尾巴的凤鸟铜镜
右为宋代生着花状状尾巴的凤鸟铜镜

1-13

14 图1-13·元代生着云彩状、条带状尾巴的凤鸟（故宫博物院藏云凤纹梅瓶的腹部展开图）

1-14

14 图1-14·明代石刻上的生着云彩状、条带状尾巴的凤鸟

1-15 左

1-15 右

14 图1-15·左为清代尾根生着旋涡纹羽毛、条带状尾巴的凤鸟
右为清代条带状尾巴之尾梢和云彩异质同构的凤

1-16

14 图1-16·现代画家李遇春的百鸟朝凤——中国古族少昊氏鸟图腾的记忆

第四章　凤鸟崇拜祖源（下）

第一节　史前模拟海鸠等海鸟蛋的瓮棺

凤鸟蛋生与凤鸟崇拜者之诞生／少昊物质文明应是北辛文化／大昊物质文明应是大汶口文化／颛顼之墟的蚌壳堆塑龙应是大昊文明的开端

拙作《蛋诞谣》算本文提要：

凤生蛋，龙生卵，龙凤传人蛋卵传，挚孙徐偃称王僭，又名徐诞孵自蛋；穆王狠打舆论滥，从此诞裔日益贱，海隅蛋民禁上岸；蛋生诞生人讹言，说清蛋诞我心坦，坏蛋原来根上烂。

凤凰的本体是鸟，鸟卵生，所以大汶口文化区域之内会把凤凰的传人"诞生"拟为凤图腾之"蛋生"。伟大的概念都有向着负极分化的可能，后来"蛋生"变化得荒诞了，今天反而被大家雅写为"诞生"。

大汶口文化殓葬超级儿童的瓮棺往往底部尖尖，这是在拟水鸟中海鸠类的蛋——海鸠产蛋在崖岸的石台上，一头大一头尖的海鸠蛋能避免风吹蛋落。以卵为棺，显然是大汶口文化的先民要让死去的孩子在想象中回到其育化的卵里去。这乃"卵棺"存在的原因；也可能是一些瓮棺葬的来历。今天的风俗儿童"立蛋""佩蛋""斗蛋"及清明节、端午节吃蛋（所谓图腾大餐）当来自此种心态。

大汶口文化的鸟图腾柱不仅是今天风向标的前身，更告诉我们大汶口文化是少昊物质文明的继承、发展者。

近年学者们指出，1987年5月至1988年9月发掘出的河南濮阳西水坡遗址，其第一至四期文化遗存的主体因素，早期来源于北辛文化，而晚期却又有大汶口文化的倾向。西水坡遗址第一至四期文化遗存虽然来源于北辛文化，但其与北辛文化仍有一段的平行发展时期，也即西水坡遗址第一、二期文化遗存与北辛文化晚期时间大体相当。西水坡遗址与北辛文化相邻，容易受到北辛文化的影响，当然，在西水坡遗址文化所属范围之外，由北辛文化发展出来的大汶口文化，也容易濡染西水坡遗址里的文化存在——颛顼遗址出土的蚌壳堆塑龙虎图腾，应对大汶口文化等有决定性的影响。

北辛文化的年代大致为公元前 5400 年－前 4400 年，西水坡遗址第二期文化遗存的绝对年代约为公元前 4500 年－前 4400 年，而第一期文化遗存也不会早于公元前 4700 年。从时间上看，西水坡遗址第一、二期文化遗存约相当于北辛文化的晚期。

综合上述学者的考古学论述，给我们铺平了古文献得以落实的基础。西水坡遗址第二期文化遗存之 45 号墓，在墓主骨架旁边摆放的蚌壳堆塑的东龙西虎，特别是龙，给了我们落实古文献的要点。

濮阳古称帝丘——文献中记载颛顼墓在帝丘西北 18 里，具体地理位置正好与西水坡吻合。而颛顼部族的活动范围，也是在今天的濮阳地区。上古时期有很多部落或氏族在此活动，见于文献记载的除颛顼氏外，还有伏羲氏、有虞氏等。颛顼氏出自少昊氏。颛顼氏继承者为重黎氏亦即大昊氏。

《山海经·大荒东经》："东海之外大壑，少昊之国。少昊孺颛顼于此。弃其琴瑟。"《国语·楚语》下："少昊之衰……颛顼受之。"这两条记载告诉我们：

1. 少昊国的活动地域临海；

2. 颛顼出自少昊国，受乳养自多半为母系社会的少昊氏；

3. 少昊氏作为领导民族的地位衰败了，颛顼氏成为领导民族；

4. 少昊氏作为领导民族通神的道具"琴瑟"，被颛顼氏通神时放弃使用。

《国语·楚语下》："及少皞（昊）之衰也，九黎乱德，民神杂糅，不可方物。""颛顼受之（少昊），乃命南正重司天以属神，命火正黎司地以属民。"《国语·周语》下："颛顼之所建，帝喾受之。"《易经·系辞下传》："包牺氏没，神农氏作……神农氏没，黄帝、尧、舜氏作。"这三条记载告诉我们：

1. 颛顼氏作为领导民族的地位，被重黎氏承袭了；

2. 少昊氏通神治理民众的传统方式，从颛顼氏时代以后分工为司天通神和司地理民两职，重黎氏一族当中以称"重"者司天，以称"黎"者司民；

3. "颛顼之所建，帝喾受之"的领导职务，正是重黎氏一司天一司地的职务，重黎氏即帝喾氏、包牺氏，古史中这一氏族领导天下的地位在颛顼之后，炎帝烈山氏之前。

帝喾乃族号，即大昊、帝俊、太昊、太皞、伏羲、包牺、虑戏、高辛、重黎等，炎帝烈山氏出自这一族群。大约黄帝时代以后，其族号称帝舜、有虞氏等。

上及的重黎一为木正重，一为火正犁、黎，二名号同族，后人有合二名号以"钟离"为姓氏者。

《左传·昭公十七年》载郯子云，他知道祖先少昊氏鸟图腾，因而"纪于鸟，为鸟师而鸟名"，也知道大昊氏龙图腾，"以龙记，故为龙师而龙名"。但是"由颛顼以来，不能纪远"，即颛顼氏的图腾崇拜他说不清楚。

的确，郯子说得很实诚，他的的确确弄不清楚"西水坡遗址第一、二期文化遗存约相当于北辛文化的晚期"，即"颛顼以来，不能纪远"的那一段，是

颛顼氏发明了"乘龙"治理"四海"的关键之史前社会治理体系。社会治理没有合适的理论体系不行。大凡民族动荡皆因社会治理体系出现了问题。中国史前最适宜的社会治理体系是统一图腾——少昊氏凤鸟图腾必须异质同构龙图腾！

《大戴礼·五帝德》有"颛顼乘龙而至四海"的记载，谓颛顼氏的主图腾为龙。西水坡遗址第二期文化遗存之45号墓，在墓主骨架旁边摆放的蚌壳堆塑的龙虎，不但证实了颛顼氏有龙为主图腾，还揭示出另一种图腾——虎。不过这龙虎是天文意义的东龙西虎，中国的龙虎崇拜，是公认的天文历法下的图腾崇拜。

大昊氏将龙凤图腾异质同构为"龙中有凤、凤中有龙"。商代虎头蛇躯龙、虎形蛇尾龙是此后3000多年鸟、蛇、虎异质同构的结果；安徽含山凌家滩文化的"C"形虎头鸟爪蛇躯龙并封，是此后1000多年后鸟、蛇、虎异质同构的结果。

所谓中华民族"龙的传人"，没有经历少昊氏的凤鸟图腾绝对不会存在！

作为黄帝民族和羲炎民族的融合就在"龙中有凤、凤中有龙"图腾的认同之必须上。

认同的路途真是"路漫漫其修远兮，吾将上下而求索"。

第二节　五月五日是中华民族集合婚媾繁衍的日子

春分立蛋风俗大概是纪念少昊氏发明了日历

在我国江南一些地区，每逢端午节，大人总要给孩子们胸前挂一个用小小网兜装着的鸭蛋或鸡蛋，以求平安辟邪。

民间传说：每逢端午，瘟神总要到人间祸害小儿。女娲为此找到瘟神，令其停止伤害小儿，并约好，只要在胸前挂一个网兜装着蛋的，都是自己的嫡亲，不可伤害。

传说不知始自何时，但故事牵扯到了女娲，源头就不可小觑。为什么让自己的嫡亲挂蛋而不是别的东西？因为女娲多图腾崇拜中凤鸟为主崇拜，她的子女当然都是蛋生的凤鸟传人。每逢端午节，大人给孩子胸前挂一个蛋，原始本义是要表示：此儿乃你凤鸟祖神的后人，祖神要赐予此儿以平安康宁。

传说"五月五日生子，男害父，女害母"。（见《史记·孟尝君列传》"（田）婴曰：五月子者，长与户齐，将不利父母。"（《索隐》注引《风俗通》）。其实五月五日生的孩子并不能害其父母，恰恰相反，这应是古代五月五日曾有集体祈子活动之风俗在后世记忆中的讹变。

古代曾有集体祈子的风俗。大概是在一定的日子里于一定地点集会，各求合意男女，进行婚合，正所谓"淫奔不禁"。五月五日，是婚合的一种好日子。古人称男女婚合往往为"浴"，如"从渊，舜（族）之所浴"。（《山海经·大荒南经》）、"沈渊，颛顼（族）所浴"。（《大荒北经》）所"浴"之地往

往在"渊（指人和物的汇聚之地）"之水畔。"浴"之习俗已经被文明的潮流冲淡至无，"浴"日集会已约定俗成。故而南方五月五日至今仍在水畔有集会欢庆活动。大概二月二龙抬头、清明节佳节三月三等今天仍挥之不去日子的记忆，亦如此有关吧。

上引文之五月五日出生的孟尝君田文，是伏羲女娲子孙封于陈国又代姜姓为齐国国主之大贵族成员。田齐、姜齐两族均出自少昊、大昊，五月五日祈子之会当是此种姓的一种古俗，随着文明的演进，古俗的内容大大改变，其外在的形式也有了相应的调整，于是五月五日为子嗣而"淫奔不禁"内容的否定，就讹变为"五月五日生子，男害父，女害母"的忌讳。其实，神圣事物向茫茫后世流播往往呈现两种结果：要么继续神圣，要么转向神圣的反面——污化。

传说屈原五月五日投水自尽，也许是这位伟大诗人特立独行的必然举动。文献记载，屈原乃楚贵族，是故地琅琊一代的少昊之后——或者还可以说是帝喾重黎氏的直系后人。他那时代所处的地区仍留有五月五日水畔祈子之俗，于是，我之面临虎狼之秦的悲哀，正值举国百姓祈子之欢会，如此反差之下才促其愤世嫉俗的死。

我国东南沿海还有逢一定时日立蛋的风俗，以春分、立春、五月五日尤其多见。《左传·昭公十七年》载少昊民族集团的时代已经有了分、至、启、闭之节气，已有了时光步伐记录之必要，立蛋风俗应该是如此时速、节气发明的纪念。

有说五月五日午时能将禽蛋在平地上站立起来，一年顺利吉祥。估计这也是和原始的鸟崇拜有关，也可能和徐偃王"偃"生的来历有关。蛋象征凤鸟的传人，蛋能够在特定的日子里立起来，正如图腾"偃"姿出壳后能够站立起来，然后如徐偃王般大有作为等。（2 图 1-1）

史载少昊崇拜鸟。屈原出自少昊——史书少见记载楚贵族出自大昊者。梳理楚族世系，知道"老童"就是"少昊"之后"重"（大昊伏羲氏），"黎"就是颛顼之后"犁"（女娲氏）；"重黎"就是生了太阳月亮伏羲女娲。凤鸟当然是其崇拜。孟尝君出自大昊，鸟崇拜当然要被继承下来。

第二节附图及释文：

1-1

2 图 1-1·挂蛋和立蛋的图像——挂蛋和立蛋，乃是自己祖先出自蛋生的形象记忆
（前图见温州博客《六六成长日记》，后图见中华新闻图片网）

第三节　太阳神不仅有太阳鸟还有太阳狗

太阳狗应该参与了中国龙的异质同构

上个世纪有一部儿童成人都很喜欢的卡通片《天书奇谭》，其中的主角叫蛋生，本领通天，是一枚蛋里生出的孩子。这个孩子出生自蛋的想象，不一定来自"南海之外""有卵民之国，其民皆卵生"的传说[1]，但不一定不来自徐偃王出生于蛋的故事。

传说西周初年徐国国君的一位宫女怀孕，生下了一枚蛋，大家都很害怕，把它丢弃在了水滨。

有称"独孤母"者，所养的狗名"鹄苍"，在水边猎食时发现了它，衔之"东归"。

"独孤母"觉得奇怪，就加温孵化，结果孵化出来一个男孩。

因为他是蛋里孵化而生，孵化出来就和一切禽鸟那样喙与爪朝天、仰身而不俯，所以起名为"偃"——仰身的意思。

人由蛋孵化而出的消息引起徐国君主宫里重视，男孩自然就被取了回来。男孩长大继承徐国君位，治国以仁义，名声四播。他目无周天子，自称"徐偃王"，一时江淮地区三十六个方国服从他的领导，乃至出兵攻打宗周。这时周穆王姬满因得到骥、温骊、骅骝、騄耳之驷正巡守西方，乐而忘归。得知徐偃王叛乱的消息，急忙遣使乘骊，令楚国出兵伐徐。临战之，徐偃王怕伤及国民，不战而北走于彭城武原县东山下（今江苏徐州铜山县），跟随而走的百姓以万计。此地因而名为徐山。

徐偃王既然是周穆王时代的人，那也就是周武王死后参与叛乱的徐人之后。周武王灭商之后两年死去，武王的弟弟管叔、蔡叔、霍叔伙同殷、东、徐、奄及熊、盈叛乱。周武王约死于公元前1043年，周穆王继位约在公元前976年。据《竹书纪年·穆王》载，徐国原为子爵，穆王六年徐偃（又名曰"徐诞"）被封为伯爵，穆王十三年徐偃王联合江淮各方国兵马侵犯宗周。十四年楚灭徐。据今天考古学学者研究，徐国的后人此后由今山东、安徽、江苏接境地区南下，继续有所作为[2]——春秋中晚期，公元前512年被继位才两年的吴王阖闾消灭之徐国，就是徐偃王后代在今江西境内的立国。吴王阖闾是周王朝的同宗，姬姓。

文献说，伯益佐大禹治水有功，其子若木受封之地为"徐"。伯益是少昊之后。文献记载少昊凤鸟图腾崇拜。鸟当然卵生。徐偃王既然蛋生自然是鸟图腾的化身。

其实徐偃王之"偃"，所状的就是雏鸟啄壳将出之态：大凡禽鸟孵化，必定仰身向上，先以喙啄破蛋壳，再以爪子撕破蛋里的卵膜，然后出壳直立。其"仰而不能俯"，是十分准确的禽鸟出壳模样写照。禽鸟仰身啄壳出世，这是自然造化的规律，如果俯身啄壳，极可能因为蛋壳接触面缺少必要的空间而使蛋中的雏鸟窒息。

另外，据《尔雅·释鸟》载："鶠，凤，其雌皇（凰）。"即鶠是雄凤凰，凰是雌凤凰。"偃"通"鶠"，徐偃王之名说不定是以凤鸟图腾自居也。（3 图 1-1）

然而，我们对照了大量图像文献，得出的结论是：少昊氏多崇拜，除凤鸟为主崇拜外，龙蛇也是其主崇拜。少昊氏物质文明的兴盛期，大体相当于北辛文化。从山东烟台长岛北辛文化遗址出土之鸟形鬶脖子上的绳索，和大汶口文化中期以后特有的高岭土白陶鸟鬶身上的绳索纹装饰，我们推知那就是龙蛇特征的象征，而鸟身上有龙蛇的特征，正是中国凤鸟之于图像的基本特征。徐偃王既是少昊之后，一定会继承少昊氏的鸟图腾，他也将在人们图腾信仰中换位成为凤鸟图腾。

一般说熊、嬴、盈是少昊的姓。这些标姓字也可以读作巳（文献上多作"己"）。商王族姓巳（文献上多写作"子"，其为记音字），这巳字应是人头蛇身祖神的象形字。传说徐偃王有筋无骨[3]，所以后人多以"春蚓""秋蛇"联系徐偃王以喻书法绵软不挺等等[4]，这"有筋无骨"或许是状其龙蛇图腾而及于其人的缘故，因为一族之图腾往往可与此族之领导人的位置互换。徐偃王不仅是鸟图腾的化身，也是蛇（龙）图腾化身，其亦为鸟或龙蛇化身的妻妾怀孕生蛋，理所当然。

传说孵化徐偃王的独孤母当姓"独孤"，此姓是张华作《博物志》时代的异族（匈奴，夏王朝的后裔）姓氏，这里被张华以修辞学的角度借代异族，强调徐偃王是"东夷"——夏朝、周朝的国家领袖认为自己所居之处是天下的中心，于是就将这"中心"之东方那些自有文明系统的民族卑称"东夷"，即东方的蛮夷、老外之意。徐偃王所在是东夷中的淮夷之地，远在在夏、商、周以前，这里曾是蒙城尉迟寺大汶口文化、含山凌家滩文化的辉煌之地，这两种文化的图腾崇拜特征，应在徐偃王蛋生传说里得到折射。

大汶口文化有狗形的鬶，狗鬶应该和鸟鬶位置相当，后代图像中的太阳神狗（九尾犬或九尾狐），正是它在大汶口文化时代的神灵位置之说明——著名的汉代画像砖之嫦娥奔月，其嫦娥的龙蛇之躯生了八只尾巴：八阴极阴、九阳极阳，正是少昊、大昊文化确定单数阳双数阴的追述。

太阳的象征有三足太阳鸟，还有九尾太阳犬。（3 图 1-2）其中犬曾与龙图腾有异质同构的历履——濮阳西水坡颛顼遗址出土的龙，应该是公元前 4400 年之时狗和蛙或蝾螈类爬行动物的异质同构体。

一般认为 3 图 1-2 这汉代画像砖的上九尾动物是九尾狐。《文选》汉王子渊（王褒）《四子讲经论》："昔文王应九尾狐而东夷归。"《注》曰："《春秋元命苞》曰：天命文王以九尾狐。"九尾狐当是祥瑞之物。既然"东夷"因文王"应九尾狐"而归顺周民族，显然九尾狐本是"东夷"民族崇拜的神物（这"东夷"之大汶口文化、山东龙山文化区域的居民，是殷商民族的发祥地之一）。联系图像上的它头对着三足踆鸟，又联系天狗吃太阳而有日蚀的古老传说，推知九尾狐或为九尾天狗。可能古时候狐、狗概念区分并不严格。我们在此称其

为"九尾天狗"，主要是根据《史记》所载徐偃王的传说。

《山海经·海外东经》载：青邱国"其狐四足九尾""黑齿国在其北"。炎帝集团骨干民族姜姓的居地在黑齿国，其"下有汤谷，汤谷上有扶桑，十日所浴。在黑齿北。居水中。有大木，九日居下枝，一日居上枝"。神话传说中的九尾狐，临近太阳树的在地而不仅成了太阳家族的成员，更可能就是太阳崇拜民族之殷商族的同出之族。

传说中，商族先王亥亦居在汤谷附近。商族是伏羲女娲生的十个太阳之后代。他们不避讳同族婚，所以后来传说，商纣王和九尾狐变化的苏妲己为夫妻而亡国。苏妲己，"苏"乃国名；"妲"是其名，"己"为其姓。己姓与巳姓当同出一族或就是同姓两写。商族多图腾当中有九尾狐或九尾狗图腾。

徐偃王出自少昊，属于太阳崇拜的"东夷"民族。传说救徐偃王生命的狗"鹄苍"，死后现出的真身乃有角而九尾，其必为徐偃王所代表之民族的一种图腾。九尾狗之所以能与太阳鸟共同出现，说明它是一种和古代太阳传说有关的图腾，大汶口文化遗址出土的狗鬶造型基础绝非无缘无故。

3 图1-3，是甘肃庆阳出土春秋战国间凤与天狗纹饰件（原件长5厘米）——狗（狐）和凤鸟共列，相互映衬之下可以知道相背的狗头为天狗的借代。就《史记》有关徐偃王传说的记载，九尾天狗（九尾狐）是龙的化形。汉代画像中九尾天狗常常和太阳金乌并处，显然它们都是太阳的象征。此图乃春秋战国之间别样的"龙凤呈祥"、阴阳和谐之图像。它的起始主人，应在强调自己为少昊或大昊的后人。

3 图1-4，四川成都出土东汉伏羲女娲画像砖上的九尾天狗——此图月亮和鱼、龟鳖在一起，说明它们都属阴，古人认为月亮主水；与其相对，太阳和三足鸟、九尾狗、凤鸟在一起，则侧面说明了这个事实：九尾狗隶属于太阳，在一定程度上可以代表太阳。

3 图1-5，汉代画像砖上的九尾天狗——西王母的身边有三足乌、九尾天狗、蟾蜍、兔子——既然三足乌象征着太阳，蟾蜍、兔子象征着月亮，那么生有九尾的兽便是天狗了。因此，九尾天狗象征着什么也该明了了。

3 图1-6，汉代画像砖上凤鸟腹中承载的太阳——受"文王八卦"坎阳、离阴之影响而"火为水妃"的理论下，凤鸟在此象征着阴；囿于"伏羲八卦"之"阴中有阳、阳中有阴"的传统认识，凤鸟腹中便承载了太阳。特别应该注意的是，凤鸟承载的太阳里金乌和天狗同在！因此我们可以肯定：在汉代曾有天狗象征太阳的传说，恰如金乌可以象征着太阳。

《山海经·大荒西经》述"日月所入者"山系之后载："有赤犬，名曰天犬，其所下者有兵。"郭璞注："《周书》云：天狗所止，地尽倾，余光烛天，为流星，长十数丈，其疾如风，其声如雷，其光如电。"《大荒西经》之"天犬"大概指以狗为图腾之民族。郭注所指"天狗"是天狗星。按古民族人员死后到天上特定星宿居住之认识，或许天狗图腾部族魂灵去聚天狗星。古人或狼狗混

同，所以天狗星又叫天狼星。唐代诗人孟迟《发蕙风馆遇阴不见九华山有作》："譬如天之有日蚀，使我昏沉犹不明。人家敲镜救不得，光阴却属贪狼星。""贪狼星"即天狼星，唐以后诗人也有把它比喻西方民族的。不过对照甲骨文"晋"字构形及《易经·晋》卦卦义，推想《大荒西经》述"日月所入者"山系"有赤犬，名曰天犬，其所下者有兵"，其可能基础于商代军事道德语境——商代忌讳夜晚用兵，崇尚用兵光天化日、光明正大，所以和日月关系密切的"天犬"，就被用兵不忌夜晚的周民族认为"其所下者有兵"；如果此想可准，那么"天犬"图腾亦商民族多图腾崇拜之一。说不定商民族崇拜天犬同崇拜太阳鸟相似。

传说衔回育化徐偃王之卵的鹄苍是神犬，在它临死的时候，头生角，躯生九尾，"实黄龙也"。这显然是徐偃王一族的另一种图腾。传说少昊之后颛顼，颛顼之后帝喾重黎氏，重黎生祝融，祝融之后共工，共工族氏在大禹时代有首领相繇（相柳）九首蛇身，即九头之龙，救徐偃王生命的有角九尾犬亦即九身之龙（3图1-7），其应为一种图腾之概念的两种说法。传说蚩尤与黄帝战争调动了风伯，风伯自然当是蚩尤一族。蚩尤与商族同出一族，重视献身以祭的商族每要杀狗祀风神，狗便也是多图腾的一种，从异质同构为龙图像的角度上说，狗也算少昊崇拜的一种龙类。

在对照了一些文献记载之后，基本可以认定蚩尤和共工在许多地方是少昊、颛顼、大昊、炎帝集团同族之内对立分子的代称，他们也是黄帝、先夏民族对立分子的代称。

注：

[1] 见《山海经·大荒南经》。

[2] 见晋张华《博物志·异闻》《荀子·非相》"且徐偃王之状，目可瞻焉"杨倞注："徐国名。僭称王。其状偃仰而不能俯，故谓之偃王。周穆王使楚诛之。"徐偃王叛乱见《史记·秦本记》《赵世家》《后汉书·东夷传》。《文物》1984年1月载曹锦炎《绍兴坡塘出土徐器铭文及其相关问题》，指出徐偃王之后，徐人在周人的压迫下，其下余势力自今山东、安徽、江苏进入了浙江。

[3] 见《史记·秦本记》"徐偃王作乱"《集解》引《尸子》。

[4] 见《晋书·王羲之传》传后"制曰"。

第三节附图及释文：

3图1-1·禽鸟仰身出壳的过程
（A.鸟喙啄蛋壳；
B.鸟爪撕开蛋衣；
C.鸟出壳；
D.鸟的偃仰姿态）

3 图 1-2 · 河南郑州出土的九尾天狗与三腿踆乌
3 图 1-3 · 甘肃庆阳出土春秋战国间凤与天狗纹饰件（原件长 5 厘米）

3 图 1-4 · 四川成都出土东汉画像砖上的九尾天狗
3 图 1-5 · 汉代画像砖上的九尾天狗

3 图 1-6 · 汉代画像砖上凤鸟腹中承载的太阳

3 图 1-7 · 山东汉代画像石上的九头龙

第四节　太阳鸟所在地是大汶口文化领导核心认为的世界中心

太阳鸟所依托家族顺序之简序

蒙城尉迟寺大汶口文化遗址当是徐偃王祖上居地。这个遗址在公元前 3000 年以前的原居民，是少昊氏后裔。

特别值得注意的是，尉迟寺遗址出土了一件高 59.5 厘米，顶端有鸟的陶器。

这个陶器鸟呈"C"形，立在圆壁尖顶仓囷似物件上，这物件上呈圆锥下呈圆筒状，圆筒近圆锥的地方有竹节般的交口，圆锥近圆筒的地方有圆孔，圆锥近圆筒的地方有对称的翅状物，翅状物上刻有好似眼睛的圆圈，圆锥顶端的鸟头尾与翅状物居于一条线上。它大概是一种在高处安置的饰物；安置它或有昭示图腾在此的意思；在古代圆有象征天的理念，鸟既然居于圆筒圆锥形物件之上，便有"天之中"的意思，安置它的地方，自然就有"天地之中"的意思（4 图 1-1）。此鸟头形象颇似本章 1 图 1-3 介绍的少昊时代的凤鸟之鸟头。也许它和浙江绍兴出土战国饰云纹铜屋上的鸟图腾柱的存在理念差不多——这个云纹铜屋上鸟图腾的主人，正是徐偃王的后代。

以鸟居高物表示"天地之中"的意思，在良渚文化遗址出土的图像里有过：那象征天的鸟，站在象征大地四方之台座上——台座中高，左右各有代表方位的两阶（4 图 1-2）。

这显然是图腾柱柱端陶塑。大汶口文化陵阳河遗址出土的"卵棺"棺表之图形，其与蒙城尉迟寺遗址出土的有鸟的陶器相比，唯少了一只鸟站立中央顶端（4 图 1-3）。

1981 年 11 月，绍兴坡塘狮子山出土过饰云纹之四方铜屋，上面说过，此铜屋是徐偃王之后徐国之物：其四方的屋身象征着大地四方由此开始，四披屋顶上的云纹是"天"的借代，房中心的柱顶上是象征天的鸟，鸟在四方大地之中，不就是"天地之中"吗？（4 图 1-4）

这不由得让人想起陕西韩城梁带村 M27 出土的西周铜尊（4 图 1-5）：铜尊的盖上有四个变形的牙璋分布在盖的外边，象征着四方，一个圭立在盖的正中，象征着"四方之中"。这圭和牙璋是供太阳鸟栖息的——如果牙璋和圭上栖息着象征天的太阳鸟，那就是"天地四方之中"——它的状况虽然没有太阳鸟的踪影，但它的设计语境，却充斥着太阳光照"天地四方之中"的崇拜情绪。

坡塘狮子山之铜屋中心柱顶上图腾鸟，就是安徽尉迟寺出土之图腾鸟的绍继。

安徽尉迟寺，是一处距今 4500 年 -5000 年大汶口文化遗址。大汶口文化的主人是伏羲女娲之民族集团。这件出土的陶塑似乎能够从侧面解释上面

的叙述：

鸟，居在圆锥体物件上的鸟是太阳鸟。太阳鸟是太阳的化形，是伏羲女娲的子孙。

龙，两只有犄角、圆眼睛，似乎乃猪喙的龙头一左一右，对称，像一对翅膀那样，且与圆锥顶端的鸟头、鸟尾处于一条线上：龙头的眼睛镂空，似乎寓有视力通透的意味。龙属阴，在此似乎代表大地东西方向。

这两个龙头象征着伏羲女娲，也是伏羲女娲与龙图腾换位的形象。它们在呵护着太阳鸟。四川三星堆出土的青铜太阳树，是龙呵护太阳鸟的商代证明——"夋生日月"，帝俊的儿子是太阳鸟，他化形龙图腾在太阳树上，当然是为了呵护它们（4图2-1）。

鸟距的物件，上呈圆锥下呈圆筒状，圆筒近圆锥的地方有竹节般的交口，这或是竹子崇拜的体现（本书第二章有叙述）。

圆锥近圆筒的地方有孔洞，大概是它与衔接之杆插榫固定的孔洞。

中国龙凤崇拜，其实就是作为祖先神之伏羲女娲崇拜。清朝以前，大汶口文化以后，所有的龙凤图像造型，除去龙凤并举以外，几乎莫不是龙中有凤、凤中有龙——这可以说是伏羲女娲同族婚的民族结构之反映。本文介绍的图腾柱柱头陶雕，就是龙凤并举的一例。

然而尉迟寺出土的这只陶雕鸟，它的喙很像蛙、蛇一类爬行动物的喙。如果果真，蛙、蛇之类属阴，鸟属阳，阴阳不同属性的动物异质同构，也是龙凤图腾造型循守的阴中有阳、阳中有阴之规律。

值得注意的是：这只鸟左侧头顶上有一只耳朵，面上无眼睛，喙上无鼻孔；右侧的头顶无耳朵，面上有一只眼睛，喙上有鼻孔。这让人想起了山西神木县石峁遗址出土的一目一耳的玉雕神物头像来（4图2-2；参见本书十三章九节等叙述）。

头上有一只耳朵，面上有一只眼睛，眼睛下面有镂空的孔洞——这和居在圆锥体物件上太阳鸟头部的孔窍相似，这应是日头吧？

日头，是太阳自古到今未变的名字，只是今天不太有人如此称呼了。然而在中国史前和商代文化里，日头拟形人头的形象并不少见。史前日头形象，典型的如石家河文化出土的玉雕（4图2-3），商代日头形象，几乎在商王族青铜彝器上比比皆是（过去被泛称"饕餮""兽头"），较典型的如三星堆出土的青铜面具（4图2-4）。

日头是太阳神祝融的一种形象。太阳神祝融归属祝融氏民族集团——按史前的神话脉络推演，好像是伏羲女娲以重黎氏的名义生了祝融族系，祝融族系的十个兄弟脱颖而出变成了逐一轮班巡天的十个日头：

这日头或者乘两龙巡天（4图2-5），

或者由太阳鸟提着巡天（4图2-6），

或者日头的鬓发、耳朵用为翅膀飞行巡天（4图2-7）等。

祝融氏是伏羲女娲民族集团的核心民族，这个民族自颛顼以后历经伏羲、炎帝、虞舜等时代而均为核心民族，最后因其集团之共工氏被大禹灭亡，而在表面上结束。然而到了商代，商王族又以十个太阳兄弟巡天值日的名义（甲、乙、丙、丁、午、己、庚、辛、壬、癸）进行兄终弟及的王位轮流继承。

在石峁遗址发现的一耳一目日头玉雕像，说明石峁古城的主人，一度曾是日头崇拜民族集团的一部主人，他们曾杀了鲧，鲧之后大禹，又杀了他们等，取代了虞舜，建立了夏朝（可参见本书十三章七、八节叙述）。

特别值得注意的是，尉迟寺遗址出土了一些盛有小孩尸骨的釜形盖尖底陶容器：

容器乍看颇似一头大一头小的卵。经过复原，基于遗址原居民以鸟为图腾的事实，能够断定它是模拟图腾鸟卵的陶棺，可以命名为"卵棺"；卵棺的棺身长，棺底尖，顶部为圆盖，小孩装在当中，头在盖下（4 图 3-1）。

水禽类的鸟卵，如海鸠的卵，几乎均一头大一头小，气室接近大头，小头略尖，这样的形状有利于卵的安全（4 图 3-2）；卵棺模仿禽鸟卵。

如果风等外力触动卵的话，卵转一圈复回原地而不会移位或下落。

什么样的鸟在峰岩崖壁间筑巢呢？大概是海鸠。

它既是埋葬小孩的陶棺，大概就是用来埋葬图腾鸟继承人的葬具，即社会级别、身分地位接近首领的小孩的葬具（4 图 3-3）。

以此回顾山东莒县凌阳河大汶口文化遗址出土的"大口尊"，其也应该是"卵棺"。将死去的小孩装进模仿卵的葬具中，是希望小孩再回到卵的里面去，等待冥冥之中的神灵安排其再度"孵化"。

我们在前面说"坏蛋原来根上烂"，就基于"卵棺"祖源的如此故事。

说"卵棺"乃埋葬社会级别、身分地位较高小孩的葬具，是因为这种"卵棺"上有"天地之中"的刻画图形：是谁具有天空大地中央所在的位置呢？

凌阳河"卵棺（大口尊）"上刻画以圆形象征天，它与上弦弦心突起之月牙形相合，婉言"天之中"；它上面四个山峰分别代表大地四方，与中间最高的山峰一起，婉言"大地之中"。

尉迟寺"卵瓮"上婉言"天之中"的刻画与凌阳河相同（4 图 3-4）。

古人认为："山者……地土之余，积阳成体"[1]，所以凌阳河、尉迟寺瓮表所及的五峰山（或三峰山），都可谓大地的象征。

"天之中""大地之中"合在一起，即"天地之中"。

且不说凌阳河和尉迟寺遗址是否为大汶口文化两个中央的所在地，然而上面的说法，却是大汶口文化直系继承人对"天地之中"图形认识的新形式的诠释。

狐死首丘，尉迟寺遗址埋葬的人头均向东南方向，这说明他们认为自己的家乡在东南方，"日出东南隅"，他们认为自己是太阳出生地的儿子；须知鸟与太阳一体的史前说法出自他们的深信不疑，他们的图腾就是天空中的太阳，

他们便也是太阳的儿子。附带说一下，江西考古所近年在江西靖安县斋饭岗出土的春秋中晚期徐国公族墓，亦即徐偃王后代的墓，有一坑 47 具棺木者，其 C47 号棺是一段树干掏空作成的，树棺的棺头上有黄金金片制成的太阳——棺中之人是太阳鸟的后代，他死去自然要化为太阳鸟一类的鸟到太阳树树中巢穴里休息，所以他的棺木以树干制之，棺木头上饰以太阳标志（可参见本书十三章十五节叙述）。

大汶口文化的重要继承人有商民族，虽然他们认为自己的祖先是帝喾，实际商族之姓来自少昊。

传说伏羲女娲是兄妹又是夫妻。传说伏羲图腾是龙蛇，女娲图腾是猫头鹰——其实他们的图腾彼此互相拥有。在河南安阳出土了不少伏羲女娲相合的图像，这些图像之伏羲蛇躯，女娲人身（也有猫头鹰身躯者），在女娲的臀部位置，往往有"日月天地"的符号。传说帝俊（伏羲）和羲和、嫦娥（女娲）生了日月，也意味着伏羲女娲生了天地。在商代，太阳和天空同类，月亮和大地同伦，天空用"○"象征，大地以"十"或"－"象征。女娲图像臀部上的"日月天地"符号，就是以"○"中围"十"或"－"。

这种图像"○"中围"－"者，反映出我们先民的放眼大地往往是横在面前的地平线，"－"字形也就成了大地的代表。这和大汶口文化先民们以五峰山（或三峰山）象征大地的着眼点基本一致。

尉迟寺出土圆锥体物件上的鸟，是朝朝由东向西的太阳鸟，如同这图像之"○"；龙头一左一右，对称且与圆锥顶端的鸟头、鸟尾处于一条线上，乃这图像"○"中围"－"者，在此代表大地的东西方向。

值得注意的是，这类代玉雕女娲臀部上象征天地的"⊕"符号，在现藏山东莒县博物馆、大汶口文化遗址出土的一件鸟鬶双腿之间已经出现了！这表明不仅商代人认定女娲生了天地，而且大汶口文化的先民也有这种认识——文献记载女娲主图腾为鸟，鸟鬶双腿之间的"⊕"，乃大汶口文化之先民认为凤鸟生了天地的证明（4 图 3-5），似乎也可以证明少昊主崇拜为凤鸟的文献记载，也应该理解为以女娲氏为代表的母系社会，至少也是"少昊"这一族号曾经的内容，而以"伏羲""大昊"为族号的社会形态，则是进化自女娲氏的父系社会之内容。

传说女娲牺牲龟鳖图腾以拯救天地——龟鳖是女娲多图腾崇拜之重要的图腾；龟鳖的盖是为"○"形之天的代表，龟鳖的"十"字形腹甲，就成了大地的代表，这是女娲化育天地的另一版叙说，这和商代玉雕女娲图像臀部的"日月天地"的"⊕"符号，同出一辙。

良渚文化遗址出土的神鸟腹部琢刻有"○"（4 图 3-6），它和鸟在象征着天或太阳。"○"这符号代表什么，早在中国五千多年以前很大的范围内，已有了共识。

商王族每逢大事必求祖先上帝指示如何处理，龟，是他们和祖先上帝联系

的使者。卜龟的灵性可以证明女娲龟图腾传说不谬。伏羲既与女娲是兄妹，龟也必是其图腾，帝喾伏羲氏的传人商王族，多图腾崇拜中当然不乏龟鳖。

注：

[1] 见《易经乾坤凿度》卷上《立乾坤巽艮四门》。

第四节附图及释文：

4 图 1-1·蒙城尉迟寺遗址出土之顶端有鸟的陶器

4 图 1-2·良渚文化遗址出土玉璧上的刻画的鸟柱图形

4 图 1-3·莒县凌阳河大汶口文化遗址出土陶器上的图形

尉迟寺遗址出土的有鸟陶器（图4），和莒县凌阳河大汶口文化遗址出土陶器上的本图形，在内涵上有一定的一致性，本图也和良渚文化遗址出土玉璧上的刻画的鸟柱图形，有一定的一致性。

尉迟寺遗址出土的顶端有鸟的陶器，其尖顶并下面的四个弯钩状物颇似龙首，和凌阳河陶器图形上弯曲的四条"C"形带状物，可能都指着龙而言。

4 图 1-4 · 绍兴坡塘出土的徐国云纹铜屋及屋顶图腾柱上的太阳鸟

4 图 1-5 · 陕西韩城梁带村 M27 出土的西周铜尊

4 图 2-1 · 三星堆出土的太阳树上的龙
4 图 2-2 · 石峁遗址出土的一种日头
4 图 2-3 · 石家河文化凸眼翅耳日头玉雕
4 图 2-4 · 三星堆等待值日的日头青铜浮雕
4 图 2-5 · 石家河文化太阳鸟（月亮鸟）载日（反面为月脸）头巡天玉雕

4 图 2-6 · 三星堆之祝融乘两龙青铜浮雕

4 图 2-7 · 三星堆遗址出土的翅耳蟹眼日头

◀ 图 3-1 · 尉迟寺大汶口文化遗址出土的卵瓮

所谓"卵棺",即棺材模仿卵形。山东莒县凌阳河大汶口文化遗址在上个世纪曾出土过这种卵棺,因误认为均是酿酒器具而定名"大口尊"。主持尉迟寺遗址考古工作的学者命名其为"瓮棺",近之。大汶口文化是少昊、大昊物质文明的反映,少昊主图腾崇拜有凤鸟,凤鸟是其祖神,鸟蛋生,所以小孩死去要回到蛋中去,以备再生。

传说徐偃王"卵生",那就是说它出自少昊族系,因为他是凤鸟祖神的正宗后裔——理论上说,他是凤鸟产下的卵生出的。

◀ 图 3-2 · 海鸠的卵 ——右为海鸠产卵在海边的岩石上

◀ 图 3-3 · 大汶口文化陵阳河遗址出土的尖底瓮

过去人们一般称它为大口尊,它们当中有些应该是一种仿凤鸟卵的棺材。这一件卵棺的棺身上刻着"天地之中"的符号,说明其中盛放的尸骨,生前曾是"天地之中"的核心人物,是凤鸟图腾的代表,所谓的中央领导。

◀ 图 3-4 · 左为尉迟寺大汶口文化遗址出土卵棺上的"天地四方"符号;右为大汶口文化陵阳河遗址出土的蛋形罐及罐上标志身份地位的图形

图形释义:1. 司农;2. 天之中;3. 天地之中(山高耸在天中,故而山的根部同天之圆形);4. 皇式冠冠徽;5. 凡(凤,族姓);6. 王钺;7. 四方之中(残);8. 四方之中。

3-5

3-6

4图3-5·（左）莒县博物馆藏象征凤鸟之鸟鬶上、商代妇好墓出土的"载夫女娲"臀部上天地四方"⊕"符号

　　值得注意的是，这件商代玉雕女娲臀部上代表天及地"⊕"的符号，在大汶口文化遗址出土一件鸟鬶双腿之间上早已出现了！这表明不仅商代人认定女娲生了天地，甚至大汶口文化居民也应该有这种认识——文献记载女娲主图腾为鸟，鸟鬶双腿之间的"⊕"，乃大汶口文化之居民认为凤鸟生了天地的证明。

4图3-6·良渚文化遗址出土的神鸟

第五节　中国风水可视的一处祖源

　　作于商代末期的《易经》，有中国风水学源头的《涣》卦，内容是说涣散之水环绕"王居"才是此卦的根本[1]——用壕沟河流之水环绕着部落、酋邦、邑国，使其中居民安然团结在领导周围，才是上等的好。

　　"风行水上"，汉代以后人们用"气乘风则散，遇界水则止"给它做了注解——生命（气）依靠着男女繁衍（风）而扩散，生命的保卫依靠护城河而安定（止）。显然大汶口文化人丁繁衍依靠城池保卫而到殷商，是《涣》卦强调护城河建筑所以重要等等依据。

　　蒙城尉迟寺大汶口文化遗址曾是井然有序的建筑群，建筑群的外边有作为防御用的壕沟水流。这种居地的建筑形式不仅被少昊、大昊子孙们写进《易经》的《涣》卦里，还将自己的王都——殷，建筑在洹河流水的环绕围卫当中。

　　5图1-1是尉迟寺史前聚落遗址、安阳殷墟的"涣王居"之水的图。学者董琦说：凡天子建有宫殿在哪里居住，哪里就是都城。先秦文献有关夏代诸王都的记载往往称某某"居"某地。如"禹，居阳城""太康居斟鄩""相居斟灌"等（《王城岗城堡遗址分析》，载《文物》1984年11月）。其实《易经·涣》

卦之"涣王居"的"居"亦专指王的都城——商代的都城。都城一般要筑城垣、挖沟壕以为防御，中国进入龙山文化时代，这种都城特别得多。

安阳宫殿区在洹河水流环卫的当中——在河道北转的开始和南转东去的地方，当时的人挖了一条河道，使河水团团围住了商王的宫殿，构成了《易经·涣》卦的"涣王居"之势。这种水流环绕居住之区的风水学模式，可以在大汶口文化一个遗址里得到初步的显露。

尉迟寺遗址流水的环绕围卫当中，曾住着与太阳鸟图腾位置可以互换的领袖，安阳殷墟遗址当中曾住着可以与玄鸟图腾位置互换的商王，原则上讲，其领袖王爷都是蛋生。

注：

[1] 见《涣·九五》："涣（用涣散的水）汙（扞）其大号（真正领导的号令），涣王居，无咎。"

第五节附图及释文：

安阳殷墟示意图

5 图 1-1·左为尉迟寺大汶口文化护居地之环水
右为安阳殷墟护居地之环水

1-1

第六节　中华民族第一代凤鸟是海鸟

大汶口文化传人徐偃王和黄帝后裔周王之矛盾是疍民沉沦的始点／今天骂人"鸭""鳖"等是母系社会"民但知其父不知其母"之社会形态的反映

《左传·昭公十七年》说少昊鸟崇拜，鸟的品种有凤鸟、玄鸟、伯赵、青鸟、丹鸟、祝鸠、鴡鸠、鳲鸠、爽鸠、鹘鸠，还有九扈等鸟类。崇拜中的凤鸟是什么鸟？有说为鸷鸟，从少昊有名曰"挚"与"鸷"同声的角度上看，这也可能，因为少昊还有名字曰"青"[1]，其当为"青鸟"之省；拙证玄鸟在商代被视为凤鸟，是由于鹗鸟与鱼龙异质同构的结果（参见拙作《古玉里隐藏的秘密》，岭南美术出版社，2010.11），由此再看红山文化鸷鸟与水禽及蛙类异质同构的鸟也是凤鸟；既然商文化的凤鸟来自红山文化的鸥鹗，红山文化又与大汶口文化关系亲密，那么我们可从这几方面着眼和水有关的鸟类，以推想大汶口文化神圣

凤鸟的本鸟有可能吸纳了海鸟之鸥科鸟：

1.《山海经·大荒东经》："东海之外大壑，少昊之国"——少昊生活的环境临近大海。临海多海鸟。

2.《北山经》："炎帝少女，名曰女娃。女娃游于东海，溺而不返。故为精卫，常衔西山之木石，以堙于东海"——古神话同族、同姓之族号、事迹在传说中往往时空前后改变，此即是一例。女娃即女娲，她从生日月、救天地、教婚姻做媒神，到变成精卫填东海、奔月亮化蟾兔，时空绵远，名号多幻，但她出自少昊、死于故乡"东海"却很清楚；炎帝是其后代，这也很清楚。

炎帝为伏羲女娲民族集团之某时段领导集团之号，文献一般谓其姜姓，实际其出自巳姓而姓巳；在少昊、颛顼、大昊之后是他的时代，他与蚩尤争帝转而又与黄帝争帝是其时代特征，然而少昊、大昊、蚩尤、夸父被黄帝、应龙杀死，却是黄帝胜利的标志，虽然这一切很是纷杂混乱，让人迷惑，但他族中之女女娲（娃）"游于东海"却很清楚。

《光绪赣榆县志》卷一："赣榆乃古炎帝后姜姓之国也。"赣榆，古国名，即"东海"所属。女娲既然出自少昊，她化成的精卫鸟至少是少昊的鸟图腾之一种，精卫既然常衔东海对面的"西山之木石"填海，就是海鸟，因为有些海鸟向水中投"木石"，本为召引供来捕捉的鱼。海中捕鱼的鸟当然是海鸟。

3. 大汶口文化独有的鸟鬹模特儿是什么鸟？根据大汶口文化山东胶州三里河遗址大量出土的食用马鲛鱼弃骨而推想，应是海洋鸟类，因为马鲛鱼是远海鱼类，要想远涉捕捉它除了一定的航海工具外，必须掌握天气、海况，而海洋鸟类能够对此预先报知海洋的天气、海况。

例如，在内陆、海岛都能很好生活的海鸥，它的骨骼是空心的，没有骨髓而充满空气，这不仅便于飞行，又好像气压表，能及时地预报天气变化。

如果海鸥离开水面高飞，成群结队地从大海远处飞向海边，或成群的海鸥聚集在沙滩上或岩石缝里，则预示着暴风雨即将来临；

如果它们贴近海面飞翔，那么未来的天气将是晴朗的；

如果它们沿着海边徘徊，那么天气将会变坏。

海鸥翅膀上的一根根空心羽管，也能灵敏地感觉气压的变化。古人叫它"信凫"，就因它"知风起辄飞至岸，渡者以为候"。

大汶口文化临海的先民出海作业不能忽视天气、海况，"信凫"的本能会让他们依赖并崇拜，所以鸟鬹模特儿可能就是海鸟中的鸥鸟。海鸥经典名称叫鸥，又名鹥、水鸮。

4. 大汶口文化的鸟鬹明显有异质同构成分，例如这种文化晚期的鸟鬹身上，已有龙的借代物之竹节的强调等，如此强调不仅说明大汶口文化的居民有了鸟为天为阳、水为地为阴的概念，更让我们想到能够飞天入水之海鸥的另一名字，和少昊后人当中那位皋陶之子、辅佐大禹治水人物伯益名字的关系：伯益又作伯翳，其"翳"也作"鹥"，它不仅是海鸥的名字，还是凤凰的一种名字——

也许这在先视海鸥为凤凰本鸟的前提下，才有了"翳"为凤凰的名称[2]。因为海鸥不仅能象征天，同时又有沟通大地之水（海）的灵性，这已具备了阴至而阳、阳至而阴的基本特征，所以最初可能被奉作了联通阴阳的凤凰，至于鸟鬶造型在向后发展中有了龙之借代物的强调，乃阴阳之象征要求图像语言越来越清晰的必然（6图1-1）。

商代伏羲女娲合体像，一般乃女娲在下伏羲在上、女娲为鸟伏羲为龙。按鸟象征天象征火为阳、龙象征水象征地为阴的习惯及男阳女阴的原则，我们可以确知商代人心中的龙凤各是阴中有阳、阳中有阴之神灵。其中对凤鸟的认识应该最早体现在水禽崇拜的身上，因为水禽入水行天，自身已具阴阳互备的特质。由此而推想大汶口文化的鸟鬶雏型应当模拟水禽，或就是鸥鸟。

红山文化出土的鹰首鹅躯蛙爪的凤鸟，让我们有信心认定1983年莒县大朱家村大汶口文化遗址出土的白陶盉是水禽之鹅的拟形。这种拟形也让我们想起了古人骂人为"鸭""鸭儿""鸭黄儿"的原因——一般人认为母鸭需要和多只雄鸭交配才产卵，因此骂"鸭"就意味着妻子多夫，骂"鸭儿""鸭黄儿"就意味着不知哪位父亲生的孩子[3]，犹骂"兔崽子""鳖羔子""王八蛋"之类，这些都是母系社会"民但知其父不知其母"之社会形态，借其图腾遗留至今的记忆而已（今天乡野之间仍有龟、兔无雄皆雌的说法）。如果鸭就是母系社会的一种图腾，其与初期的凤鸟有水禽便合辙了。

当然，少昊氏族的凤鸟图腾绝非水禽之一种，我们从山东龙山文化出土的鹗头腿陶鼎和鹗形陶鬶上，知道了鸥鹗是水禽型凤鸟之外的凤鸟——况且鸥鹗有扑鱼为食的"水鸥鹗"。山东龙山文化直接继承了大汶口文化，也许少昊氏中的玄鸟图腾在龙山文化时期得到了发展。《山海经》说女娲图腾为猫头鹰，自然其丈夫大昊伏羲得容忍这种图腾、其后人要继承这种图腾，所以我们在商王族的国之重器中，能看到以猫头鹰为腿的鼎和拟形猫头鹰的祭器。

尉迟寺卵棺一头尖，模拟的应是那种产卵在峰崖石壁上的鸥鸟，如海鸠等，这卵棺承袭了山东莒县凌阳河出土卵棺的模式。尉迟寺的图腾鸟不知是不是以水禽凫鸟为基体的异质同构，但它既然是异质同构的鸟，便也应是凤鸟。

据韩愈《徐偃王庙碑》载，徐偃王国家被灭后，其公族子弟有散留在今山东、安徽、江苏一带，这一带应该有鸟图腾的朦胧记忆，或许对禽蛋也有些说不清的感情：现在安徽、江苏一些地区有许多学童，常常有把咸鸭蛋放在红线编织的小小网兜里，挂在脖子上去上学的——这鸭当然是凫鹥之类；考虑古人曾有以鹤凫羽毛为旌旄状况，因而推想这旌旄可能是在昭示鸟图腾之号[4]；难道这挂在学童身上的鸭蛋是在昭示自己是凤鸟蛋生的后人，祈望凤鸟祖先见蛋生怜而加护祐乎？

附带说一下以往我国的"蛋民"，不是被称作"夷蛮"就是被称作"昆仑奴"，仿佛这有些徐偃王被异族之"独孤母"孵化所生而身分卑贱的状况。其实"蛋民"的称呼，本出于自认为身居天下"中心"而视周边为蛮夷的心态。"中心"

是周天子自己认定的"中央"，"蛋民"有可能先是徐偃王公族子弟后代的称谓，但随着处在文明核心地区少昊子孙一再崛起、兴盛，它最后落在了处于文明线之外的族群身上了。

疍民又作"蜑民"，徐偃王又叫"徐诞"，徐偃王蛋生，"蛋""诞"同声，该不是"蛋生"讹传为"诞生"，从而人之降生为"诞生"了？中华民族本龙凤传人，凤卵生、龙也卵生，卵生即蛋生，徐偃王蛋生本是合情合理的图腾与伟人位置互换现象，一经正统天子周穆王覆巢之击，蛋生就成"诞生"了。

如果上面的推说不算戏说，那么我们通常否人的"坏蛋"，本义就不指蛋坏了，而是指本质坏了、根上坏了、胎里坏了。

注：

[1] 见《逸周书·尝麦解》。

[2] 见《楚辞·离骚》"駟玉虬以乘鹥兮，溘埃风余上征"王逸注："鹥，凤凰别名。《山海经》云鹥身有五彩，而文如凤，凤类也。以为车饰。鹥，一作翳。"

[3] 见宋庄季裕《鸡肋篇》卷中等。

[4] 见《逸周书·王会》："其西天子车立马乘，亦青阴羽凫旌。"孔晁注："鹤凫羽为旌旄。"

第六节附图及释文：

6 图 1-1·水鸟和日照两城出土的龙山文化鸟鬶

A. 山东莒县大朱家村出土的大汶口文化拟水鸟形罐
B. 良渚文化拟翳凫形容器
C. 辽宁凌源马场沟出土的西周早期凫尊
D. 陕西扶风法门寺齐家村坡塘出土的西周晚期四鸭方鼎

第七节　关于疍民和徐偃王的材料

海南岛美孚黎族至今仍然兴盛娃娃亲（7图1-1：海南美孚黎族娃娃亲）。

男孩女孩在十岁以前定娃娃亲。女孩过门的仪式很令人思索：定亲的小女孩由姐姐陪同步行到婆家，婆家迎接倒村口标志性的大树旁，这大树即古社树遗形。这时，婆家出人设置一块方正的芭蕉叶，上面横放一枚禽卵，卵前放置一小盆水。陪同小女孩的姐姐先要用左脚轻轻点蛋，脚不落地续点小盆里的水后落地，右脚继而迈过蛋和水。小女孩随后也仿之而过。

这是不是模拟传说中图腾诞生化人的过程呢？脚点卵意味着蛋生、诞生，脚点水意味着图腾具形之禽鸟种类，脚迈过水意味着由图腾化人，婚姻意味着成人。

如果这种推测可准，那么水禽曾为其图腾。

海南黎族来自古老的儋耳民族，古老的儋耳民族出自大汶口文化、山东龙山文化的沿海民族，这个民族多图腾崇拜，水禽曾是他们的凤鸟图腾之本鸟。

黎族应该是重黎氏的一支。

7图1-2：富春江"九姓渔民"新娘坐在脚盆里过门的婚礼——过去有说鄱阳湖、富春江、新安江、兰溪江的"九姓渔民"不得上岸，不得穿鞋，也不得与岸上居民通婚，更不能参加科考等国家大事；传云：元朝因为他们是宋皇室的后裔，明朝因为他们是朱元璋死敌陈友谅的部属，所以不得上岸。估计"九姓渔民"即疍民的变称。如果疍民出自徐偃王之公族，则为东夷之九黎之后。也许"九姓渔民"和九黎之后有所混淆吧。

"九姓渔民"一般为陈、钱、林、李、袁、孙、叶、许、何，这些姓应该出自传说的伏羲族系。大汶口文化的主干民族，应是伏羲女娲民族集团族系。

如果疍民真是来自徐偃王的一支，他们的不幸和玄鸟本鸟猫头鹰的不幸，同出于周王族憎恨敌对者的歪曲宣传分不开。正所谓"舆论杀人"乎？

第七节附图及释文：

7图1-1·海南美孚黎族娃娃亲

7图1-2·富春江"九姓渔民"新娘坐在脚盆里过门的婚礼

第八节　图像之羽人是凤鸟崇拜图像文献传承过程异变的结果

《易经·观》之"观"乃以猫头鹰为本鸟的玄鸟／商代龙凤排序和凤上而龙下之区别关系到同民族另分一系

　　作为知识载体的图像，只要不失去其重要知识内容的传说，就不妨碍图像基本形体的传录；如果图像承载知识内容的传说失去了一部分，在向后辗转传录中有可能会发生变异。

　　汉代羽人图像的出现，是商周天下交替、道德标准更改，致使传录产生变异的结果。

　　最早直接反映凤鸟崇拜的文献记载应该是《易经》的《观》卦。《易经》产生自商代末年，《观》卦的"观"本作"雚"，是一个象形猫头鹰的字；雚，亦作"萑"，猫头鹰的别名，也是"玄鸟"的本鸟。"天命玄鸟，降而生商"，也就等于说"天命雚鸟降而转生了商王族"。商王族都是雚鸟的传人，雚鸟的传人当然有资格管理天下，因此《观》卦就将雚鸟夜晚明察秋毫的能力和国家各地的管理人员应具备的着眼观察角度含混起来，以达到"观国之光，利用宾于王（观察各国国风，以推崇提尚对商王礼敬的国情民俗）"的要求（8 图1-1）。

　　最早记载凤鸟崇拜归属的文献是《左传·昭公十七年》，凤鸟崇拜产生于少昊时代。少昊是史前中国东方沿海的一支古老的民族，它大致来自考古学上的北辛文化，向下到大汶口文化的前期（少昊时代的结束了，其民族集团的一部分人群仍称自己是少昊之后，如周朝的莒国，称自己是少昊之后），此后继承其发展的民族称为大昊。我这样说的依据是他们用于祭祀的鸟鬶：它拟形他们心中的凤鸟；鸟鬶身上有竹节或绳索的装饰，那是龙的借代物。龙的借代在鸟鬶上出现，大约是大昊时代的来临。就鸟鬶而言，它的拟形似乎是鸟为主，龙为次——鬶身拟鸟，鬶柄或其余装饰有的拟龙的象征之物。

　　大昊主图腾崇拜是龙。河南濮阳西水坡遗址遗址出土的蚌壳堆塑龙，可以视作大汶口文化的开始。大昊既然继承了少昊，凤鸟图腾也会被继承，于是中华民族出现了龙凤呈祥的现象：红山文化、含山凌家滩文化、崧泽文化、良渚文化、石家河文化、商文化均体现了这种龙凤呈祥的现象，只是龙凤的位置有上下之别，大致上说，自称帝喾之后的商王族龙在上而凤在下——这以前的图像多见凤在上而龙在下，这以后有些和商民族同出于少昊或大昊的民族，仍然是凤在上而龙在下。

　　《山海经·大荒东经》载女娲的名字叫"鸼"，《大荒西经》载女娲的名字叫"狂""鸼""狂"均为雚鸟的别名。作为商王族祖先的女娲既然要用鸟

来命名自己，后人传录她的图像一定要有既鸟又人之处，果然，安阳妇好墓出土的伏羲女娲合体图像之女娲，人形者有的手或脚是十分清晰地拟为鸟爪，鸟形者有些头上生着十分清晰的人耳朵！

也许有人会疑惑这《山海经》是商代以后人们看古图像、听古传说而写的书。出土的甲骨文，竟也有以蘿鸟的象形字作商祖先"亥"之专用名者！王亥的"亥"字既然与蘿鸟的象形字组合会意，后人传录他的图像一定要有既鸟又人之处，果然，江西新干大洋洲商代晚期墓出土了鸟喙有翼且拖着锁链的王亥像（8图1-2；这和8图1-3妇好墓出土的鸟喙鸟爪女娲像造型道理相似）！

2000年湖北荆州天星观2号楚墓出土的羽人驭凤鸟图像（8图2-1），应该和商代女娲、王亥等图像承载知识的基础相近——如果它是楚文化的产物，一定和楚国贵族族出的传说有所关系：楚之先祖出自颛顼，颛顼生称，称生卷章（即老童），卷章（老童）生重黎，重黎弟吴回为祝融，祝融生陆终，陆终生子六人，"六曰季连，芈姓，楚其后也"——这是《史记·楚世家》的记载。"颛顼生老童，老童生祝融，祝融生太子长琴，是处榣山，始作乐风；有五彩鸟三名，一曰皇鸟，一曰鸾鸟，一曰凤鸟；有虫状如兔，胸以后者裸不见，青如猨状。"——这是《山海经·大荒西经》的记载。

其实颛顼出自少昊，楚祖老童（重）和黎（女娲）同出自颛顼，二者则共称帝喾氏，龙和凤是他们的图腾。既然女娲图腾之中有鸟，老童图腾中也可以有鸟，所以《大荒西经》里载老童的后代祝融之子太子长琴居榣山，"有五彩鸟三名，一曰皇鸟，一曰鸾鸟，一曰凤鸟"。须知凤鸟图腾自它确立以后便是"龙中有凤、凤中有龙"神物，所以天星观2号楚墓出土的羽人驭凤鸟彩漆木雕，是作为龙凤图腾的伏羲女娲之神像，与他们的后人季连，一同降于楚国发祥之地的神像——请注意这个神像（8图2-1），它和楚墓出土的凤鸟在上而龙在下的龙凤排序（8图2-2）一样：

和商代龙在上、凤在下的图像不一样（8图2-3），

和商以前的龙凤图像多见凤在上而龙在下似之（8图2-4）！

8图2-3之商代的图像龙上凤下排序，和8图2-1、8图2-2楚贵族崇尚的凤上龙下排序显然不一样。

8图2-4之左：红山文化的凤上龙下（鸮鸟的毛角在上，龙蛇的躯体在下）；中：良渚文化凤上龙下（上部戴羽冠的人象征凤鸟，下部是虎首龙）；下：石家河文化凤上龙下（胸前有"◇"族符标志的凤鸟在上，祝融与其所乘的两龙及阴神月脸在下）——这些图像证明：

楚国的先祖和商代先祖同出自少昊、颛顼、大昊，但自石家河文化之后似乎又自成体系的。他们不会是周人封予才有的民族集团。《诗经·商颂·殷武》所及的荆楚，说明它在商代已成气候。楚文化一定是继承了正宗的羲炎文化，否则不会在后来熠熠生辉——其实图像也是考古学的重要依据。

季连是楚国的祖神，能和图腾形体互换，所以他生的人首人身、鸟喙鸟爪

还有羽翼；而且更值得注意的是：季连弯臂屈膝的姿态与安阳妇好墓出土的女娲、新干大洋洲出土的王亥姿态相似——这姿态是一种法术通神的动作，也证明他们信仰相似，族源相近，更证明他们图像承载知识的基础相近。

古人认为生着翅膀的仙人是羽人。

《楚辞·远游》："仍羽人于丹丘兮，留不死之旧乡。"汉王逸注："因就众仙于光明也。丹丘，昼夜常明也……《山海经》言：有羽人之国，不死之民。或曰：人得道，身生羽毛也。"大概"羽人"一名较早见于此。王逸释屈原"留不死之旧乡"为"居蓬莱、处昆仑"倒提醒了我们：屈原是楚贵族，乃少昊之后；东方蓬莱，少昊氏原居地，是太阳出发之地，西方昆仑，其连麓"长留之山"是少昊之白帝神所在，也是主管太阳回返之神的居地[1]；太阳永远不息，不会灭亡，所以太阳所驻之地应是古人心中生命的不死之地；太阳是鸟，太阳的族人当然是鸟转换的人，于是在表达这一关系的图像上，就可能为生了翅羽的仙人，正所谓"不死之民"。不过这种推想所针对的仅仅只是"羽人"一词形成的原因。其实商朝的灭亡，才应是汉代羽人图像所具形象的原因。

伴着商朝灭亡，周朝对商王族图腾本鸟的鄙视、丑化更甚，于是商祖与蘁鸟互相替代、转换的图像，其承载的知识在意识形态里出现了价值颠倒，颠倒之下，其传录有了障碍，障碍之下，图像开始异变，于是有了汉代意义的羽人。

如果说荆州天星观出土的驭凤鸟之羽人，鸟与人的异质同构，基础于少昊民族的凤鸟图腾，那么安阳妇好墓、新干大洋洲商墓出土的人、鸟异质同构，亦基础于少昊族系的凤鸟图腾。但特别值得注意的是：上例人、鸟同构之人头上的角，那是基于蘁的毛角、龙的角、龙蛇之躯（指头上的角有时亦做龙蛇之躯）三种知识、概念毫不含糊的重叠——就因为这三种知识、概念毫不含糊的重叠，它异质同构之体才会有像蘁的毛角、龙的角、龙蛇之躯的样子。

汉代羽人的形象多见人、鸟异质同构者，偶见人、鸟、兽异质同构者。

汉代羽人的形象和上例商代、战国形象不同：其基本都长着两只高出头顶的大耳朵——这两只大耳朵，即蘁的毛角、龙的角、龙蛇之躯三种知识经过传录障碍而出现的异变（8 图 3-1）。汉代人已经不知道蘁的毛角是商王族玄鸟之特征，也不知道大昊帝喾伏羲氏主图腾为龙，龙角是商王族说明自己是龙之后的依据，更不知道龙蛇之躯与其下面的鸟、人或表示伏羲女娲。

汉代羽人有人首人身、肩背出翼、两腿生羽者；有人首、鸟身鸟爪者；有鸟首人身、身生羽翼者；有人首兽身，身生羽翼者[2]。我们不知道这些羽人图像传录的前身何在，但从羽人多在西王母身旁或南天门中看门，推知它们的身份是仙人（8 图 3-2）。

汉代羽人的羽毛有的像些带子。河南南阳麒麟岗出土的东汉墓画像石，有身上生着这种带子状羽毛的伏羲女娲图像，这证明伏羲女娲作龙身又作鸟身之图像传录到汉代异变不大，原因在于汉代人还不忘这样的知识：龙蛇之躯的伏羲（即大昊帝喾、帝俊）女娲（即羲和、常仪）既然能生出载太阳、驮月亮的鸟，那么他们一定是既是龙又是鸟的神（8 图 3-3）。

虽然伏羲女娲的主图腾是龙和凤，但远在商代以前的大汶口文化、红山文化、含山文化、良渚文化、石家河文化等，就可能让女娲笼统地代表着凤，让伏羲笼统地代表着龙。

从商王族蘿鸟（亦即玄鸟、商族凤鸟）图腾随商朝灭亡而变成了中国民风民俗认定的凶鸟以后，鸟图腾与祖先神灵互相同构的图像，只能在周王族势力鞭长莫及的情况下，由与商族亲切的民族进行传录——这种传录渠道，可能是汉代图像中的羽人，与商代的人鸟（鸮鸟）异质同构图像仿佛之原因。

注：

[1] 太阳出生，见《玄中记》："蓬莱之东，岱舆之间，有扶桑之树，树高万丈。树颠常有天鸡，为巢于上。每夜至子时则天鸡鸣，而日中阳乌应之。阳乌鸣，则天下之鸡皆鸣。"这是汉王衡《论衡·订鬼》之东海度朔山太阳树的另一版本。太阳回返，见《山海经·西山经·西次三经》。

[2] 羽人的分类见贺西林《汉代艺术中的羽人及其象征意义》。文载《文物》2010年7月。

第八节附图及释文：

图1-1，妇好墓出土的拟神庙——本鸟为猫头玄鸟（望鹰人间）在屋顶之方甗——鸟屋顶上观

图1-2，左：江西新干大洋洲商代墓出土的王亥拖着锁链的王亥——右：甲骨文中商祖亥的专用名称（《明》738）

1-2左　1-2右

图1-3，安阳妇好墓出土的鸟喙鸟爪女娲载夫玉雕

1-3

图2-1，湖北荆州天星观2号楚墓出土神像——羽人驭龙凤鸟

2-1

图2-2，湖北江陵楚墓出土

2-2

8图2-3·安阳殷墟妇好墓出土

8图2-4·左为红山文化遗址出土　中为河姆渡文化遗址出土　右为石家河遗址出土

8图3-1·左为陕西西安南玉丰村出土的西汉铜羽人
右为河南洛阳东郊出土的东汉铜鎏金羽人

8图3-2·左、中为四川出土的东汉铜牌上看守南天门的羽人
右为汉代墓室壁画中的西王母和羽人

8 图 3-3·左为四川合江张家沟出土的汉代伏羲女娲画像砖（生的蛇躯而鸟爪，这说明那时的人仍然知道伏羲女娲都是又龙又凤的神）
右为河南南阳出土的东汉画像砖：生着带子状羽毛的伏羲女娲

第九节　夫差为何用猫头鹰形器具盛伍子胥尸体

周王族对商王族的仇恨在吴国的体现

《史记·伍子胥列传》载：伍子胥是楚人。楚平王因太子之事欲杀伍子胥及其父亲、兄长，伍子胥逃脱而投奔吴国，并为吴国建立了功勋。后来因为同事的谗言被吴王夫差赐死，死前说了一些绝话激怒夫差，于是夫差"乃取子胥尸盛以鸱夷革，浮之江中"（9 图 1-1）。

"鸱夷"，《史记·邹阳传》"臣闻比干剖心，子胥鸱夷"。《集解》引应昭曰："以皮作鸱鸟形，名曰鸱夷。鸱夷，皮槛也。""槛"，酒器。《汉书·货殖传》："〔范蠡〕乃乘扁舟，浮江湖，变姓名，适齐为鸱夷子皮，之陶为朱公。"颜师古注："自号鸱夷者，言若盛酒之鸱夷，多所容受，而可卷怀，与时张弛也。鸱夷，皮之所为，故曰子皮。"

按：上引注解均认为"鸱夷"是革制酒器的形状，司马迁为了叙述得更加明白，曰"鸱夷革"，即以皮革拟鸱鸮形的器皿；"夷"通彝。《礼记·明堂位》："灌祭，夏后氏以鸡夷。"郑玄注："夷读为彝。""灌祭"乃浇酒等液体入地的祭祀形式，"鸡夷"就是鸡彝、鸡形的盛酒容器。"彝"，甲骨文象形手捧鸡、鸟；后为一些盛酒器皿的借代。"鸱夷"即鸱鸮形的彝器、酒容器，是商代王族祭祀的特定容器，但在伍子胥被杀的时代，它已经成为皮制的了。《艺文类聚》卷七二引汉扬雄《酒赋》"鸱夷滑稽，腹如大壶，尽日盛酒，人复藉酤"，说明它在那时流行的情况。

商王族崇拜玄鸟，自谓玄鸟的传人。玄鸟的本鸟乃鸱鸮。商王族祭祀器皿拟鸱鸮形状，初衷是以其借代自己，作为祭祀时向神灵的自我献身——如在猫

头鹰形的酒尊中注入酒来代替自己的血液等（9 图1-2）。也就是说，当时玄鸟不仅是商王族的祖先，也是现实中商王族的成员、未来商王族的祖先。

商王族的死对头乃周族。周族视商族图腾本鸟鸱鸮为凶鸟（9 图1-3）。

吴王是周族，是周太伯、虞仲的后人。周太伯、虞仲是周文王的伯父，他们为了周文王能顺利继承王位，而避地江南。其对鸱鸮的仇视自然是继承自祖先。

伍子胥是楚国贵族。楚贵族与商族同出"东海之外大壑"的少昊氏。少昊图腾崇拜鸟，鸟中有玄鸟（鸱鸮）。从出土的楚国图形、图像中可知，楚国鸟崇拜中不乏鸱鸮崇拜。

似乎可以这样理解：在鸱鸮是凶禽恶鸟的前提下，吴王夫差把伍子胥放进了拟形鸱鸮的皮酒袋里，投之江中，初衷是以其还形以凶鸟鸱鸮，随江水东流，回到其祖先所在的地方去，从而不能再作祟自己。

伍子胥死前说的那些激怒夫差的绝话值得一提："必树吾墓上以梓，令可以为器；而抉吾眼县（悬）吴东门之上，以观越寇之入灭吴也。""梓"是一种适宜做棺材的树木；"器"指的就是棺材——伍子胥要让自己坟墓上生出的梓树给亡国后的吴王当棺材。梓树应该是伍子胥所属族氏的一种社树吧？若是，伍子胥有让吴王为自己殉葬的意思：他能开掘楚平王坟墓鞭打其尸体，做此奇想也很有可能。

顺便一说范蠡所更之名"鸱夷子皮"。

范蠡帮助越王勾践灭了吴王夫差之后到了齐国，更名"鸱夷子皮"。难道他不知道鸱鸮在"普天之下莫非王土"的周代开始，鸱鸮已是恶鸟？他应该知道。如果他的确知道，为什么还会给自己取名"鸱夷子皮"？

可能有三：

一、范姓一族有崇拜鸱鸮的历史：范姓出自御龙氏刘累；刘累是帝尧陶唐氏之后，帝尧与帝舜姻亲，如尧之二女娥皇女英曾为帝舜的妻子之传说，及《国语·鲁语上》"有虞氏郊尧而宗舜"的记载即是说明；帝舜是商王族的祖先，也许就因为这种姻亲，商王族对帝尧之后的范姓核心族氏有一定的照顾，如商王武丁曾封其唐地，以替代豕韦氏之后；也许就因为这种和商王族传统上的姻亲关系，导致殷商灭亡后，包括陶姓在内的殷民七族，被周成王封给了弟弟唐叔当成属民——这些都可能出自鸱鸮为其图腾鸟的认定；

二、公元前473年越灭吴之际齐地并不视鸱鸮为凶鸟，甚至还对它有图腾的记忆：齐鲁是少昊故地，公元前659年以后鲁僖公平服淮夷，《诗经·鲁颂·泮水》歌颂他的功绩道："翩彼飞鸮，集于泮林，食我桑葚，怀我好音（翩翩飞翔起舞的鸱鸮，群集我君的泮宫之林，它们吃着桑树的甜果，报答我君美好的鸣音）"——淮河属海岱之地，更是少昊、大昊的故地，鸱鸮是他们多图腾的重要图腾，立国在其故地的鲁僖公等人不得不入乡随俗，奉承"夜猫子叫，要挂孝"的刺耳如号泣的声音曰"好音"——这些都是鸱鸮曾为齐国所在海岱之地图腾鸟的反映。

三、用皮革做"鸱夷"状酒壶当时已经甚为普遍，范蠡以其为名，有以货品之名为号的意思。

《汉书》载范蠡在齐国叫"鸱夷子皮"，《史记·越王勾践世家》载，范蠡去齐至于"陶"地的时候又叫"陶朱公"。由此而论上述三种可能的第一可能性更大些：传说末代帝尧的儿子丹朱居陶丘（今山东菏泽市定陶一带），而作为帝尧、刘累之后的范蠡，到"陶"地（今山东泰安市肥城一带），大概会因地名而追溯祖先陶唐氏，从而称呼"陶朱公"了。

周王族对商王族的仇恨深入骨髓，乃至商族的图腾鸟猫头鹰成了仇恨的载体，于商朝灭亡四五百年后，在姬姓之吴国君王身上仍然念念不忘。

第九节附图及释文：

9 图 1-1·汉代画像砖上的伍子胥（青岛崇汉轩汉画馆藏）

——联系其下面图画中的门阙，可能伍子胥在汉代的身份近似门神。

9 图 1-2·商代的鸮鸟形盛酒器

9 图 1-3·汉代画像砖上的鸮鸟与柏树（青岛崇汉轩汉画馆藏）

这种锥形柏树玉雕较早出土于含山凌家滩文化遗址。柏树是商王族的社树。社树是祖先神灵用来上下天地的阶梯，也是沟通人间的凭借。社树的初始应该移位自于太阳树。历代商王是太阳树上十个太阳鸟的分身。商王族是本鸟为猫头鹰的凤鸟之后，因此玄鸟就是商王族认定的太阳鸟，猫头鹰与柏树就是商代的吉祥物。虽然猫头鹰遭到周代贵族普遍的憎恨，乃至汉代的著名文人贾谊，竟然见到了猫头鹰而疑惑自己行将死亡，但汉代仍有人对商代猫头鹰的位置还有零星不全的记忆，因此便有这种祈求吉祥的图形印制在墓砖上。

第五章　龙崇拜的祖源

第一节　文献对龙的大体介绍及我见

汉代学者许慎对龙定义曰："龙，鳞虫之长，能幽能明，能细能巨，能短能长，春分而登天，秋分而潜渊。从肉、飞之形，童省声。"许慎可能没见过甲骨文的"龙"字，在字形分析上不太到位，对于龙概念之基本内涵，好像也需要我们有很多的知识准备，方能不陷于糊涂——汉代的龙图像他应该见过，可是他的叙述竟然也不靠谱。如：

"能幽能明"：龙能在幽暗的水里，也能在光明的天上——我理解"龙"具备着可阴可阳的属性；

"春分而登天，秋分而潜渊"：《左传·昭公十七年》载"玄鸟司分"，即玄鸟之官主管着年年二分节气到来的规律，而"龙"则配合着出现在春分、秋分之间——这里的"龙"显然指着东方苍龙七宿。东方苍龙七宿中的某些星宿，二分时会按节出现、消失（潜渊）；

"从肉、飞之形"——龙虽是肉体的水族，能飞——东方苍龙七宿显然是比拟中的龙，"肉""飞"却不能。

面对这样的文字文献研究龙的祖源，会一筹莫展。

我们对照史前图像文献，则会得出以下结论：

龙自距今8200多年前出现于兴隆洼文化遗址，一出现就是一种异质同构的神物，但它的异质同构对象暂时没有发现鸟。

距今7000年前河姆渡文化有了阴阳同体的鸟并逢、猪并逢——这是中国阴阳概念出现的时段，但因为这时段很少见龙蛇参与鸟的异质同构，也难认其为我们所谓的凤鸟。

距今6400多年，即公元前4400年之前，河南濮阳西水坡遗址出现了龙，即帝颛顼之墟出现了蚌壳堆塑的龙——根据此后的大汶口文化狗崇拜的陶器表达，根据汉代的九尾太阳狗的图形，又根据女娲图腾有蛙而蛙类前爪四趾爪、后爪五趾爪的生态，我认为蚌壳堆塑龙是龙，是阴中有阳、阳中有阴的龙（1 图1-1）。

我认为中国龙最大的特质就是"阴中有阳、阳中有阴"。因为大汶口文化核心的崇拜是伏羲女娲，如果河南周口人祖庙会上的"泥泥狗"之"狗"为伏羲、

汉代图形太阳狗就是伏羲的化形换位（1图1-2），那么《山海经》之月母女娲（女和）不仅是"阴帝"，她的图腾还有有蛙（1图1-3）——狗躯借代狗，阳；蛙爪借代蛙，阴。二者异质同构，乃中国龙。

河南濮阳西水坡遗址是传说中的帝颛顼集团核心居地。龙是蚌壳堆塑的，有两组，一组龙头北向，龙脖子上有系结物的表示，说明此龙是被墓主人所豢养；或说此龙是鳄鱼，但龙的头似狗，躯体蜿蜒如蛇，非鳄鱼所能。另一组人骑龙可为之证：龙头似狗，脖子高昂如奔马，龙尾向内勾曲，高腿，显然非鳄鱼之状。

值得注意的是第一组龙的前爪四趾，后爪五趾。

显然这不是拟鸟爪，一般鸟爪的特征为三趾在前一趾在后，第一印象见其三趾而不见后趾。这应该拟蛙类或蝾螈类的爪，蛙类前爪四趾，后爪五趾，蝾螈类的爪前四趾后五趾。蝾螈与蛙在史前是不是被归为一类倒不敢说，但蛙在有尾阶段倒颇似蝾螈。值得一提的是直到汉代，图像中的蛙仍有生尾如鲵者。如汉少室神道阙所刻月中蟾蜍即为有尾者。我们为了叙述方便，这里不妨将鲵、蛙统称为"蛙"。龙爪应当异质同构自蛙类！根据《山海经·大荒西经》载，颛顼之后有女娲氏，女娲（女和、羲和、常羲）不仅生了太阳，还生了月亮，而仅仅这个月亮，就让我们知道这条龙与蛙类异质同构的可能：既然女娲（常羲、嫦娥）和图腾换位可以化作蛙类，那么女娲多图腾中的蛙类，就应该继承自颛顼——颛顼图腾中的蛙异质同构及龙，合情合理（1图1-3）。

如果参与异质同构之龙的动物虽然没有阳性代表之鸟，却有狗，而狗也和鸟一样，是后来图像里反映出的太阳之精，那这可能也是"阴中有阳、阳中有阴"之理念的反映。大汶口文化遗址中出土过鸟鬶，也出土过狗鬶，如果这二者均代表着阳性的天，那么狗也是出土此龙之遗址主人认定的阳性代表。

龙的脖子上有系结，是墓主人为豢龙氏的说明。豢龙氏以养龙为职事，并以职事立为族号。豢龙当然是一种巫术，其特征大概是供养一对可以代表龙的雄雌动物，使之安稳无虞，从而冥冥中诸龙皆因此而领情，回报供养人以安然无恙（参见本书第十七章叙述）。

豢龙氏是少昊民族系统的部族，他们出自颛顼氏，颛顼出自少昊氏。少昊姓己（巳），颛顼、豢龙氏当然也姓己（巳）。少昊既然在"东海之外大壑"乳养大了帝颛顼，那么河南濮阳西水坡遗址，就是长大离开少昊之后的帝颛顼部族居地。据中国社会科学院考古研究所实验室作碳14测定，这个遗址里蚌壳堆塑龙的年代距今6400年左右：时间和大汶口文化发生的时间相近，也就是说北辛文化和它下承的大汶口文化相交时期，有了长大离开少昊的帝颛顼，如果这个推测合理，那么传说中的少昊时代可以上及北辛文化，而帝颛顼部族蚌壳堆塑龙之龙的概念，也来自这个时候的少昊。换句话说，少昊氏此时的龙图腾，也许有了"阴中有阳、阳中有阴"认识的可能。

河南濮阳西水坡遗址出土器物属于仰韶文化类型，但有些器物又多见于以后的后冈文化类型遗址中[1]，估计这才是帝颛顼文化的特色。帝颛顼这种右边

龙左边虎的相关图像，在此时其他仰韶文化遗址中似乎也较难见到。《山海经·大荒东经》载少昊乳养大了颛顼，颛顼"弃其琴瑟"，这是不是颛顼指通神器具有异少昊了？不过颛顼部族用蚌壳堆塑龙、虎，正见其对水的崇拜，其在后来被中华民族奉为水神，也见其与在中国东部沿海立族的少昊之间的渊源。

濮阳西水坡蚌壳堆塑龙在墓主人的东侧，西侧是虎。从后世语言常常习惯龙虎连类并举的习惯，及商代龙多为虎头蛇躯龙、虎形蛇尾龙之状态看，知道龙虎共同被崇拜的可视源头此为之一。

蚌壳堆塑龙是天象龙、天象虎。在天象龙虎当中的墓主人至少是掌握天象的人。《易经》之《乾》卦正是颛顼后人掌握天象之龙铁证的文献记录。

文献上说"颛顼乘龙至四海"——应该是颛顼氏之后，中国有了以龙为民族凝聚力的凭持。濮阳西水坡蚌壳堆塑人骑龙像，似乎是"颛顼乘龙至四海"之传说6400多年前的依据（1图1-4）。

濮阳西水坡文化文化和大汶口文化紧接着北辛文化。若北辛文化是少昊文化，濮阳西水坡文化是颛顼文化，大汶口文化则是大昊文化。颛顼文化和大昊文化是北辛文化的延续，根据《左传》《国语》的记述，我们知道大昊受颛顼的传承司天司地，西水坡文化遗址里的东龙西虎北方斗柄的蚌壳堆塑（1图1-5），正是司天内容的简要。这也可以视为大昊文化的开始。

西水坡文化和大汶口文化彼此向前发展着，似乎大汶口文化的特征明显起来，它的"◇"形符号似乎形成了一个圈，在距今5000多年以前的时空里，红山文化、良渚文化都可以看到它的踪影。作为司天司地的大昊，它必须平衡少昊氏、颛顼氏之间的关系——"颛顼乘龙"它接受了，于是有了"龙师而龙名"图腾外现，少昊"纪于鸟"的图腾传统它接受了，于是中国的龙凤造型出现了天上的鸟、地上的龙异质同构式的互容状态，从此中国的龙凤作为民族融合的凭持，出现了四海认同的标志：

——龙中有凤、凤中有龙！

这就是本文的命要。

从此"龙中有凤、凤中有龙"成了中国各个族群汇聚相容的宣言。

伏羲女娲夫妻兼兄妹的同族婚特征，让龙凤二者及二龙二凤的图像、图形，成了民族繁衍的媒神。

注：

[1] 见濮阳西水坡遗址考古队《1988年河南濮阳西水坡遗址发掘简报》。载《考古》1989年12月。

第一节附图及释文：

1图1-1·A.帝颛顼之墟"出土的龙

B.龙的爪前四趾、后五趾，是蛙类爬行动物的爪

C.史前古人可能蛙和蝾螈不别，蝾螈的爪也是前四趾、后五趾

D.商代背负象征光明之"囧"字图案的带尾蛙纹钺，这说明古人眼中的蛙和蝾螈容易混同

E.河南南阳汉代画像砖上的带尾蛙，也说明古人会把蛙和蝾螈混同

F.甘肃甘谷西坪出土史前鲵纹彩陶瓶上的鲵（公元前4000-前3600年）只画了四趾前爪

1图1-2·左为大汶口文化
遗址出土的狗鬶
右为汉代画像砖中的太阳狗
和太阳鸟

1图1-3·左为湖南澧县孙家岗石家河文化遗址出土的玉蛙——蛙背上有大汶口文化、
红山文化、良渚文化相传有序的"◇"形符号 右为汉代画像砖中的嫦娥奔月

——嫦娥即《山海经·大荒东经》里的月母女和的别称。女娲是龙（蛇）躯，嫦娥
当然也是龙躯。关键是龙的范围都包括了些什么。在商代的图像、图形当中，龙可以是
许多与龙有关系的东西的类称一就动物而言，凡额间有"◇"形符号者皆可称为龙类，
如蛙、鳄、蛇……如果形体与鳄类似的鲵（蝾螈）也被古人归为龙类，那么龙躯的嫦娥
奔月化为蛙，亦似蝾螈之幼蛙化为无尾的成蛙。

l 图 1-4 · "帝颛顼之墟"出土的神人乘龙蚌壳堆塑

　　龙爪踏南位阳而身向北，虎爪踏北位阴而身向南，不但显现了"阴中有阳、阳中有阴"理念，也说明了传说中的伏羲八卦位置的存在：天南地北，天阳地阴；龙从云而云兴雨，虎从风而风行燥；上古司天的官叫南正，所以有"云彩向北，一片大水"的农谚，司地的官叫北正（火正），所以有"云彩向南，一片大旱"的农谚。商代女娲图腾鸩鸟（玄鸟、凤鸟）而阳中有阴，伏羲图腾龙蛇而阴中有阳，乃是这组蚌壳摆塑龙、虎之阴阳理念的继续。

　　更请注意的是龙的前爪仍然是四趾爪；龙尾内勾则是与鱼、蛇有过异质同构的痕迹。

l 图 1-5 · "帝颛顼之墟"出土的东龙西虎北斗柄之堆塑

　　河南濮县东南部五星乡高城遗址是"颛顼之墟"，遗址内现在还保存有清代石碑，记述该地为颛顼城。有关的文献记载，濮阳是颛顼的帝丘，也曾是夏代帝王相（相，夏禹第四代孙）的都城。卫国在春秋时迁都帝丘。如《左传·僖公三十一年》："冬，狄围卫，卫迁于帝丘，卜曰三百年。"《汉书·地理志》："濮阳本颛顼之墟，故谓之帝丘，夏后之世，昆吾氏居之。"昆吾乃属高辛氏火正祝融族系。

　　据濮阳西水坡遗址考古队《1988 年河南濮阳西水坡遗址发掘简报》（《考古》1989 年 12 月）载："濮阳本颛顼之墟"，这里出土了包括"华夏第一龙"在内的三组蚌壳摆塑动物图案，其时间与"磁山下潘王仰韶文化的后冈类型相同"。该遗址的碳 14 测年数据为距今 5800±110（3850 B C），树轮校正年代为距今 6460±135（4510 B C）。此约计为公元前 3800 年。

　　这一组蚌壳摆塑的龙、虎，应该是东方苍龙星宿和西方白虎星宿的象征——龙、虎中间的人，其头顶天，其脚踏地，正是传说中伏羲八卦方位的"天南地北"。

　　蚌壳摆塑龙似狗躯为主的异质同构，爪应当异质同构自蛙、鼋类，尾巴弯曲而有鳝形鱼类的尾鳍——如果狗象征着阳，蛙、鼋象征着阴，那么这只"华夏第一龙"是按阳上阴下的次序异质同构的。

第二节　新巴比伦王国时的龙是中国龙之外传

中华民族特具的阴阳概念应产生自公元前 4400 年以前／雄雌两龙图腾繁衍了龙的传人

苏美尔文明产生自公元前 3500 年 - 公元前 3200 年，当然，它的起点可能还早一些，正如中国的大汶口文化（大昊）虽然起始于公元前 4400 年，但它的起点阶段是公元前 5500 年以后的北辛文化（少昊）。苏美尔文化结束了，今伊拉克东南部幼发拉底河和底格里斯河下游地区，有过古巴比伦文化（公元前 1894 年 - 公元前 1595 年）。新巴比伦王国兴于公元前 625 年，公元前 539 年便灭亡了。新巴比伦王国时期出现的龙图像是中国龙的外传。

中国最早的龙是兴隆洼文化遗址堆塑龙。

2003 年，中国社会科学院考古研究所内蒙古第一工作队，在公元前 6200 年 -5200 年兴隆洼文化中期大型聚落遗址，发现作为室内祭祀场所的地上，相对摆置的两个猪头骨和用陶片、残石器、自然石块摆放出 S 躯体的龙，这应是兴隆洼先民图腾崇拜的猪首龙，是目前中国最早被祭祀的龙形象（2 图 1-1）。值得注意的是，猪首龙的龙躯是"S"形，拟蛇盘曲形状。当时的猪首龙阴阳属性不清，然而后世的龙属阴性神物，因为它曾有猪与蛇异质同构的历史——猪、蛇都是喜水动物，水属阴。或因大地的生命在于水，大地也属阴。

公元前 5200 年 - 公元前 4400 年的赵宝沟文化遗址也出土过龙的图像，较典型的是鸟翎猪首"C"形蛇躯龙（2 图 1-2），以及鸟首蛇躯龙、鹿首蛇躯龙（2 图 1-3）。2016 年 4 月 19 日有笔名"提灯人"的学者（红山文化研究民间协会副主席）在网上撰文《国博 C 龙是赵宝沟文化时期的，不是红山文化时期的》指出这件"C"形龙产生的年代。于是我终于敢说中国龙在兴隆洼文化之后的赵宝沟文化时代出现了（下文有继续介绍）——它的年代和西水坡文化遗址的蚌壳堆塑龙相近，距今 6000 多年以前。

鸟翎猪首"C"蛇躯形龙之鸟的冠状翎属阳，蛇躯属阴，上阳下阴，是"阴中有阳、阳中有阴"的龙。濮阳西水坡的龙也是上阳下阴的阴阳排序。

——自此以后，甲骨文"S"与"C"形笔画，为甲骨文"龙"字及龙相关的文字所有，这之前"S"与"C"形几乎也是龙图像不变的躯体。

不要小觑了兴隆洼文化的猪头骨龙亦即猪首龙，这猪一直是异质同构而成的中国龙之参与者。因为中华民族较早的图腾里有猪——传说中国人最早的老祖母女娲氏，其氏族出自猪图腾，族号曰豨韦氏、豕韦氏。"豨""豕"都是猪。

《庄子·大宗师》上说，"豨韦氏得之，以挈天地"的人是"豨韦氏"——"挈天地"意味着生了天地，亦即《山海经·大荒南经》《大荒西经》说女娲化称羲和、常羲时生了日月，生了日月就是"挈天地"之实；上文引"豨韦氏

得之，以挈天地"之下是"伏戏（羲）氏得之，以袭气母"。伏羲"袭气母"，就是伏羲承袭了女娲（气母）母系社会而为父系社会。伏羲氏承袭了女娲氏，意味着他们同是一族。

伏羲氏被称为大昊，大昊来自少昊，两昊同族婚，因此就有了伏羲女娲夫妻兼兄妹的传说。

既是兄妹兼夫妻，族号、图腾也将共有。

文献上说，少昊主图腾崇拜鸟，大昊崇拜龙，少昊时代渡入大昊时代，颛顼氏起了催化剂的作用，出现了中国龙，这龙就是"龙中有凤、凤中有龙"的信仰龙，其存在的形式大约依靠着口口相传、图像提示、豢龙之术。

这里指出：豕韦氏之裔有"豢龙"的世职——这个职业大致是豢养象征龙图腾的公、母爬行动物，以告诫社会尊崇"两龙"的必须。

"两龙"是伏羲女娲的象征。这似乎告诉我们：两龙信仰是伏羲氏女娲氏组成的大昊氏发明的；出自少昊氏的颛顼氏，将少昊一支贤淑的后人重，自己的后人黎合成了大昊帝喾氏，所以帝喾氏又称为重黎氏，他们的后人因"豢龙"而被帝舜氏赐姓为董，名董父。

成熟的中国龙和凤，是异质同构的神物，龙身上要有凤鸟的特征，凤鸟身上要有龙的特征。可以这么说：成熟的龙凤图腾出现之时，中国已经有了世界上独一无二的阴阳论，并且，作为认识宇宙的学说，它持续了 6000 年以上（参见本书三章 1 节述说）。

据 2015 年 12 月 30 日《北京日报》载文《世界视野中的龙文化》说，美索不达米亚南部，出土过五千年前属于苏美尔人的圆形石印章，上面有阴纹雕刻的龙，头上有两角，形象相似于中国史前时代的龙——这是说汉语意义的龙不独中华才有。

其实赵宝沟文化就有带角的龙，那应是鹿头蛇躯龙。

1984-1985 年内蒙古赤峰敖汉旗小山，出土了赵宝沟文化有龙纹的陶尊六件，其中敖汉旗南台地遗址五件——另一件出土于小山遗址 [1]：上面装饰了一圈龙纹，这一圈龙纹有猪首蛇躯龙、鸟首蛇躯龙、鹿首蛇躯龙（2 图 1-3）。上面的鸟首蛇躯龙是后世"龙中有凤、凤中有龙"的开始。

红山文化遗址出土过鸟首蛇躯龙和有角的牛首蛇躯龙（2 图 1-4），显然鸟首蛇躯龙是赵宝沟鸟首蛇躯龙的继续，而有角的牛首蛇躯龙之牛角，和赵宝沟鹿角龙的鹿角都是阳的象征。于是鸟阳蛇阴，牛、鹿角阳而蛇阴，就形成了"阴中有阳、阳中有阴"之龙的内涵。

特别应当注意的是，赵宝沟文化遗址出土的一件玉雕人头像（2 图 3-1），这个人头像和大汶口文化遗址出土的断发齐颔玉雕人头像大概有联系。根据文献记载，伏羲女娲生了日月的传说，和石家河文化鬟翅人头玉雕像、石峁遗址一头两身人头石材人头像、连云港岩画上的日头、商王族的一头双身龙族徽、四川三星堆出土出土的青铜日头，我推想它是日头或月脸像——它瞪着

一双大大的圆眼睛，就是石家河鬈翅日头双眼的前身，更也是三星堆日头青铜像耸目的前身。

再重要的是 2 图 3-1 人像头上的双角均呈横"C"形，这是赵宝沟文化认定的龙躯之形，如果此说可准，那么这是两条龙躯的形象——难道公龙母龙象征的中华民族汇聚相容之壮大族群策略，在公元前 4000 多年前已经出现了吗？

应该出现了。公元前 4400 大汶口文化和濮阳西水坡文化聚合的结果是：以伏羲为代表的重氏、以女娲为代表的黎氏，在颛顼氏的介入下开始司天司地，那么以日代表的天、以月为代表的地必然会同时出现于是"豨韦氏得之，以挈天地""伏戏（羲）氏得之，以袭气母"的时代来了——伏羲女娲生了日月、天地，所以理直气壮地司天司地！

2 图 3-1 玉雕人像应该是日头或月脸。

如果是，赵宝沟文化的先民已创造了日月神话；

赵宝沟文化的先民已创造了祖先和龙图腾可以互相换位的民族信仰；

赵宝沟文化的先民已创造了雄雌两龙图腾繁衍了龙的传人之宣传纲领；

最重要的是，中华民族思维之阴阳较量的思维模式这时确立了。

——虽然公元前 5000 年 - 公元前 3000 年的河姆渡文化已经有了日月鸟并逢（还有代表月亮的猪图腾），但是从文献及碳 14 测年的衔接的切合上看，中华民族阴阳观成立的时代，似乎应归内蒙古赤峰地区的赵宝沟文化时代。

如果雄雌两龙图腾从此高标起了繁衍龙的传人之媒神作用，那么公元前 3600 年 - 公元前 3300 年，含山凌家滩文化出现了一头双身龙帽徽（2 图 3-2），若是，有可能为两龙信仰的族徽。

山西襄汾陶寺遗址即传说中的尧都，出土了公元前 2400 年左右绘在陶盘上的带角一头双身龙（2 图 3-3）。后者的时间和《尚书·虞书》记载二十八宿四中星所在的位置年代相近——公元前 2357 年。这个时段，可能是炎帝之后帝舜集团，取代帝尧集团的相对稳定时期：帝尧、黄帝之后。

此后距今公元前 2000 年以后的大甸子遗址出土的一头双身龙（2 图 3-4）、二里头夏都遗址出土的一头双身龙（2 图 3-5），它们直到商代成为商王族的族徽（2 图 3-6）。

也许自"阴中有阳、阳中有阴""龙中有凤、凤中有龙"的龙、两龙出现，这就是说汉语意义的龙唯独中华才有。

说到这里，我们在反过头来看一看中国和苏美尔文化的图像。

就异质同构有蛇参入为龙的根本元素而论，出土于尼普尔伊南娜神庙之公元前 2600 年象征豹子王与蛇搏斗的兽首蛇（2 图 4-1），和苏美尔 - 巴比伦主神马尔杜克"marduk"所骑之提亚马特"tiamat"龙（或释"马尔杜克大战巨蛇形态的提亚马特"）——有角兽头、直角拐曲蛇躯、人手龙（2 图 4-2）可谓比较典型。

特别后者角兽头、直角拐曲蛇躯、人爪龙图像的产生，和四川三星堆遗址

出土太阳树上匍匐而下的商代绳躯人爪龙图像（2 图 4-3）相关联：

二者相同处是均生着带角的兽头，爪为人手，二者不同处是一为直角拐曲蛇躯，一为绳躯。

绳躯龙既是太阳树上下来的龙，当然是"夋生日月"的帝俊大昊伏羲的化形。

鉴于绳索远古惠人之功昭如日月，它也被中国先民奉为图腾，传说伏羲发明了绳索，作为可以与龙图腾换位的伏羲，自然又可以和绳索图腾互相换位，于是有了绳躯龙；

绳躯龙的设计者在商晚期以前。商代的龙图像，承袭着先于它的兴隆洼文化猪首蛇躯龙、赵宝沟文化猪首鸟翎蛇躯龙、濮阳西水坡遗址龙的狗（虎）形蛙爪龙，形成了：

"S""C"形的身躯——显然中国龙自发明开始就遵循着"龙宜曲不宜直"的造型准则；

虎头蛇躯龙和虎形蛇尾龙（2 图 5-1）——这是商代普遍的龙造型格式，也是天象龙虎神圣的潜质；这两种龙在三星堆遗址里均有（2 图 5-2）。

就三星堆绳躯龙爪为人手而言，它的设计者应该知道伏羲女娲是兄妹兼夫妻，共有龙图腾，均可换位成为龙——雄雌龙，然而本质上他们还是人，于是龙生了人手（龙生人手，常见于三星堆出土的龙虎爪子）；毕竟传说中伏羲发明了绳索，于是绳躯龙只能是帝俊大昊伏羲（包括女娲）的化形。

然而苏美尔－巴比伦主神马尔杜特所骑迪亚马特龙虽然是龙，但却是苏美尔文化体系下的地母在公元前 11 世纪所化（2 图 4-2），所以它生有人手。对照公元前 6 世纪伊什塔尔门上后爪为鸟爪的虎形怒龙（提亚马特；2 图 5-3），显然它是商代的虎形鸟爪蛇尾龙的同类，而"巨蛇形态的提亚马特"（2 图 4-2），也不免同类于商代的虎头蛇躯龙——后者图像出现也不会早于三星堆祭祀日头的时代。它们之间的先后，似乎以此可以判定。

中国到底和苏美尔－巴比伦人在龙文化上有什么关系？

苏美尔文化也许有过猪崇拜的情况，但是猪与龙蛇、绳索、凤鸟异质同构从而汇合了阴阳认识论的龙，不知苏美尔文化当中有无？

注：

[1] 前五件见《敖汉旗南台地赵宝沟文化遗址调查》，《内蒙古文物考古》1991 年 1 期；第六件见《内蒙古小山遗址》，《考古》1987 年 6 期。

第二节附图及释文：

1-1

1-2

2 图 1-1·距今 7500-8000 年兴隆洼文化中期大型聚落遗址出土的"S"形堆塑龙

2 图 1-2·距今 6400-7200 年赵宝沟文化的猪首鸟翎蛇躯龙

1-3

2-1

2 图 1-3·距今 6400-7200 年赵宝沟文化小山遗址出土的獠牙猪首蛇躯龙、鸟首蛇躯龙、有角鹿首蛇躯龙

2 图 2-1·距今 4800 年 -6600 红山文化的鸟首蛇躯龙、有角牛首蛇躯龙

3-1左

3-1中

3-1右

2 图 3-1·左为赵宝沟文化遗址出土的疑似日头（一头双身龙）玉雕
中为连云港岩画中的太阳神祝融
右为三星堆出土的日头乘两龙青铜浮雕

3-2

3-3

3-4

2 图 3-2·安徽含山凌家滩遗址出土伏羲女娲时代的一头双身龙帽簪
2 图 3-3·山西襄汾县东北陶寺遗址出土的尧舜时代的一头双身龙
2 图 3-4·内蒙古敖汉旗大甸子 M371 墓出土陶片上龙山文化晚期的一头双身龙

3-5

3-6

2 图 3-5·河南偃师二里头
出土夏朝后期、额上有"◇"
形符号的一头两身蛇（龙）

2 图 3-6·商代二里岗青铜
彝器上、额上有"◇"形
符号的一头两身龙

4-1

4-2

4-3

2 图 4-1·公元前 2600 年尼普尔伊南娜神庙遗址出土的苏美尔文化的兽首蛇与化成豹子
的伊南娜搏斗玉雕
2 图 4-2·苏美尔 - 巴比伦主神马尔杜克（marduk）所骑之提亚马特（tiamat）龙（或
释 "马尔杜克大战巨蛇形态的提亚马特"）
2 图 4-3·四川三星堆遗址出土的兽头人爪绳躯龙

5-1

2 图 5-1·左：商代虎头
蛇躯龙
右：商代虎形蛇尾鸟爪（鸮
爪）龙

5-2 左

5-2 右

2 图 5-2·左：三星堆出土的蛇躯龙（其爪应是拳状的人手）
右：三星堆出土的虎形蛇尾龙（其爪应是拳状的人手）

2图 5-3·公元前 6 世纪伊什塔尔门上的怒蛇（提亚马特）它的后爪为鸟爪

第三节 有爪的龙

龙的爪子——公元前 5200-公元前 4400 年赵宝沟文化出土的獠牙猪首蛇躯龙、鸟首蛇躯龙、有角鹿首蛇躯龙，其猪首龙、鹿首龙有爪子（3 图 1-1），爪是三趾爪，似乎是鸟的爪子。

1987 年，辽宁省考古工作者在阜新查海地区发现了距今 8000 年的新石器早期重要文化遗址。从 1987 年到 1994 年，经过 7 次考古发掘，出土一条近 20 米长的石脉，在全国引起轰动。北京故宫博物院原院长张忠培及考古专家郭大顺等人认为，这是中国年代最早的龙的形象，张忠培为其取名"石堆塑龙"（3 图 1-2）。对照兴隆洼遗址猪首蛇躯堆塑龙、濮阳西水坡遗址出土的狗躯蛙爪堆塑龙，知道史前中国人表达图腾崇拜的艺术形式喜欢堆塑。阜新查海堆塑龙使用的石块是红石块；疑似有拟像不清楚的爪。

自西水坡遗址之后承认龙虎连类并举图腾的族群（这龙是狗躯蛙爪龙；3 图 2-1），大概是安徽含山凌家滩文化遗址出土的横"C"形虎首龙并逢——它生着鸟的三趾爪（3 图 2-2）。安徽凌家滩文化自公元前 3500 年-公元前 3300 年。

含山凌家滩遗址还出土了近"C"形弧躯虎头蛇躯龙并逢——它生着可能是人的五趾爪（3 图 2-3）。

公元前 3300 年-公元前 2500 年的良渚文化，它的龙是虎首鸟爪龙（3 图 2-4）。

公元前 2300 年-公元前 2000 年石家河文化文化之的蛙形龙（3 图 2-5）。

商代的虎头蛇躯鸮爪龙（3 图 2-6）。

商代的虎形蛇尾鸮爪龙（3 图 2-7）。

三星堆商代的人手爪绳躯龙（3 图 2-8）。

三星堆商代青铜立人像衣饰上的人手爪蛇躯龙（3 图 2-9）。

三星堆商代的青铜人手爪虎躯蛇尾龙（3 图 2-10）。

三星堆商代的青铜人手爪虎躯蛇尾龙器具（3 图 2-11）。

自商代，龙的趾爪基本是为鸟爪。

含山凌家滩文化的龙是龙虎连类并举的龙，有三趾爪鸟爪者，有五趾爪人手爪者。三星堆人手爪虎躯蛇尾龙的源头，是不是与此有关？到了元代，五趾爪龙成了皇家饰物的专利，不知道是不是与此有关。

第三节附图及释文：

3图1-1·赵宝沟文化的獠牙猪首蛇躯有爪龙、有角鹿首蛇躯有爪龙（右为全图）

3图1-2·距今8000年的阜新查海堆塑蛇躯龙

3图2-1·"帝颛顼之墟"出土的前四趾、后五趾的狗躯蛙爪龙（右为全图）

3图2-2·安徽含山凌家滩遗址出土的两头一身鸟爪龙（右为局部）

3 图 2-3 · 安徽含山凌家滩遗址出土的两头一身人手爪虎并逢（下为全图）

3 图 2-4 · 良渚文化遗址出土的虎首鸟爪龙（右为全图）

3 图 2-5 · 石家河文化文化之的蛙形龙（右为全图）
3 图 2-6 · 商代的虎头蛇躯龙

3 图 2-7 · 商代的虎形鸮爪蛇尾龙

3 图 2-8 · 三星堆太阳树上的蛇躯人手爪龙

3 图 2-9 · 三星堆青铜大立人衣饰上的人手爪蛇躯龙
3 图 2-10 · 三星堆青铜人手爪虎形龙
3 图 2-11 · 三星堆青铜人手爪虎形龙器具

第四节　龙是一种异质同构的神物

将不同质量的东西，按某种原则组合起来就是异质同构。

根据龙后来定型的形象，我们由后推前，我们知道：兴隆洼文化的龙是猪首和蛇躯的异质同构。

赵宝沟文化的龙：鸟之头翎、猪首、蛇躯的异质同构；带獠牙之猪首、蛇躯、三趾的爪异质同构；鸟头、蛇躯的异质同构；带角的鹿头、蛇躯、三趾的爪异质同构。

濮阳西水坡遗址的龙由狗躯、有尾鳍之蛇尾、蛙爪异质同构。

因为有蛇参与了异质同构，因此中国的龙有了统一的形体塑造模式，乃至后来的甲骨文与龙及涉龙的字，均须呈"S""C"笔画。

更有意思的是，自公元前 4400 年开始，即文献上所谓的帝颛顼"命南正重司天以属神，命火正黎司地以属民"之后，中国龙有了它"龙中有凤、凤中有龙""阴中有阳、阳中有阴"的特别样式，于是中国龙无论如何形象创新，异质同构必须要遵循这特别的样式。

赵宝沟文化的龙，和濮阳西水坡遗址的龙，它们寓寄阴阳概念的时间大概差不多。

此后安徽含山凌家滩文化遗址出土的玉龙（4 图 1-1），雕刻的时间约在公元前 3500 年。据专家说，它的头似虎头，它的躯体似蛇，它的背上似生着鱼鳍。对照同遗址出土的鸮首猪并逢翅凤鸟所含之阴阳理念，推知它含有阴阳的理念，若准此，它的虎头上的角应该属于阳性。如果"帝颛顼之墟"出土的那条龙体

现了"阴中有阳、阳中有阴"的理念，是东方苍龙星宿的象征，那么这龙西面的虎，必然也是寓入了天文意义的虎。

国内出土了不少商代刻有《易经》内容的卦，知道《易经》基本作于商代。商王族是帝喾伏羲氏之后，以《易经》布散用事则一定要用伏羲八卦方位——

其东方苍龙七宿，卦位为"离火"，龙"春分而登天，秋分而潜渊"，其告时的日子属阳，然而其夜晚现形的时间则属阴，画龙图像得加鸟爪或犄角以完成"阴中有阳、阳中有阴"的属性；

其西方白虎七宿，卦位为"坎水"，于是这天文之虎就有了阴的属性，与龙连类并举的虎要属阴。故而商代的虎形蛇尾龙则必须有鸟爪或犄角，从而能够完成"阴中有阳、阳中有阴"的属性。

商代的龙多有虎头蛇躯、虎形蛇尾者，有很大之可能其前身就与含山凌家滩出土的这条玉龙有关。就含山凌家滩文化出土的玉龟壳里夹着的八角星图，它不但见于大汶口文化祭天的陶豆之上，还见于商王族崇尚的兵车的挂缰钩上（4图1-2），因此我的这种推测不算偏谬。

含山凌家滩文化的"C"形带角虎头蛇躯鱼鳍龙，说明濮阳西水坡遗址的贝壳堆塑龙、虎，是天文意义的东龙西虎。显然颛顼氏将少昊氏以节气告时，又准确到了星宿告时，商代《易经·乾》卦，正是星宿告时的记录。

商代之媒介使命的图腾龙，上升到了宇宙天际化。《国语·楚语下》记载颛顼命帝喾重黎氏接班从而司天司地，这些图像文献可证之。

含山凌家滩文化出土的横"C"形虎首鸟爪龙并逢，其虎首显然是天文意义虎之首，属阴，鸟爪属阳。就此而言，凌家滩的人手爪虎首并逢龙，有可能也是四川三星堆龙图像生着人手爪的出处——人手爪属阳。

就龙的爪子来看，商王族的龙爪是鸟爪，三星堆本土的龙是人手爪，均属太阳家族，然而他们好像都有一套十日巡天的系统，似乎商王族就是巡天太阳在人间的轮值，三星堆的人员却是伺候想象太阳巡天仪式彩排备份。

鸮头猪首蛇躯龙，出土自20世纪80年代辽宁喀左县东山嘴红山文化遗址。鸮当然是鸟；猪是生性喜水的动物；蛇是有鳞爬行类动物，涉水如鱼，甲骨文"它"字是蛇的象形字，其字型与"龙"相似，均有"C""S"形躯体的拟形，后世称"它"为"小龙""圣虫""神虫"，商代的彝器上有时直接用它为装饰纹样，其必然为龙类。

红山文化的龙一般系鸮首、猪首、蛇躯异质同构。猪首之獠牙应该是取自雄野猪。还有不生獠牙的，似乎那应是雌性的表示（4图1-3）。

红山文化有首尾相衔成双的鸮头蛇躯龙玉雕（4图1-4），它的猫头鹰头接近写实，身躯上雕作蛇腹甲状，背上是鱼鳍。这是鸟首龙，是鸮鸟、鱼鳍、蛇躯异质同构的龙。

红山文化首尾相衔成双的鸮耳猪首蛇躯龙，有龙头上雕刻"◇"符号者（4图1-5）——这个符号贯穿了大汶口文化、良渚文化、石家河文化、商王族的崇

拜物。

　　良渚文化余杭后山头出土过有角、蛇躯的"C"形龙，角的外下面和龙头呈直角相连（4 图 2-1），应是猫头鹰的毛角——良渚文化承续崧泽文化，江苏金坛三星村崧泽文化遗址出土的鱼鹗共饰玉鉞（4 图 2-2），从中我们会知道其遗址原居民，至少在这以前已经接受了"阴中有阳、阳中有阴"的哲学理念，因为这鱼鹗共饰玉鉞，是红山文化鹗头猪首蛇躯龙同一理念下的另一种表述形式：鱼是水族龙类，属阴，象征大地，鹗是凤类，属阳，象征天空，二者借酋邦、部落首领表示高高在上地位的玉鉞联结在了一起，其表面上看这玉鉞具备着天地给予的灵气和权利，实际亦是阴阳掌控之力共聚在了以其为代表的族群当中。在商代鱼是龙类，鹗是凤凰玄鸟的本鸟；崧泽文化也有身上饰象征性龙纹的鸟形器皿，这和它下续的良渚文化一样，是象征凤的人在上，龙在下；三星村崧泽文化遗址原居民死后埋葬之人头向东北：江浙一带的人至今仍称今山东省为"东北"，大概他们和大汶口文化的居民有相同的哲学观念。

　　良渚文化遗址出现的"◇"符号见之于一些玉雕器物上（4 图 2-3），因此我认为出土的镂空之玉雕冠饰上两个人头蛇身者，是伏羲女娲（4 图 2-4）。伏羲女娲是龙的传人之祖，雄雌两龙是他们的位置可以互换之形。

　　人头蛇身伏羲女娲玉雕像似乎也出现在红山文化当中（4 图 2-5）：那是近乎三个掏空了的圆孔两端，连着的两个人头。

　　形象比较清楚的是石家河文化人头蛇身的伏羲、女娲像。这是一件双面"C"形玉雕，它出土于明代黄君孟夫妇墓，是这对夫妇钟爱的殉葬品：伏羲女娲头戴羽冠，身躯是文身的龙蛇之躯，这象征二人是凤神，也是龙神，更是披发文身的民族之祖（4 图 3-1·左）。石家河文化另有"C"形戴羽冠人首并逢，它与黄君孟夫妇墓出土的双面伏羲女娲，真是异曲同工之作（4 图 3-1·右）。此足以证实石家河文化族群，自认是伏羲女娲的后代，也是恪守"龙中有凤、凤中有龙"造型传统的民族。

　　湖北天门石家河肖家屋脊出土的"C"形蛇躯龙（4 图 3-2）：其龙头上后翘的翎毛表示它异质同构了鸟头顶的冠毛。石家河出土的"C"形绶带鸟似的玉凤，其冠毛不仅如此，而且距它 2000 多年的赵宝沟文化之"C"形猪首鸟翎蛇躯龙的造型样式依然恪守不移。且不说其"阴中有阳、阳中有阴"的理念之数千年坚持，仅两千几百年造型毫无创意的状态，就会叫人叹息不已。

　　石家河文化结束的年代已是夏朝建国。

　　现在还弄不清夏后氏在大禹时代的龙是不是承袭着"龙中有凤、凤中有龙"状态。但夏后氏信仰的社神、稷神毕竟不同于上一个民族集团，正如今天的东方和西方信仰有异相似。虽然夏代晚期的青铜爵已经承续着大汶口文化、山东龙山文化的鸟鬻身上阴阳兼备的特征——将水族龙类的蟹眼，加在了抽象自鸟的鬻体上。而且文献上也记述启"窃"上一个民族领导集团信仰之"帝"的《九歌》等治世方案，甚至还有"豢龙"治世手段。但需要指出的是，夏后氏取代上一

个民族领导位置之前，鲧和大禹故对之民族集团的核心，是祝融氏及共工氏（如有鲧攻程州之山，即攻打祝融氏之国；禹攻共工国山，即消灭共工氏之国），这两个民族集团是伏羲女娲的正宗后裔，是"龙中有凤、凤中有龙"凝聚民族之图像的制造者和维护者，在夏后氏取代他们的开始，有可能对伏羲女娲民族集团的这种龙，不会全心全意地认同吧？

如果上面的述说可准，那么出土的夏代镶嵌绿松石之神物铜牌饰的形象颇可玩味（4 图 4-1）——或说这种镶嵌绿松石之神物铜牌饰，是饰在首脑胸前表示身份的装饰，此说不无道理；或者明清两代领导们官服上的补子是它的后续。既然它是夏朝的文物，那么它的形象一定是夏民族之主图腾的一种。

《国语·晋语八》载："昔者鲧违帝命，殛之于羽山，化为黄熊，以入羽渊。"

有人认为"黄熊"是一种鳖，否则怎么可能入"羽渊"。其实"渊"是"人或物集聚之处"（见《辞源》），鲧被祝融氏杀死，化黄熊，正是夏民族领袖灵魂可以和图腾位置互换的原始认识；屈原《楚辞·天问》说鲧化黄熊也证实此说不虚。若准此，4 图 1-1 镶嵌绿松石之神物铜牌饰应该是熊类。

若准此，二里头文化遗址出土的蛇躯龙的龙头，可能是熊（4 图 4-2；左为局部）——龙头是不是和熊的头异质同构了呢？此头两旁呈方状的东西，应该是熊的肢体。

无论大禹对传统的重黎祝融氏为象征的龙爱憎如何，夏朝初期王族人员必须向以往传统的"乘两龙"管理原则靠拢，一旦靠拢，夏后氏所继承的图腾熊，或将生出来龙蛇的一些特征。我们前面已经多次提到大汶口文化、红山文化、良渚文化、石家河文化民族相容所公认的"◇"符号，在二里头（VT212）出土透底陶器纹饰的一头双身龙额间出现（4 图 4-3），最少就是夏帝孔甲不得不"乘两龙"的体现。

4 图 5-1 是齐家文化遗址出土的浮雕龙纹红陶罐。齐家文化发生在公元前2000 年 - 公元前 1600 年之中，时在夏、商之间。

这个龙纹罐上有中国西北地区发现的比较早的龙图像。龙为蛇躯，生有鸟的三趾爪，已是"龙中有凤、凤中有龙"概念之产物。特别是鸟爪在龙的身躯之下，说明商王族文化已经西染。

第四节附图及释文：

1-1

4 图 1-1·含山凌家滩文化遗址出土的龙（示意图）

4 图 1-2 · 左为含山凌家滩文化遗址出土之玉雕龟壳里的八角星纹玉版
中为大汶口文化带八角星纹的陶豆
右为商都出土的带八角星纹之御缰钩上的八角星纹

4 图 1-3 · 左为带獠牙的鹗耳
猪首蛇躯龙
中为 "C" 形龙的鹗耳
右为没有獠牙的鹗耳猪首蛇
躯龙

4 图 1-4 · 红山文化首尾相衔成双的
鹗头蛇躯龙玉雕

4 图 1-5 · 红山文化出土额间有 "◇"
符号的鹗耳猪首蛇躯龙龙头

4 图 2-1 · 良渚文化余杭后山头遗址出土的鹗耳 "C" 形玉龙
4 图 2-2 · 左为金坛三星村崧泽文化遗址出土饰有鱼纹的石钺　右为石钺柄端的鹗首

4 图 2-3·左：红山文化出土额间有"◇"符号的玉环　中：额间有"◇"符号的龙头纹玉璜
右：有"◇"形符号的龙首半圆牌（M2:17）

4 图 2-4·良渚文化之
蛇躯伏羲女娲玉雕像

4 图 2-5·红山文化之蛇躯伏羲女娲玉雕像

4 图 3-1·左：明代黄君孟夫妇墓出土的石家河文化双面伏羲女娲像
右：石家河文化遗址出土的伏羲女娲龙并逢
4 图 3-2·湖北天门石家河肖家屋脊出土的蛇躯龙

4 图 4-1·夏代绿松石镶嵌的神灵饰牌（右：三幅线图见《考古》2020 年 2 期王青等：《二
里头遗址新见神灵及动物形象的复原和初步认识》）

4 图 4-2 · 二里头文化遗址出土的蛇躯龙疑似与熊的头和前爪异质
同构（4 图 1-1 饰牌之神灵形象似熊；
下图见《考古》2020 年 2 期王青等文同 4 图 4-1）

4 图 4-3 · 二里头（VT212）出土透底陶器纹饰的一头双身龙额间
出现了"◇"符号（出处见 4 图 4-1 释）
4 图 5-1 · 齐家文化遗址出土的浮雕龙纹红陶罐

第五节　商代的龙

古文献里不乏"龙凤呈祥"的语句。

所谓"天子布德将致太平，则麟、凤、龟、龙先为之呈祥"[1]，是"龙凤呈祥"
一语的基础，稍稍琢磨，就会知道"龙凤呈祥"是后图腾信仰时代的产物——你看，
帝王天子的德行好，那平时难得一见的麟、凤、龟、龙才会出来显现。这个时
候的帝王天子，已不再是与图腾位置可以互换的族群领袖，这个时候的图腾，
倒像上天给帝王天子成绩预先颁发的证书。

中国龙凤图腾的发生，就目前出土距今六七千年以上的图像、图形之呈现

的"龙中有凤、凤中有龙"特征为始。而且在商时代之前，凡接受龙凤相互异质同构体为信仰依据的民族，他们对祖神、族属似乎也相互认可。

当然，"龙凤呈祥"一旦在图像上有明确反映的时代到来，可能也出现了龙凤被一部分人所专有的时代。

"龙凤呈祥"的前身，大约基于这样的可能：鱼龙类为代表的图腾所属族群，和鸟凤类为代表的图腾所属族群之间融合的需要，以及融合中父权、母权交接平衡的需要。

何为鱼龙类为代表的图腾所属族群？何为鸟凤类为代表的图腾所属族群？一时很难详细说清，但我们可以用图像中反映的商民族的图腾为基准，依次上溯有关的各个时空之文化遗存，从而得出图腾的类别。因为——

商以前的精神活动虽然已有形诸文字的了，但更多的还是形诸图像；

商以前凡物质表达精神的行为，其行为表达越是神圣，其物质的呈现就越是耗工费时，所以商以前的具象图像，均与所信仰的图腾有关；

商代是个多族联邦的国家，虽然龙和凤（玄鸟）是商王族的主干图腾，但也不妨其他图腾与之共存，这些共存的图腾只要头额之间有"福帖子"（"◇"）形标志者，似乎均可视为商王族有亲缘关系者所奉之图腾。

商族当然是多图腾崇拜的集团，其崇拜物大致可如下分类：

太空的：日、月、星等；

天上的：鸟、凤、云、雨、虹霓、雷电等；

由地到天的：蝉、蝇虻等；

由水到天的：凫鸟、涉禽、蜻蜓等；

可水可地的：蛇、蛙、鲵、龟鳖、鼍等；

地上喜水的：猪、鹿、水牛、虎、熊、象等；

水中的：鱼、虾蟹、蛤蜊、蜗螺等；

地上的：羊、马、狗、兔、猴等；

水、地、天特性具备的：龙（龙与鸮鸟同构）、玄鸟（鸮鸟与龙同构）、麒麟（麋鹿、兔、狼犬同构）、蛙、龟鳖（水母、月母）、兔、木兔（月母、驮月者）等。

这里列举的根据，大都来自出土的商代图像文献。

蛙、龟鳖、兔被我们认作水母、月母，根据在于它们在商代的图像上，有的生了鸮鸟爪子，有的彼此生了对方的腿或头，有的则在身上有明显的"囧"字纹（5图1-1；这是光明发自其身的表示符号）；木兔是猫头鹰的别名（《尔雅·释鸟》："萑，老鵵。"郭璞注："木兔也，似鸱鸺而小，兔头有角，毛脚，夜飞，好食鸡。"《说文》："萑……所鸣其民有祸。"），它们栖息在柏树上的一种，头的样子极像兔子——根据战国时代月亮有月御的文献记载，根据汉代图像文献反映，可推断月亮本来有被鸮鸟驮着的传说，但现在失传了。

商代的龙大致可分九类：

一、虎头蛇躯龙（5图2-1）：

虎头蛇躯龙有的或生着背鳍，有的或生着鸮爪，有的或生着牛羊角，有的或生着蘑菇状角（麟角，即麋鹿将生茸的角）等。

二、虎形鸮爪龙（5 图 2-2）：

虎形鸮爪龙有的或生着背鳍，有的或生着龙尾，有的或生着蘑菇状角（麟角），有的或生着一般鸟爪；它们一般身上都有表示龙鳞的符号等。

三、商代的鸟头蛇身龙（5 图 2-3）：

鸟头蛇身龙有的或生着鸮爪，有的或生着鱼尾等。

四、商代的象鼻龙（5 图 2-4）：

象鼻龙多生着鸮爪。5 图 2-4 之右图为 1953 年陕西岐山县王家嘴出土西周早期"蜗身饕餮纹簋（原命名）"，这是一种象鼻子一头双身龙。大象是商王族认为的"龙类"，在商代图像中，它的额间不乏"◇"符号（5 图 2-5）。周武王灭商战争采用了夜间偷袭，导致商纣王大量的象兵起不到与战作用，这在周武王看来是天亡商朝的必然，或者作为伏羲女娲化身的一头双身龙有了象鼻子的形象侧重吧。

五、商代的一头两身龙（5 图 2-6）：

一头两身龙有的或生着虎头——这种图形最为多见，其一般头戴皇冠，生着牛或羊角及鸮爪，且在左右尾部多有只变形或省略的鸟头龙，还有的或生着人头，有的或生着虎身，有的或蛇头、蛇躯而有弯曲内勾如蜗螺的双角，有的或生着其他图腾动物的部位，如鸟头鱼尾等等。

六、商代的一身两首龙（5 图 2-7）：

此为郑州向阳回民食品厂出土：商代把手作一身两首龙的卣（右为局部）；一身两首龙指龙身两端之首为同为龙蛇者。

七、商代的异首同身龙并封（5 图 2-8）：

乍一看这是商代的上凤下龙共躯并逢，其实不然——这是妇好墓出土的鸮尊颈部右侧图案。实际上，此处龙凤排序乃头为上尾为下。5 图 2-8 之右图为 1985 年山西灵石县旌介村出土的爵腹部龙凤两头一身并逢图案，乍看也很像是龙凤排序异。

八、商代的衔偶龙（5 图 2-9）：

它们分别是：日本泉屋博物馆藏商代的人龙相合卣、河南鹿邑县太清宫长子口出土的龙凤纹璜、美国弗利尔博物馆藏龙衔女娲玉雕。

衔偶龙或为龙衔鸟，或为龙衔人，或为龙衔其他图腾动物，其龙或有首，或以所衔配偶之首为自己的首等等，可以认定，其与被衔物同首的形象，乃另一形式的一头双身龙造型。所谓的"衔偶"，就是交配。

九、商代的护子龙（5 图 2-10）：

这种图像多为一头双身龙口衔一个人，且被衔的人头要在龙的嘴外等等。

二龙戏珠、二龙弄珠，是我们今天人熟知的吉祥图形，但是很少有人能够说出它的最终来历。青岛崇汉轩汉画像砖博物馆藏这块画像砖中的二龙护子图

像，虽然不是它的最终来历，却是寻找它最终来历的关键证明——它是商代青铜器上常见的二龙护子图像换一种形式的述说（5 图 2-11；）。

因为我们疏于图像、图形学的研究，一直把商代的二龙呵子图像当作"二虎食人"[2]，殊不知商代图形中的二龙口中所衔之人，一如（5 图 2-12）这块画像砖二龙口中所衔之鱼，而这画像砖龙口中所衔的鱼，一如二龙戏珠、二龙弄珠的珠。

说起二龙戏珠、弄珠的珠，大家一定会想起千金之珠生于九重深渊骊龙颔下的故事（见《庄子·列御寇》），很少会想起二龙口中的珠乃是龙卵，亦即龙生的蛋[3]——龙生的蛋，与龙颔下生珠的传说叠合，再加上文献记载的阙如，容易将蛋作珠。其实古人有龙生蛋的认识，也有鱼化龙的认识。

传说中有鱼化龙的事，如大禹治水凿山开门，鱼跃过去便变成了龙等等。但下边这些出土的图形更能说明问题：

商代龙的尾巴有作鱼尾、鱼鳍的——这说明鱼乃龙类；

周代龙的尾巴有作鱼尾、鱼鳍的——这说明鱼乃龙类；

汉代龙的尾巴有作鱼尾、鱼鳍的——这说明鱼乃龙类。

鱼和龙都是"鳞物"，汉代学者郑玄说"鳞物"乃"鱼龙之属"，即鱼和龙是同类（见《周礼·地官·大司徒》注）。特别重要的是，这块画像砖之二龙口中衔鱼的前提是二龙在交尾。

二龙在交尾是汉代以前常见的提示性吉祥图形。二龙交尾图形旨在提示龙的传人应该仿此交合，从而让自己后代多而又多。这两只生着鱼鳍的龙既然在交尾，那么它们嘴之间的鱼，必是它们一心呵护的孩子，而非它们在争夺的食物。

青岛崇汉轩藏画像砖中的二龙呵子画像（5 图 2-11），上可对接商代彝器上的二龙呵子，下可连续今日触目皆是的二龙戏珠、弄珠的图像（5 图 2-13），不可多得！

显然，虎、象、蛇、鸮鸟、鱼及某些生犄角的动物，是异质同构为龙的要素。动物的犄角被认为属阳，龙则属阴。

商代的玄鸟身上必须有龙的特征。而玄鸟也有龙鸟、龙鸥之类的名字。所以说到商代的龙就必须提及玄鸟。

商代的凤凰就是玄鸟。产生自商代的《易经》的首卦《乾》，其中东方苍龙七宿是商民族崇拜的图腾星，它的出现必须在玄鸟司春秋分之后，所以本图的七条龙（两条龙、四条鱼龙、一条蜷龙）之外有两只玄鸟，其意为没有玄鸟司分就没有苍龙七宿的出没（5 图 3-1）。

商代的凤鸟大致如下：

5 图 4-1，生着人耳、鱼尾、涉禽高腿的商代凤鸟；

5 图 4-2，生着蛇躯冠子、鹤颈的商代凤鸟；

5 图 4-3，有膝盖而人蹲的商代凤鸟；

5 图 4-4，生着羊角的商代凤鸟；

5 图 4-5，生着龙躯冠子、人眼、鱼尾的商代凤；

5 图 4-6，凫形而冠的商代凤鸟——在商代并不少见水鸟形的凤鸟；

5 图 4-7，颈上生龙鳞爪上有鸱鸮覆爪毛天鹅形玄鸟；

5 图 4-8，生着蘑菇状角（麟角）的商代凤鸟（在龙与云之间者）；

5 图 4-9，基本保持鸱鸮本鸟状态的商代凤鸟（在虎形龙背后者）；

5 图 4-10，山西天马 - 曲村遗址北赵晋侯墓地 63 号墓出土的冠戈凤鸟。中国国家博物馆藏了这件戈冠形鸟玉佩：它头戴两戈，是玄鸟戴戈，和晋侯墓出土的这件冠戈凤鸟出自同一语境。冠戈凤鸟应是商代玉雕，是周武王灭商获得商纣王玉雕中的一件，可能这是赐给晋侯家的一件。这件玉雕鸟爪的后上部有上翘的毛，那是商代玉雕玄鸟之覆爪毛的强调。玄鸟的本鸟是猫头鹰，猫头鹰多有覆爪毛。商代玄鸟强调覆爪毛，青铜器上的纹饰覆爪毛在爪前，玉雕玄鸟覆爪毛强调在爪后。

商代普及车战以前的戈主要作用为叨击，这种戈可理解为一柄叨刺短剑的延长。后世龙与剑化生出来的传说，及以龙喻剑甚至其他兵器，其源头应该在这里。

商代玉雕玄鸟头上一般为戴龙角者（菇状角或花状角，即麒麟角；或其他偶蹄科动物的角）、戴龙躯者、戴竹笋者等等，龙角、龙躯借代龙，竹笋亦借代龙，由此而见龙头上的戈也应该借代龙。龙和凤并出的寓意只少是阴阳和谐，护佑如意。

5 图 4-11，天马－曲村北赵晋侯墓地第四次挖掘出土的殉葬玉鸮。这是一件商代殉葬于晋侯墓中的玉器。其一头双身龙衔鸮鸟，是中国国家博物馆藏戈冠形鸟玉佩亦即鸮鸟冠双戈形象的本质表现。后者鸟头上的双玉戈借代或象征了一头双身龙（5 图 4-11 之右图）。

商代的玄鸟基本基质是原生态的鸱鸮——它们有的或生着羊角，有的或生着牛角，有的或生着蘑菇状角（麟角），有的或生着人的眼睛，有的或生着人的膝盖，有的或生着鸡的冠子，有的或生着鹤颈、鹤腿，有的或生着隼鹰的头，有的或生着鳍状的冠子，有的或生着鱼尾……

但无论如何，它们的翅膀膀端均盘曲着一条龙蛇，或由龙蛇抽象而成的旋纹，也或在它们身上显眼之处作出龙鳞的符号。

显然，鸮鸟与龙的异质同构，就是玄鸟的内涵——玄，水色，借代水，水是大地的生命，转而可以象征大地；鸟象征天、象征火，水火凝聚一身而彼此和谐，亦即天地和谐。作为商族的图腾，玄鸟和龙的使命基本一致。

商代的龙基本是异质同构的龙。商代的凤基本是异质同构的凤。从此以后龙图像身上必有鸟类的特征，凤图像身上必有龙类的特征！

我们以上述的龙凤构成特征，对照商朝以前的龙凤，一切也就一目了然了。

似乎可以这么说，商代以前的龙，就是异质同构的龙。

似乎还可以这么说，商代以前的凤，在一定的时空内应该有了异质同构的状况。

虽然1958年陕西宝鸡北首岭出土半坡文化彩陶上"鸟衔鱼"图像可能折射了鸟与鱼图腾族属的和谐，但是我们在鱼的身上，还很难看出它与其他图腾动物异质同构的迹象，也就是说，还很难说它是龙。

可以这么说：成熟的中国龙一直是以喜水动物为主的几种动物与鸟的异质同构体，成熟的中国凤则是鸟及喜水动物等异质同构体。它们是阴阳相辅相成观念左右下的产物。

大概史前人将龙凤彼此的特征进行异质同构之初衷，是让象征天上的鸟和象征大地生命之水的龙，在自己愿望中交合了——浙江余杭反山M12出土的玉琮，上面神人神龙同身图像，正体现了这种交合：神人头戴羽冠，说明其为可人可鸟的祖灵，其与虎头鸟爪神龙同身一体，乃表示它们在交合。

古人云"龙非凤不举"[4]，这句话字面后的意思完全可以如此理解：图腾之龙之所以具有飞腾在天的能力，是因为它的体魄里加入了凤图腾的缘故；它在图形上的反映，则是龙所以成形为龙，首先是它身上应该具有凤鸟的关键特征。古人"云从龙"[5]这句话的潜台词，就是说像龙和鸟那样会飞。龙身上同构了鸟的性能，当然会自由飞翔于云天。

注：

[1] 见《孔丛子·记问》。

[2]、[3] 详见拙作《图形在述说（四）·今日狮子耍绣球模拟之源为商代的二龙呵子（即所谓的"二虎食人"）》发表于《美术大鉴》第22刊。

[4]、[5] 见《易经·乾·文言》。

第五节附图及释文：

5 图 1-1 · 商代身上有明显"囧"字纹的蛙、龟鳖 身上有明显"囧"字纹的兔
（青铜兔西周墓出土殉葬的商殷器物）

5 图 2-1 · 商代的虎头蛇躯龙

5 图 2-2 · 商代的虎形鸦爪龙

5 图 2-3 · 商代的鸟头蛇身龙

5 图 2-4 · A. 商代的象鼻龙
B. 陕西宝鸡石鼓山商周墓地（M4：314）出土之方座簋上的西周初两龙图像。
C. 1953 年陕西岐山王家嘴出土西周早期蜗身饕餮纹簋

5 图 2-5 · 商代的青铜大象的额头间有"◇"龙
类符号

2-6

5图2-6·商代的一头两身龙

2-7

5图2-7·郑州向阳回民食品厂出土：商代把手作一身两首龙的卣（右为局部）

2-8

5图2-8·商代异首同身龙并逢——妇好墓出土鸮尊颈右侧图案（右图山西灵石县旌介村出土的爵腹图案也为龙头为上、龙尾的凤为下）

5图2-9·商代的衔偶龙
左：日本泉屋博物馆藏商代的人龙相合卣
中：河南鹿邑县太清宫长子口出土的龙凤纹璜
右：美国弗利尔博物馆藏龙衔女娲玉雕

2-9

2-10

5图2-10·商代的护子龙

　　左、右二图为安阳殷墟出土青铜钺及鼎耳上的二龙护子图两只虎形龙龙口中的头，被用以借龙的传人

2-11

5图2-11·青岛崇汉轩汉画像砖博物馆藏二龙呵子图像

　　——龙是鱼类，所以在此被用作借代龙的孩子

2-12

5图2-12·安徽阜南常妙乡出土青铜尊

　　商代二龙呵子图象，右为局部的线图。一头双身虎形龙，是二龙图像的另一种表现方式。

2-13

5图2-13·民间的二龙戏珠手镯及国家银行发行的二龙戏珠银币

3-1

5图3-1·湖北荆州院墙湾一号战国中期楚墓出土六龙御天玉佩

5 图 4-1·生着人耳、鱼尾、涉禽高腿的商代凤鸟

5 图 4-2·生着蛇躯冠子、鹤颈的商代凤鸟

5 图 4-3·有膝盖而人蹲的商代凤鸟
5 图 4-4·生着羊角的商代凤鸟

5 图 4-5·生着龙躯冠子、人眼、鱼尾的商代凤
5 图 4-6·兔形而冠的商代凤鸟
5 图 4-7·颈上龙鳞爪上有鸥鹗覆爪毛天鹅形玄鸟
5 图 4-8·生着蘑菇状角（麟角）的商代凤鸟（在龙与云之间者）

5 图 4-9·基本保持鸥鹗本鸟状态的商代凤鸟

5 图 4-10·山西天马－曲村遗址北赵晋侯墓地 63 号墓出土的冠戈凤鸟

4-11

5 图 4-11・天马－曲村北赵晋侯墓地第四次挖掘出土的殉葬玉鹗及线图
（左图为中国国家博物馆藏戈冠形鸟玉佩）

第六节　所谓饕餮是商王族族徽中龙之子化身的太阳乘两龙

将太阳比为帝王的坚实基础打在商代／商代太阳乘两龙的龙如不省略基本是鸟头龙

文献中所谓的"祝融""烛龙"等，或是借指祝融氏族，或是泛指十个太阳或其中的一个，或是借指火神、灶神之类。如不特意说明有时很容易把人弄糊涂了。

这一小节说的"祝融"，指自认为是伏羲女娲的正宗传人、有资格和龙图腾互换位置太阳之子、有资格继承高端帝君领主位置的商代贵族分子。

因为他们一旦贵为君主，就是一个日头，所以他们在族徽上是一个龙头——或生着他们多图腾动物的角，或不生角，或戴着象征太阳栖息、变形为圭璋的山峦、或戴着象征凤鸟的羽冠等。

因为他们是伏羲女娲化形两条祖先龙的后代，所以他们作为日头的头上，一左一右生着两条龙蛇的躯体等。

因为他们巡天需要坐骑，所以有两条龙在日头的两旁承载他们。

因为太阳需要天天不断地巡天，所以"春分而登天，秋分而潜渊"之志时苍龙虽说是"天龙"却不能胜任，它必须是天天早晨能随太阳起飞的鸟和龙异质同构为鸟头龙。所以殷人很少设计一般的常规见惯的龙驮祝融巡天，也就是说，大多情况下不至于像今天通俗版本的《山海经》插图，祝融"乘两龙"就是祝融携着火焰站在龙蛇的背上（6 图 1-1）。三星堆出土的祝融"乘两龙"残片，

其两龙就是地道的鸟头龙（6图1-2）

有时候三星堆的信仰图像设计者，干脆将日头做成圆圆的脸，圆圆的日头之下，就是两条善于用头顶太阳亦即祝融的鸟头龙（6图1-3）——这种设计反而能够很好地证明，商王族族徽里怪兽似的祝融，就是这枚圆圆的日头。

下面6图1-4、1-5、1-6、1-7，拾取了商代几个鸟头龙驮祝融巡天的青铜彝器图像，以供窥豹。

后世所谓的"龙凤呈祥"恐怕也会从鸟头龙驮祝融巡天这一类图像中得到了认识。

第六节附图及释文：

6图1-1·旧版《山海经》祝融乘两龙插图
6图1-2·三星堆出土的祝融乘两龙残片
6图1-3·三星堆出土的祝融化作日头而乘两龙残片

6图1-4·湖北盘龙城出土（二里岗期）日头乘两龙

6图1-5·妇好墓出土饕餮纹夔足鼎——即日头乘两龙

6图1-6·商代后期兽面纹瓿腹部的图案——即日头乘两龙

6 图 1-7·商代后期兽面
纹罍腹部的图案
——即日头乘两龙

第七节　商代以后龙的简介

A. 西周时期的龙

汉代人作赋有"周以龙兴，秦以虎视"的说法，作者将龙虎连类并举之外还要说些什么？想一想这恐怕和商代图腾的承接有关吧！

"天命玄鸟、降而生商"，周人恨透了商王族，恨到商王族的图腾鸟——玄鸟的本鸟猫头鹰，都被周人宣传进了中华民族的民风民俗，成为凶鸟、恶鸟，甚至是鸣兆死亡、见兆旱涝的灾鸟。但和玄鸟须臾不离的龙却难以加以否定。须知作为耕织为立国之本的周人，他们可以颠倒商代《易经》八个方位的阴阳属性，可以摒除礼乐当中"宫商角徵羽"五音之"商"音，可以不以太阳之子自居、唾弃使用太阳"甲乙丙丁午己庚辛壬癸"十个名字命名王族男子，却不敢公然否定商代以前以东方苍龙星宿志时利农的科学，所以《诗经·国风·豳风》里"七月流火"还得保留仰望大火星的敬畏——大火星又名商星，是商民族的图腾星。我窃想，周人崇拜的"白鱼"[1]，可能就是"苍龙"之心病的掩饰之说。

上面的"窃说"是博士论文的题目，不是我这篇科普论述的任务。总之周人必须保留以往几千年的龙图腾。周人否定了中华民族一向的豢龙传统，就应是要将龙图腾脱离开商代以前图腾崇拜的一些内容。

我们从西周早期蜗身饕餮纹簋上的一头双身龙图像（7 图 1-1·左）说起吧。

商朝王都里驯养了许多大象，它们是商王族的图腾之一，如果将它们投入战争，可谓所向披靡的战争利器。然而殷人在《易经》里禁止雨天、夜晚战争，也不允许战争中使用偷袭、奇袭之诡道。可是周武王帅军攻打殷商却不但不计下雨，总攻时又利用了夜晚。夜晚的战火更也会让大象本能地感到恐惧，最终商人被杀得血流漂杵，商纣王也被杀，周人从而掳掠无数。如此条件下，周人也许会认为大象按神灵的意志不去加害自己？7 图 1-1·右：是 1983 年湖南宁乡县山铺乡龙泉出土的商代青铜铙隧上图案——铙是一种鸣金收兵的响器，以此而看，7 图 1-1·左"西周早期蜗身饕餮纹簋"有周人灭亡商朝的庆幸意识之反映也说不定。

7 图 1-2 是 2013 至 2014 年，陕西宝鸡石鼓山商周墓地（M4：314）出土的方座簋，上面两龙的龙头生"臣"字眼，耳朵像是夸张了的猫头鹰毛耳，头上的冠子形体倾向不明，生了大象的鼻子，龙躯有腹甲，尾巴似鱼尾，有翅膀，腿似涉禽的腿，它们背对背，身前各有一只凤鸟——以往商王族的族徽就是身为一头双身龙的日头乘两条鸟头龙——所谓祝融乘两龙，如今那种当仁不让的巡天威赫已经不在，甚至宝鸡石鼓山商周墓地（M4）出土之方鼎上一头双身龙两旁"乘两龙"的鸟头龙也不显现了。

《陕西宝鸡石鼓山商周墓地 M4 发掘简报》的专家通过碳 14 测年，认为这些出土物来自周成王平息武庚叛乱时的掠获（见《文物》2016 年 1 月）。也许在周武王灭商和周成王平叛之间，商贵族们设计了这一类风格有所变化的青铜器纹饰。

7 图 1-1 是西周早期的一头双身龙。在商代一头双身龙是伏羲女娲的象征。一头双身龙的头是大象头，爪是猫头鹰的覆爪毛，两条龙躯盘曲着犹如蜗身，很耐人寻味。

陕西眉县杨家村出土的西周青铜器窖藏单五父方壶乙也让人饶有兴趣（7 图 1-3）——此乃单五父方壶乙的侧面及正、侧面示意线图。最值得注意的是，单五父方壶乙上装饰的蛇躯一头双身龙之龙角为螺形（蜗形）。这种螺形龙角的蛇躯一头双身龙在商代版方鼎的纹饰上出现过（7 图 1-4），而且西周时期类似这种螺角蛇躯一头双身龙并不少见（7 图 1-5）。这让我们不由得想起了《山海经·西山经·西次三经》"槐江之山。邱时之水出焉……其中多嬴母"的记载来——毕沅注："有娀氏女简狄浴于元邱之水"——"嬴母"即螺、蜗牛。"浴"是上古婚姻繁衍交结活动的代名词。说不定"嬴母"是商族女祖先简狄的一种图腾。如果龙有与螺异质同构的可能，当是此壶上龙之角的来处。

7 图 1-5：陕西眉县杨家村西周青铜器窖藏单五父方壶乙顶盖上的龙纹。

此图值得注意：龙并逢的头为象头——象头由象的鼻子可以确定，象牙虽然向后弯曲不太写实，但也算是象牙；鼻子两旁的曲线应当是象脸的外轮廓。如果此龙生有象头之说可准，那很值得思索。

7 图 1-7：西周早中期龙纹簋的圈足图案——商代的龙纹在西周继续使用的较多。除了商代的青铜彝器继续使用而外，其余恐怕和商代现成粉本、模板继续使用有关。本图的龙角是商代十分流行的蘑菇形龙角，这角是鹿的新角、鹿茸顶开鹿角盘之初的样子，商代的麒麟形青铜器的麟角多采用这样的角。龙的爪子仍然使用了猫头鹰有覆爪毛的爪。龙的鳞片示意形状仍然沿袭商代，但也有可能这种"鳞片"概念已经是羽毛片了。

7 图 1-8：上海博物馆藏西周中期纪侯簋之盖面和口沿部图案——龙的"S"形的古老传统保留着，还保留着商代龙常有的歧尾状态。

7 图 1-9：1975 年陕西岐山县董家村出土西周中晚期卫盉沿盖图案。

B．春秋时期的龙

7 图 2-1：1987 年湖北襄樊宜城县出土，春秋早期"蟠虺纹"簠上的交合龙纹——两头一身龙之龙体中间为两头一身凤鸟，龙凤躯体相交中的圈似乎表示它们在交合。

7 图 2-2：1980 年河南信阳平西 5 号墓出土之春秋早期"蟠螭纹"（象鼻子龙并逢）纹壶——龙体中间的圈似乎表示它们在交合。其实中国"两龙"图像的出现，其根本的内容就是男女适时交合的告诫，它就是媒神神圣的形象。

春秋中期有的虎形龙脖子更长、躯体更细了；龙爪渐渐不见鸮鸟独有的覆爪毛；能见到头呈正面、有爪且尾巴与躯体粗细变化不大的蛇躯龙；龙身上布满云纹较为常见，它看似"云从龙"的图解，但更可能为"龙乃天上神物"之观念被强调的表示，这或意味着"龙乃沟通天地之代表"之概念的弱化？作为商王族族徽头戴皇冠的一头双身龙内容已经模糊。

7 图 2-3：春秋中期陈侯簠上的龙纹："陈侯"应当是周武王封国的伏羲氏后代，其龙图像似乎没有犹豫就去掉了猫头鹰的覆爪毛（下图），上图龙头里又生龙头的设计当有深意。当然这种设计的初始在西周初年就有过。

7 图 2-4：春秋晚期镶嵌兽纹豆的盖面和腹部龙纹——龙的爪简化了。

7 图 2-5：1983 年安徽寿县出土：春秋晚期蟠螭纹兽（龙）形耳方壶的龙——龙图像中吐舌头的龙，恐怕是与狗异质同构的结果。狗没有汗腺，所以需要伸出舌头来降低体温。狗应是商代的龙类，也是史前我们民族崇拜的图腾之一。汉代图像中不乏狗与太阳金乌同在一起的情况。

7 图 2-6：1988 年太原金胜村出土的玉龙——它身上遍布了云纹。在玉龙中，它们头和爪的刻画往往不太突出。

7 图 2-7：春秋晚期鸟兽龙纹壶上腹部的龙——它将商王族日头乘两龙的族徽变形了，繁缛了，造型近似青铜器上铺首。

C．战国时期的龙

多见虎躯龙：这种龙似乎是虎头；有角；偶尔有翅；鸟爪；细尾，有时尾端有鳍；有的脖子弯曲而细长，和其躯体比例如马脖子（7 图 3-1）——虎躯龙自此一直到宋代，是中国龙的主流体貌。

7 图 3-1：1965 年，河北易县燕下都第 13 号遗址出土的双龙纹瓦当。战国时代，马匹往往成为战争取得胜利的重要工具，所以传说东方苍龙七宿之房宿主管人间车马的牵强附会，和龙的造型有了异质同构的马匹倾向。

7 图 3-2：战国时期嵌松石、红铜兽纹壶腹部的龙凤，其龙的形象，异质同构也是倾向了马匹。

7 图 3-3：1950-1952 年，河南辉县出土：战国错金银龙凤纹铜车毂辖，龙凤的造型更近蛇躯。

7 图 3-4：河北平山县战国中山国墓出土的龙——龙还是虎形龙，但突出了一对鸟的翅膀，表示不曾忘记"龙中有凤、凤中有龙"古老的造型传统；龙之

鸟的三趾之后又强调了一个后趾。

7 图 3-5： 1974-1978 年，河北平山县中山国墓葬出土的三龙蟠环透雕玉佩——龙属阴，象征大地；作为天的象征之太阳琢为圆环，居于三只龙当中，正是天地和谐的表述。

D．汉代的龙

在汉代蛇躯龙图像仍见流行，虎躯龙为主流。虎躯龙头一般似鳄头；头上生有羚羊的角；有的嘴上有胡须，下巴有髭须；偶尔有翅，或肩上有鬣——估计这种肩鬣是翅的变化；偶尔有腹甲；肘上有时有鬣，大约这是商代鹗鸟覆爪毛的追忆；三趾爪；尾有时多歧，偶尔尾端有羽（8 图 1-1、1-2、1-3）。

E．南北朝时期的龙

南北朝时期中国龙的虎躯拉长，头有了毛发，肩鬣、肘鬣，凌风飘飞，最为气韵生动（9 图 1-1、1-2）。

F．隋唐时期的龙

隋唐的龙角生多在额中，向后弓曲而分歧；有肩鬣，蛇腹甲，鱼背鳍；三趾爪。有的龙身上有火珠表示，大概是乘阳气而动的意思吧（10 图 1-1、1-2、1-3、1-4、1-5）。

G．五代的龙

五代的龙肩鬣有与火靠拢的趋势，也许这是唐代龙身上火珠的转移。这时期的龙与唐代的龙基本一致。

H．宋代的龙

宋代龙的主流变为蛇躯，且躯体蜿曲更像蜈蚣；有的龙爪强调四趾，可能这和宋代的绘画写实风气有关：龙爪拟形鹰爪，造型者在面对传统龙爪三趾的时候，刻意强调了鹰爪的后趾——鹰爪三趾在前，一趾在后（1 图 1-1/1-2）。

沈从文先生曾对笔者说：新朝代帝王总要把前代帝王的衣服给自己下人、奴仆穿戴。也许宋代只有帝王才可专有的四趾龙爪激起了后来帝王的虚荣，新朝帝王就将五爪龙当成了高于以往朝代帝王身份特征的专利（五爪龙的兴起也可能有更古老的依据）。于是，自元明以后，便有了"五爪为龙，四爪为蟒"的辨别之说。

明清两代的龙的肩鬣有明显与火同构的状态，估计这是阳气随龙的观念所致。明清两代的龙无大变化，这说明中国龙已经成熟了。

总之，至少有 6400 年以上的"阴中有阳、阳中有阴""龙中有凤、凤中有龙"的纲要，是中国龙艺术造型从来不变的恪守。

注：

[1] 见《史记·周本纪》。

第七节附图及释文：

A 西周时期的龙

7 图 1-1·左：西周早期蜗身饕餮（象首一头双身龙）纹簋
　　右：1983 年湖南宁乡县山铺乡龙泉出土商代青铜铙的隧上图案

7 图 1-2·上：陕西宝鸡石鼓山商周墓地出土
　　（M4:314）方座簋上西周初的象鼻子两龙图像
　　下：宝鸡石鼓山商周墓地出土的韦亚乙方鼎
　　（M4:503）

7 图 1-3·陕西眉县杨家村出土的西周青铜器窖藏：单五父方壶乙上的螺角（蜗角）
　　一头双身龙
7 图 1-4·商末版方鼎上面的螺角（蜗角）蛇躯一头双身龙

7 图 1-5 · 西周时期螺角（蜗角）蛇躯一头双身龙

　　蛇和龙自古就彼此难分。上图为出土西周青铜彝器上的一头双身蛇图案。这种图案远自史前就已经出现了。一头双身蛇和两头一身蛇，都寓意雄雌双蛇彼此不分，而两只蛇缠绵一起的图形，乃一头双身蛇或两头一身蛇的另一种表述形式。

7 图 1-6 · 陕西眉县杨家村西周青铜器窖藏单五父方壶乙顶盖上的龙纹
7 图 1-7 · 西周早中期龙纹簋的圈足图案

7 图 1-8 · 上海博物馆藏西周中期纪侯簋之盖面和口沿部图案
7 图 1-9 · 1975 年陕西岐山县董家村出土西周中晚期卫盉沿盖图案

B 春秋时期的龙

7 图 2-1 · 1987 年湖北襄樊宜城县出土：春秋早期蟠虺纹簋上的交合龙纹——龙体中间的圈似乎表示交合

156

7 图 2-2・1980 年河南信阳平西 5 号墓出土：春秋早期蟠螭纹壶上的交合龙纹 —— 龙体中间的圈似乎表示交合

7 图 2-3・春秋中期陈侯簠上的龙纹

7 图 2-4・春秋晚期镶嵌兽纹豆的盖面和腹部龙纹

7 图 2-5・1983 年安徽寿县出土：春秋晚期蟠螭纹兽（龙）形耳方壶的龙

7 图 2-6・1988 年山西太原市金胜村出土春秋晚期玉龙
7 图 2-7・春秋晚期鸟兽龙纹壶上腹部的龙

C 战国时期的龙

7 图 3-1・1965 年河北易县燕下都第 13 号遗址出土的双龙纹瓦当

7 图 3-2·战国时期嵌松石、红铜兽纹壶腹部的龙凤

7 图 3-3·1950-1952 年河南辉县出土：战国错金银龙凤纹铜车毂軬

7 图 3-4·河北平山县战国中山国墓出土的龙
——鸟的三趾之后强调了后趾

7 图 3-5·河北平山县战国中山国墓出土：
1974-1978 年河北平山县中山墓葬出土三龙蟠环透雕玉佩

D 汉代的龙

8 图 1-1·陕西出土的西汉龙纹瓦当

8 图 1-2·1964 年北京石景山上庄村东出土的龙纹画像石

8 图 1-3·徐州出土的东汉龙纹画像砖（青岛崇汉轩汉画博物馆藏）
龙尾端有当时常见的凤鸟尾羽之端毛，这是当时仍然存在"龙非凤不举"理念的体现。

E 南北朝时期的龙

9 图 1-1・北魏元晖墓志四侧上四神之龙

9 图 1-2・河北南宫市后底阁遗址出土的北齐透雕背屏式一铺五尊像上的龙

F 隋唐时期的龙

10 图 1-1・唐李寿墓石棺上的龙纹

10 图 1-2・唐李景由墓墓志盖上的龙纹

10 图 1-3・江苏丹徒县丁卯桥出土：云龙纹银盒的盒底图案

10 图 1-4・陕西历史博物馆藏唐代鎏金铁芯龙

10 图 1-5・陕西历史博物馆藏唐代的龙

H 宋代的龙

1-1

1-2

1 图 1-1 · 宋代的龙　　　　　　　1 图 1-2 · 金代的蹲坐龙

第六章　茶壶祖源于龙凤相合

第一节　茶壶仿生葫芦并希望其多子的特性转入
自己体内

盉之发明初衷似是强调男性在繁衍中的意义／茶壶是男女祖灵奉献给亲人
的合体／世上茶壶均来自中华民族祖灵的这一初衷／应当指出茶壶发明是中华
民族对世界的最大贡献之一

毫无疑问，绳索是人类史前最伟大的发明。虽然绳子发明的意义十分伟大，
但却因为我们后人享受其发明有如呼吸之于空气，几乎无人对其有感恩之念。

然而，我们史前的祖先倒是对这一发明感激不已，所以古文献上就有了包
牺氏"作结绳而为网罟"的记载。其实，绳子的发明远在包牺氏之前，只因为
包牺氏被古人笼统地认作为有名可依的先祖，其发明者的归属自然而然是他了。
包牺氏又被称为大昊氏。大昊氏主图腾崇拜为龙，是龙的传人之祖先的代表。

那时人们对绳索的崇拜，大约堪比今天人们崇拜可以裂变的原子，而崇拜
可以裂变的原子，必及它理论的发明人，于是传说中绳索的发明人包牺，自然
和他代表的龙图腾合一，出现了龙和绳索可以互相置换的信仰状态。我这样说
的依据是四川广汉三星堆出土的太阳树上的绳躯龙（1 图 1-1），它虽然出土
在商代遗址当中，但它的文脉却是承自史前，更因为绳躯龙攀下太阳树，须知，
十个太阳正是传说中包牺（伏羲）和羲和（女娲）所生的孩子。

三星堆的绳体龙既然是伏羲，所以以绳索与龙异质同构，该是当时人人皆
知的表述伏羲之形式。

龙从栖息着十只太阳鸟的太阳树上爬了下来，显然它是太阳的父亲。《山
海经·大荒南经》："羲和者，帝俊之妻，生十日。"羲和是女娲的别号，帝
俊是伏羲的别号。女娲伏羲均为多图腾崇拜，女娲主图腾为凤，伏羲主图腾为
龙。龙凤相合而产子是太阳，所以太阳也阳中有阴。《山海经·大荒西经》：
"帝俊妻常羲，生月有十二。"常羲即嫦娥，也是女娲的别号，她和伏羲生了
十二个月亮，所以月亮便也阴中有阳。总之，"阴中有阳、阳中有阴"的观念，
是借龙凤相合的认识中推演的。

起自大汶口文化的绳纹把手鸟鬶，正是龙凤相合之认识推演的端点。

鸟鬶是大汶口文化的典型器物，是用于祭祀的器物。鸟鬶所拟形体，就是产生它那个时代的凤鸟。大约在大汶口文化的中后期，就有了绳纹把手的鸟鬶，这意味着那时更加确定了龙凤相偕的概念。龙凤相偕，即"阴中有阳、阳中有阴"认识观的体现。在此以前的赵宝沟文化里，这种体现业已明确反映在龙的个体当中去了。当时造型艺术之"凤中有龙、龙中有凤"，就是"阴中有阳、阳中有阴"之形象思维的结体。

1999 年山东五莲潮河镇丹土大汶口文化遗址出土的鸟鬶（1 图 1-2）——鬶体上的绳索纹，是龙的象征。上古时代人们把绳索发明的成就冠为伏羲氏，于是，一向被崇拜的绳索，便与伏羲氏崇拜的龙图腾位置互换了起来。

所谓图腾，曾是一个民族的依傍，它不仅可以和这个民族的祖先位置互换，更可以和这个民族的继承人位置互换。

鸟鬶用于祭祀，源于献身祭祀的替代。祭祀者以鸟鬶替代自己，将里边的汁液当做自己生命支持的能量，献给自己的图腾。鸟是他们的主图腾，龙也是他们的主图腾，鸟鬶的鬶体，和鸟鬶的绳纹把手，象征的正是龙凤传人。

其实，在红山文化遗址出土的绳索腰带图像正是龙的象征体——那是女神系扎的腰带：如果女神可以和凤鸟图腾位置互换，那么她系扎的绳索腰带便可以和龙的位置互换；在安阳妇好墓出土的伏羲女娲合体像，以人身鸟爪之人拟女娲，以女娲头上的龙躯代表伏羲，正也是红山文化女神系扎绳索腰带的另一种表述方式。

山东潍坊姚官庄遗址出土，以绳纹把手象征龙的山东龙山文化白陶鸟鬶，其鬶体上所拟之竹节特别引人注意：竹子也是龙的象征！因为伏羲氏有竹图腾——《山海经》有帝俊竹林的记载。因为竹子实在在中国人向文明迈进的时候其功劳不逊于细石器，它是维护种族繁衍的利器。其实，如同绳子的发明远在伏羲氏之前，竹子的利用也在伏羲氏之前，但我们的先人对此很难纪远，只好笼统地将这些发明归属于伏羲氏了。

于是，竹子也就在作为图腾的前提下和龙图腾的代表人伏羲位置互换，成为龙的代表。

再说一遍：拟凤鸟的鬶体，与借代龙的绳纹把手，或者借代龙的竹子之特征，让大汶口文化、龙山文化的鸟鬶，成了一种龙凤相合的象征。

1984 年，上海青浦县福泉山遗址，出土了以绳纹把手象征龙的崧泽文化黑陶鸟鬶：鸟鬶的造型颇像企鹅。我们不能确定五千年前的上海是否有企鹅。也许它的拟形本是站立时尾巴柱地的鸟（1 图 1-4）。在距今五千多年以前，凡将龙（蛇、喜水动物等）凤（鸟）和其象征物合体而为的器皿，其设计的初衷，皆是我们男女祖先以自己与图腾换位形式奉献给神灵的合体。

河南淅川下王岗遗址出土的龙山文化晚期盉（左）、湖北天门贯平堰遗址出土的石家河文化盉（右）：右边盉的把手以绳索纹借代龙，其盉体拟长嘴有

冠水禽；左边的盉体拟勾喙的鸟，把手似乎是在拟带脊的水族，若是，则借代龙类。这种盉，应该是后来以龙凤相合为内涵之壶的前身。（1 图 1-5）

崧泽文化黑陶鸟鬶、河南龙山文化晚期盉、湖北龙山文化的盉，说明以借代体象征龙凤的信仰已经普及起来。

而湖北天门贯平堰遗址出土的石家河文化的盉，应当是继承大昊伏羲氏物质文化的一种反映。而"阴中有阳、阳中有阴"的宇宙认识观，早在公元前 4400 年前，便在各为载体的龙凤图像上体现了。

母系社会的女娲之族向下发展，演变成了以伏羲族号为代表的父系社会，在女权、男权及族号前后相叠，同族不避相互婚姻的情况下，便有了"伏羲女娲兄妹而夫妻"传说的根本——其实我们可以以伏羲或女娲当中的任一位，称这个同族婚民族，否则就会纠缠入大昊、帝喾、帝俊、重黎等异名的混乱之中，忘记了这本是一个前后绵延很久的民族集团。正是如此，所以才会有上述这种以龙象征伏羲、凤象征女娲的鸟鬶，作为祭祖祀天的重器。

鸟鬶向下发展仍保持着龙凤相合的状态。

大汶口文化已是今天学界认同的大昊伏羲氏物质文明。《左传·昭公十七年》少昊氏鸟崇拜、大昊氏龙崇拜，有绳纹柄的鸟鬶是这两种崇拜的标志。所以大汶口文化族神的标志多见鸟鬶。

大汶口文化特征物品目前多见鸟鬶，或者因为大昊来自少昊的缘故，在鸟图腾身上异质同构以龙蛇，即可呈现"龙中有凤、凤中有龙"的神物，这神物可谓凤，也可谓龙。后世大量的鸟头龙、龙头鸟的神物造型可能就基之于此。

鸟鬶向下发展的器皿是爵。中华民族重视"献身祭祀"，即自己把自己当作牺牲奉献神灵，于是，以自己崇拜的图腾之本物借代自己献身成为惯例，而将图腾本物与祭祀神灵的器皿叠合则为必然——我们聪明的祖先往往和这些象征图腾的器皿换位，便等于向神灵奉献了自己。爵，正是"龙中有凤、凤中有龙"的东西。

爵与鸟雀的"雀"同音，说明它本是拟形自鸟雀——在夏代，它显然是鸟鬶的演化。

然而爵把手拟龙的迹象已经不再明显。于是龙的眼睛就凸现在了这夏代爵的拟鸟喙之流的两旁。其实在夏代以前之鸟鬶的身上，偶尔也有眼睛的表示，那大概本是拟鸟眼（1 图 2-1）。

爵上柱状的龙眼，是节肢动物虾蟹的眼睛（1 图 2-2）。今天俗语说江海泛滥是"龙王帅虾兵蟹将"的行为，还将虾蟹归为龙类，即可见其由来深远。其实四川三星堆遗址曾出土过突眼如蟹的龙，时代虽然稍稍偏晚，但与这夏代有柱状龙眼之爵的文脉不断。

其实《山海经·海外西经》载"十日居上，女丑居山之上"的女丑，其图腾就是大蟹——这女丑恐怕和帝俊有些瓜葛：蟹是龙类，龙在创造之初，虾蟹的眼睛是同构的对象。

夏代爵流基端的柱状眼借代龙，爵体借代凤，它是寓意龙凤相合的祭器。

夏代的爵寓意龙凤相合，这由四川三星堆出土之蟹眼翅耳额冠的三个青铜面具得到了有力的证实（1 图 2-3）。

青铜面具的凸眼，异质同构自虾蟹的眼睛，虾蟹在此借代龙；其翅耳，异质同构自鸟的翅膀，鸟翅在此借代凤；额冠以夸张的手法拟形鸡类的冠子，强调借代凤鸟。

这类青铜面具没有固定的躯体。其根据见《山海经·大荒北经》："有神，人面蛇身而赤，直目正乘……是谓烛龙。"其中"烛龙"就是祝融；"直目正乘"就是"从目"，也就是耸目，高耸出于脸上的眼睛。祝融既然生着"蛇（龙）身"，那他便是龙蛇图腾之族；祝融既然是其族群的祖神，故而他可以和图腾位置互换，生着一张人的脸；既然祝融出自大昊，大昊出自颛顼，颛顼出自少昊，少昊主图腾为凤鸟，那么他必然会继承凤鸟图腾，所以他的形象也会异质同构以凤鸟，于是他便生了鸟翅般的耳朵和想象中的凤鸟冠子。如果我的推测合理，那么这铜面具就是拟形祝融、烛龙，而其"蛇身"呢？在商代，它有的造型是作为祝融之头上生着一左一右的两只蛇躯，而三星堆出土的三个硕大的青铜日头，那两只耸立的蟹目就是龙蛇的借代——有这样突出的龙蛇之眼夺人视觉，完全可以省略两只龙蛇之尾。这里得说明一下：古人龙蛇常常不分；古人将蛇归于鱼类，鱼又归于龙类。

当然，四川三星堆遗址出土凸眼青铜龙的龙眼造型晚于夏代（1 图 2-4），但它的文脉却是承续不断。商代爵的造型与夏代一致，足可以说明虾蟹的凸眼，曾被异质同构于龙的眼睛。

新干大洋洲出土的玉雕商祖王亥像，比较能够继续说明上述的问题（1 图 2-5）：

王亥，商王族第七代先王。甲骨文中它的名字即一鸥鹘的象形字。他曾为河伯的奴隶，所以他的神像上挂着锁链：这可能也是他后代以此为祸福互转的告示。他嘴作鹘鸟的勾喙、手作蜷曲的鸟爪、腰间生翅膀，为凤鸟图腾的特征；他后背有明确的两排龙鳞，为龙图腾的特征。"龙中有凤、凤中有龙"是商王族龙凤图腾的特征，也是其远祖伏羲女娲"阴中有阳、阳中有阴"概念发明的记忆。其实从大汶口文化的鸟鬶亦即龙凤盛水器，到商代的凤体龙柄盛水器，直至 20 世纪初期的茶壶造型，都未曾离开"龙中有凤、凤中有龙""阴中有阳、阳中有阴"这一重要的原则。

中国的茶壶，其设计的初衷，是我们男女祖先以自己与图腾换位形式奉献给祖先神灵的合体，本质上是自己奉献给无穷后代的合体。

第一节附图及释文：

1 图 1-1 · 四川三星堆遗址出土的绳体龙（绳索和龙位置互换的证据）
1 图 1-2 · 1999 年五莲潮河镇丹土大汶口文化遗址出土的鸟鬶、凤鬶（即龙凤鬶）

1 图 1-3 · 姚官庄遗址出土：
　　　　——以绳纹把手象征龙的山东龙山文化白陶鸟鬶、凤鬶（即龙凤鬶）
1 图 1-4 · 1984 年上海青浦县福泉山遗址出土：
　　　　——以绳纹把手象征龙的崧泽文化黑陶鸟鬶（即龙凤鬶）
1 图 1-5 · 左：河南淅川下王岗遗址出土的龙山文化晚期盉
右：湖北天门贯平堰遗址出土石家河文化的盉（柄上有绳索纹）

1 图 2-1 · 夏代的爵（河南偃师二里头出土）
1 图 2-2 · 夏代爵拟蟹类的眼睛
　　　夏代爵上的衡——即爵流两旁的柱，它拟蟹子类动物的眼睛。蟹子水族，系古人心目中的龙类。
1 图 2-3 · 四川三星堆遗址出土的凸眼翅耳额冠的青铜面具（夏代爵造型的证据）

1 图 2-4 · 四川三星堆遗址出土的凸眼青铜龙（夏代爵造型的证据）

1 图 2-5 · 新干大洋洲出土的玉雕商祖王亥

第二节　茶壶龙凤合体造型的关键时期可能在商代

商代的人面盉，其造型最能反映中国茶壶初期的内涵（2 图 1-1）。如：它生着商代龙特有的角——此角可以借代龙。

它戴着象征鸟头的覆头巾帽——这种巾帽是表示它是"天命玄鸟，降而生商"商族族神。

它的耳朵有孔，说明它是珥蛇的民族之神——珥蛇即戴象征龙的耳环或龙形的耳环；戴耳环民族的族源，在田野考古中不难追寻；它就是本书说的"太阳家族"之族神。

它生着商代龙凤特有的玄鸟鸟爪——玄鸟的本鸟是猫头鹰，猫头鹰的爪一般有覆爪毛，图中鸟爪的上方有翘起的勾状物即是此毛；玄鸟爪可以借代玄鸟亦即凤鸟……

此盉显然就是龙凤合体器皿。

最主要的是，这件盉的盉嘴在拟阳具。我们的先民将葫芦拟女人时，本希望女人使用葫芦器皿后，能将葫芦多子易生之特性吸收在自己的身体里，如葫芦般多多产子。最后又发现男子在生育活动中十分重要，这个人面盉的阳具，正暗示盉里的液体是生命繁衍的原素。

　　商代的龙柄鸮卣等同于绳柄鸮卣，这意味着商代龙和绳索依然居于同等、同类于图腾、祖神的位置。

　　传说帝喾之妻简狄吞玄鸟卵生了商代的先祖契。帝喾是伏羲氏的别号。伏羲妻女娲，可见生了契的简狄是女娲之族，也是伏羲之族，这因为他们在很长的历史阶段是同族婚——伏羲女娲是兄妹并夫妻的传说，折射的是同族婚社会状态。伏羲主图腾为龙，女娲主图腾是凤。《山海经·大荒东经》说"女和月母之国（即女娲氏）"图腾为"鵹"，《大荒西经》说出自"女娲之肠"的神人图腾为"有冠"的"狂（鵁）鸟"，"鵹""鵁"即猫头鹰的别名。

　　按社会发展先母系、后父系的规律，族群以女娲名族号，应该早于伏羲族号。因此，鸟鬵的出现，一开始造型的初衷，可能在强调模拟凤鸟。而伏羲之龙图腾的高标，自然也会晚于凤鸟图腾的出现。也许母系社会先于父系社会，凤鸟崇拜先于龙蛇崇拜，所以在商代，龙凤相合的器皿，多是凤体为主，龙体为辅，凤下而龙上吧。在安阳妇好墓出土的伏羲、女娲合体像，也是人身鸟爪的女娲在下，以龙躯为代表的伏羲在上（2图1-2）。

　　由象征龙凤合体之鸟鬵而来的商代龙柄鸮卣或绳柄鸮卣，在春秋战国之际曾是名叫"鸱夷"的盛酒器皿之前身（2图1-3）。这种盛酒器在商代有各式各样形状，它们大致器物像鸟，然后配上有龙或龙的借代物之图像，或在有龙纹装饰的器皿上安置鸟（2图1-4）。

　　《史记·伍子胥列传》载伍子胥由楚逃吴，为吴国建立了功勋后，因同事谗言而被吴王夫差赐死，死前说了一些绝话激怒夫差，于是夫差"乃取子胥尸盛以鸱夷革，浮之江中"——"鸱夷"，《史记·邹阳传》"子胥鸱夷"《集解》引应昭曰："以皮作鸱鸟形，名曰鸱夷。鸱夷，皮榼也。""榼"，酒器。

　　按："夷"通彝。《礼记·明堂位》："灌祭，夏后氏以鸡夷。"郑玄注："夷读为彝。""灌祭"乃浇酒类液体入地的祭祀形式，"鸡夷"就是鸡彝、鸡形的盛酒容器。"彝"，甲骨文象形手捧鸡、鸟；后为一些盛酒器皿的借代。"鸱夷"即鸱鸮形的彝器、酒容器，是商代王族祭祀的特定容器。显然在伍子胥自杀的时代，它已普及，有的已经变化成为皮制的了。《艺文类聚》卷七二引汉扬雄《酒赋》"鸱夷滑稽，腹如大壶，尽日盛酒，人复藉酤"，说明它在那时流行的情况。

　　西周、春秋战国时代的"鸱夷"，龙凤相合应是它传统的内涵（2图1—5）。似乎商代的入面盉（2图1—1）那种龙上凤下的格局，变为凤上龙下。如1986年陕西陇县边家庄出土：春秋早期秦国的龙流、龙柄凤盖盉（2图1—5）、2005—2006年陕西韩城梁带村出土：春秋早期偏晚芮国（M28）龙柄凤盖盉（2图1—6）、河南洛阳市润阳广场出土：春秋早期龙柄凤盖盉等（2图1—7），都可以看到个大概。这种原因和伏羲女娲民族集团，因为解决生存面积而迁徙分群有关，这将在本书其他章节说明。1988年，山西太原金胜村出土了春秋时代晋国的龙柄鸟尊，以及鸟盖龙柄匏（2图1—8），一望即知，晋国的龙柄鸟尊承袭自商代的龙柄鸮卣。晋国是姬姓贵族的封国，所以其接受龙凤

相合之观念时，特别注意到了凤鸟的造型：它绝不再是以猫头鹰为凤鸟的本鸟，而是用了传统中其他被视为吉祥的禽鸟——本鸟为鹥凫为基本的凤鸟。周王族视商族凤鸟之本鸟猫头鹰为凶鸟，随着商朝灭亡，作为商王族玄鸟图腾本鸟的猫头鹰便消亡了神圣，变成了不祥之鸟，乃至仍是今天民风民俗厌恶的凶鸟。我们从故宫博物院藏之战国早期错金龙凤盉（龙柄、鸶首、凫身）等（2 图 1—9），和战国晚期春成侯龙凤盉（龙柄、鸶首、凫身）等，可以得知，作为茶壶前身的东周盉，龙与凤结合，正所谓"龙中有凤、凤中有龙"仍然是其造型坚持的原则。值得重视的是，山西大同天镇沙梁坡 M31 出土的西汉、东汉的间的鐎斗，它是凤壶另一种形态的前身——它的凤鸟的头，已经抽象如今天常见的茶壶嘴；它的龙头柄也为今天的紫砂壶（如中国陶艺大师徐达明创作的"陆羽壶"）所沿袭（2 图 1—10）。东汉时代的流口立鸟虎（龙）柄壶（即龙凤壶）在中国，龙和虎往往联类而并称，例如自商代一直到五代，龙的躯体除某些状态为蛇躯而外，大多是虎躯。可能因为龙虎联类并举的缘故，也可能因为壶的造型者，看到前人此类器物之虎形龙而误判为虎的缘故，才做了这壶柄的。但无论如何，它都是龙凤相合，都是汉代社会理念重视的"阴中有阳、阳中有阴"观念强调下的产物（2 图 1—11）。晋代的鸡首龙柄壶、南北朝的鸡首龙柄壶、唐代的鸡首龙柄壶，它们都是造型观念十分明确的龙凤壶（2 图 1—12），它们传承的内涵越来越明确。现代我们通常使用的茶壶，当然是史前龙凤相合祭器的演化——它拟龙的壶柄已经概括、抽象成"S"形龙躯（甲骨文龙的字形做"S""C"形），凤鸟的头却依然留着它的痕迹。自大汶口文化鸟鬶的绳索纹把手出现至今，悠悠五千多年，多亏制壶艺人对传统的恪守，才让我们看到了这样的痕迹，这真叫人感叹（2 图 1—13）！不过更叫人感叹的是，位于德国德累斯顿西北的小城梅森瓷厂，他们建厂于 1710 年，就在 1715 年做出来这把壶，它的壶口形似鹰头亦即凤头，壶盖处有一条小巧的铁链链接壶口和壶把手——它的把手竟然是在商朝常见的鸟首龙（2 图 1—14）！所谓"礼失而求诸野"乎？古代龙凤相合之于器皿的意义，今天已经被人们淡忘，但是它仍然拜托现代茶壶的形体保留着记忆：龙凤相合，则"阴中有阳、阳中有阴"，龙凤相合，则阴阳谐和，龙凤相合，则龙凤的传人子子孙孙绵绵不绝！

第二节附图及释文：

2 图 1-1·商代的人面青铜盉（美国弗利尔美术博馆藏）

2 图 1-2·商代妇好墓出土的伏羲女娲合体玉雕
2 图 1-3·日本美秀博物馆藏：左：商代的龙并逢柄鸮卣（龙柄并逢为龙，即龙凤卣）
右：商代的绳柄鸮卣（绳索借代龙，即龙凤卣）

1-4

2 图 1-4·A.日本白鹤美术馆藏：商代的龙甲柄有冠禽形卣（以布满龙甲的柄借代龙。即龙凤卣）
B.日本白鹤美术馆藏，商代的龙并逢柄之立鸮纹卣
C.商代翅膀上盘着龙纹的商代鸮形彝器（鸱夷）
商代独立的凤鸟类造型物品，纹饰上的鸟与龙排序往往是首先突出凤鸟，这也被后世一些类似的造型所继承

2 图 1-5·西周时期的凤上龙下青铜盉
2 图 1-6·2005-2006 年陕西韩城梁带村出土：春秋早期偏晚芮国（M28）龙柄凤盖盉

2 图 1-7·左为河南洛阳市润阳广场出土：春秋早期龙柄凤盖盉
右为 1986 年陕西陇县边家庄出土：春秋早期秦国的龙流、龙柄凤盖盉
2 图 1-8·左为 1988 年山西太原金胜村出土；
春秋时代晋国的龙柄鸟尊（即龙凤尊）及鸟盖龙柄匏（右：即龙凤匏）

2 图 1-9·左为故宫博物院藏：战国早期错金龙凤盉—龙柄、鸷首、凫身等
右为战国晚期春成侯龙凤盉（《商周彝器通考》图 489）—龙柄、鸷首、凫身等

2 图 1-10·山西大同天镇沙梁坡 M31 出土的西汉、东汉之间的鐎斗

此为龙凤壶另一种形态的前身——凤头已经抽象如今天常见的茶壶嘴；它的龙头柄也为今天的紫砂壶所沿袭。

2 图 1-11·故宫博物院藏东汉时代的流口立鸟虎（龙）柄壶（即龙凤壶）

1-12

2 图 1-12·A. 晋代的鸡首龙柄壶
B. 太原北齐徐显秀墓出土的鸡首龙柄壶
C. 唐代的鸡首龙柄壶
它们都是龙凤壶

2 图 1-13·现代茶壶是史前龙凤相合祭器的演化——龙柄、鸟首依然可见

2 图 1-14·1715 年德国德雷斯顿梅森瓷厂生产的龙凤相合茶壶

第七章　再及男女祖先和葫芦图腾叠合

史前中国有些地区作为生殖神的人种 / 史前中国　祖先因异族血缘壮大了后人

我们或者可以从图腾传说中寻找女娲的原生地。

《山海经》里说女娲氏（女娲之肠）的图腾为"狂鸟"，亦即鸢。又说女娲氏（女和月母）的图腾为"鸱"，鸢、鸱，即鸱鸮[1]，今天通常称为猫头鹰。《大荒西经》郭璞注又说女娲氏"人面蛇身"。

在商周之际，人面蛇身的图像多见，我们可以认定这些图像模拟的是伏羲和女娲（1图1-1）。

伏羲女娲出自颛顼氏而为大昊氏。在大昊氏时代里，凡是认同龙凤图腾的文化群体，也因有了一种近似的价值取向而认同。

在这个认同龙凤图腾之庞大的文化群体里，天地、日月、龙凤崇拜交织在一起，似乎龙凤是生了日月、天地的父母。这就是伏羲女娲生十日、十二月的前提。

《大荒西经》说颛顼氏的图腾乃"蛇""鱼"，蛇即龙蛇，鱼即鱼龙。龙蛇、鱼龙古人常常笼统地归为一类。图腾是要继承的，作为颛顼之子的女娲当然要继承龙蛇或鱼龙图腾。这就是"人面蛇身"传说产生的基础。伏羲与女娲既然兄妹兼夫妻，当然也要"人面蛇身"。

《庄子·大宗师》说"豨韦氏（得道）以挈天地"，这豨韦氏即豕韦氏、女娲氏。《左传·昭公二十九年》指出，豕韦氏世职"豢龙"——养龙，也就是说豨韦氏是龙蛇崇拜之象征的专职维护人。《左传·昭公十七年》里说的"大皞氏以龙纪"亦即大昊氏以龙为主图腾崇拜，说大昊氏必并举女娲氏，女娲氏主图腾鸢、鸱，即其凤鸟崇拜之外也有龙崇拜，正如伏羲氏主图腾龙蛇之外也有凤鸟图腾。

豨韦氏、豕韦氏之豨、豕，猪也。女娲氏图腾有凤鸟、龙蛇，也有猪。如果猪与龙蛇异质同构是龙的一种形态，那么距今7200-8200年的兴隆洼文化已经有了猪（豬）头骨与蛇（石块堆塑的蛇身）图腾图像。我们且叫它猪首蛇躯龙。

兴隆洼文化向下发展是赵宝沟文化，猪首蛇躯龙图像仍然传承不衰（1图1-2）。继而距今4800-6400年的红山文化（在内蒙古赤峰敖汉地区）出现了距今5300-5600年之间的鸮首猪嘴蛇躯龙，更出现了以鸱鸮为本鸟的凤鸟。兴

隆洼文化、赵宝沟文化、红山文化基本发生在同一个范围。

红山文化之所以以鸱鸮－猫头鹰为本鸟的凤鸟，因为它参与了红山文化鸮首猪嘴蛇躯龙的异质同构，合乎"龙中有凤、凤中有龙"的事实，所以可以认定这就是女娲氏的一种凤鸟。

如果上述说法可准，那么红山文化就可能是传说中女娲氏的原生地。

关于古老的豕韦氏的活动范围，不由得让人想起南北朝时期见于记载的室韦族，其活动在嫩江以西的大兴安岭一带，有"东胡"之称。红山文化出土的女神像，如果形象来自豕韦氏，其深目碧眼，也大有"胡"相（1图2-1）——也许我们民族早期同族婚姻导致后代体质欠佳，于是会将异种族女性或男性当为生育健康、聪明后代的种因，从而有了生殖神造像以异族为模特的可能。红山文化女神像时代以前的兴隆洼文化之神巫雕像（1图2-2）、赵宝沟文化之神巫像（1图2-3），或也就是作为模特的吧。

无独有偶，山东烟台长岛县北庄遗址出土的北辛文化之男性陶塑面具（1图2-4），应该也属于将异种族女性或男性当为生育健康、聪明后代而塑的模特吧。

其实，史前先民已经发现了近亲不蕃的道理，于是就有了避免近亲通婚的婚姻方式。大约抢婚于异族之婚姻方式曾大行其道。然而，抢什么样的他族男子或女子为最好呢？当然族类相隔越远越好——于是能够生育健康、聪明后代的男女模特就塑造了出来：是那些非华夏种族的人。

这种非华夏种族的人，就是那个时代的生殖神模样。

或者，深目高鼻的生育良人，不一定被孤陋寡闻的族群易得，但有人的模样标准总是可以"按图索骥"、八九不离十。

准此，陕西商洛市洛南县出土的人头葫芦瓶（1图2-5）最能说明问题——这是一只瓶口塑为白种女性人头的瓶子，一件人头与葫芦异质同构的瓶子，请注意这是一位波状金发、高准深目的白皮肤女人；将她与葫芦异质同构，是希望她如葫芦那样孕子多多。陕西咸阳长武县、甘肃秦安县寺咀坪等等，出土的异族女人头与葫芦异质同构的生育图腾神陶瓶，就都是那个时代非华夏种族之人作为生殖神的模样。

闻一多先生曾指出：伏羲女娲是诞生自葫芦的一对人祖[2]，甚确。

虽然他们是一对男女葫芦瓜，是日月连理树，在文献称谓上往往以一方概双方，但产生在商代末期的《易经》当中，所及的葫芦（其文字为"包""瓜""弧""狐"等），除偶尔指渡河作为助浮的器物外，几乎无一例外，均为妇女的借代，而当时的妇女也认为自己是女娲的传人。同样，《易经》凡述及月亮，则皆借代女人。

葫芦与女人异质同构的典型艺术作品，在仰韶文化和崧泽文化当中可以看到。而东方一带史前文化艺术品中少见典型的反映。

一切瓶罐最初的仿形可能都来自葫芦。如果伏羲女娲是一对葫芦的话，山东博物馆收藏的红陶连体罐之造型初衷，可能涉及其内涵——这是由一根管道

相通两罐之间的连体罐，每个罐下有三条腿（1图2-6），它可是伏羲女娲夫妻不会分离的反映？

在商周时代，伏羲女娲一对葫芦的传说，其伏羲葫芦似乎叠合进了青铜盉，其女娲葫芦先叠合进了鸮形提梁卣，后化成了鸮首与葫芦异质同构的尊。

1图3-1这件商代的青铜盉可能拟自然神河，即黄河河神，也可能拟名字叫"河"的祖神。史前葫芦图腾往往和女祖先互相换位，也许随着社会发展人们认识到生育不纯是女方的事，男方可能播精甚多，更使葫芦多籽，于是就有了将男性神灵与葫芦异质同构的动因。此盉雄性生殖器设计为壶嘴，其外泄的水就如"河"之滔滔——在巫术的语境里，这水似乎特别容易让人受孕。

商代的鸮形提梁卣（1图3-2）就是与玄鸟、葫芦图腾神物异质同构。玄鸟的本鸟是猫头鹰；女娲主图腾是猫头鹰，二者彼此换位是自然的；作为壶类的提梁卣，仿生葫芦也无大碍。

战国时期追忆女娲图腾的两个仿生葫芦造型的青铜壶很值得介绍：

1图3-3图的青铜壶原名曰"鹰首提梁壶"，出土于山东诸城（国家博物馆藏）；1图3-4图的铜壶原名曰"鸟盖瓠形壶"，出土于陕西绥德（陕西博物馆藏）。两个青铜壶出土地点虽然不同，应该均为战国时期追忆史前人祖女娲氏图腾形象的彝器。

今山东诸城、陕西绥德之战国时期的人，在追忆女娲氏什么图腾？我想它们是：

葫芦；

鸷鸟。

今天我们最常见的喝交杯酒婚俗，就是葫芦崇拜的活化石——男女各执的酒杯相当于一只葫芦分作两瓣瓢，交互的双臂好比中分为二的葫芦藤；喝了其中的酒，意味葫芦般多子的神气就附体了。一个葫芦分为两瓣瓢为合卺仪式必备，也许来自伏羲女娲二者本为一个葫芦的传说。或许二人之一即可代表二人，也是史前女人和葫芦异质同构之器皿颇多的原因。

鸷鸟是女娲氏的主图腾。商代崇拜的鸷鸟是玄鸟，亦即凤鸟，凤鸟的本鸟是猫头鹰。这凤鸟在众多出土的商代图像中屡见不鲜，这里不再列举。

这两件青铜壶的器盖，一件明显生着一双猫头鹰的毛角，另一件生着鸷鸟的勾喙也毋庸置疑。它们的器身，也明显地在拟葫芦之形。所以二器都是葫芦和鸷鸟的异质同构，自然也都是代表女娲氏两种图腾的异质同构。

特别应该注意的是，这两件器盖上鸷鸟的眼睛—鸟的眼睛一般不这般凸突于头骨之外，所以它们该是在模拟龙的眼睛。我认为承袭自大汶口文化之鸟鬶之鸟的夏代青铜爵，整体造型是在模拟想象中的太阳鸟亦即凤鸟，爵上过去叫"衡"的两个柱，在模拟太阳鸟、凤鸟的眼睛。若准此，四川三星堆凡生着爵上"衡"之两个柱似的眼睛神物，便是太阳鸟的眼睛—太阳本是鸟，即便化形为人，其本质仍是鸟，故而爵上两个柱似的龙眼睛常常长在人面上。那么为什么我又说两件器盖鸷鸟眼睛是模拟龙眼睛呢？那因为自龙凤图像诞生以来，龙凤的造

型从来没有脱离开"龙中有凤、凤中有龙"的基本原则。今山东诸城、陕西绥德之战国时期的人，为了说明拟葫芦器盖上是凤鸟的头，便让凤鸟头上生了象征龙的凸突于头骨之外的眼睛。其实四川三星堆遗址出土过青铜龙，那龙的眼睛就是柱一样凸突的。

这两件青铜壶，或者可谓"凤首瓠身壶"，或"女娲氏图腾壶"。

本书第九章第 5 节有关于葫芦的叙述。

注：

[1]《尔雅·释鸟》郝懿行疏："狂，一名茅鸱，喜食鼠……鸺鹠也……即今猫儿头……夜猫"。"鸮"，猫头鹰。女娲为帝喾之妻，殷人为帝喾之后，女娲主图腾为以猫头鹰为本鸟的"鸮"，被殷人继承，于是以猫头鹰为本鸟的凤鸟，在殷商时代的图像中多见。

[2]《闻一多全集》，三联书店 1983 年第一版，P59。

第七章附图及释文：

6 图 1-1·商周间龙尾相互勾连的伏羲女娲（天马 - 曲村遗址北赵晋侯墓第三次挖掘出土）

2 图 1-2·赵宝沟文化猪首蛇躯龙

1-2

1-3

1 图 1-3·红山文化龙

1图2-1·辽宁建平牛河梁出土的红山文化女神像（左：正面，右：侧面）

2-1左

2-1右

1图2-2·兴隆洼文化

2-2

1图2-3·赵宝沟文化遗址出土的凹目异族人形象

2-3

1图2-4·山东烟台长岛县北庄遗址出土

2-4

1图2-5·陕西商洛市洛南县出土的人头葫芦瓶

2-5

175

1 图2-6·大汶口文化
连体罐

1 图3-1·商代的人
面盉

1 图3-2·商代的鸮
形提梁卣

1 图3-3·山东诸城出
土的青铜壶

1 图3-4·陕西绥德出
土青铜壶

第八章　日月崇拜乃铺首的祖源

第一节　铺首的旧义及我见

铺首，一般解释为：门上的椒图，一种兽面衔环的装置，叩门有声，是开门的通知器。唐代学者说铺首的"铺"应该是"拊"字，用于扣持着敲门的东西。

椒图是"龙生九子"中一个儿子的名字，是龙图腾定型之后称其定型过程中某种龙图像的名字。"龙生九子"是对龙图像归纳后的创新性总体命名。"九"本来是泛指多的数字，但被后人牵强固定为确指数量一、二、三、四……之"九"。

以上前人的解释都不彻底。

我认为铺首的源头或如此：

一、铺，首先是古祭祀器皿上的图腾类纹饰之首，因它鼻口衔连以环，有特定的象征意义，且衔环被摇动的声响有提示作用，从而转移为今字典上所说的"铺首"。

在这个意义上讲，"铺"指代青铜器皿。《宣和博古图录》十八《周刘公铺铭》："刘公作杜嬬尊铺永宝用。"注家认为"铺"是近似祭器陶豆一类的青铜器皿。准此，这个"首"则指设在青铜器皿上衔环的图腾神物之首。

二、"铺"有铺舍、铺屋的意思。

若准此，对照今天尚能看到的青铜器皿之铺首和门上铺首的孰先孰后，这个意义上的"首"则指代铺舍、铺屋门上衔环之图腾类纹饰之首。

为此，我们不妨称祭器上的铺首曰前铺首，门上的铺首仍曰铺首，以方便寻找一下铺首的源头：

1. 它来自史前的伏羲女娲作为异质同构之图腾的形象。

2. 它演化自史前的太阳神并月亮神之形象。

3. 在商代它是商王族的族徽形象。

4. 在周代，本为商王族宣示权威的青铜礼器，成为各个诸侯国之间的礼器，是显示其地位的重器，因为君权神授的原则必须炫耀，所以前铺首上象征日头、一头双身龙的形象，有了适合时代性的变化——鉴于龙兴雨属阴的归类，更鉴于几千年家国需阴阳和谐的信仰，因此代表阴的龙和代表阳的圆环结合在了一起，于是龙属水、水代表地，圆代表天、天属阳的龙图腾衔环模式出现了。

5. 在汉代，这种前铺首有的和作为胡人出身之奴仆形象叠合，卑化成为有一定身份人家的门户之守卫象征，并卑化为器物、容器所代表之财物看守的象征。

在上述"1"的时代，应该指文献上所谓帝颛顼授命帝喾司天理地之时。

据濮阳西水坡帝颛顼遗址碳 14 测年得知，承续着北辛文化的濮阳西水坡文化和大汶口文化几乎同时发生，专家说，两者的文化呈现出你中有我、我中有你的状态，它们距今 6400 多年；若北辛文化是少昊文化，西水坡文化是颛顼文化，则大汶口文化乃帝喾大昊文化。

就文献上来看，少昊氏凤鸟主图腾崇拜，大昊氏龙蛇主图腾崇拜——民族之源不灭，图腾就会继承，大昊氏的龙图腾一定会继承少昊氏的凤图腾，乃至出现了中国图腾图像中"龙中有凤、凤中有龙"的特征：

因此自距今 6400 多年以后，凡出土"龙中有凤、凤中有龙"的图像，大概都承认自己和伏羲女娲有"打断骨头连着筋"的关系。

若准此，则：

大汶口文化有"龙中有凤、凤中有龙"同构体（典型器皿鸟鬶即是）；

含山凌家滩文化有"龙中有凤、凤中有龙"同构体；

红山文化有"龙中有凤、凤中有龙"同构体；

良渚文化有"龙中有凤、凤中有龙"同构体；

石家河文化有"龙中有凤、凤中有龙"同构体……

以上判断，是前铺首的形成基础，这种基础本书有多处介绍，此处不赘。

第二节　前铺首的初相

大汶口文化已有作为伏羲或女娲近似之图腾的形象，它看似装饰在陶罐上的一只线刻的前铺首（2 图 1-1；这是后世青铜器上面的所谓"兽面纹""饕餮纹"的前身）。

如果作为夫妻兼兄妹的伏羲女娲彼此可以互相代表的话，这个图形即是伏羲女娲类的祖神象征，当然，瓶罐演化自葫芦，史前葫芦器皿多象征女性甚至与女人异质同构，说大汶口文化这只陶罐上的神物形象是女娲之象征也不为过。然而大汶口文化也有写实状态的被发祖神头像玉雕，其为男或女之性别，这里姑且不论；

含山凌家滩文化也有作为伏羲女娲化身之两头一身龙，固然这两头一身龙的龙头近似虎头（2 图 1-2），但它不仅说明濮阳西水坡遗址龙虎联类并举之图腾崇拜对其影响，更说明后来前铺首形象类虎的来历悠久，远在距今 5000 年以前；

红山文化已有作为鸮头猪嘴蛇躯龙图腾的形象，那鸮头猪嘴的形象，更是近似后来的前铺首（2 图 1-3）；

良渚文化人龙共身神像之龙头形象，也近似后来的前铺首（2 图 1-4）……

以上"2 图 1-2"形象的典型，见于：

山东龙山文化的日头、月脸像（2 图 1-5）；

石家河文化的日头、月脸像（2 图 1-6）；

石峁遗址的日头或月脸石雕像（2 图 1-7）……

这里所谓的"日头"，是以人或人与兽异质同构的头部图像来代替太阳者。今民间仍有以日头称谓太阳的。

所谓的"月脸"，是以人或人与兽异质同构的头部图像来代替月亮者。好像古代诗人就有称呼月亮为月脸的。

山东龙山文化的日头、月脸见于日照两城镇出土石锛之两面上似"兽面"的线刻图案，它一面羽冠中有圭形冠饰并豁唇露齿的是月脸——豁唇的兔是月神（2 图 1-5 左）；鬃耳之中戴圭形冠、"唐老鸭"似的嘴里有门牙并有獠牙一左一右，当是日头神（2 图 1-5·右）。在传说中，日月都是会飞的鸟，所以羽冠、翅鬃说明了它们会飞，它们圆圆的眼睛也在模拟鸟眼。

石家河文化的日头、月脸多有翅鬃，与此日头、月脸造型构思如出一辙（2 图 1-6；此图刻在玉石上，它正面是日头，反面是月脸）。传说它们都由鸟载之从东方到西方，所以此玉雕特别刻了一只日月双面鸟为承载。后来三星堆翅耳纵目的日头像，正是这一玉雕形式传承的极化。

龙山文化承接了大汶口文化。山东龙山文化的日头、月脸证实了《山海经》里伏羲女娲兄妹兼夫妻一起生了十日并十二月的记载有据。二人生了日月也就等于生了天地；《国语·楚语下》所谓的重司天、黎理地，就是伏羲司天、女娲理地。既然如此，伏羲便可以是太阳，女娲便可以是月亮。归根结底，伏羲女娲就可以代表太阳、月亮，也是日头、月脸的原始状态，更也是前铺首的原始出处。

石家河文化的日头、月脸和山东日照两城镇出土的内涵一致，只是形式更多。甚至我们也能看到生着豁唇如兔唇的月脸玉雕（2 图 1-7；藏于美国芝加哥美术馆。其为一面日头，一面月脸神像，它们所戴皇冠下部拟竹节冠基，上部似耸立的羽毛。神像头两旁生着翅鬃，珥环之耳垂有分开的豁口：那是拟耳垂开裂状。神像一面獠牙而人目，一面豁唇而旋目。其与美国斯密塞纳美术馆藏竹节体两头一身的双面神灵当属同一种类，见 2 图 1-8，此神像头两旁生着双翅，文身，可见其出自鸟图腾并文身的民族。左面的神像獠牙而人目，右面的神像旋目而豁唇——獠牙、豁唇均为拟一种图腾动物的特征。神像的另一个头是龙头或虎头，这和良渚文化人龙共躯神产生的信仰背景相似。特别应该注意的是连接两个神头的拟竹节造型！它证明石家河文化遗址的先民们属于竹崇拜的文化集团）。

石峁遗址的当中作为日头的石雕像不少，虽然遗址中也不乏石家河文化风格的日头或月脸，但它的日头形象（2图1-9），却开启了商代青铜彝器上所谓"兽面""饕餮纹""夔纹"形象的造型特点，也更像后来的前铺首。

"2图1-3"玉雕"C"形龙的龙头，虽然是红山文化龙的一种形象，却很像商代青铜器上的"饕餮"，也多像商王族一头双身龙族徽的龙头；在一些器物的提梁两端，其类似的头也以两头一身龙状态呈现（2图2-1）。无论一头双身龙还是两头一身龙，都是伏羲女娲的图腾之身。作为分司天地的伏羲、帝喾、帝俊、大昊，是男祖神，也是天空、太阳，作为女祖神的女娲、女和、羲和、常仪、嫦娥，也是大地、月亮，他们在王族彝器上，至少可以宣明器物的主人是龙凤、日月的世间正宗的后代，后世将他们装置在门上，这恰恰是宣告门里的主人是龙凤之祥、日月之光佑护的人之上人。

2图2-2之前铺首，较典型地见于陕西眉县杨家村出土的西周初青铜器窖藏单五父方壶乙双耳上。它左右两个螺角的龙头，与2图2-1的龙头近似，与二里头文化之一头双身龙的龙头近似，而龙头上的衔环曾见于商代武庚叛乱时代青铜彝器——如罍之双耳连环（2图2-3。图见李龙俊《陕西宝鸡石鼓山墓地出土铜器仿制现象研究》，载《考古》2018年5月）。这作为代表伏羲女娲的龙头之衔环，除了实用的意义外，也有象征着日月的可能，因为武庚虽然不再敢像灭国之前的商王那样宣称自己是人间的太阳，但作为太阳家族的心态不泯，总能流露出来。稍后有些衔环也可能没有实用的意义，如陕西宝鸡陈仓区千河魏家崖出土的战国金质似前铺首，它高2.8厘米、宽1.5厘米、重10克（2图2-4），其衔环是玉石做的，显然不是实用于提携的。

大约战国时代出现了铺首，河北文物研究所藏、战国铜铺首高74.5厘米、宽36.8厘米（2图3-1），看尺寸它可能是墓门铺首。此是古代翅鬈、翅耳日头神像造型的一种继续，这铺首戴皇式冠，冠的中心是一只凤鸟，铺首左右耳，是异质同构翅膀的遗留；并且在头顶两只翅耳上各有一条龙。

四川三星堆勾色旋目一头双身龙形象之日头（祝融）乘两龙像，其带角皇冠下面之一左一右似眼眉的两条龙躯（2图3-2），正是这件铺首头顶翅耳左右各有一条龙之记忆模糊了的表现。2图3-2日头神像耳朵并不太大，它应该是现实中巫师修剪耳朵的反映；它很像一左一右附着在脸庞上的两条翘尾龙，后世铺首上的翅鬈、翅耳，模模糊糊地沿袭中常有些龙蛇的形象蜿蜒其中，很可能是它的痕迹（关于石家河文化、三星堆文化巫师歧耳的服饰特征，参见本书十三章第十三节）。

第二节附图及释文：

2图1-1·山东潍坊博物馆藏大汶口文化初期刻在灰陶罐上的祖神（右为局部）

2图1-2·安徽凌家滩文化之一头双身龙

2图1-3·红山文化玉雕凤毛角猪嘴蛇躯龙像

2图1-4·良渚文化戴凤冠人首与龙首共身像

2图1-5·左：山东日照两城镇龙山文化遗址出土石锛上双面线刻的日头像
右：线刻月脸像

1-6

2 图 1-6·石家河文化之日头、月脸玉雕双面像（右为线图）

1-7

2 图 1-7·美国芝加哥美术馆藏戴下部拟竹节皇冠、发饰耸立的石家河文化双面玉雕神像

1-8

2 图 1-8·美国斯密塞纳美术馆藏竹节体两头一身的双面神灵

1-9

2 图 1-9·石峁遗址出土的日头月脸石雕像

2 图 2-1 · 商代青铜器上常见的伏羲女娲一头双身龙两种化身形象
——我们从它们的头上不难看出红山文化等一些龙头之痕迹（2 图 1-3）

2 图 2-2 · 陕西眉县杨家村出土的西周初青铜器窖藏：单五父方壶乙

2 图 2-3 · 图见李龙俊《陕西宝鸡石鼓山墓地出土铜器仿制现象研究》，载《考古》2018 年 5 月

2 图 2-4 · 玉环金铺首，战国

2 图 3-1·河北文物研究所藏战国立凤蟠龙纹铜铺首

2 图 3-2·四川三星堆出土的巡天待岗的十个日头之一

第三节　汉代的铺首

汉代铺首的开始，承袭着周代的铺首造型的内涵基本变化不大。例如：

1984 年山东博兴出土的铺首即是古代鬃翅、翅耳神像造型的一种继续——在带角的皇冠左右，鬃翅、翅耳上仍有十分清晰的羽毛毛翮的刻画。它们呲牙咧嘴的样子，仍存有山东龙山文化、石家河文化等日头、月脸的神貌遗容（3 图 1-1）。

陕西神木大保当出土汉代头上有双翅的铺首画像石——画像石上的铺首，是古代鬃翅、翅耳日头、月脸神像造型的一种继续（3 图 1-2）。

山东滕州龙阳店出土了伏羲女娲为护守的铺首——画像石上的铺首，也是古代鬃翅、翅耳神像造型的一种继续：它皇冠旁的双翅很夸张。伏羲、女娲交尾在铺首的衔环之中，反映出在设计者心中，铺首神地位略高于生了日月的伏羲女娲。就文献记载看，高于伏羲女娲的中国祖神是颛顼。《国语·楚语下》记载，颛顼的后继人是伏羲女娲，亦即重黎。既然帝颛顼诞出了生育日月、中华子子孙孙的伏羲女娲，那么帝颛顼也可以是代表天地、人类之祖。显然在这件画像石设计者的眼中，铺首的神品很高（3 图 1-3）。这个铺首的图形让我想起了赵宝沟文化的这件玉雕：公元前 5200 年 - 公元前 4400 年的赵宝沟文化遗

址出土的疑似日头或月脸玉雕像（3 图 1-4），似乎神品是一切前铺首之最高：如果此说可准，那么直接的前铺首源头就算快到头了。如果这件玉雕不是伏羲女娲同一级神品的模拟，也该是日头或月脸的代表——若真是日头或月脸，那么前铺首的祖源也就迎刃而解了。

这类铺首明显地与史前（3 图 1-1）及夏商周时代器物、容器上以前人所谓的"兽面""饕餮纹""夔纹"相承续。这种承续大半是文化内涵似是而非的记忆。

再回头看以上论述"5"之"卑化为器物、容器之看守的象征"，大约到了汉代，特别是陶质容器之作为双耳的"铺首"造型，出现了胡人面貌、借代胡人的胡人服饰特征状态之造型；特别是汉代画像砖之门扉上面，出现了胡人头像为主角的铺首。

汉代陶制容器双耳的前铺首造型出现胡人面貌，一是胡人面貌乖戾，违和汉族人司空见惯的同胞面孔，有如铺首之神头鬼脸给人的印象，二大致是胡人入华特有的语境所致。

汉代文明发达，那时世界许多国家、地区的人到中国寻求发展，而且颇有进入富贵阶层者。

外国人入华而步入社会上层者，最具代表性的人物是金日磾，他本为匈奴休屠王太子，汉武帝时归汉，赐姓金。初没入官，后由马监迁升侍中，笃实忠诚，为武帝所信爱。汉武帝死，他与霍光同受遗诏辅政，封秺侯，死谥敬侯。唐代诗人李贺《绿章封事》有"金家香衖千轮鸣"之语，来形容他在汉代的社会地位之显赫。但更多的外国人入华者，还是充任仆夫役卫等下层角色。

入华留下的胡人成了大户人家奴仆者，他们没有土著人通常复杂的社会关系，也没有什么后退之路，从而对容留他的主人有必须的依赖和忠诚，主人经过一定的审时度势，对他们也比较信任，家中的财要也会放心他们看守，让他们成了"守财奴"，更因为"守财奴"在那时是社会性的存在，所以他们死心塌地、忠诚不二，成了形象符号，叠合成了器皿上的前铺首装饰。

例如 3 图 2-1，胡人的特征是双丫髻——即头发须在头顶盘结成一左一右两个抓鬏，这用于表明他们的身份等同社会上一般的儿童。双丫髻应该起始于商代，它本是商贵族模拟龙角的发式，是商王族青铜器上模拟日头上的一对龙角。商朝灭亡，它成了胜利者属有之下人区别身份的服饰。正如旧时地主家里的仆夫、长工被称为"兒汉"，其"兒"就是孩童之"儿"的古读音。旧时的"丫头子""丫鬟"、今北京的方言"丫挺（丫头生的）"之"丫"，就是指这种模拟人面一头双身龙的双丫髻。图中强调了胡人多鬚，正所谓"髯胡"，其颧骨上还有劓面的表示。劓面亦即文面。据《东观汉记·秉耿传》，我们知道，汉代的匈奴人有遇到大悲大慽之事用刀割脸的风俗。割脸留下的面孔，就像本图人物的脸面——劓面。

特别要注意的是，这种丫髻"髯胡"奴仆"铺首"基本烧结在小口大肚的

陶罂上，这罂子谐音同"赢"，当获利讲，忠诚的"髯胡"奴仆守着获利而得的财物，就是"守财奴"的实际意义。

3图2-2也是饰双丫髻"髯胡"的奴仆，不同的是其胡须编结做辫子。西汉文学家王褒曾写《责髯奴文》说到胡人奴仆的胡须"约之以继线"，亦即以帛绳编结。这种风俗或来自两河流域。

3图2-3陶罐干脆省略了"髯胡"的双丫髻和劈面，只用他们"约之以继线"的编结之胡须作为守财奴的借代。

从画像砖上反映，汉朝和匈奴的战争，因汉军战术的改变，匈奴大大失利，这就导致大量匈奴人成为了战利品，其身份也就由战俘变成了汉朝大户家中的仆夫、劳役，他们就等同于汉人的奴隶。在这个前提下，汉人大户一定觉得"匈奴"读音近"凶奴"，如此的读音万一有了咒语的效应，岂不是让应该给自己带来吉利如意的奴仆却带来了晦气的"凶"！于是，在他们授意的图画里，强调出匈奴民族仆从的劈面特征，以求读画者从劈面之"劈"音似"利"的角度上，认定其奴仆为"利奴""利仆"，是让人得利无"凶"的奴仆。特别是本图那劈面人表示行举手礼的双手之间，所谓铺首衔环之中的"夫"字（3图2-4），更强调了劈面者的身份——他是男人，但也是役夫、仆夫，这"夫"相当于不讲人权时代的下等贱佣、苦力之"伕"。

3图2-4劈面仆夫鼻子下面的衔环，正是本章2图2-4、2图3-1、3图1-1、3图1-2、3图1-3的铺首衔环，说明汉代守财奴铺首是祖神伏羲女娲、日头月脸的卑化之结果，反过来看日头月脸、伏羲女娲之于铺首，其意义都在于让这些伟大的神灵来保佑安装铺首在门上的这个人家。

第三节附图及释文：

3图1-1·1984年山东博兴出土的铺首

3 图 1-2·陕西神木大保当出土汉代头
上有双翅的铺首画像石

3 图 1-3·山东滕州龙阳店出土的伏羲女娲为护守铺首的画像砖
3 图 1-4·赵宝沟文化遗址出土的疑似日头或月脸玉雕

3 图 2-1·汉代作为守财奴形象的陶
罐耳饰

3 图 2-2·汉代作为守财奴形象的陶
罐耳饰

3 图 2-3・汉代作为以辫须借代守财奴形象的陶罐耳饰

3 图 2-4・汉代画像砖上的劈面胡人形象之铺首（青岛崇汉轩汉画博物馆藏）

第九章　博山炉崇拜的祖源

第一节　博山炉是龟鳖驮着的吉祥物

博山炉的内涵酝酿在史前

中国古代祭祀、奉献神灵的方式如焚之、埋之、投入水中、放置山上等。焚、埋，想象天上、地下的神灵可以由此接到奉献；投水、置山，大约想象接受的对象和焚、埋大同小异——正如中国农民心中的坐江山、占天下的意义一致。所谓的博山炉的渊源，是不是可以由此切入呢？

分析汉唐时代的博山炉，其上面皆为山，其柄虽然变化多样，但基本有这样几种形式：

一、龟驮博山炉（1 图 1-1）；

二、龟或龙与人举博山炉（1 图 1-2）；

三、龟与龙或凤驮博山炉（1 图 1-3）；

四、龙或凤驮博山炉（1 图 1-4）；

五、龙与凤的借代物支撑博山炉（1 图 1-5）等。

按中国人汉代以前"信仰艺术"的母题，龙凤是其核心。既然如此，上述几种博山炉的炉柄，其中的龟和人一定和龙凤关系密切。当我们看到南阳画像砖龟穿过人头龙身伏羲女娲交尾的内容（1 图 1-6），就会恍然大悟：伏羲主图腾崇拜为龙，女娲主图腾为凤，传说两位中国人的老祖宗是夫妻兼兄妹，他们的图腾共有共享，那么龟就成了关键——

按最早的文献记载，少昊之后是颛顼，颛顼之后是帝喾重黎氏。颛顼氏的主图腾是什么呢？答曰：龟。

若此说可准，那么在博山炉座上和龟龙为伍的人，就是玄冥神（1 图 1-7）。

有的学者指出，作为香薰之博山炉的样式，早在公元前六世纪小亚细亚中西部吕底亚王国时代已经流行（1 图 2-1）。不过有这一图像文献应该引起重视，在中国 5000 多年前的红山文化遗址曾出现了陶豆状的熏炉，而后来博山炉的式样，则是由豆和豆上的博山组成的。

汉画像石里西王母之神座与博山炉的基座相似（1 图 2-2），给人以遐想：《山

海经·大荒西经》载"昆仑之邱"西王母居处有"炎火之山，投物辄然（燃）"——这种传说有可能是汉画西王母神座与博山炉基座相似的想象出处，但更可能的与史前母系社会使用熏炉的意义有关。

上图之西王母神座的想象基础的根基，极有可能来自红山文化这种熏炉产生的语境（1图2-3）。红山文化一个时段应该有母系社会之物质文明的反映。此时的熏炉一定有超出实用意义之外的特殊意义——它豆的腹下有算漏，因为那时人们席地坐卧，它显然不是用来熏香被褥的，可能是召唤神灵降临的法炉。

陶豆是自史前到清代（清时陶豆换瓷豆）一直没有变更材质的器皿（1图2-4），如果将豆上置以象征通天的山，就是博山炉了。

第一节附图及释文：

1图1-1·汉代龟驮五山博山炉
1图1-2·汉代龟人（禺强）龙驮五山博山炉
1图1-3·汉代龟凤驮博山炉
1图1-4·战国龙驮博山炉
1图1-5·象征龙的竹子支撑博山炉
1图1-6·河南南阳画像砖上的伏羲女娲和颛顼

1图1-7·此为1图1-2的局部；博山炉座上颛顼的北方大神之执行神玄冥
1图2-1·公元前六世纪吕底亚王国的熏香炉
1图2-2·汉画像石里西王母之神座与博山炉的基座相似

1图2-3·红山文化遗址出土的熏炉（出土时为倒扣状）
1图2-4·大汶口文化的祭天陶豆

第二节　颛顼之图腾龟

龟曾是中华民族精神文明的象征／龟曾是中华民族母系社会的主图腾／视死
如生的先民以龟呵护生命之重／龟鳖圆盖象征天十字形腹甲象征地

　　龟曾是中华民族精神文明的象征，已知的商代钻灼龟甲占卜和含山凌家滩
文化摇卦卜算的玉龟筴筒就是证明（2图1-1）。
　　含山文化距今已有五千五六百年以上的历史。这块玉版出土时装在龟壳里。
玉版上的刻画，是天圆地方概念的体现，也是天地之中外面即四面八方之概念

的体现。其中心圆圈套十字（⊕）用以表示天地四方的图形，在大汶口文化鸟的臀上，以及商代女娲及女娲图腾之龟鳖、兔子的图像、图形上仍然可以看到。这说明人类头顶圆天、足走四方的认识和鸟、龟鳖有关系。传说女娲杀鳖以救天地，其传说启始的时间，应该在这块玉版产生的时间以前。

崧泽文化遗址出土的一身两首六足鳖，不由得让人联想起凌家滩装在龟壳里的玉版、玉版上的图案——此鳖两首六足，是为八个方向。一身两首，传统的名字叫并逢；后来的并逢皆寓意雄雌交合、阴阳谐调（2 图 1-2）。崧泽文化在后来受到了含山文化的影响，良渚文化则继承了崧泽文化。

商代用龟甲占卜是众所周知的事。含山凌家滩出土过玉龟筴筒，当中有玉制的卦签，一如我们今天庙中仍见的摇卦卦签；红山文化遗址也出土过玉龟筴筒，其用途应似乎是摇卦。

从史前到周代，只要将祭祀占卜当作宗教信仰的主要体现形式，龟的象征意义就不会泯灭。古人用"龟玉"这两个字泛指国家重器[1]，龟玉龟玉，其组词排列的次序，至少是龟一度在重要程度上曾有高过玉的表现，似乎在说通天之灵，龟更胜玉；也许史前文化用玉雕琢成龟筴筒里，已涵及了这种认识。

如果红山文化、含山凌家滩文化都与大汶口文化关系密切，那么在大汶口文化遗址里发现的大批用龟甲来护膝、护生殖器的男子墓葬[2]，就传达出来这样的意义：龟给他们以生育的能力、龟给他们以生存的能力——在甲骨文里，有一个"祖"字特别应该注意：它象形男性生殖器，而生殖器当然是生育的关键；在甲骨文里，商王祖先帝喾的"喾"字、汤武的"武"字特别应该注意：它们的字形里都强调了弯弯膝盖下的一只大大的脚掌，而脚之所以能为生存奔走乃膝盖活动之功。显然，族源之头也来自大汶口文化的商王族，将生育、生存意义看得仍然和祖先那样重，而他们钻灼龟甲的占卜，又正是大汶口文化先民用龟甲来护膝、护生殖器这一崇拜行为的另一形式体现。

如果大汶口文化就是少昊传承至大昊的文化，我国史前关于东方沿海的神话就能得到落实。

古人视龟鳖为一类。在东方沿海地区大壑居住的少昊氏乳养了颛顼氏，颛顼氏的图腾是"鱼妇"[3]，亦即龟鳖。颛顼氏龟鳖图腾当然是继承自少昊氏。颛顼氏当然也会把龟鳖图腾下传给女娲氏，女娲定也会与既兄长又丈夫的伏羲氏共同崇拜这一图腾。

因此，女娲杀龟鳖以修复崩倾的天地之传说，乃图腾神具有生死攸关之际牺牲自己以保护族人的品质的认定。

过去有个叫"鳌天"的词汇，是对女娲断鳖足以支撑天空的简述。过去还有"鳌足""鳌柱""鳌极"等词汇，也是对女娲断鳖足以支撑天空的简述。

鳌，古人又叫它大龟、大鳖等，这是说在古人的概念里龟鳖往往不分[4]。

下面这个故事也叫人想起了龟鳖与大汶口文化的关系：传说中国渤海之东海里的大壑，深深无底，当中有五座仙山，常常随波上下漂流，天帝怕这五座

山流入西极，群仙失去居住的地方，令十五只巨鳌轮班顶着这五座仙山，使之留在原位不动[5]（2 图1-3）。

管理这巨鳌的神叫禺彊。据《礼记・月令》说：冬天的月份"其日壬癸，其帝颛顼，其神玄冥"。郭璞注解《山海经》至禺强时，说："（禺彊）字玄冥，水神也。"

传说禺彊使巨鳌戴五山，背景则是大地因龟鳖而得以存在的古说。在此基础上，禺彊便是五山存在的掌管者，所以也可以说承载五山的是禺彊（2 图1-4）。禺彊乃"乘两龙"之神，即依托伏羲、女娲（雄雌两龙）信仰体系而为神灵者（2 图1-5；这张图中的禺彊身穿羽衣，生着龟腹、鸟爪，为汉代人心目中的仙傅。其实禺彊的另一种化形便是人面鸟身，也就是说他和女娲同为来自少昊以鸟为主图腾信仰体系的神灵——图中支撑禺彊的神物正是两条龙）。

其实，这五座仙山就应是山东莒县凌阳河大汶口文化遗址出土的"四方之中"符号（即一座高山立于四座等高山中的符号，2 图1-6），而这五座山上的象征天的圆圈，本也是龟鳖图腾之背甲的幻化结果，只不过这些和五座仙山发生关系的巨鳌，在通体作为天之象征物的概念下，在一天共有十五时需要它们轮流值日的前提下[6]，幻化成了十五只轮班顶着五座仙山的巨鳌。

江西新干大洋洲出土的商代铜假腹簋内底部的青铜龟纹盘（2 图1-7），其盘心龟的背上之"囧"字图形已说明问题："囧"字在甲骨文中含有光明的意思，光明来自天，可以象征天，龟背上镌刻"囧"字图形，正是用光明的象征意义，来强调图腾之龟的背，也是天的象征体——汉代画像砖当中不乏生有翅膀的龟和蛙，即作为天体的月亮神灵不仅有蛙，也有龟。请注意，这龟鳖的爪是猫头鹰生有覆爪毛的爪，是表示商王族族属之图形上独有的特征。商王族的许多蛙图形上也有"囧"字纹，更说明蛙和龟鳖为同类同属图腾，是继承自颛顼氏的图腾。

古代贵族去世时出殡载棺材的车，车顶的车盖要作成鳖甲形状，名曰"鳖甲车"[7]，也许这是在表示死者灵魂就要到远古龟鳖背甲化成的天上了。

古代贵族的墓穴要挖成"十"字形（即"亚"字形），墓穴上的封土要培成馒头形，也许这"十"字形墓穴在模拟龟的腹甲，墓穴上馒头形封土在模拟龟的背甲，于是墓中的人就得到了龟鳖图腾的最大保护。虽然一般文献记载上说，古人死后墓不封土、不种树，墓上封土、种树是春秋以后才普遍的葬俗，但有考古材料证明：古有冢、墓之别，冢为高大的墓，葬王者之类（文献记载夏代有冢），商代王冢上面就有祭祀建筑，有封土冢——也许用封土意在模拟龟背、天盖，而如此模拟则应来自龟鳖图腾的记忆。

后来，颛顼被奉作北方的神灵，龟鳖也以玄武的名字成了颛顼的象征，然而此时玄武在图像中出现，已经形成了"雄不独处，雌不独居"即龟鳖和龙蛇相互缠绕在一起的样子了，"雄不独处，雌不独居"的"雄"，指龙蛇，"雌"指龟鳖[8]。这种雄雌性别的划定，只能说明一个问题：在古人眼中的龟鳖是无

雄皆雌的东西。其实，绝不是龟鳖无雄皆雌，只因它曾是母系社会长期信奉的图腾，乃至母系社会"民但知其母不知其父"的婚姻形态，转移到了图腾动物本身繁殖状态之认识而已。因而女娲杀龟鳖为天下安生的传说，折射的是龟鳖乃女娲氏主图腾的现实。

民间至今仍有龟鳖无雄，须和蛇之类动物交配才会生子的传说，这传说应该在商代以前就有了，因为在商代妇好墓中曾出土过一把骨栖，装饰刀柄的龟鳖身上，就镌刻着一条盘卷的龙蛇，大概此乃"雄不独处，雌不独居"的玄武（2图1-8）。

龟鳖须和蛇之类交配才会生子的传说，首先基于龟鳖和龙蛇同类的认识。古人蛇能化成鳖鼋的认定[9]，是这一认识的说明。

我国古代将"麟、凤、龟、龙"尊崇为四灵[10]，其中的龟和龙一先一后相列，已可看出龟图腾曾经的伟大、辉煌。这和今天骂人辱没祖宗为"龟儿子""鳖羔子"等，认识上有多大的差别啊！

说到这里，让人又想起来今天骂人辱没祖宗曰"兔崽子"的话，它基于兔子无雄，舔自己毫毛而受孕，产崽自嘴吐出的传说。其实兔子也是女娲氏多图腾崇拜的一种，它身上也反映着母系社会"民但知其母不知其父"的婚姻形态——在如此婚姻状态的记忆里，兔子图腾便成了皆雌无雄的动物了。过去传说天到涝时兔子能化成鳖，天到旱时鳖能化成兔子，其实这种幻化，就是女娲氏崇拜龟鳖图腾又崇拜兔子图腾留给后世的记忆[11]。

1992年山西天马-曲村遗址北赵晋侯墓出土的兔尊，为这种鳖兔幻化提供了惊人的证据：兔尊的身上镌刻着"囧"字纹——"囧"字在甲骨文中含有日月之明的意思，兔子身上镌刻"囧"字图形，正是用日月之明的象征意义，来强调图腾之兔是月亮的象征体。

令人吃惊的是，晋后墓出土兔尊之兔的嘴上竟有"⊕"状的符号，这个符号也在妇好墓出土的头生蛇尾的裸身女娲臀部上出现了！我认为这是代表天地的符号！女娲臀部上天地的符号，是她生了天地的象征，兔子嘴上的天地符号，是它口吐了天地的象征！天之精是太阳，地之精是月亮，女娲生了太阳月亮，兔子毕竟是可以和女娲互换位置的图腾。

在商代图形文字"天鼋"之"鼋"的背甲上，竟也有"⊕"代表天地的符号[12]！鼋，就是龟鳖。女娲氏是传说中斩杀了龟鳖以再造天地的人类老祖母，龟鳖是她的图腾，也是她本人。

值得注意的是，商代图形文字"天鼋"之"鼋"所象形的龟鳖几乎均生着蛙的后腿，显然这是蛙与龟鳖的异质同构，而如此异质同构的基础，是龟蛙同类、龟蛙可以互相幻化的普遍认识（2图1-9）。

还请注意，这只龟蛙同构的图形，它不仅在背上有表示天地的符号，在它爪上还有猫头鹰所独有的覆爪毛，而猫头鹰又是商殷民族第一图腾玄鸟的本鸟。

在汉代有嫦娥奔月化成兔或蛙的文献记载，也不乏月亮中有兔有蛙的画像

砖、石。因此兔与蛙之间的幻化，至少在汉代，就靠嫦娥这一个不变的名字，得到了不能否认的证实。

同样，出自颛顼氏并以龟鳖（鱼妇）为图腾的女娲既为月母，就是嫦娥，依靠嫦娥之名得以证实的兔与蛙之间幻化，又可以证实龟、兔、蛙之间幻化的存在。

其实女娲氏的图腾也有猫头鹰——猫头鹰古名鵋、老鵵，因为它的头活像兔头[13]，所以它至今仍有"木兔"的名字，显然这是在提醒我们，女娲氏多图腾之彼此间有猫头鹰和兔子的幻化，因为作为鸮鸟图腾的女娲，她生的月亮可以是蛙或可以是兔，为什么不可以是猫头鹰呢？须知，古文献上还留着猫头鹰一些别名与兔子或兔子别名相互混淆的现象，如猫头鹰又名"鵩""姑获鸟"，然而"鵩"也叫"兔轨"[14]，"姑获鸟"也叫"钩星"——"兔轨"即鵙轨亦即鵙鸱，一种头生得极像兔子头的猫头鹰；"钩星"则一名"兔"[15]。

其实，代表天地的"⊕"符号，完全可能也衍化自大汶口文化"天地四方之中"符号。为什么呢？请看"⊕"里的圆圈是天，圆圈里"十"字之横竖的交点是"四方之中"，圆圈再套住"十"字，便又成了"天地四方之中"了（还有与"⊕"相似的一种符号，乃圆圈里边作"一"字，它表示太阳月亮巡天的路线由东到西）。

山东莒县凌阳河大汶口文化遗址出土了一件三足鸟鬶（凤鬶，即拟鸟两腿蹲立、尾触地的鬶），在它的前面的两腿之上便有"⊕"形符号，那是鸟图腾居于"天地四方"的意思，也是女娲生了"天地四方"的意思。

我认为大汶口文化"天地四方之中"符号不仅衍化出"⊕"符号，还衍化出来了良渚文化的琮——琮的圆中象征天，圆中外的四个面象征四方。

如果我们承认古代的图像也是文献，而且是重要的文献，那么我们应当承认：中国龟鳖崇拜和兔、蛙、蛇、鸮崇拜之间的幻化存在无疑。

从女娲氏主崇拜为龟鳖，帝喾伏羲氏主崇拜为龙蛇来看，后来的玄武图形体现的应该也是伏羲女娲交合之状，那龙蛇可谓伏羲，那龟鳖可谓女娲。

后来的文献记载里象征北方的玄武图形是帝颛顼的化形，这反过来证明了父系社会帝喾伏羲氏来自母系社会后来又称羲和、嫦娥的女娲氏，女娲氏出自颛顼氏，颛顼氏出自少昊氏。

女娲氏主崇拜除了龟鳖、兔子等之外，还有猫头鹰。在商代的龙身上，最明显的特征是猫头鹰的覆毛爪，同构为龙的爪子——鸟在下、龙在上这一现象，又正是商代拟人蹲状猫头鹰、拟蛙兔蹲状之女人，头上或生有龙蛇之躯、或衔有整条龙蛇图像的同一内涵的另种表现。

中国较早的图腾是龟鳖，女娲补天的传说涉及到大海龟，说明女娲氏最早的生活地点在中国东部的沿海。

后来北方玄武神颛顼的神貌是龟鳖身上缠着龙蛇，说明女娲伏羲氏族在图腾的继承关系与颛顼氏很是密切，这因为作为"月母"的女娲也是叫做"水母"龟鳖，而和女娲兄妹又夫妻的伏羲，就是缠着龟鳖的龙蛇。

注：

[1]《礼记·玉藻》："执龟玉，举前曳踵，蹜蹜如也。"

[2]见郭沫若主编《中国史稿》。人民出版社1976年7月。第90页。

[3]见《山海经·大荒西经》。

[4]《天问》洪兴祖补注："《玄中记》云：'即巨龟也。一云海中大龟。'"

[5]见《列子·汤问》。

[6]古时曾将一日一夜分为十五时，其顺序及名称为：晨明、朏明、旦明、蚤食、晏食、隅中、正中、小还、铺时、大还、高舂、下舂、悬车、黄昏、定昏。见《淮南子·天文训》。

[7]《释名·释丧制》："（舆棺之车）其盖曰柳……亦曰鳖甲，似鳖甲然也。"

[8]见《参同契》卷下。

[9]《国语·晋语九》"鼋鼍鱼鳖莫不能化"韦昭注："化，谓蛇成鳖鼋，石首成鸭之类。"

[10]见《礼记·礼运》。

[11]见《本草纲目·兽·兔》。

[12]见容庚《金文编·附录上》。中华书局1985年。第1023页。

[13]《尔雅·释鸟》："萑，老鵋。"注："木兔也，似鸱鸺而小，兔头有角。毛脚，夜飞，好食鸡。""鸱鸺"乃猫头鹰的别名。

[14]《尔雅·释鸟》："鵅，鵋䳢。"《释文》："鵅本亦作兔。"

[15]《玄中记·姑获鸟》："姑获鸟，夜飞昼藏，盖鬼神类，衣毛为飞鸟，脱毛为女人，名曰帝少女，一名夜游，一名钩星。"按："帝少女"的传说之根当为《山海经·北山经》里的"炎帝之少女，名曰女娃"，"女娃"即"女娲"，盖因炎帝集团出现时女娲氏以为其集团之一部，此一部与集团首领的关系犹父女也。《史记·天官书》："辰星名兔，兔即大火。"辰星即钩星。

第二节附图及释文：

1-1

2 图1-1·含山凌家滩出土的龟壳和玉版
（A.玉版
B.玉版线图
C.装玉版的龟壳
D.线图）

2 图 1-2·崧泽文化遗址出土的一身两首六足鳖
2 图 1-3·汉代鳖戴五山画像砖（右为局部）

2 图 1-4·河北南宫后底阁遗址出土的北齐禺彊戴五山博山炉
　　中国鳖戴五山的传说，出现在了在这座佛教透雕背屏式一铺五尊像中——似乎佛也需要中国的本土神灵支持。

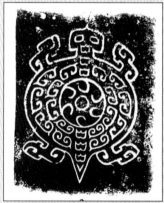

2 图 1-5·汉代禺彊戴五山画像砖
2 图 1-6·大汶口文化之天地四方之中图形
（其下部象征东西南北中五山的山根是圆弧状，这是由海中高山上俯视山下的印象）
2 图 1-7·新干大洋洲商代铜假腹簋内底部的龟
　　——这个龟鳖图形的中心有表示光明的"囧"字纹，商王族的许多蛙图形上也有"囧"字纹，更说明蛙和龟鳖为同类同属图腾。

1-8

▶图1-8·妇好墓出土的龟背龙蛇纹骨栖

汉代的玄武纹

　　中国大多地区的民间，至今仍有"龟鳖无雄皆雌，繁衍要依靠着公蛇"的说法；也还有"蛇能变鳖，买来倒挂一夜，脖子不下垂的是真鳖，可吃"之认识。粗究其根本，乃龟蛇原为相互婚姻之民族图腾的反映，细究其根本，那是伏羲女娲兄妹又夫妻之传说最原始的版本。女娲图腾有龟鳖，龟鳖和蛙在古代相当长的时段内没有区别——女娲化名嫦娥变为蟾蜍的传说是其线索。伏羲氏以龙图腾鸣世——蛇今天仍有"小龙"的名字是其线索。

　　妇好墓出土的龟背龙蛇纹骨栖，似乎可以说明商代已有龟雌蛇雄的认识，或者还可以说商代就有龟鳖图腾和龙蛇图腾婚姻交汇的认定。

　　清华大学藏战国六种竹简之《赤鹄之集汤之屋》载：夏桀身患重病，原因是天帝命"二黄蛇与二白兔居后（夏桀）之寝室之栋"，又"命后土为二陵屯，共居后（夏桀）之床下"从而解救了夏桀的危难（见李学勤《新整理清华简六种概述》，《文物》2012年8月）。蛇兔相合的图案至今乃常见陕西等地民间剪纸，民谣有"蛇缠兔年年富"之说，可见它是一种吉祥图案。据说鳖逢旱年化成兔子，逢涝年化成鳖，显然这种认识出自龟鳖与兔子乃同类的语境。兔蛇相合，实际就是龟鳖龙蛇相合图像的别体，这因为龟鳖和兔子都是女娲氏的主要图腾——在这一前提下，龟鳖和兔子位置可以互换。清华藏简"二黄蛇与二白兔"，正是龟蛇相合而为水神玄武的象征，由此可见，夏桀是因为水的阴气近体而病重。《左传·昭公二十九年》谓"土正曰后土"，土正为平治水土的官，土可以克水，所以天帝又"命后土为二陵屯，共居后之床下"，让水的阴气得到控制，治好了夏桀的病。《赤鹄之集汤之屋》当中虽然没有说到龟鳖兔子可以位置互换，但却以此认识为其叙述的基础。

1-9

▶图1-9·"天鼋"或"奄"徽号

第三节　古代龟蛙图像曾有一段时间的混淆

龟驮五山的传说是后世龟驮碑的前因

今天我们仍然可以看到古代的龟（赑屃）驮碑景观（3 图 1-1）。

龟驮碑是女娲断鳌腿以撑天地这一古老信仰清晰的记录，也是女娲补天转换为鳌戴五山版本的清晰记录——龟背上的碑是擎天柱，也是所谓的"五山"的变体。这"五山"的源头，是不是大汶口文化有名的"天地四方之中"符号里表示"四方之中"的五个山头呢？

中国的碑基本为圭形，是山的象征，山是大地的辅佐、代表。龟驮刻有铭文的碑，虽然可能来自古代罗马人刻碑铭记逝者史前的事迹，但它向后世发展的意义之巨大，远非"丰功伟绩，永载大地"所能说清的。

不过，龟蛙图像曾有一段时间混淆。这种混淆不知是古人认识上的模糊粗疏，还是出于异质同构的需要。

红山文化龟蛙异质同构（3 图 1-2），似乎能够说明那时人们眼中作为图腾的蛙、龟鳖可以位置互换、可以异质同构。后世龟蛙神化中的功能相等，此应该是其源头之一。

重庆云阳旧县坪台基建筑出土汉代石雕蛙础石比较典型（3 图 1-3），吉林文物考古研究所、云阳县文物管理所《重庆云阳旧县坪台基建筑发掘简报》说，图中这件石雕蛙背中央偏后有一边长 25 厘米、深 20 厘米的正方形槽。方形槽是卯孔。其当是有榫之竖立建筑设施的础石。这件石雕蛙的背部是平的，它应是房屋立柱的础石——房顶的重压可以令立柱自稳。创造这种状态的人应当认为：既然作为女娲图腾的龟鳖可以安然支撑天地，那么作为女娲图腾的蛙也可以支撑天地以安然（3 图 1-4）。

商代青铜器上的龟鳖图像上（3 图 1-5），常有商王族的一种"◇"形族徽。这个族徽可能来自甲骨文"凡"字。"凡"乃古"风"字，伏羲、女娲的一种姓。"凡"字内加虫为风，加鸟为凤——虫象形代表龙类的蛇，鸟代表凤类；龙乃伏羲氏的主图腾，凤（玄鸟）是女娲氏的主图腾。《说文》载古文风字，为"凡"字内加日，会意"凡"姓生了太阳。传说伏羲、女娲生了日月。大汶口文化遗址出土过"◇"符号，这说明商王族与大汶口文化居民的关系非同一般。

商代青铜器上的蛙（3 图 1-6）：作为阴物神的蛙，它身上不仅排列着商代图像中通常象征阳的羽毛片，而且还有商王族的一种"◇"形族徽。这说明蛙是商王族的一种图腾，它便是女娲的图腾。我们现在知道嫦娥和蛙的位置能够互换，更应该知道女娲族号也称嫦娥。传说伏羲、女娲生了日月，这已表明蛙是日月崇拜之月亮的载体。殷墟出土蛙的雕像（3 图 1-7），也有龟蛙往往不太分别的样子。

四川金沙遗址出土了金片蛙（3图1-8），《山海经·大荒南经》曰："少昊生倍伐，倍伐降处缗渊。有水四方名曰俊坛。"郭璞注："水状如土坛，因名舜坛。"毕沅校注："此缗渊疑即四川縣洛之縣。"按："舜坛"即"俊坛"，帝俊一族族号有一时段以帝舜称之。可能末代帝舜在大禹政变前后率部族西南迁徙，不仅留下了洞庭湖畔湘妃竹的美丽传说，还留下了辉煌的文化在四川三星堆、金沙遗址。帝俊出自少昊。估计四川三星堆的夏、商居民是两昊之后，金沙遗址居民亦不乏两昊之后。金沙遗址出土的金片蛙，说明他们原居民蛙图腾的级别甚高。金沙遗址还出土过金片凿刻的太阳与太阳鸟。

河南许昌出土了东汉大禹治水画像砖（3图1-9），我们已知女娲就是嫦娥，我们也知道龟鳖是女娲补天传说里的重要图腾，蛙是嫦娥奔月传说里的重要图腾，两者在图腾基础上的一致，也导致二者在汉代一些图形里成了相同理念的象征或借代。又加上伏羲八卦方位，以及文王八卦方位重叠导致的阴阳、卦象的混乱，更使龟鳖、蛙成了相同理念的象征或借代了。

在汉代以前，龟鳖和蛙都是水神。作为主水的神龟由专人控制，意味着水将受到控制，从而不再为害。水神安能自己锁着自己？估计画像砖作者很可能根据旧有反映大禹治水锁住水神的图像的粉本设计出来这样内容的画像砖的吧。

徐州黑头山西汉刘慎墓出土的蛙纹搓身石（3图1-10），可以给龟蛙在人们心中主水地位不分彼此的说明——为什么要用蟾蜍来装饰搓身石？龟蛙都是月亮之神、主水之神，用其装饰搓身石，会将水的洁净、清凉功能加强。

浙江海宁长安镇东汉末期墓前室北壁出土了画像石之龟驮柱（下为局部；3图1-11）、汉代铜镜上面的龟驮天盖（3图1-12）图案——它们和重庆云阳旧县坪台基建筑出土汉代石雕蛙础石（3图1-3），都是根据龟鳖承载天地的语境而为之。

第三节附图及释文：

1-1

3图1-1·今天我们仍然可以看到的龟（赑屃）驮碑

3 图 1-2・红山文化遗址出土的生着蛙后腿的龟
3 图 1-3・重庆云阳旧县坪台基建筑出土的汉代石雕蛙础石

3 图 1-4・重庆云阳旧县坪台基建筑
出土的汉代另一种石雕蛙础石

3 图 1-5・商代青铜器上的龟鳖

3 图 1-6・商代青铜器上的蛙

3 图 1-7・殷墟出土的蛙雕像
在商代，龟鳖和蛙的图像往往不太分别，
这种十分写实的例子，可算珍贵。

3 图 1-8・四川金沙遗址出土的金片蛙

3 图 1-9 · 河南许昌出土的东汉控龟画像砖

3 图 1-10 · 徐州黑头山西汉刘慎墓出土的蛙纹搓身石
3 图 1-11 · 浙江海宁长安镇东汉末期墓前室北壁出土的画像石（右为局部）

3 图 1-12 · 汉代铜镜上反映的龟驮天

第四节　博山炉的来历

博山炉盖的山尖象征着中国四方之中／博山炉下半的圆弧模拟在高山上俯瞰大海

古代的"博山"造型的依据大致有三种说法，一是中国西部的华山说，一是西部的终南山说，一是中国东方海上的名山说。下面先看华山说。

"博山"造型象征华山，传说秦昭王在梦中与天神搏斗，所以华山又有了"博山"之名。青岛崇汉轩藏陶博山奁及陶博山奁盖，可作为此说的注脚，因为汉代以后的大诗人鲍照《拟行路难》诗之二"洛阳名工铸为金博山，千斫复万镂，上刻秦女携手仙。承君清夜之欢娱，列置帷里明烛前；外发龙鳞之丹彩，内含

麝芬之紫烟。如今君心一朝异，对此长叹终百年"，里面的"秦女"，已经清楚地暗示了"洛阳名工铸为金博山"所模拟的"博山"在有"秦女"的地方，即秦地，而华山本就在秦地。更重要的是，崇汉轩藏陶博山奁盖上的那只蛤蟆也能说明，华山就是此"博山"造型的所本。在史前的传说中，华山是舜帝每年八月西巡必到之地，有文献以来它便有西岳之名（见《尚书·虞书·舜典》）。

最古老的八卦方位和卦象是这样：天乾南、地坤北、日离东、月坎西……（见《易纬乾坤凿度·大象八》。中华书局 1984 年版。古八卦方位和卦象当存在于商朝之前。《周易》八卦方位和卦象乃天乾西北、地坤西南、南离火、北坎水……这是周人为取代商朝而对古八卦方位和卦象所做的别有用心之篡改。我有专文论述这种篡改，此处不赘）。崇汉轩藏陶博山奁盖的设计者继承着"月坎西"的方位认识，因为设计者在"博山"的山顶上塑造了一只蛤蟆——至少在汉代，几乎在所有图像中出现的蛤蟆，不与女娲有关，便与嫦娥有关。且不说女娲和嫦娥是什么关系，只说嫦娥化作月中蛤蟆的传说就足够了。

嫦娥吃了不死之药而奔月，化作了月中蛤蟆，于是蛤蟆一旦换到月亮的角度，就借代月亮。又因为上述月亮与西方坎位的关系，蛤蟆也可以借代西方（4图 1-1）。

中国有点地位的古人，常有一种自己是天下中心的狂妄，往往把自己居住的地方视为天地之中。秦国在秦襄公翊立周天子迁都洛阳之后，得到了西周的大片土地，随即将自己的老祖先奉为上帝，祭祀上帝的地点也改到了秦国境内，这里自然他就成了中国中央的核心。上述的博山奁上之蟾蜍象征月亮，也就成了中国中天的月亮。还好博山奁的造型家还知道妆奁是妇女的专用品，而那时的人还没有忘记传统上月亮和女人的关系，如《易经》上的"月"，就是借代女人的，这件博山奁顶盖中心蛤蟆，就是因为妇女用品必须是月亮——又是西方一隅方位的月亮，又是中国中天的月亮，于是在就有了如此的博山奁。

不过，宋代诗人黄庭坚在《谢曹子方惠二物二首之博山炉》却说："飞来海上峰，琢出华阴碧"——博山炉是海上的仙山化成了华山。

还需要一提的是，上吟鲍照诗之"承君清夜之欢娱，列置帷里明烛前；外发龙鳞之丹彩，内含麝芬之紫烟"，分明指出一般博山炉是王公贵族夜晚在床帐里熏香用的，而且炉体上有龙纹为饰，这的确在汉代以后品级很高的博山炉上能够看到（4图 1-2）。

"博山"造型象征汉代著名的南山，即终南山：汉无名氏古诗《四座且莫喧》："四座且莫喧，愿听歌一言。请说铜器炉，崔嵬像南山。上枝似松柏，下根据铜盘。雕纹各异类，离娄自相联。谁能为此器？公输与鲁班。朱火然其中，轻烟扬其间。从风入君怀，四座莫不叹。香风难久居，空令蕙草残。""崔嵬像南山"，即"寿比南山"之山和它相似，这"南山"都说乃《诗经·小雅·天保》"如南山之寿，不骞不崩"的终南山。这"南山"上的"枝似松柏"，也就是《天保》中的"如松柏之茂，无不尔或承（如松柏的茂盛，枝叶轻轻相继而不凋零）"

的延续。

说"博山"造型是因海上有名山博山，有一定的基础，这应当源于海上仙山由禺彊统领巨鳌维护的传说。

"博山"造型象征海上的名山，许多"博山"的造型，多设计为主峰五座的山峦簇拥，山的正中都立着一只鸟（4图1-3），如《易纬乾坤凿度·立坎离震兑四正》载，古代的离位在东方，离位火，"形以鸟"——博山之上立着的这只鸟，正说明这是东方离位中的山，是海中的博山。

请注意：这个古代离位火的东方，其"形以鸟"是指太阳鸟而言的，鸟或太阳鸟只是这个发明太阳崇拜之民族的图腾而已，其发明者仍然自认为自己是世界的中心，所以当时他们认识五山的时代，五山就是他们心中中心的所在地——后来博山上立的这只鸟乃徘徊于天地中心的太阳鸟。

作为中国中心的概念，往往随着文化的主流所在地而转移：例如，中国人说帝俊是上帝的时代，中国的文化中心往往在东方；白帝少昊成为上帝的时候，好像中国的中心被指定为西方等。这就有了博山炉之"博山"所在地的多说。

或说"博山"指今山东淄博市的博山。这个博山是中国生产陶瓷的名地，它古时又名颜神镇。一般认为，二十四孝榜上有名的孝妇颜文姜居此而得名"颜神"——"颜"是古邦邑之名，是孝妇所嫁丈夫的所在之地，孝妇名文姜，死后被奉为此地之神而立庙。这里有"炉神庙"，紧邻颜文姜庙，故而有此一说。"炉神庙"应该是为祝融立的庙，这里是陶瓷、琉璃盛产之地，所以一般人认祝融为祐护产品烧制的神庙。

传说东海当中的蓬莱是由巨鳌驮的山。"博山"就是这巨鳌驮着的山。这种传说自然来自所谓的"东夷"，而其代表族系之女娲氏，正是用巨鳌的腿来支撑倾塌之天来完成其补天救世之大业的。女娲族系来自少昊，经颛顼氏影响而衍为大昊，其于现实的物质文化反映则是大汶口文化。考虑大汶口文化对于"天地之中"之于图形的认识，这里大胆地对"博山"的来历作一推测。

一、1979年，山东莒县大朱村H1出土的"天地四方之中"图形（一般称"炅"字陶文，4图1-4），其下部表示"四方之中"的五个山峰的山根呈圆弧形，虽然这一圆弧乃先民临近大海之高山山巅看天印象的转移，但它却说明先民眼中海上的天是圆的，和天一样在海之上的山，其下面的根也是圆的。我们看到的汉代博山炉底部做弧形，也许本于此。

周代中山国王墓表示"大地之中"的"山"字形旗杆杆首，也可以对此加以证明（4图1-5），安阳妇好墓出土的伏羲、女娲共首像中，有件臀部雕刻有"〇"中横"－"之符号者，这符号寓意"天地"，即女娲生的"天地"——"〇"代表天，"－"代表大地东西（4图1-6）。中山国王墓出土的"山"字形旗杆杆首标志，其三个竖圭拟山并象征大地，东西低而中心高，正是"天地之中"的意思。

大汶口文化"天地之中"图形，无论山根是弧形还是平齐，其山头均作五个，这极可能是古代神话传说"五山"的源头。对此，《山海经·海内北经》"蓬

莱山在海中"毕沅注说最详——

"勃海之东"有大壑，中有其下无底的"归虚"，当中"有五山焉，一曰岱舆，二曰员峤，三曰方壶，四曰瀛洲，五曰蓬莱"，这五山无根而不连，后来天帝命禺彊使巨鳌十五只轮班"举首而戴之"，五山得以峙立。《山海经》所谓的"蓬莱"是五山的总名，"即浮来山也，在汉之东莞县"，"其地近海，故曰海中也"。

汉代的东莞县在今天的莒县县境，浮来山至今是人气甚旺的旅游宝地，在大汶口文化"天地之中"底部弧形者图形出土地点陵阳河遗址之旁，是大汶口文化一处核心之地的山。窃以为"浮来山"就是"伏羲山"，"伏羲"和"浮来"古读音或通；特别就山中定林寺现在仍有一株3000多岁被人们世代崇拜的银杏树来看，浮来山便是古代的神山、圣山。神话五山的传说有可能和这种图形产生的语境有关。

二、汉代的博山不仅见于香炉、妆奁，也在炉灶（4图1-7）、壶等殉葬物品上出现，而且其半球状的顶面多饰以五个山峰（4图1-8）。

青岛崇汉轩汉画博物馆收藏了1000件以上的汉代明器炊具，当中不少灶台的台面上塑以博山。其中有的灶口平齐，而另一端呈圆形。特别值得注意的是，个别灶台有四只腿，拟龟的四条腿（4图1-9）。还有的灶台为拟龟鳖的圆甲，特意将灶的一面呈圆形，塑造为脖子高高耸起的龟鳖之头（4图1-10）。鉴于《列子·汤问》禺彊使巨鳌万年一轮班"举首而戴之"，让"五山始峙"的记载；鉴于大汶口文化有龟鳖崇拜的情况；鉴于少昊、大昊物质文化乃北辛文化、大汶口文化，且少昊、大昊传说的代表人物颛顼、女娲，其多图腾崇拜当中有龟蛙崇拜的情况；鉴于汉代以前龟鳖与蛙类位置常常可以交换的情况；鉴于"灶"（竈）字构字之"黾"象形蛙类的情况，且炉灶之口今天仍有"蛤蟆口"（即妇女泄殖腔）的情况，可以断定这种灶台是在拟形"鳌戴五山"即龟鳖承载着"博山"（4图1-11）。

特别是河北阳原县出土过立雀踏龟博山炉，如果我们理解这只雀是象征东方的离位之鸟、也是大汶口文化时代代表天之中心的鸟，而它所踏着的龟就是鳌，那么"鳌戴五山"的"五山"无疑就是"博山"（4图1-12；4图1-13，1999年3月宁夏固原城西西汉墓出土的博山炉，炉体下部的手柄被设计成了龟鳖的头，其设计的认识基础则是鳌戴五山的传说）。

因此，博山可能就是大汶口文化时代人们认定的位于天地之中的神山，是自己祖先灵魂凭依的山，通天的山，也是心中整个的大地、后世所谓中国的象征。

因此，博山可能就是大汶口文化时代，人们崇拜的"天地之中"图形、代表东西南北中五个山头的具象。

因此，女娲斩鳌腿以撑崩塌之天、补天并修地的传说，是"鳌戴五山"传说的变体。

支持我以上设想的图像，是陕西韩城梁带村M27出土的西周铜尊（4图2-1）：上面有象征五山的设置，它们分别由山丘状尊盖中心的一个圭、丘下坡外缘的

四个璋组成。圭象征天下正中的山，象征太阳鸟居中的位置，四个璋象征太阳鸟春夏秋冬四季巡天侧重的始终途径。

安徽亳州尉迟寺大汶口文化遗址出土的天地之中图形的内涵与此相同（图2-2），只是那里的先民将"东西南北、天地四方之中"的概念简化成"东西中、天下之中"而已——那代表天的"〇"，和代表上之中的"⊥（下为上弧形）"，置放在五山、三山之上意思一致。

尉迟寺出土的鸟图腾柱柱首（4图2-3），其内涵与图2-2也是一致——20世纪三门峡上村虢国墓地出土的铜樽饰，其造型是两只各站在圭璋之上，面对中心一只圭的凤鸟（4图2-4）。

顺便说一句：良渚文化的"东西南北、天地四方之中"之图形（4图2-5），其内涵和大汶口文化4图1-4也一致（如台阶为"东西南北中"，鸟为"天之中"）。

如果"五山"就源自大汶口文化"四方之中"的认识，是最初的"天下""中心"概念的延续，那么——

作为熏香之用的博山炉，原始的寓意可能在于，天下之香皆于此；

作为炊事之用的博山灶，原始的寓意可能在于，天下之食物皆于此。

博山奁、博山壶等，则随着内容的不同，而继续体现天下之物皆于此的愿望。

交待一下博山炉炉身的造型，它应该来自史前祭天专用的豆。

因为豆所承载的东西是沟通天地的，所以将这种传统理念与位于天地之中的神山、自己祖先灵魂凭依的山联系在一起，是自然而然的，进一步以豆为博山炉的炉体也是自然而然的。更有意思的是，鉴于龙和五山传说内涵的融通，以及龙与莲花互相依傍的传说（晋干宝《搜神记》曾记载炎帝莲花池内鳌龙的传说，但传说的源头却十分古老。莲花是中华民族的植物图腾，它和龙图腾的位置可以互换），莲花纹样也自然而然地装饰到了博山炉上，而这种饰莲花纹的博山炉，又自然而然地和佛教造像莲花座奇妙地联系到了一起——这些我将继续述及。

第四节附图及释文：

4图1-1·博山奁及陶博山奁盖上像"天地之中"的月亮蛙（青岛崇汉轩汉画博物馆藏）

此处"博山"是指奁盖上的造形而言，"奁"这里指古代妇女盛放梳妆用品的匣子。此"博山奁"不是博山炉，因为它的山形盖上，没有薰香香炉透烟的气孔。

值得注意的是，崇汉轩藏陶博山奁盖上的那只蛤蟆处身的位置：它四周拱围着十一棵锥顶松，锥顶松松顶的空隙，巧妙地组成放射着十一条光足的月亮。还值得注意的是，陶博山奁盖上山峰与树木的布置，它一层山峰一层树木随着半球形的凸起巧妙安排，让人能在不同角度的俯视中，得到千山万壑尽收眼底的超然，这正是中国画之山水画重林叠嶂布局的源头。

1-2

4 图 1-2 · 河北满城县出土的西汉金银错博山炉及其剖面图、俯视展开图

1-3

4 图 1-3 · 上有代表 "天地之中" 太阳鸟的
博山炉
A. 战国末青铜博山炉
B. 汉代仓颉款博山炉 （三角形象征山）
C. 西晋青釉镂空博山炉
D. 南朝青釉博山炉

1-4

4 图 1-4 · 1979 年山东莒县大朱村出土的 "天地之中" 图形 （一般称 "昗" 字陶文）
　　右图上部的圆象征天，下部中间突出一小间的弧形，是表示 "天之中" 的；
我们先民发现 "天是圆的" 这一概念，最适合的位置，是在临海的高山上——如
在青岛崂山巨峰的峰顶，会发现天际是圆的，海面也是圆的。

4 图1-5 · 中山国王墓表示"大地之中"的"山"字形标志

4 图1-6 · 商代代表天地的符号

4 图1-7 · 青岛崇汉轩汉画博物馆藏：汉代拟鳌头承戴"五山"的博山灶

《列子·汤问》载天帝命禹疆使巨鳌轮班"举首而戴之"，而"五山始立"，于是这种款式的博山灶就出现了——那耸在灶端的立柱，在充当烟道的同时又在模拟鳌头，而烟囱上遮雨烟笠恰恰可以模拟"博山"。

4 图1-8 · 汉代许多博山形器皿多装饰以五组山峰（青岛崇汉轩汉画博物馆藏）

4 图1-9 · 青岛崇汉轩汉画博物馆藏：拟龟鳌有四条腿的汉代博山灶

博山灶的圆头一端灶台面上的小小突起，是"博山"；四条腿的原始模拟对象应该就是龟鳌腿。

4 图1-10 · 青岛崇汉轩汉画博物馆藏：汉代有龟鳌头的灶

博山灶的圆头一端灶台面上，是栩栩如生的龟鳌头。这应是另一种款式的博山灶。既然有的灶上有"博山"而可称博山灶，那么相同形制的灶上有鳌头，也应该称博山灶——二者就是"鳌戴五山"的两种表达形式。

1-11

4 图 1-11·春秋时代可以拆卸的旅行灶

　　或曰此乃"老虎灶"，实际上是神圣化了的龟鳖灶——它设计者所处的语境，是"鳌戴五山"传说仍盛之时。在设计者的眼中，承载五山的龟鳖应该神圣于常态，所以给它赋予了龙的特征，正如后世的龟驮碑，龟的头往往成为龙头。其实设计者所处的时代不仅"鳌戴五山"的传说仍盛，而且龟与蛙的形态那时亦可相通，因此此灶的灶口大张，一如蛤蟆。

1-12

1-13

4 图 1-12·河北阳原县出土的立雀踏龟博山炉图（剖面）
4 图 1-13·1999 年 3 月宁夏固原城西西汉墓出土的博山炉

2-1

4 图 2-1·陕西韩城梁带村 M27 出土的西周青铜尊

2-2

4 图 2-2·尉迟寺大汶口文化三山及五山图案

　　其遗址出土了三山和五山并存的图形，说明它们的内涵一致。

2-3

4 图 2-3·尉迟寺遗址东西之中"天地东西之中"图形

2-4

4 图 2-4·三门峡上村周代虢国墓地出土的铜樽飾

209

2-5

4 图 2-5 · 良渚文化 "天地四方之中" 图形
1-3 弗利尔美术馆藏玉璧图案
4 首都博物馆藏玉璧图案

第五节　博山壶的意义

壶中天地和博山炉的叠合／天下中心的概念在博山壶暗示下归于道教
灵魂罐因为壶中日月的理念而必然产生

中国的罐、壶之类的容器最初是仿生葫芦而为之。所谓的博山壶，大致就是在这种罐、壶的盖子上，置放了博山炉的盖子而已（5 图 1-1）。

《后汉书》载东汉时有人叫费长房。一日他在酒楼喝酒，看见街上有个挂药葫卖各种药的老翁。当街上行人渐渐散去时，老翁就不再卖药，悄悄钻入了葫芦之中。费长房惊诧之余断定这位老翁绝非等闲之辈。他买了酒肉，恭恭敬敬地拜见老翁。老翁知他来意，领他一同钻入葫芦中。他睁眼一看，只见雕栏画栋，贴金砌玉，奇花异草，宛若仙苑琼阁，别有洞天。费长房随老翁学得了一些方术，便辞别老翁回家，返回故里时才知道家人都以为他死了，原来他以为的学了十几天艺却是已过了十余年。从此，费长房能医百病，驱瘟疫，令人起死回生。

葫芦曾是中华民族生殖崇拜的植物，仿生葫芦的罐、壶让族群繁衍的生命得到了保护（参见本书第七章叙述）。至少自汉代道教勃兴之际，来自葫芦的罐、壶有了更多的意义，当人们将博山炉之 "天地四方之中" 的史前概念叠入了葫芦散植布叶、子孙绵绵的概念，于是 "壶中日月" "壶中天地" 这两个胸怀大而宇宙小的词汇因此而生——日的象征是天、火，月的象征是地、水。水和火之间的问题似乎成为了道教理论的基点。

俗话说 "人生天地间吃饭最为先"，既然壶中天地宽、壶中日月长，为什么不能将如天地之宽、日月之长粮食装置这般博山罐、壶当中呢？或者本就这么简单，博山罐、壶演化成了粮仓。

这只东汉晚期青釉谷仓罐的上部在拟葫芦（5 图 1-2），其擎天柱拟瓶形。一般的瓶、壶本也是脱化自葫芦。女娲龟鳖继承自颛顼氏，如果女娲葫芦图腾

的位置可以与龟鳖交换，那么象征承载天地之鳖，也可以是承载日月的葫芦。这就是此罐产生的语境。

江苏宜兴中国紫砂陶博物馆藏的晋代青釉谷仓罐能够很清晰地反映出古人以龟鳖承载天地的认识（5图1-3）。请注意：在这罐子的一端有只龟鳖的头，显然那是在拟一只龟鳖；罐子的上部有四只高脚杯似的柱子，它在拟四只用来支撑天空的龟鳖之腿；罐子上部的重楼可能是拟南天门；罐子上部有二十四只鸟向天空飞去，是在象征二十四节气。

古人成仙得道之传说中有"壶中天地"的故事，这只青釉罐的造型不仅可以给这个故事作注，更可以为女娲斫下鳖腿以支撑于天地间的传说作注。

龟鳖承载着大地，龟鳖的腿支撑着天空——似乎可以这么说，承载天地的龟鳖是浮在海上的。由此可见，《列子·汤问》里记载的鳖驮五山的传说是这种罐子造型的语境。

还值得注意的是，四只拟鳖腿的天柱顶端多做罐子形状，其实这是造型文饰形体的一种手法，它相当文学语言中的"连续设喻"，即"壶中天地"的再度强调。"壶中天地"即"壶中别有日月天地"的意思，古人往往以日借代天，以月借代地。

东晋时的青釉蛙身蓄水罐（5图1-4）：蛙是女娲氏的多图腾之重要的图腾，它和女娲氏龟鳖图腾位置常常互换。罐作蛙形或龟鳖形，都源自"鳖戴五山"的天地起源神话。如果承载"五山"的鳖是浮在海上的，那么这只蛙四条腿在罐子当中的意义也就昭然若揭了：蛙和鳖一样，它们承载着大地只能浮在海中。

壶中日月长、壶中天地宽的博山罐、壶在后世很容易发展成灵魂罐——骨灰瓶。博山炉发展成仙山为炉盖（5图1-5）、浮屠为炉盖（5图1-6）正是灵魂罐存在的前提。

第五节附图及释文：

5图1-1·山西朔县出土的博山壶

图1-2·东汉晚期的青釉谷仓罐

图1-3·江苏宜兴中国紫砂陶博物馆藏晋代的青釉谷仓罐

图1-4·东晋时的青釉蛙身罐

图1-5·丰城博物馆藏东晋洪州窑青釉瓷力士博山炉

图1-6·唐代塔形旋纹博山炉

第十章 庙宇屋顶的鸱吻及前天堂论之事造物未说

第一节 商代的玄鸟是鸱吻的前身

今天仍存的宫殿庙宇屋脊上鸱吻已失去了原意

《汉语大词典》（1997 年 4 月版）释"鸱吻"如下：

"古代宫殿屋脊正两端的一种饰物。初作鸱尾之形，一说为蚩（一种海兽）尾之形，象征辟除火灾。后来式样改变，折而向上似张口吞脊，因名鸱吻"（下略籍典）。

同书释"鸱尾"如下：

"古代宫殿屋脊正脊两端的装饰性物件，外形略如鸱尾，因称"（下略籍典）。

在上述两个词条之间，有"鸱吻"或"蚩尾"的插图（1图1-1）。这"鸱尾""蚩尾"具体有什么来历？就算它是海兽，它又为什么能有避水的能力？语焉不详。

俗称龙生九子，均不成龙却各有所好，龙的第九子曰鸱吻，好吞，故而人们以它的形象，作为殿堂屋脊两旁的装饰——难道它"好吞"就安装它到屋脊上吗？这更叫人一头雾水。

插图所及"鸱吻"，模样很像河南安阳小屯出土的"鱼尾虎形石磬"上的"鱼尾虎形"之物。须知这"鱼尾虎形"之物，是商王族龙图腾的另一形象（1图1-2），我们可以称它为虎头麟角蛇躯鸮爪龙。

在商代，王族的主图腾一是龙，一是玄鸟。这龙和玄鸟在商人眼里有时候还区分不太严格，这是因为远在公元前 4400 多年以前，商代人的祖先已经发明了"阴中有阳、阳中有阴"龙凤图像造型的内涵原则，从此龙凤图像必须受"龙中有凤、凤中有龙"之异质同构的外观制约。

商王族龙图腾的形象，一般为虎头蛇躯龙和虎形鸟爪蛇尾龙；有的龙生着角，角多为蘑菇形，这是异质同构麒麟的角（详见本书第十九章第一节）；龙爪多为鸱鸮爪，是那种覆有羽毛的爪，爪必前趾后趾相向弯曲着；偶也能见到生着鱼鳍鱼尾的龙，这因为鱼、龙的概念在当时相类而同属。

商王族玄鸟图腾的本鸟就是鸱鸮，即猫头鹰，它承袭自红山文化之猫头鹰形的凤鸟；但有一要点得看仔细：商代玄鸟的造形，在翅膀上附托着龙蛇的形象，这龙蛇有时简化为象征龙蛇的旋涡形，几乎无一例外。更值得注意的是，这玄鸟还时常和龙同构在一起，其典型形象为鸱鸮的头，龙蛇的躯——在本书里我称此物为鸟头龙。在商代，鸟头龙似乎颇具驮着日头飞翔的能力。

"鸱吻"又名"蚩吻"，唐代学者苏鹗说，"蚩"是一种海兽，传说汉武帝刘彻建筑皇宫里的柏梁殿，有人上奏一本说："蚩尾水之精，能辟火灾，可置之堂殿。"所以从此以后就把这个"蚩尾"装在宫殿庙堂的屋脊上，用来避免火灾。苏鹗还说，他那时人写"蚩"字多写作"鸱"，因为人们见"蚩尾"的吻好像"鸱鸢"的吻，所以就呼"蚩尾"为"鸱吻"[1]。

苏鹗所谓的"鸱鸢"亦作"鸱鸢"，即鸱鸮。正如刘宋鲍照《代空城雀》诗："高飞畏鸱鸢，下飞畏网罗。"钱振伦注："鸢，鸱也"。这个"鸢"与猫头鹰属同类猛禽，故而联类并举。

苏鹗所谓的"水之精"，当然就该是鱼龙之类。苏鹗传达的这一信息十分重要：至少唐代人已不知道猫头鹰是商代玄鸟、凤凰的本鸟了，也不知道玄鸟和龙本是中国人祖伏羲女娲各自的主图腾了——伏羲龙图腾、女娲凤图腾，因为伏羲女娲是夫妻兼兄妹传说下的同族婚，彼此的图腾可以互相享有，于是有了凤造型不可没有龙、龙造型不可没有凤的必须特征。

上述苏鹗传达的信息还有十分重要的一面：唐代的"鸱吻"有着猫头鹰的"吻"，还有着水之精灵——龙的力量。

然而，这形象大体是像猫头鹰呢，还是像龙的模样？抑或是猫头鹰和龙异质同构在一起的模样？看商代的有关图像，它就是一只带着龙特征的猫头鹰。然而失忆事物本源的后人可不这样认为。

推想四川成都北郊后蜀孟知祥墓出土的"牌楼式建筑石墓门"屋脊上之"鸱吻"，它应是我国古代一个较长时段的标准像：它是一个异质同构的形象，"鸱鸢"似的头在上，龙的头在下，且龙头上特意强调着鱼的鳍（1 图 1-3）。

一物而有两头者的图像、图形，古已有之，名曰"并逢"。如此龙头凤首同于一身的形象，在商代以前、商代当时的神物造型纹样里并不缺乏，它们似乎只指伏羲女娲这般民族系中彼此不可随便分裂的族神、祖神（1 图 1-4），它们"阴中有阳、阳中有阴"——这在后蜀孟知祥石墓门屋脊的鸱吻里，得到了最符合原始意义的解读。再就是今天周口伏羲庙会"泥泥狗"与"泥泥猴"共一身的玩具中能够得到最符合原意的解答——因为狗和猴子都是伏羲女娲民族集团的一种图腾。

商代屋顶设置玄鸟图像的最初愿望不一定是防火。说它可以防火，是随着商代的灭亡，这种龙凤同构以求阴阳和谐、繁衍昌盛的祈望遭到曲解，走向了象征阴的一端。

在《山海经》当中，许多记载反映了商亡后其图腾在周民族卑视下给人造

成的印象，如《西山经》："太华之山……鸟兽莫居。有蛇焉，名肥遗，六足四翼。见则天下大旱。"《北山经》："浑夕之山……嚣水出焉，而西北流注于海。有蛇，一首两身，名曰肥遗。见则其国大旱。"所谓"肥遗"乃一头双身龙或两头一身龙的别名，它本是商王族的一种族徽、图腾图像、图形，更是"阴中有阳、阳中有阴"愿望的象征，结果因为商王族崇拜东方苍龙星宿中房、心周围的"大火"星宿，"大火"便讹为导致天下大旱的亢阳之火，乃至见到一头双身龙或两头一身龙则会遭遇"大旱"！再如《西山经·西次三经》"崇吾之山……有兽焉，其状如禺而文臂，豹虎而善投，名曰举父（夸父）。有鸟焉，其状如凫而一翼一目，相得乃飞，名曰蛮蛮，见则天下大水。"《西次四经》："邽山……濛水出焉，南流注于洋水。其中多黄贝蠃鱼，鱼神而鸟翼，音如鸳鸯。见则其邑大水。"前者商王族同族之祖神举父雄雌同飞的图腾鸟"蛮蛮，见则天下大水"，后者体现着商王族提倡"阴中有阳、阳中有阴"之"鱼神而鸟翼"的神物，"见则其邑大水"！其实这都是象征阴阳之图腾异质同构，以求阴阳和谐的祈望遭到曲解，走向了相反一端的反映。

宋代的鸱吻虽为龙头、蛇躯、鱼尾，可是在龙的头旁，还保留着鸟的翅膀。按照伏羲八卦阴阳的属性而论，鸟属火象征着阳，龙属水象征着阴；按照文王八卦阴阳的属性而论，鸟属火象征着阴，龙属水象征着阳，其仍不失"阴中有阳、阳中有阴"的意义。

宋代学者黄休复在《茅亭客话·避雷》里把"鸱吻"直呼"鸱薨"，即饰有鸱的薨——"薨"，是屋脊的另一名。这"鸱"字虽然是指猫头鹰的名字，当然不是指纯粹的猫头鹰，对照宋代前后的一些"鸱吻"，知道黄休复所谓"鸱"的内涵一定是基于上述鸱鸮和龙的同构体。

例如，浙江宁波天封塔地塔出土的宋代银屋，其"鸱吻"虽为龙头、蛇躯、鱼尾，可是却在头旁还保留着鸟的翅膀（1 图 1-5）。

宁夏银川出土的西夏时期琉璃鸱吻，其为龙头、蛇身、鱼尾，却在头部保留着鸟的羽翅（1 图 1-6）。

鸱吻能够避火的认定，只有从它根源的求索里方能解决。

既然鸱吻的根源既在玄鸟，那么我们在玄鸟本鸟的传说里，就能找到它能避火的原因。

帝喾伏羲氏是商王族的祖先，伏羲的妹妹并妻子女娲，当然也是商王族的祖先。商代玄鸟的本鸟，继承自女娲氏图腾鸮（雚）鸟、鹥鸟，这两种鸟都属鸮鸟，是猫头鹰之类[2]。在古文献里，女娲居住于"北方"，其名也叫鸮（雚）。

女娲是颛顼氏的后人，她的猫头鹰图腾必承续自颛顼氏。颛顼也是多图腾崇拜的氏族，我们今天知道的蛇龟相缠的北方玄武图像，是其代表性图腾。女娲猫头鹰图腾后来变称为玄鸟，其"玄"字，毫无疑问联类及于玄武之"玄"。为什么呢？

大家知道，颛顼玄武被后人奉为水神，在这一角度上"玄"乃水的颜色。

作为颛顼之后的女娲，必也会继承了颛顼水神的特征。果然，女娲也是水神。

传说远古天倾地裂，洪水泛滥，于是，女娲便"断鳌足以立四极（支撑天体），杀黑龙以济冀州，积芦灰以止淫水"——鳌、龙都是水神，能操纵水神的人当然更是水神，正因为是水神，才会有效地制止淫水。

汉代学者王衡在他的巨著《论衡·顺鼓》里说，当时每当天气下雨不止的日子，人们就"祭女娲"，以让她令雨水停止——毫无疑问女娲是水神。

身为水神的女娲，当她与鸱鸮图腾换位的时候，鸱鸮也就有了水神的神力，水能灭火，所以鸱鸮也就有了避火的能力了。

如果上述可准，那么我可以如此臆说：鸱吻、鸱尾，其"吻""尾"指的是其产生制火之水的地方——尾泄吻吐。

为什么鸱吻、鸱尾又叫"蚩尾""蚩吻"呢？

今天学者马承源在《商代青铜器纹饰》等书里指出，兵器发明及战争之神的蚩尤，是商王族的族神；他认为"鸱鸮"也称"鸱旧"，蚩、鸱双声，尤、旧声近，商王族铸造的猫头鹰彝器，可能就是纪念蚩尤的。此说虽然没有文献记载，却也有点道理。因为在推翻商代政权的周族人眼里，殷人图腾的本鸟鸱鸮是一种凶鸟，他们用对待凶鸟的态度对待殷人的族神也未尝不可；反过来说，周人以蚩尤的名字称呼殷人的图腾，也未尝不可。须知，"蚩尤"该是一个人品行低劣的评价，用人品行评价代替被评价的人，至今亦然。例如我们可以称一切出卖民族利益的人为"卖国贼"。

甲骨文有"蚩"字，象形蛇咬人的脚，会意祸害之义；卜辞里的"亡尤"为没有灾异、无不利的意思，这灾异、不利则为"尤"字的本义。显然殷人绝不会用"蚩"和"尤"组成的字眼，来称呼自己的族神。

周人既然攻击殷人图腾本鸟鸱鸮是凶鸟，自然也会攻击与殷人图腾相等的族神为蚩尤。或许殷人称呼这位兵器发明及战争之神就是鸱鸠、鸱旧什么的。

但应再次指出，商代一切猫头鹰造型的器物都与龙密不可分，或在猫头鹰翅膀上附托以龙蛇之纹，或以盘旋的线来象征龙蛇。与之相同，在龙的造型上，也不忘记烙下猫头鹰的印记，使它们生着鸱鸮的爪。从这个角度上看，"鸱吻""鸱尾"又叫"蚩吻""蚩尾"，其内涵有一定的一致性。

如果鸱鸮可以代表商王族，那么商王族重要的族神蚩尤，在一定的情况下也代表着商王族。既然如此，蚩尤可以与鸱鸮的位置互换，也可以与龙的位置互换，因此作为商王族图腾的本鸟鸱鸮和龙一样，也具有"水之精"的力量。说到这里得提醒一下，蚩尤一直是传说的水神。《山海经》里记载黄帝和蚩尤的战争，战争的特点是黄帝动用旱神为法宝，而蚩尤却动辄使用风伯、雨师，还纵放大雾蔽天。苏鹗说"蚩尾水之精，能辟火灾"的来历，也许就与蚩尤乃能够控制水的水神之传说分不开[3]。

"鸱吻"又有名叫"祠尾"。据说汉代给妻子画眉而名声大噪的宰相张敞，他是吴地人，因为口音的问题，呼"鸱尾"为"祠尾"，从而流行开来[4]。但

从字面上讲，"祠尾"可以是"祠堂屋脊两边之鸱尾"的省略。若"祠尾"的含义真是这样，可见它可不是随随便便任人装饰屋顶的东西。后来的文献反映，鸱尾恐怕只能按在宫殿和朝堂屋顶，方可顺理成章。

《晋书·五行志中》："（东晋）孝武帝太元十六年鹊巢太极东头鸱尾。"这是说皇宫大殿上安装的鸱尾，让鹊雀在其上做巢是怪事，已可见鸱尾为房顶脊饰的稀罕。《陈书·萧摩诃传》："旧制三公黄阁听事置鸱尾，后主特赐摩诃黄阁，门施行马，听事寝堂并竖鸱尾。"汉代丞相听事阁及汉以后三公官署厅门涂黄色，故称"黄阁"，萧摩诃官到了"黄阁"一级，所以陈后主让他的官署和寝堂上按装"鸱尾"，表示优待，可见一般人的屋脊不可随便装饰鸱尾。

其实鸱吻、鸱尾、蚩吻，就是鸱鸠、鸱旧、鸱鸮、猫头鹰和龙蛇异质同构的结果。它们正规的名字应该叫"玄鸟"——它不是一般人所谓的燕子，按闻一多先生的《龙凤考》说，"玄鸟"就是殷人心中的凤凰。这"玄鸟"可能曾被商王族塑成具象或抽象的形，立在自己的神庙圣祠的屋顶上。后来文献中称皇宫内的楼阁叫"凤阁""凤楼"等，恐怕也和这祠庙上设置玄鸟有关。

文献记载，汉武帝刘彻建造的建章宫里有高二十余丈的"圆阙"，上边立有铜凤凰，故而又名"凤阙"。这"凤阙"大概是一种圆形的宫中标志设置或楼台建筑[5]。南京博物院藏西晋青釉堆塑飞鸟人物瓷罐，其上部圆形四脊屋顶上有立鸟的建筑，似乎在摹拟这种通天的凤阙（1 图 1-7）。其实这凤阙不算汉武帝的发明，它应来自周代，而周代屋顶上立凤鸟，则从下边所引文献里能看出它的来源和动力。

《史记·周本纪》："武王渡河，中流，白鱼跃入王舟中，武王俯取以祭，既渡，有火自上复于王屋，流为乌，其色赤，其声魄云。"

周武王有心灭商，渡孟津段黄河时先是有白鱼（龙）跃入王舟，渡过河，有"火"自上复下，到了武王住的屋上化为赤鸦。商王族崇拜白色，商王族崇拜龙，白鱼亦即白龙自动跃进了周王的舟中，这不是其族的一种重要的图腾离开而去保护别人了吗？商王族和"火"的关系十分密切，"火"就是大火，是商王族祭祀的神星东方苍龙七宿之大火星，是族灵所依之星，结果这星自天而下，流到周武王住的屋顶上，化成了叫声让人心惊肉跳的红色"鸦"，这不是自家的祖神去照顾别人了吗？这"鸦"的颜色"赤"，可见是神鸦，这"鸦"叫声叫人"肉颤"，可见其不是一般的乌鸦，而应是鸱类[6]。我想，周天子一定把这带来祥瑞的"鸦"，用图像的形式固定在了自己宫殿的屋顶上了，如果周天子仇恨这"鸦"如同仇恨鸱鸮，它很可能就在商朝灭亡之时也灭亡了，这"鸦"毕竟不是大自然中捕不绝逮不尽的鸮鸟，它既是商王族信仰的载体，就完全可以在严厉的命令下随商王朝消失而消失。它只能是周武王认定象征上苍奉献商朝国祚给自己的瑞鸟。如果周代的帝王果然把天转商祚的象征"鸱"立在了自己殿堂的屋顶上，那它大致的形态会不会如浙江绍兴出土"云纹铜屋"屋顶正中的栖鸠那样呢？

说到这里得感谢我们民间的艺术家，他们当中有些能固守传统、师承而不轻易创新的人，让我们在离开商朝三千多年之后，仍能在现代一些屋顶的装饰上看到接近原汁原味的猫头鹰，如青岛海产博物馆屋顶上的鸱鸮，再如云南昆明地区民居上的"瓦猫"，然而制作"瓦猫"的艺人们可能不信猫头鹰是凤凰的初型，因此走入了创新之道，于是，"鸱吻"变成了这么一种面目狰狞的猫（1 图 1-8）[7]。

如果"鸱吻"一称的内涵确实自商代以来而无变化，那么商代翅膀上加以龙蛇纹或象征龙蛇之旋纹的猫头鹰造形便是"鸱吻"，商代图像里生有鸱鸮爪的龙也是"鸱吻"，商代图像里生着鸱头蛇躯的龙也是"鸱吻"，商代图像里龙头、鸱头共一躯的神物更是"鸱吻"——这就是"鸱吻"作为一种视觉语言所形成的语境。

春秋时代今济宁滕州的薛侯故城遗址出土过上部模仿屋顶的青铜薛侯行壶，其屋顶的中部，有一站立的猫头鹰（1 图 1-9）。猫头鹰是女娲氏的主图腾，这只站在青铜屋顶为壶盖的猫头鹰，大概就是商代玄鸟立于屋顶之薛国后人的认定吧。

曾经见过汉画中有猫头鹰蹲踞在庙堂屋脊正中的图形。庙堂似乎是西王母庙（商代的西王母是织女神女脩，本书第三章第十二节有叙述）；那上面的猫头鹰大概是商代鸱吻形象的一种反映（1 图 1-10），如果真是这样，庙堂级别的屋舍上立一只玄鸟亦即凤鸟，也许就是鸱吻的一种初貌；这类屋舍上的小屋可能是给玄鸟等预备的栖息处。

因此，给"鸱吻"立一个这样的词条不知大家准不准许：鸱吻曾是古代一种标志身份地位的屋顶的饰物，它本是建筑物上设置的图腾鸟；至少在大汶口文化时代，它已经被立在了部落、酋邦标志性建筑的顶端。今天见诸宫殿、庙宇屋顶上的鸱吻形象变化自商代玄鸟图像；商代的玄鸟，是合并着龙的力量的神鸟，是"阴中有阳、阳中有阴"这一古老哲学理念的体现，它的造型，往往有龙附于身的表示，或与龙同构的表现；后来其造形有了很大的改变，成了我们今天一般庙宇屋脊两旁常见的样子，并且它也成了龙的"九子"之一，有了兴水防火的功能，但在它身上仍能看到一些最初的痕迹（本节原名《说鸱吻》，曾发表于《科技与艺术》2001 年刊。这次出版略有改动）。

注：

[1]唐苏鹗《苏氏演义上》："蚩者，海兽也。汉武帝做柏梁殿，有上疏者云：'蚩尾水之精，能辟火灾，可置之堂殿。'今人多作鸱字，见其吻如鸱鸢，遂呼为鸱吻。颜之推亦作鸱鸢。"

[2]见《大荒东经》和《大荒北经》。

[3]见《大荒北经》。

[4]北齐颜之推《颜氏家训·书证》说："或曰：'《东宫旧事》何以呼鸱尾为祠尾？答曰：'张敞者，吴人，不甚稽古，随宜记注，逐乡俗讹谬，造作书字耳。吴人呼祠祀为鸱祀，故以祠代鸱字。'"

[5]《史纪·孝武纪》载汉武帝刘彻建"建章宫……其东侧凤阙，高二十余丈"。据《索隐》
　　说："《三辅故事》云：北有圆阙，高二十丈，上有铜凤皇，故曰凤阙。"这里的"凤阙"
　　是一种"圆阙"，亦即圆形的宫中标志设置或楼台建筑，目的也许是以通圆天。

[6]《集韵·铎韵》："魄，声也。〈欧阳尚书〉：'火流于王屋为鸦，其声魄。'""魄，
　　肉颤。""火"即《诗经·豳风·七月》之"七月流火"的"火"，指大火，即心宿中央
　　的大红星，之所以说它是星宿大火，只要对照其下文"流于王屋"之"流"便可知义。《左传·襄
　　公九年》："陶唐氏火正阏伯，居商丘。祀大火而火记时焉，相土因之，故商主大火。""白
　　鱼"，《礼记·檀弓上》有"殷人尚白"之载；古常常鱼、龙相类而不分，白鱼亦即白龙。

[7]右图转自萧兵《辟邪》。上海古籍社 2003 年 8 月出版。

第一节附图及释文：

1 图 1-1·《汉语大词典》上的鸱吻图形
1 图 1-2·商安阳小屯出土的鱼尾虎形龙石磬

1 图 1-3·成都北郊后蜀孟知祥墓出土牌楼式建筑石墓门屋脊上的鸱吻
1 图 1-4·商代的龙凤同躯并逢

1 图 1-5 · 1982 年浙江宁波天封塔地宫出土：宋代银质屋宇模型；
右，宋代屋宇模型上的鸱吻
1 图 1-6 · 1972 年宁夏银川市西夏陵区出土的琉璃鸱吻

1 图 1-7 · 江苏南京出土的西
晋初期（公元 265-280 年）
青瓷罐　右为局部

1 图 1-8 · 左为青岛海
产博物馆屋顶上的鸱鸮
右为瓦猫

1 图 1-9 · 春秋青铜薛侯行壶（济宁博物馆藏）　右为局部
1 图 1-10 · 取自北京山水美术馆汉画大展（二）

第二节　立凤鸟或玄鸟于象征国家的中心当中

20 世纪 80 年代我曾去姑苏寒山寺，看到庙宇建筑上有这种项间强调水浪纹的鸟形鸱吻，颇为其赞叹（2 图 1-1）。不知为什么，后来在重修这些建造时，这种鸱吻换成了今天多见的、统一型号的样子。

江浙一带清朝以前之墓碑多有三碑相连、中高两低，或五碑相连、中高两边逐次低者，颇像徽派建筑的防火墙——这墓碑排列的外轮廓，很像美国弗利尔艺术馆藏良渚文化遗址出土玉雕图腾柱立鸟所在之阶（2 图 1-2）——图腾鸟是立在图腾柱上的，图腾柱立在可能是表示"四方之中"的台子上，这台子应该是良渚文化国家所在之大土台子的缩影；这种大土台子就是《山海经》里边提到的"国山"，在这"国山"中心再立一土台子，正中竖一根图腾柱，图腾柱上按上图腾鸟，就该是至今仍存的黔南荔波瑶山瑶族的鸟图腾柱（2 图 1-3）。

就大汶口文化"◇"族系符号的传承来看，良渚文化和大汶口文化有密切的关系。存在于今黔南荔波瑶山瑶族，应该是伏羲女娲民族集团从祖源地迁去的支族。《山海经·大荒东经》有"舜生戏，戏生摇民"的记载——"舜"是伏羲氏某一段历史时期的称号；"摇民"大概即今天瑶族的古代称谓。如果确然，那么这种鸟图腾将来自帝舜伏羲氏，而伏羲氏则来自少昊古族。

这种鸟图腾居于图腾柱的遗迹，在安徽蒙城尉迟寺大汶口文化遗址出土过。

蒙城尉迟寺大汶口文化遗址当是徐偃王祖上居地。这个遗址距今 5000 年左右，居民是少昊氏后人的一部。这只图腾鸟似乎是立在竿上的，也许竿就立在作为"国山"的大土台子正中的土台子中，也或立在正中礼仪性的房子屋顶（2 图 1-4），像后来浙江绍兴坡塘出土的徐国青铜庙堂模型之原型那样（2 图 1-5）。值得注意的是，大汶口文化的这只图腾鸟是尾巴翘起的凫鸟——那是中华民族凤凰初期的形象。

2 图 1-5 是浙江绍兴坡塘出土的徐国青铜庙堂模型——这 2 图 1-6 是它剖面图、屋顶图、屋底仰视图。

西周初年所封的徐国是少昊之后。青铜庙堂模型的主人是徐偃王的后人。传说徐偃王生自鸟卵，他当然是鸟图腾民族的一代领袖。青铜庙堂模型屋顶上的鸟，是当时徐国人心目中的凤鸟——它有翳凫的特征。

青铜庙堂模型屋顶正中的柱子上立着凤鸟。看模型房屋的剖面图，我们可以肯定那是一根特意为凤鸟图腾设置的柱子。后世屋脊两端出现鸱吻之前，凡设置在屋顶上的单只凤鸟，大概都是立在屋的中心吧。如果我们把屋脊两端又名"吞脊兽"的东西称为鸱吻，那么我们不妨称建立在房舍屋顶当中的单只鸟或双鸟为 2 图 2-2 鸱吻的称呼应当来自鸱鸮，其原始的含义，则至少来自商代对玄鸟的传统认识。玄鸟的含义很是深厚，其最表面的意义可以这样理解——玄＝水＝龙，鸟＝天＝阳；商代的玄鸟图像，均作鸟身上有龙或龙的象征物之模样。

2 图 2-1 左为河北易县燕下都出土的战国晚期镂空楼阁形饰品。右为河南焦作马作村出土，东汉中期屋顶有"前鸱吻"的楼舍。

2 图 2-2 四川忠县出土的汉代陶屋，屋脊两端翘起而非后世的鸱吻。

2 图 2-3 江苏徐州画像石之屋顶上的凤鸟形象（左）和河南焦作马作村出土之东汉中期屋顶有凤鸟的楼舍（右）等图，可以推想汉代屋顶上饰以凤鸟，乃是鸟图腾止于屋宇以示居者为人上人古意的追求，其非但无灭火的功能，甚至也没有阴阳平衡的心理期许。屋上安装凤鸟，一如今天用"燕不入愁门"安慰燕子做巢门楣的不便。

然而，吉祥如意的要求有起头便有万众认响应的认可。为了阴阳平衡心理的满足，汉代人渐渐有在屋舍顶上安装象征阳的鸟之同时，也有象征阴的猴（2 图 2-4）。也许在如此的吉祥如意的心理追求下，才有了"虬尾水之精，能辟火灾，可置之堂殿"的讲究。

这猴子颇有来历，它在史前就是阴神，例如《山海经》里与猴子图腾换位的夸父，它就是以"阴"的象征，去追赶"阳"之象征的——阳为鸟为日为火，阴为猴为月为水。

2 图 2-5 是唐昭陵遗址出土的鸱吻实物（左），它和五台山南禅寺至今仍存的唐代鸱吻基本相同——比较抽象。

唐代昭陵的鸱吻，很像自头到项披着鱼鳍的抽象的鸟——它通过屋脊和另一端的那个鸱吻相连，也许是在模拟大型的凤鸟并逢。

唐代许多凤鸟图像"阴中有阳、阳中有阴"的内涵还能得以保持。也许唐昭陵遗址出土的鸱吻，就是将鱼的鳍象征阴，将抽象的鸟来象征阳的。

2 图 2-6 是 2006 年河北南宫紫冢镇后底阁遗址出土的唐代鸱吻实物——在龙的头顶上，应该是一只长着毛鬣、仰颈向天的鸟头，鸟头上生出来一只弯弯的鸟喙。这种异质同构现象，在后蜀孟知祥墓出土的鸱吻中，能够看到它的繁复化造型的情况。

2 图 2-7 是现代还能在古建筑上能够看得到的鸱吻——

1. 山西平遥鸱吻。2. 山西平遥县衙鸱吻。3. 山西大同下华严寺鸱吻。4. 山西太原晋祠鸱吻。5. 西安慈恩寺（大雁塔）鸱吻。6. 北京天坛寰丘围墙鸱吻。7. 五台山塔院寺鸱吻。8. 胡巍拍摄的鸱吻。

上面图例里的鸱吻已经很少看到鸟翅或鸟头的影子了。这说明鸱吻已经成了一种有防火能力的神物了。这些图中鸱吻身上，多有一柄宝剑的剑柄，或变形的剑柄，那是镇压龙的东西：古人把龙归于金、木，水、火、土五行的木，金克木——龙是掌管水的，水克火，有了掌管水的鸱吻来控制房屋火灾，固然很好，但它也得有个管辖才好，于是就在它的身上插上了一把宝剑来加以镇压。然而，就这一柄宝剑给我们透露了秘密：宝剑之金所镇压的鸱吻是龙，所谓"龙生九子"之一子。显然，宝剑镇压鸱吻的时代，人们差不多已经忘记了鸱吻曾是商王族的玄鸟、史前少昊部族的凤鸟。

第二节附图及释文：

2 图 1-1 · 项间强调水浪纹的鸟形鸱吻
2 图 1-2 · 美国弗利尔艺术馆藏良渚文化遗址出土的立柱图腾鸟（前鸱吻）
2 图 1-3 · 至今仍存的黔南荔波瑶山瑶族的鸟图腾柱
2 图 1-4 · 蒙城尉迟寺大汶口文化遗址出土的图腾鸟（前鸱吻）

2 图 1-5 · 浙江绍兴坡塘出土：春秋战国时期屋顶上立凤鸟（前鸱吻）的徐国青铜庙堂模型多面图

2 图 1-6 · 春秋战国时期徐国青铜庙堂模型的剖面图、屋顶图、屋底仰视图

2 图 2-1 · 河北易县燕下都出土：战国晚期镂空楼阁形饰品

2 图 2-2 · 四川忠县出土的汉代陶屋：屋脊两端翘起而非后世的鸱吻

2 图 2-3·左为江苏徐州画像石，屋顶上的凤鸟形象　右为河南焦作马作村出土，东汉中期屋顶有凤鸟的楼舍
2 图 2-4·东汉表示屋舍之内阴阳和谐的画像石

2 图 2-5·左为唐昭陵遗址出土的鸱吻实物　右为五台山南禅寺至今仍存的唐代鸱吻
2 图 2-6·2006 年河北南宫紫冢镇后底阁遗址出土的唐代鸱吻实物

2 图 2-7·A. 山西平遥鸱吻　　　B. 山西平遥县衙鸱吻
　　　　　 C. 山西大同下华严寺鸱吻　D. 山西太原晋祠鸱吻
　　　　　 E. 西安慈恩寺（大雁塔）鸱吻　F. 北京天坛寰丘围墙鸱吻
　　　　　 G. 五台山塔院寺鸱吻　　H. 胡巍拍摄的鸱吻

第三节　商代殿堂上的小屋是重屋吗

　　《周礼·考工记》载："殷人重屋，堂修七寻，堂崇三尺，四阿，重屋。"一般认为殷人的重屋，指屋顶上重檐两层，和今天的北京天安门的屋顶相似。还有一说，楼台谓之重屋。《周礼·考工记》又载：周人将功用与殷人重屋相同的房屋叫明堂。夏代的世室等同重屋、明堂。世室、明堂基本可以解作宗庙、庙堂，帝王和谐、沟通天与地、祖先神灵与人间的地方。如果这样，那么重屋就是殷人的庙堂了。然而，殷人的重屋、庙堂，究竟是重檐之屋，还是屋顶上又有台、观的房屋呢？

　　商代房屋形的青铜方彝，上部应是拟五脊四阿屋顶，屋顶上还有一座或两座小屋（3图1-1）。这种屋顶有小屋的方彝，其小屋下面的屋顶上，多浮雕有鸮鸟类纹样。再看亚酗青铜方彝上的小屋和商代青铜器上这种小屋的侧面象形之图形文字（3图1-2），因此令人不能不如此猜想：它是不是整体拟商代的庙宇？而它屋顶上的小屋就是庙宇上的重屋；这重屋似乎不能容人登眺，用途可能有关精神信仰。

　　重屋既是商代用于精神信仰的房屋，屋的顶上应当有玄鸟——即以猫头鹰为本鸟的神鸟、凤鸟。也许玄鸟是以圆雕的形式立在屋顶上的，也许是以浮雕、堆雕的形式置于屋顶上的，当然也不排除将玄鸟的雕像、象征体放在屋顶上的。上述台、观相类的小屋当中，也不排除其中是供想象之玄鸟停留的神龛：这种设想在上海博物馆藏商代晚期兽面纹方壶（3图1-3）上面更加让人相信——这件方壶拟屋顶的中间，不是通常塑一间小屋，而是有一个饰有"囧"字纹的伞状体。在商代，"囧"字纹是表示光明的符号，如它在爵的流口两侧出现，象征着龙的眼睛；它在龟鳖、兔子、牛、猪身上出现，往往用以表明它们作为图腾的属性在于日月崇拜之象征等。这里的"囧"字纹，应是图腾的借代，借代可驮日月飞驰的神鸟亦即玄鸟，我们从史前立在象征国家高台之中或图腾柱之中的太阳鸟图像，即可能够得悟。

　　这种屋顶上的有小屋的建筑设置，在汉画当中也能看到（3图1-4）。在中国上个世纪中期一些老式房屋的屋顶屋脊当中经常能够看到。关于它的功用，在民房屋顶上的，那是放"照妖镜""团圆铜"的；在庙堂屋顶上的，那是"神上神"住的地方（传说那神上神是姜子牙本人，或姜子牙的舅舅——姜子牙灭商后封神，把舅舅高高封神，封到了庙的屋顶上居住）。不过山东地区过去的民房屋山的顶端往往筑一屋形小龛，里边砖刻"太公在此"之类的文字，说明屋顶上的小屋是神上神姜子牙的住处。山东人盖房上梁至今在屋脊木上书写"姜太公在此，百无禁忌"，那是姜子牙曾为屋顶神灵的侧面说明。虽然这是民间传说，但它的来源不可小觑，因为，在建筑上，凡是无实用意义而又顽强保留于后代的设置，应当有曾经的辉煌象征。传说鸱吻也和姜太公的家族有关：某一代齐国国君脱险回国，骑着一只凤凰，为了感激凤凰救命之恩，将凤凰的翅

膀制成陶器，安装在了廊庙的屋脊上。其实姜姓来自帝喾，和商王族有共同的祖先，商王族的信仰性房屋屋顶有神鸟、凤鸟之类装置，其源头自当和齐人相似。

既然传说中屋顶上的小屋是神上神居处，那么它的源头也不妨商代方彝所拟——拟庙堂顶上的小屋：庙堂是供人和神接触的地方，屋顶上的小屋是供神灵莅临前拥有的地方。

3 图 1-5、1-6、1-7、1-8、1-9 中可以看到商代以后庙宇屋顶小屋的基本模样，从而悬想一下它们源自何种目的。

第三节附图及释文：

3 图 1-1·左：妇好墓出土偶方彝
右：1983 年河南安阳大司空村东南商代墓出土的屋形方彝

3 图 1-2·左：商末亚酺方彝　右：商代青铜器铭文上的重屋
3 图 1-3·上海博物馆藏商代晚期兽面纹方壶
3 图 1-4·汉代画像反映出屋顶上的小屋

3 图 1-5·甘肃宝鸡陈仓周文王庙屋顶上的小屋
　　这庙顶上的小楼，是不是商代屋形方彝所拟那种建筑样式的变形遗留呢？周文王的庙顶上似乎不会让姜子牙居住在上面，但不一定不让姜姓系统的神灵住在上面，周人认为"我姬氏出自天鼋"，那天鼋星，就是姜姓系统的神灵所居之处。

1-6

3 图 1-6·左：山东潍坊峡山刘伯温庙庙顶的变形小屋
右：山东青岛天后宫庙顶的变形小屋

　　潍坊峡山刘伯温庙的庙榜到了应该是庙顶小屋的地方。在上个世纪前半叶，河北天津一带民宅的堂屋屋顶上常见类似的构筑——它宽2-3米，厚40厘米左右。青岛天后宫庙顶这种小屋变形为麒麟台——小屋已没有了屋顶，上面是一只麒麟的雕像。商代屋形方彝所拟那种建筑样式的小屋，在这些庙宇屋顶上的情况，已经很难让人想象了。

1-7

3 图 1-7·民房屋顶上放置"照妖镜""团圆铜"的地方

　　以往汉族的民房屋顶上，多有放"照妖镜""团圆铜"的小屋。如果商代房屋形方彝所拟的屋顶小屋，的确是供奉玄鸟等神灵的地方，那么后来民间将"照妖镜""团圆铜"的功能和它联系起来也是必然的，因为玄鸟亦即凤鸟，是伏羲女娲族系统的重要神灵，它当然最能镇妖辟邪、利自己的后人团圆安宁了。特别值得一提的是：商代的玄鸟是龙凤同构的神物——它有龙和凤的一切神通，所以标准的鸱吻还有鱼龙和禽鸟的一些特征。

1-8

3 图 1-8·左：庙屋顶上有小屋的洪洞县玉皇庙
右：庙屋顶上有小屋的武陟县千佛阁

1-9

3 图 1-9·顶上有小屋的湖南澧县车溪乡牌楼村余家牌坊

　　这牌楼上的小楼，大概是商代屋形方彝器盖上所拟那种装饰样式的变形遗留。如果是这样，商代的建样式大概被周人沿袭了。

227

第四节　周朝之前我们祖先死后的去向

天堂及星座的原产地在何处

现在民间称人死了为"咽气了"，这说法颇有古意，因为古代中国人就这样认识：人气尽、气绝便死了。虽然如此，我们的古人还认为：人死了，灵魂还存在着。

问现在讲点迷信的中国人，人死了后到哪里去了，大致会说好人的灵魂上天国，坏人的灵魂下地狱。这应是佛教建设的死亡观，这种死亡观也许还影响了其他宗教死亡观的建设。

然而这里要问的是：佛教进入中国之前，我们祖先死后灵魂去了哪里？

答：到了天上。

怎么到的天上？

一开始当然不是飞到天上，文献记载说，或通过山峰上天，或通过树木上天[1]，或由龙迎之而上天——然而龙迎之上天是《史记·封禅书》说的："黄帝……学仙……有龙垂胡髯下迎黄帝。"我认为司马迁的说法语焉不详。为什么呢？

因为龙和天地的联系，西周之前的文献只有两种：

一是乘两龙巡天。然而它的前提必须是承认帝俊、大昊、伏羲、重黎为自己的祖先，而且有资格乘两龙巡天的人，必须是与太阳可以位置互换的帝君、伏羲女娲民族集团的代代领袖，如石家河炎帝文化集团的领袖、殷民族的一代一代的帝君等。大禹政变取代了末代帝舜有虞氏，为了能够控制好天下，夏后启也曾经加入乘龙巡天的民族信仰，这种龙是濮阳西水坡遗址蚌壳堆塑的东方苍龙、西方白虎发展之后加凤鸟而异质同构的龙图像，其内涵已经是天文学上的概念之龙，是司天志时、司地理民之象征性的龙。

二是从三星堆青铜太阳树上来去的龙、汉代象征一日十五时之灯树上面的龙蛇（4图1-1）等等，知道建木是伏羲女娲等祖神护佑的神树、是太阳栖息的树，或者干脆就是龙的家族上天之树，因此所谓"大皞爰过，黄帝所为"这棵神树，"大皞（昊）爰（援）过"理所当然，"黄帝所为"就必须有这样的条件：那就是承认伏羲女娲作为族神的资格，换句话说，黄帝民族必须通过与代表伏羲氏的炎帝民族联姻，才可以为之借此建木上天。

诚然，我们的祖先死后上了天，但到了天上什么地方呢？这就是我们的问题所在。

至少到周朝，人们还认为我们祖先死后灵魂到了天上的星宿间去了。

从《国语》《左传》等文献上看，我们史前的祖先死后，是到了天上的星宿间去了，似乎各族有各自的归依星宿。下面我们根据一些文献的记载，作些分析。

文献之一：

春秋时，公元前 522 年周景王姬贵欲铸造名为"无射"的钟，询问司管音乐的官员伶州鸠有关铸钟的伦理问题，伶州鸠在应答中说到了"我姬氏出自天鼋"的一段话，他的意思是，周王族是住在天鼋星的姜姓氏族神灵的后人。

天鼋星的位置，在又称二十八星宿之北方玄武七宿的女宿旁边。这七宿的名字分别为：斗、牛、女、虚、危、室、壁；在女宿周围有天鼋星，它又叫玄枵星。周王族为什么是住在天鼋星姜姓神灵的后人？因为周文王的父亲王季的妻子，是天鼋星神灵留在人间后代的姜姓女子[2]——姜、姬两姓早有世代通婚的历史。所谓"我姬氏出自天鼋"，实际是指周王族的母系家族的一些祖先，死后灵魂归依到须女星旁天鼋星了。

其实，所谓的北方玄武七宿星域，主要居住者至少是主管水的颛顼氏集团之神灵，文献上说"风道北来，天乃大水泉"，就基于颛顼氏在史前曾以管理水而有名的传说。赫赫有名的伏羲女娲民族集团，就出自颛顼氏，周王族"我姬氏出自天鼋"的说法，也等于说自己母系血统出自伏羲氏之后的炎帝，炎帝集团的一部分人死后，灵魂归依在此[3]。

"天鼋"就是天上的龟鳖，颛顼氏主图腾乃龟鳖，我想，"玄武七宿"的命名，应该基于这须女星宿周围的它。

我发现周人与"天鼋"星所在的须女星宿有许多有趣的故事，我们将在后面讲述。

这里再强调一遍："天鼋"星域住着炎帝之姜姓的一些祖神——我们的一些祖先死后灵魂要到那里去。

文献之二：

传说帝喾高辛氏有两支后代，大的叫阏伯，小的叫实沉，他们住在名叫旷林的地方，大概生存空间过小，两者日寻干戈，互相征讨。在天上的帝喾高辛氏之神十分不愉快，于是乎：

——让陶唐氏的火正、老大阏伯率部迁徙到了商丘（时间大概在公元前 2300 年以后。详见后说），让他们一部人死后到那与商丘相对应的辰星星域里去居住，从而这个地域住的阏伯一部人民就叫商人，他们便奉辰星为图腾；这部商人的著名祖先有发明了以马驾车的相土，他在夏朝初年到了商丘；辰星也叫商星、大辰、大火，是所谓天上二十八星宿东方苍龙七星角、亢、氐、房、心、尾、箕之心宿周围的星，商人深信这颗星决定着自己民族的命运；

——让老二实沉率部迁徙到了大夏所在的地方，让他们一部人死后到那与大夏在地相对应的参星周围星域去居住，因为大夏地处古时陶唐氏尧帝都城及领地，所以在这个地域住的实沉部人民就算唐人，这些唐人就将参星奉为神星，奉为主宰自己命运的星，并从此也开始服从夏朝、商朝的领导，安安生生过日子；后来，在商代武丁时期，豕韦氏被灭国，可能因为商王族的著名的女祖先娥皇、女英出自陶唐氏帝尧，而御龙氏的创始人刘累是陶唐氏的传人，特别又

是豕韦氏（女娲氏）之一代领袖董父豢养龙的学子，于是让御龙氏代替了豕韦氏，并迁到了唐地。到周朝，周成王封弟弟唐叔虞到了这里，迁御龙氏的后人到了杜地；唐叔虞是晋国的开国先君，大概他的后人也把参星当成自己一族人灵魂的归依之地。天上二十八星宿西方白虎七星之参宿前面，顺序列有奎、娄、胃、昴、毕、觜六宿[4]。

这里再强调一遍："辰"星星域住着帝喾氏之后商人的祖神，"参"星星域住着帝喾之后唐人的祖神等等——我们的一些祖先死后灵魂要到那里去过日子。

文献之三：

在《晋书·天文志上》载：在弧矢星南有六星叫"天社"，这颗星是社神句龙"其精为星"。古代传说共工氏之子句龙能治水平土，被人们敬奉为社神，他的神魂上天"为星"，亦即到了星星上了——显然到天社星居住去了。

《史记·封禅书》"其令郡国县立灵星祠"《集解》引张晏曰："龙星左角曰天田，则农祥也，晨见而祭。"《正义》引《汉旧仪》曰："……夏则龙星见而始雩。龙星左角曰天田，右角曰天庭。天田为司马，教人种百谷为稷。灵者，神也。辰之神为灵星，故以壬辰日祠灵星于东南。"——古人在夏天见到天田星与苍龙星之左角星相近时，要祭祀农业神。苍龙七星的角星有两颗星。显然，天田星是稷神居住的星，亦即史前教人民种植百谷的部族领袖，死后成为农业神居住的星，否则汉代人不会凭空的建"灵星祠"。要说明的是，商代的稷神叫柱，系炎帝烈山氏之后，周代稷神为弃，系周人的祖先（见《左传·昭公二十九年》）。夏代祭祀的稷神应该不是柱，可能是周人的祖先弃。

文献之四：

在《史记·天官书》里，有叫"五帝坐"的五个星座，据说黄帝座一星，其周围四个星座，分别是东方苍帝、南方赤帝、西方白帝、北方黑帝[5]。这大概是古代某些星宿居住着相应族氏神灵的传说，演变而出的悬想（4图1-2）。

文献之五：

古时认为山川之神上应天上星辰，所以就以相应的星辰分主九州地域或诸侯封地。这种依星宿划分地上区域的做法称"星土"正所谓"九土星分，万国错跱"。这也叫"分星"，如秦星，指天上星宿和它所对应的地域为秦地；星沙，指天上星宿和它所对应的地域为长沙等等。如此将地名与星宿相互对应之联系，前提大概出自人间领袖死后或变为主管山川的神灵，或变为主管星宿神灵之悬想[6]。

文献之六：

《星经·奚仲》："奚仲四星在天津北，帝王东宫之官也。"《隋书·天文志上》："天津北四星如衡状曰奚仲，古车正也。"奚仲是夏朝发明战车的人，所以后人有奚仲四星主管人间军兵的说法。但更可能的是古人认为奚仲死后到了奚仲四星上去了。

文献之七：

《庄子·大宗师》："夫道……傅说得之，以相武丁，奄有天下，乘东

维，骑箕尾，而比于列星。"傅说是商王武丁的宰相。相传他曾筑于傅岩之野，被武丁访得，举以为相，出现了商殷中兴的局面。"乘东维"也许非旧注所谓"维持东方""箕斗之间，天汉津之东维也"。"乘"，倚恃之意；"维"，东西南北为四方，四方之隅叫维，即东北、东南、西北、西南；"东维"当两隅之间的东方苍龙七宿。"乘东维"则是变说傅说倚恃东方苍龙以对应的下界，为商王朝的辅作，最终得以"骑箕尾，而比于列星"。商王族以苍龙星心宿中之大火来定农时，《易经·乾》卦能见其族崇拜苍龙星宿之反映。《星经下·尾宿》："傅说一星，在尾第二星东，二寸小者是其星。"傅说死后到了箕宿，所以为"列星"。

文献之八：

古人认为人间英雄豪杰皆上应天星，所以以"星亡"谓重臣或贤人死亡；以"星主"谓品行异于常人的人为上天重要星宿转世。大概这也出自史前氏族领袖死后上天主管星辰的悬想。

文献之九：

汉王充《论衡·命义》说，人贵为官员而官职秩却有高有下，人虽富有却钱财有多有少，这些"皆星位尊卑大小之所授也"。《后汉书·明帝纪》说，馆陶公主向汉明帝为儿子在朝廷求一郎官职位，明帝赐公主钱千万而不许以官职，并为此对群臣说："郎官上应列宿，出宰百里，苟非其人，则民受殃，是以难之。"这说明那时认为人受天上的相应星宿主管，但前提是星宿上有主管相应地方的神灵，而此神灵的来源当然是上古时代的各民族领袖死后灵魂上天者……

这里有个故事很能说明古代曾有过某星宿住着某民族之祖神的认定：

周文王死去第九个年头（公元前 1055 年），周武王祭祀过父亲文王在周原毕地的坟墓并西方白虎七宿的毕星星神之后，东去孟津会合其他殷商诸侯。乘船渡黄河至河当中，有白鱼跃于他的船中，他俯身取了这白鱼，用火焚烧以祭天。过了河，驻扎下人马，天上名叫大火的星宿自空中下覆于他住的屋幄之上，那星宿竟然流动行走变化成"赤乌"，发出惊人魂魄的鸣叫[7]。这些都是周要取代商的预兆，为此他坚定了消灭商朝的信心。

这个神话在我国学术界一直没见进入本质的讨论，一般神话解释多望文生义，我斗胆试析如下：

"白鱼"，即商王族的一种图腾；白色是商代崇拜的颜色[8]，商代的龙不乏生着鱼鳍、鱼尾者，鱼成为那时龙图腾通过异质同构组成形体的必需，那全因为鱼与龙当时联类难分（4 图 1-3）。

"大火"，即东方苍龙七宿之心宿周围的辰星、商星，商王族祖先阏伯举族神灵居住的星域。

"赤乌"，周人崇拜赤红色，奉此为正色[9]。"乌"，有的文献此字写做"雕"[10]，雕为鸷鸟，古人将猫头鹰也笼统地称为鸷鸟（我在前面已说过周人

说的"鸟"指猫头鹰）。商王族的图腾是玄鸟，玄鸟就是商王族的祖先化身。玄鸟的本鸟是猫头鹰。换句话说，在周人眼里，这猫头鹰就是商王族住在大火星宿上的族神的化身——猫头鹰变成周人喜欢的赤色颜色了，落在周武王的屋幄上充当保护者的角色，周当然要代替商了！

如果同意我上面的分析，那我将如此强调：

周武王去孟津会合诸侯之前，祭祀文王在毕地的坟墓并毕星星神，这意味着周人认为自己的祖先神灵也在毕星之间居住，父系祖先。

周武王之孟津，大火星从天上降落到周武王的屋幄之上，变成商王族的族神、祖神猫头鹰，只能说明这样一个问题：在那时人的心里，人死后要到天上的星星间居住。

还值得一说：商王族祖神变成猫头鹰，覆在周武王屋幄之上的吉利被周人世世难忘，最终让猫头鹰变成了鸱吻，世世代代站在庙堂屋顶，充当避火的小神（4 图1-4）。

我们在前面提到的濮阳西水坡遗址之东方苍龙和西方白虎蚌壳堆塑，是公元前4400年前，大昊氏伏羲女娲接受帝颛顼文化司天司地的反映，在这之前，公元前4400年-公元前5500年屹立于中国东方的少昊氏，已经能测量出二分二至了，因此这里还值得一说：有虞氏（帝舜）、夏后氏的一些人，在国家灭亡后不愿意接受后来代替自己者的控制，而分化为中原的对立民族，在生存的压力下有辗转迁入后来欧洲者，难道他们会将这时西方的星宿理论，加在了古老的祖先头上，让他们死后到天上星星里居住了吗？

"万物之精，上为列星"。《说文》的这种说法，至少反映了东汉时代中国人的认识。"精"，神的意思。神，这里意指灵魂。

注：

[1]《海内经》："华山青水之东，有山名肇山，有人名曰柏子高；柏高上下于此，至于天。""有木……名曰建木，百仞无枝……大皞爰过，黄帝所为（意为大昊伏羲氏由此树上天，黄帝由此树为之上）。"《史记·封禅书》："黄帝……学仙……有龙垂胡髯下迎黄帝（上天）。"

[2]见《国语·晋语下》"我姬氏出自天鼋"韦昭注。

[3]《大荒西经》说"互人国……炎帝之孙"，其图腾为"鱼妇"，亦即龟鳖，祖神名叫颛顼。既然互人国是"炎帝之孙"，图腾为"鱼妇"，可知炎帝集团有龟鳖图腾，亦属颛顼氏。

[4]见《左传·昭公元年》。"大夏"不知是不是夏后氏某时期的迁居之地？今山西运城夏县是否乃当其地？陶唐氏都城约在今山西临汾翼城。《国语·晋语八》"（刘累）自虞以上为陶唐氏，在夏为御龙氏，在商为豕韦氏，在周为唐、杜氏"韦昭注。

[5]见张守节《正义》。

[6]《左传·昭公元年》有古代氏族领袖死于治水职事而被奉山川之神的记载。

[7]见《竹书纪年·周武王》、《史记·周本记》。"鸟"的叫声一释作惊心动魄，一释作安然的样子，因猫头鹰叫声令人的确惊恐，故而取前者。

[8] 见《史记·殷本记》。

[9] 见《史记·周本记》。

[10]《史记·周本记·索引》说《今文泰誓》乌作"雕"，指鸷鸟。

第四节附图及释文：

4 图 1-1·左为战国瓦当上的龙护太阳树　右为汉代龙蛇护一日十五时灯树

4 图 1-2·十五齐齐三足陶器器底图形（青岛崇汉轩汉画博物馆藏）

　　天是圆的。例如：商代甲骨文的"天"字，有一体象形正面作马步之人的头上顶了个象征天的"〇"。其实天是圆的之概念，至少在山东莒县凌阳河大汶口文化出土的图形里就出现了。所以"十五齐齐三足陶器"器底图形的解释当从天的范围内入手。

　　器底图形里圈的大大小小的圆圈是古称"太微垣"的太微星，其中五个较大圆圈应是太微星之"五帝坐"星："黄帝坐一星，在太微宫中，含枢纽之神。四星夹黄帝坐，苍帝东方灵威仰之神；赤帝南方赤熛怒之神；白帝西方白昭拒之神；黑帝北方叶光纪之神"（见《史记·天官书》"其内五星，五帝坐"《正义》）。古人认为太微星是天庭，"黄帝坐"在太微星的中心，故而五个较大圆圈应是在象征"五帝坐"星基础上进一步象征天帝。

　　"十五"就是"十五时"。一日一夜为十五时，其名称为：晨明、朏明、旦明、蚤食、晏食、隅中、正中、小还、餔时、大还、高春、下春、悬车、黄昏、定昏（见《淮南子·天文训》）。"齐齐"，恭敬、严整的意思（《礼记·玉藻》："庙中齐齐，朝廷济济翔翔。"）。"十五齐齐"就是时时刻刻恭恭敬敬、严严整整的意思。

　　崇汉轩藏十五齐齐三足陶器器底图形述说的是：在天帝的佑护下，此三足陶器为自己墓中主人时时刻刻恭敬、严整尽职尽责。这也是万物有神论观念下冥器应有的品质。

4 图 1-3·安阳妇好墓出土的"C"形玉鱼龙

　　在商代鱼是龙类，本图上面的鱼，显然生着龙的爪子

4 图 1-4·仍然还保持着鸟特征的鸱吻

第五节　周灭商违背当时主流道德标准故而用"以殷治殷"的羁縻政策

周人大肆开掘殷商王陵大墓以示惩罚武庚复辟

　　一些学者根据科学的考古发掘研究得出结论：商朝灭亡后周人曾大肆开掘殷商的王陵大墓。这些王陵大墓的遭遇应和周公东征平定武庚叛乱的史实有关（见《考古》2010 年 2 月载井中伟《殷墟王陵区早期盗掘坑的发生年代与背景》），即这场盗掘行动是周公指使所为。文献记载武王伐纣灭商用时仅仅一月：因为使用了殷人不齿的战争道德观——殷人反对"冥升"（夜晚乘人不备偷袭城邑），反对"以阻隘""鼓不成列"（趁人之危用兵）[1] 等等非"君子之风"，所以灭商的决定之战时间仅用了后半夜到天明不久。这是阴谋的胜利，这种胜利应是与当时主流道德标准所违背的，至少是商文化圈中重要人物不能公开赞许的。而这短短的时间却竟然让周武王取代商王族世世积累的王业，成为天下的主宰。为了使新生的姬周政权名正言顺，周武王释箕子之囚，封比干之墓，表商容之闾，并大度地封商纣王之子武庚在殷都"以续殷祀"，让武庚和殷民继续留在殷都居住，从而推行了向殷人妥协的"以殷治殷"政策。虽然武王还封了管叔、蔡叔在殷都附近"监武庚"，但这时周人无论如何不能大肆开掘商王族在殷都的祖墓的。周武王灭商不几年就死了，成王年幼，周公监国，武王的次弟管叔与其一些弟弟造谣中伤周公，并勾结武庚公然发动叛乱。周公不仅对管叔、蔡叔"大义灭亲"，对武庚为首的商遗民复辟势力镇压更是不遗余力。这时候周人大肆开掘殷商的王陵大墓以示惩罚，是势所当然的。

　　本节可以参照本书第五章第七节。

　　注：

[1] 见《易经·升·上六》、《左传·僖公二十二年》。

第十一章　匈奴等离开中华主文化圈的民族崇拜

第一节　匈奴的王冠

　　内蒙古伊克昭盟阿鲁柴登出土的匈奴王冠为金质，由两部分组成，上部分是四只羊、四只狼构成的冠顶，冠顶上站着一只展翅的鸷鸟；下部分是束额的冠箍，冠箍为两层，上层半圆，有两只兽头、兽爪、马或鹿身异质同构的神物在半圆两端，神物的身后连接拟绳索的箍带，冠箍的下层全圆，箍带亦拟绳索，临近箍带的半径，左右各装饰以唇额相对的羊和马（1 图 1-1）。

　　匈奴，先后称鬼方、混夷、猃狁、山戎。战国时称匈奴、胡，当时他们游牧于燕、赵、秦以北地区。据徐中舒先生说，匈奴一支有在公元前二世纪西迁者，汉代称为"大夏"，音译巴克特里亚，也叫希腊·巴克特里亚王国，后来又称吐火罗（数十年后被西迁的大月氏所灭。参见《西域诸国与大月氏大夏的西迁》，见《徐中舒论先秦史·再论小屯与仰韶》，上海科学技术出版社，2008 年 1 月）。未迁之部在东汉光武二十四年（公元 48 年）分裂为南北二部，北匈奴公元一世纪末被汉朝廷战败，一部分亦西迁。南匈奴附汉，西晋时曾建立汉国和前赵国。

　　《史记·匈奴列传》载："匈奴，夏后氏之苗裔也，曰淳维。唐虞以上有山戎……""夏后氏"指大禹所代表的种族、民族之名；"唐虞"指帝尧、帝舜时代。

　　匈奴这一民族的形成，至少在帝舜时代结束之时，就显示了它应该形成的理由。文献上说，大禹政变了杀死了帝舜——那时政变的失败方不仅有掉头丧邦之忧，"灭种"的可能也说不定有；作于商代的《易经》出现过"幽人"一词，我考证那是指阉割的男人，以此而推，帝舜族与大禹对立的失败之部，在妇女、小孩被占有的同时，有的壮劳力虽然幸得不死，却不免遭受以阉割为形式的灭种处理。历史的教训值得注意：商汤王革命成功，夏后氏与之对立的一部就可能总结历史的教训，为避免被灭种，选择逃离商族的统治，成了有别主流文化圈之外的异族。

　　我们面对匈奴王这顶展翅鸷鸟金质王冠，联系古代"象耕鸟耘"的传说，更加坚信司马迁"匈奴，夏后氏之苗裔也"之说的可信——传说帝舜死后大象

235

堆土埋葬了他，大禹死后鸟儿聚土埋葬了他，帝舜是殷人的祖先，我们从商王族崇拜大象和造象鼻子龙图像的角度上，推知"象耕"是帝舜图腾有大象的反映，进一步推知"鸟耘"、匈奴王这顶鸷鸟王冠，是夏后氏有鸟图腾的反映。

这件王冠上层冠箍上兽头、兽爪、马或鹿身的神物似熊。传说黄帝图腾中有熊，大禹是黄帝之后；从鲧被祝融氏杀于羽山而化为黄熊、大禹化为黄熊治水的传说，神物应是熊，当然也可能是狼——这倒不是它们今属犬科，而是古代熊虎的幼年都称为"狗"。但神物身后连接的箍带，以及下层冠箍箍所带的拟绳索，却是绳索崇拜的反映。须知，绳索曾是少昊、大昊的图腾，甚至是与大昊龙图腾位置互换的一种图腾（详见本书第一章第七节）。下层冠箍上装饰的羊和马，也应是匈奴多图腾的品种，如，传说大禹的祖先有称"白马"者，其以马为图腾也未可知。

匈奴的鬼方之名应该出现在商代。《易经》之《济既》《未济》有"高宗伐鬼方，三年（指多年）克之""震（指王师）用伐于鬼方三年"的记载，可见商朝在武丁时代，鬼方曾受到极大的打击。显然这个鬼方是商朝的故对国。如果这个鬼方就是匈奴的前身，那么其敌对的起点，应当出现在夏朝灭亡之际。如果确然，那么夏朝亡国之后，一部分不乐意灭种、被商王族奴役的人，在对立中渐离了中华民族的核心文化圈，形成了这个文化圈之民族的敌人。

甲骨文"鬼"字象形人身而怪首之异物，表明鬼来自人，是人死后变化的结果。由此而推，产生自商末《易经》中的鬼方的"鬼"字，可能是指伏羲八卦中的艮方，"艮"为鬼门，有终止、死止之意。若此可准，鬼方意即终了、死止的一方，终了、死止乃殷人眼中与之对立的夏后氏之裔等，乃后来所谓的匈奴。

1-1

1 图 1-1·内蒙古伊克昭盟阿鲁柴登出土的战国匈奴王冠
　　金质的鸟站在王冠的顶端，鸟为图腾无疑。鸟足下的冠顶为四组狼衔羊图案，有欲去四方如狼临羊的意思。传说大禹出世有"白狐九尾之瑞"（见《今本竹书纪年疏证·帝禹夏后氏》）。九尾狐亦似九尾神犬，当是太阳神之类。《文选》汉王子渊（王褒）《四子讲经论》："昔文王应九尾狐而东夷归。"《注》："《春秋元命苞》曰：天命文王以九尾狐。"九尾狐当是祥瑞之物。既然东夷因文王"应九尾狐"而归顺周民族，显然九尾狐本是东夷民族崇拜的神物。《孟子·离娄下》谓：帝舜"东夷之人也"，九尾狐、九尾犬自当为其图腾，大禹承帝舜而为酋邦之主，故而"白狐九尾之瑞"归他。狐、犬、狼同类，古人当笼统待之。也许匈奴的狼图腾承续如此。

第二节　两头一身凤崇拜

公元前5000年－公元前3000年河姆渡文化遗址出土过两头一身鸟并逢（2图1-1），那应是一种图腾、族徽。两头一身并逢在商周以前出土的图像中常常能够见到，如在公元前4400年－公元前2800年红山文化出土的文物里有所发现，在商、周出土文物里有大量的发现（2图1-2）。河南许昌出土的东汉双头凤（2图1-3），当然是这一图腾、族徽的演变。

据说国外较早的两头一身鸟像出土自土耳其博阿兹柯伊附近，于公元前1750年至公元前1715年雕成的一个古赫梯泥章上。我们不敢断定这双头鹰的来源和匈奴族的形成始末有什么联系，但河南许昌出土的东汉双头凤，和其后国外以双头鹰为国家、地区徽志的现象也太相似了（2图1-4）！

现于中国史前图像的两头一身并逢，种类有凤并逢、龙并逢、猪并逢、鱼并逢等等。它的内涵，在于模拟雄雌交配之进行时。

并逢之于史前图像，是中华文明之生殖文明始于媒神崇拜的物证，是中华民族的先民发现了征服自然、保卫生存的根本要素，乃是人口不断繁衍之观念的体现——并逢就是我们的先民们相互告诫繁衍任重道远的图像媒体、图像广告。

人类民族集团的繁衍是一项工程。在没有文字的时代，先民族群相互提醒繁衍的东西，就是并逢这一类象征性的广告。这是前文字。就形成民族集团的人群而言，凡将保卫族群生存的讯息借符号性的物象传播得逞，这符号堪称文明的特征，并逢是也。

在距今4000年前，帝舜民族在夏禹家天下前后将两头一身并逢带出了当时的中国，难道也带到了欧陆吗？

我们已经从出土的图像当中知道，作为鸷鸟为本鸟的凤鸟，是匈奴王者王冠上的标志，而匈奴的多头龙图腾，其最大的特征之一，是生着鸷鸟的勾喙。

第二节附图及释文：

1-1

2图1-1·河姆渡文化遗址出土的两头凤鸟

1-2

2图1-2·左为商代的鸮鸟并逢
右为西周墓殉葬的四目拥荷双头凤鸟

2 图 1-3·河南许昌出土：东汉晚期的双头凤

2 图 1-4·以双头鹰为徽志的一些国家、地区及旗帜：
A. 拜占庭帝国　B. 君士坦丁堡牧首区旗　C. 神圣罗马帝国　D. 俄罗斯帝国
E. 奥匈帝国　　F. 南斯拉夫王国　　　　G. 德意志联邦　　H. 黑山共和国

第三节　匈奴的龙崇拜

　　3 图 1-1 为匈奴龙——鸟喙鹿躯龙：这只龙的鸟喙，经过如此的夸张让人很难辨别，但是它的耳朵、角、偶蹄，仍具有让人一目了然的鹿的特征。鸟喙鹿躯，是匈奴龙的一种特征。

　　3 图 1-2 商代安阳妇好墓出土的上龙下凤之龙并逢本来是站在凤鸟背上的单体龙，因为"龙中有凤、凤中有龙"的造型传统，所以其造型者将龙头之下设计成了凤鸟的头。商代这只站在凤鸟背上的龙之尾，为被夸张的鸟的勾喙，显然和 3 图 1-1 匈奴龙的造型思路相似，所不同的是其崇拜来历有异——匈奴龙是生着大大之鸟喙的鹿，商代的这只龙是生着大大之鸟喙的尾巴；换句话说，匈奴龙的鸟喙在上、鹿躯在下，商代龙的龙首在上，作为鸟喙的凤体在下。

鉴于龙凤上下排序的规律，我认为，匈奴龙无论十首龙还是少于十首的龙，它们都是凤上龙下的排序；显然匈奴龙的造型，来自于商代以前太阳崇拜之凤上龙下的排序，与兴隆洼文化、安徽凌家滩文化、良渚文化、石家河文化甚至和楚文化之凤上龙下的排序一致（参见本书第四章第八节）。这说明商民族和来自于夏后氏的匈奴在龙凤信仰上的变化。我希望史学家能重视这一点。

下面我们从战国时期匈奴的多首龙崇拜，说一下匈奴等民族与汉民族早期的关系。

出土的战国时代匈奴龙多为多首龙，其特征是鹿躯或兽躯；主首为鹿角，兽首，或生着鸷鸟勾喙的兽首；其他的首一般附生在鹿角上，兽首而鸷鸟勾喙；偶尔有兽首或兽首鸷鸟勾喙的首生在尾部。

匈奴十首龙——其造型很生动：矫健的鹿躯，鹿躯上布满了旋涡纹，主首兽首勾喙，流云一样的犄角上生着兽首勾喙的歧首，其尾部是一个回顾的勾喙兽首。似乎它可以叫作"十首龙"（3 图 1-3）。

在商代，凤鸟、龙类、龙身上的旋涡纹，基本都是水的象征并转而象征龙的。

十首龙让人很容易联想起"后羿射日"的传说。后羿射九日而留一日的传说，实际上是伏羲女娲民族集团十日为旬记时的反映。十日记时，并牵涉到民族集团领导阶层位置之继承，即甲、乙、丙、丁……轮流袭位之传统。《山海经》记载大禹消灭共工国山，铲除了九头龙相柳，就意味着他要消灭同一民族集团内各单位的长者轮番坐庄之领导的继承制度，改为家天下传位制度。但是民族集团内各单位长者轮班上位的社会基础，乃太阳崇拜十日轮流巡天的信仰，所以夏后氏君临天下需要"入乡随俗"，依傍以伏羲女娲为象征的两龙信仰，并开始自诩人间的太阳——夏帝孔甲、帝胤甲、帝履癸等，恐怕就是出于这种信仰依傍而起日名的结果吧。《山海经》说夏后启乘两龙、《左传》说帝孔甲豢两龙，便是家天下代替原来的领导继位制度而不得不依傍十日巡天的说明。我曾说过太阳树本身也被认为是龙的化身，因此这个十首龙的图像，是不是意味着十个太阳全归夏后氏之反映呢？故而夏后氏也就成了太阳崇拜的民族。文献上说夏后氏的社树是松树，其实这种崇拜也是其皈依太阳崇拜之实，而背驮太阳的阳鸟，每巡天后的归栖之处，是太阳树。

从图像上反映，夏朝必须承认从重黎司天司地开始，到家天下之间已经有两千年以上的龙凤、太阳崇拜。

汉代画像砖、石上不乏多首龙图像。汉代画像中的多首龙多为九首，反映于文献较清晰的是《山海经》之《海外北经》里的相柳、《大荒北经》里的相繇。相柳、相繇是同一个人名字的两种写法，他是共工的臣子，生有九首（3 图 2-1），这"九首"的前提是龙即是太阳树的认定，一日巡天，九日在树（这一点在本书第十三章一、十节，第十四章一、二节，第十五章一节有述说，此处不赘）。实际上，大禹消灭共工国、杀九头龙，也是取代以往太阳信仰的必然。不过后来文献的记载往往因图像记述历史而出现了混乱——这是文献"九黎乱德"在反

转成图像的误会。

"九黎"是母系社会之少昊民族集团里的不安分的多个族群。他们是继后大昊民族集团之"重黎"的黎氏，主图腾为鸟。因为他们动乱于少昊时代，故而被称为"蚩尤"；

大昊来自少昊，大昊时代"重黎"之黎氏为重氏的妻族，重氏主图腾为龙，黎氏图腾为凤。"重黎"均来自少昊，是同族婚制，故而龙凤图腾互有而呈"龙中有凤、凤中有龙"的龙图腾图像（亦可谓凤图腾）；

共工为祝融氏民族，祝融氏为重黎氏之后，大洪水时代祝融氏杀大禹的父族鲧，是自称天下领袖大禹的死敌，因此共工在大禹眼里成为"蚩尤共工"：共工氏与黄帝的后人大禹作对，正如"九黎"在少昊时代与领袖作乱被称"蚩尤"；

无论九黎和共工，皆为龙图腾，皆为十日轮值巡天的太阳家族，所以共工之宰相相柳被后人转述为九头龙，或者九头鸟。当然，九头龙称呼也会被夏后氏称呼伏羲氏，如汉代画像石中的九头龙与东方木神勾芒图就是一例（3 图 2-2）——《山海经·海外东经》："东方勾芒，鸟身人面，乘两龙。"大昊伏羲氏之勾芒神，司东方之地，乃"少皞四叔（贤淑）"的后人之一，与颛顼之后黎氏同族。晋王嘉《拾遗记·春皇庖牺》载："昔者人皇蛇身九首，肇自开辟。"人皇为九头蛇，正是九头龙蛇崇拜从共工氏上推及伏羲氏的结果。这人皇大昊，为汉代人心中的东夷之神，所以图画中披发是其特征之一。九头龙和东方勾芒在一起，也足见其后来为大昊伏羲氏族系的图腾之一。

当然大禹灭了共工国，九头龙之太阳树归他，而他自然而然成了在天上巡天的人间太阳。故而后来匈奴使用十头龙、九头龙图腾也顺理成章（3 图 2-3）。

汉代画像里亦偶见七首龙，不知道这和东南亚如今仍然受到崇拜的七首龙有没有关系。东南亚许多国家至今仍然崇拜猫头鹰，这猫头鹰是商王族玄鸟图腾的本鸟，它在含山文化、红山文化时代就被崇拜，红山文化时代它又是异质同构龙的主体。东南亚诸国多首龙、猫头鹰的崇拜，大体可以归为"九黎""蚩尤""三苗"的后裔。

"九黎""蚩尤""三苗"，都是当时争夺社会主流失败者集团之名，种族基本属于羲炎民族。例如上面所及的共工之部相柳、相繇，至少就被大禹称为"三苗"之徒——既然共工出自祝融氏，祝融氏乃羲炎主干民族之一，随大禹治水而呈现的"有禹攻共工国山"的胜利，大禹得到了天下的控制权，受到打击的祝融氏之共工一部，自然出现了部分人归顺大禹的局面，这就是《尚书·禹贡》里说的"三危既宅，三苗丕叙"（三危既为居住之地，三苗也遵守了应有的次序），而不服从者为了保族保种，出现了民族迁徙的局面。迁徙者以文献中记载的"儋耳"一部为例：儋耳，任姓，与姜姓同出黎之祝融氏一族，其大禹"攻共工国山"胜利后的去向，入南方海岛者后裔的特征，在今天长耳垂上戴大耳环的黎族妇女身上可见一斑；出雁门者，前身即贺兰山岩画生着两歧耳朵的太阳神像，后裔除到了后来的美洲而外，留下的有保留"虞氏"而被后人

讹读"月氏"之族号者，有的也可能汇入了后来的匈奴族。诚如司马迁《史记·匈奴列传》所言，匈奴毕竟远在"唐虞以上"就有了集聚成部的基础。

中华民族至少在距今 6000 多年前就有了标准的龙概念，那就是龙必需要与凤（鸟）同构，即龙的身上必须要有鸟的一部分特征——它表示了阴中有阳、阳中有阴的宇宙认识理念。显然匈奴民族也是这一理念的传人，所以我们在 3 图 2-4 这件啮兽虎躯三首龙的身上，清清楚楚看到了凤鸟的特征。

啮兽虎躯三首龙尾端上有一只凤鸟的头，角端上也有一个凤鸟的头；鸟喙勾曲，一望而知是鸷鸟的喙（3 图 2-4）。

3 图 3-1 是匈奴带走的两头一身龙文化之反映（载《文明·珍藏特刊·美国国家地理百年摄影作品精选》）。世界著名摄影家路易斯·马扎特纳塔，在 1983 年摄于意大利赫库兰尼姆的一帧反映两头一身龙的相片，记述的是公元 79 年，维苏威火山爆发掩埋了这一海滨小城。一位妇人手戴戒指，身畔还有一对金手镯，一如当年她倒地的模样。同样的天灾也毁了庞贝古城。

沧海桑田世事难料。我们在这位于意大利遇难的妇人手镯上面发现了十分重要的消息：这是雅名叫"并逢""龙并逢"的两头一身龙，是中华民族早在公元前两千五六百年以前就膜拜的顶端龙图腾！那两头一身龙象征着中国人的男女祖宗——伏羲女娲！我们是龙的传人，实际上就是和龙图腾位置互换的伏羲女娲的传人。

最典型的两头一身龙，是安徽含山凌家滩文化遗址出土的玉雕。这之前后两头一身龙的图像十分普及。它是生殖繁衍、增加人口的物象号召。

看《左传·昭公二十九年》孔甲令刘累豢养二龙的记载，对照夏文化遗址偶见的一头双身龙图像，推知夏代也奉行"乘两龙"政策：即依恃生殖繁衍、增加人口的政策立族、建邦——"乘"，依恃之意。《山海经·大荒西经》"有人珥两青蛇，乘两龙，名曰夏后开（启）"的记载，反映的就是这种情况。在文字尚未普及的时代，"乘两龙"的具体体现，就是两头一身龙或一头双身龙图像的认定并传播。

"乘两龙"是中国史前文化的核心。古老的中华文明的动力，就是"乘两龙"文化下导致的人丁繁多、种族兴旺的炫耀！

作为中华民族的一支，匈奴在与中原主流文化对抗中逐渐走向了边缘，但是老祖宗在一头双身龙文化中暗示的人生至理万不能忘，于是，在灰烬里面，通过维苏威火山爆发，留下了他们对中华民族媒神崇拜的向往。

匈奴民族（包括前匈奴——即虞舜氏时代结束而迁移至中国北方、西方的人众）在与中华主流文化对抗失败的迁徙中，影响了世界的其他民族的文明进程。也许中国多头龙崇拜也影响了国外，而至今外国神话插图中的多头龙，或许和它有关吧（3 图 3-2）？

第三节附图及释文：

3 图 1-1·匈奴龙——鸟喙鹿躯龙
3 图 1-2·商代安阳妇好墓出土的龙凤同身并逢（右为全图）
3 图 1-3·战国匈奴龙——鹿躯鹜喙十首龙

2-1 左　　2-1 右

3 图 2-1·左为徐州出土汉代画像石上的九首龙
右为河南南阳汉代画像石上的九首龙

毕沅注《山海经·大荒北经》"蚩尤"："《归藏·启筮》云：蚩尤出自羊水。八肱八趾首（"首"前应有"九"字，其后人相柳即继承了"九首"的神貌）。

登九淖以伐空桑。黄帝杀之于青丘。……孔安国曰：九黎之君号蚩尤。""九黎"是少昊时代末期作乱的部族，其首领称"蚩尤"，其对头是颛顼氏。《墨子·非攻下》论及"三苗"："昔者三苗大乱……禹既克三苗（即"禹攻共工国山"之谓）……天下乃静。"《国语·楚语下》："及少暭之衰也，九黎乱德……其后三苗复九黎之德。"三国吴国韦昭注："九黎，黎氏九人，蚩尤之徒也。"又："三苗，九黎之后也。""九黎""蚩尤""三苗"，都是当时社会主流集团争夺者的失败者之名，"九首"是其族神的神貌。

这两只九首龙的龙首自由安排，都生着翅膀。宋《玉海》之《博古图》二十卷说蚩尤"其状如兽，附以两翼"，一说蚩尤"疏首"，指首分多个。有说蚩尤就是共工。《归藏·启筮》载"蚩尤出自羊水，登九淖以伐空桑"，《淮南子·本经训》载"共工振滔洪水，以薄空桑"，指的是一回事。文献上蚩尤与之作对的人，几乎也是与共工作对的人。然而人们对共工的评说全然不同：感谢共工之子句龙平九土治水患而奉为后土，世代被祭祀的是一种（见《左传·昭公二十九年》），任其臣子所到之处"即为源泽，不辛则苦"，令"九山""九土"的百姓"莫能处"而该遭大禹杀戮的是一种（见《山海经·海外北经》《大荒北经》），前一种应是出自共工族群的怀念，后一种当然是支持大禹"攻共工国山"之族群的宣传。两种完全不同评价劣端的舆论基础，正也是"蚩尤"产生的原因。

大禹时代的"共工""三苗"，即史前某一时段的"九黎""蚩尤"的换称，九首龙也应该是它们的一种图腾。春秋楚灵王时衡山之一代祝融（黎氏）墓崩，其中有"营丘九头图"，正见九首龙是一种图腾，"九黎""蚩尤""共工""三苗"等集团中，有其崇奉者。

汉代图像里的九首龙，表现的是人首龙躯，其与文献上人头蛇（龙）身图腾所属的民族相合。晋王嘉《拾遗记·春皇庖牺》载："昔者人皇蛇身九首，肇自开辟。"人皇为九头蛇，一定是九头龙蛇崇拜之民族神圣的传说。《山海经·海外北经》《大荒北经》反映，共工族神相貌为九头龙蛇。共工出自祝融氏，祝融在炎帝集团时代是其代表，炎帝出自帝喾，帝喾出自少昊——少昊氏时代末期作乱的九黎，即后世所谓九头龙蛇崇拜的民族。按图腾发生、继承的顺序看，"人皇蛇身九首"的神话来自少昊、大昊、炎帝、祝融、共工、后土、商族等。

九头龙为神圣的"人皇"，也为凶残的"蚩尤"，后人对其截然不同的两种评价、传说，可与 20 世纪 70 年代前后孔子名誉的变化相比。如果那个时代延续许许多多时代，孔子的名誉可想而知。其实，直到 20 世纪将终，"孔老二"还是一种人品、作风的贬义代词。

"禹攻共工国山"，九头龙蛇崇拜的民族在大禹治水时代受到了灭顶之灾。但随灭顶之灾而融入夏民族者的图腾不会骤然消失，这可能是九头龙蛇为"人皇"传说不息的原因吧。

3 图 2-2 · 汉代画像石中的
九头龙与东方木神勾芒

3 图 2-3 · 匈奴龙——多首兽躯龙

如果这个匈奴龙的每一歧角都是鸷喙龙头，那么它就是九首龙。

《徐中舒论先秦史·再论小屯与仰韶》（上海科学技术文献出版社 2008 年）当中认为文献中的荤粥、浑庾、休浑、灌窳是九州的对音字，也是夏后的对音字（夏后，连称之词）。还认为《礼记·礼法》所载"共工之霸九州也"之九州，为夏民族所居，九州，亦九侯、鬼侯、鬼方、九方——《列子》九方皋相马之九方皋，即夏民族以这一居地为名号的反映。

《山海经·海外北经》载禹杀之相繇（又称相柳），是共工氏之某个时段的头领，也是共工一族与夏后氏冲突激化时代的代表人物。同书《大荒西经》载"禹攻共工国山"的"山"，就是相繇及其族人居住的"九土"之一，也应是"共工之霸九州也"的九州之一。相繇之"九首蛇身"，也应是九州之地的龙图腾。大禹攻占此地，撵走其主干部族，成为九州之主，应该继续九头龙图腾的神貌从而凝聚此地剩余居民之心。因此，其后世作为匈奴的子孙，也可能继续有多头龙崇拜。

3 图 2-4 · 匈奴啮兽虎躯三首龙

3 图 3-1 · 匈奴带走的两头一身龙文化
之反映（载《文明·珍藏特刊·美国
国家地理百年摄影作品精选》）

红山文化两头一身龙的前身，应该是含山文化的两头一身虎（龙）。早在 7000 多年以前的河姆渡文化遗址，曾出土过鸟并逢（两头一身凤）图像。匈奴的两头一身龙手镯，正是这种文化传统的体现。

3 图3-2·外国神话插图中的多头龙

许多外国神话中"九头凶龙"的蓝本不能不让人想起来中国史前九头龙图腾。如祝融氏之族的共工臣相繇（相柳）图腾九头龙。在距今4000多年前，以大禹为代表的前夏后氏和以共工为代表的帝舜氏之盟主之争，导致了民族的大迁徙：如以"儋耳"（耳朵以环坠压垂至肩）为服饰特征的祝融氏之黎族，不仅有东南迁和西北迁的情况，甚至还有"沿着大兴安岭东麓，到达黑龙江；再沿江而下，在乌苏里江河口和黑龙江下游……出海，在阿留申群岛上，以跳岛的方式，向美洲大陆前进"而后登上美洲西海岸者（宋耀良《人面岩画指证：中国人四千年前到达美洲》）——由此而见，如祝融氏之族的共工臣相繇图腾九头龙流播欧陆，起到了巨大的影响，也不是没有可能。

第四节　炎帝崇拜的火

《史记·大宛列传传》载："始月氏居敦煌、祁连间，及为匈奴所败，乃远去，过宛，西击大夏而臣之，遂都妫水北，为王庭。其余小众不能去者，保南山羌，号小月氏。""月氏"，即"虞氏"的记音字。

唐虞之"虞"，即有虞氏、虞氏，为帝舜之族另一称呼。帝舜或虞舜，乃伏羲氏亦即庖牺氏某个历史时段的称号。文献上，伏羲氏又称作高辛氏、帝喾、帝俊、太昊、大昊、大皞等，帝舜应该是伏羲氏接近夏后氏领袖中华民族时的称呼。大昊来自少昊，大昊后人有炎帝烈山氏姜姓。炎黄争帝后黄帝氏主宰天下，传说共八代，约240年。黄帝之后有帝尧氏，执政约90年，其末代帝尧被帝舜逼死。公元前2357年，伏羲氏后人、帝舜氏族人羲和氏任授时天官，这意味着帝舜政变帝尧成功。公元前2071年夏朝建立，这意味着大禹治水的结果演化成了政变。《礼记·檀弓上》记载帝舜外巡死于苍梧，和上面提及的相繇遭到杀害，其所指都是大禹政变的一种结果。苍梧，在今天连云港一代，这里古称九疑——今广西宁远县古代也有苍梧、九疑，应是帝舜氏一部在大禹政变后的迁徙之地，或可称客地苍梧、九疑。客苍梧、九嶷，有些像奥尔良与新奥尔良的称谓关系。

伏羲氏、有虞氏在商代以前活动的范围，大致东至辽东半岛，南至长江北岸。这一地区是中国"玉文化"的发生地、日月崇拜的发生地、龙凤图腾的发生地，也是用高岭土制作祭祀器皿的源头地。

大禹政变之有虞氏迁居北方者，文献上称为"月氏"——他们应该是阴山岩画祝融像之主人，亦即"禹攻共工氏山"战争之逃出的一部。《徐中舒论先秦史·再论小屯与仰韶》说，"虞氏"即"月氏"的音转，又称禹氏，《观堂

集林·月氏未西徙大夏时故地考》："禺氏。其地在雁门之西北，黄河之东……则战国时之月氏当在中国正北。"

大月氏，月氏西迁之一部。汉武帝初年，居敦煌、祁连间的月氏人在匈奴的压迫下，一部分迁至伊犁河上游流域，称大月氏。汉文帝后元三年（公元前161年）左右，遭乌孙攻击，又西迁大夏（今阿姆河上游），并替代大夏——这被替代的"大夏"，是早于大月氏西迁的一支"匈奴"。

说阴山岩画有祝融像，其根本特征是画像耳朵的歧耳特征（详见下文介绍）。

《管子·国畜篇》："玉起于禺氏。"又《揆度篇》："北用禺氏之玉。""玉起于禺氏之边山，此度去周七千八百里。"和田玉来自月氏。有的学者认为商代讨伐鬼方的战争，是要获取和田玉，因为玉石雕琢的物件就是财富的载体。如果当时鬼方也笼统地泛指大禹政变时代迁徙之有虞氏的居地，也算是玉石情结从有虞氏到禺氏的反映。换句话说，考古学上的玉文化发源地之主人—少昊、颛顼、帝喾、炎帝崇重的通神玉石，亦即中国"玉文化"发生地之统领民族，怀着通神玉石的崇重，在夏后氏的迫使下，迁至中国和田玉的产玉区，使和田玉成了"禺氏之玉"，而"禺氏之玉"，便是中国东方玉崇拜载体之记忆源头的迁移。

殷墟妇好墓出土过和田玉。江西新干大洋洲商墓出土的80件完整的玉器，经专家鉴定多数特征与新疆和田玉接近（见陈志达《关于新疆和田玉东输内地的年代问题》。载《考古》2009年3月）。这说明至少在张骞通西域之前的殷代，和田玉已输入内地一些地区，而输入的原因，应该是禺氏玉石崇重之讯息的接受。

1997年山西省太原市隋代虞弘墓的出土，让我们对匈奴（夏后氏）和月氏（有虞氏）民族的形成及对世界他民族影响有了更多的理解——虞舜时代结束，必然有不堪夏后氏统治之帝舜部族人员向中原以外地区迁徙者，而他们和夏后氏几度的迁徙，也许给世界文化的发展带来不可低估的巨大贡献。

据山西省考古研究所等撰写的《太原隋代虞弘墓清理简报》载（见《文物》2001年1月）：虞弘为鱼国人，其祖父曾为"鱼国领民酋长"，其远祖为高阳、虞舜，后曾"润光安息，辉临月支"——"鱼国"便是"虞国"，亦可谓帝舜后人自谓的国名，"月支"又称月氏，即帝舜之后虞氏、有虞氏迁徙西方者的称谓；《史记》《汉书》《后汉书》《北史》《魏书》《周书》都有传。《北史》《魏书》中，月氏又分为大月氏和小月氏，并分别立传。高阳即颛顼，《山海经》谓颛顼出自"东海之外大壑，少昊之国"，是少昊民族乳养衍生的民族，帝俊、大昊、伏羲氏出自颛顼，烈山氏、黑齿出自帝俊，帝俊在夏后氏统治中国前号帝舜。既然帝舜出自烈山氏，火的崇拜亦当继承不绝。虞弘墓出土的石刻图画有火崇拜的反映，其虽然历被归为祆教，但也说不定就是烈山氏崇拜之遗留——图画中有人头鸟身神灵祀火像，它和汉代之人头鸟身的火精太阳画像可能一脉相承，均来自中国远古的鸟图腾。炎帝及帝舜之后的商王族之人头鸟身图像，也是这种崇拜的反映（4图1-1）。

《史记·大宛列传》最先给大月氏立传，传云："大月氏在大宛西可二三千里，居妫水北。其南则大夏，西则安息，北则康居。行国也，随畜移徙，与匈奴同俗。"安息、大月支均立国妫水流域，妫水即中亚的阿姆河。小月氏原居地"在雁门之西北，黄河之东"——这些记载可以为中外大量出土和传世的图像，找到它们诞生的语境。

第四节附图及释文：

4 图 1-1 · 1997 年山西省太原市隋代虞弘墓出土人首鸟躯神祇护火像

　　图中两个人首鸟躯神祇各用一只手提着火台，这种火台有些像中国的博山炉。博山炉来源甚早，有可能红山文化遗址出土的豆形熏炉，是它的早期形象。学者们说图中的火台是祆教礼拜的圣火。祆教是世界上最悠久的宗教之一，又称为拜火教、火祆教。公元前 6世纪由琐罗亚斯德（前 628 - 前 551 年）在波斯东部创立。古波斯帝国阿契美尼德王朝（前539 - 前 331 年）以及萨珊波斯（224 ——651 年）均奉其为国教。该教以《阿维斯塔》为经典，基本教义是善恶二元论，认为宇宙初有善恶两种神灵：善神叫阿胡拉·马兹达，意为智神之主，是光明、生命、创造、善行、美德、秩序、真理的化身；恶神叫安格拉·曼纽或阿里曼，是黑暗、死亡、破坏、谎言、恶行的化身。该教认为火是善神的儿子，象征着神的绝对和至善。所以礼拜圣火是教徒的首要任务。

　　虽然此图被归为祆教拜火的描述，但就鱼国、月氏、虞氏、有虞氏、帝舜氏及炎帝、烈山氏之传承关系，也说不定此种拜火就是烈山氏崇拜之遗留——其实"炎帝""烈山氏"的字面意思已经说明火崇拜。

　　图画中有人头鸟身神灵祀火像，它和汉代人头鸟身的火精太阳可能一脉相承，均来自中国远古的鸟图腾。炎帝及帝舜之后的商王族之人鸟同构图像，也是火崇拜的反映，因为"日离火宫""形以鸟"（见《易经乾坤凿度》卷上）。

第五节　汉代画像砖上的虎躯七头龙和柬埔寨的七头龙

　　通过反复比对，我们已知共工也是大禹治水时代的蚩尤。

　　通过反复比对，我们知道蚩尤是少昊氏时代、大昊氏时代、炎帝氏时代对本氏族叛逆者的称呼，蚩尤共工叛逆、对抗失败之后，有一部分人不愿顺服胜利者，落荒南迁。虽然南迁的具体地点暂时难以确定，但随他们而走的图腾崇拜，

则应该遗留在后世的传说及图像中。

在两昊时代，两昊同族的叛逆者之蚩尤，其图腾有龙（蛇）、一头双身龙、两头一身龙、凤（鹗）、象、虎、水牛等。共工来自祝融氏，祝融氏来自颛顼氏，颛顼氏来自少昊，其图腾自然有一定的承续性；在洪水时代，九头一身龙是相繇（相柳）氏的形象，作为共工氏之臣的相繇，其形象必携带着共工氏一种图腾的模样。

大昊氏的先商民族，既是夏后氏打击的对象，也是有虞氏的骨干部分。

当然商代灭亡，商民族不堪周民族压迫的族群迁去荒蛮之域的，也有将东方苍龙七宿当作民族图腾的可能（5 图 1-1）。

或许所谓的共工氏九头一身龙，只能代表伏羲女娲司天司地之领袖直系后人的辉煌，而更多的人众便把东方苍龙七宿作为迁徙荒蛮的家乡象征，铭记下来以为图腾。

时隔悠悠数千年的今天，我们在黔东南苗族侗族自治州的雷山县控拜苗族同胞项饰上，看到了一条双身蛇。更奇怪的是，我们不仅在东南亚看到了他们国民崇拜的吉祥鸟——鸥鹗，还看到了被奉为至尊至圣的七头一身龙蛇（5 图 1-2）。所以柬埔寨民族七头龙蛇，托付着当地古代人有攀龙上天的理想（5 图 1-3）。

柬埔寨也有九头蛇崇拜——据柬埔寨传说：吴哥王是九头蛇精的后裔（5 图 1-4）。

第五节附图及释文：

5 图 1-1·河南南阳汉代画像石上的七首龙

本图节选自一幅表现星宿的画像石。此龙一身七躯，似是在象征东方苍龙七宿。如果真是这样，本图应是与文字文献迥异的图像文献。传统文字文献东方七宿的角、亢、氐、房、心、尾、箕，已非由龙角到龙尾的一种龙形的虚拟，而是一龙七首，一首坐一个星宿。也许如此的造型出自中国古老的星宿灵归说：古人认为某一民族的人员死后化成的神灵，都要到所属的星宿上居住，《国语·周语下》"我姬氏出自天鼋（天鼋星）"，反映的就是这种星宿灵归认识。

七个星宿住着七部人，故而东方苍龙星宿生有七首，这和《山海经·海外北经》所谓"共工之臣曰相柳氏，九首，食于九山"反映的认识基础一致——相柳的每一个首，代表了一个家山、家国。

5 图 1-2 · 柬埔寨皇宫里的七头蛇形龙

　　七头蛇形龙是柬埔寨古老的图腾。除七头蛇形龙崇拜之外，柬埔寨古老的图腾中还有猫头鹰崇拜，而且也被崇拜至今。猫头鹰曾是商王族玄鸟亦即凤鸟图腾的本鸟，它在距今五千五六百年的含山文化时代就被崇拜，在距今五千三四百年的红山文化时代，它又是异质同构龙的主体。就东南亚诸国多首蛇形龙、猫头鹰的崇拜，他们的民族也许大体可以归为"九黎""蚩尤""三苗"的后裔——"九黎""蚩尤""三苗"，大体是史前及周朝以前与主流民族集团对立而失败的部族的泛称。

1-2

1-3

5 图 1-3 · 柬埔寨的七头蛇——众人抱住七头龙的龙尾，以求攀龙上天

1-4

5 图 1-4 · 柬埔寨的九头蛇

第十二章　太阳鸟和月亮鸟

第一节　太阳的未知秘密

太阳鸟乃踆乌而非乌鸦／负载月亮巡天者本鸟是鸮鸟

文字很难描述一个失去的图像，图像在一定状况下能够叙述失去的文字记载。

今天，众所周知的太阳神话，大概在战国末期失去了承载太阳者具体的身份。今天众所周知的月亮神话，大概在汉代末失去了承载者具体的身份。

众所周知的太阳神话如此：帝俊与羲和生了十个太阳，十个太阳住在一棵叫"扶桑"的树上，它们轮流着由"乌"载负，"一日方至一日方出"；这"乌"是乌鸦，且是"三足金乌"，即生着三条腿的乌鸦。

然而，大家辗转传说这个美丽的神话时，却忘记了这"乌"又叫"踆乌"，"踆乌"又被写成"蹲乌"[1]，用今天的话讲，就是"蹲着的乌"；更忘了帝俊是帝喾的别名，羲和是女娲的别名，那自称帝喾子孙后代之商王族，就是这等"三足金乌"的同类、后代。

然而，商代留在今天的图像中，并没有发现任何生着三条腿的乌鸦，或乌鸦以外生着三条腿的鸟类。这岂不是咄咄怪事！难道古代的传说出现了严重的偏差？显然这当中有个我们今天还少有人知的秘密。怎样可以解开这个秘密呢？看来我们只有从站立呈现"蹲"状，看似如三足鸟的鸟类之中找寻。

就自然生态而言，让站立的鸟呈现蹲状样子，必需要尾巴和爪子三点落于一个平面才有可能，这样的鸟，只有某些鸷鸟；乌鸦的站立，需要以双爪做为头和尾巴平衡的支点，就算让它生了三条腿，也出现不了蹲坐的样子。显然神话中的"乌"不是那种嘴大而直，羽毛黑色的乌鸦。

倒是商代玉器、青铜器中鸷鸟类的猫头鹰造型，几乎均作蹲状，而且，特别应当注意的是它们的双腿，几乎大都突出了猫头鹰生来并没有的膝盖，以强调表示其呈蹲状（这是模仿当时巫觋蹲腿通灵的样式）——再请注意：这蹲状的双腿，加上猫头鹰身后的尾巴，形之于图像，正是生了三足的样子。显然神话中的"蹲乌"，是神话叙述者根据看到的商代之猫头鹰图像，并结合猫头鹰与太阳彼此关系的古代传说而言（1 图 1-1）。

下面我们通过考古、文物等媒体常常刊载的商代图像加以说明。

1 图 1-2 给人以三足模样的商代青铜玄鸟尊（复制）：

文字文献上记载，大昊伏羲的主图腾是龙蛇，伏羲氏的妹妹兼妻子女娲的主图腾是称为鵟、鸑的凤鸟——这凤鸟的本鸟就是猫头鹰，因为这一原因，自称两者后裔的商王族，其作为图腾、族徽之一的玄鸟图像，必是凤鸟和龙蛇的同构体。上面的猫头鹰就是女娲的象征，而猫头鹰翅膀上盘卷的龙蛇，便是大昊伏羲的象征。

给人以三足模样的是商代青铜玄鸟尊（见于澳门拍卖市场；1 图 1-3）：

现实中，除去以捕食水里之鱼为食的那种猫头鹰外，一般猫头鹰的爪上几乎都生有保护爪子的覆爪毛。在这只玄鸟的爪上，有明显的覆爪毛表示。

1 图 1-4 是呈人蹲状态的商代玉雕玄鸟（妇好墓出土）：猫头鹰是女娲的象征，本图猫头鹰翅膀或膝盖上旋涡状的盘卷线条，便是在借代龙的前提下，转折而成大昊伏羲的象征。

1 图 1-5 为山东青州苏埠屯商墓出土青铜器上的呈人蹲状态的玄鸟。

1 图 1-6 为异质同构以羊角的商代玉雕玄鸟（妇好墓出土）：商王族和多图腾有羊崇拜的炎帝之姜姓，有深切的族源关系，所以文献上有帝俊之后有姜姓的记载。一般羊角的特征是下弯又上卷，这件鸮鸟的毛角之所以与羊角异质同构，就是缘于这种深切的族源关系。鸮鸟象征女娲，作为商族的图腾、族徽，其身上一般有旋涡状的盘卷线条以代表主图腾为龙的伏羲，这件玉雕显然以胸前的鳞片来借代鱼龙了。

1 图 1-7 异质同构以水牛角的商代玉雕玄鸟（妇好墓出土）：传说伏羲女娲生于雷泽，是生着牛般相貌的雷神之子，所以他们的后人商王族不免也将水牛当成了多图腾崇拜的一种，这件毛角与牛角异质同构的鸮鸟，就反映了这种传说的存在。

1 图 1-8 为头戴象征伏羲符号的龙躯，生着鱼尾，呈人蹲状态的商代玉雕玄鸟（妇好墓出土）：龙生龙，凤生凤，老鼠生儿会打洞，以猫头鹰为主图腾的女娲亦即羲和，她和帝俊所生的儿子，只能是猫头鹰。

显然，神话中的"踆鸟"是猫头鹰的别名。

猫头鹰何以又叫"踆鸟"了呢？

战国时的哲学家庄子一句"鸱鸦耆鼠"启发了我：猫头鹰是老鼠的天敌，嗜鼠成性的记载在古文献上比比皆是，难道是直嘴细腿的鸦也嗜鼠成性？须知乌鸦的直嘴难以撕开老鼠之皮肉，乌鸦的细腿虽然有力，但趾爪不勾不利，很难钳制住老鼠的逃窜！细细品味上引《庄子·齐物论》原文前边文字的涉及 [2]，推想"鸱鸦"应该是猫头鹰的一个名字——如果齐韵之"鸱"声近如女，"鸦"读若娲，说不定女娲氏主图腾猫头鹰的古时名称，本读作声音与女娲近似的"鸱鸦"。

"礼失诸朝而求诸野"，传说女娲曾西迁于丽（或今陕西骊山），这一带民俗视蟾蛙图像为吉祥，其临潼东南诸乡每年正月二十日过"女王节""女皇节"，

这节又叫"老娲生日"，也叫"老鸦生日"，"老鸦"在今天一些农村乃读作"老蛙"[3]，娲、鸦、蛙三者必有内在的联系，我认为内在联系的要害乃是女娲生十日、女娲生月有十二的传说，更在女娲氏的主图腾有天上的鸟——"鸥鸦"，和地下水里的龙类——蟾蛙。

然而，日中的"踆乌"为什么变成直嘴黑羽细腿的乌鸦了呢？有内在的政治原因，也有外在的民俗原因，更重要的是这些原因，促成了概念的暗换。

何为内在的政治原因、外在的民俗原因？

答："天命玄鸟，降而生商"，商王族自以为是玄鸟生下来他们，让他们拥有四顾茫茫的天下。玄鸟是什么？玄鸟的本鸟就是猫头鹰！玄鸟是商王族的主图腾。

商王族最终的对立者是谁？是结束其天下统治的周族。周族憎恨商王族，于是商王族玄鸟图腾之本鸟猫头鹰，就自然而然成了憎恨的象征，因此，周族取代商族统治天下的步骤，必需先从民风民俗当中毁坏猫头鹰的形象开始。这种毁坏，已率先在反映周族发祥之地民风民俗的诗歌中出现了（《诗经·豳风·鸱鸮》），而且在周人取得天下之后，还专门设立了一个"掌覆夭鸟（妖鸟，即猫头鹰）之巢"的机构（《周礼·秋官·司寇》柘蔟氏，"柘"以石头投掷，"蔟"，鸟巢）。安知这种毁坏的效率之大难以令人想象，居然直到今天我们还愚蠢地认为猫头鹰是凶鸟，是不祥之鸟……

周族毁坏猫头鹰名声的效率，体现在西周、东周之际崛起的秦人的玄鸟图腾上：他们崇拜的玄鸟，竟然改变了猫头鹰的本相——玄鸟原本是鸥鸦和龙类异质同构而成，结果秦人却将它改变成了鹤身鱼尾的相貌。秦人因秦襄公送周平王东迁洛阳而得到了周王族的发祥地，也许是入乡随俗，不想违背猫头鹰为凶鸟的民风民俗之认定，故而改变了玄鸟的形象。秦人自称是女脩之后，女脩是颛顼之后，女娲也是颛顼之后，颛顼是少昊之后，玄鸟本是他们传续不断的图腾。秦人、殷人玄鸟的名同体异，可以侧面透露出玄鸟变成乌鸦的消息。

周族毁坏猫头鹰名声的效率在战国末、西汉初已呈现出这样可怕的状态：堪称博学多闻的大文学家贾谊，因为自己的屋里飞进去了一只猫头鹰，竟然想到了自己将会不久于人世了——在这种世态之下，玄鸟欲在文献上承续过去的神圣，释读文献之人当然会暗暗变换了凶鸟的概念。于是，"玄鸟"变成了燕子，"踆乌"变成了乌鸦。

何为内在外在的原因促成了概念暗换？

答："天命玄鸟，降而生商"，这两句诗本来可以这样理解：上天命令生了太阳月亮的神灵帝喾，给了商族四顾茫茫的天下。可是在概念暗换的时代呢？

我想，至少周代末期的释读者面对这两句诗的上述意思，脑子里会浮现"我姬氏出自天鼋"的传说和"白鱼赤乌"的故事（1 图 2-1）。

"我姬氏出自天鼋"的情况大体是这样：

"姬"是周王族的姓，"天鼋"是一个星宿的名字，是玄武七宿当中又名

玄枵的星，古人又称它"颛顼之虚"，并还笼统地以它代称中国北方天空的玄武七宿[4]。古人认为天上的一些星宿与地下的一些地区相互对应，顾名思义"颛顼之虚"就应该对应颛顼在地，据说周文王的祖母太姜出生在此，姜姓是炎帝之后，炎帝承接于帝喾伏羲氏，所谓"炎帝者太阳也"[5]，"我姬氏"祖先也有出自帝喾即帝俊氏的来历，"我姬氏"当然也应该以太阳之后代的资格得到天下四顾茫茫的疆土；既然太阳有"我姬氏"的份额[6]，那么"玄鸟"就不该是讨厌的凶鸟猫头鹰，就该是玄色的鸟，即黑色的鸟，是"乌"，于是可能在"鸥鸦"——"女娲"——"老娲"——"老鸹"的相似读音里，就出现了"踆乌"的名字。更有可能的是"我姬氏"将"踆乌"的"踆"读作"俊"，"踆乌"就成了"帝俊所生之玄色鸟"。毕竟周人认为自己始祖也和帝俊、帝喾沾亲带故（见《国语•鲁语上》）。

"白鱼赤乌"的故事大致如此：

商朝末年，周武王会诸侯、阅兵于孟津，乘船过河到中流，有白鱼从水里跃于周武王的船中，武王俯身取鱼以祭祀祖先神灵，因为白鱼为龙类，乃商王族命运的象征，它跃进武王船中就等于商王族的命运将交由周人操控；人马过河后有"火自上复于下"，到了武王的屋上，化成"乌"，"其色赤，其声魄云"[7]——"火自上复于下"，指"大火"自天而下；"大火"星宿的名字，是东方苍龙七宿第五宿商星的别名，又叫大辰、大火等，它是殷人崇拜对象，也是商王命运的象[8]；商王命运的象征从天上下来，到了周武王的屋上，变化成了赤乌，大声叫着，这意味着商王命运的主宰归属周武王了！"魄"，一般释作声音，我认为当解作"肉颤"的意思；"乌"色赤（赭色），叫声让人肉颤，正是猫头鹰的本色。请注意：上引文这"乌"字，在古文献里又有写为"雕"的，雕和猫头鹰都是鸷鸟[9]，可见"乌"的本义与玄鸟——猫头鹰有重叠的痕迹。

"天命玄鸟，降而生商"，本来可以这样理解：上天命令猫头鹰生下来殷商的王室贵族。可是在概念暗换的时代呢？

我想，至少周代末期的释读者，面对这两句诗时，可能会有这样的概念模糊：

玄鸟——踆乌——燕乌——玄鸟……

概念模糊下难免出现了如此的概念暗换：

1. 基于猫头鹰乃凶鸟的民风民俗之认定，特将"玄鸟"——"帝俊所生之玄色鸟"之"踆乌"，与又名"燕""燕乌"的白脰乌即白颈乌鸦[10]等同了起来；

2. 因为帝俊氏出自颛顼，颛顼又出自少昊氏的古代传说，又因为古时少昊集团当中掌管"司分"的氏族曾以"玄鸟"命名之传说[11]，特将黄河流域春分来秋分去的燕子，与白脰乌又名"燕"之概念混淆，出现了"玄鸟"乃燕子的错误说法。

其实玄鸟概念暗变燕子的痕迹在古文献中仍能看到，如：

1. 传师旷写的《禽经》里说："乌为白脰者，西南人谓之鬼雀，鸣则凶咎。"——"鸣则凶咎"的鸟是猫头鹰，正因为白脰乌又名"燕""燕乌"

而与"玄鸟"混淆，"鸣则凶咎"的主角也混淆了。猫头鹰——"玄鸟"——"白脰乌"之间的误会，也许是今天以"乌鸦嘴"比喻出言可骇者的源头。俗语说"乌鸦叫祸""猫头鹰叫孝（孝服，出丧者的着装）"，或许也是这种混淆的反映。

2. 李时珍《本草纲目·禽·慈乌》里说：燕子是"鷙鸟"，有"兴波祁雨"的神力，别名"天女"——猫头鹰自古有"鷙鸟"之名；商代的玄鸟图像均为猫头鹰与龙蛇异质同构体，龙主大地上的水、雨，玄鸟自然可"兴波祁雨"；猫头鹰有"夜行游女"之名[12]，与玄鸟混淆了的燕子，才会有"天女"的雅号……

再重复一遍：日中的"踆乌""蹲乌"乃像人那样做出蹲姿的玄鸟，或者像帝俊那样出着屈腿下蹲通神状态的玄鸟；"踆乌""蹲乌"三足，乃商代图像中玄鸟亦即猫头鹰双足并尾巴予人的印象而已。

龙生龙，凤生凤，老鼠生儿会打洞，以猫头鹰为主图腾的女娲，所生后代之十个太阳，一般只是十个猫头鹰。这些都可以由商代的图像给我们以证明。

今天，众所周知的太阳神话，大概在战国末失去了玄鸟亦即猫头鹰为承载者的真实身份。

这里随手介绍几张容易让人误认为玄鸟就是燕子的图像：1图2-2异质同构以鱼身、鱼尾的商代玉雕玄鸟（安阳博物馆藏）、1图2-3异质同构以鱼尾的商代玉雕玄鸟（山东青州出土。山东博物馆藏）、1图2-4额间有商王族"◇"形标志的鱼尾玄鸟——它们是作为龙之类的鱼，和大头巨眼的鸟异质同构的玄鸟，这种造型的玄鸟，是继承自良渚文化的代表性器型的凤鸟器型（1图2-5），更是恪守着自古"龙中有凤、凤中有龙""阴中有阳、阳中有阴"龙凤造型的原则。

1图2-5之良渚文化的凤鸟生着四只眼睛，两只凤鸟的眼睛，两只龙蛇的眼睛，由此可以说明良渚文化的先民们认定的凤可以化作龙，反之，龙也可以化作凤。

第一节附图及释文：

1图1-1·给人以三足模样的商代青铜玄鸟尊（复制）
1图1-2·给人以三足模样的商代青铜玄鸟尊（见于澳门拍卖市场）
1图1-3·呈人蹲状态的商代玉雕玄鸟（妇好墓出土）

1 图 1-4 · 呈人蹲状态的商代玉雕玄鸟

1 图 1-5 · 山东青州苏埠屯商墓出土青铜器上的呈人蹲状态的玄鸟
1 图 1-6 · 异质同构以羊角的商代玉雕玄鸟（妇好墓出土）

1 图 1-7 · 异质同构以水牛角的商代玉雕玄鸟（妇好墓出土）
1 图 1-8 · 头戴象征伏羲符号的龙躯，生着鱼尾，呈人蹲状态的商代玉雕玄鸟（妇好墓出土）

1 图 2-1 · 被商代人视同龙类
的"C"形玉雕鱼

1 图 2-2 · 异质同构以鱼身、
鱼尾的商代玉雕玄鸟（安阳博
物馆藏）

1 图 2-3 · 异质同构以鱼尾的
商代玉雕玄鸟（山东青州出土，
山东博物馆藏）

1 图 2-4 · 额间有商王族"◇"形标志的鱼尾玄鸟

1 图 2-5 · 良渚文化的四眼凤鸟

第二节　月亮的未知秘密

众所周知的月亮神话如此：女娲又名女和、月母，还有名常羲、嫦娥、姮娥。名常羲的时候，她与帝俊生"月有十二"；名嫦娥的时候，她偷吃了丈夫后羿从西王母那里弄来的不死灵药，到了月亮里变为蟾蜍，或变为兔子（这个传说应该产生在有了西王母这位超级女神之后。汉以后还有月中之桂和吴刚的传说，暂不论及）。传说中的嫦娥就是女娲，或者可以说，女娲和嫦娥是千百年来一个族群之族号前后不同称谓的记音字。后羿为帝俊氏族群中的重要成员，其在帝俊继陶唐氏建立的虞朝结束之后势力仍盛，并在夏朝初年一度取代夏朝，我们可以将其笼统地理解成为帝俊后羿氏[13]。

既然我们全然不疑地承认太阳由"鸟"负载巡行天空，为什么不问一下：月亮由什么承载巡行天空？虽然我们在公元前 5000 年 – 公元前 3000 年河姆渡文化遗址出土中看到了承载月亮的并逢鸟（参见第三章第一节及本章第三节），但是我们还要看看文献是怎样记载的。

对此也许我们会回答：自有叫望舒或者是叫纤阿的神灵，"御"着月亮巡天。

望舒是谁？是"月御"，据大诗人屈原在《离骚》里想象，风神飞廉在自己的车后吹送顺风，月亮让望舒为"御"，在他的车前照明道路——望舒的身份也是神，月神。

纤阿是谁？是"月御"，据东汉学者服虔说，纤阿本是一座山的名字，一位女子居此山崖之中，月亮经过时她跳入月中，从此就用这座山的名字当自己的名字，为月亮的"御"者[14]。

御，乘的意思。月御，即月亮之乘坐——月亮乘坐的对象是望舒或纤阿，或者说望舒或纤阿乘坐的对象是月亮。

我认为"月御"是望舒也好，纤阿也罢，都可能是女娲（嫦娥）作为月母、月神传说的演变。

我们已经知道女娲的图腾有蛙、兔、龟鳖等。

我通过文献与图像对照而认定女娲氏之主图腾有猫头鹰。

如果作为人相貌的女娲，她与图腾的位置互换，必是蛙、兔、龟鳖、猫头鹰等。

换句话讲，月亮乘坐的对象不是人形象的月母、月神，必是蛙、兔、龟鳖、猫头鹰等图腾形象！

蛙、兔、龟鳖、猫头鹰为"月御"的文献很难见到了，然而它们却曾担任过"月御"！

果真，"月御"为蛙、兔、龟鳖、猫头鹰在汉代的图像里出现了！

我们在汉代图像里能见到生着翅膀的蛙、兔、龟鳖。它们既然是月母、月神，便也就能象征着月亮；它们既然生着翅膀，便也可以象征着月亮"御"它们巡天（2图1-1）。

意思更显赫的图像在四川出土的汉代画像砖：那是人头鸟身之太阳、月亮巡天的形象，头戴冠子的雄鸟承载太阳，头裹巾子的雌鸟承载月亮（2图1-2）。

龙生龙，凤生凤，老鼠生儿会打洞，以猫头鹰为主图腾的女娲，莫非她和伏羲生的雄猫头鹰承载太阳，生的雌猫头鹰承载月亮？

2图1-1乃河南济源泗涧沟24号新莽墓出土的拟月陶灯——这是一件由鳖、兔、鸟组成的灯具。它的最下一层灯座，其形状似鳖似蛙。因这盏陶灯的中端之兔，是汉代标准的月亮象征物，对照之下我们在知道了这种不鳖不蛙的东西，是在象征大地的前提下，映衬身上也是作为象征物的兔子和飞鸟，联系汉代表达月亮鸟的画像砖，让我们知道了兔子身上的鸟形灯盏，是文字文献上还少见到的月亮鸟。

在汉代，人们仍然还知道月亮在化形鸟的状态下，由东方飞到西方（2图1-2）。

在汉代的一些图形里，龟鳖、蛙往往是相同理念的象征或借代，究其原因有三：

第一，应当是伏羲八卦方位和文王八卦方位重叠导致的混乱，如北方配文王卦位坎、卦象水，叠压伏羲卦位西方坎、卦象为水，于是四灵北方玄武神龟，就和西方月落、月中有蛙的概念产生了混同等；

第二，女娲又称羲和、嫦娥，其补天传说时的重要图腾为龟鳖，其奔月传说时的重要图腾是蛙，两者本质一致的前提，对它们产生了混同等；

第三，汉代仍有大地是由鳌鳖承载的认识，并且也仍存在大地属阴、龟鳖为水母、月亮为阴精的认识，对它们产生了混同等。

分析汉代画像砖上龙凤、日月的内涵，或者能够得到汉代以前的一些认识（2图1-3）——传说：日神郁华，月神结鳞——《太平御览》三《七圣记》："郁华赤文，与日同居，鳞黄文，与月同居。郁华，日精；结鳞，月精也。""结鳞"也作"结璘""结邻""结隣""郁华"又作"郁仪"。《云笈七籤》十三《日月星辰》："大哉郁仪，妙乎结璘，非上真不见，非上仙不闻，以日月五精之神，乘龙步空，足蹑景云。"现在我们一时难以说明日精月神在汉代图像里的反映，但"阴中有阳、阳中有阴"的认识，却在上例图像当中有明确的反映。

此图最大的特征是阴阳表示。周代以前的意识形态里，沿袭着"伏羲八卦"亦即"先天八卦"方位的卦象认识自然与社会，将火为阳水为阴；周代革命，

为了摆脱商代的道德控制，社会的最高决策者将阴阳刻意地进行了颠倒，于是出现了火阴水阳、"火为水妃"的理论。此图将代表水、阳的龙，设置于又名太阴的月亮旁，以说明阳中有阴，将太阳放置在代表火、阴的凤鸟身体里，以说明阴中有阳。如果作为日精的"赤文"本义乃指的是火色，作为月精的"黄文"指的是地色，那么"郁华赤文，与日同居"的是凤鸟，"结鳞黄文，与月同居"的便是龙——须知在某些时代古人的眼里，黄色大地的生命为水，而主宰水的精灵则是龙。"郁华，日精"，日精主火，"结鳞，月精也"，月神主水，水阳火阴，正是"阴中有阳、阳中有阴"之谓。

　　大昊伏羲氏主图腾是龙（包括水族龙类），女娲氏的主图腾本鸟是猫头鹰；他们是兄妹又是夫妻，主图腾必然相互共有。文字文献忘记了他们图腾共有，而图像仍有记忆：四川出土的汉代画像砖有人头、鸟翅、网格状鳞身、生羽毛之蛇尾的男女二神，男神身载太阳，女神身载月亮——伏羲氏的龙类图腾显示在女娲氏身上，女娲氏的鸟图腾显示在伏羲氏身上，哥哥身上有妹妹，妹妹身上有哥哥！"阴中有阳、阳中有阴"，这是不错的，我认定的玄鸟是鸟与龙的异质同构体，鸟为主体，龙的特征合于鸟体之上，正在此得到证明，汉代仍然没有消失的证明。

　　今天众所周知的月亮神话，大概在汉末失去了承载者的归属。然而图像告诉我们，和太阳一样，负载月亮巡行天空的有鸟，是玄鸟。

　　说到这里还有一些秘密没有弄清，我们将在后羿射日、射月的传说里再寻答案。

注：

[1]《淮南子·精神训》："日中有踆乌，而月中有蟾蜍。"踆，许慎注本作蹲。

[2]《庄子·齐物论》："民食刍豢，麋鹿食荐，蝍蛆甘带，鸱鸦耆鼠，四者孰知正味？"此文中民、麋鹿、蝍蛆为"四者"中的三种个体，因而可知"鸱鸦"为个体名称之一，并非鸱与鸦两个品种的鸟。梁简文帝《六根忏文》："所以蝍蛆甘带，自谓馨香，乌鸦耆鼠，不疑秽恶。"梁简文帝把"鸱鸦耆鼠"写为"乌鸦耆鼠"，他理解的"乌鸦"大概就是猫头鹰的别名，也许他这是对照《庄子·秋水》"鸱得腐鼠"以为至宝的叙述而推知的，或者他认为"鸱鸦"乃联类而言，即乌鸦、猫头鹰属于同品类的鸟。

[3] 见《陕西民间美术研究》第一卷，1988年4月版41页。其实"老娲""老鸹"的"老"与母、女古读音也近似。

[4] 古天文学称北方七宿所在为"颛顼之虚"，也以其指星次玄枵星宿或虚星宿。

[5] 见《白虎通·五行》。

[6] 见《国语·周语下》。"我姬氏出自天鼋"，意即我周王灭商立国乃秉承了古帝王神灵的意志。参见《国语·周语下》。

[7] 见《史记·周本纪》。

[8]《左传·襄公九年》："……陶唐氏火正阏伯居商丘，祀大火，而火纪时焉。相土因之，

257

故商主大火。商人阅其祸败之衅，必始于大火。"

[9] 见《史记·周本纪》之《索隐》："按《今文泰誓》：'流为雕。'"

[10]《尔雅·释鸟》："燕，白脰乌。"郝懿行义疏："《小尔雅》云：'白颈而群飞者谓之燕乌。'今此乌大于鸦乌而小于慈乌。"

[11] 见《左传·昭公十七年》。

[12] 也叫鬼鸟、女鸟、姑获，传说此鸟每到正月十五夜间出现，好取人女子养之；至有小儿之家，即以血点其衣以为标志；或说鸟落尘于儿衣中，可令儿病。见南朝梁宗懔《荆楚四时记》等。夜行游女即猫头鹰在传说中变形的名字。

[13] 后羿与帝俊彼此依恃关系极长久，曾代替帝俊行使权力，而且直到夏朝初年，他以帝俊氏族群之代表的位置，夺了夏朝帝王相的王位；后羿的"后"是他在帝俊氏族群里地位的称呼，相当于王，"羿"应该是帝俊氏族群里的族号名，也该是这一族号中领导人的称谓，他又被古文献称之"夷羿"，因为夏朝的建立者自视为天下中心，相形之下，帝俊氏留在东方的族群就成了"夷"，"羿"为其领导，称"夷羿"；他大概是以帝俊之继承人的名义夺得夏王之位的，夺得夏王之位时候的妻子名叫"纯狐"，这"纯狐"也许是猫头鹰别名"训狐"的另种记音字。

[14] 见《史记·司马相如传》载《子虚赋》之《索隐》引。

第二节附图及释文：

2 图1-1·河南济源泗涧沟 24 号新莽墓出土的拟月陶灯
2 图1-2·汉代画像砖上承载月亮（蛙等）的鸟和承载太阳的鸟

1-3

2 图 1-3·汉代画像砖上龙凤、日月的内涵

第三节　太阳鸟和月亮鸟可能有跨越 2500 年的传承

我在本书第三章第一节《凤鸟是形体上体现了"阴中有阳、阳中有阴"的鸟》中说："河姆渡文化遗址出土的两个两头一身鸟图像——这两个鸟一个是太阳鸟，一个是月亮鸟。太阳阳、月亮阴，河姆渡文化族群显然知道了月寒日暖的关系。"至此，我还想再补充我的这一猜度：中国的太阳鸟月亮鸟不仅在公元前 5000 年－公元前 3000 年被崇拜自河姆渡文化，而且到公元前 2500 年－公元前 2000 年的山东龙山文化乃至时代相仿的石家河文化，均可能继承着河姆渡文化太阳鸟神、月亮鸟神造像语境里一些规范的模样。

3 图 1-1 是河姆渡文化遗址出土的两个两头一身鸟图像，请注意两个两头一身鸟——其左边两只鸟头之间一个"介"字状圭冠，右边两只鸟头之间两个"M"状的冠子，那正是山东日照两城遗址出土之石锛上日头月脸戴的冠子（3图 1-2）：其右边翅膀似鬓发上面戴了"介"字状圭冠的是日头，而豁唇者头上戴了两个近似"M"状冠子的是兔图腾的月脸。

石家河文化日头的冠子，那通常是带着"介"字状的圭冠（3 图 1-3）。

顺便说一说：3 图 1-1 日月鸟头上的翎毛，和赵宝沟文化鸟翎猪首蛇躯龙之头上的鸟翎造型一致，似乎到了汉代阳鸟的翎毛的样式，都遵循着这一规范（3图 1-4）。

第三节附图及释文：

1-1

3 图 1-1 · 河姆渡文化遗址出土的太阳月亮并逢鸟

1-2

3 图 1-2 · 日照两城出土石锛上的日头月脸雕刻

1-3

3 图 1-3 · 石家河文化之日头月脸之 "介" 字冠

1-4

3 图 1-4 · 青岛即墨六曲山墓群出土的青铜猴子抱树灯上阳鸟的翎毛

第十三章 太阳崇拜的祖源
（太阳氏族的开始）

第一节 太阳月亮及龙凤的关系

中国的太阳崇拜与祖先崇拜叠合在了一起。中国的月亮崇拜也与祖先崇拜叠合在了一起。古人认为太阳月亮皆自东方升起，中国发明日月崇拜的人，大致是史前中国的东方人。

传说中国人的祖先，较早一点的是伏羲、女娲。伏羲、女娲兄妹兼夫妻，他们一起生了十个太阳，十二个月亮。

太阳月亮常常被借代伏羲、女娲的男女后人，有时候也借代伏羲、女娲。

太阳的名字一般统称日名，十个太阳分别叫甲、乙、丙、丁、戊、己、庚、辛、壬、癸。日是"天之精"，属阳，属火。用于纪日则叫天干。所以在修辞习惯上，"天"与"日"互相借代。后世商王族的男子多以日名命名。

子、丑、寅、卯、辰、巳、午、未、申、酉、戌、亥名为地支。好像是为了不引起混乱，在习惯上不称地支为"月名"，但却认为"地之精"为月，月属阴，属水。作于商代的《易经》多将月亮借代女人，如《归妹·六五》"月几望"的"月"就借代女人。

在商代以前的某一时段里，我们不难发现中国成熟了的龙凤图像几乎皆遵循着"阴中有阳、阳中有阴""龙中有凤、凤中有龙"造型原则。龙代表着伏羲，凤代表着女娲——而且特别重要的是凤代表着天空，代表着阳；龙代表着大地，代表着阴。

火阳，水阴——这种常识在文王八卦方位里做了颠覆，成了火属阴，水属阳。这种改变根本在于让周王族获得"普天之下莫非王土"的支配权，所以造出来一些令现在仍然没有解决的混乱。但是阳还是太阳，阴还是月亮，因为阴和阳的概念早在距今7000多年就形成了。

为了下文的叙述不让人糊涂，我再重复一遍：

伏羲代表太阳，他的男后人也可以代表太阳，

女娲代表着月亮，她的女后人也可以代表月亮；

伏羲龙图腾等，他和他的后人之精英，皆可与龙图腾位置互换；

女娲与伏羲夫妻兼兄妹，他们的图腾共有，因为"龙中有凤、凤中有龙"的缘故，他们有时候也可以与图腾的位置互换。

太阳家族其实就是日月家族。因为伏羲、女娲生了十个太阳、十二个月亮。

第二节　太阳氏族的简略谱系

伏羲又称帝俊、帝喾、帝辛、大昊、大皞、大皓、帝舜等等。

女娲又称女和、羲和、常仪、常羲、嫦娥、豨韦氏、豕韦氏等等。

他们上述的名字都是族号。

传说他们夫妻兼兄妹。这说明他们同族通婚。所以伏羲、女娲有时可以单称伏羲、大昊等等。

他们都是少昊之后，也都是颛顼之后。颛顼是少昊之后。

颛顼承袭了少昊民族集团的领导地位。

大昊承袭了颛顼民族集团的领导地位。

就考古学而言，少昊相当于北辛文化。颛顼相当于河南濮阳西水坡文化。大昊相当于大汶口文化。大昊民族集团绵延近 2000 年，因此伏羲、女娲集团出了一些有代表性的领导族群，最重要的族群为——

重、黎（祝融）；

炎帝（祝融）；

祝融、共工；

帝舜、羲氏和氏；

后羿等等。

在楚国王族世谱上，帝喾或被称为老童，重黎直称为祝融。这很可能因为他们首领践位次序模仿信仰中的十个太阳兄弟值日，引起了后世叙述上的错乱吧。

炎黄争帝之后龙山文化开始全面开花。龙山文化承袭着大汶口文化，在其所到之处，有了不同的地域特色和冠名。

公元前 2357 年，在龙山文化时期，帝尧氏被帝舜氏取代，伏羲氏以帝舜氏的族号再兴。这时的太阳家族以羲氏和氏为号，直到公元前 1961 年夏朝之时因为失职被灭。

第三节　太阳氏族的分工

伏羲、女娲，伏羲冠在女娲的前面，说明这是父权社会了。

龙凤呈祥，龙前凤后——伏羲主图腾龙，女娲主图腾凤，如此区分说明母权社会已经过时。

伏羲、女娲这时合称"重黎"。

伏羲、女娲之重黎之"重"——重职责在于管理天：

天有昼夜，昼阳夜阴，龙阴凤阳，所以伏羲、女娲集团之重，就龙图腾造型而言"阴中有阳"；就职责而言，在白昼他督视太阳由东到西巡天，在夜晚他仰观星空，关注星宿变化对节气的预示，则是"阳中有阴"。今俗语"天南地北"正是重管理天而曾被称为"南正"的记忆。图腾龙属木，也就是伏羲之重，曾被称为"木正"的原因。

伏羲、女娲重黎之"黎"——黎职责在于管理地：

大地生命依赖水，月亮主导水，水属阴，所以女娲有了"月母""阴帝"的名字。俗语"天南地北"，这正是女娲之黎管理地而曾被称为"北正"的记忆。又因为人类生命要依靠于火，作为地上人类养育、管理的黎也被称为"火正"。大概古人在考虑了好久以后，才使女娲的主图腾凤鸟，有了"阳中有阴"的造型规律。

重来自少昊，黎来自颛顼而颛顼亦来自少昊，二者合称伏羲氏等。这也是这个太阳氏族让后人称谓混乱的节点。但濮阳西水坡帝颛顼遗址的考古科学家，业已向我们证实：中国龙虎崇拜应该是由此而得以揭示，伏羲、女娲民族集团大致由此而得以确立（对此本章四节有专门的讨论）。

随着社会进步，太阳家族出现了社会的管理者——后、王。后、王在权位的竞争中，干脆将太阳、月亮交给了名曰祝融、嫦娥的神灵，或者说干脆交给了管着祭祀太阳月亮的专职人员。再向下，这些专职人员和后、王一起，给我们创造了日神月神的形象：——日头、月脸。

在商代，日头、月脸明显地分出来它的象征性家族——商王族；在商代行将灭亡的两个君王之前，他们模仿传说中十个太阳轮流值日那样，兄终弟及地继承着王位。

请注意，在商代，还有为天上的日头、月脸巡天仪式服务的族群，他们接受商王族的委任，按时候履行职务——他们的命运注定和商王族同枯同荣。四川三星堆遗址的先民，就是伺候太阳巡天仪式之职事的族群；他们和商王族是同族。

在夏后氏取代帝舜氏前后，石家河文化的核心遗址应当有象征日头、月脸君临天下的民族集团，其中包括伺候太阳、月亮巡天仪式的职事人员——我认为这个民族集团就是大名鼎鼎的炎帝氏之裔。

第四节　　太阳氏族起始的简略考证——帝喾即重黎的总族号

《山海经·大荒东经》有"东海之外大壑，少昊之国。少昊孺颛顼于此"。

《国语·楚语下》有"及少皞（昊）之衰也……颛顼受之，乃命南正重司天以属神，命火正黎司地以属民"。

《国语·周语下》有"颛顼之所建，帝喾受之"。

以上三条是谈及中国史前社会较早的古文献。它们告诉了我们非常重要的信息：

史前社会较早领导民族是少昊氏，少昊是民族集团的名字；

少昊氏之后的领导民族是颛顼氏，颛顼是民族集团的名字；

颛顼氏之后的领导民族是帝喾氏，亦即重黎氏——帝喾、重黎也是民族集团的名字。

史前具有领导民族之位置的人，首先是要有沟通天地的能力，重黎有这种能力，所以会继承颛顼领袖天下，帝喾必也有这种能力，否则不可能继承颛顼——重黎、帝喾看似两个独立的族号，实则乃一个族的两种称谓。因为古代记述从简，所以不曾特意说明。我认为：

说重黎即帝喾，因为他们均为颛顼之后。

说重黎即帝喾，因为他们皆为天地的缔造或管理人。

说重黎即帝喾，因为他们共为一个民族集团的领导人，可能大多时间为集体领导，而且也可能将假定的十个太阳轮流值日的顺序，当成领导班子上位的顺序。

说到这里，我们有必要将《国语·楚语下》有关"帝喾即重黎"的关键论述引下来，作简要的分析。

"及少昊之衰也，九黎乱德，民神杂糅，不可方物；夫人作享，家为巫史，无有要质。民匮于祀，而不知其福。烝享无度，民神同位。民渎齐盟，无有严威。神狎民则，不蠲其为。嘉生不降，无物以享。祸灾荐臻，莫尽其气。颛顼受之，乃命南正重司天以属神，命火正黎司地以属民，使复旧常，不相侵渎。是谓绝地天通。其后三苗复九黎之德，尧复育重黎之后，不忘旧者，使复典之，以至於夏商，故重、黎世叙天地，而别其分主者。"

"九黎，黎氏九人，蚩尤之徒也。"这是三国时的韦昭所注。显然韦昭没有统计古文献上说的蚩尤，其乃从少昊时代至少跨越到夏朝以前的人群名字。这个蚩尤是少昊、大昊、炎帝、帝舜这一族系之内对立者的名字。当然，黄帝族系也会把炎帝、帝舜族系的对立者称为蚩尤。例如共工，就有"蚩尤共工"的名字。若准此——

少昊时代族群首领就是巫史，就是神的代表人，他们的工作乃是交通天地即人在宗教活动中与上天鬼神的联系。"少昊之衰也，九黎乱德，民神杂糅"，则是少昊民族集团之内的"九黎"坏了"德"，亦即乱了"君权神授"的准则，

乃至"家为巫史""民神同位"，出现了人与天地交通过滥局面，致使所有略有条件的人，都可以与上天鬼神交通，而这种过滥的交通结果，就会出现无数个借交通上天鬼神而代表上天鬼神的人。这还得了！——这个人与天地交通过滥的时代，就是少昊氏时代的末期。

上引"九"或可以释作"多"的意思。"九黎"，少昊民族集团之许多的"黎"单位、集体。或者可以说出自少昊的颛顼氏，也是"九黎"之"黎"。少昊统领的民族集团乱了套，换上了"黎"之"颛顼受之"这个乱了套的民族集团。

"颛顼受之"这个乱了套的民族集团，最重要的措施便是"乃命南正重司天以属神，命火正黎司地以属民"——那就是让"少昊（氏之子有）四叔（淑）"之贤淑的后人"重"，和"颛顼之子"的"犁（黎）"，分别司天理地（见《左传·昭公二十九年》《孔子家语·五帝》）。若准此——

《周语下》"颛顼之所建也，帝喾受之"，是说乱了套的少昊民族集团经颛顼的统领，有了关键性的新貌，那就是让"九黎"之"黎"的帝喾继续来做统领，而重司天、黎理地，正是帝喾作为统领的核心内容。"九黎"可谓史前的一个民族集团，实际就是少昊民族集团重要的组成部分，重、黎可谓这集团的某些有限责任公司，颛顼从少昊手里接受了"九黎"集团，帝喾又从颛顼手里接受了这个民族集团，如此说来，作为重、黎不就是帝喾掌握的"九黎"之"黎"吗？不就是帝喾之亲族吗？

我们已经知道少昊之后为颛顼，也知道颛顼之后为大昊。大昊作为一种族号，亦称帝喾、帝俊、太皞、伏羲、包牺、虑戏等，炎帝、神农、烈山氏出自这一族群。《易经·系辞下传》："包牺氏没，神农氏作……神农氏没，黄帝、尧、舜氏作。"大致黄帝时代以后，帝喾氏之族号又称帝舜、有虞氏等。

举一个最简单易知的例子：《易经》之"伏羲八卦方位"的天南地北排序，已经证明了南正司天、北正司地，就是伏羲氏政教归类的体现：

如南天之《乾》卦，说的是夜观星宿变化以授时的；下文涉及羲和氏观星授时，正是伏羲氏政教归类之于操作的体现。

北地之《坤》卦，说的是邦国管理人员之行政原则；下文涉及帝舜氏的从政活动，更是伏羲氏政教归类之于操作的体现。

伏羲氏既然为民族集团之称谓，那么伏羲氏政教归类之于操作的领导人员，均可谓帝喾等。

在考古学上，少昊氏大约起始自公元前5500年的北辛文化，颛顼氏活动于相当濮阳西水坡遗址起始之时，其在北辛文化及大汶口文化之间，并于少昊文化末期、大汶口文化初期有一段相互交汇的关系。大昊氏活动于公元前4400年-公元前2500年的大汶口文化，此后为龙山文化。帝舜时代在公元前2357年前后，始自羲和氏司天授时之时，在这个时段里，帝舜职在司地理民。既然帝舜羲、和他们掌控了司天司地的权力，自然也会沿称起始的帝俊、帝喾等族号，正如后世龙的传人之各个时代的皇帝都可以自称"真龙天子"一样。

第五节　太阳氏族起始的简略考证——称呼上的混乱源自八卦方位的改变

　　帝舜与羲和氏同在帝尧时司天司地，让我们想起了帝俊与羲和生了十个太阳的传说，以及其与常羲、常仪、嫦娥生了十二个月亮的传说。在古记载里，伏羲、女娲乃"兄妹兼夫妻"，是同族婚民族，似乎二者按一定的规则互为婚配，并交互司天理地；作为族号，伏羲、女娲二者往往并举而不可截然区分，正如作为二者主图腾崇拜之龙凤，在造型上必须"龙中有凤、凤中有龙"——暂不论远，仅商代的龙凤共首、龙人共首、龙喇凤首图像，今天出土的并不为少（5 图1-1、1-2、1-3、1-4。敬请阅读每张例图下面的文释）。我判断这些图像中的龙或龙躯象征伏羲氏，而凤鸟或与凤鸟换位的人，则象征女娲氏。二者之间你中有我、我中有你的状态，和商代以前龙和凤的造型原则一致，均是"龙中有凤、凤中有龙"或"伏羲当中有女娲、女娲当中有伏羲"这一状况的反映。

　　所以述及伏羲、女娲二者之一即代表二者。你总不能说伏羲自己生了太阳、月亮吧？正如你也不会说别名羲和、常羲、常仪、嫦娥的女娲，独自生了日月。

　　中国古代，司天司地是民族领袖必须尽心的职责。这职责的认定，应该产生自日月、天地崇拜之时。通过《左传·昭公十九年》少昊氏鸟名官、司管节气的记载，我们可以推知日月、天地崇拜至少始于少昊时代。但古史往往"不能纪远"，所以我们看到较多的记载却是"日月夋（帝俊）生"之类（见商承祚《战国帛书述略》，载《文物》1964年9月）。

　　上引《国语》少昊之衰、颛顼"乃命南正重司天以属神，命火正黎司地以属民"，正说明"颛顼之所建，帝喾受之"的时代，是需要神权、政权归属民族集团之核心民族的时代："司天"属神权，"司地"属政权。

　　众所周知，古人以太阳代表天，月亮代表地。那么说起来生了太阳月亮的人，就该是管理太阳月亮的人，更也是沟通天地的人。若是我们丢开这些神话传说，则也能够知道信仰"日月夋生"的同族婚民族，其领袖就应该是司天司地的人。因此，我们也该承认《尚书·虞书·尧典》记载重黎后人羲和氏在帝尧时代再司天地，就是生了日月的伏羲、女娲之后人又司天地，也等于说帝喾的后人帝舜，在黄帝后人的帝尧时代之后，又司天司地了！再强调一遍：这帝舜也是伏羲在那个时代的族号。学者们早已指出"俊""舜"乃一音之转——殊不知帝俊伏羲氏是持续了近两千多年的一个民族集团，其夏朝以前末代的帝俊伏羲氏，也以其自称吧。因此，这时段的帝舜应该是负责"司地"、司民权，羲和负责"司天"、司神权，他们是同集团不可截然分割的精英。

　　再重复一遍：史前具有民族领导能力的，首先得有能力沟通天地。据《古本竹书记年》记载，黄帝后人帝尧，启用了司天司地重黎氏的后人羲和氏，从而被政变取代，出现了一个帝舜时代。这不仅说明古代司天司地职务的重要，

更反映了羲和氏即重黎氏的事实——羲和氏即女娲氏那时之别号，正如帝舜氏是帝俊氏时的别号。

我们在此继续指出：在颛顼时代，所谓的"重"，可指伏羲氏，"黎"可指女娲氏；二者在集团里分工乃"重置上天，黎置下地"，亦即通天文的司天通神，能协理族群生存关系的治地理民；在图腾信仰上，二者之"重"主图腾为龙，"黎"主图腾为凤；在伏羲八卦方位中，"重"的位置是南、乾、天，"黎"的位置是北、坤、地；"重"象征太阳，"黎"象征月亮。所以重、黎也不可截然区分为二。二者是同族，所以他们的后代合称重黎、祝融，更有后人合二者以"钟离"为姓氏者（可参见本章十五节）。

容易让人迷惑的是，上及的"重"，其一称"木正重"，一称"南正重"。

"木正重"——见《左传·昭公二十九年》，此处标识方位的代词用了文王八卦方位之震位。按《易经·说卦传》乃"帝出乎震"位，其在东方，为木，属阳。

"南正重"——见《国语·楚语下》，此处标识方位的代词用了伏羲八卦方位之乾位。按《易经·说卦传》，乾为天、为君等，其在南方，属阳。

还容易让人迷惑的是，上及的"黎"一称"火正黎"，一称"北正黎"。

"火正黎"——见《国语·楚语下》，此处标识方位的代词用了文王八卦之离位。这个离在南方，为火，属阴。

"北正黎"——见《国语·楚语下》"命火正黎司地以属民"韦昭注，此处标识方位的代词用了伏羲八卦方位之坤位。这个坤在北方，为地，属阴。

还容易让人迷惑的是，"重"和"黎（犁）"的辈分关系。如：

少昊氏是先于颛顼氏的一个民族集团。《左传·昭公二十九年》载：少昊氏"四叔"即四位贤淑后人之一的"木正曰句芒"、曰重。同书又载："火正曰祝融""颛顼氏有子曰犁，为祝融"。或者有人会理解"四叔"之重，是少昊的叔辈——如果真是叔辈，那么其如何与少昊之后的"颛顼氏有子曰犁"同时分管天地呢？显然，其"四叔"系"九黎"族属之四位贤淑。

《国语·郑语》："夫黎为高辛氏火正，以淳耀敦大，天明地德，光照四海，故命之曰祝融，其功大矣。"——高辛氏即帝喾。火正黎即为高辛氏"司地以属民"的领导，那么"司天以属神"的南正，不仅是少昊贤淑的后人，而且也是颛顼的后人。或者还可以说重、黎，都是帝喾民族集团的领导核心。譬如上个世纪大陆人说台湾国民党就是蒋介石，蒋介石就是台湾国民党的道理相仿。这也可说，重、黎就是重黎氏、帝喾氏。

《山海经·大荒西经》："有国名曰淑士，颛顼之子。有神十人，名曰女娲之肠，化为神，处栗广之野，横道而处。"此说"有神十人，名曰女娲之肠"，是指十个太阳出自女娲之族，女娲之族，显然就是伏羲之族；说"颛顼之子"是指伏羲、帝俊，亦指女娲、羲和，他们并为民族领袖，乃"颛顼之所建，帝喾受之"的内容，而"南正重司天……火正黎司地"，正是同族婚的帝喾氏作

为民族领袖之资格。

所谓的南正重、火正黎，并不是单单两个人，而是帝喾民族集团里边司天理民的一些精英，恰如上引《尧典》记载重黎后人羲和氏，在帝尧时代职事通神司天的人员，至少就有羲仲、羲叔、和仲、和叔，司地理民则概称帝舜等。

或者可以这样说，重、黎分称，是神权大于政权的时代，随着社会发展，至政权大于神权的时代，重、黎则并称曰重黎，或干脆称其重黎祝融、祝融氏。在这种情况下，他们可以称帝喾，可以称重黎，再后来他们可以称帝舜氏，可以称祝融氏——因为帝舜氏和祝融氏是一族内集体领导人员。说至此或许你会讶异《史记·楚世家》帝喾杀祝融的记载，其实这不足奇。就好比今天的执政党，消灭了本党内部的罪人，而罪人的职务并不因为其罪过而消失。

第五节附图及释文：

5 图 1-1·河南安阳妇好墓出土 —— 与伏羲、女娲交换位置之龙凤图腾合体玉雕

这也是商代龙凤图腾合体的例子。凤鸟生着一条"C"形的龙尾巴，是"龙中有凤、凤中有龙"的体现。这只凤鸟的爪子后面翘起了一撮毛，那是鸥鸦类鸷鸟特有的覆爪毛。

5 图 1-2·妇好墓出土的龙凤共首玉雕

这是商代龙凤图腾合体的例子。上面的龙躯象征伏羲，其与象征女娲的凤鸟共为鸟首。凤鸟生着一条龙蛇的尾巴，是"龙中有凤、凤中有龙"的体现。

5 图 1-3·商代象征伏羲的龙躯和人身女娲共鸟喙人首玉雕

这是商代龙凤图腾合体的例子。人首上面拟头发形的龙躯象征伏羲，人身象征女娲。在人身上有明显的象征龙的龙鳞纹，它和人首上的鸟喙，正体现了"龙中有凤、凤中有龙"的潜在认识。

5 图 1-4 · 妇好墓出土的象征伏羲之龙躯与女娲共首玉雕

伏羲、女娲共首像之女娲身体不但生着鸟爪，还生着乳房，并且屁股上有"⊕"符号。这符号即文献上记载帝俊与羲和生十日、常羲生十二月的图证（羲和、常羲、女和都是女娲的别称）——日为天之精（天圆"○"），月为地之精（地方"十"）。

第六节　太阳形象在龙山文化以前图像的出现

太阳形象的出现，几乎都是鸟的形象。但也有例外，如太阳的化身"太阳鼓"（详见本节下文）和"日头"。日的形象初见于公元前 5200 年－公元前 4400 赵宝沟文化，本章 18 节有介绍。但是太阳鼓、日头都和鸟有关系。

公元前 5000 年－公元前 3000 年河姆渡文化第一期遗址出土的两只与发光体共构凤鸟（6 图 1-1）——两只凤鸟相向而尾相对，它们身内应是太阳，太阳之内也可能套叠了月亮。

河姆渡文化一期遗址还出土了两只两头一身承载日月的凤鸟（6 图 1-2）——凤鸟两首向背，右边的一只承载着太阳，左边一只承载着月亮。两头一身神物后世文献名曰并逢，两头一身鸟即鸟并逢，它寓意二者交媾，一如今天口语"两人穿一条裤子"的意思。实际上在河姆渡文化遗址中，太阳和月亮分别是两只神鸟的雕刻也有出土——那是头相背、尾对尾、身载日月的图像（6 图 1-3）。日月是神鸟生的，这种认识在后世图像中常常出现，如汉画像砖上的人头鸟载日、人头鸟载月等（6 图 1-4）。

河姆渡文化很可能和当时中国沿海的少昊文化有联系，少昊鸟崇拜的信念也许会被对方接受。当时他们乘坐竹筏通过一些入海口相互接触，是完全可能的。河姆渡文化遗址第四文化层出土腹中承载月亮的猪纹圆角长方钵（6 图 1-5）——猪崇拜体上面叠加了月亮崇拜的图像，可以说明这一点。

对照河姆渡文化里的猪体承载月亮，对照《左传·昭公十七年》载少昊氏鸟名官并掌管分、至、启、闭节气，推想猪和月亮崇拜连接在一起的猪纹圆角长方钵，可能是河姆渡文化接受了少昊文化的反映。因为：公元前 6200 年－公元前 5200 年兴隆洼文化中期先民图腾崇拜猪，并创造出来猪首蛇躯龙堆塑——显然这里的先民有猪崇拜。因为通过异质同构艺术手法，将不可能的事物变为

可能，是人在造神的行为，这种行为乃宗教行为（详见本书五章二节叙述）。凡是参与异质同构造神的物象，一定是被崇拜的物象。《庄子·大宗师》里提到的"豨韦氏"，就是以猪崇拜立氏的族群——豨韦氏即女娲氏，她出自少昊，少昊出自考古学上的后李文化，果然考古专家在公元前5200-公元前5500年后李遗址中，出土了祭祀用的陶猪（6图1-6）。

再向下传，在公元前5200年-公元前4400的赵宝沟文化遗址，出现了玉石雕刻的猪首鸟翎蛇躯龙、公元前4600年-公元前2800年红山文化遗址出现了猪喙鸮角蛇躯龙——显然兴隆洼文化基于猪崇拜和蛇崇拜而异质同构的龙被他们传承。而猪喙鸮角蛇躯龙之"鸮角"，当然是本鸟乃鸱鸮的凤鸟之毛角。由此可见，猪喙鸮角蛇躯龙，在"龙中有凤、凤中有龙"异质同构原则上，参与同构的凤鸟之本鸟就是猫头鹰。于是我们可以这样说：红山文化出土的许多玉雕展翅耳鸮，就是代表性的红山文化凤鸟。

红山文化玉雕展翅耳鸮有胸部突出两个乳体的，那是模拟女娲的双乳，也或是在模拟日月；《山海经》说女娲的图腾有鵹、鵋，女娲与图腾的位置互换，故而图腾也长了双乳（6图2-1）——也有很大的可能是女娲和帝俊生了日月，于是和女娲位置互换的鵹、鵋，胸前有了象征日月的圆圈。

红山文化玉雕展翅耳鸮有双爪在腹部握着一个太阳的，那是模拟太阳鸟在进行巡天工作。

如果这两只凤鸟一只属性阴，一只属性阳，这也正是河姆渡文化一期遗址出土的两只两头一身承载日月的凤鸟（6图2-2），一只属阴，一只属阳的设计初衷。

太阳的化身为太阳鼓者现藏于山东巨野博物馆（6图3-1），是大汶口文化反映宗教信仰的一种典型物件。古人认为木鼓是太阳树的一部分，所以后来有止雨敲鼓咚咚驱走阴气的巫术。陶制太阳鼓当然是史前先民认定的阳气发生体。尤其应该注意到：这件太阳鼓有两只眼睛，它不但和贺兰山岩画、连云港岩画日头神的圆眼睛如出一辙（12图1-1、1-2），而且一只眼睛是镂空的——虽然这个镂空的眼睛有传声的功能，但它和石峁遗址出土的一目玉雕日头（6图3-2）有一定的联系。

第六节附图及释文：

6图1-1·距今6500-7000年河姆渡文化一期遗址出土的双凤朝阳
6图1-2·距今6500-7000年河姆渡文化第一期遗址出土的两首一身神凤鸟

6 图 1-3 · 河姆渡文化遗址出土的驮日月之凤鸟
6 图 1-4 · 汉代画像砖上承载月亮和太阳的神鸟

6 图 1-5 · 距今 6500-7000 年河姆渡遗址第四文化层出土腹中承载月亮的猪纹圆角长方钵
6 图 1-6 · 距今 7500-8000 年后李文化遗址出土的陶猪

6 图 2-1 · 黑龙江博物馆藏红山文化生双乳的鸮体凤鸟
6 图 2-2 · 台湾故宫博物馆藏红山文化爪捧太阳的鸮体凤鸟
6 图 3-1 · 太阳鼓（山东巨野博物馆藏）

6 图 3-2 · 石峁遗址出土的独眼日头玉雕

第七节　陕西神木石峁遗址出土的图像与重黎即祝融氏的关系

本节论及了公元前 2357 年至公元前 2071 年间的事情；是炎帝和黄帝后裔在司天授时、治理洪水之中竞争的事情。

帝舜氏、羲氏和氏、祝融氏、共工氏来自象形人头蛇身的"巳"姓。他们的祖先为伏羲、炎帝（炎帝姜姓来自伏羲）。帝尧、鲧、禹来自黄帝氏，而鲧、禹习惯被称为夏后氏。司天理地原是伏羲之重黎的世职。重黎常常被统称为祝融——本文的羲氏和氏，是指祝融氏司天授时的代表族人，共工氏则是祝融氏治理水土的代表族人。特别需要强调的是，无论共工、鲧、大禹，他们治理水土的方法都是在水患普及的地区，填土成为大大的堌堆，让人们居住在上面。在《山海经》中，堌堆的名字曰"山""台""复""渊""池"等。

据百度百科《石峁遗址》介绍：

"2018 年石峁古城最重要的发现是三十多件石雕，这些石雕集中出土于皇城台台顶的大台基南护墙墙体的倒塌石块内，有一些还镶嵌在南护墙墙面上。绝大多数为雕刻于石块一面的单面雕刻，以减地浮雕为主，雕刻内容可分为符号、人面、神面、动物、神兽等，有一些画面长度近 3 米，以中心正脸的神面为中心，两侧对称雕出动物和侧脸人面，体现出成熟的艺术构思和精湛的雕刻技艺。"

邱兰青先生在《炎黄两帝只是传说人物吗？揭秘四千年前的高地龙山双城衰亡史》一文里判断：

"在公元前 2000 年左右，石峁遭到了外敌入侵。这个侵略者在夺得石峁城之后，摧毁了先前伫立在皇城台上的神庙。用神庙的石材（包括石雕）建立了自己的宫殿——大台基及上面的建筑群。"这因为"由石构遗迹观察，它们并非最初的原生堆积。虽然石料整治规整，墙体垒砌得也比较整齐，但带有雕刻画面的石块，它们并没有按应当有的规律出现在墙面上，若干件石雕的排列具有很大的随意性，甚至还有画面倒置现象。由于石雕多表现的是神灵雕像，是应当慎重处置的艺术品，可是却并没有受到敬重，却被随意处置，这说明它们也许是前代的神灵，与石峁主体遗存无干。如此将石雕神面杂置甚至倒置，似乎还表达出一种仇视心态。由此可判断修建大台基的人并非石雕的作者，而且由于对石雕作者信仰的蔑视，可以判断二者不是一个族群。"

石峁古城之建筑曾有"前代神庙"，是正确的。

公元前 2071 年夏后氏建立夏朝，夏朝取代的是有虞氏帝舜，"前代神庙"可能是伏羲、女娲民族集团进入龙山文化时代司天司地的神庙，或就是祝融氏之近族共工氏的神庙。

祝融、共工，是少昊时代结束、大昊方兴时代的重黎之后人。

重司天、黎司地在龙山文化时期已是神权政权交混在一起，政权更因为洪

水滔天而凸显。"前代神庙"的出现，正是重黎氏制止神权隐退的表现吧。

"前代神庙"的神灵石雕像，在后代建筑的石墙上画面倒置者（7图1-1），正过来看，竟是人面一头双身龙雕像（7图1-2）。（7图1-3）

人面一头双身龙或一头双身龙，后来是商王族的族徽，也就是日头的形象。今天，在商代青铜器纹样上的人面一头双身龙，能够见到较典型的形象，是出土于四川广汉三星堆遗址的青铜浮雕面具（7图1-3）——它们皆头上生犄角，头两侧各生一条龙蛇之躯。所不同的是，三星堆铜面具的龙蛇之躯和商王族族徽那样多向上盘曲，石峁石雕像的龙蛇之躯向下盘曲。而且石峁许多石雕人面一头双身龙的龙蛇之躯，皆向下盘曲。

商代彝器上的王族族徽，多为一头双身龙，其头为虎头，这是继承了颛顼氏的天象之龙虎崇拜，濮阳西水坡出土的蚌壳堆塑龙虎，可能是后世龙虎崇拜联类并举的源头。大昊伏羲氏承袭了帝颛顼，虽然开始了"大皡（昊）氏以龙纪，故为龙师而龙名"，但是虎和龙似乎也结下了联类并举的不解之缘，所以商王族的龙图像，有虎头蛇躯龙，也有虎形蛇尾龙。

商王族出自帝喾、大昊伏羲氏，四川三星堆文化的主人是大昊之后，也是大昊、女娲所生的龙的传人、太阳子孙，当然也是太阳神祝融的子孙——祝融氏是大昊所生的太阳一族，三星堆出土的那个人面一头双身龙青铜面具（7图1-3），即是太阳甲、乙、丙、丁、戊、己、庚、辛、壬、癸十兄弟之一。实际上三星堆出土了九个大致相同的青铜面具，那是九个还没值日的日头，在祭祀仪式中象征值日巡天的日头，有可能是那种虾蟹之目耸立的翅耳大大的三个青铜日头（它们应当有不同祭祀时段出现的作用）。

石峁遗址出土的石雕人面一头双身龙是谁？它一定是商王族的祖神。商王族巳姓（见胡小石《读契札记·殷姓考》，载《江海学刊》1958年2期），祝融氏出自巳姓，"巳"字甲骨文象形人头蛇（龙）身之人——伏羲、女娲。

在炎黄之争后，黄帝的后人帝尧氏主持天下。公元前2357年，伏羲、女娲的后人帝舜氏取代了帝尧。

当时民智蒙昧，至诚敬天，掌握天象即有人间无上权威。据《尚书·虞书·尧典》的记载，帝尧被取代就是以重黎（祝融氏）后人羲氏和氏司管天象为前提的，这羲氏和氏不仅是祝融氏之后，同取代帝尧的帝舜自然都是商王族的祖先，所以石峁石雕人面一头双身龙当是祝融的神像。石峁出土的另一个石雕人面一头双身龙（7图1-4），它一双小小的犄角简化成反向内勾之纹，一对龙蛇之躯向下盘曲，而且人面下面可能是爪的表示。它应该也是祝融之类神灵的象形。

遗址出土的石雕人面一头双身龙，有一人面作光头状的（7图2-1），其光头当是强调"断发"即弄光了头发——"东方曰夷，断发文身"，这正是自认为居于中国中心之人记东方民族的服饰特征。《孟子·离娄》："舜，东夷之人也。"作为"前代神庙"的主人帝舜氏，既是东方之人，其神灵也会"断发"。商代的青铜《禾大方鼎》上的人面一头双身龙（7图2-2），其人面与此石雕

像如出一辙，所不同的是，石雕像的龙蛇之躯在人面的下巴两旁，方鼎上的龙蛇之躯像两只小辫，在人面头顶的左右两端；石雕像强调人面左右的双臂和手，方鼎上人面左右是玄鸟本鸟猫头鹰带有覆爪毛的爪子；方鼎上人面有大大的耳朵，石雕像人面的耳朵大而戴着耳环——红山文化出土的先民遗骸耳朵上珥以蛇躯玉猪龙，正被"前代神庙"的主人所继承。若准此，石雕人面一头双身龙是祝融氏的祖神。

一头双身神和两头一身神，文献中前者名肥遗，后者叫延维，实则两者同声不同写。安徽凌家滩文化、内蒙古红山文化和商文化有一定的前后承接关系，三种文化的两头一身神物图像，都是在拟祖神伏羲、女娲（7图3-1凌家滩文化，3-2红山文化，3-3商文代），遗址出土的一头双身石雕神像（7图3-4），是这三种文化中的一环，说明"前代神庙"的主人，是伏羲、女娲的后人，应当是帝舜氏的同族——和祝融氏族系关系甚近的"共工国山"主人。

第七节附图及释文：

7 图 1-1·石峁遗址石墙上雕刻倒置的祝融像
7 图 1-2·将石峁遗址墙上的这块石雕正过来竟是人面一头双身龙

7 图 1-3·三星堆太阳神祝融之青铜面具
7 图 1-4·石峁遗址石墙上一种日头祝融像

7 图 2-1·石峁遗址石墙上断发的人面一头双身龙
7 图 2-2·商代青铜《禾大方鼎》上的人面一头双身龙

7 图 3-1·安徽含山凌家滩文化两头一身龙

　　这是虎形龙。含山凌家滩文化应该是龙虎崇拜。它的虎并逢和龙并逢图像差别，大概在于龙并逢三趾爪似禽鸟，虎并逢五趾爪。

7 图 3-2·内蒙古红山文化两头一身龙

7 图 3-3·商代青铜器上的两头一身龙
7 图 3-4·石峁遗址石墙上的两头一身龙

第八节　　石峁遗址可能是夏后氏拆毁共工氏之城池又筑的城池

　　如果夏朝建立在公元前 2071 年，那么入侵并摧毁了先前伫立皇城台上的神庙，又用神庙的石材、石雕，建立了自己宫殿、城郭的时间在什么时候？

　　这需要先求出和夏后氏对立的人。

　　炎黄之争似乎在他们的后裔当中仍然有些反映。帝舜氏、商族是炎帝之后，帝尧氏、夏后氏、周人是黄帝之后，可能因为种族竞争的关系，他们要彼此取代。如果帝尧氏和帝舜氏的对立显现在司天授时上，那么夏后氏与帝舜氏的对立，则显现在治水问题上。

　　似乎利用恐惧是操纵民心的绝招。当民族面临着灭顶之灾的恐惧之时，谁能够表示抵御、消除这种灾害，会获得众望所归，成为当然的领袖。当现实已有领袖的情况下，这种新生的领袖如果没有天时地利人和的根基，可能成为已有领袖的敌对。大禹的前辈鲧，就是因为"不待帝命"而领导人民建筑大土台子（城池）式的治水，遭到了帝舜集团的祝融氏杀害。甚至，此后的大禹治水，有可能是一场政变帝舜氏的代名词。

　　下面引《山海经·海内经》记载的文字并加以简单的注解，以助解读石峁

遗址的存在：

　　"洪水滔天，鲧窃帝之息壤，以堙洪水，不待帝命。帝令祝融杀鲧于羽郊。鲧复生禹。帝乃命禹卒布土，以定九州。"

　　"鲧"，《山海经·海内经》说，其为黄帝子孙骆明一支，又称白马（"黄帝生骆明，骆明生白马，白马是为鲧"）。我认为鲧是黄帝后裔某一集团的名字。

　　"帝"，应指帝喾、帝俊、伏羲氏成为神灵的人。在洪水滔天的时代，治水成为神灵认可才可行使的工作。因为鲧是黄帝的后人，在帝舜氏为领导集团的时间，他治水并不合法，故而其行为曰"窃"。

　　"息"，安定，《广雅·释诂一》："息，安也。""帝之息壤"，帝喾、帝俊一族已有的使土壤以求安定的方法，土壤安定，人民则安定。这"息壤"就是堆土成为一方方的高土台子，今天它们的遗迹仍然见于北方的农村，人们多称其为"堌堆""台""山"等。其实今天南方的良渚文化遗址亦多留存在这种大土堆上——大土堆上面能够躲避洪水，水退了人们可以下去劳作；建筑时就近取土而留在四周沟壑，其积水又可阻碍野兽和入侵者。《易经·復》卦称它曰"復"，引文中的"鲧复生禹"的"复"即指它。其实"堌堆""台""山"等等，也是一种城池。《山海经·大荒北经》的"禹湮之……群帝因是以为台"。《山海经·大荒西经》"禹攻共工国山"，其"台"其"山"就是"堌堆"就是"復"。《吕氏春秋·郡守》记载"夏鲧作城"，便指这种堌堆、土山。所谓的"国"，就在如此的土山之上。

　　"堙"，土山。《左传·襄公六年》载："晏弱城东阳而遂围莱。甲寅，堙之环城，傅于堞——又，土山也。"鲧筑堌堆、大土台子、土山于洪水肆虐之地。建造了堌堆，苦于洪水肆虐的人民就会汇聚于上，而鲧消除了他们的恐惧，自然而然成为了他们的领袖。这行为对当时处于领袖地位的帝舜当然是忤逆。于是伏羲、女娲的直系子孙祝融氏，代表同族领袖帝舜发难于鲧了。

　　"祝融杀鲧"，祝融，巳姓，与后来的商王族同姓。商王族出于帝舜氏，帝舜乃帝尧和夏朝之间伏羲氏的另一族号。《山海经·大荒北经》有作为黄帝之后的"鲧攻程州之山"的记载。这"程州之山"就是程国的堌堆、大土台子、土山、城池，此时的祝融氏之精英羲氏和氏正在帝舜领袖集团核心里掌管司天授时的重要工作。"鲧攻程州之山"就是鲧动兵侵害羲氏和氏。这还得了！罪重当诛。

　　也许会问我：此说的根据何在？答曰：

　　《国语·楚语下》："其后，三苗复九黎之德，尧复育重黎之后，不忘旧者，使复典之。以至于夏、商，故重黎氏世叙天地，而别其分主者也。其在周，程伯休父其后也，当宣王时，失其官守，而为司马氏。宠神其祖，以取威于民，曰：'重实上天，黎实下地。遭世之乱，而莫之能御也。不然，夫天地成而不变，何比之有？'"

　　大体的意思是，尧、舜作为天下之核心交接时代，重黎（祝融氏）之后，

重新开始继承祖先司天授时的世职，这世职经夏历商，承袭不变。到了周代，程伯休父是重黎的后人，当周宣王时代，其失去世职官守，而沦为司马氏。程伯休父趁周朝王权衰落，大肆鼓吹自己祖先神圣，以取威于民，企图领袖天下，说：我祖上重实际是司理上天事务的，黎则是管理地下事务的，遭世事变乱，他们后人应当管理的天地事务者而不能管，要不然，"夫天地成而不变，何比之有？"

如果我上面的意译可准，这位"程伯休父"应该是"程州之山"程国之堚堆、大土台子、土山、城池之主人的后人，即重黎及羲氏和氏的直系后代，而杀死鲧的祝融氏，更是"程伯休父"的直系祖先，也就是"程州之山"的主人。那么，石峁遗址出土的石雕人面一头双身龙，是否石峁古城"前代神庙"的主人？

"鲧复生禹"，禹是鲧"违章建筑"建筑之"复"、土山、堚堆中的原生居民。"复"不是腹，旧解大禹是鲧的遗腹子或腹生亲子似乎都有些牵强。甲骨文"复"字象形人足出入两旁有台级的方形台子。《易经·复》卦之"復"是作为有贸易市场设置的复、堚堆、土山，复字的旁边加了表示通衢的"彳"，其释辞为"出入无疾，朋（指钱）来无咎，反（返）復之道，七日（指集市交易的日子）来復"，由此可见"复"即有众人聚居的社区。大禹是鲧"违章建筑"建筑之城区里的原生居民，当然是鲧的族人，他们同属黄帝后裔。

"帝乃命禹卒布土，以定九州""卒"，大禹终于可以布土。对照"定九州""布"在此意为设置、规划动土建筑的意思。九州人民因此设置、规划动土而能够定居。世传大禹治水的方法是疏导水流，其实在水患猖狂的地方建设堚堆，是既省工又能有效保全灾民安全的最妥善方法，与此相比，征集众多人员冒着洪水之险恶疏导洪水，反而得不偿失。所以《庄子·天下篇》说"昔禹之湮洪水，决江河而通四夷九州也"——此"湮"同"堙""堙"填塞的意思，指大禹也是在洪水地区建设堚堆、土山，但与不合法建堚堆的鲧相比，他是合法。下文的"决"，与《庄子·天下篇》"以法为分，以名为表，以参为验，以稽为决，其数一二三四是也"的"决"字相同，确定之意，所以"决江河"就是建设了让人民安居的一个个堚堆，滚滚的洪水在堚堆之下"通四夷九州"而无碍了。

大禹这般治水的丰功伟绩，足以让他取代帝舜氏而领袖天下。我认为他取代帝舜的决定之役，乃是"有禹攻共工国山"（见《山海经·大荒西经》）。本来治理水土属共工氏代代相袭的世职，共工更是帝舜氏在洪水时代的核心支撑，鲧"不待帝命"面上是僭越了共工"以堙洪水"的职权，内里却是抗衡帝舜。祝融氏为此杀了鲧，禹则攻打这祝融氏所生的共工之族（见《山海经·海内经》）。

《山海经·大荒北经》对禹逐共工、攻破共工国山有较详细的记载：

"共工臣名曰相繇，九首蛇身，自环，食于九土。其所歍所尼，即为源泽，不辛乃苦，百兽莫能处。禹湮洪水，杀相繇，其血腥臭，不可生谷；其地多水，不可居也。禹湮之，三仞三沮，乃以为池，群帝因是以为台。在昆仑之北。"

注意上引文之"禹湮洪水，杀相繇"，是说大禹在"帝乃命禹卒布土"以建设堙堆、土山之后攻打"共工国山"，换句话说，就是禹取代了治理水土之世职的共工氏，更进一步说帝舜在洪水时代的核心支撑者共工被取代了，这个时候帝舜天下核心的位置，就看禹的态度了。换句话说，大禹代替了共工治水的世职，帝舜感到的不仅是唇亡齿寒，乃是犁庭扫穴前的威胁。

上引文"禹湮之，三仞三沮，乃以为池"，我认为这是大禹摧毁了共工国山"先前仡立在皇城台上的神庙，并用神庙的石材、石雕，建立了自己的宫殿、城郭"有关。"禹湮之""湮"同堙，指建设堙堆、土山之类。禹在共工国山的基础上重建"池"即城池。"三仞三沮"似乎是指多次建到仞高之时又遭毁坏；表面上看是地层基础不好，建筑不断塌陷，实际有可能被侵者和入侵者战争彼此不断。但最终建成了城池，于是"群帝（可能是指后来夏朝的帝王）因是以为台"——此"台"可能就是石墙面的堙堆、石墙面的大土台子、石墙面的土山、石墙面的城池（8 图 1-1）。

邱兰青先生在本文开始的引文里曾说："发掘表明石峁东门址分为上下层，经历过重建。而外瓮城石也经过多次修缮，北端石墙内侧还发现了晚期的活动面叠压于散乱的石块之上，因此推测外瓮城在石墙废弃之后进行过重建。考古研究表明石峁东门址的重建正是在公元前 2000 年，也就是入侵之后。可推断入侵者继续使用并重新修建了破损的城墙和城门。"——也许"三仞三沮"，不指多次建到仞高之时多次毁坏，而是不断的战争让大禹建城的工作并不顺利吧。

《左传·昭公十七年》云："共工氏以水纪，故为水师而水名。"共工氏有治理水土的世职。但堙堆、大土台子、土山等建筑，至少已经出现在公元前 3300 年 - 公元前 2500 年时段的良渚文化地区（8 图 1-2）。这个时段的下限，距离帝舜取代帝尧的公元前 2357 年，还有近两个半世纪。

难道传说中的共工氏、鲧、禹以"堙""湮""壐"技术方案建造的堙堆、大土台子、土山，来自良渚文化先民的创造？

《山海经·海内经》："祝融降处于江水，生共工。"这是一段很有内涵的文字。"降"《水经注·河水》："（水）不遵其道曰降，亦曰溃。"似乎此字通"泽"。"处"是治理的意思，"降处"即治理泛滥的大水。但对照《大荒南经》"少昊生倍伐，倍伐降处缗渊"，推想少昊、祝融皆鸟崇拜民族，"降处"有鸟降落而终老于此的意思，所以这里有祝融氏为了治理聚族而居之地的洪水泛滥，而任自己同族的共工氏，或者"生共工"有认同共工为自己同族的意思。难道司天理地之世职的祝融氏，在面临大洪水的时候，任用了良渚文化懂得建筑堙堆、大土台子、土山，来治理洪水的精英？

我这种设想的支持仍然来自古图像的对照。对照的基点是一个菱形符号"◇"。

在石家河文化的日头上身上、蛙图腾身上我们能见到这个菱形符号"◇"（8 图 2-1、8 图 2-2）。

在良渚文化玉石祭器上，我们能见到这个菱形符号"◇"（8 图 2-3）。

在距今 5000 年 -6000 年红山文化玉石祭物上，我们能见到这个菱形符号"◇"（8 图 2-4）。

在距今 4500 年 -6400 年的大汶口文化彩陶祭器上，我们能见到这个菱形符号"◇"（8 图 2-5）。

这个菱形符号"◇"，在自认为帝俊、帝舜后裔之商王族图腾崇拜的神物上，几乎可以说比比皆是（8 图 2-6）。

在石峁遗址的石墙中，考古学者发现了这个菱形符号"◇"，它被垒砌在石墙当中（8 图 3-1）—— 按商王族祖先帝舜本是石峁遗址最初主人同族的设想，将它和商王族青铜器上的族徽重合，它便是不折不扣之龙图腾额间镌刻的菱形符号"◇"。还有石峁遗址出土的陶鼎上，也有这个菱形符号"◇"（8 图 3-2）。

如果我们承认大汶口文化就是大昊伏羲氏文化，伏羲氏乃那时中华民族的领导民族，那么这个菱形符号"◇"在大汶口文化以外地区的使用，对其地区民族而言，不仅是民族认同的标志，也有认祖归宗的意味。

石峁遗址的石墙中，这个符号被集中垒砌，反映了重建石峁城者对原建主人崇拜、信仰的鄙视，也说明了石峁城的原主人，是伏羲、女娲集团当时领导人的族亲。

如果上面的推测可准，那么禹攻打的共工国之山，是不是石峁古城曾经的名字呢？

我的这一浅见源自石峁这类石雕的艺术风格，与四川广汉三星堆遗址出土的太阳神祝融青铜面具太相似了——

神话传说十个太阳一天一个，轮流巡天。三星堆出土的这类九个面具，象征着九个待岗巡天的太阳。而不在九个之列的那个太阳值日巡天去了。三星堆遗址的原主人是大昊伏羲氏之后，大昊生的十个太阳也是他们的祖先神。他们认为祝融乘二龙巡天，所以 8 图 4-1 祝融身下有两条简形的蛇躯勾喙鸟爪龙；而 8 图 4-2 石峁雕像之祝融则羽冠珥环，居人面蛇躯龙的一左一右当中，正在值日巡天（下面有专门介绍，此略）。

根据《大荒北经》"共工臣名曰相繇，九首蛇身，自环"的记载，可能共工氏的一部人众迁到了今甘肃一带，是否再后来与夏朝灭亡后逃走的一部民族合流，成了匈奴民族了呢？因为我们现在仍能够看见匈奴鸟喙九头龙的图腾崇拜神物出土（8 图 5-1）。

第八节附图及释文：

8 图 1-1·公元前 2000 年前石峁古城的复原图

8 图 1-2·良渚文化莫角山遗址土山复原图

8 图 2-1·石家河文化日头额间的符号

8 图 2-2·石家河文化月亮象征物背上的符号（湖南澧县孙家岗出土）

8 图 2-3·良渚文化玉石神物头上的"◇"形符号

8 图 2-4·红山文化玉雕神人头上的"◇"形符号

8 图 2-5·大汶口文化祭器上的"◇"形符号

8 图 2-6·商代青铜彝器上龙纹额间的"◇"形符号

8 图 3-1·石峁遗址石墙上重叠垒砌的"◇"形符号

8 图 3-2·石峁遗址出土陶鼎上"◇"形符号

8 图 4-1·三星堆出土的日头与二龙青铜浮雕面具

8 图 4-2 · 石峁遗址出土的日头乘二龙石雕

8 图 5-1 · 战国时代北方游牧民族的鸟首九头龙

第九节　石峁古城遗址里出土的一些神像当是日头月脸

正因为伏羲、女娲是生太阳的父母，所以其后世子孙自视为太阳子孙，而祝融又成了十个太阳的代名词（见《易纬乾坤凿度·卷上》引《万形经》之"烛龙"——即祝融）。

太阳属火，火神祝融本就是太阳神，正如羲和氏可以是羲仲、羲叔、和仲、和叔等，太阳神也可以是十个！关于这点，四川广汉三星堆遗址出土青铜太阳树上的九个太阳鸟，和九个祝融浮雕青铜面具，支持了我的这个看法：它们是九个待岗巡天的太阳。（而巡天的太阳，就是那个大大的蟹目翅耳祝融青铜塑像。9 图 1-1、1-2、1-3）

再如，商王族是伏羲、帝喾、帝俊、帝舜的后人，当然也是女娲、羲和、常仪的后人。因为"日月爻生"，所以商王族认为自己就是日月的传人。如他们的男子都以十个太阳之名命名，甚至其王位的继承，都遵循十个太阳轮流值日的信仰，兄终弟及；而产生在商代末年的《易经》，其本经所及的"月"字，几乎无一不是借代女人。

含山凌家滩文化、红山文化、良渚文化出土的两头一身并逢的形象，是图腾神物交尾的概括形象，是现实人类必须交合繁衍的图腾化借说，也在告诉我们，生育交合是上及史前民族存在的第一要务。因此神物交合以提示信仰它的族群必须有交合之图像叙述，一定会随着族群凝聚的需要而推陈出新叙述语言之形态。太阳家族的这种叙述出现了非同类神物的两头一身，如良渚文化有了羽冠人头祖神与虎形龙头共身的玉雕（9 图 2-1），石家河文化有了翅耳人面

与虎头竹体龙共身的玉雕（9 图 2-2），日照两城镇山东龙山文化遗址出土的日头月脸玉雕（9 图 2-3）、石家河文化遗存出现了人形阴阳共首神灵玉雕（9 图 2-4）。因为他们是太阳家族的认同者，因此抽象的阴阳可以用龙凤来代替，也可以以日月来代替——

这些阴阳的代替神物，凡是以双面人头形式出现的，基本是日头、月脸。如 9 图 2-5；

这些阴阳的代替神物，凡是两个人头借凤鸟进行连缀的，基本是日头、月脸。如 9 图 2-6；

这些阴阳的代替神物，凡是一端人头另一端龙头借竹子进行连缀的，基本是日头、月脸。如 9 图 2-2；

若准此，陕西神木石峁遗址出土的双面人头石柱，就是日头、月脸的形象（9 图 3-1）。这个人头石柱状的雕刻被陕西省考古研究院等标号为"30 号石雕"（见 2020 年 7 月《考古》，载《陕西神木市石峁遗址皇城台大台基遗址》）。

它出土于大台基南护墙西部墙体的倒塌堆积。它"扁圆柱体，灰色砂岩，长径 22、短径 19、高 62 厘米……圆柱顶部弧隆，中央有一个小圆窝，内径 4 厘米圆窝外侧有直径 6 厘米的环形凹槽，以圆窝为中心，向四周浅浮雕八片蕉叶形瓣片"以为头发。"柱身两个宽面浮雕人面。一侧人面眉尾内卷，眉部粗重，弯转向下与鬓发相连，鬓角之发上卷，与鼻翼对齐；菱形双眼稍向外上方斜翘；鼻呈'土'字形，桃形鼻根，鼻梁较短，鼻翼方大，尖准直脊，鼻孔以小远坑表示；阔嘴露出四颗铲形门齿……另一侧人面的菱形双眼向外上方斜翘；鼻部较长，呈倒'土'字形，鼻根处呈横卷云状，鼻梁细长，挺准尖脊，鼻翼稍小；双耳位于鼻翼两侧，戴圆形耳珰；方嘴微张……"

我认为"30 号石雕"其牙齿显露者为太阳，方嘴微张者为月亮。

似乎圆柱易滚动特性让祝融之近族共工氏认定太阳月亮是滚动的，白昼黑夜的阴阳变化乃一个转动体的两面。

"30 号石雕"与日照两城镇出土的日头月脸玉雕（9 图 2-3）的差异：日头冠上饰圭，翅耳，圆目，似有獠牙呲出上唇之下；月脸冠上饰圭，翅耳竖立头顶，圆目，豁唇似兔，露齿。

"30 号石雕"与石家河文化日头月脸玉雕（9 图 2-6）的差异：这件阴阳双面玉雕出土自山西曲沃县羊舌村晋侯墓地 1 号墓，它是日头月面巡天神像。它的设计者认为太阳月亮均由鸟承载巡天，这种理念下的玉石雕刻，更典型的是一只太阳鸟两爪分别提携了日头月脸巡天（9 图 2-5）。这是两个时空物象借联类并举思维在同一时空出现的视觉艺术修辞之产物，后世依然使用）。这件玉雕圆目凸出、有獠牙者为日头，呲牙咧嘴、圆目无瞳者为月面。

通过以上的对照，我的看法是：

从大汶口文化、红山文化、良渚文化、山东龙山文化、石家河文化、石峁遗址、商代王族之福帖子"◇"符号传承，已说明石峁遗址重建以前的城池，是认同

伏羲、女娲为祖神的民族所建；

从日照两城镇文化遗址、石家河文化遗址、石峁遗址、三星堆遗址日头月脸的传承来看，也说明石峁遗址重建以前的城池，是认同太阳家族的民族所建。

《山海经》有"鲧攻程州之山"之说，有"禹攻共工国山"之说，其"山"即史前洪水时代居人的大土台子，这种大土台子较早的使用者是良渚文化。这种大土台子在龙山文化的帝舜时代，专职承建者是共工氏民族集团，鲧建筑它则是非法建筑，大禹建筑它便是合法的。因此我认为拆了一个有神庙的建筑重建一个石头城池，当是"禹攻共工国山"之后的建筑。假设鲧和禹二者活动于世共60多年，即公元前2137年至公元前2071年之间，那么重建而成的石峁古城会矗立在公元前2100年左右。它矗立在被破坏的共工国神庙废基上。

邵晶先生在《石峁遗址与陶寺遗址的比较研究》（载《考古》2020年5月）中说："石峁和陶寺发展至晚期阶段联系最紧密"，这种紧密之前，陶寺遗址原居民和后来移民"人骨形态差距较远"。我认为：如果陶寺遗址原居民是取代了帝尧氏的帝舜氏，那么后来"人骨形态差距较远"的移民当时出自黄帝民族集团的夏后氏——大禹的族人。

考古专家在石峁遗址发现了我认为是祝融"乘两龙"的石雕多件（参见本篇11章及11图2-3），这可以说这个遗址和祝融氏的关系——祝融生共工的传说并非不空穴来风，石峁遗址当是被大禹民族集团毁坏的共工国山。

第九节附图及释文：

9 图 1-1·四川三星堆遗址出土的青铜太阳树

　　三星堆商代的居民是传说中生了日月的伏羲、女娲之后，青铜树上的九个太阳鸟是待岗巡天的太阳，少了的一个太阳鸟显然在例行值日巡天任务。青铜树上葡萄下降的龙是化形的伏羲，这是"发生日月"的形象化解释。十个太阳可以并称祝融。

9 图 1-2 · 四川三星堆遗址出土的九个青铜祝融浮雕像之一

三星堆出土的一组九个祝融浮雕像，均铸造为一头双身龙形象；人头上的眉毛与蛇躯体叠合在一起似犄角的东西，即为龙躯。这个一头双身龙是在模拟太阳：太阳至今仍有"日头"的名字。它下巴一左一右似眼睛状的东西，是两条龙，这是蛇躯与鸷鸟喙、眼睛、爪子异质同构的龙，是祝融巡天"乘两龙"的表示。此祝融眼睛里有墨色勾画的瞳仁，那是在模拟"箄目"的样子；"箄目"是在模拟虾蟹的眼睛。虾蟹的眼睛是商代以前一段时间里人们认定的龙眼。祝融是龙图腾帝俊的儿子，生着龙的眼睛理所当然。

9 图 1-3 · 四川三星堆遗址出土的青铜祝融像

这个大大的蟹目翅耳祝融青铜塑像，是十个日头当中值日巡天的一个。它出自主图腾是龙的伏羲，所以生着龙的眼睛，出自主图腾是凤鸟的女娲，所以生着凤鸟翅膀般的耳朵。其实龙中有凤、凤中有龙，是中国古代龙凤造型的基本原则，这种原则的尽头，就是祝融是重黎亦即帝喾正宗传人的内涵，当然也是帝喾氏之女娲、帝舜氏之义和氏司天司地的内涵。

9 图 2-1 · 良渚文化玉器上的两头一身神物图形
9 图 2-2 · 美国芝加哥美术馆藏竹节体两头一身的日头月脸双面神灵

神像头两旁生着双翅，文身，可见其出自鸟图腾并文身的民族。左面的神像獠牙而人目，右面的神像旋目而豁唇——獠牙、豁唇均为拟一种图腾动物的特征。神像的另一个头是龙头或虎头，这和良渚文化人龙共躯神产生的信仰背景相似。

特别应该注意的是，连接两个神头的拟竹节！它证明石家河文化的先民们属于竹崇拜的文化集团。

9 图 2-3 · 山东日照两城镇龙山文化遗址出土之玉锛上的刻像
左为豁唇、旋目、翅耳月面神像
右为旋目、禽嘴、翅耳日头神像

9 图 2-4 · 美国芝加哥美术馆藏戴拟竹节皇冠、发饰耸立的双面神像

　　神像头两旁生着翅耳，珥环之耳垂上有分开的豁口。

　　神像一面獠牙而人目，一面豁唇、旋目。其与美国斯密塞纳美术馆藏竹节体两头一身的双面神灵当属同一种类，为日头月脸神像。石家河文化有竹子崇拜，而且还以竹子象征龙，其一反一正的竹冠也可能被象征祝融在"乘两龙"。

9 图 2-5 · 湖南澧县张家岗出土日头月脸玉雕像

9 图 2-6 · 山西曲沃县羊舌村晋侯墓地 1 号墓出土石家河文化日头月脸玉雕神像

　　A. 太阳鸟载日头巡天像

　　B. 月亮鸟载月脸巡天像

　　C. 日头月脸巡天神像线图（有獠牙者为日头，呲牙咧嘴者为月脸）

9 图 2-7 · 石家河文化被一凤鸟提携的日头月脸玉雕
9 图 3-1 · 石峁遗址出土的日头月脸石雕像

第十节　太阳氏族十个祝融集中现于石家河文化及三星堆遗址

太阳名祝龙、烛龙、祝融等。我认为在公元前 2600 年 - 公元前 2000 年石家河文化中化形为人头的玉石雕刻，在三星堆商代遗址中化形为青铜的铸造面具，它们是"日头"——至少在石家河文化玉石雕刻的人头当中还有月脸。如果日头月脸的强调倾向单方，恐怕和社会父权和母权的权衡有关。我们在此主要只讨论日头。

文献记载说，重黎之后为祝融，即司天司地的后人有成为太阳当空者，这正是《山海经》载帝俊羲和生十个太阳的另一种记载。帝俊羲和即兄妹兼夫妻的伏羲、女娲，龙凤图腾为二者共有。可谓龙生了太阳，亦可谓凤生了太阳。

楚国贵族称自己是重黎祝融之后。虽然今天学者们研究《诗经·商颂·殷武》"挞彼殷武，奋伐荆楚"说商代武丁之时还没有以"楚"为号的国家，但从石家河文化遗址集中的地理位置来看，它就是楚国的前身所在之地。三星堆遗址的前身，也该是它。

楚贵族自称是颛顼、重黎之后，而不说自己就是帝俊羲和或伏羲、女娲之后，很可能是后来史家站在中央政权轻南蛮角度上作祟，当然也可能是楚贵族认为自己乃中华民族的正宗，而故意强调"重黎"所出为颛顼之胤脉。石家河文化颛顼及伏羲、女娲的玉石刻像是一件很有说服力的证明（10 图 1-1）：这件藏于台北故宫博物院石家河文化玉圭，表明这就是头戴装飾圭形徽章羽冠的日头神——颛顼。

这是一位有獠牙的日头神，重要的是其鼻梁之中近似"◇"的纹饰、其项上的文身和花式的耳朵以及耳朵间的环饰——那"◇"纹饰在大汶口文化、红山文化、良渚文化等中都见过；切割如花式的耳朵似在拟鸟翅，它与耳朵间的环饰更让人联想到儋耳民族的来历。"◇"符号，是大昊的民族标志；拟鸟翅的耳朵正是少昊、大昊的鸟图腾体现；文身是中国海岱地区史前民族的特征，正所谓"东方曰夷，被发文身"；日头神两旁的人头蛇躯神像，便是那生了十个太阳的伏羲、女娲。这日头神应该就是传说生了伏羲、女娲的颛顼（10 图 1-1 左图）。

伏羲、女娲人头被发勾曲如蝎子尾、身为"C"形蛇躯——在商代，伏羲、女娲共首像，其伏羲的蛇躯，就可能沿袭了这种被发与蛇躯合一的造型手法。

10 图 1-1 右图是《楚辞·九歌·云中君》之云彩头的神像（本章第十二节有介绍）。这张图就是石家河文化族系的图谱——石家河文化来自大汶口文化，大汶口文化加入了颛顼濮阳西水坡遗址文化，而这两者的的确确如《国语·楚语下》所说，他们承接了少昊氏的文化。少昊氏崇拜鸟即是日月崇拜的说明，鸟与龙经大昊氏之伏羲、女娲的"龙中有凤、凤中有龙"的砥砺而有了"两龙"

崇拜，"两龙"一为伏羲，一为女娲，作为令"重黎"司天司地的颛顼，恰恰就是中国首个"乘两龙"而治天下的人，这"两龙"在10图1-1中，就是人头蛇身的伏羲、女娲，而令"帝喾"亦即"重黎"司天司地的人就是首个"乘两龙"、发起日月崇拜的颛顼，也就是10图1-1中左图额中有"◇"符号的神人、太阳神之父颛顼。何以见得？右图的云彩头的神像亦即"云中君"的形象就是铁证：因为在石家河文化生态区，太阳不驾驶云彩巡天，在少昊、颛顼所发明日历的三伏气温如火炙烤之下，正所谓"夏日之日"，太要命了。

10图1-2为石家河文化中戴羽冠、披发、文身的玉雕伏羲、女娲像：左面的图为圆眼睛，右面的图为杏核形眼睛。伏羲、女娲的后人被发文身，就折射在这种"C"形人头蛇躯龙的玉雕上——在龙崇拜文化区域中龙的图像，几乎躯体均呈"C"或"S"形。

汉代颛顼生了伏羲、女娲的画像（10图1-3），证明了台北故宫博物院藏头戴圭形徽章羽冠的日头神玉雕两旁之人头蛇身者，当是伏羲、女娲。

《国语·周语下》"颛顼之所建也，帝喾受之"的"帝喾"，就是上及图形里的人头蛇身伏羲、女娲。

《国语·楚语下》"重司天""黎司地"的"重""黎"就是上及图形里的人头蛇身伏羲、女娲。

楚贵族既是重黎的后人，就是伏羲、女娲的后人。如果楚国的发展起始于周朝，很难想象后来会出来一位伟大的诗人屈原和《楚辞》这一文体。

作为楚贵族祖先的祝融，就是石家河文化的日头神玉雕像、三星堆遗址的日头神青铜像——也是商王族青铜器上的日头乘两龙族徽，被后人误认为"饕餮纹"的族徽。

第十节附图及释文：

10图1-1·台北故宫博物院藏石家河文化玉圭上头戴装饰圭形徽章羽冠的日头神（左）及云中君亦即"云头"（右）颛顼两旁是人头蛇身的伏羲、女娲

10图1-2·石家河文化之戴羽冠、披发、文身的玉雕伏羲、女娲像

　　左面的图为圆眼睛，右面的图形为杏核形眼睛。伏羲、女娲的后人被发文身，就折射在这种"C"形人头蛇躯龙的玉雕上。

10 图1-3·传说生了伏羲、女娲的颛顼
（左为山东嘉祥纸坊镇敬老院出土　中为河南南阳唐河针织厂出土　右为山东平邑南武阳皇圣乡出土）

第十一节　日头即太阳神

石家河文化遗址原居民心中的祝融、四川广汉三星堆遗址原居民心中的祝融，乃我们今天能够看到的日头图像。

大约作于汉代的《易纬乾坤凿度·卷上》说"日离火宫"，即八卦离卦的象征物为太阳，为火，并且作为火神的祝融（烛龙）也被当成了太阳、太阳神。这一点也不奇怪，因为祝融使用的"乘两龙"政策之"两龙"，是以伏羲、女娲为代表的祖先神。祖先神能生下太阳，他们的下续民族领袖祝融自然而然就是太阳。特别值得注意，上引书又说太阳"形似鸟"，所以"烛龙（祝融）"也是巡行四方的太阳鸟（11 图1-1），或太阳鸟携带的日头巡行四方（11 图1-2）——请注意：石家河文化的这只提携祝融乘两龙、乘鸟喙龙躯两龙的太阳鸟胸前有"◇"的纹章，是有祖源以千年纪的纹章。

提起祝融来一般人都会想到他是"火神"，或是"赤帝""炎帝"。这些认识大体不错，但其中的原因却很难说清。

《逸周书·尝麦解》中"赤帝"就是炎帝，应该因为"炎帝氏以火纪"，火色赤的缘故。

"火神"是史前社会善于利用火的代表者所化，例如发明了火的燧人氏、烧山垦田的烈山氏都有资格为之。火神的职事名号在高辛氏（即帝喾、帝俊）时代叫火正，化为神灵的名叫"祝融"。文献上说：少昊氏乳养了颛顼氏，颛顼氏之子名犁，后来被奉为"祝融"。当然，犁（也作"黎"）的族人便以这死去的先人职事"祝融"为族号（今安徽凤阳东北有春秋时的钟离国是其后人。钟离古书又作终黎等，是祝融的另一种记音字）。

祝融一族也就是太阳一族有八姓，八姓中豕韦一姓的后人分出董姓，其中

叫董父的人，在夏朝以前为帝舜豢龙，龙是雄雌二龙，照现在的话来说，这二龙是男女祖先图腾神的替身，豢养它们的用意，在于表明那时仍在贯彻"乘两龙"的治世方针政策。这种治世方针的核心是种族人丁繁衍扩大。乘两龙依靠这雄雌两龙的号召力（这里说明一下，豕韦一姓即女娲氏之黎氏支属——姓氏叙述的混乱，是族群、国别等交互难清的反映）。

值得强调的是，《山海经·海外南经》载"南方祝融，兽身人面，乘两龙"：祝融之所以能"淳耀敦大，天明地德，光照四海""昭显天地之光明，以生柔嘉材者也"，就是因为其"乘两龙"治世方针政策的贯彻！即倚靠、凭持信仰、崇拜以二龙为象征的男女祖先、媒神，来凝聚人民和扩大族群。从这个角度上看，祝融和帝喾高辛氏的关系甚亲，因为，他既然能以二龙为象征的男女祖先伏羲、女娲凝聚人民，则必有伏羲、女娲为其族源——显然来自重黎的祝融族氏，也是来自帝喾伏羲氏。

《左传·昭公二十九年》记载了黄帝之后、夏朝的帝王孔甲豢养"二龙"的事，这"二龙"一公一母，有两对，"河、汉各二"——请注意"河""汉"指何处？这历来被史家忽略。如果豢养"二龙"，本指执行以祖先之象征二龙来凝聚人民的国策，"河""汉"当指盛行二龙信仰的地区，"河"暂不论，"汉"应该即指石家河文化信仰的遗民区域。

如果我们把石家河文化通过颛顼、伏羲、女娲及他们族徽符号"◇"相互联系，确认他们的族属及信仰关系，我们可以将炎帝视为一代伏羲或"伏羲之炎帝"，石家河文化大概就是大汶口文化在炎黄争帝时代南迁的族群，这个族群卓越的玉雕艺术现象是他们联系旧部族的媒介，是颁发给这些接受联系之部族精英的委任状。日照两城镇遗址出土玉锛上的日头月脸（见9图2-3），正是这种委任状到达的说明。传说炎帝原出处为山东赣榆（今江苏连云港市），或者就是伏羲炎帝族群在大汶口文化时代的基地区域。

《礼记·月令》夏季三个月也把炎帝和南方、祝融联系在了一起。不知道这是不是对曾经的石家河文化活动区域的追忆。《山海经》所谓"南方祝融"，其"南方"莫非因相对的北方、炎黄争帝时代的北方炎帝、祝融活动区域而言？《山海经》说祝融"降处江水"，难道指得就是鸟图腾的祝融氏"像鸟一样降落在了江水丰沛"的石家河文化的所在区域？

《山海经·海内经》"炎帝……生祝融"，郭璞注："高辛氏火正"是祝融，这一是说明"伏羲之炎帝"时代"祝融"职事仍在，也或是说明炎帝领导集团仍然以同族祝融氏充任管理火和太阳之"祝融"这一世职。

晋代人王嘉《拾遗记·炎帝神农》中说炎帝豢龙：炎帝躬身为榜样教人民农业，圣德所感，地上生出红莲，花滴香露，集水为池，因而为豢龙之圃——记载虽然后出，情理却合古事。我们以此对照祝融乘两龙的记载，再对照祝融后人董父豢龙的记载，就会知道在炎帝豢龙和董父豢龙之间的祝融乘两龙，都是在执行以祖先之象征二龙来凝聚人民的国策，从而进一步会知道后人称炎帝

为祝融的根据。

另外，《礼记·月令》说夏月之神是"祝融"，夏月之帝为"炎帝"，这也是炎帝就是祝融的根据。

祝融履职，应当在同族男生中拟十个太阳轮流值日的形式进行。他们的后代商王族继承王位，就是按甲、乙、丙、丁……兄终弟及。恐怕炎帝领导集团履职，也是按信仰中的太阳巡天之顺序吧。

上及文献的烛龙就是祝融，他还有名字叫烛阴。在古人已将他当成太阳神的前提下，又想象他在阴暗幽隐的地方作为太阳神的状况：睁开眼睛是白昼，闭上眼睛是黑夜，能运作风雨，能制造冬夏。他的模样是："人面蛇身而赤，直目正乘（《海外北经》）。"

"直目正乘"，《大荒北经》郭璞注："直目，目从也。正乘未详。""目从"，即目耸，从、耸古通；指眼睛高高耸立、竖立。"正乘"，正当中一双；"正"，正中，清郝懿行《尔雅义疏·释诂下》："《文选·东京赋》注：'正，中也。'……""乘"，《古今韵会举要·径韵》："物双曰乘。"祝融两只眼睛的正当中，眼珠是竖立起来的：炎帝祝融既然是以二龙为象征的伏羲、女娲后人，身上当然要有祖神大昊（伏羲）之龙的特征，果然，三星堆大铜面具生着的"从目"，即竖立的眼睛，就是龙的眼睛——三星堆1号祭祀坑出土的铜龙柱形器之龙眼，就是这样竖立、耸立的（11图2-1）。这是拟形螃蟹的眼睛，发祥自中国东部沿海的少昊，其多图腾崇拜中也该有螃蟹；龙图腾的眼睛和螃蟹的耸目异质同构，理所当然。

请注意，不仅广汉三星堆2号祭祀坑出土的大铜面具正生着这种铜龙柱形器之龙的眼睛（11图2-2），三星堆2号祭祀坑出土的日头面具的双眼眼珠当中，也有用漆双勾以表示这种"从目"的（11图2-3）。

还请注意，这些铜面具的左右外眼角上方，各生着一条龙躯，一条龙躯是伏羲，一条龙躯是女娲——这一是表示他"乘两龙"，也是表示他"人面蛇（龙）身"（11图2-2）。

炎帝祝融是以鸟为祖神的少昊后人，他身上当然要有少昊鸟的特征，果然，三星堆2号祭祀坑出土的大铜面具的双耳与鸟的翅膀进行了异质同构（11图2-2）。

无独有偶，三星堆几乎所有的日头之双耳，都与鸟的翅膀进行了异质同构！

更请注意，石家河文化日头玉雕强调双目凸出者并不少（11图2-4），"乘两龙"的玉雕也是存在（9图2-2日头下面一反一正的竹子和龙头——在这里龙虎联类并出——借代"乘两龙"。9图2-4日头一反一正的竹冠，借指"乘两龙"）。

至此，我们也看到了石峁遗址也有祝融"乘两龙"的石雕像（11图2-5）：石峁遗址原神庙的主人一定和祝融氏有关，似乎就该是共工国山的共工氏。反过来说，石家河文化遗址当就是"南方祝融"驻地，炎帝、祝融在公元前2600年－公元前2000年之间某个时段的活动根据地。

11图2-6尤其值得注意：化作日头的祝融，其左右两旁各有一条虎形鸟

爪蛇尾的龙——虎形龙作为三趾爪鸟爪的后爪卷曲向前十分清晰，与商代虎形鸟爪蛇尾龙鸟爪的造型别无二致。而作为日头祝融的一左一右蝎子尾状的发饰，不仅和石家河文化若干神人的发饰一致，更和汉代砖、石画上的西王母发饰一致（11图2-7），这不仅说明甲骨文卜辞中"东母""西母"（见《後上二八·五》）二位女祖神，以及石家河炎帝文化族群，均出自于少昊氏、大昊氏，更说明中华民族的图像、图形，在工匠手中轻易不敢改变其形象的初衷。

第十一节附图及释文：

文化太阳鸟
11图1-1·石家河

11图1-2·石家河和文化祝融乘两龙玉雕

　　祝融既是日头，又是胸有"◇"形符号的太阳鸟，还乘两龙，并且有月脸相随的形象。

11图2-1·三星堆出土的铜龙柱形器（局部）
　　请注意：龙的眼睛是突出耸立的，这和蟹目耸立祝融像的眼睛相同。

11图2-2·四川三星堆出土的翅耳龙目祝融
11图2-3·四川广汉三星堆遗址出土的祝融乘两龙青铜面具（右为左的线图）

2-4

11图2-4·石家河文化强调双眼凸出的日头玉雕

左：大英博物馆藏竽目翅耳的日头神像；

右：陕西长安张家坡遗址出土的竽目翅耳日头神像

2-5

11图2-5·石峁遗址出土的日头形象之祝融"乘两龙"巡天的石雕

2-6

11图2-6·石峁遗址出土的日头形象之祝融发饰及"乘两龙"之虎形鸟爪蛇尾龙形象

2-7

11图2-7·邹城市卧虎山西汉M4石椁南板内侧之西王母发饰

第十二节　日月凭借了云中君巡天

云中君在石家河文化中形似人头／楚文化有这种云头职责的记载／三星堆商文化遗存有云头的形象吗

读妇好墓出土的图像之龙凤云玉雕（12图1-1）时，我很怀疑其云朵上雕刻的两个向心旋曲的纹饰是"天"字，因为在商末一些青铜器的纹饰上，也能

见到这种两朵向心旋曲的纹饰。我想，早在距今六千多年前的龙凤造型上，中国已经注意到了"阴中有阳、阳中有阴"的规范，那么这两个向心旋曲的纹饰是不是一个表示阴、一个表示阳呢？我曾经撰文指出：甲骨文提炼自它以前的图像和图形，它以前的图像和图形，凡是"龙"字一定不会忽视"C""S"这两种龙蛇的生态特征，甚至甲骨文也将与"龙"有关字的创造向"C""S"的字画靠拢，如云从龙的"云"字、祝融乘龙巡天十日一个轮回的"旬"字等就是例子。若准此，"天"的一种字体，应该是两个表示阴阳自日月作用于天之结果。读陈建贡先生的《中国砖瓦陶文大字典》收的两个向心旋曲的纹饰之一半，始有了自信，便指认一陶鼎鼎耳上"？册汝飤（飼）千金"之"？"为"天"字——原来冥器的主人希望有吃一顿饭价值千金的享受（12图1-2）！正因为如此，我认为两个向心旋曲的纹饰是图形文字"天"。

12图1-1之妇好墓出土的龙凤云玉雕，显然是以龙象征阴，以凤象征阳，以云象征天。若准此，我斗胆推断：这件玉雕寓入的本意为——天象阴阳和谐。因此我再推说：过去的中国，工匠们创造之才少而慎，沿袭旧样的风气旺盛。妇好墓这件龙凤云之"云"一定有它的出处。果真，我们从石家河遗址出土的玉雕当中找到了云，找到了象征天的云。

12图1-3两只准备唧着日头或月脸巡天的太阳鸟、月亮鸟，它们踏上了云头，它们似乎在商量——太阳月亮都升起在东方，它们有时都在黎明升起。在大汶口文化遗址出土的鸟鬶当中，有日月分别饰于左右腿部者，这似乎要说明鸟鬶象征凤鸟图腾并祖神女娲，而女娲是生了日月的祖神——正所谓伏羲、女娲生了日月（12图1-4）。

12图1-3日月鸟所立的云头叫什么名字？

《楚辞·九歌·云中君》："灵连蜷兮既留，烂昭昭兮未央。蹇将憺兮寿宫，与日月兮齐光。龙驾兮帝服，聊翱游兮周章。灵皇皇兮既降，云中君猋远举兮云中。览冀州兮有余，横四海兮焉穷。"王逸《楚辞章句》题解说："云中君，云神丰隆也。一曰屏翳。"江陵天星观一号墓出土战国祭祀竹简有"云君"，显然是"云中君"的简称，可证云中君就是云神。

云神在楚人的眼里，"与日月兮齐光"，为什么竟"与日月兮齐光"？因为日月没有它的承载，巡天飞行与阴阳布散都有问题。

"龙驾兮帝服，聊翱游兮周章。"指太阳神祝融服驭两龙代天帝巡天，一天便迅速从东飞到到西。

"灵皇皇兮既降，云中君猋远举兮云中。览冀州兮有余，横四海兮焉穷。""灵"之太阳神祝融。"皇皇"，太阳神璀辉煌。"降"，指太阳鸟降落在云神化身的云头上面；太阳神是一只太阳鸟抓着的日头，因为太阳鸟在云头上降落，所以"云中君猋远举兮云中"，因为在云中，太阳神那一双蟹子一样高耸的眼睛，才能"览冀州（中国）兮有余"，才能纵横环顾"四海"而无穷无尽。

显然旧有的《云中君》解释者，都没有看到12图1-5石家河文化祝融乘两龙巡天之玉雕的运气！

12图1-5玉雕作太阳鸟抓住两龙飞翔状，两龙是鸟头龙，这和商王族青铜彝器上祝融乘两龙之两龙相似，多为鸟头蛇躯龙。两条龙的龙尾立在云中君的身上，正所谓"灵皇皇兮既降，云中君焱远举兮云中"，而此时云中君必然会"与日月兮齐光"，这时人间举头望见的当然是耀眼云彩驮日——所以云中君又有"屏翳"的名字：如果人间嫌太阳太晒，云中君就会给以屏挡、翳遮；在两龙相交之上是呈日头形的祝融，正所谓"龙驾兮帝服，聊翱游兮周章"；日头下的尖体，恐怕就像三星堆青铜人头脖子下的三角形尖口。

12图1-6玉雕的内容，大概是帝喾——他被雕刻在一块拟竹节的玉石上，他应该就是拥有"帝俊竹林"而与竹子图腾位置可以互换的祖神伏羲氏。他头戴绳索帽箍，可见他又是绳索图腾的领衔者，传说他发明了"结绳"亦即编结绳索，所以作为这种发明的伏羲氏宜以绳索为冠。在绳索帽箍上面饰羽毛为冠，正见他出自以鸟图腾为主图腾的少昊氏。他出自古老的东夷地区，披发文身：文身在颧骨间以旋纹借代之，披发一左一右、发梢拟卷曲的龙蛇之躯，那正是帝喾重黎民族的拟一头双身龙发饰。明白了这些，我们就可以认定这块拟竹节玉版上下的缘饰雕的是云中君了，须知帝喾伏羲氏在石家河文化时代已是这个民族的上帝，而作为和龙图腾、竹子图腾位置可以互换的帝俊大昊，正也是可以乘服云神的祖神。

如果上述论述可准，那么12图1-7则是云中君、云君、云神、丰隆、屏翳。

我们在四川三星堆遗址当中，目前还很少见上面提及这般云神的形象。抑或是云神塑为云头的形象（12图1-3之日月鸟所立者为云头），就藏在那些似乎盲瞍的青铜人头之中？

《楚辞》中有关云中君的叙述，说明楚国是知道石家河文化祭祀太阳神程序的民族。这意味着楚国也是太阳神祝融崇拜的正宗子孙。

卜辞当中有"帝云"一词，它被商王族所祭祀（《续二·四·十一》），不知它和《楚辞》"云中君"有什么关系。

第十二节附图及释文：

12图1-1·安阳妇好墓出土的龙凤云玉雕

1-1

12图1-2·汉代陶文"天册汝饲千金"

1-2

12 图 1-3·石家河文化云中君与日月神鸟
12 图 1-4·大汶口文化象征生了日月的凤鸟图腾（莒州博物馆藏）
12 图 1-5·石家河文化的日头乘两龙服驭云中君玉雕
12 图 1-6·化形在竹节当中的帝俊在云神之中

12 图 1-7·石家河文化云中君（云头）的玉雕

第十三节　太阳氏族曾经有歧耳的服饰特征

文献述及的聂耳、耽耳、儋耳、鸡肠耳是它的一种／翅鬣或翅耳是太阳氏族想象日头月脸的巡天工具

本文的"歧耳"，《山海经·海外北经》这段文字透露了些许讯息："博父国，在聂耳东。其为人大。右手操青蛇，左手操黄蛇。邓林在其东——二树木，一曰博父。"

"邓林"即我们已知四川三星堆遗址出土的太阳树本树。

"聂耳"即耽耳，亦即儋耳，耽、儋均指耳朵下垂；它是史前伏羲、女娲、重黎氏民族集团的一种名字。说它耳朵下垂如鸡肠（13 图 1-1），是这个民族佩戴粗重的耳环坠压耳垂豁裂之模样。距今七八千年的兴隆洼文化遗址曾出土过珥饰玉玦——出土的玉石耳环在我们先民遗骸耳旁是不可忽视之确证：如此粗重的玉玦缀在耳垂的孔洞间，坠压耳垂使之豁裂并不奇怪（13 图 1-2）。如

今海南岛的黎族老年妇女有戴大耳环，使耳环坠压耳朵至肩者，正是"儋耳"的现代版（13 图 1-3）。史前的玉玦是红山文化"C"形龙为耳饰的前身，珥饰玉玦是文献上珥蛇民族的一种服饰，基本是伏羲、女娲民族集团的一种服饰。闻一多释《易经·乾》卦之"群龙"为蜷龙，甚是。此环在耳即后来的"珥蛇"耶？龙的传人之祖由此认同耶？

海南的黎族正是《国语·楚语上》提到的火正"黎"之后——"黎"与木正"重"并称"重黎"，重黎是距今 6400 多年开始的大昊时代司天司地之领袖，是太阳神祝融的先人。

《山海经·大荒北经》："有儋耳之国，任姓。"任姓有三，出自少昊的为己姓任，出自大昊的为风姓任，还有出自黄帝的任姓。儋耳无论出自少昊、大昊都一样，因为大昊本就出自少昊；其民族之重黎氏后又称祝融氏——在石家河文化出土的许多日头月脸玉雕中，不乏聂耳、儋耳的形象（13 图 2-1）。

在三星堆遗址出土的图像中，也能找出石家河文化日头月脸那般耳朵的模样（13 图 2-2）。这种耳朵大概是经过手术改形的耳朵，并不全是耳环坠压使耳垂豁裂的结果。这种耳朵和石家河文化作为日头月脸之翅鬓，显然并不一样，当然和三星堆三个特大的青铜日头的翅耳更不一样。

翅鬓乃日头月脸之所以能够由东到西飞行巡天的工具，是巫觋想象中日头月脸的翅膀（13 图 2-3）——在现实巫术的仪式中，它有可能是胶水凝结鬓发造成的，其造型的前提，是他们的图腾鸟有两翅、他们的图腾龙有两身的结果，更因为他们理念中的"龙中有凤、凤中有龙"，乃龙和凤可以互相转化的结果。日头本是龙祖伏羲和凤祖女娲的后代，三星堆日头的龙遗传体现在了蟹眼上，凤遗传体现在了耳朵上；石家河文化日头龙的遗传在眼睛凸出于眼眶，凤的遗传在鬓发胶结为翅膀之模拟。三星堆之日头除去三个特大耳翅蟹目者外，那九个日头浮雕面具，或乘两龙飞行，或以日头左右的龙躯代替翅膀飞行，它们之间的造型文化基础，似乎没有什么大的不同。

出自少昊、大昊的任姓，其历史上最兴旺时段的居地，大致在山东南部的济宁（见清张澍《姓氏寻源·任氏》），其东有古"费"地（相当于今山东费县），甲骨文《粹》一五八一有此字，象形一条龙蛇缠绕着两棵树——这两树或就是太阳树月亮树（13 图 3-1）。证据何在？在《山海经·大荒南经》里"二树木"的消息："东南海之外，甘水之间，有羲和之国。有女子曰羲和，方日浴于甘渊。羲和者，帝俊之妻，生十日。有盖犹之山者，其上有甘柤，枝干皆赤，黄叶，白华，黑实。东又有甘华，枝干皆赤，黄叶。有青马，有赤马，名曰三骓。有视肉。"

甲骨文卜辞里有反映蛇（龙）与"二树木"关系的"费"字——此字被用作卜官的私名。它象形蛇（龙）缠绕着两棵树木，对照四川三星堆出土的太阳神树及其他的古代图像，知道龙可以化形太阳树并呵护太阳，推断它反映造字的文化背景、语境，应是日月树形状与龙图腾的关系甚密切。

学者释此字为"弗"（《粹》一五八一）可从。"弗"也可能是地名"费"。

《山海经》谓儋耳国山的民族乃"任姓"。出自两昊的任姓，最兴旺时段的居地，大致在山东南部的济宁（见清张澍《姓氏寻源·任氏》），临近崇拜龙蛇图腾而"右手操青蛇，左手操黄蛇"的夸父国山，其族居地，宜以二树木缠绕龙蛇为地域标志。春秋战国时期有反映"二树木"的青铜器刻纹图案残片（13 图 3-2）：这块残片上的台阶形山（国山、家山）上有"二树木"，山中有只一头双身龙。"二树木"当为太阳树月亮树，一头双身龙当是"二树木"的守护神、伏羲、女娲的化身。所以"二树木"上分别住着十个太阳、十二个月亮。

"盖犹之山"即盖犹国山（赣榆国山？），就是炎帝氏的国家、家国。文献说炎帝生祝融，实际上是炎帝是祝融氏在炎黄争帝时代的伏羲、女娲民族集团之领袖。《山海经·大荒东经》说"帝俊生黑齿，姜姓"即记此事。

歧耳、黑齿，作为服饰标志，犹如大汶口文化前期的凿齿。

神话里的"夸父逐日"，这可以化形猴子的夸父，去追赶的太阳乃是一颗长着大大的耳朵般翅膀的人头，而人头上的耳朵却割得像只小手，且佩戴着象征龙蛇的耳环，十分可爱。

第十三节附图及释文：

13 图 1-1·贺兰山岩画右，日头神祝融的双耳

13 图 1-2·图中是八千年前的耳环及其出土位置（13 图 1-2、1-3 引自杨虎、刘国祥、邓聪著《考古学研究力作＜玉器起源探索——兴隆洼文化玉器研究及图录＞》。香港中文大学中国考古艺术研究中心 2007 年出版）

13 图 1-3·今黎族老妇之珥环状（黎族，重黎正统后裔，今分布在海南岛，八千年前居于今）

2-1

13图2-1·石家河文化之人工修剪过的耳朵

2-2

13图2-2·三星堆遗址出土的模仿石家河文化之人工修剪过的耳朵

2-3

3-1

13图2-3·左为石家河文化翅耳右　右为三星堆翅耳

13图3-1·甲骨文"弗"（一期《粹》一五八一）里反映出的蛇（龙）与"二树木"

3-2

13图3-2·春秋战国时期反映"二树木"的青铜器刻纹图案残片

第十四节　太阳氏族一支移民外洋时间之猜度

　　《山海经·大荒西经》记载了"禹攻共工国山"的事情。我认为共工国灭亡了，它的神庙被野蛮地毁坏，大禹等借神庙的材料建筑了一座城池。神庙祝融乘两龙的神像雕刻变成了城池的建筑材料，反映了伏羲、女娲末代子孙帝舜氏溃散的命运。

我认为公元前 21 世纪前的贺兰山岩画上的日头神，是他们溃散逃跑的遗迹（14 图 1-1）。

我认为同时期连云港岩画上的日头神像，也是他们溃散逃跑的遗迹（14 图 1-2）。

14 图 1-1 之左图，应当是日头祝融神像。

我在拙作《文身的秘密》（广州岭南美术出版社，2013.1）29 页曾如下叙述过：古文献记"儋耳之国，任姓"。"儋耳之国"是悬玦于耳，拽拉使耳下垂甚长为族群辨识度的氏族；任姓与姜姓同出火正黎（祝融氏）所在的族系，在大禹治水时代，是帝舜集团的代表族氏。后来，因为水患、族权斗争的缘故，"儋耳"一部的一支沿海向南迁徙，一支迁徙到了雁门以北。

《后汉书·明帝纪》："西南夷哀牢、儋耳、僬侥。"《注》："杨浮《异物志》曰，儋耳南方夷，生则镂其颊，皮连耳匡，分为数支，状如鸡肠，累累下垂至肩。"此指南徙之儋耳。所谓"镂其颊，皮连耳匡，分为数支，状如鸡肠，累累下垂至肩儋"，就是文身于面颊，耳垂以环玦等物品坠扯之极长，乃至开裂如鸡肠的一种装饰特征。

《吕氏春秋·恃君》："雁门之北，鹰隼所鸷，须窥之国，饕餮、穷奇之地，叔逆之所，儋耳之居，多无君。"此指北徙雁门之北的儋耳，亦即《山海经·大荒北经》之"西北海外，黑水之北……有牛黎之国，有人无骨，儋耳之子"者。

旅美学者宋耀良在《人面岩画指证：中国人四千年前到达美洲》中说：中国岩画"是一个独立的系统，它以连续性的方式，一个个遗址地传播，在中国境内衍生出三大分布带"。它们"一条是沿内蒙古高原与华北，河套平原的边缘线，从赤峰往西，沿各山脉的南麓，经狼山，阴山，到达巴丹吉林沙漠。还有一条是逆黄河而行，从内蒙古，经宁夏，到甘肃，在两岸面河的山谷口，留下众多遗址。另有一条从赤峰向南经江苏连云港，沿海岸线到达福建闽南和台湾万山"。按此岩画分布的情况，来对照今天"将耳垂以环等物品坠扯之极长"风俗遗留，雁门之北的儋耳后裔一时尚不得见，但在今天的海南岛乐东县黎族保定村的老年妇女身上还能看到这种"儋耳"的模样（14 图 1-2）——此至少是海岱地区迫于水患、族权斗争的火正黎、帝舜集团之儋耳民族，由"江苏连云港，沿海岸线到达福建闽南和台湾万山"，再到海南岛伟大而将逝的遗留。

14 图 1-1 之右图，可能是祝融氏、共工氏之"噎鸣"神。详见下图解释。

14 图 1-3 之左图，是连云港岩画上的日头神。岩画中眼睛下面有竖线者可能是祝融氏、共工氏之"噎鸣"神。

《山海经·海内经》载："炎帝之妻、赤水之子听訞生炎居，炎居生节并，节并生戏器，戏器生祝融。祝融降处于江水（祝融氏迁徙落户到江水丰沛的南方）生共工，共工生术器。术器首方颠，是复土壤，以处江水（术器首先覆土壤为方顶台子，以处理泛滥大水之下没有安定居处的人群）。共工生噎鸣，噎鸣生岁有十二。洪水滔天。鲧窃帝之息壤以堙洪水（私自窃用帝舜族将土壤填于洪水以为方顶平台的治水专利），不待帝命。帝令祝融杀鲧于羽郊。鲧腹生禹。

帝乃命禹卒布土（布土为方顶平台让人群避水）以定九州。"

据文献反映，大禹治水前治水的领导人是共工。共工出自祝融氏。祝融氏出自姜姓。姜姓出自大昊氏，大昊氏出自颛顼氏，颛顼氏出自少昊氏。大禹治水胜利乃取代了末代帝舜；大禹的父亲鲧"不待帝命"而擅自治水，被大昊之后、一代帝舜所杀，执行者即祝融氏，被杀的地方是"羽郊"，地近今天连云港地区的东海县；大禹最终"攻共工国山"即以军事手段攻打了祝融氏、共工氏、帝舜民族的家山国邑而报了宿怨。大禹是黄帝之后，共工是炎帝之后，似乎大禹和共工之争仍有遥远的炎黄之争的余韵。

上引《海内经》之"共工生噎鸣"一语尤其能启迪人的想象：就字面意思而言，"噎鸣"是哭的意思。

"噎鸣"，袁珂校注说："《大荒西经》云：'［大荒之中，有山名日月山，天枢也。吴姬天门，日月所入。有神，人面无臂，两足反属于头上，名曰嘘。颛顼生老童，老童生重黎，帝令重献上天，令黎邛下地］。（黎）下地是生噎，处于西极，以行日月星辰之行次。'即此噎鸣，盖时间之神也。"

黎即祝融，重和祝融分别管理天地之后有了共工这位后代，共工在"处江水"时生"噎鸣"，"噎鸣"自然姓属祝融氏。既然姜姓来自帝喾（帝俊）大昊，帝喾来自颛顼，颛顼来自少昊，少昊又称主管西方的金天氏，作为少昊传承人的"噎鸣"，自然可以"处于西极"；既然帝俊可以和女娲（羲和、嫦娥）生出太阳、月亮，那么作为大昊（帝喾伏羲氏）传承人的"噎鸣"，自然可以"以行日月星辰之行次"——前人说过：少昊、大昊，其"昊"字亦作"皞""皓"等等，字的基质承载着太阳崇拜，所以少昊、大昊的后人，当然将掌管日月星辰运行次序为自家的责任。其实在帝尧时代掌管"日月星辰，敬授人时"的羲氏和氏（《尚书·尧典》），和"噎鸣"同为掌管"日月星辰之行次"的一个氏族，只不过因族群所居的时空不同而称呼有别而已。

大概"噎鸣"是祝融氏、共工、帝舜集团的一种氏名，也是其与众不同表情特征。既然是与众不同的表情特征，这表情一定不是随七情六欲而至的表情，应当是一种仪式化的表情，是巫术仪式必须呈现的表情。

1-1

14图1-1·贺兰山岩画：左为疑似"噎鸣"神雕像　右为日头神祝融的双耳——"儋耳"
日头头上的光芒，其表示方法和大汶口文化陶太阳鼓口沿的光芒一致。

14 图 1-2·目前海南黎族老年妇女儋耳之状
14 图 1-3·左为眼下有竖线者疑似"嚔鸣"神雕像 右为连云港岩画右日头神刻像

第十五节 太阳氏族的衰荣

我们再对太阳家族的谱系简略地梳理一下：《山海经·大荒西经》："有神十人，曰女娲之肠。"太阳家族出自伏羲的夫妻兼兄妹女娲之腹，其男生名字中至少有甲、乙、丙、丁、戊、己、庚、辛、壬、癸十个天干。

女娲主图腾凤鸟的本鸟鸥鹃。其夫妻兼兄妹关系的伏羲主图腾为龙。他们承接颛顼氏管理天地之后，又称重黎。他们的后代又称钟、程、重黎、祝融、钟离等。

《山海经·西山经·西次三经》："钟山（家山、国山），其子曰鼓。其状人面而龙身。……鼓亦化为鵕鸟，其状如鸥（鸥鹃）。"——请特别注意，"钟山"之"钟"即重黎、祝融、钟离的合音字；"钟山"之"山"，就是夏商时代家山、国山、家族居住之山、国家所在之山的简言；这"山"就是史前洪水时代治理水患的人工建筑的大土台子、城池之类，在《山海经》中它称山、台、坛等等；在《易经》中，它称山、陵、复等等。

《大荒北经》载大禹之父辈鲧曾"攻程州之山"，程州之山就是《西次三经》里的"钟山"，是重黎氏的国家居地，伏羲、女娲正宗后裔的领地，太阳家族虞夏之交时代的一处领地。

《国语·楚语下》记载程国伯爵程伯休父对周幽王、周平王之后的乱世里发表议论说：天下大乱是因为自己祖先重黎失去了司天理地——上管天下管地的世职了。程伯休父这种妄议"中央之死"罪正是太阳家族虚荣丧失的表现。

太阳家族后人所在国后来文献上还有称祝融的后人所在国是"终黎""钟离""童丽"的。

太阳家族后人不仅有程伯休父这种"妄议中央"的封国国君，还有把伏羲、女娲合体图像身上的天地符号用于自己殉葬的。

今安徽凤阳县临淮关镇东2.5公里有祝融氏后人钟离国的遗址。2006年安徽的考古工作人员在蚌埠市临淮上区小蚌埠镇双墩村，发掘了双墩1号春秋时期钟离国名叫"柏"的国君墓。这是一座使用图像语言表述较清晰的墓穴。

此墓封土堆积而成，高9米，底径60米。封土及墓坑内填土均为黄、灰（青）、黑、红、白等五色颗粒的混合土。墓坑内填土未经夯实，中间下陷明显，呈锅底状（15图1-1）。

封土堆底部有20-30厘米的白土垫层，范围与封土的底部大小基本一致，从高空俯视，平面近似玉璧形，即以白土垫层为玉璧的外环，环的中心是墓坑（15图1-2）。

墓坑为圆形竖穴土坑，墓坑口直径20.2米，坑深7.5米。在墓坑口以下0.7米深的填土层中，沿墓坑有一周宽约2米的深色填土带，它围绕着中间的"放射线状"遗迹，这遗迹是由深浅不同的五色填土构成，从中间向四周辐射。放射线共有20条，有一定的角度规律，其西南方正对着墓葬附近的涂山和荆山（15图1-4、1-5）。

叠压在放射线状遗迹层下，在距墓坑口0.7-1.4米深的填土层中，有土丘状遗迹。土丘是沿着墓坑边一周约2米宽的范围内分布，共有大小不同的土丘18个，基本呈馒头状，馒头状底径1.5-3米不等。每个土丘都是由中心开始用不同颜色的土逐渐堆筑而成。在有土丘的这层土中，还置放了一千多个泥质的土偶，靠近门口周边的土偶多成组分布（15图1-6），墓坑中间的土偶多呈分散状态，只有少数较集中地分布。

叠压在"土丘""土偶"遗迹层下，在距墓坑口1.4-2米的生土二层台内缘，其沿缘一周，是用3-4层"土偶"垒砌的内壁，高34-40厘米左右。土偶墙与内壁之间形成一条环形走廊。二层台与上下墓壁平抹白泥层，白泥厚约3厘米。

这座墓葬坑深底大，圆形，底部是直径近14米。墓底有正南正北的十字提形平台，十字提形台中心顺南北向凸起一长方形台面，其中是墓主人朽烂殆尽的棺椁，提形平台中心的东、北、西均顺向平行殉葬三人，南面殉葬一人（15图1-3——见安徽省文物考古研究所、蚌埠市博物馆《安徽蚌埠市双墩一号春秋墓葬》《安徽蚌埠市双墩一号春秋墓发掘简报》，载《文物》2009年7月、2010年3月）。

以上图像要表述的意思大致是：封土的五色土象征着东西南北中：东方青、西方白、南方赤、北方黑、中央黄，它们混合在一起，乃整个大地的意思；封土底部平面近似玉璧的形状象征天——即白土垫层为玉璧的肉，中心墓坑为玉璧的好：肉、好象征天、天中心；古文字取天之圆的一半会意上字，墓坑填土作锅底形下弧的形状也在寓意天。在这个基础上壁和锅底形下弧的形状一并是在强调象征天。其整体要述说的是：大地为坤，天为乾，上坤下乾为"泰"卦："泰，小往大来，吉，亨。"春秋战国之际，将泰卦卦象寓于图像的作品，并不在少数。再者，就祝融氏的继承人而言，八卦卦象的掌握当是其本分（详见下文）。

在墓坑口以下 0.7 米填土层中间的放射线状遗迹，当是太阳的象征，其用各方之象征的五色土构成，寓意太阳照耀天下各方的意思。在祝融氏的后人看来，太阳是自己祖先所生，太阳出自自家。

距墓坑口 0.7-1.4 米深填土层中，十八个"土丘"沿墓坑边分布在一个约 2 米宽的圈中，这圈仍然象征着天，当中十八圆土丘应该象征着擎天柱。传说女娲补天时斩下鳌龟的腿以支撑天，这鳌龟当然是女娲的图腾。然而鳌龟的腿哪有十八个之多？观察浙江嘉兴南河浜崧泽文化遗址晚期（距今约 5100 年）墓葬出土的六足神龟（名叫朱鳖、赪鳖），推想这可能是三只六足神龟的腿。也许有女娲斩去三只六足神龟之腿的传说吧。有土丘的这层土中，还置放了 1000 多个泥质的"土偶"，大概这些土偶代表着人死后化作的星宿吧（详见下文）。

墓穴底部是的一圈圆墙，象征天；圆墙当中正南正北的十字堤形平台象征着地；十字中心埋葬的墓主人，象征着天地之中的核心之人；堤形平台东、北、西、南殉葬的十人，象征着十个太阳——十日居四方或象征其按墓主人的指挥顺季节四游，南方夏季一日当值；或以南方象征天，殉葬的一人象征值日巡天的太阳，其他九人则可能象征巢居太阳树的太阳鸟，墓主人便为太阳树上的帝喾。或者还有我们目前不知道的有关太阳的传说贯穿其中。四川广汉三星堆 2 号祭祀坑曾出土过商代铜人首鸟身像：它双眼耸立，是所谓"直目正乘"的"烛龙"亦即祝融神像；它原铸于一棵太阳树的顶端部，说明它是十个太阳鸟当中首先值日的老大（15 图 1-7）。这和该墓主人总共十个太阳的理念同出一辙，唯尊崇的角度被后者放大了一些。

特别应该提醒的是：墓穴底部的一圈圆墙，和其中正南正北的十字堤形平台，其总体为"⊕"形，它从某一角度上说明了墓主人的族源来源：它曾在殷墟妇好墓出土的玉人身上见过：一见于伏羲、女娲共首雕像之女娲身躯的臀部，以婉言天地日月是两人所生；一见于绣衣箕坐、两腿间有龙头之雕像的脚上，以婉言天地日月踏于其足下。两种雕像前者龙在上人在下，后者人在上龙在两腿之间即为龙在下。人上龙下的图像曾见于良渚文化，也曾见于石家河文化。良渚文化、石家河文化有可能和祝融氏向南方发展的结果有关（15 图 1-8）。

这个"⊕"形来源至少在大汶口文化的中期。山东莒县凌阳河遗址曾出土过一件鸟鬶（凤鬶），鬶的前部两只拟图腾鸟的腿之间，有这个"⊕"形符号。莒县凌阳河遗址是少昊、大昊文明的重要的发生地，是生了天地日月之父母伏羲、女娲的活动之地（14 图 1-9）。

墓穴底部一圈圆墙上面垒着 2-3 层土偶，应当象征着随墓主人一同升天、到举族应去之星宿居住的人。当时有人死后灵魂上天到特定星宿居住的认识。

该墓出土的土偶一部分身上有绳纹。有的学者说，这是女娲造人传说的物象保留。女娲搏土造人，迫于烦劳，摇转绳索甩泥成人，于是手工造人者为上等人，绳索甩泥造人者为下等人。按：以龙为主图腾的大昊伏羲发明了绳索，绳索之利惠及人类，于是人们出于感恩之心将大昊伏羲的龙图腾与绳索等同。

伏羲、女娲是兄妹又是夫妻，龙图腾自然亦是其崇拜；其用绳索造人的传说，大概也是她与龙图腾生育了人的另一版本而已。该墓出土土偶形质既然无别，当无贵贱之分，或者身上有绳纹者是男性性别的标志吧，因为伏羲主图腾是龙，龙自然成了男人的象征。

女娲主图腾的本鸟为鸥鶏。从《山海经·大荒北经》中知道章尾山（毕沅注："此即钟山"）为"人面蛇身"之烛龙（即祝融）的家山。《西次三经》有"钟山，其子曰鼓，其状如人面龙身"，鼓死后"化为鵕鸟，状如鸥"——"鵕鸟"即文献中的"踆鸟"，本鸟乃鸥鶏。鼓为祝融的子嗣，死后化作鸥鶏，足见女娲与祝融的族属关系。该墓土偶身上的绳索纹，表明了墓主人钟离国某代国君和伏羲、女娲氏的种族承袭关系。

特别值得重视的现象是，钟离国君柏墓中没有殉葬车马，而是以马衔、车辖借代车马。其殉葬无真车真马的现象暂且不论，而以马衔、车辖为车马的借代做法，足见钟离国人在那个时代仍延续史前借代巫术的法则——他们用八件马衔借代八匹马，用每车二辖共十个车辖借代五辆车。按周代每辆车天子六马、诸侯四马、大夫二马的制度，钟离柏的四辆车各有二匹马，空着的那辆车应该四匹马，钟离国人也完全有能力殉以四件马衔，显然这里面有一个只有联系赤帝祝融才能明白的暗示。估计这是按当时《易经·乾·象传》"大明始终，六位时成，时乘六龙以御天"的认识基础而为之："大明始终"即日月始终的意思，在传说中日月就是伏羲、女娲生的，更是祝融一族属有，古代传世典章说得很明白：重黎之后的羲氏和氏，其使命乃"钦若昊天，历象日月星辰，敬授人时"（见《尚书·虞书·尧典》），所以《白虎通·号》载三皇为伏羲、神农、祝融，这也足见祝融在古人心中非同一般的地位。钟离柏是为"六位时成"之太阳家族、古帝后的正宗传人，当然也是有资格掌控"时乘六龙以御天"的人。显然，钟离柏的那辆车应是象征"六龙"所驾的六匹马车。

《乾·象传》所谓"六龙"指东方苍龙七宿中的角、亢、氐、房、心、尾六宿。此六宿尽显苍龙星之体，更是羲氏和氏"历象日月星辰，敬授人时"的重要依据：天空中的龙体伏而不见，故谓"潜龙""或跃在渊"，是为秋分潜渊之龙；当苍龙之角星与天田星初昏同现于东方之时，谓"见龙在田"，乃为春分登天之龙；当春分苍龙之体尽现于南天之时，曰"飞龙在天"；当日躔角、亢二宿，天空中苍龙之角首伏没不见之时，曰"群龙无首"。《周礼·夏官·庾人》有"马八尺以上为龙"之说，马在一些特殊的场合下可以充龙。祝融一族既有掌控苍龙星宿以授时的世职，因此，钟离柏难免念念不忘"六龙"的荣光，乃至于如此——据《左传·襄公九年》载观察苍龙星宿以授时的世职曾一度由陶唐氏帝尧的火正、帝辛之后、殷商之祖阏伯担任，从中我们又可进一步知道重、黎二者彼此难别的状况。我想他们同出一族。

关于钟离国的记载见于《左传》者五条，如周简王十年（公元前576年）十一月鲁成公"会吴于钟离"，鲁、吴与周天子同姓同祖，相会在他国，让钟

离国劳民伤财，足见其为忍气吞声的吴国附庸。如周景王七年（公元前538年），"楚箴尹宜咎城钟离以备吴"，楚国为防御吴国的进犯，将防守之城设在钟离国境内，足见其又为忍气吞声的楚国附庸。钟离国显然处在吴、楚众目睽睽之下不敢轻举妄动，又怎敢以象征东方神龙的六马殉葬，遭遇亡国之险？于是钟离国人选择了一无马之车，以欠缺的马衔象征"六龙"为驾的暗示。其实以图像借代、暗示等法则，也是成熟于史前的艺术造型之普遍法则，借代巫术的思维起点，与之相同。

钟离国国君系出伏羲、女娲，伏羲、女娲出自颛顼。周武王灭商之后大封古圣贤名流之后，颛顼之族的祝融氏之后当然有封。古文献记载：颛顼生老童（这老童应该就是重黎），老童生吴回，为高辛火正，是为祝融；祝融生陆终，陆终六子，其五曰安，是为曹姓，周武王封其苗裔于邾，为鲁附庸，在鲁国邹县，即郭缘生《续述征记》所谓"梁邹城西有笼水，云齐孝妇诚感神明"之地，地在今山东淄博博山区孝妇河一带，疑仍存此地祭祀女娲的"炉神庙"乃其宗庙遗址所在，因为祝融在后世有灶神之称，灶神、炉神意义相似。后来鲁国国君将邾国之地封给开国公伯禽嫡子之外的儿子，是为姬姓的颜国，其后人有以颜为姓的。祝融后人的邾国被改封到郳地（今山东枣庄市山亭区），为区别原先的邾国而称"小邾国"。邾国最后的国君邾武公名夷父字颜，他的儿子友被改封到小邾国后就以父亲夷父颜的"颜"为姓氏，名颜友，后人称其为"颜公"。《海内经》载："祝融降处于江水，生共工。"从考古学上看，大汶口文化在淮河流域发展者为安徽含山凌家滩文化，这可能就是"祝融降处于江水，生共工"之地。如果这一推测可准，那么安徽凤阳临淮关镇东面2.5公里的钟离国故城遗址就该是周武王所封的祝融氏后人的"处于江水"的一支，而蚌埠双墩一号墓墓主人，就是以祝融正宗传人而自居的人。公元前583年即周敬王二年，钟离国被吴王僚所灭，属吴。祝融之后的颜、钟离（钟）姓嬴，也可写作己。其实"己"应作"巳"，商王族出自少昊、颛顼、大昊，其姓巳，其祖当然应当姓巳。

15 图 1-1·安徽蚌埠双墩 1 号春秋时钟离国国君墓平面及剖面示意图
15 图 1-2·钟离国国君墓圆形墓坑鸟瞰图

15图1-3·钟离国国君墓坑底部象征天地之主在此的形体

15图1-4·钟离国国君墓之拟太阳（文物出版社2007年11月版）"放射形状"迹象示意图

15图1-5·钟离国国君墓"放射形状"迹象图

15图1-6·钟离国国君墓出土的拟女娲所造之人的土偶

15图1-7·青铜人首鸟身像（三星堆博物馆放大、复原像）

这件铜人首鸟身像原铸于小型神树树枝端部。它额上有鸟冠、脸上戴着面罩，双眼耸立，与这里出土之祝融的牟目相似；它的帽子两端上翘，应拟两条龙尾——显然祝融乘两龙就借这种有两条龙尾的帽子加以表示。它铸于神树树枝端部，说明它是神鸟之首，是十个太阳一旬当中首先值日的老大，也应当是祝融族系和十个太阳相等之首领的首席。如果这种推测合理，太阳神祝融继承伏羲的龙目高竿、继承女娲的凤翅在耳，理所当然。

15图1-8·左为豕腹中的"⊕" 右为女娲臀上的"⊕"

王心怡《商周图形文字编·动物部·豕部》载"豕"图形（文物出版社2007年11月版）：头顶生角而项上刚鬣，有⊕形符号在其腹中。古神话有后羿射封豨于桑林，其"封豨"当指豕韦氏的一种图腾（豨、豕同类，封、韦——假借伟——同为大的意思）。《庄子·大宗师》："夫道……豨韦氏得之，以挈天地"。"挈天地"即携带、率领天地，这天地当然是豨（豕）韦氏的，天地既是豨韦氏的，便等同其儿女一般，故而天地符号在其图腾的肚子里。

豕韦氏、祝融氏、伏羲和女娲氏并出颛顼，颛顼出自少昊——以蓄龙而著名的董父是豕韦氏后裔，又与祝融氏同族。

"○"象征天，"十"象征大地。上图豕腹中的"⊕"、女娲臀上的"⊕"图形，均有天地在此的意思。由此比较钟离国国君墓：3·（M1）坑底部图所呈"⊕"图形，有天地在此的意思，而天地中心所交之点，则是钟离国国君的位置——钟离国国君认为自己是祝融的后代，是理所应当的天地中心之人。

15 图 1-9 · 山东莒县凌阳河大汶口文化遗址出土的鸟鬶

左为鸟鬶前面两腿间的"⊕"符号

右为鸟鬶的局部

此遗址经碳 14 测定，在公元前 3000 年以上。它可以说明祝融氏出自生了日月天地的伏羲、女娲。

第十六节 太阳氏族之祝融成了后世的灶王爷

今天说灶王爷是谁，一般会听到张郎、丁香、海棠的故事。这恐怕和道教创始人姓张有关。

《山海经·海内经》说祝融出自炎帝。《礼记·月令·仲夏之月》："其帝炎帝，其神祝融，……其祀灶。""其祀灶"明说祝融为后世所谓的灶王爷。

《淮南子·氾论》："故炎帝于火而死为灶。"汉高诱注："炎帝神农，以火德王天下，死托祀于灶神。"——炎帝即是灶神。因为炎帝本是伏羲、女娲或重黎之后，炎帝祝融无论谁是灶王爷，都是说灶王爷曾经的族号而已。

青岛崇汉轩汉画博物馆藏有饰祝融浮雕神像的明器灶台，这祝融呈日头状（16 图 1-1）。祝融作为日头，从史前到汉代末，人们至少还没有忘记。河南许昌出土东汉的祝融日头神像就是证明（16 图 1-2、1-3）。

16 图 1-2 刻画被供养在专门神宇里的祝融神像——神宇两间屋，一间装饰以水纹——水属阴、属地、属月，作为重黎之"黎"司地，地在伏羲八卦方位属阴、依靠水当然没有问题；一间是太阳神祝融像。可见这是汉代的日月神、阴阳神的神宇、神堂。值得指出的是，太阳神的额间有"◇"福帖子形，它是红山文化、良渚文化、石家河文化频频出现一个神物图像的符号，特别是商代王族彝器上图腾额间比比皆是这种符号。这个符号应是山东莒县凌阳河大汶口文化遗址出土的"凡"字图形，而"凡"字乃"风"字的字根。要知道传说中的伏羲氏女娲氏即有"风"姓：这又说明日月神出自伏羲、女娲重黎氏。

16 图 1-3 日头神被装在神龛里，神龛画在了整个的房屋墙上的正中，还有两个神龛，分别画在祝融神龛一左一右，神龛的上面画满了网格：在古代图像中，网格往往拟渔网而借代水（如河北行唐县故郡东周遗址出土的铜敦盖顶纹饰，其椭圆形网格连缀绳索网口，圆网口内是象征水、阴的龙 16 图 1-4），它应该是太阳神的两个太太——这或许就是后来灶王爷两个老婆的前身吧。在汉代，

神明有专门的神堂供养。董仲舒《春秋演繁露·求雨》："取三岁雄鸡与三岁貑猪，皆燔之于四通神宇。"这帧画太阳神画在一座神龛中，旁边有两座阴神神龛衬托，是其主人要说明这整整一座房子都是为神宇而设。

社会的基础是家庭，家庭的基础是灶台。至少了到汉代，人们知道万物生长靠太阳，所以祭祀日头祝融乃是每天顿顿炊食。既然祝融和人民维持活命的灶台关系如此密切，可见汉以前太阳神在中国社会的信仰地位。

在上个世纪，中国江南农村灶台上仍有祭祀祝融的神龛（16 图 1-5），但这太阳神已是人们心中的灶王爷了。

第十六节附图及释文：

16 图 1-1·塑有祝融神像的明器灶台（青岛崇汉轩汉画博物馆藏）

16 图 1-2·左为河南许昌出土东汉阴阳神庙画像砖
右为祝融有两个太太的神庙画像砖（青岛崇汉轩汉画博物馆藏）

16 图 1-3·河北行唐县故郡东周遗址铜敦盖顶纹饰（见《考古》2018 年 7 月）

16图1-4·在浙江乌镇旧民居里仍然保存的灶神神龛（中、左图为局部）
灶顶的中间小屋是灶神祝融的神龛，它相当于祝融的神宇。

第十七节　日头神祝融在后世的记忆

日头是龙凤崇拜结合的结果／日头照临就是龙凤呈祥的宣言／三星堆大日头就是长着虾蟹眼睛之人脸形的鸟／日头月脸保留在青岛人年节的记忆里

后世文献上已很少说日头是太阳神祝融的了。

在今天看来，日头祝融最荣光的时期，是它在四川广汉三星堆原址享受隆重祭祀的商代。

祝融的父亲是龙图腾的大昊伏羲氏，所以它生着龙的眼睛，是节肢动物虾蟹的眼睛——这眼睛转动，犹如太阳光转动在天穹。

祝融的母亲是凤鸟图腾的女娲羲和氏，所以它生着凤的翅膀在耳朵的上方——日头巡天要仰仗着这翅膀。

三星堆出土之大日头的相貌：一个头，两个翅耳，两根虾或蟹的眼柱，从人的眼睛正中凸了出来，似乎就是两只柱状的瞳仁（17图1-1）。

虾或蟹是水族，神话故事中的"虾兵蟹将"说明它们是龙的亲近，所以它们可以借代龙。

将借代龙的虾或蟹之眼柱放在借代凤鸟的物体上，可谓龙凤呈祥、可谓凤凰、可谓日头等。

二里头遗址出土的夏末青铜爵（17图1-2），正是作为凤鸟这一日头的另一种表述方式：如"爵"即"雀"的记音字，爵的三条腿正是古传说中太阳雀

亦即日中凤鸟的三条腿，而爵口沿上的两根柱，和三星堆遗址出土的青铜龙眼睛一致——正是龙的眼睛（17图1-3）。

如果我们将夏末青铜爵（17图1-2）口沿上的两根柱，换在三星堆出土之大日头的眼上，或者将大日头的两只柱状眼睛（17图1-1），换在爵口沿上，大家一定会清楚二者的关系了。

显然三星堆的大日头，就是一只长着虾蟹眼睛之人脸形的鸟。

礼失求诸野。今天青岛沿海民间仍然可以在年节之时，在供奉神灵的供桌上看到折射日头或月面的馒头（17图1-4）——那一对翅耳竟然仍在！

图17-5是1949年前流行民间的两张木版印刷神像：鬓发如翅，一口獠牙，帽徽上有明确的半个太阳徽识；一张虽然由女性讹变为男性，但翅膀般的鬓发，额间竟然饰有月亮图案（17图1-5）。

我甚至怀疑民间的灶祃，也是日头月脸民间记忆的变形（17图1-6）。

咦，五千年的记忆并没有遗失！

所以我敢说山东滕县大汶口文化遗址出土的玉人头像（17图1-7）是最早的日头或月脸像。

第十七节附图及释文：

17图1-1·三星堆出土的日头　　　　　17图1-2·夏朝的爵

17图1-3·三星堆出土的龙眼睛是虾蟹状的　　17图1-4·青岛人年节供奉的花馒头

1-5

1-6

17 图 1-5·民间木版年画中变了形的日头月脸
17 图 1-6·灶襦上的灶神与灶神娘娘可能也是日头月脸的变相

1-7 17 图 1-7·山东滕县大汶口文化遗址出土的玉人头像

第十八节　最早的日头可能产生在公元前 5200 年
——公元前 4400 年的赵宝沟文化遗址

赵宝沟文化遗址的日头可能是一头双身龙这种太阳神造型模式的起始

我怀疑赵宝沟文化遗址出土的（18 图 1-1）是中国目前看来最早的日头——太阳神造型。我的根据是，自赵宝沟文化时代直到商代将结束，太阳神大大的眼睛一直没有变：18 图 1-2、18 图 1-3 是三星堆出土的日头乘两龙之形象，它们大大的眼睛分明出自一种数千年一直恪守的观念。当然这里还可以举出很多例子来证实这种日头造型内涵时代上的一致。

第十八节附图及释文：

18 图 1-1·赵宝沟文化遗址出土的疑似双龙躯玉雕日头
18 图 1-2·三星堆出土的日头乘两龙

18 图 1-3·左为三星堆出土的圆日头乘两龙　右为民间琉璃紫薇大帝像
　　——紫薇大帝即天帝，地位相当于人间的天子。"愿君光明如太阳"，也就是说天帝相当天上的太阳。我们从民间的这座雕像中，仍能看出它脱胎自三星堆的蟹目日头、太阳神：它的冠子上钻出一对蟹目，正是三星堆日头、太阳神造型之朦胧的记忆（图见志怪君《中国民间俗神造像》）。

第十四章　太阳氏族的伴生
神物圣器（一）

第一节　社树和太阳树及月亮树

中华民族现在仍然崇拜松柏，所谓"岁寒而知松柏后凋也"，松柏的品格等就是语言上的遗迹。松柏崇拜至少应该源于夏、商民族的一种社树崇拜。在夏、商两代，社树也应是多种多样的，松和柏也许只是夏、商王族某时段为主的社树。

春秋时代即将结束之际，鲁国的哀公（公元前494年－公元前466年在位）为有关"社"的事情问孔子的弟子宰我，宰我回答说："夏后氏以松，殷人以柏。"意思是"社"以树为它的构成主体，夏民族将松树敬奉为"社"，殷民族将柏树敬奉为"社"。这时和"社"之树配套的设置大致是一堆封土[1]——史前的中国至少从自良渚文化开始，为了改变多水易于成患的环境而建筑大土台子居住，这种大土台子是文献上屡屡提及的"丘园""国山""家山""陵""复"等，这些其实是早期的城池，也许这种城池需要辨识，需要植树作为"社"的广告欤？

也许进入农业社会，"社"就是举族、举国人民赖以生存之土地的象征，即便在大土台子建筑始兴之前就开始了。但是大土台子毕竟是文明所趋，文明的特征在于城池，这种城池的辨识，似乎在今天的农村当中仍有"语言的活化石"，如口语中进城往往称为"上城"，其"上"字难道不是走上人们聚居的大土台子之记忆？目前在新石器文化遗址中出土过锥子松枞形态的玉雕，如安徽凌家滩出土的松枞树形玉雕（1图1-1），和更多见于石家河文化遗址出土的玉蝉（1图1-2）——前者是据有城池标识树的炫耀，后者是社树乃太阳树的炫耀：二者莫不是社树和大土台子之城池表诸概念的反映？

有社的土地上必定有神灵的驻处。

"社"的存在等同于国家存在。后来大土台子建筑成了统一格式的城墙、护城河，也就有了为祭祀"社"而筑的建筑，如台坛之类——我们在大汶口文化、良渚文化出土物中，能够看到一些三层或二层台阶的剖面图似的图像、图形，大概就是这类形势重要的台坛之类的核心标志建筑（1图1-3）。不过"社"这一类建筑后来随社会发展及人居单位的结构改变，在很多地方变成了小小的土地庙，并且一般人对其构成主体的树木品种也不太在意了[2]。

上面说过，"社"之树还可以是多样化的，但它基本随"社"所设置地方适宜生长的树种为之，并以这个品种的树为崇拜对象。所以后来与社树配套的封土本也象征或掩埋了祖先。例如，贵州黔东南苗族侗族自治州从江县之岜沙苗族乡民为蚩尤之后，他们就认为枫树附着了蚩尤的灵魂，崇拜枫树，便种枫树于祖坟之中。再如陈国是伏羲氏之后，在陈国公族的墓地里就种了常绿大乔木梅树（即楠树）：既然《诗经·陈风·墓门》说它上面是祖先灵魂转化的图腾鸟（鸮）栖息之所，它必然是陈国长眠于此祖灵的登天神树、社树。虽然文字文献说古人死后墓不封土、不种树，但有考古材料证明：古有冢、墓之别，冢为高大的墓，葬王者之类（文献记载夏代有冢），商代王冢上面就有祭祀建筑，有封土冢——有冢不会无树。蚩尤和伏羲之后种枫树、楠梅于墓地的习俗，似乎在提示着又封又树起始于将先人葬在"社"周围的举动——良渚文化的大土台子往往也是聚居于它上层人员的葬处，恐怕是这些现象的前身。这又让人想到了汉族普遍种松柏于墓间的习俗，想到了以松隧、松台、松铭借指墓地、坟墓、墓碑等，以柏陵、柏城、柏路借指皇陵、皇陵围墙、送葬之路等词汇。也许墓中种植松柏，是"社"的一种转化形式，只不过后来沧桑变化、物是人非的现实，让"古墓犁为田，松柏摧为薪"的现象频频出现，使我们淡忘了如此的转化而已。

"岁寒然后知松柏之后凋也"[3]，这是中华民族松柏崇拜的核心精神，也是夏民族、殷民族之所以以松树、柏树为"社"之树的一种重要原因：我们的祖先多么希望大自然植物四时长青不凋，从而谷帛常有，不忧衣食寒馁啊！然而松柏为什么经冬不凋呢？

大概我们祖先面对"松柏之茂"的问题，首先考虑到的不是植物本性使然，而是它在天地人神当中的属性，如：

松柏古有"神木"的称呼[4]；

松柏古有神鬼廷府的称呼[5]；

松柏古有百木之长的称呼[6]……

按照古人思维的规律来看，松柏既为百木之长，其亦当如人作群伦之长那般能够沟通天地；松柏既为神鬼过往驻足的廷府，其必当是贯通天地的树木；松柏既与神灵为伍，也当属于神灵之类，是"神木"，亦即神树。以往北京旧历年除夕五更夜，人们要把松柏枝条杂柴在院中燃烧的风俗引入注意：送玉皇上天、迎新灶君下界要以松柏熰岁燎院，就因为它数千年不变的"神"性[7]。

果然，文献上有松柏作为神树之职能的记载——它们是日月由此出入的树木！

《山海经·大荒西经》："西海之外，大荒之中，有方山者，上有青树，名曰柜格之松，日月所出入也。""青树"即常青树，乃"柜格之松"的基本特征。

《大荒东经》："大荒之中，有名山鞠陵于天……日月所出。""鞠"，也就是柏[8]。所谓"鞠陵于天"，或者乃是柏陵高起于天的意思，其陵上的柏树，当是古人认定的通天地神树，是日月所出之树，当然也是日月所入之树，因为

古人认为日月均升起在东方。

松树、柏树既然是树，太阳月亮为什么会出入其中呢？难道太阳月亮住在松柏里？除非太阳月亮是些鸟。

果然，太阳月亮在古人心中就是鸟。

文字文献说太阳鸟叫踆乌，我认为它是神化了的猫头鹰之别名。

图像文献反映月亮鸟叫木兔，它至今还是猫头鹰的另名。

我认为踆乌也罢，木兔也罢，他们又都是"天命玄鸟，降而生商"的玄鸟。既然是玄鸟，就应该是驮着太阳月亮出入柏树的鸟[9]，因为，殷人毕竟曾奉柏树为社啊！难道以松树为社的夏后氏，他们心中的太阳月亮，也是由禽鸟驮着出入松树吗？这一点我虽然一时还说不清，但可以推测，如果夏后氏的确认为太阳月亮出入松树中，那驮太阳月亮的神物也应该是鸟，因为我们至今还有以"象耕鸟耘"形容民风淳朴的成语。

神话传说舜帝外出巡察各方，死在苍梧，"象为之耕"。

神话传说大禹治水死在会稽，"鸟为之耘"。

我认为大象为舜帝耕土，当是为了埋葬舜帝，禽鸟为大禹耘土，当是为了埋葬大禹。大象能埋葬舜帝，足见大象将舜帝看作同类，禽鸟能埋葬大禹，足见禽鸟将大禹看作同类。同类同出，同出同祖；祖先与图腾的位置可以互换。由此而知帝舜一族的图腾有大象，大禹一族的图腾有禽鸟（《文选·左思·〈吴都赋〉》："象耕鸟耘，此之自与。"注："《越绝书》曰：舜葬苍梧，象为之耕；禹葬会稽，鸟为之耘。"）。

殷人自称是舜帝的后代，因此有商一代不乏作为图腾的大象图像，或与大象异质同构的龙。

夏后氏虽然有鸟图腾，但图腾的鸟种却暂时不得而知，不过知道也该不难，只要注意出土的商代以前鸟类图像或许会有结果的：关键在于具有猫头鹰特征的鸟种是否为商民族系统所独有。旧题汉代焦延寿撰的《易林》有"温山松柏，鸾凤以庇"的话，我们想，这话的根据极可能和太阳鸟、太阳树的联类认识有关。若是，文献中"踆乌"亦即鸮种鸟确为殷人所独有的日月之鸟，并也可以称作"鸾凤"，那么现今出土的商代以前非鸮种鸟图像当中，必有夏后氏的太阳月亮鸟。

如果上述推说合理，至少商代人心中太阳月亮所出入的树种——柏树，基本可以和文献记载上太阳树的名称得以比较、对照了。

现在看《山海经·大荒东经》里"一日方至，一日方出，皆载于乌"的"扶木"，有可能就是柏树的他名。《海外东经》："九日居下枝，一日居上枝"的"扶桑"，也可能是以柏树作为本树。《淮南子·坠形训》"在建木西，末有十日，其华照下地"的"若木"，或就是柏树的神化称呼。

上引之神树"若木"，声近"扶木"，"扶木""扶桑"也写做"榑木""榑桑"[10]。"榑"同"扶"，也与"柏"同音。似乎这也就意味着"若木"、"扶木"、"扶桑"与柏树有一定的关系。

值得一说：夏后氏的苗裔、后来的匈奴族，有可能将松树社树崇拜带到了一些国家，演化成了圣诞树——枞树（枞，松也）。

文献"以其野之所木，遂以名其社（族群、酋邦、国家所在田野里最适合生长的树木，奉其为社树，并为社名）"的记载也应当注意：商汤王在代夏后氏为政的初始，其国家的社树可能有桑树。当时连年大旱，商汤王就是在桑林祈雨的——也许这时商族天上的神灵是借桑树和下界交通的。

注：

[1] 见《论语·八佾》。《管子·轻重戊篇》："有虞之王，烧曾薮，斩群害，以为民利，封土为社，植木为闾，始民知礼也。"《淮南子·齐俗训》："有虞氏之祀，其社用土。"高诱注："封土为社。"大昊有虞氏，封土植树为社。

[2]《周礼·地官·大司徒》："以其野之所木，遂以名其社。"

[3] 见《论语·子罕》。

[4] 见《文选·张衡·〈西京赋〉》"神木灵草"注。

[5] 见《汉书·东方朔传》"鬼诞"唐颜师古注："言鬼神尚幽暗，故以松柏之树为廷府。"

[6] 见《史记·龟策列传》。

[7] 见清于敏中《日下旧考·风俗》。

[8]《说文》："柏，鞠也，从木，白声。"，"鞠"即椈，柏的别名。

[9]《华阳国志·蜀志》载晋王濬为益州刺史时，他见蜀中巫风盛行，山川神祠里皆种松柏，于是下令除大禹和汉武帝的神庙，凡不合国家祀典的神祠一律烧毁，神祠里松柏砍倒，来造攻打吴国的船只。这段历史故事告诉了我们，除松柏似龙而有利造船以外的两个事实：一，当时巫风盛行的四川，各种山鬼水神的庙里都种着松柏，松柏有近神通鬼的资格；二，松柏能够砍伐做战船，足见其树龄之大。松柏近神通鬼的认定必有传统，松柏的粗大可推其传统来历的久远。脑子里盘旋着这些认识，再对照松柏为百木长的古说（见《史记·龟策列传》），及"柏者，鬼之廷也"的古谓（见《汉书·东方朔传》"鬼诞"唐颜师古注："言鬼神尚幽暗，故以松柏之树为廷府。"）和松柏有"神木"的古称（见《文选》张衡《西京赋》"神木灵草"注），推想神树的树种是现实中的松柏，具体一点说，是柏树。柏树是被三星堆文化遗址居民所崇敬的神树，即两昊的神树。从这个角度上再回望三星堆"若木"上躯体缠绕的龙蛇，后人为什么老把龙蛇与松柏绾联一起的观念由来，便也清楚了。

《论语·八佾》一文有这样一段记述："哀公问社于宰我，宰我对曰：'夏后氏以松，殷人以柏，周人以栗'。"众所周知，殷商一族是帝喾大昊氏的子孙，如果殷人的社是柏，那么大昊的社至少有一种也应是柏，而少昊的社，至少有一种也应是柏。柏当然是神树。

《大荒东经》："大荒之中，有名山鞠陵于天……日月所出。"既然太阳月亮是帝俊伏羲氏与羲和、常羲所生的孩子，那么"日月所出"的"鞠陵于天"的"鞠"，就是柏。《说文》："柏，鞠也，从木，白声。"所谓"鞠陵于天"，或者乃是柏陵高起于天的意思，其柏陵当中一棵高大的柏树当是两昊或其某一部认定的通天地神树，也是太阳鸟所栖之树。我们这样说的原因，还在于太阳鸟所栖的"扶木""若木"之"扶""若"和"柏"同声。

《左传·定公元年》记了一件有趣的事：晋国的执政者魏舒没完成使命死了，范献子代魏舒执政，将其棺材柏木外椁给去掉了，以表示贬意。到春秋时期，柏木做的棺椁竟然是一种身份的象征，甚至到汉代，柏木棺椁还是诸侯王、列侯、始封贵人、公主死时代表特权的东西（见《后汉书·礼仪志下》）！仅从柏木与汉以前贵人死后之关系，便可推知它曾有过身为神树的历史，众贵人用它做棺椁，正说明他们想死后借它为自己交通天地的凭持。且不说汉武帝刘彻建以香柏筑成宫殿"柏梁台"，是希望借柏树的"神"气以成仙升天，汉代更有伤害柏树被杀头的法令：盗皇陵柏树的人将被弃市。当然，这"柏陵"也应让我们进一步思索：古人堆土成山埋葬帝王，山上再植以柏树，其初衷是不是借神山、神树以通天之希冀的叠加？不知大家注意到了否，史前传说中许多与两昊种族关系至密的圣人，都有着崇拜柏树的表示——在他们的称号上，每有一"柏"字：如柏招，亦即柏昭，是帝喾亦即帝俊之师（见《汉书·古今人物表》）；如柏黄，亦即柏篁、柏皇，是帝俊伏羲氏先后承传之领导集团中的一位（见《易经·系辞下》唐孔颖达疏）；如柏夷亮夫，亦即柏亮夫，他是颛顼之师，而颛顼是继承少昊重整天下的少昊后人（见《汉书·古今人物表》、《国语·楚语下》）；如柏翳，亦即伯益、大费，他是佐助帝俊亦即帝舜治理天下，从而被认作为少昊同姓一族的人（见《史记·秦本纪》）……旧题汉代焦延寿撰的《易林》有"温山松柏，鸾凤以庇"的话，我们想，这话的根据极可能和太阳鸟、太阳树的联类认识有关，若是，两昊崇拜的柏树，是通天的神树，也是太阳栖于上的树（夏后氏崇拜松树，松树是他们的通天神树、太阳栖于之上的树）。再者，前文业已提及的"建木"和"寿麻"，它们"日中无景"或"正立无景"的特征，是不是栖之于上的太阳鸟自身的光芒所致？大家不妨做个实验：在强灯光正下的支撑柱，还有"景"（影）于下否？

[10]《吕氏春秋·求人》："禹东至榑木之地。"《为欲》"榑"作"扶"。《说文》："榑桑，神木，日所出也。"

第一节附图及释文：

1 图1-1·安徽凌家滩出土的柏枞树玉片
1 图1-2·石家河文化的玉蝉

1图1-3·左为大汶口文化之冠饰玉片
右为良渚文化之大土台子中立图腾柱的标志性台子的
剖面图。

第二节　太阳树月亮树的文献反映

太阳树文字文献上有记载，图像文献非常的多；月亮树文字文献少见，图像文献多见。太阳树、月亮树现实中当然不会存在，它们虽然只存在于悬想中，却不妨碍存在于象征性的树木中。古文献上阴盛射月、阳盛射日的记载，其象征性的树木其实可能就是所谓的太阳树、月亮树。

《山海经》载太阳月亮出来的山有七个，它们分别是：

1．大言山；

2．合虚山；

3．明星山；

4．鞠陵于天东极离瞀山；

5．孽摇頵羝山；

6．猗天苏门山；

7．壑明俊疾山。

这七个山在东部，在东部的"东极隅"。"月母"女和（女娲、嫦娥）之国的神"䎕"，在那里司管着太阳月亮的回来和出去[1]。所谓的神"䎕"，乃本鸟为猫头鹰的凤鸟；因为"䎕"是鸟，所以它可以驮着太阳月亮回来出去。女和是太阳鸟月亮鸟的母亲，所以才管理它们。

《山海经》载太阳月亮进入的山有七个，它们分别是：

1．方山；

2．丰沮玉门山；

3．龙山；

4．日月山；

5．麈鏊鉅山；

6．常阳之山；

7．大荒之山。

这七个山在西部，在西部的"西北隅"。由"女娲之肠"出来的"狂鸟"神，在那里司管着太阳月亮的到来和回去[2]。所谓的"狂鸟"亦即神"鵏"，乃本鸟为猫头鹰的凤鸟；因为"鵏"是鸟，所以它可以驮着太阳月亮回来出去。女娲（女希、羲和）是太阳鸟、月亮鸟的母亲，所以才管理它们。

按《诗经·邶风·柏舟》"日居月诸，出自东方"之周代以前的认识，这七处太阳所出的山并不一样，所入的山也不一样，而且都是一日方入，一日方出，这就出现了一个大的问题——在东部和西部太阳月亮出入的山共十四个，七个在东方，七个在西方，难道这是古人在不同时空里看到的太阳升落位置吗？如果这是古人在不同时空观察太阳月亮升落位置的记录，那么太阳月亮一年只有八个方位升落，七个升山和七个落山为七个方位，再加上"东极隅""月母"女和的神"鼍"，"西北隅"由"女娲之肠"出来的神"狂鸟"，共八处，这可能就是太阳月亮升起伏落的方位。这种推测有可以证明的图像，如安徽凌家滩文化遗址出土的八个方位相互套叠的玉板——玉板夹在模拟龟壳的玉雕之中，它由上面中心的八角图案的角点，可以向外引出表示太阳行走之对等的八个方位（2 图1-1），在八个方位之中还有八个可能模拟圭表形状的放射状图像嵌在其中等。不过这个例子有巧合性，只能勉强说明太阳山太阳树曾经存在过古人的信仰里。

也可能这十四个山加东西女娲所在的山都是国山、家山。如果这种推测可准，那就可能有八处可供太阳月亮升出的山和树，八处可供太阳月亮落入的山和树，那么所谓的太阳树月亮树，就可能是一部分太阳月亮崇拜之邦族的社树；如果《山海经》介绍的这些山即夏代的五藏山，那么更大的可能是，这十六个国山、家山，都是被夏朝新统治的崇拜日月的有虞氏民族之丘园——我这样推测的原因是：古今人的本性是"多吃多占"，唯恨不能成为财富的全能支配者，发明太阳崇拜的少昊竟然"夫人作享，家为巫史"，人人家家想拥有神灵的权利，恰如后世人人都有皇帝梦。所以太阳树、社树的专有，其象征中的位置在富有想象的人群中难免复制。

我们从四川三星堆遗址2号坑出土的八株太阳树残件之事可以设想：三星堆所在地地理位置，是不是商代王族所在大体上的西方，这里已是太阳月亮想象的八处落山之代表的地方呢？到了商代，太阳升落的地方完全可能不再具有真实性而只具仪式上的象征性？

日月树，神树、社树崇拜至今不绝。如安徽池州梅街镇源溪村的一棵树：这棵树生在源溪村的村东头，与九华山隔岭相望，它是枫、檀合株而成的一棵连理树，有五六百岁了。当地村民奉其为神树、社树，每年定时朝拜。村民以曹姓为多。曹姓出自颛顼氏，所谓"东海之外大壑，少昊之国"的后人。似乎

两树连理合一，是神树的一种条件：文字文献上称这种树为吉祥之兆。汉班固《白虎通·封禅》："德至草木，朱草生，木连理。"（还有以连理树、连理枝来喻男女爱恋不分和兄弟之情的）其实最重要的它合乎图像文献上连理树造型——它们或应是太阳树、月亮树信仰的遗留。如果伏羲女娲是夫妻兼兄妹，二者亲密得竟也是一头双身龙或两头一身龙一样不可分离，那么作为日月树的他们二者，就应该是连理树的形状吧。

《山海经·大荒南经》："东南海之外，甘水之间，有羲和之国。有女子曰羲和，方日浴于甘渊。羲和者，帝俊之妻，生十日。有盖犹之山者，其上有甘柤，枝干皆赤，黄叶，白华，黑实。东又有甘华，枝干皆赤，黄叶。有青马，有赤马，名曰三骓。有视肉。"其中的甘柤、甘华二树是不是太阳树、月亮树的别名？

女娲之为月亮之母的时候号嫦娥，为太阳之母的时候号羲和，其生出的太阳月亮会飞，形为鸟，所以分别要到甘柤、甘华二树栖息，故而甘柤、甘华二树或者便是太阳树、月亮树某时段的别名吧！

2图2-1是湖北随县擂鼓墩春秋战国之际曾侯乙墓衣箱上这两帧太阳树、月亮树的描绘，过去单纯被认为是"弋射图"。以绳索（缴）系住箭矢（矰）仰射高空中的飞鸟，的确是其内容的一部分。

传说后羿射日，所射之日就是鸟——既然后羿射的鸟就是太阳，那么鸟所栖落的树就是太阳树；既然鸟栖落的是太阳树，那么太阳树旁边树颠站立着兔子的树就是月亮树。显然，太阳树、月亮树是其画面主叙内容。太阳树、月亮树可谓"二树木"。

每幅上面都有相邻的一棵太阳树、一棵月亮树，太阳树和月亮树的树种差别不大，月亮树上有两只阴兔，太阳树上有三只阳鸟。右图一只阳鸟飞到了月亮树上了，这就造成了人间的阳盛阴衰，所以必以带索的无锋之箭杆缠下阳鸟，让人间阴阳平衡；右图阳鸟脱掉了矰缴，回归了太阳树上（2图2-1）。

两帧画左面的一帧，特意强调了太阳鸟向月亮树飞去——古人曾有"日食则射太阴，月食则射太阳"的风俗，太阳鸟到了月亮树的方向而射之，那显然是让读者会意：那是月亮树。

值得注意的是，太阳树、月亮树的枝干结构颇像四川三星堆出土的商代太阳树，只是这些树上的花更像一些发光体，也许是在模拟太阳和月亮吧。

衣箱上绘画太阳树、月亮树，寓意衣箱中的衣服是给太阳之子穿着的。我们注意到曾侯乙的"乙"是一旬十日第二日的日名——周贵族不用这种日名，这说明周贵族不以太阳之子自居，更说明曾侯乙是太阳崇拜之民族的子孙，和商王族出自一个族系——帝喾重黎氏祝融氏。

山东微山县两城镇出土的谐调阴阳图，似可说明"二树木"的问题（2图2-2）：画面上的神树虽然相并连理，但还能清楚地看得出它们是太阳树、月亮树，因为它有一些图形修饰手法，可以让我们据以找出它设计者的本意来。

画上的鸟应该借代太阳——太阳是十只鸟；上面有十二只鸟，有两只鸟对称

地倒仰在画面外端两角，与十只鸟无行为上的联系，那可能是用来象征天的。

画上的猴子应该借代月亮——月亮主水，猴子是水神；猴子十三只，暗及十二个月和闰月。

两个张弓仰射的人是在射猴、射鸟，他们是映衬——通过这种映衬则知是太阳树、月亮树，因为连理相并而非同根的树，是当时人们认识中的"二树木"。

马代表阴，古人将马视为龙；东方苍龙七宿之房星可以代表整个苍龙星宿，房星形象是马。羊谐音为"阳"而代表阳。

猴子占据了日月树，是阴盛阳衰的局势，是月蚀太阳的局势。羊旁的射官这时需射猴子抑阴助阳。然而马旁的射官也张弓搭箭，欲射阳鸟。显然这张图的内涵在说，谐调阴阳的官员随时在太阳树和月亮树下准备着，为天下安定效力。这证明"二树木"乃日月树。

2 图2-3这张画像石虽然以羊（阳）象征着昼，以马（苍龙星宿毕现）象征着（夜），从而婉言昼夜吉祥，但是此画产生在十二生肖排序完成的两汉之间。今十二生肖排序曰午马未羊，马七（阳）羊八（阴）。可是这里却是马阴羊阳！俗云："马无夜草不肥"，马挂饲料兜在马厩横木上，婉言夜饲——这证实山东微山县日月二树画像石乃"二树木"（2 图2-3）。

洛阳新安出土的西汉中晚期壁画之太阳树和月亮树（2 图2-4），那上边太阳、月亮分别抱在伏羲、女娲的尾巴上，可以说明汉代人还知道他们一起生了日月。（伏羲女娲生着人身、凤翅、龙躯，反映了他们彼此之间主图腾为龙和凤，他们是一切龙凤传人的祖先——这也是古代将龙凤与人异质同构的基础。伏羲、女娲的龙躯作鱼的尾巴，说明在古人的认识中，鱼属于龙类）——请注意月亮当中有桂树，这在西汉《淮南子》上有简略的记载，汉画上也有反映，但此图太阳里有太阳树，月亮里有月亮树：太阳树、月亮树分别生长在太阳和月亮里，就是太阳、月亮分别住在太阳树和月亮树中的另一种表述方法，因此这张壁画反映的不是太阳月亮里的树种，而是作为太阳月亮之鸟分别有栖息的树。

安徽淮北市梧桐村出土画像石上的太阳树和月亮树值得注意：此图有人仰弓射凤者为太阳树。树上有一只凤鸟、六只小鸟并两只向树而飞的大鸟，共九只鸟——九为阳数；另有牛一只拴在树上，在《易经·说卦传》里说牛属坤、坤属土属阴而牛为阴兽，拴它太阳树上以示阳中有阴。左边的塔形松为月亮树——双数为阴，所以树上、树旁共四只鸟；狗为阳兽，将狗拴在月亮树上以示阴中有阳（2 图2-5）。

学者们一般认为《山海经》中的大荒四经有商代人的表现。或者这就是太阳树的本树多是柏树的缘故，如果就是如此，那么社树"殷人以柏"本是实录。

第二节附图及释文：

1-1

2 图 1-1·安徽凌家滩文化遗址出土的雕刻有方向纹饰的玉版（见《文物》1984 年 4 月）

2-1

2 图 2-1·曾侯乙墓出土的射天鸟图（左图左树上为月亮兔，右图右树上是月亮兔）

2-2

2 图 2-2·山东微山县两城出土的日月二树画像石

2-3

2 图 2-3·汉画像石日（羊）夜（马）吉祥

2-4

2 图 2-4·洛阳新安出土的西汉中晚期壁画之太阳树和月亮树

2-5

2 图 2-5·安徽淮北市梧桐村出土画像石
上的太阳树和月亮树

第三节　绳索形状的太阳树

古代图像反映的太阳树有许多种。

有贤者说：考古学的问题永远是开放的，解释没有终结。甚是。为此我有胆放野，也说神树，先说四川三星堆 2 号坑出土那种形状如绳索缠绕扭结的神树（3 图 1-1），因为它关系到了远古的绳索崇拜。

在这绳索体神棵树上还残留着两只人头鸟躯的神物，它们当然是太阳鸟（3 图 1-1 右图），三星堆主人的族源出自少昊氏、大昊氏，或称两昊。大昊伏羲与女娲兄妹又夫妻，他们以可换位为雌雄二龙、一头双身龙、两头一身龙。文献反映：伏羲发明以了两股"经子"编结为特征的绳索，并且绳索与龙图腾换位，那么三星堆"若木"神树上边躯体如绳索的龙，就可能以两股"经子（多根纵纤维拧成的绳股）"寓意阴阳两性、雄雌二体、伏羲女娲。若准此，那么三星堆与"若木"同坑出土树干如绳索的两棵同根树，也应寓意阴阳两性、雄雌二体、伏羲女娲的太阳树。既然伏羲女娲生了十个作为太阳的儿子，那么每个太阳至

少都是两头一身龙；所以这神树上的人头鸟躯神物，都戴着模拟两个龙蛇躯体的冠子——三星堆出土的祝融日头面具，就是它们的神貌（3图1-2），而人头鸟躯的形象，只因为模拟现实巫祝的形象，才戴了模拟两个龙蛇躯体的冠子（3图1-3。图1-4是想象中人头鸟躯祝融像）。

有太阳鸟的树当然是神树、太阳树。我们在论说这棵树的时候首先要弄明白以下几点：

一、到了商代，太阳树的多个名字、品种，只能是以往多个民族、集团、地区等自己对此认识的反映；

二、命名这些太阳树的民族、集团、地区等，都认为太阳是鸟、太阳居于太阳树，因此他们有可能有相同的信仰、族源；

三、信仰、族源相同而又将太阳树奉为神树的人，曾有将太阳树叠合于想象、传说中的社树之过去；

四、"日月夋（帝俊、帝喾、帝舜、伏羲）生"，将太阳树视为传说中社树的民族、集团、地区等，都曾以中国东方沿海为祖地，不仅认为月亮太阳同是生于东方，还会认为太阳月亮与自己同祖同根，等等；

五、敬奉"日月夋生"的民族、集团、地区等，曾认为月亮也是鸟，也居于一种树上（这些认识很可能随着母系社会的消亡、月亮生于西方的认识出现而淡出历史记忆）……

上面的例子我们将在下面的一组文章里陆续说明。

文献记载太阳鸟所栖的树有扶桑、若木等等，现略及于下：

《山海经·大荒北经》："大荒之中，有衡石山、九阴山、灰野之山，山上有赤树，青叶赤华，名曰若木。"

《淮南子·坠形训》："若木在建木西，末有十日，其华照下地。"

《海外东经》："汤谷上有扶桑，十日所浴，在黑齿北，居水中。有大木，九日居下枝，一日居上枝。"

《大荒东经》："大荒之中，有山名曰孽摇頵羝，上有扶木，柱三百里……汤谷上有扶木，一日方至，一日方出，皆载于乌。"

《文选·思玄赋》李善注引《十洲记》："扶桑叶似桑树，长数千丈，大二千围，两两同根生，更相依倚，是以名之扶桑。"

上面文献的最后一条，其"两两同根生，更相依倚"，虽然与三星堆枝干缠绕的神树有些相近，但仍含糊。下边我们援引与这棵树相关的《海内南经》一段文字，以为对照：

"窫窳龙首，居弱水中，在狌狌知人名之西，其状如龙首，食人。有木，其状如牛，引之有皮。若缨、黄蛇。其叶如罗，其实如栾，其木若蓲，其名曰建木。"

经文所说的"建木"，据《淮南子·坠形训》说，它处在"都广"，是"众帝所自上下"的树，它不仅"日中无景，呼而无响"。它还有如此的特征："引之有皮。若缨、黄蛇"。对于这特征，郭璞注谓：

"言牵之皮剥，如人冠缨及黄蛇状也。"

此注令人不太明白。大约郭璞为它作注时，并没见过三星堆出土的这类神树的图像。其实这里的"缨"，不当系冠帽的带子讲，其用作名词，应为绳索的意思。《汉书·终军传》有"请缨"一词，"缨"指绳子。可见"建木"的树皮可以牵引剥扯下来，从而又见它的枝干不仅像绳子，还像黄蛇一样互相缠绕着——此处"黄"应该是用其本义：今说山东沿海土话说虾蟹生殖特征曰"有黄"、说泄精曰"沘黄"、不宜触及的男女之情曰"黄色"等等，蛇交配互相缠绕的形状也像太阳树的枝干。三星堆枝干缠绕状的神树，正是"建木"枝干的这种样子。

经文所说的"建木"还有一个特征，是"其木若蓲"。即建木的样子好像"蓲"。据高亨、董治安的《古字通假会典·侯部》"区字声系"中有"蓲与敷"条，《鱼部》"甫字声系"里有"敷与扶"条，因知这"蓲"字即是"扶"音，亦即"汤谷"中的"扶木""扶桑"之谓。这也就意味着，"建木"和"扶木"在外观上相似。因此，我们眼前三星堆的这棵神树，便有了如蛇缠绕一起的树干。

其实，扶木、扶桑树干如蛇，在三星堆2号坑出土的另一棵神树上能得到印证：树上栖息着九只太阳神鸟，有条龙正由树上走到地下——龙的躯体缠绕如绳索（3图1-5），这种缠绕之状，恰恰可以从另一方面证实扶木、扶桑树干缠绕之状，是在取像龙蛇（古龙、蛇不分），亦即"若缨、黄蛇"之谓！更巧的是《海内经》有"若木……有赤蛇在木上"的记述，正与此相合！因此有可能"若木"、扶木、扶桑的名字，就是多个自认同源民族、集团，在不同地区里，对同一棵太阳树不同树种命名的反映。

传说中扶木、若木的具体位置，说不太清楚。或有人根据三星堆出土的神树，和蒙文通对《山海经》一书的研究成果，认为扶木、若木的在地，是三星堆文化所属居民集聚的位置，在今天的四川。我认为，《山海经》成书适逢中原文字文明与蜀地文明对接之时，蜀地基本尚保留着文字文明前的图像文明状态，而这时的蜀文明，正是中华民族文明的重要渊薮之地——大汶口文化、龙山文化原居民在迁移地继续发展的结果，大汶口文化、龙山文化发生地的一些地名，在心理依赖下必须再现移地，又加之文字文明于记载的，恰是自身已经淡弱逝远了的图像文明，故而难免出现似是而非、迷离难定的若干地名。

说起大汶口文化、龙山文化，我们又想起了上引鲁迅辑校本《玄中记》的这段文字：

"蓬莱之东，岱舆之间，有扶桑之树，树高万丈。树巅常有天鸡，为巢于上。每夜之子时则天鸡鸣，而日中阳鸟应之。阳鸟鸣，则天下之鸡皆鸣。"

三星堆遗址出土的青铜雄鸡，让人觉得它那时的主人生活在上引传说的语境里（3图2-1）。东方这棵太阳树居住着神荼郁垒执苇编绳索捆鬼的故事，也和绳索躯干的龙、太阳树有内在的联系。

天鸡鸣则天下鸡皆鸣的传说，在此处已经和扶桑及太阳神鸟联系在了一起，

按鸡在中国驯养的时代看，它可能不是这类神话的原态，但有一点十分清楚，即传说里有可与现代地名明确对应的地方：它在"蓬莱之东，岱舆之间"。

"蓬莱""岱舆"虽为神话仙山的名字，但它们的位置据《列子·汤问》说，却在渤海之东。这"渤海"即今辽东半岛和山东半岛南北对抱中频现海市蜃楼的海，或可以说这里的海洋，就是《大荒东经》所谓的"东海之外大壑，少昊之国"的属域。如果我们把少昊文化归之于北辛文化，如果我们以北辛文化的主要发生地山东半岛为坐标，那么，《海外南经》之"东南海之外，甘水之间，有羲和之国，有女子羲和，方浴日于甘渊"的"甘水""甘渊"，便是"少昊之国"中的地名。《大荒东经》："少昊之国……有甘山者，甘水出焉，生甘渊。"

大汶口文化来自北辛文化。《国语》将伏羲氏归于少昊氏和颛顼氏。今天学者们将伏羲女娲归诸大汶口文化——但就上引文"甘渊"的地名，我们可以说中国人的老母亲女娲，她在少昊氏和大昊氏两个民族集团中，都是"半边天"。

文字文献说少昊氏一族以鸟为图腾，如上引《玄中记》的天鸡、阳鸟，便是其图腾高端之物。其实少昊氏与其下承的大昊氏，都是以鸟（凤）、龙（蛇）为主体崇拜的图腾，这是有大量出土的图像文献为证的。

文献上每将少昊、大昊并成为"两昊"，原因可能是它们一支向外开拓发展了，成了一个时段天下的文明之首，被称为之"大昊"，而另一支留在了原生地，继续袭称着"少昊"的名号，并可能也被人混称"大昊"。

文献上将少昊称为金天氏，似乎其远古时代的活动区域就在中国的西方。但少昊氏被称为"白帝"的时代，极有可能和商民族的遗民西迁有关（周公平定少昊氏、大昊氏的后人叛乱后，把参与叛乱的嬴姓人、商族族要飞廉关系紧密的族人，强制从山东迁到甘肃）。

少昊氏出自北辛文化，北辛文化出自后李文化。后李文化出土的器物已有了绳索崇拜的反映，但文献上记录的时代最明晰暂时只到少昊。太阳树的发明人大约是少昊氏吧。少昊氏以绳索垂直找正圭臬，测量到了太阳行走，与时光的变化。于是太阳树是绳索状的。似乎绳索的出现先于太阳、绳索是太阳存在的基础。

第三节附图及释文：

1-1左　　　　1-1右

3 图 1-1·左为三星堆出土的绳索体神树（残）
右为神树上人头鸟躯神（局部）

3 图 1-2·三星堆出土的呈一头两身龙的祝融（日头）青铜面具
3 图 1-3·三星堆出土的带一头两身龙帽子的巫师青铜像

3 图 1-4·想象中三星堆人头鸟身太阳鸟的形象
3 图 1-5·三星堆太阳树上走下来的绳躯龙
3 图 2-1·四川三星堆出土的疑似"天鸡"

第四节　巫觋推动日月行走的工具及古代光明符号

　　郭璞在《山海经》注中提到了古代巫觋在水中洗涤日月，使其光明运行的事。虽然在今天看来荒诞，但古人对此可很认真。

　　孙华在《巴蜀文物杂识》（载《考古》1997 年 5 月）里曾提出：三星堆文化的主人，应与东方的古族有缯氏关系密切。随着考古学的发现和认识，已证明他见识的高明。有缯氏是连接两昊和夏后氏的重要一族。具体地说，三星堆文化的主人，是两昊的后人，或两昊文化的继承人。2001 年 2 月，成都市文物考古研究所在北纬 30°41′、东经 104°成都金沙遗址 I 区"梅苑"地点考古挖掘的成果，又出现了三星堆文化主人是两昊继承人的事实：有大量的"璿玑"玉璧出土。"璿玑"又称"璇玑"，今又有名曰"牙璧"。"牙璧"的牙，指牙璧上按同一方向旋转的较大的齿牙。现在出土的牙璧有二牙璧、三牙璧、四牙璧、五牙璧等。这些牙璧除可独立使用外，还有与有领玉环配套一起的（4

图 1-1）。金沙遗址出土的牙璧，有前者，更多的是后者之残留的有领玉环（4 图 1-2）——将牙璧套在有领玉环上旋转使用。金沙遗址的主人，是三星堆遗址文化的后继。

关于牙璧，栾丰实有一篇十分精到的研究文章，曰《牙璧研究》（载《文物》 2005 年 7 月），他认为"牙璧无疑起源于山东和辽东地区"，它"同向旋转的造型与漩涡有相似之处，而发现牙璧最多的山东东部和辽东半岛之间，至少从大汶口文化早期阶段，就开始了穿越渤海海峡的航海活动"，"所以，牙璧在跨越大海的两个半岛地区出现，应该不是偶然的。"

牙璧产生的时代，时值少昊文化末期即大汶口文化时代的前半部分，从牙璧早期分布的情况看，"东海之外大壑，少昊之国"的范围，至少亦含有今山东烟台地区隔海相望的大连地区。这些牙璧的原形，极有可能和形成沃焦、尾闾之类的神话传说有关。但，基于殷人与两昊的族系继承关系，对照殷人青铜器上的大量"囧"字文图形，知道"囧"字图形演变自与有领玉环配套一起的牙璧，它应该是光明之源的象征，大概它反映了古人如此想象：太阳或月亮在一定仪式里靠它的旋转，可以增加巡天的动力。金沙遗址出土的牙璧，说明了自少昊时代出现的这种文化，不仅殷人继承着，也被金沙遗址主人所继承着。另外，在金沙遗址中良渚文化之玉琮等玉器的发现，也使我坚信三星堆遗址的主人族源来自东方海岱地区——良渚文化与大汶口文化、石家河文化曾有过交汇的现象，交汇的物证，也在三星堆文化后继者那里存留着。

令人生起想象的是鸟首形牙璧（4 图 1-3）。此物之牙璧、璿玑玉衡的名字为现代考古学家夏鼐命名。《尚书·舜典》载有"璿玑玉衡"。据《说文》云， "璿"是玉的别名；"玑衡者，玑为运转，衡为横箫，运玑使动于下，以衡望之，是王者正天文之器。"也许汉代以前所谓的"璿玑玉衡"就是这种东西，因为它可以放在"好"（玉璧的中间圆孔）缘突起的玉璧上旋转（4 图 1-2），还因为它有可能是模拟鸟翅或鸟首的外齿。

通过对古代图像的比较，我们可以认定太阳月亮，是由鸟驮着由东飞到西的，由此而进一步推测，这也是牙璧当初设计的语境——准此，那原本在天上的日、月、鸟自然成了太阳或月亮的替身，当牙璧人为转动的时候，也意味着太阳、月亮也只好转动了。

河南淮阳至今不绝的人祖伏羲庙庙会必有卖玩具风车的，它的外形颇似牙璧——人祖伏羲即太阳的父亲；也许风车就是牙璧的异化形象；风车随人行走而转，一如太阳之转行。"今古何处尽？千岁随风飘"，古人认为风便是时光可感的踪迹。

四川金沙遗址出土的鞋底状器物（4 图 1-4）疑其为牙璧转动的承载体。难道日、月替身之牙璧在上面转动，在其凸起的领为轴心之外转动，日、月就如人那样行走了吗？后世有以玉石鞋底为兵符的情况，抑或此鞋底状器物象征着征伐，将日、月替身之牙璧放在上面，有替日月征伐之义？

　　不知道新石器时代是不是以单数为阳，双数为阴——阳为太阳，阴为月亮。

　　青岛文物商店收藏的黄玉牙璧（4图1-5；专家鉴定为商代文物，似是商代以前的玉雕），其四个齿的内端作回顾的鸟首，齿中有飞鸟。青岛博物馆藏一件黑玉牙璧，其翅状外缘上凸起的强调，当是模拟鸟冠（4图1-6）。陕西韩城梁带村芮国墓地M28出土的春秋早期偏晚铜质牙璧（4图1-7），它上的纹饰应该是在拟鸟——若准此，牙璧的齿是在拟鸟翅或鸟冠、鸟喙等。

　　特别请注意，四川成都金沙遗址出土的类似有领玉璧形青铜器（5图1-8；左为线图），它可谓太阳行进之促动器：其柄可以利于巫觋手持，将牙璧套在它凸起的领上，以领为轴心，会更有利于牙璧在其上的转动。它上面有三只太阳鸟，与同遗址出土象征太阳之金箔上镂空的太阳鸟形状相似（4图2-6）——它是牙璧象征太阳鸟或月亮鸟的有力证明。

　　文献与图像比较得知：爵是雀的记音字，首见于二里头文化的青铜爵，变化自大汶口文化的鸟鬶——商代的斝是爵的变形；因此，斝可视为抽象的凤鸟、太阳鸟，它身上的"囧"自然应该与它的抽象基础相谐调。商代多见的"囧"字纹，当是牙璧的图形化。湖北盘龙城出土商代二里岗期王族彝器上的"囧"字纹（4图2-1）是这种看法的说明。

　　继续说明：1977年北京平谷县出土商代早期王族彝器上的鸟首鱼尾纹及"囧"字纹盘（4图2-2右为局部）：盘上鸟首鱼尾神物可谓玄鸟——鱼尾借代龙，商代的玄鸟乃"阴中有阳、阳中有阴"的凤鸟。"囧"字纹布置在象征天的圆心之中，可谓日、月之象征。

　　再继续说明：江西新干大洋洲出土的商代晚期带"囧"字纹之假腹豆（4图2-3；右为局部）：假腹豆"囧"字纹的内二层外缘，分明是夸张变形的四只逆时针方向排列的鸟头。似乎可以说牙璧、"囧"字纹的设计语境均和太阳、月亮为鸟的图腾崇拜有关；后来将凤和凰分别称其雌雄的来历，就应该和象征太阳、月亮的鸟有关。

　　又继续说明：湖北荆州院墙湾一号楚墓出土：中间饰"囧"字纹的古代玉具剑剑首（4图2-4；中为线图，左为剑柄上安的装剑首）。剑首，剑柄上的装饰，是身份的一种标志。亦称剑镡、剑口、剑环、剑珥。如果剑首的外圆象征天，那么饰以"囧"字纹的内圆将象征日、月。《左传·成公十六年》载晋国与楚国战争，晋吕锜梦见射中了月亮，问占卜师这是什么预兆，占卜师回答：天子为太阳，诸侯为月亮，你将会射中楚侯。这说明"囧"字纹的使用人位置为诸侯的话，它是月亮的象征（据荆州博物馆《湖北荆州院墙湾一号楚墓》——见《文物》2008年4月——分析，此墓主人为战国中期楚王族之人）。

　　四川广汉三星堆2号坑出土的青铜"神坛"上面神巫的服饰"囧"字纹图案也是不错的说明（4图2-5）："神坛"中部诸人物腿上纹着眼睛纹——这纹饰在安阳殷墟出土的人物服饰上出现过，也在其出土的龙躯上见到过，这是两昊族系的一种徽志；它们背上、围裙上有"囧"字纹——它在商王族许多青铜

彝器的纹饰里出现过：如在女娲多图腾崇拜里较常见的龟鳖、兔子、猪之类身上出现等等，它是光明象征。

考古专家们根据四川金沙遗址出土的金箔镂空之太阳与太阳鸟（4 图 2-6），断定四川金沙遗址出土青铜立人的头上戴着的是拟太阳的帽子（4 图 2-7）。显然，这位铜人的身份，至少是太阳子孙之辈。

这位青铜立人可能站立在象征神树的树干上，树或是"二树"的象征物。若果然如此，那么它在准备着为太阳尽心服侍——它当然是以侍奉太阳为职业的人。

如果如此推测可准，那么这位以侍奉太阳为职业的人，应当手持让太阳的行为更加适合自己所代表族群心意之物件。这物件不是驱赶太阳的，更不是捕捉太阳的，应当是让太阳光洁明亮的东西——考虑四川成都一带多雨少晴而有"蜀犬吠日"的气候，对照三星堆 2 号坑出土的青铜"神坛"中部人物手持的树枝，那应该是为太阳掸尘拂灰的一种树枝。

还值得注意的是，金沙遗址出土的太阳与太阳鸟金片，那上面的太阳鸟已经不再是三星堆神树上通常的鸷鸟，而是长颈、长腿的涉禽——这一转变意味着什么呢？难道这和商代灭亡后，周代厌恶以鸱鸮为代表之鸷鸟系统的凤鸟有关？商代灭亡之后，"天命玄鸟，降而生商"的玄鸟遭到了唾弃，乃至于玄鸟的本鸟猫头鹰从此变成了民风民俗当中至今仍然的恶鸟。

我认为三星堆文化是商王族太阳及火崇拜的维护点。它的灭亡是商王族政权灭亡的必然，因为太阳和火正是商王族信仰凝聚的基础；周族迷信压胜巫术，摧毁商王族太阳及火崇拜的维护点，是重要的政治措施。三星堆的遗民在周族捣毁三星堆文化结晶之后，也许趁周族大意之际，又组织起来了金沙遗址的文化现象；金沙遗址出土的太阳十二条代表十二个月之旋转的光足，已削弱了商民族国徽之日头巡天的宣传意义，而将商民族玄鸟本鸟猫头鹰形象变成秃毛的涉禽形象，也是一种顺从周族的表示——将"蜀犬吠日"的太阳现于天际之物候现象改善，自然也有投合"普天之下莫非王土"的意思。看三星堆文化的表现，他们领导人员的智慧至少不次于周武王、周公旦。当然，"蜀犬吠日"也是商王族希望改善蜀地物候的治理之策，毕竟让商王族太阳的化身光被蜀地，也是商族的巫术之用心。希望我的这个判断得到深入的证实。

这里不妨探究一下金沙遗址这个太阳图形的来历：

太阳和月亮在古人看来都是旋转的，于是诗文当中日车、月车、日轮、月轮的形容常常出现。商代图像中频频出现的"囧"字纹可谓日轮月轮的抽象，而三星堆出土的这个日轮则为"囧"字的具象——如果我们将构成这日轮外环沿光足的一侧除去一段，就形成了一个立体的"囧"字纹（4 图 2-8）。

我们说太阳经天像车轮转动，但史前太阳图形的创造，却不一定是车轮辚辚的启发。据说夏朝的奚仲模仿"转蓬"而发明了车轮和车。"转蓬"即一种轮生枝叶的蓬草，这草秋天经风一吹离开土地，随风迅速滚动前进。现在仍存在的年度的淮阳人祖伏羲庙会，常见售卖的儿童玩具纸叠风车，正面看倒很像

史前的太阳图形。人祖伏羲姓风，难道风吹风车（生皮革制）转动让人想到了太阳的图形？难道风和太阳一样都让远古的人想到了时光流逝？不过和女娲生了太阳、月亮的大昊伏羲氏，其地位却容易令人产生他能驱使太阳行走的联想。

这因为"东海之大壑"不仅是东方民族少昊的居地，不仅是传说中日月升起的地方，还因为其后代是传说中生了太阳、月亮大昊帝俊，而大昊之部有专职日月巡天事务的人。另外，将"囧"字纹饰于青铜器的商王族，就是大昊帝俊的后代。

四川广汉三星堆遗址出土的太阳树上有这"囧"字图形，那是承自商文化而又另具自我个性的纹饰，它虽然不直接代表太阳，却明显属于太阳。三星堆文化的组成民族应当有少昊、大昊。

四川金沙遗址的原居民是三星堆文化的承续人，其太阳图形上同向旋转的镂空，一望而知是"囧"字纹的衍变，它顺轴旋转的特点，是大汶口文化创造而就的。

虽然"牙璧"在大汶口文化之后的流变中，其外观特点前后已经有所差异，但其内容却是一样的。

第四节附图及释文：

4 图1-1·四川成都金沙遗址I区"梅苑"出土的牙璧
4 图1-2·四川成都金沙遗址I区"梅苑"出土的牙璧
4 图1-3·鸟首形牙璧——璿玑玉衡

4 图1-4·四川金沙遗址出土的鞋底状器物
4 图1-5·青岛文物商店收藏的黄玉牙璧
4 图1-6·青岛博物馆藏史前的牙璧

4 图 1-7·陕西韩城梁带村芮国墓地 M28 出土的春秋早期偏晚铜质牙璧
牙璧上的纹饰应该是在拟鸟

4 图 1-8·四川成都金沙遗址出土：象征太阳促进器的类有领璧形青铜器（左为线图）
其柄可以利于巫觋手持，牙璧套在它的领上更有利于转动

4 图 2-1·湖北盘龙城出土商代二里岗期王族彝器上的"囧"字纹
4 图 2-2·11977 年北京平谷县出土商代早期王族彝器上的鸟首鱼尾纹及"囧"字纹盘
（右为局部）

2-3

4 图 2-3·江西新干大洋洲出土的商
代晚期带"囧"字纹之假腹豆
（右为局部）

4 图 2-4·湖北荆州院墙湾一号楚墓出土：中间饰"囧"字纹的古代玉具剑剑首（中为线图，
左为剑柄上安的装剑首）

4 图 2-5 · 四川广汉三星堆 2 号坑出土的青铜"神坛"——上面的神巫似乎手执清洁太阳的拭拂装置

4 图 2-6 · 四川金沙遗址出土施法太阳的青铜神巫——他似乎手持让太阳更加明亮的拭拂装置

4 图 2-7 · 四川金沙遗址出土的太阳与太阳鸟金片——象征四季的太阳鸟已为涉禽

4 图 2-8 · 三星堆 2 号坑出土的青铜太阳

第五节　　中国官员帽徽的祖源

佛陀座背之佛焰可能也来自礼拜太阳的圭

　　山东日照莒县出土的圭、四川广汉三星堆出土的璋是本文的考察起点，因为它们的特征有承前启后作用。

　　四川广汉三星堆出土了一件石边璋，它青灰色，石质，顶端一边呈锐角，一边呈钝角，上宽下窄，射部与柄部两面各刻两组图形。每一组包括五幅图形：

　　第一幅刻了两个或三个身材、姿势、衣着相同的人物，头戴平顶冠，冠上刺两行小点，细眉大眼，外眼角上吊，使双眼几乎竖起，大而薄的嘴，嘴角下勾，双耳顶端高翘，似乎人工修形成鸟头状或鸟翅形，耳朵下端挂着似乎为螺形的耳饰，长颈，双手一作半握拳状，一作抱半握拳状，衣至膝，两小腿似戴着脚镯，

两脚向外撇成一字，大趾上翘。

第二幅刻了两座山，山上有一圆圈，似代表太阳，圆圈两侧分别刻有八字形的云气纹，云下是一座小山，山的中部也有一圆圈，圈下边有一座台丘；两座大山旁各有只大手，作半握拳状，拇指摁着大山的山腰，在两山之间，刻有一个似乎象征四方之中的符号。

第三幅由勾连云雷纹构成。

第四幅刻划三个相同的人物，也是上吊近竖的大眼，嘴角下勾的大嘴，双手于胸前，一手抱另一手半握，生着似修过形的耳朵，但与第二幅不同的是，这些人都戴着五峰山形的帽子，帽子上有十三至十六个点，两耳挂两两相连的圆形耳环，双腿似跪似蹲，衣长到膝。

第五幅有两座山，山的内部构形与第二幅相同。不同的是两山外侧各立有一枚牙璋，两山中间空处被一个山顶横出的钩子占满。

这枚边璋长43.1CM、上宽8.8CM、下宽6.8CM、柄长11.3CM、通长54.4CM（5图1-1。以上撰写，大部分参照了《四川广汉三星堆遗址二号祭祀坑发掘简报》——载《文物》1989年3月）。

这边璋的图形让人想到了《山海经》中《南山经》和《海内经》里的一些关于少昊、大昊的记载。我认为图形里的这些人应是大昊、少昊或与其关系密切的后人，原因是他们的耳饰符合史前东方沿海民族珥蛇的传说和出土的其珥蛇之图像；他们当中有人似跪似蹲的状态，符合史前沿海民族蹲踞的传说和出土的他们蹲踞之图像……虽然这边璋图像中人物的耳饰，可能是传说中珥蛇的一种替代，虽然这边璋图像中人们似跪似蹲的姿势，也许就是蹲踞的一种正面刻划，但终不如第五幅山旁竖立的那两枚牙璋图形让人振奋，这因为有现代考古学的成果，作为与它比较的依据。

众所皆知，语言存留的形式是文字书写，也应知道语言的另一种存留形式是造型。我们既然能将过去的文字书写当作文献，也应该将图像造型当作文献。那么在出土的古代艺术品中，圭和璋的图像造型，存留了些什么内容的语言？且听下面的推说。

所谓圭，它大体上是一种石质的长条状物，长条的顶端，上削为三角形。所谓璋，较代表性的是牙璋和边璋，牙璋形状如圭，但上端分歧，歧点向下，居中交角，边璋形状也如圭，好似从圭中心分开为二，取其中之一的样式（5图1-2）。圭璋的原始造型依据了什么？且看圭璋的用途。

圭在古代的用途，一般认为是：

帝王用它以祭拜太阳（《周礼·春官·典瑞》）；

天子分封用其为诸侯身份的凭证（《说文》）；

邦君、领主聘问邻国，给使节以代表自己的物件（《论语·乡党》包咸注）；

祭祀丧葬时以它为通神的礼器（《史记·鲁周公世家》裴骃集解引孔安国曰）等。

璋在古代的用途，一般认为是：

贵族给自己继承人象征未来管理工作的耍物（《诗经·小雅·斯干》）；

天子祭祀南方天地的礼器（《周礼·春官·大宗伯》）；

天子巡视，宗祝等官员拿着走在前边导引马车的仪物（《周礼·考工记·玉人》）；

诸侯聘娶的信贽、用兵治军的凭证（《周礼·考工记·玉人》）等。

作为璋中的边璋，据《考工记·玉人》注，似乎专为祭祀小山川所用。

仅从这些通常的认识来看，圭与璋的重要用途基本相似：一，它们是通神之物；二，它们是邦君领主身份的象征——所以，文献中它们常常连称不别。

可以肯定地说，圭璋既然能够通神并代表邦君领主本人，那它们所通的神，应是邦君领主的祖先神，而用它们通神的人，终将也会成为自己后人要通的神。通神就是崇拜神。所以圭璋就是被崇拜之祖先神在此的象征。崇拜，随人类文明发展而变化。如果我们把崇拜上溯到祖先和图腾神灵位置互换或图像上彼此可以异质同构的时代，也许就找到了圭璋造型的起初内容。要知道，语言的产生有语言的环境，离开语境的语言，极易言不达意。（"文革"时期，许多坏人就是把离开语境的语言，当成置人死地以获利之法宝的）。艺术造形也有造形的环境，不搞清楚这环境，岂可释其语言？

使用"大圭""镇圭"来祭祀太阳，是《周礼·春官·典瑞》所记周人用圭的内容之一。然而周人眼中的太阳，应当不是由名叫"踆乌"的禽鸟轮番驮着，因为"踆乌"的本鸟就是周人恨之入骨的鸱鸮，但却是殷人崇奉的图腾。《礼记·郊特牲》："魂气归于天，形魄归于地，故祭求诸阴阳之义也。殷人先求诸阳，周人先求诸阴。"这已十分明确地指出殷人、周人的信仰不同。《易经》伏羲八卦和文王八卦不同的卦位也说明了这种信仰的不同：以伏羲为祖先的殷人将火为阳将水为阴，而周人却视火为阴、水为阳。所以周人绝不会把"踆乌"当成火之精、阳之鸟。周人认定的圭璋用途虽然仍是祭日，却会摒弃了礼敬太阳鸟"踆乌"，如果周人的圭璋的确摒弃了殷人礼敬的太阳鸟，正说明圭璋的原始意义和太阳鸟分不开来。

虽然，目前出土商代及商代以前的璋多见而圭少见，我们不敢断言周人所谓的圭是不是璋的混称，但可以这样认为：璋，亦即牙璋，在商代重要的用途应该也是祭日的。这除了文献上记载踆乌就是太阳以外，四川三星堆出土的鸟栖牙璋玉雕也可以作为间接的证明——如果我们理解鸟栖牙璋玉雕述说的是太阳鸟栖息在太阳树或太阳山之间，其本身即可以象征被祭祀的太阳。

殷人的远祖帝俊大昊伏羲氏，就是帝喾，作为一个民族集团的代表，一直绵延到古史中名声赫赫的圣王帝舜时代。这帝舜是少典的后人，今天的学者们业已指出：少典乃是少昊之名的另一种记音。关于少昊氏和大昊氏的图腾，《左传·昭公十七年》记载郯子的话说，少昊崇拜鸟（凤），大昊崇拜龙（蛇）。此说显然并不周全。我们对照出土的图像文献和传世的文字文献可以肯定地说，少昊与大昊的关系不仅十分亲密，而且还都是将凤龙当作主体图腾来崇拜的民族（详见拙作《豢龙与养蛊》，载《科技与艺术》2003 年第 10 期）。少昊、大昊，也被后

人称为"两昊"。这两昊的图腾天上有鸟，地上有蛇，但其后人在追述先人的历史时，把凤崇拜笼统地加给了少昊，把龙崇拜笼统地加给了大昊。如此区分倒也说明了一个重要问题：大昊氏与少昊氏也许在聚居地域上彼此有了区分：留在中国东部沿海地区的为少昊，历泰山南麓向西耕垦发展的成为大昊。虽然如此，大昊并没因此而放弃了鸟图腾的崇拜，殷人在《诗经·商颂·玄鸟》中述说的"天命玄鸟，降而生商"，就是证明；虽然如此，少昊并没有因此而放弃了龙图腾的崇拜，我认为，1996年山东莒县店子集西大庄西周墓出土马车上的族徽便是证明：它是龙、凤合体（5图2-1），饰在车辕的最前端，一如今天"奔驰""宝马"的标志那样撼人神魄。这族徽的主人莒国国君，是少昊正宗的后代。

神话传说，帝俊生的十个"踆乌"一个值班一天，晨出暮归，它们出自东方的山，到了西方的山后再返回来——这个传说应该出自殷人，因为帝俊是殷人的祖先。帝俊生的儿子既为名叫"踆乌"的太阳之精，那么帝俊也该是一只超级"踆乌"，一只被其后人视为图腾的超级祖先太阳神鸟。

帝俊亦即帝喾，帝喾出自颛顼氏，颛顼氏出自少昊氏，少昊氏既然以禽鸟为主图腾，那么其民族也应该有禽鸟驮太阳东升西归的传说，只不过是这种传说明显地被大昊氏继承了，又让殷人继承了而已。如果少昊氏的确曾有禽鸟驮日巡天的传说，少昊氏驮日之鸟的鸟种不一定和殷人的"踆乌"相同。所以我认为三星堆2号坑出土神树上的那种鸟（5图2-2），也许就是少昊氏的某种太阳鸟，它不是商王族的玄鸟，更像石家河文化的凤鸟——"C"形凤鸟（5图2-3）。

不管什么品种的太阳鸟，它们都栖息在神树上，不管什么样的神树，它们都生长在山上。如果将太阳鸟形之于金石质量的图像加以卓有成效地表达，就是太阳鸟在山中，或太阳鸟在太阳树的树杈中。

我认为牙璋的最初拟形应是太阳鸟栖息之山的一隅，或太阳树的一枝。太阳鸟是少昊氏、大昊氏祖神的化身。牙璋就是祖神神灵的驻地。

其实作为祭祀祖先神灵以为媒介的牙璋，也是神灵与其子孙交通的媒介，如果两昊的子孙祭祀祖先，祭祀牙璋就相当于祭祀祖先。

石家河文化多见圭的应用。也许圭的应用早于牙璋、在先民心中的位置高于牙璋，也许后来出于周人的特别安排，圭的用途比牙璋高出了一等，于是牙璋就成了贵族给自己继承人象征未来管理工作的要物，圭就高居帝王用以祭拜太阳的礼器。

我们现在还能看到了图腾依附在圭璋上的两种图像：

一件是四川广汉三星堆一号祭祀坑出土的商代玉璋，璋的歧头之中，有一只鸟（5图3-1）；

一件是山东莒县西大庄出土的西周时的铜圭，圭两侧接近底部之处，有两只向外探身的鸟（5图3-2左），这鸟生着涉禽类的脖子：少昊氏初期的图腾鸟应该是水禽，山东烟台博物馆藏品、长岛出土的北辛文化凫形鬶就是说明（山东淄博博物馆藏有战国时期象征太阳的陶塑凫形太阳鸟（5图3-2右），虽然

它是东周时代的陶塑，但它却是驮着太阳的鳧鸭形状，驮着光芒四射之太阳的鸭鳧！恐怕这就是中国吉祥图案"丹凤朝阳"的祖图：既然鸭鳧就是"朝阳"的太阳鸟，那么中华民族第一代凤鸟当是鸭鳧。这是说少昊氏立族的时代"凤鸟适至"，可能就是这么一只鸭子）。

前者有人称它玉戈，虽然戈的叨击作用可能得启迪自鸟喙，但我认为这是作为冠饰或干首的璋；后者有人说它是旗杆之首，这当然不错，但我认为这是圭在铜器普及时代的一种本位位置，只不过变石质为铜质了。

为什么这样说呢？前者，将璋戴在头上为徽志，有日本泉屋博物馆所藏双鸮鼍鼓上的三身神为证（5图3-3）。后者，铜干首的下部有阑——将这阑安插在旗杆顶端开的口中，用绳索通过阑上的起伏进行绑扎，它就不会左右松动了。

璋虽然可以戴在头上，它也有上及铜干首那样的阑。大约石璋的一种使用方法也是插在木杆上的，为了使它插接得牢固，所以许多璋的阑下边加了木柄，在阑中或柄上还要穿孔，似乎只有这样，将其插入木杆顶端开口中，缠绕以绳索，才会难以松脱（5图3-4）。我这样推测的理由，是因为本文开篇说到的三星堆二号坑出土石边璋之第五幅图像里，有璋的这般使用方式的反映：左右两枚牙璋阑下的柄，是一直延伸到山脚下的长条状物，这长条状物应是由璋的阑部向下连接的木杆。

圭和璋都可能是鸟图腾民族通天之山的象征，极有可能鸟图腾崇拜的民族都认为太阳由鸟驮着每天由东到西，然后再由西方返到东方。在这一前提下，圭璋是太阳栖止此处的象征，更也是鸟崇拜之民族在此的象征。

三星堆二号坑石边璋上两枚牙璋的里侧，是两座山，不知它们是不是《山海经·大荒东经》里日出之山的代表，和《大荒西经》里日入之山的代表？而将象征祖先在此之璋的岐头向天，在其阑、柄处接上长杆，插在两座山旁，意在说明自己的祖先就是将太阳由东送到西、由西送到东的太阳神，自己便是既有东方又得西方的太阳神子孙。

安徽尉迟寺，是一处距今4500年-5000年大汶口文化遗址。这里出土了鸟图腾柱的柱端陶塑装置：它塑了一象征山峰的圆锥体，图腾鸟就立在作为山峰顶端的圆锥体尖上（5图3-5）。它是一种在高处安置的饰物，安置它或有昭示图腾在此的意思。日月崇拜的象征物是鸟，图腾鸟站图腾柱上也就意味着太阳就在尉迟寺之处的国山、家山之中——将图腾柱柱端装置的圆锥体化成一个玉圭，这玉圭显然就是太阳所在的国山、家山。

陕西韩城梁带村M27出土的西周铜尊是很有力的说明：铜尊的盖上有四个变形的牙璋和一个圭，牙璋分布在盖的外边，象征着四方，圭立在盖的正中，象征着"四方之中"；鼎盖中间在表示五脊四阿的下面，分明表示八方的折角，所以它和圭璋一起，也在象征"四面八方之中"（5图3-6）。虽然牙璋和圭上没有表现鸟，但它们的上面，却是供太阳鸟按时巡天栖息的地方——上例5图3-1、3-2圭璋上栖息的鸟，正也是栖息于此的太阳鸟。古文献上有天空当

中的太阳鸟巡视四方，从而也有了春夏秋冬四季的区别，就是这个铜尊盖如此设计的语境。大约作于汉代的《易纬乾坤凿度·卷上》引《万形经》文："太阳顺四方之气。古圣曰：烛龙（祝融）……行东……行西……行南……行北……顺太阳实元煖万物。"（清代学者俞正燮指出：这是说太阳行走四方）。上引书又说太阳"形似鸟"，梁带村出土西周铜尊盖上的圭，正是太阳鸟踞天地之中的应有位置。

顺便说一下：5 图 3-6 上的牙璋，更像树、树杈——太阳树树杈。

如果上面的推说合理，那么日本泉屋博物馆所藏双鸮罍鼓之三身神头上的璋，正是太阳神归属戴璋人的象征（5 图 3-3）。果然，"帝俊妻娥皇，生此三身之国"（《大荒南经》），双鸮罍鼓之三身神是帝俊的子孙，是生了十个太阳鸟"竣鸟"之人的后代，他的头上当然少不了戴璋，他头上的璋是太阳鸟栖息之处，更是他与太阳鸟相互依靠的象征。

我认为《易经》之《坤》"含章可贞"、《姤》"包瓜含章"、《丰》"来章，有庆誉"中的"章"就是璋。如此说可准，那么大英博物馆藏玉雕商王族一头双身龙祖神形象的族徽——在其两角中间是牙璋形冠徽，它乃商代还有以牙璋饰冠现象的反映（5 图 3-8）；三星堆出土太阳神祝融青铜面具头上的冠饰必也是牙璋（5 图 3-9）——如果牙璋象征的是太阳来往的山，那么它中间乃太阳鸟的所在。

其实史前以圭璋为冠饰的神灵图像很多，如良渚文化羽冠中饰圭的神像（5 图 3-10）、石家河文化的玉圭饰冠的神像（5 图 3-11）等等。

以圭璋饰在头上，有些像今天将国徽戴在头上的意思，然而它不像国徽饰冠那么普遍，饰它在头，似乎相当于戴了顶皇冠、公卿之冠。

许多学者认为，我们今天看到早期巴人史迹的文字记录，均属于传说，而非史实，故而据此考证巴人的早期历史，本身就存在着荒谬性。我们认为，这样说是忘记了一个基本的事实：即造型也是语言的一种形式，恰如文字是语言书面的形式，造型是语言的图像形式。三星堆出土的许多鸟及与鸟有关的物品造型，都说了一个让它们之所以成为造型的环境：远在周代以前，这里就迁来了以鸟（凤）龙（蛇）为主体崇拜的民族，这民族是两昊的一部，这民族又和其他民族在这里融合了，选出了一个或一组能代表彼此利益的领袖：请看三星堆二号坑出土边璋上的第二幅图形中两山之间的那个图形：那大约是一顶王冠（5 图 4-1），这样说的理由，是它太像大汶口文化遗址出土的一个尊上的图形了（5 图 4-2），这图形是一顶冠子，是一顶表明四方之中就在其身的冠子（见拙作《四方之中，天地之中》，载《美术大鉴》2005 年 4 期）——古代的帝王总认为自己居地是四方的中心，自己是这个中心的唯一。山东莒县大汶口文化"天地之中"图形（5 图 5-1），可谓那个遗址的当时主人自视居住在天地之中，而三星堆出土之5 图 1-1 上人物头戴的五峰山形冠（5 图 5-2），就可能是在"天地之中"这个概念下，自视自己居于天地之中通过服饰的表现。

如果我的推测合理，那么圭璋饰于冠帽上的传统五千多年没有本质上的改变——它在后来汉晋唐时代成了官员冠帽上的"金博山"——它仍然像一个圭，只是有的时候它的上面镶嵌了蝉，这蝉是史前就被崇拜的昆虫，它是太阳虫（5图5-3）。

5图5-3之金博山是今天公务员、军人等制服帽徽的前身。帽徽前身是中国太阳家族供想象中太阳鸟栖脚的山，只是这种金博山之上的太阳象征物在改变着，如按在笠子帽上的有坐在佛焰之下的释迦牟尼佛像。顺便说一说，佛焰应该也来自想象中太阳鸟栖脚的山——圭。

第五节附图及释文：

5图1-1·出土牙璋的分布地

1-1

5图1-2·玉雕牙璋

1-2

5图1-3·三星堆2号坑出土的玉璋

1-3

5图1-4·左为树立的牙璋右为手持的牙璋

1-4

5 图 2-1 · 1996 年山东莒县店子集西大庄西周墓出土莒国国君马车上的族徽

5 图 2-2 · 三星堆太阳树上的凤鸟（太阳鸟）

5 图 2-3 · 石家河文化之凤鸟

5 图 3-1 · 三星堆出土之太阳鸟停留在象征太阳家山的圭璋（右为左的两面线图）

5 图 3-2 · 左为少昊之后莒国的栖息双鸟之铜圭璋（山东莒县出土）

右为山东淄博博物馆藏：战国时期象征太阳的陶塑凫形太阳鸟

5 图 3-3 · 日本泉屋博物馆所藏双鸮鼍鼓纹饰之三身神头上的璋

5 图 3 4 · 三星堆出土的牙璋

5 图 3-5 · 安徽蒙城尉迟寺大汶口文化遗址出土两龙呵护太阳鸟陶雕
5 图 3-6 · 陕西韩城梁带村 M27 出土的西周铜尊

5 图 3-7 · 商代玉雕一头双身龙之冠徽上的牙璋（大英博物馆藏玉雕）
5 图 3-8 · 三星堆出土的戴圭璋之神灵青铜浮雕
5 图 3-9 · 良渚文化羽冠中饰圭的神像

5 图 3-10 · 石家河文化以圭饰冠的日月神像
5 图 4-1 · 四川三星堆出土玉璋上的皇式冠

5 图 4-2 · 大汶口文化大口尊上的皇式冠
5 图 5-1 · 大汶口文化大口尊上的天地四方之中图形
5 图 5-2 · 三星堆出土之 5 图 1-1 上人物头戴的五峰山形冠子巫觋
5 图 5-3 · 圭璋饰冠向后发展的形象——汉晋王公冠饰之金博山（大都会博物馆藏）

第六节　寿桃和桃木何以能辟邪

据文献记载：至少在西周以前，人们认为太阳月亮都自东方升起；太阳是十只鸟，一只一只轮流值日，晚上再返回天东太阳树上栖息。图像文献反映：月亮也是鸟，否则它怎样由天东飞向天西呢？既然太阳鸟有太阳树可供栖息，那月亮鸟也应该有月亮树可供栖息，否则它巡天之后回到东方，到哪里栖息呢？

《山海经·大荒南经》有"二树木"的消息：帝俊在"羲和之国"生了十日。"羲和之国"就是帝俊的妻子女娲居住的家山、国山，是一种人工建筑的大土台子。此地有"盖犹之山"——这"盖犹"似乎就是传说的炎帝故乡今连云港市的"赣榆"，"盖犹之山"也就是盖犹家山、国山，"其上有甘柤，枝干皆赤，黄叶，白华，黑实。东又有甘华，枝干皆赤，黄叶。有青马，有赤马，名曰三雅。有视肉"（6图1-1）。其中的甘柤、甘华二树应当是太阳树、月亮树的别名。在秦汉以前的图像中，不乏月亮太阳树的形象，这可以弥补文字文献的难见。

后来的文字文献也能模糊的看到"二树木"的记载。如《文选·思玄赋》李善注引《十洲记》：

"扶桑叶似桑树，长数千丈，大二千围，两两同根生，更相依倚，是以名之扶桑。"

显然，《十洲记》的作者看到了不少的枝干呈连理的太阳树、月亮树图像，只是作者没法很具体地分清这些树木何为太阳树，何为月亮树，只是笼统地述状并冠这些神树名字为"扶桑"而已。

其实中国的"二树木"中的太阳树就有许多名字，如扶桑、扶木、若木等等，这因为太阳崇拜的民族，在认同太阳树并以其为图腾之时，已分布聚居多处，这多处的生态状况，不止让太阳树演化为通天树、通神树乃至于社树，还有了因地适宜的品种、名字。

山东微山县两城出土的太阳树月亮树树画像石，当是汉代人心中的"二树木"（6图1-1）。可能那时的月亮树已开始在很多人记忆当中模糊，所以我们在一些汉画里看到的太阳树、月亮树都有作连理状的。这种模糊在唐人李善《文选·思玄赋》注引《十洲记》里似乎可以得到证实："扶桑叶似桑树，长数千丈，大二千围，两两同根生，更相依倚，是以名之扶桑。"——太阳树早已经是"两两同根生，更相依倚"了，而非与月亮树为两棵树。请注意：此图的"二树木"虽然互相依倚，并不同根。画面上的神树虽然相并连理，但还能清楚地看得出它们是太阳树、月亮树，因为它有一些图形文饰形体的修饰手法，可以让我们据以找出它设计者的本意来。画上的鸟应该借代太阳——太阳是十只鸟；上面有十二只鸟，有两只鸟对称地倒仰在画面外端两角，似乎与十只鸟无行为上的联系，那可能是用来象征天的。

战国时代秦国的瓦当、陕西西安汉代城门遗址出土的瓦当也反映了二树木（6图1-2）：这些小小的瓦当可能蕴藏着战国秦国的特殊文化背景：山分两座，

里面的山五层，与大汶口文化、良渚文化的"四方之中"符号接近（6 图 1-3），其寓意此瓦当所属的屋宇乃天下中心之所在；外面的山九层，那是中央与八极之地的象征，即《国语·郑语》"故王者居九畡之田，收经入以食兆民"之九畡、九垓、九垠等等，在象征中央的山左山右，应该就是太阳树、月亮树。特别请注意：如上图所示，秦人也可能把"二树木"分开了，本来与太阳树都在天东的月亮树移到了西方——如果果然如此，那么月亮可能由西方而不是从东方升起了，也或是别有什么意义，有待发掘。

此证据也不错：美国西雅图博物馆藏汉代铜镜——上通天地之同根如绳索两股经子交缠的神树（6 图 1-4）。

陕西神木大保当东汉末期墓出土的"二树木"——这是墓门左右门扇上的图像，它们是一个内容的重复（6 图 1-5）。在中部的铺首以下，各有两棵树、三只猴子、五或六只鸟，两棵树即"二树木"，猴子、鸟是映衬——猴类之玃父（举父），乃博父亦即夸父的图腾，神话传说中的"夸父逐日"乃阴逐阳而不能为阳的告诫，也见太阳树、月亮树与其民族的关系，而这猴子映衬而出的月亮树；鸟是太阳鸟，其映衬而出的是太阳树。我们知道，猴子出现在汉代以前图像中多以水神的角色，乃因为帝喾、帝俊、大昊伏羲氏、炎帝等民族中治水的领导人，都是猴图腾崇拜者。我们也已知道，伏羲氏、女娲氏是太阳月亮崇拜的创造者，所以多图腾崇拜的猴图腾就自然而然地与太阳树、月亮树发生了联系。我们还应该知道，作为太阳树上的太阳，它一旦升空则黑暗消失，人们长夜难耐的恐惧也为之消失，于是作为太阳树甚至月亮树，都有辟邪的特殊功能，被人们镌刻于墓门。其实门神的内涵，有一些便来自这里。

大概在大汶口文化的核心地带，太阳树、月亮树、通天神树、社树的本树，在一个很长的时段被公认为桃树（6 图 2-1）。

就因为桃树在先民脱离洪荒的蛮野，走向文明之际起到的精神与物质转换的介质作用，它的物质作用至今仍有着超越物质本身的特殊意义，如：

桃木可以辟邪；

桃子吃后可令人延年益寿……

汉代王衡《论衡》[1]载古代传说：东海中有灵山名度朔山，山上有大桃树"屈蟠三千里，其枝间东北曰鬼门，万鬼所出入也"，有兄弟二人神荼，郁垒，"立桃树下"专职对鬼审查，凡凶鬼则执捉之，"苇索"捆绑以喂虎（6 图 2-2）。

晋代郭璞《玄中记》[2]、南朝梁朝任昉《述异记》卷下载：东南有桃都山，山上有大树名曰"桃都"，其枝相去三千里，树上有天鸡，"日初出，照此木，天鸡则鸣，天下鸡皆随之鸣。"

度朔山上的大桃树，也就是桃都山上的"桃都"，这种硕大无朋的桃树，即是太阳树名称的变异，也是通天神树、社树的名称变异，这"天鸡"应是太阳金乌的名称变异。两个有关太阳树神话的他种版本，让我们认识了四川广汉三星堆太阳神树所结的果实，其蓝本就是桃子。这桃子令人想起了"夸父之山"，

北有"桃林"的记载[3]，和后羿死于"桃棒"的故事[4]。

桃树本是一种太阳树。《山海经》载夸父逐日，"入日"，最后渴死，"弃其杖，化为邓林"[5]——这"邓林"，毕沅注为"桃林"。夸父和蚩尤、两昊（少昊、大昊），是在炎黄争帝战争中战败被"杀"的部族，他们是炎帝集团的构成部族。炎黄战争基于炎帝集团内部的争帝之战。夸父逐日的神话，就是夸父争夺炎帝集团共有祖神、图腾代言人权利的折射。夸父死时所弃之"杖"能化成桃树，就应是桃树的枝条所为，它既然能为夸父所执，大概是因其能够代表地位、权利，若真如此，那么它应该是最神圣树木所为的权杖，而最神圣的树木无过太阳树、通天树、社树。

神话中夸父已是"入日"，可以靠近太阳树"入日"的人，一定是与太阳关系至亲至密的人，即崇拜太阳的人，将其转换成现实中的人，就应是奉"天之中"符号（太阳与中心突起一尖的上弧图形）为至圣的大汶口文化先民之后继子孙。

太阳一旦出现，黑夜及黑暗导致的恐惧随之而消，所以作为太阳树的木种，就有了驱避邪恶的功效。《周礼》载古代巫师做法，走在君王前头的"丧祝与桃厉执戈"，以惊恶鬼；《左传》载春秋以前人们要用桃木弓和枣棘箭，以禳除破解凶邪[6]即是证明。民间至今仍有吃桃子连桃子里的虫子同吃能避鬼，甚至这虫子还有治胃病、强身体的功效[7]之说法。虽然这桃中虫有可能是借太阳树上天下地之龙的讹变，但桃树曾经为中华民族信仰里最神圣的太阳树的记忆，却在桃子被蛀的遗憾里得到了提醒。

古代人用桃木刻成或画出神荼、郁垒像。这东西称桃符，用来镇鬼和辟邪。汉代，当皇宫中每年除夕组织打鬼活动后，就要在宫门挂上桃符（6图2-3），后来神荼、郁垒像变化成了名称、时代各异的门神画（6图2-4）。到了五代，蜀主孟昶在桃符上题字，称为题桃符，后来就逐渐发展成了对联。公元1368年除夕，明太祖朱元璋下令让王宫和官员的家门上都写上对联，并化装到有些地方查看，遂而天下开始兴起家家户户除夕挂对联的习俗。

上面引文所及夸父氏是以桃树为太阳树、社树的民族，此民族以一种叫"举父"的猿猴为主图腾，所以我们今天的画家仍然总把猴子和桃子画在一起，其实猴子并不像熊猫必吃竹子般离桃不行，只是远古夸父民族崇拜桃树转作猴子爱桃的民间成见而已。

现在淮阳伏羲庙会上出售的玩具抱桃"泥泥狗"（6图2-5）及民间剪纸猴子偷桃（6图2-6）之类正是上述习俗的最好说明。

淮阳伏羲庙会上出售的"泥泥狗"又叫"人祖猴"——"人祖猴"的概念绝非出在达尔文的进化论之后，而是诞自中国猴图腾盛世的时代。我们从猴图腾的夸父上溯下推，知道夸父出炎帝氏，炎帝姜姓，出自帝俊、帝喾、大昊伏羲氏，而帝俊、帝喾、伏羲氏的名字，甲骨文象形一只类猴的神灵（6图2-7）。伏羲氏是生了太阳的大神，我们在汉代画像砖、画像石中能够看到太阳与九尾

狗的形象，因此我们可以肯定狗是伏羲氏多图腾的一种，而淮阳伏羲庙会上出售的"泥泥狗"，正是对伏羲氏这一图腾的追诉。文献载夸父之图腾名为猴类而有犬相，实乃犬和猴异质同构的神貌之描述。

　　太阳之父（包括太阳之母）一种图腾的相貌是猴子，太阳之父通天的神树、社树是桃树，或者说太阳树是帝俊的一处家园，所以作为可与帝俊互换位置的猴图腾之本体，必然近水楼台先得月，最有吃桃条件。于是猴子与桃子形影不离成了家喻户晓的事情，也成了中国画、中国民间艺术永恒不衰的母题。

　　中国人喜闻乐见的猴子偷桃艺术作品，其本质在于：作为太阳树上果实的桃子，它有着如太阳那样永远不灭的长寿品质，所以至今民间仍称桃子为"寿桃"。英国动物画家斯塔布斯画的猴子，显然是受了中国画猴之传统的影响。虽然他不知道后来的达尔文（1809-1882）"人猿同祖"论，却赋予猴子人一样的神情；虽然他未见得知道"猴子偷桃"寓意向天公偷取长寿，但却能和中国画家那般画猴必及桃子（6 图 2-8）。其实中国画家也不清楚猴子与桃子搭配，隐藏着太阳树曾为桃树、太阳之父帝俊与猴图腾位置可以互换的秘密。

　　于是，太阳永恒不死的光暖，化成了健康长寿乃至万寿无疆的愿望，转移与小小的桃子里去了。太阳天天出现，永远不灭，所以作为太阳树的花朵果实，便有令人肤色美好的"桃花"之喻，令人长生的功效"寿桃"之名，甚至今天所谓的桃色事件、桃色新闻等等，都源归如此。

　　也许我们的先民曾把桃花开放的时候，当作繁衍族群的物候，乃至生命不息的意义就以认识桃树而加深，联系太阳而加剧，其作为社树、通天树、太阳树的可能才存在。

注：

[1] 见《论衡·乱龙》、《订鬼》。

[2] 见《初学记》卷三十。

[3] 见《山海经·中山经·中次六经》。

[4]《淮南子·诠言训》"王子庆忌死于剑，羿死于桃棓"。高诱注："棓，大杖，以桃木为之，以击杀羿，由是以来鬼畏桃也。"

[5] 见《山海经·海外北经》。

[6] 见《周礼·春官·丧祝》郑玄注、《左传·昭公四年》"桃弧棘矢，以除其灾"杜预注。

[7] 见李时珍《本草纲目·虫三·桃蠹虫》。桃子中的虫能治胃病、强身体，是山东沿海的偏方。

第六节附图及释文：

1-1

1-2

6 图 1-1·山东微山县两城出土的日、月二树及青马、赤马画像石
6 图 1-2·左为战国时代秦国的瓦当 右为陕西西安汉代城门遗址出土的瓦当

1-3

1-4

6 图 1-3·左为大汶口文化之四方天地之中图形 右为良渚文化四方天地之中图形
6 图 1-4·美国西雅图博物馆藏汉代铜镜上通天地之同根如绳索的神树（下为铜镜下方局部）

1-5

2-1

2-2

6 图 1-5·陕西神木大保当东汉末期墓出土的"二树木"
6 图 2-1·三星堆 2 号坑出土的太阳树之果
6 图 2-2·汉代墓室门上的神荼、郁垒画像

6 图 2-3·南阳出土汉画里的神荼、郁垒
6 图 2-4·由桃符演化出的门神
6 图 2-5·淮阳伏羲庙会上出售的玩具：抱桃"泥泥狗"

6 图 2-6·民间剪纸《猴子偷桃》和中国邮政总局发行的美猴王偷桃邮票
6 图 2-7·甲骨文帝喾名字的专用字
6 图 2-8·英国画家斯塔布斯（1724-1806）画的猴子与桃

第七节　太阳树、月亮树化作摇钱树

　　太阳给一切以生命，并使生命再生生命，无穷无竭，其功用似钱无算；人们更希望钱和太阳一样，散尽复来，故而太阳树不妨就是生生不息的摇钱树。月亮树上的月亮属阴主水，它不仅缺了又圆，还能使潮水如期，也许人们希望钱就像月亮潮水那样去了又来，所以月亮树不妨也是亏了即盈的摇钱树。

　　四川绵阳何家山出土的摇钱树以汉式虎形陶龙为基座（7 图 1-1），台湾故宫博物馆藏的汉代摇钱树以陶蟾蜍为基座（7 图 1-2）。古文献中有月之精为蟾蜍的说法，因此蟾蜍可以借代月亮。文献又有大地之精为月亮的说法，因此借代月亮的蟾蜍便也可以象征大地。大地的生命依赖水，龙主水，在这个前提下，龙能够借代大地。

基座上的龙今俗称辟邪。沈从文先生称此是狮子。值得一说的是，东汉时代的龙有一些虽仍然是虎形龙，或者已经构入了狮子的元素，现在叫它们"辟邪"的多，还有叫它们"貔貅"的，实际它们极有可能是文献上"应龙"的一种造型。所谓的"应龙"是生着翅膀的龙，这种说法可能是还不知道自距今6000年以上，中国龙开始恪守"龙中有凤、凤中有龙"造型原则，特别到了战国两汉，凡来自古图腾之阴类动物，加上翅膀的常有，如加了翅膀的蛙、龟、图、羊、马等等，就算龙——就我对照史前到汉代龙的图像来看，龙都是禽鸟和喜水、赖水动物的异质同构体（7图1-3）。

在特别讲究阴阳平衡的汉代，摇钱树无论基于太阳树还是月亮树，它们必须合乎阴中有阳、阳中有阴的认识原则，否则都有物极必反之异议。在汉代，忽视阴阳之过，有如21世纪中后期的北京人被疵口不懂政治，恐怕生活都不得安宁。所以汉代的摇钱树上，不是在树冠上站立了象征阳的凤凰，就是树冠上挂满了象征阳的璧。汉代的摇钱树上基本都立着一只凤鸟。对照这些摇钱树的基座，知道它是象征天空的鸟。

汉代的摇钱树基座有以西王母为主题者。传说西王母居昆仑山，西王母可以借代昆仑山。昆仑山是通天的神山。文献上认为通天的梯级有山，还有树——昆仑山上的树，自然更是通天的神树。由地通天的树，自然是接通天地的树。汉代的摇钱树下根于地，上接于天，显然是通天的神树。摇钱树上通天，这恐怕就是民谚"钱能通天"这个说法的源头罢。

太阳月亮是伏羲女娲生的。伏羲的主图腾是龙，女娲的主图腾有一种是蟾蜍。汉式的虎形龙一般异质同构了大型猫科动物的躯体和鸷鸟的翅膀，7图1-1即是一例，在汉代图像中，龙和太阳树的关系常常合为一体，如汉画中的建木（太阳树）就有这样的关系（7图1-4），这也说明当时有人认为太阳树是被龙守护的神树。女娲既然是伏羲的妻子兼妹妹，伏羲的龙图腾一定与她共有，于是汉代不妨有龙与蟾蜍异质同构的例子，如日本美秀博物馆藏西汉的龙角、鸟翅、蛙体的鎏金容器就是一例（7图1-5）。作为太阳树月亮树的守护神伏羲女娲，他们龙图腾换位的形状，是汉代以前知道伏羲女娲统领图腾之种类的造型艺术家，异质同构正是他们超凡的表现。

伏羲女娲换位图腾之摇钱树基座的龙类，他们呵护与太阳树等换位的摇钱树，是很正常的事情。在正常的人看来，有的时候钱的温暖超过了太阳。

汉代的摇钱树的讯息，至今在民间年画有自始至终变化不大的意义。

虽然家为"大有堂"、能"日进斗金"是中国普通人的理想，但在往昔农耕社会里，实现这种理想谈何容易。于是，中国人就把自己一辈子不能实现的理想寄厚望于下一代。所以民间有关摇钱树画的主人公多是小孩。7图1-6这张民间年画当中虽然没有了太阳鸟或月亮鸟的信息，太阳崇拜所予人生生不息的期望还是在这群活泼的孩子身上体现出来了。

以往，中国人认为人生最大的不幸是没有后代，现代的中国人认为人生最

大的不幸是儿女不良，二者的心态别无二致。民间年画《榴开百子图，桃献千年寿》（7图1-7）：画上榴开百子是希望子孙易养易活如石榴、子子孙孙多如石榴子；画上桃树结实甚多，是希望子子孙孙延续千年万年、香火不绝、血脉不断，二者反映的心态也别无二致。然而不同的是桃树是中国太阳树的一种，它诞生自中国的东方，石榴却来自中国的西域。看来中国人理想的载体不论来自何处，只要它能和原来理想载体有些许的意义相合，即可以融合在一起，成为中华文化的肌体。

现在我们民间不仅月亮树的痕迹淡然将无，太阳树的概念也已渐渐模糊。不过想弄明白太阳树的神圣意义也不难——桃树在植物学简单的意义之外的所有传说和成见，都折射着太阳树的神圣。

本书十五章一节叙述可供参考。

第七节附图及释文：

7图1-1·1990年四川绵阳何家山出土的摇钱树

7图1-2·台湾故宫博物馆藏摇钱树（摇钱树已残缺）

7图1-3·1990年四川绵阳何家山出土的基座（左）和树冠上西王母（右）的摇钱树摇钱树

7 图 1-4 · 汉代像砖：左为升天树（建木）　中为龙下太阳树——建木（滕州汉画像石馆藏　右为龙下太阳树（四川三星堆出土）

　　《山海经》有"大皞爰过"建木之说，大皞，龙的传人之祖也，与龙换位从而龙过建木。

7 图 1-5 · 生着翅膀的蛙形龙
7 图 1-6 · 民间年画《摇钱树》
7 图 1-7 · 民间年画《榴开百子图，桃献千年寿》

第八节　　夸父逐日是古人用事须恪守阴阳观念的提醒

　　"夸父逐日"的故事乃减盛阳以谐阴阳的提醒。今天大家以时尚之斗争角度上解释这个故事，似乎走了题。

　　中国至少在公元前 4400 多年之时就有了阴阳概念（参阅本书三章 1 节）。

　　在《山海经》中，夸父又名博父、举父、嚣等。举父可能是玃父、狙父的同声字，玃、狙都是猿猴类，从《山海经》图上看，举父是猿猴类。据李铭《〈山海经〉考述》说，长沙子弹库出土楚帛书《丙篇》月相中有司夏神，其图为"长臂狝猴"。对应《尔雅·释天》："六月为且（音举）。"这"且"即为狙（8 图 1-1）。也就是说夸父、博父、举父，作为其图腾，就是猿猴。嚣可能是鸮的同声字，因为鸮亦即猫头鹰，它是玄鸟的本鸟，也是和猿猴关系密切的一种图腾。

据《山海经·大荒北经》载，夸父是后土的后人。

据《左传·昭公二十九年》载，后土是共工的后代。

据《山海经·海内经》载，共工又是炎帝的后裔。

据《山海经·大荒东经》载，炎帝是帝俊的后辈。

帝俊，即大昊、帝喾伏羲氏，帝舜也是伏羲氏某一时段的族号。帝俊多图腾崇拜，龙是他的主图腾，玄鸟也是他的图腾，特别猿猴图腾——甚至甲骨文中帝俊的专名，就是一只强调了手掌向上的猿猴（猴的本字，是强调手掌向下的猿猴。8 图 1-2）。帝俊之猿猴图腾当然需要继承，于是他的后人共工、后土、夸父等自然就会有猴图腾崇拜。正如传说中的共工人面蛇（龙）身，夸父手操蛇（龙），都是他们也继承了帝俊的龙图腾的反映。

我们已知，夸父的先人是共工。我们也该知道，共工也是司水之氏（族群）、掌水之神（死去领袖为神）。如：《左传·昭公十七年》："共工氏以水纪，故为水师而水名。"——共工氏司水。《淮南子·本经训》"舜之时，共工振滔洪水，以薄空桑。"——共工乃水神。按伏羲八卦方位来推，水属阴。按共工之继承者来说，猿猴图腾的夸父，也应该是司水之族中的阴神。汉代画像石、画像砖中有大量的猿猴象形，它们都是作为属水、属阴灵物出现的。所以这里判断作为猴图腾的夸父，是阴性的象征体。

《山海经·海外北经》这样记述夸父逐日的：

"夸父与日逐走，入日；渴，欲得饮，饮于河，渭；河，渭不足，北饮大泽。未至，道渴而死。"

下面请允许我做如是理解：

"夸父与日逐走"，目的在于"入日"，让自己和太阳在一起。

夸父终于"入日"了，于是"渴，欲得饮"。

他为什么能够在渴的时刻"饮于河，渭"，"河，渭不足，北饮大泽"？因为它是司管水的水神一族、水神一员，有资格把"河、渭"的水吸干，甚至可以"北饮大泽"，把水神北方大本营的水喝了。在中国，除了周朝有一个时段而外，水都属阴，夸父既然是水神，那就是阴神。

然而夸父"未至"北饮大泽的目的，在向北方的路上，"道渴而死"。显然夸父不能"入日"，日为火精，除了周朝一个时段而外，火都属阳，所以夸父不能和太阳同处一起。更何况再向前的北方之地，是朔方，是幽都所在，是传说太阳光焰沉沦入地的地方，死寂的地方（见《尚书·尧典》："申命和叔宅朔方，曰幽都。"蔡沉集传："朔方，北荒之地……日行至是，则沦于地中，万象幽暗，故曰幽都。"）。太阳的光焰死寂了，"入日"的夸父自然也就死了。

显然，太阳代表着阳，夸父代表着阴。

古人要借这个寓言故事告诉后人：他们创立的阴阳概念，其理想的特征，就是阴阳共存而和谐，阴盛侵阳，则侵阳之阴当死，阳盛侵阴，则侵阴之阳当死。《周礼·春官司寇·庭氏》里记载了日食时，国家机构动用救日的弓箭，射象

征阴的东西，月食时动用救月的弓箭，射象征阳的东西，以人为的力量平衡阴盛侵阳、阳盛侵阴，虽然这是一种巫术，但人们希望阴阳和谐却形成了风俗，这风俗自然出自夸父逐日神话乃有关阴阳概念的语境（8 图 1-3。见曾乙侯墓出土的射阳鸟图）。

如果上面的述说可准，那么这幅夸父逐日——阴减盛阳以和谐阴阳图（8 图 1-4），其内容就是宣扬阴阳和谐并存，不能互侵则互伤的道理。

画上龟鳌乃水母，即生水之神，它也是北方的象征，北方属阴属水。大龟背上的神物是司管北海之神禺彊，它也是水神黑帝玄冥之子，更是背驮大陆之龟鳌的管理神（见《庄子·大宗师》《列子·汤问》等）。画上夸父欲靠近的禺彊和大龟，整体是在代表阴，画面上的十个太阳整体代表着阳。夸父进入了太阳的范围，说明他已"入日"，已阴盛侵阳，所以他应当以死亡的代价，完成阴阳和谐。

似乎自赵宝沟文化开始，古人认为有地位的人所持之杖，有通天的功能。像四川三星堆出土的金杖（8 图 1-5），可能就是当时首领能够通天认识的反映——金杖上面一箭贯通阴阳的意思很明显：鱼龙属阴，凤鸟属阳，箭乃武力，阴阳需武力贯通乎？

夸父"入日"而死，所弃之杖化为邓林。释"邓林"是桃树林无异。然而这桃树却好像有许多神奇的地方，如它是登天的树、太阳树等。

这邓树的"邓"，初文可能是"登"——登字的甲骨文，是一个从癶从豆、豆亦声的字，癶象形两只脚，豆象形祭天的器皿，两只脚在祭天的器皿上，会意登天（8 图 1-6）。豆是大汶口文化祭天专用的礼器。邓林就是可以赖以登天的树。

可以登天的树在《山海经·海内南经》记载过，它的一个名字叫建木。这建木就是大昊（皞）赖以上天的树木。大昊主图腾为龙，他的位置可以和龙互换，所以四川三星堆出土的通天树、太阳树，上边有一条呵护太阳鸟的龙，这条龙就是大昊的化身，十个太阳鸟是他生的，呵护它们是他的天性，更是他的责任。《山海经》里的这建木，显然就是太阳树（对照古代的图像，这神树有时是龙的变体）。

我曾近距离观察三星堆的青铜太阳树——它枝头上的果实是桃子。

南朝梁宗懔《荆楚岁时纪》引《括地图》："桃都山有大桃树，盘屈三千里，上有金鸡，日照则鸣。"——这段引文虽然把太阳鸟幻变成了日照则鸣的金鸡，但太阳树是桃树，却与古人释邓林是桃树、雕塑青铜太阳树的果实是桃子，却十分吻合。

夸父通天功能之杖，化为有通天功能的邓林，合情合理。作为大昊登天的树，是他儿子、太阳鸟居住的大桃树，也合情合理。

第八节附图及释文：

8图1-1·长沙子弹库出土楚帛书《丙篇》月相中有司夏神（右图为猿猴模样的月相神）

8图1-2·甲骨文中帝俊的专名（左）和猴字（右）

8图1-3·曾侯乙墓出土的射象征日鸟以平衡阴阳的图画——这正是后羿射日之传说留在曾国

8图1-4·夸父逐日图——阴减盛阳以和谐阴阳图

1-5

8图1-5·三星堆1号坑出土的"金杖"纹饰

　　"金杖"纹饰上的箭枝通过神鸟，贯于神鱼头上。鸟的形状与2号坑出土青铜神树上太阳鸟相同。如果这鸟确是少昊氏太阳鸟，这叫人想起了《山海经·海内经》"少皞生般，般是始为弓矢"的记载。少昊一族发明了弓箭，在史前此发明的伟大无与伦比，其后人足可借此发明辉宗光族，所以这箭枝完全能够被少昊氏后裔当作族氏的象征；在此前提下，箭枝后的太阳鸟可用来象征天空；水是大地生命之源，鱼是水之灵，故而鱼可以借代大地——它们相加一起要述说的是：少昊氏的子孙是贯通天地的人。显然这"金杖"是贯通天地的物品，它应是一枝箭枝的象征物，或干脆就是一枝放大了的箭枝。

　　或者，有人认为"金杖"上的鱼鸟是"鱼凫氏"的族徽。虽然其上的"鱼"无疑是鱼，但"凫"倒是不像。凫，野鸭之类。不过凫类在史前、史后都曾有过被崇拜的历史，这在前面已经说过。

　　我说箭支是少昊氏后裔当作族氏象征的理由还有一个："金杖"上的人头，戴着五座山峰状的冠子，其中心的山象征着中，中心山两边的四座山分别象征东西南北；它的来源应与山东莒县凌阳河大汶口文化遗址出土的陶器刻纹相同。那陶器刻纹旧释一般为"日月山"，实际它乃"天地之中"的符号——上部圆如月的弧为"天之中"，下部五座山峰为"四方之中"。大汶口文化遗址出土物是少昊（及大昊）文化的物质反映，"四方之中"的象征一旦被戴在少昊氏的领袖头上，那意味着戴它的人所在之地乃是茫茫大地的四方之中，戴它的人是四方之中的领导人。

图1·6·8 三星堆出土的祭天陶豆

第九节　落叶归根或许是喻人死了魂从社树

　　社，一般说是土地神所处的位置。传说共工之子后土为社神。共工大约是洪水时代的一个集团，以"平治水土"为职事，用今天的话说，就像国家治理水土的包工队，它的关键人物死后被奉为神灵。共工"平治水土"的特征表现，就是建筑避免水患的大土台子，这个大土台子当时名曰"山""陵""丘""坛"，等等。共工氏丰功伟绩展示的时代，也是祝融氏民族集团代表着太阳行使着天下一统管理职责的时代：他们一个司天，一个司地——远在公元前4400年的时代，司天职责归于重，司地职责归于黎。重黎就是伏羲女娲民族集团的别称，因为有明确的治理天下为使命而有的别称。不过那时并不一定建筑大土台子。建筑是时代的语言。就像基督教上升时期建筑塔楼是为了接近上帝，今天房地产商建筑摩天大楼是为了赚钱。

　　古书说：夏、商、周的君王建国选都，"必择木之修茂者，立为丛位"[1]。真是语焉不详。似乎"丛位"就应该是社的位置。好像社所在的位置，是由特定的树木来标识的。所谓"土主生万物，万物莫善于木，故树木也"[2]。如果大禹治水不过也是重复堆土建筑大土台子，"丛位"就该在大土台子上面了。如果我们以后土为社神的时代为起点推算，社树的一项重要功能本在于通天——它在洪水灾患难及之处是社区的标识，它在大土台子上更是社区的标识。因为古人认为自己死后魂灵要借树上天。大致一群、一族人会认定某种树为社树（9图1-1）。

　　夏、商、周的社树，文献记载一般为是松、柏、栗。好像商代初期的社树还有桑树。传说伏羲氏集团某时段之叛逆者后羿，曾射封豨于桑林，桑林应是封豨之社的特征。豕韦氏或就是封豨氏，豕韦氏来自颛顼、少昊，商族亦来自颛顼、少昊。商汤王舍身求雨于桑林，祈求的对象当然是作为上帝的祖先，商族的一些祖先有以桑树为社树的。古书载商纣王令师延作致使亡国的靡靡之音，从而有桑间浦上之风——"风""风牛马不相及"的风，商代《易经·巽》卦

是人类顺从人生人之社树、社区发展、延续之天理，所以，也许"桑间"不是地名，就是一处桑社：桑社里男女聚会，在祖神佑护下进行那时看来最神圣的繁衍活动——在桑社里婚配也许是一种古风，周人灭亡了商朝，乃至前朝认为合情合理的风俗也会视作陋习。当然人类的自然使命就是繁衍，所以合理的陋习总要再以人类社会使命的庄严形式出现：著名的汉代桑间性交图，就以交感桑树繁茂的形式出现了（9 图 1-2）。

桑树作为社树，晋朝王嘉《拾遗记·少昊》中有些反映：少昊的母亲皇娥，夜晚纺织之后要到"穷桑苍茫之浦"会见情人，这"穷桑"在"西海之滨"（大概在今黄海胶州湾的胶南海畔），其"有孤桑之树，直上千寻，叶红椹紫，万岁一实，食之后天而老……俗谓游乐之处为桑中也。《诗》中《卫风》云：'期我乎桑中。'盖此类也"。太阳朝朝暮暮，永远不息，神之又神，所以其桑椹"食之后天而老"——此乃不朽之神树、不灭之太阳树的基本品质，自然也是理想的社树。传说古时国君的世子出生后，为了培养他志在四方，要用桑木弓和蓬草箭射人射天地四方，这也见桑树的神奇。总之，桑树在古代受崇重的原因不止是养蚕，有关它的许许多多风俗都表明它有被神化的过去。

帝喾伏羲氏也来自颛顼，他的一系后人被周武王封于陈地，是为陈国。陈国的社树应当是梅，亦即楠树。《诗经·陈风·墓门》说这楠树上栖息着猫头鹰，《山海经》载女娲的图腾为猫头鹰，女娲是伏羲的妹妹兼妻子，图腾当然是共享的。可见猫头鹰是陈人的图腾，图腾和祖神可以相互转换的关系，已侧面说明楠树是祖灵借以升天的社树。对楠树的尊崇已融入了中国人遗传基因，以致人死后最理想的殓身棺木竟是楠木。显然生性常青的楠树应该也是一种太阳树，猫头鹰也该是一种太阳鸟；人死后以楠木棺材殓尸，本义是再回到太阳树中去，与太阳永存。《诗经·秦风·终南》："终南何有？有条有梅。"秦人是颛顼、少昊之后，也是商王族的族亲。他们的图腾是玄鸟——虽然这玄鸟在周代已经不再以猫头鹰为本鸟，但其玄鸟与陈人图腾不别，所以楠树或许也被秦人崇重。《搜神记》卷十八载秦文公二十七年，使人砍伐武都故道旁怒特祠上的梓树，虽然此树大而神怪，但非秦人的社树，否则不会伐它。

在过去，出殡行列里有男柱竹杖、女柱桐杖的风俗。这里面明显地把竹子和龙、梧桐与凤等同了起来。我们已知竹子因其崇拜者帝喾图腾为龙而等同龙，梧桐呢？大概大家这时都想到了"凤凰非梧桐不栖"的传说来。不过这里说的梧桐不是今天常见的泡桐，是树叶有歧、树皮绿色而平滑的青桐，这种桐树是古人理想的一种棺材材料。如果作为社树，它落叶归根，正是人死归于乡社的恰当比喻。

与小叶泡桐相似的梓树也颇受古人重视。梓树叶如泡桐而较小，紫葳科落叶乔木，嫩叶可食，又名楸树，在《山海经》中它与柟树并列为"梓柟"[3]，宋代的《埤雅·释木》说当时"牡丹谓之花王，梓为木王，盖木莫良于梓"，所以古人又认为"林有梓，则诸木皆内拱（众木环绕着梓树）"[4]——也许这些认识都来自《诗经·小雅·小弁》"维桑与梓，必恭敬止"之意。学者们释古人恭敬桑树、梓树是因它们为父母所栽；汉代以后"桑梓"又成了家乡的

代词。其实梓木棺材是过去老人寿终正寝的理想寿材。既然"乡梓"和社区联系得如此紧密，它曾被某些人群、民族认作社树理所当然。它落叶归根，也是人们死后应该回归乡社的恰当比喻。

汉班固《白虎通·崩薨》引《春秋含文嘉》曰："天子坟高三仞，树以松；诸侯半之，树以柏；大夫八尺，树以栾；士四尺，树以槐；庶人无坟，树以杨。"松、柏有作为社树的历史记载。栾又名栾华、灯笼树，无患子科，落叶乔木。作为史前的社树，它较典型。《山海经·大荒南经》载："有云雨之山，有木名曰栾，禹攻云雨。有赤石焉，生栾，黄本，赤枝，青叶，群帝焉取药。"

"禹攻云雨"，足见与大禹敌对的云雨之山，是大禹对立的祝融氏、共工氏之联盟，是史前的云雨国山、家山。大禹对其用武，是为了这个砍伐这个国家的社树——栾树，说它是社树，因为它"有赤石焉"，这有"赤石"是后来殷人的一种社的构成设置，今天出土的红山文化遗址和石峁史前遗址，都是这种石社的遗存（9 图 1-3）。栾树是速生树，没几年即能茂密参天；"群帝"，指许多帝王，他们"取药"于栾树，应该是借栾树的生命力，从而让国祚不死。显然因其生在云雨国山而曾为一些族系相同的古酋邦认可为社树。禹砍伐栾树林，意味着消灭了栾树之社，消灭了以栾树为社的酋邦。

汉代开国功臣彭越犯罪被刘邦枭首示众，不许其亲近看望收尸，彭越下属栾布，冒死前去彭越人头的下面哭祭而被逮捕，罪当烹煮而死。栾布就烹前说理触动刘邦，被释死并封都尉，后来他以参与平定吴楚七国之乱的军功封为俞侯，死后他曾影响的燕、齐之间皆为立社，号"栾公社"。说不定"栾公社"乃栾布为土地神，这也和栾姓和栾树古代留下的记忆有关。"县古槐根出，官清马骨高"，已道出槐树作为社树的可能。柳树插地能活，生命力极强，古人钻木取火，春季要用柳木，似乎也透出柳树作为社树的消息。

《庄子·人间世》有"栎社树"，虽然一时弄不清它属那个族群，但以橡树为社树却很清楚。传说蚩尤被杀之地在"宋山"即宋国国山、家山，他的一部后人居此并以枫树当社树，可见社树有由以族群而定的情况，且大洪水时代的社树就植在作为国家的大土台子之上。但《说文》释"社，《周礼》：二十五家为社，各树其土所宜之木"，这是记载周代的社区定员制度，已有近代社区管理员定额的苗头。

山东莒县浮来山（浮来山名字的读音颇像伏羲山）定林寺院内有一棵银杏树，树高 26.7 米，树干周长 15.7 米，树龄已有 3000 年以上。至今生意盎然，枝叶繁密，冠如华盖，荫遮数亩，金秋结实，累累遍树。传说公元前 715 年鲁隐公与莒国结盟于此树之下 [5]。银杏树本也应是族属清楚的古代社树之一种。银杏树又叫白果树、公孙树、鸭脚树等，晋、南北朝图像中常见它的形象，甚至汉代图像中也能找到它的影子（9 图 1-4）。中国现今北方的古代寺庙中多见它的踪影，且不乏千百年树龄者。然而银杏的名字到宋代它才有 [6]，古代文献中它的名字一时难见（9 图 1-5）。

注：

[1] 见《墨子间诂·明鬼下》。

[2] 见刘向《五经通义》。

[3]《山海经·南山经·南次二经》："又东四百里，曰虖勺山，其上多梓枏，其下多荆杞。"

[4] 见《格物粗谈·树木》。

[5]《左传·隐公八年》："九月辛卯，公及莒人盟于浮来。"

[6] 见《本草纲目·果二·银杏》。

第九节附图及释文：

9 图1-1·广西壮族的竜山、竜树崇拜（"竜"即龙的异体字。竜树、竜山崇拜即社崇拜的另种形式）

9 图1-2·汉代画像砖上的桑间感应类性交活动

9 图1-3·红山文化遗址之集石建筑（离牛梁河30公里之辽宁喀左县大凌河西岸台地上的东山嘴遗址集石建筑）与"殷人石"社可能有承前启后的关系

红山文化是距今五六千年的文化（公元前4500年-公元前3000年）。南距渤海湾150公里，辽宁凌源县和建平县交界处的牛河梁，是红山文化晚期阶段的中心。这50多平方公里范围内分布40多个遗址点，神庙、祭坛、集石冢群形成了一个整体。其集石建筑物，让人想起了《淮南子·齐俗训》的如下记载："有虞氏用土，夏后氏用松，殷人石，周人栗。"

"有虞氏用土"，是封土为社，"封土"应当包括着种受崇拜的树，故而社有社土、社树之称。"夏后氏用松"、"周人栗"指社树的品种，《礼记·八佾》有殷人社树是柏树的记载，这"殷人石"自然是指社石。

如果殷人有社石，社石怎样陈置？

清末学者孙诒让考证过社的形制：先委土筑一墠（除地而祭曰墠，堆土曰坛），墠上积土高若堂为坛，其外再砌以卑矮的垣墙，坛上（坛旁？）植以树木——树木与土坛共为社（见孙诒让《周礼正义·地官·大司徒》）；社可以坛外围墙，但不能坛上筑屋，筑屋有碍天地接通，是"亡国之社"，是留来教训后人以前国家何以灭亡的地方。

红山文化集石建筑之中有没有社坛呢？商文化如果主要来自红山文化，那么它也可能是"殷人石"的一种源头。

9 图 1-4 · 河南南阳出土汉代画像砖上的银杏树

为了平衡阴阳，国家平衡阴阳的官员射社树上象征阴气过重猴子。

9 图 1-5 · 莒县浮来山（伏羲山）上 3000 多岁的银杏树

银杏树又名公孙树、白果树等，雌雄异株，在自然状态下百年结果。公孙树意为公公栽树孙子吃。白果树呢？百、白同音，是不是百年结果的意思？中国的北方地区，几乎所有的古庙庙堂前面皆种此树两棵，大致一东一西。此树宋代始名银杏树，在晋、南北朝图像里多见它的形象。它应当是一种古老社树的普遍品种，只是还少见它的古老传说。传说这棵"天下第一银杏树"曾见证过莒公结盟；《文心雕龙》的作者刘勰常常在它下面徘徊。

值得重视的是它下面的红丝带。当年它的枝干上整年累月的缠挂着向它祈愿的红丝带。如今文物保护意识加强了，红丝带只能系扎在它的护栏上了。这些红丝带，应是古代红丝绕树的演变。

第十节　为什么时兴红丝带系树

为什么本命年时兴红丝带系腰或穿着红内衣裤／月亮神有兔子蟾蜍还有猴子

现在红丝带系树之风很盛，究其原因则多模模糊糊（10 图 1-1）。最启发人者为四川汶川地区羌族同胞红丝带系树风俗。羌族同胞在婚姻大事前，必长幼有序地排成一队，到山中做此神圣的事：以极虔诚的心向山神祷告，砍一棵笔直的小柏树扛回家，系些红丝带于树冠上，然后树立起来，众人跪拜祈祷，希冀福佑。福佑什么呢？至少是小两口新家平安。

柏树曾是商族的一种社树，羌族红丝带系柏树而祷拜的风俗，是商代社树崇拜之记忆的折射？

给社树系扎红丝带有可能出于一种顾虑。社树置立之初，不仅是一种族群聚居之地的标志，还是这些族群与上天神灵沟通的通道。如果红色象征着鲜血和生命，丝带象征着系扎、捆绑，合起来寓意为用鲜血和生命来系扎、捆绑社树，那么系扎、捆绑的内在意义究竟是什么呢？是想让外人知道族群要用生命和鲜血保卫以社树为象征的聚集之地呢，还是要用鲜血和生命来系扎、捆绑通过社

树相互交通的神灵呢？看来解决这个问题还得看文献的有关记载。

古时遇日食，以为阴侵阳，必祈祷鼓噪，张弓射月，称"救日"。

"鼓噪"不是叫喊、起哄之类，指击鼓噪响。下面有专门的章节述之。

《公羊传·庄公二十五年》："'六月辛未朔，日有食之，鼓、用牲于社。'日食则曷为鼓、用牲于社？求乎阴之道也。以朱丝营社，或曰'胁之'，或曰'为闇'，恐人犯之，故营之。"《注》："社者，土地之主也，月者，土地之精也，上系乎天而犯日，故鸣鼓而攻之，朱丝营之。""营"：围绕。"社"：社树。"胁"：胁逼。"闇"：掩挡（10图1-2）。

也许古人面临日食时的反应大家都十分熟悉，乃至这组文献记载都过分简略，竟让风俗隔膜下的我们很难看得明白。这是说：

天属阳，天上的日是阳之精，地属阴，水让大地有生命，水、地之精为月亮；所谓的社，是特别能象征举族聚居之地的大树，这大树也是举族神灵上下天地的阶梯；天上出现了日食，是阴之精的月亮违规由社树上天，侵蚀了太阳，所以要在社之地供奉牺牲，击鼓祈祷，还要用红丝将树围绕起来。为什么要用红丝绕树呢？战国以前的人这样认为：

1. 朱丝缠在社树上，是威胁由社树上天的月亮——如果你月亮继续侵蚀太阳，用朱丝捆你；

2. 朱丝缠在社树上，是要掩挡月亮将阴气由社树带到天上去——朱丝缠绕了月亮，月亮的阴气便不能再继续侵蚀太阳。

3. 将朱丝缠在社树上，还在告知世间此时不要冒犯对月亮的"胁之""为闇"[1]。

如果上面的理解不错，那么我们不禁要问：朱丝虽然绕在社树上，但它要胁逼、掩挡的对象却是"土地之精"——月亮。既然这月亮可以被"朱丝"胁逼、掩挡，那它一定是"朱丝"能够缠绕的东西，那东西据文字文献反映是蟾蜍、兔子，据图像文献反映是鸟或鸮鸟（木兔）、兔子。

社树的原始构想，大概基于图腾与树木、树木与民族聚地之间的彼此关系：一旦鸟被奉作了图腾，民族聚居之地的典型树木，就可能被奉作祖灵上天入地的中介。《诗经·小雅·大东》上说：太阳月亮皆生自东方。这意味着我们居于东方的史前民族文化内容里最先有了日月崇拜。日月东出西落然后再返回东方，自然让先民和鸟的晨起夕栖联系在了一起，于是鸟驮或鸟化日月的认识出现了；日月的重要堪比族群的创造者，族群的创造者和鸟图腾的位置可以互换，于是族群创造者生了日月的认识出现了。当族群不断扩大而一个又一个定居点出现的时候，民族最早居地的某些社树就被想象成了太阳或月亮的栖息地，而一个又一个出现的定居点，在设定社树的功能上，往往保留下了最早社树的一些内容，一旦遇到难以克服的恐惧，最早社树的保留内容就会启动，于是驮载太阳月亮的鸟，就在想象中栖息在了后来的定居点社树上，并受到了相应的待遇。

为什么说围绕社树的朱丝是对付驮月之鸟的呢？我们可以从古人"救月"

模式中得到解答：

古时遇月食，以为这是阳侵阴，必进行"救月"活动。

《周礼·秋官·庭氏》："掌射国中之夭鸟。若不见其鸟兽，则以救日之弓，与救月之矢，夜射之。"郑玄注："日月之食，阴阳相胜之变也。置五麾（象征东西南北中五方的旗幡，每一色旗幡下有一队代表其方位的军人，实施"救日"或"救月"行动[2]），日食则射太阴，月食则射太阳。"

文献所及的时代在周朝以来，所及事件的干预，乃国家行为。国家的干预，足见事情的严重。

"夭鸟"即妖鸟，指猫头鹰，它是商民族的图腾本鸟，亦即名叫"踆鸟""玄鸟"的本鸟，商朝灭亡后，它几乎迅速成为普天之下公认的恶禽凶鸟，所以《周礼》称其为妖鸟。所谓"鸟兽"似指猫头鹰的他名而言，因为猫头鹰的面部形象或像猴或像兔等等。当日食出现了，不仅要击鼓聚众祭神祈祷，还要动用代表国家各方的军队来救日，具体的是在京都范围内寻找"鸟兽"，用日食、月食时专门射日月的弓箭射杀之，大白天找不到便根据其出现时间而"夜射之"。"夜射之"则说明这"夭鸟"是鸮鸟，因为猫头鹰类的鸟是夜晚才出现的鸟。"日食则射太阴，月食则射太阳"——遇到月食而射猫头鹰，显然猫头鹰是周代以往的太阳鸟。

山东莒县沈刘庄汉墓出土的后羿射月或月食射夭鸟图（10 图 2-1。莒县博物馆藏）颇可说明问题：

这张画上有大大小小十三只鸟，树干的底下还有一只攀树的猴子和张弓仰射的人物。它可以确认为是"后羿射月"图，因为"后羿射月"是史前平衡阴阳的酉邦举措，这举措必须借这种神话作为载体传承于世。因为它的基础是月食射夭鸟——画面上的猴子可以理解是月亮树的树神；十三只鸟可以理解成连闰月一起的十三个月；猫头鹰在周代开始成了妖鸟，汉代猫头鹰作为妖鸟愈加进入民风民俗，乃至于大文学家贾谊在特定的日子里，看到猫头鹰进入屋内而精神崩溃，写了一篇《鵩鸟（猫头鹰）赋》而郁郁而死；仰射的人可以认作后羿，也可以认为在日蚀、月食来临时掌管射日射月的官员。这是一种将现实和传说混同在一起的场景，就相当于文学叙述里的迷离手法，古和今在其中纠结难分。

商王族是帝俊之后，帝俊与女娲生了十个太阳、十二个月亮，这太阳月亮当然都是图腾的化身。文献明确指出猫头鹰是女娲的图腾，女娲与伏羲是兄妹又是夫妻，故而太阳鸟和月亮鸟的本鸟就是猫头鹰。因为猫头鹰是商王族信仰的主图腾之本鸟，商王族是周人的死敌，死敌的信仰就是死敌的依赖，所以死敌心目中神圣的猫头鹰就被周人视为"夭鸟"—— 《周礼·秋官·硩蔟氏》"掌覆夭鸟之巢"郑玄注："夭鸟，恶鸣之鸟，若鸮、鵩。""夭鸟"乃妖鸟；鸮、鵩即夜间鸣声惊人的猫头鹰。据《周礼》载，那时遇到月食，被认为这是太阳侵害了太阴，所以要祈祷鼓噪，以弓矢射日来"救月"。月食所射之曰必是太阳的象征物，因此曾为商王族图腾的玄鸟之本鸟，便因其与太阳的互转互代关系而成为替身，会遭到箭射。《周礼·秋官·庭氏》："掌射国中之夭鸟。若

不见其鸟兽，则以救日之弓，与救月之矢，夜射之。"其反映的举措就基于此。

《周礼》上引文郑玄注："日月之食，阴阳相胜之变也。置五麾，日食则射太阴，月食则射太阳。"既然月食"救月"射"天鸟"就是射太阳，猫头鹰是所射太阳的象征物，那么"救日"射妖鸟就是射月亮，所射的对象仍然是作为月亮象征物的猫头鹰。这足以说明猫头鹰就是商民族的祖灵、图腾，就是商代的太阳鸟、月亮鸟。

青岛崇汉轩汉画博物馆藏汉代画像砖射妖鸟图亦值得一读（10图2-2）：它表达的是射月救日之举。图中的猴子应当代表着月亮，鸟代表着太阳。曾侯乙墓衣箱上描绘的太阳树、月亮树上分别有鸟和兔子。兔子和猴都应是月亮的象征。

不知道商族有没有救日救月之举。看来应当有——商王族并不避同族婚，其祖先便是兄妹同族婚的伏羲、女娲，作为女娲的她被称为嫦娥，其也是同族的丈夫后羿就有射日之举，因此商王甚至其后裔宋国国君，在遇到国运不顺之时往往会象征性地射天，就此而言，商族遇到日食月食时射日射月也为可能。

就出土的图像分析，中国五千五百多年以前就有了图腾之龙身上有凤、凤身上有龙的造型强调，也就是说当时的人已经有了明确的阴阳观念了。阴阳观念的产生，不仅意味着阴中有阳、阳中有阴的理念形成，也意味着阴阳和谐的意义由此十分重要。日阳月阴，作为想象中的阳鸟阴鸟，由社树上天，遇到日食月食将朱丝缠在社树上，对太阳月亮的"胁之""为闇"，看来古人的初衷是要保护阴阳的和谐。

阴阳概念是伏羲发明的，自此阴阳平衡的理念，就成了一个民族追求希望、一个国家达到安定的凭持，甚至中国的宰相一职，其主要的工作一度曾是帮助帝王协调阴阳，这足见阴阳在古人心中位置的重要。那时人认为阴阳失调，将会给国家、民族带来严重的灾害。

不成良相，必成良医。在中医看来，天地和人是协调一起的，人体中吸收的阳气和阴气一旦不协调了就会生病。人的生肖十二年循环一次，每一次循环都意味着生肖年份所属天干地支、阴头阳尾或阳头阴尾的交接，如果在此交接中阴阳一旦失调就会不利，于是在本命年就有了扎红腰带的讲究——扎红腰带本是要守住自身阴阳之气的正常（10图3-1）。本命年穿红色内衣裤的道理也基础如此。

另外还要说一说绳索发明和龙的问题。

暂不说朱丝绕树和绳索图腾及龙图腾的叠合有没有关系。绳索的发明者为大昊伏羲氏，绳索便成了大昊的图腾；大昊主图腾是龙，大昊的绳索图腾和龙叠合，便出现了四川三星堆太阳树上以绳索为躯体的龙；大昊伏羲氏和女娲之羲和生了太阳，和女娲之嫦娥生了月亮，从父系社会的角度来看，这大昊伏羲氏就是太阳、月亮的家长，他有资格控制太阳、月亮所代表的阴阳，如果大昊伏羲氏化作绳索图腾之躯，特别是注入鲜血与生命之朱红颜色，也说不定就是朱丝绕树的初衷。

注：

[1]《搜神记》卷十八 ："秦时，武都故道，有怒特祠，祠上生梓树，秦文公二十七年，

使人伐之，辄有大风雨，树创随合，经日不断。文公乃益发卒，持斧者至四十人，犹不断。士疲，还息；其一人伤足，不能行，卧树下，闻鬼语树神曰：'劳乎？攻战！'其一人曰：'何足为劳。'又曰：'秦公将必不休，如之何？'答曰：'秦公其如予何。'又曰：'秦若使三百人，被发，以朱丝绕树，赭衣，灰坌伐汝，汝得不困耶？'神寂无言。明日，病人语所闻。公于是令人皆衣赭，随斫创，坌以灰，树断。中有一青牛出，走入丰水中。"《博物志》卷之七："《止雨祝》曰：天生五谷，以养人民，今天雨不止，用伤五谷，如何如何！灵而不幸，杀牲以赛神灵，雨则不止，鸣鼓攻之，朱丝绳萦而胁之。"上引两则晋代文献都涉及了朱丝系神树（社树）的风俗，前则青牛入水说阴精在朱丝缠绕之下威力不能得以发挥，后则说朱丝绳因为阴气过重造成雨水不止而欲系树等，这虽说阴气与社树、神树有关，却反映了古人曾有阴气之月、阳气之日均出自社树神树的认识，正因为日月都可化身为鸟，所以救日救月的基本措施是射鸟等。

[2]《礼记·曾子问》："如诸侯皆在而日食，则从天子救日，各以其方色与其兵。"诸侯在首都，则跟随天子参加救日活动，他们来自何方，则以象征其所属地方色彩的旗帜志之，兵员从之。《穀梁传·庄公二十五年》："天子救日，置五麾，陈五兵五鼓。"《穀梁传·庄公二十五年》："救日以鼓兵，救水以鼓众。""鼓兵"，击鼓聚兵以救日。"水"借代月亮，月亮乃大地之精，大地之生命为水。

第九节附图及释文：

10 图 1-1·新泰 300 多岁的栗子树
　　这棵栗子树五枝如掌，人称佛手栗子。它竟然被缠了这么多的红丝。红丝缠树已有了现代的意义。
10 图 1-2·抚顺 300 多岁的松树被缠了不少红丝带
10 图 2-1·山东莒县沈刘庄汉墓出土的后羿射月或月食射天鸟图——"天鸟"即猫头鹰
10 图 2-2·青岛崇汉轩汉画博物馆藏汉代射妖鸟图画像砖

　　10 图 3-1·左为今天时尚女郎本命年时系扎的红腰带
　　右为懂得红腰带情结的商家投入市场的丝编红腰带
　　《淮南子·说山训》载："圣人用物，若用朱丝约刍狗，若为土龙以求雨。刍狗待之而求福，土龙待之而得食。"刍狗，以草系扎的狗，用于祭祀祈福。刍狗用朱丝缠约而可有灵通神，可想红丝带在中国古人心中的分量。

第十五章　太阳氏族的伴生神物圣器（二）

第一节　太阳树就是以伏羲、女娲为代表的祖神化身

日月树是龙的传人之老家／楚国贵族墓里的祖重是重黎化成的日月树／后羿可能史前联邦国的政绩督查员／后羿射日射月是史前司理阴阳平衡之职官的象征性行为

山东邹县西南大故县村 1957 年出土的汉代一头双身龙顶神树画像石（1 图 1-1），在本书里曾多次介绍过，它是世界文化含量最高的艺术作品之一。一头双身龙与神树的图像亦见自春秋战国。本图在表达龙与神树关系之直接上，比以往的图像更加显著。

古图像中的一头双身龙和两头一身龙，指的都是以伏羲、女娲为代表的祖神，文献上称它们的名字通叫"延维"或"肥遗"。伏羲、女娲夫妻兼兄妹，作一头双身龙或两头一身龙，可能是今天"俩人好成了一个头""俩人好得穿一条裤子"的俗语之源。

参照山东邹县汉代一头双身龙顶神树画像石（1 图 1-1），知道日月树是一头双身龙的一种化形，从而也知道两头一身龙必然也可以化形日月神树，于是进一步悟通了江陵九店 M 268 出土过名叫"祖重"的怪物，是两头一身龙（1 图 1-2）——它过去被误称"镇墓兽"，经当代学者考证，说它是楚国贵族死后附着灵魂的物件；楚人认为人死后灵魂要有所依附，否则容易迷失，所以要以木头刻制"祖重"，让刚死之人的灵魂附着上去，下葬时再将其一起入殓。（见高崇文《楚"镇墓兽"为"祖重"解》。载《文物》2008 年 9 月刊）。

实际上，两头一身龙之"祖重"恐怕就是祖先重黎的意思。据《国语·楚语下》说，颛顼氏传位帝喾氏，帝喾氏就是作为伏羲氏的重，和作为女娲氏（亦称猗韦氏）的黎，而重黎便是生了太阳、月亮的伏羲、女娲；父系社会之时，他们生的这些男孩泛称祝融。大概自帝喾到祝融有些辈分失序，所以楚人追述祖先的时候，把老童代替了作为帝喾、木正的重，于是才有"祖重"的称谓。其实"祖

重"干脆就是老童或重黎什么的。

1 图 1-3 就是重黎与图腾换位的两头一身龙，它的两对角，就是通天树、日月树的树枝；楚国贵族子孙们死后的灵魂，要上天就要从祖先化形的神树上去。

汉代一头双身龙顶神树画像石（1 图 1-1），上面两个仰射者是古代平衡阴阳的射官——这种官是国家特设的官，当日食时射月亮，月食时射太阳，阴盛射阴，阳盛射阳；我们传说的"后羿射日"或后羿射月，就是幻化了、圣化了中国史前之平衡阴阳的职事人员；这种职事工作，很可能以暴力专门去或留各个酋邦首领的人员。如果我的推测可准，那是因为至少在商朝之前，民族集团公认的国家是联邦制的国体，那么所谓的后羿，就是史前鸟图腾联邦里的政绩督查责任人，《山海经·海内经》说"帝俊赐羿彤弓素缯以扶下国，羿是始去恤下地之百艰"，即指这回事。就像汉代将协助皇帝协调阴阳为宰相的特有职责就源自于此。汉代的龙生鹿角，其源头颇值得分析研究（详见 1 图 1-2 图释）。

在一头双身龙身化形树的树冠上，还有接受羽人饲喂的凤鸟栖息，可见此树必定是神树！

一头双身龙或两头一身龙，在商代以前是伏羲、女娲族系的徽志，尽管它们的外观因时间、空间的差异而有异，但其内涵的精神却是统一的。

那一头双身、一身双头龙就是伏羲、女娲。雄雌二龙留在今天的记忆为二龙戏珠图像，"珠"是它们的后代。

古文献说及古圣贤治世理民的方法乃"乘两龙"，其"两龙"就是以伏羲、女娲为昭示的男女婚姻繁衍不息的社会发展原则。

话归本题。此一头双身龙头顶神树和两头一身龙顶神树造型的构成，至少基于这样几种认识基础：

1. 和龙图腾位置可以互换的伏羲、女娲化成了神树，神树是龙的家园；

2. 神树上的日月，是伏羲、女娲所生，神树是日月的家园（1 图 1-2）；

3. 神树是龙凤子孙的老家，神树是龙凤传人之原始社树；

4. 神树是崇拜日月之子子孙孙的老家，神树是日月子孙的原始社树；

5. 神树是通天的途径，日月之子孙、龙凤之传人，死后要通过这棵神树再聚拢在天上……

因此，神树就会衍生许多意义，产生许多附会：

例如，一头双身龙会走，太阳的子孙、龙的传人走到哪里，神树就会植在哪里，社树就会生在哪里等；

再如，将神树的一段截下，成为鼓，敲击此鼓，就意味着龙在呼唤、日在呼唤、祖神在呼唤等；

又如，太阳鸟的子孙、龙的传人，死后装在象征神树的棺材里，那意味着太阳鸟回到了太阳树上，龙回到了老家……

在本章里，我们将用现代民俗、出土的古代图像加以证明。

本书十四章七节 7 图 7-4 可供参考。

第一节附图及释文：

1 图 1-1・汉代一头双身龙顶神树画像石

1 图 1-2・济宁博物馆藏春秋薛国古城遗址出土的鹿角太阳树及太阳鸟

　　上图（1 图 1-1・汉代一头双身龙顶神树画像石）龙生鹿角，其源头至少可以追溯到赵宝沟文化龙图像之异质同构时代。春秋时代的鹿角上有太阳鸟的这一图像，正是汉代鹿角一头双身龙自赵宝沟文化之过渡到汉的一个环节。本书第十一章关于战国时代匈奴鹿形龙之角上的鸟头其源头及认识上的奇特，正可以用薛国的鹿角太阳树、太阳鸟给我们以解释的依据。

　　薛国的祖先一任姓、一田姓。此田姓以猫头鹰为图腾鸟。在这里鹿角象征龙角，转而借指太阳树。猫头鹰是玄鸟的本鸟，是他们祖先伏羲、女娲的后代，名字也叫龙鵏。因为它是龙图腾、鸟图腾异质同构的产物，所以它也可以代称龙。《易经・乾・象传》有"时乘六龙以御天"之说，因此这里设想一龙鸟御天而五龙鸟待岗，甚有特色。

　　本图的太阳鸟旋涡状的翅膀是典型的周代风格，太阳鸟的头或紮着商代双辫，或生着猫头鹰的毛角，或生着龙蛇的躯体，一看而知它的主人有商代图腾神灵的造型知识。

1 图 1-3・楚贵族灵魂依托的"祖重"——即两头一身龙、日月树（右为脱落了龙角的两头一身龙线图）

第二节　伏羲、女娲化形日月神树所生的孩子有蝉

疑为月亮神的别名结鳞／蝉的若虫蝉龟、蝉猴、蝉狗之龟、猴、狗是伏羲、女娲多图腾的一种／吃金蝉子等于吃唐僧肉／人们吃金蝉子在于它吸收了太阳不息的神力／松柏社树不生蝉／唐诗《蝉》之语境在于蝉是高级官员的帽徽纹饰

山东诸城埠口村出土了汉代日、月铜灯（2图1-1）：铜塑人物脚踏龙，手擎着两盏灯盘，灯盘生长在叶挺枝茂的树端。一看此人乃非等闲之辈：

他虽然穿着短衣，却腰带讲究，特别是他的头发是剪过的披发；

他手持灯盏的目的是什么？是给人以光明。

他应该是披发为特征的一个神灵。

《礼记·王制》曰："东方曰夷，披发文身。"在汉代，文身已经成为民风民俗认定的陋俗，人们一般也不再会将文身加在人们敬畏的神灵身上，所以披发而不文身的东方神灵，而且是将光明给予人寰的神灵，当是生了日月的神，是"日月夋生"的大神帝俊、帝喾——他脚踏着龙，因为它是龙族之祖，他擎着栖息光明之鸟的树枝，因为它是光明化身之鸟的生父！

显然，这盏拟日月树枝的灯，不仅可以证明古代曾有日月二树的信仰，还可以说明日月树和名叫"复育"的神虫之间有内涵关联的语境。

蝉别名甚多。中国古典名著《西游记》上说，东土大唐圣僧玄奘的肉吃上一口可以长生不老；或许唐僧一名曰"金蝉子"，所以复育、蝼蝘又名"仙家"，这个"家"，在山东潍坊诸城读如"嘎"。诸城出土的这件台灯很可回味：因为"日月夋生"之末代伏羲氏帝舜，就是诸城冯山人——这冯山，乃国山、家山的意思。

蝉为何叫"复育"？

《国语·楚语上》有"尧复育重黎之后"、《山海经·海内经》有"鲧复生禹"的记载，其中的"复育""复生"字面意思似乎一致，实却有别。

甲骨文"复"字象形抬步可上的、作为国山的大土台子——这种大土台子今叫堌堆（拙作《易经里的秘密》中《复》卦有详解，此不赘）。

"鲧复生禹"：大禹是鲧之国山、家山中生长成人的孩子。

"尧复育重黎之后"："复育"针对"重黎"而言；"复育"当指重黎国山亦即"鲧攻程州山"的程州国山（见《山海经·大荒北经》）之正宗的"复育"的孩子——这"育"的甲骨文，专家释象酉邦母后蕃育子孙之形。准此，"复育"则可理解为"重黎之后"的羲氏和氏的出身，犹今出身贵族、高干家庭等。如果这种推测有理，蝉名"复育"，就是作为"复育"是重黎、日月神后代的意思。"复育"即是神圣的门第，也是重黎之后的名字。

重复一下，上面述说的结论是：蝉是伏羲、女娲、重黎的后代。

传说：日神郁华，月神结鳞——《太平御览》三《七圣记》："郁华赤文，

与日同居，结鳞黄文，与月同居。郁华，日精；结鳞，月精也。""结鳞"也作"结璘""结邻""结隣"，而"郁华"又作"郁仪"。《云笈七籤》十三《日月星辰》："大哉郁仪，妙乎结璘，非上真不见，非上仙不闻，以日月五精之神，乘龙步空，足蹑景云。"

支持我上述判断的是一只拟太阳树的汉代陶灯，和一只拟月亮树的汉代铜灯（2 图 2-1）——前者在太阳鸟的身下，居然有蝉；后者在象征月夜的三只猴子上方竟然也有蝉！

蝉必是我们史前祖先的图腾之一，是太阳崇拜之民族的一种图腾。更是商王族所继承之祖先的一种图腾。或者蝉是古人心中关系日月的神虫。

蝉是候虫。古人诗歌有"也任一声催我老"，说时间在蝉叫中流过的感受。也许这种细腻的感受早在史前就有，那原本生活在树上的蝉，就成了日月树上的蝉。

红山文化有玉雕的蝉（2 图 3-1）、石家河文化有玉雕的蝉（2 图 3-2）、夏家店文化有玉雕的蝉（2 图 3-3）。蝉崇拜可谓中华民族重要的崇拜之一，自史前直到明清之际不衰（2 图 3-4、3-5、3-6、3-7、3-8、3-9）。到了后来，蝉或许成了帝王显贵礼服帽徽"金博山"上的主题。我们今天好在诗文里以蝉喻清高，其基础显然就源自 5000 多年以来蝉图腾崇拜的记忆。唐诗"居高声自远，非是藉秋风"正是因为朝服冠帽上蝉纹帽徽，而意义深远。

学者们已经指出：红山文化与后来后的商族文化有一定的关系。商代的青铜彝器上多见蝉的幼体纹（2 图 3-10）。文献上蝉的幼体、若虫、成虫称呼较含糊。一说蝉的幼虫名蝮育，在山东一些地区蝉的幼虫也叫"仙家""知了龟""知了猴""知了狗"等。"仙家"，大概指其离地而会飞升。"知了龟"，也不单指它爬行如龟。"知了狗""知了猴"，显然不是说它外形似猴，似乎和后土、噎鸣的多图腾有关，其有蝉、猴、狗等图腾，故而有此类名字吗？然而"猴"在山东罟言里有祖先之意，"龟""狗"明显是人祖伏羲、女娲多图腾之一（本书十八章三节有叙述），所以有可能"知了龟""知了猴""知了狗"有蝉之祖的意思吧。

陕西铜川曾出土过镌在青铜弓形控缰器上面的人首蝉身神，其与上海博物馆藏的青铜弓形控缰器上的人首蝉身神大同小异（2 图 3-11），都明确表示商代的复育神是一头双身龙体系的神灵——一头双身龙是商代的族徽，复育神头上的两只角样的东西是两条龙躯：三星堆作为太阳神祝融之日头，均为一个头左右各生一条龙躯的模样。

请注意，江西新干大洋洲出土商代青铜器上的蝉神纹（2 图 3-12）。细看这种蝉神纹有两只头。商代甲骨文"虹"字为并陈之双弧线两端有兽首的图形。《山海经·海外东经》有虹虹国，应当是以虹为图腾的民族。虹虹国的故址大约在今连云港市的赣榆县（《海外东经》称"肝榆"）一带[1]，和传说中炎帝姜姓之国毗邻，也与传说中太阳所浴的汤谷（《海外东经》称黑齿国，其"下

有汤谷")邻近——太阳是帝俊所生，姜姓出自帝俊，商王族也出自帝俊；我们上引文已说过炎帝之后祝融下出共工，共工下出后土，后土下出夸父、噎鸣，"噎鸣"应是以蝉鸣命名的族名，那么我们也敢说虹虹、噎鸣及商王族之间有亲密的渊源，而在今天江西地带发现的商王族双首蝉纹神图形，似乎也已证明了这一点。

本书第十六章第六节叙述过两头一身龙和虹的关系之我见。如果虹是伏羲、女娲神系，那么作为这个神系的蝉自然有雄雌之分。《山海经·大荒西经》说女娲神系有神"疾呼无响"的特征，这该和蝉图腾之鸣蝉、哑蝉有关系吧。我怀疑月亮神的别名"结鳞"和蝉图腾之雌蝉有些关系。

我们已经知道，祝融下出共工，共工下出后土，后土下出夸父、噎鸣——夸父图腾为猴子，而"噎鸣"则应是以蝉的鸣声来命名夸父同族系统的族名。显然，除猴子外，蝉也是祝融、共工、后土、夸父、噎鸣多图腾崇拜的一种图腾。在古代中国人心中认定马惧怕猴子，这来自驯马神崇拜蝉图腾的传说。于是，与猴子图腾级别一致的蝉图腾，也因图腾神驯马的过去而令马惧怕。下面这件民间收藏的连接驭马绳索的节约，就体现了这种认识（2图4-1）。

2005-2006年陕西韩城梁带村出土了春秋早期偏晚芮国（M28）的节约（2图4-2）：

其左图为蝉纹节约，右为日头神像纹节约。日头神像早在大汶口文化遗址中就有出土，最多见于石家河文化遗址、石峁遗址、三星堆遗址、商王族的墓穴中，直到它的神貌出现在汉代的明器的炉灶上，我才可以如此判断：蝉神是大昊、炎帝民族集团之祝融神系的神灵。我们已经知道祝融、共工、后土、夸父、噎鸣之间的承续关系，因此可以说日头神像纹节约中的日头神，应该是祝融神系的泛指——既然"噎鸣"是以蝉的鸣声来命名祝融族系之族名，那么也可以用日头神来代表"噎鸣"。

文献虽说夏、商社树为松、柏，但松、柏不生蝉，仅此而言，说明古人认定的社树、日月树品种不一。蝉较喜欢产卵于桃树等，四川三星堆出土的青铜太阳树大致是在模拟桃树。

正如太阳树拟体桃树结果美名曰"寿桃"，太阳树上的"仙家"炙烤食用，也会得寿如仙——今天人们花大价钱吃一枚蛣蟟、知了龟，乃至人工也饲养蛣蟟、知了龟，心理基础至少可以追溯到汉代。青岛汉画博物馆藏得汉代"貊炙复育"陶貊炙炉，告诉我们汉代人企图长命百岁的情况（2图4-3）。

我们今天幼儿园里的老师，恐怕很少知道上面蝉图像曾经的内涵了，所以在给孩子们讲到蝉的时候，总根据外国童话，把它当成游手好闲的象征。

注：

[1]《山海经·大荒东经》："帝俊生黑齿，姜姓。"《光绪赣榆县志》卷一："赣榆乃古炎帝后姜姓之国也。"

第二节附图及释文：

2 图 1-1·山东诸城埠口村出土的汉代日、月铜灯

1-1

2-1左

2-1右

2 图 2-1·汉代拟太阳树上的蝉

（左）拟月亮树上的蝉（右）青岛即墨六曲山古墓群出土过汉代猴子抱灯树铜灯。

——它的灯树造型与此灯相似，只是除树下猴子而外还有两只鸟，也有一只蝉，蝉的下方还有一只螳螂：猴子象征阴，鸟象征阳。

3-1

3-2

3-3

2 图 3-1·红山文化遗址出土的玉蝉

2 图 3-2·肖家屋脊出土的石家河文化的玉蝉

2 图 3-3·内蒙古敖汉旗出土的夏家店文化玉蝉

3-4

3-5

3-6

2 图 3-4·安阳殷墟妇好墓出土：商代晚期玉蝉
2 图 3-5·山东滕县前掌大出土：商代晚期的玉蝉
2 图 3-6·湖北武汉出土：商代晚期的玉蝉

2 图3-7·河南三门峡出土：西周玉蝉
2 图3-8·河北平山县出土：战国玉蝉
2 图3-9·浙江吉安出土：战国玉蝉
2 图3-10·汉代的玉蝉

2 图3-11·商代青铜彝器上的知了龟纹

2 图3-12·商代人首蝉身复育

2 图3-13·江西新干大洋洲出土商代青铜器上的蝉神纹

2 图4-1·民间收藏的蝉纹节约

2 图4-2·陕西韩城梁带村出土：春秋早期偏晚芮国（M28）的节约

4-3

2 图 4-3·青岛汉画博物馆藏得汉代貊炙复育陶塑

第三节　复育是猴图腾崇拜中的一种图腾

蝉是社神／蝉可能就是控制马的神灵／汉代画像砖上马与猴子并非"马上封侯"

本章上一节介绍：陕西铜川曾出土过镌在青铜弓形控缰器上面的人首蝉身神，和上海博物馆藏青铜弓形控缰器上的人首蝉身神（本章二节 2 图 3-11），都明确表示商代的复育神是一头双身龙体系的神灵。

弓形控缰器是商代车战驾车辅助工具。

请注意：上海博物馆藏的弓形控缰器，蝉神的头顶上凸起的两层物，是发光的太阳（3 图 1-1）。这说明弓形控缰器上的蝉神为太阳家族之成员。而且商代弓形控缰器上的饰纹，以复育居多（3 图 1-2）。

据专家说，弓形控缰器是总揽缰绳的一种驾驭马车的工具（3 图 1-3）——战车驭手将弓形控缰器别在腰带之间，把马缰绳挂在弓形控缰器的两端弯钩中，空出双手，更利战事。

商代车战，驭手基本全是贵族、君子，一般"小人勿用"——"小人"指出身非商民族或联盟民族的贱民。

在商代以后，戎马博侯，是平民一步青云的捷径。

自宋代以来，马与猴子在一起的图像就多了起来。这一方面在马匹身上画猴子，合乎了当时入仕当官者急迫"马上封侯"的愿望，也因当时官员仕途的终端，与马和猴子的关系密切——宋代文官中书舍人以上，武官节度使以上，每年九月至来年三月，表示身份的座垫是用贵重的金丝猴皮做的：猴子皮做座垫，应该说出于古老信仰里猴子镇马的见识，而高级官员的交通工具主要是马。

当时的祝寿词"绒鞍长傍九重城，年年双鬓青"（侯寘《阮郎归·为张丞寿》），最可见马与金丝猴搭配的贵重程度："绒鞍"亦即金丝猴皮制成的马鞍。

三国时有"猕猴骑土牛"喻晋升缓慢的故事——所谓猴性急，牛性慢，相对而言"马上封侯"就成了一种吉语。

现在一些学者说"吉语附形"之"马上封侯"早在汉代就出现了，汉代画像砖中有猴子在马身上者是其证明（3 图 2-1）。我认为不确。

汉代画像砖有猴子和头冠马纛的马——据《续汉书·舆服制》载："圣人处乎天子之位，服玉藻邃延，日月升龙，山车金根饰，黄屋左纛。""左纛"，左骖马头上的羽葆类装饰。此画像砖马额上所冠的即为"纛"。马匹出行冠纛，战国时代是大夫以上显示身份的仪表，秦汉则是帝王或帝王特赐大臣的荣耀[1]。猴子和冠马纛的马在一起，说明汉代超级权贵的马厩里豢养着猴子以祈马匹无恙。此画像砖的主人至少希冀自己能够有此马冠马纛的社会地位，而非"马上封侯"愿望的反映。

猴子曾为伏羲氏、炎帝氏、共工氏之多图腾的一种重要图腾，甲骨文有这种象形图腾为名号的专用字（3 图 2-2）。炎帝、共工，皆伏羲氏之后。炎帝姜姓，帝俊之后（见《山海经·大荒东经》）。他的图腾是每每需要继承的。

商民族是伏羲氏（又称大昊高辛、帝俊、帝喾等）之后，其所继承的图腾中，必然有猴子。

史传，共工氏活着的时候任职平治水土的官员，死后被奉为水神。共工氏图腾为猴子。如《山海经·海内经》说，炎帝之妻的后人生祝融，"祝融降处于江水，生共工"。《大荒北经》说共工生后土，后土之后是夸父，夸父又称"玃父""玃"，即猴子之类。猴图腾历来被伏羲民族集团所继承，所以夸父和图腾换位，则为猴子，同此道理，炎帝、共工也可以和猴图腾换位。

共工氏之族，他们继承上辈管理水土的职务后，死后当然也是猴图腾之水神——传说大禹治水关键性的胜利是降服了淮涡水神——猴子形象的巫支祈[2]，这可见《山海经·大荒西经》"禹攻共工国山"杀共工氏领袖的记载自有所本。这些传说至少从侧面可以证明古代猴子和水神的关系。

然而，中国龙图腾的形成之时，出现了这样的错叠：马匹这时也参与龙图腾的异质同构——且不说龙图像有了马匹的什么特征，只说天上的东方苍龙七宿之房星不但寓形马匹，而且这房星就可以代表着苍龙七宿！特别是地上之现实中有"马八尺以上为龙"（见《周礼·夏官·司马第四》）的比喻也来添乱，这样人们眼中本来管水的龙灵，自然也就有了马的部分形体。

然而马为什么怕起了猴子呢？

自马匹和战争有了特殊的关系以后，就有了马祭，祭祀与马有关的神灵。《尔雅·释天》："既伯既祷，马祭也。"郭璞注："伯，祭马祖也。将用马力，必先祭其先。"按，《周礼·夏官·校人》："春祭马祖，夏祭先牧，秋祭马社，冬祭马步，皆马祭也。"

对此，古人注疏曰：

"马祖，天驷（房星）也。《孝经说》曰，房为龙马。"

"先牧，始养马者。"始教人以放牧者也。"祭之者夏草茂，求肥充也。"

"马社，始乘马者。《世本》相土作乘马。""秋时马肥盛，可乘用，故祭始乘马者。""马社，厩中之土示，凡马日中而出，日中而入。秋马入厩之时，故祭马社。""皂厩所在必有神焉，赖乎土神，以安其所处，故祭马社。"

"马步，神，为灾害马者。"

上面的注释之"先牧""马步"二神暂不知是谁。

"马祖"是天驷星星神。天驷星虽然是东方苍龙七宿角、亢、氐、房、心、尾、箕之房宿，但它可以代表整个苍龙七宿。传说高辛伏羲氏民族集团有一次民族分裂，其中一支族人西去，到了今山西一带，他们死后魂归西方白虎星宿居住；一支族人留在东方，他们死后魂归东方苍龙星宿居住。高辛氏即商王族的祖先帝喾伏羲氏，甲骨文中他的大号干脆就是一个掌心向上的图形文字（3图2-3）。这帝喾以龙为主图腾，但他毕竟又是以猴为徽号龙图腾之祖，所以作为可以代表苍龙星宿的天驷星星神，自然居于祖神猴图腾的帝喾之下：好像这样的情况，作为"马八尺以上为龙"的马要畏惧"马祖"，继而畏惧祖神猴图腾。

"马社"之"始乘马者"，据《竹书纪年·夏后相十五年》载：商王族的祖先、契的孙子相土，在公元前21世纪与公元前20世纪之交的时间，发明了"乘马"，即最先将马匹和车配合一起使用者。似乎这位猴图腾的后代之"乘马"，本是指驾驭马匹启动用于战争的车。相土"始乘马"时，又正是一代后羿取代夏帝相为天下主人的时候。也许趁此天下混乱之际，相土到了商丘，在继续感应东方苍龙七宿之时，开始发展壮大。其子孙取代了夏后氏而立商朝，并将"乘马"进一步发展，让车马之于战争的使用趋于成熟，从而威慑四方。这样作为平治水土世职的水神、猴图腾，又兼职成了管理马的神灵。于是马匹怕猴子的认识就出现了。神话故事《西游记》里孙猴子为弼马温，将天马治理得服服帖帖，就是这回事的影子。

如果这种推说可准，那么"先牧""马步"二神，亦当是商王族的祖先。

或者这也中国人认定马怕猴子的一个源头。

再者《山海经·大荒北经》说："黄帝生骆明，骆明生白马，白马是为鲧。""鲧"是大禹的父系。看"骆明""白马"等字眼，似乎夏民族有马崇拜。如果这种设想合理，马怕猴子，本是马崇拜和猴崇拜所代表的民族谁占了上风之反映吧。譬如，大禹治水神话里，禹杀象征猴图腾之巫支祁，是马图腾镇压了猴图腾；后来商汤灭夏，猴图腾自然占了上风，于是马怕猴子也就自然而然融入了民风民俗。政治集团的确立，在处于动摇时期，总要树立敌对者。猴子曾经被制于马，也是后来马怕猴子的一个源头？

古有"马八尺以上为龙"之说，那么马就属于阴物之龙类了。我们在台北故宫博物院也看到了以马匹代表龙、阴、夜晚的画像砖（我给它命名《阴阳和

谐日月长》。4图2-3），可是后世为何有了作为火属的马呢？如：唐殷尧藩《李节度平虏》之"记取红羊换劫年"、宋理宗时柴望上《丙丁龟鉴》等，都认为丙午年属马而为火年——火色红，马代表火等。

大概这可能和十二生肖的出现有关。记载十二生肖的现有文献中，以《诗经》较早：《小雅·吉日》里有"吉日庚午，即差我马"八个字，意思是庚午吉日时辰佳，是套马出车的好日子。这是将午与马相对应的例子。由此可见，马象征火的时间，应该在天干地支与五行相配合的时代出现之后。

与今天流行的十二生肖对位十二地支说法完全一致的，见于东汉王充的《论衡·物势篇》。这以前生肖马有对位地支"未"的，地支"午"有对位生肖马的，和对位生肖鹿的[3]。

《丙丁龟鉴》，其认为丙午为火年，马代表火。就此而言，这一现象值得注意：作为有水神象征的猴子，和作为象征火的马组合在一起，火下水上，一定有这种寓意：既济——这是《易经》的卦名，按宋人朱熹解释《易经》："既济，事之既成也。"显然宋代的马上封侯图像还有这一层深意。

反过头来再看弓形控缰器上的蝉神，它显然是日月家族的重要人物——用它的形象镌刻在控制马的要害工具，是一种近乎咒语的存在，它就是马社吗？"马社，厩中之土示，凡马日中而出，日中而入。秋马入厩之时，故祭马社。"弓形控缰器上的蝉神头上的太阳，正是它神威赫赫的提示。

注：

[1] 见庞政《战国秦汉时期的马蠢及相关问题》。载《考古》2019年11月。

[2] 见唐李肇《国史补》有锁巫支祈一条，谓出《山海经》。

[3] 见邓瑞全、周美华《十二生肖文化分论·子鼠生肖文化》。

第三节 附图及释文：

3图1-1·商代弓形控缰器上的蝉神和太阳纹

3 图1-2 · 商代弓形控缰器上的蝉神和太阳纹

3 图1-3 · 商代弓形控缰器上一种太阳纹

3 图2-1 · 猴子和头冠马纛的马
　　——（转引自王子今：《"猿骑"考——借助汉代画像砖的探索》）

3 图2-2 · 甲骨文象形猴子的"夒"字（《甲》二三三 · 六）

3 图2-3 · 河南洛阳出土汉《阴阳和谐日月长》画像砖（右为局部。青岛崇汉轩汉画博物馆藏）
　　这帧画像砖上的马在太阳树、太阳鸟左右。马背上有星星的表示，正是《星经》上《房宿》载房宿有星四颗组成之谓。画面上的马非凡马：它生着翅膀，能飞翔于天；它接近后腿的腹间有凤鸟鸟头之纹，那是此马乃龙的曲说——"龙非凤不举"的古老认识，在刻画此马的汉代，仍然深深地被人们记忆。

第四节　鼓是在太阳树上截下的一段木头为之

伏羲、女娲夫妻兼兄妹不分意味着日月树是连理树 / 在商王族眼里伏羲、女娲更是雄雌不分的猫头鹰 / 在制鼓之意义上应单取太阳树的木头 / 鼓可谓太阳鼓 / 伏羲长发长须的传说和玉雕

山东邹县西南大故县村出土的汉代一头双身龙顶建鼓画像石（4 图 1-1），这建鼓的图形强调了鼓顶上的树冠、树冠上的鸟，而且还刻画了一对猴子：鸟象征太阳，猴子象征月亮，鸟和猴子又婉言此树是神树，是日月神树——在修辞学上有"偏义复词"，即两个不同意义的字组成复词出现时，我们取其当中的一义，如"契阔"一词，"契"为契合、"阔"为疏阔，视行文的联系而偏取一义等——如此图形的表述方法似之。因此我们有理由说，通过鼓身的树冠至少是在借代太阳神树。如果此推断可准，那么可以进一步说，建鼓是太阳树的一部分，建鼓的敲击，借以传达的是日月神灵、天地祖神的讯息。

"建鼓"一词在词典上解释的有些令人费解。它一名"晋鼓"，还有一种名字叫"植鼓"。根据古代的图像，我想这种鼓可能是"建木之鼓"的省略。甲骨文中晋鼓的"晋"，象形两支箭并插在太阳的上方，根据作于商代末期的《易经·晋》卦的"晋"，知道两支箭并插借代军事人员集合，太阳借代大白天、光天化日，合起来会意光明正大的用兵。由此而见"晋鼓"就是以太阳名义才可以敲击的鼓、在太阳光明的照耀下敲击的鼓。

古时遇水灾，必击鼓祈祷，激发阳气以救治，称"救水"。文献谓："救日以鼓兵，救水以鼓众。"因为击鼓可以催发"皆所以发阳也"，这正是晋鼓意义的体现。

孔庙藏一头双身龙顶建鼓画像石（4 图 1-2），其建鼓图形也强调了鼓顶上的树冠，和树冠下象征日月的鸟头龙的彩带及鸟头龙彩带上象征太阳的立鸟。

山东戴氏享堂东汉永初七年一头双身龙顶建鼓画像石（4 图 1-3），上面的建鼓图形都强调了鼓顶上的树冠，和树冠下象征日月在此的鸟头龙彩带（关于鸟头龙见五章六节有所介绍）。

湖北江陵出土的龙凤鼓（4 图 1-4）或命名"虎座鸟架鼓"——实应作龙凤鼓，其龙为虎形龙，鸟为涉禽躯凤鸟。这可为战国楚人对太阳树和鼓之关系理解的说明。楚人是"东海之外大壑，少昊之国"的后人，是日月、龙凤图腾创造者的后人，他们对鼓的内涵记忆，应较为清楚一些：

相背的二龙为雄雌一对，乃一头双身龙的另种表达形式，可理解为伏羲、女娲化形；

龙属木，二龙为阴阳二树木的借代，当然也可以单纯认为是太阳树；

鸟为居住在二树木上的日月鸟，当然也可以统称太阳鸟；

鼓为日月神树的一段，当然也可以说是太阳树的一段枝干；

龙凤图腾、日月神灵及其子孙传人，在需要沟通时便让鼓声咚咚响起。

河南信阳长台关1号墓出土的楚国龙凤木鼓（4图1-5）——其龙是虎形龙，其身上的鳞片足以说明楚人心目中的龙不仅有蛇躯者，也有虎形者，天文意义的虎。

值得注意的是，踏在龙身上的两只凤鸟与鼓合为一体，只余下四条腿——这也就侧面地向我们说明：以龙为一种化身的男女祖神生了日月，以日月为化身并栖息在日月树上的凤鸟，可以代表日月树，可以代表日月树而为的鼓。

曾侯乙墓出土漆绘鸳鸯腹部建鼓的形象（4图1-6）——建鼓的底座是龙，顶端有明显的树冠——它似乎是杉树吧。如果真是杉树，那么杉树曾是一种日月神树，也是一种广被认定的社树。

山东沂南汉代画像砖上的建鼓及其局部（4图1-7）——建鼓的鼓皮上画着一只太阳，可以说明此鼓取自太阳树之一段树干做成。建鼓上的鸟是太阳鸟。建鼓上的羽葆，实际就是在拟太阳树的枝条。

甲骨文与鼓相关的字里，反映出鼓材是太阳树的木材——甲骨文"鼓"（《京》2213）、"彭"（《后》上9·5）、"壴"（《甲》528）等字中"壴"象形的就是后来所谓的建鼓。"壴"字上方的"屮"，象形建木、太阳树（4图1-8）。

四川合江张家沟二号汉墓出土的伏羲、女娲像（4图2-1）、四川崇庆县出土的伏羲、女娲画像砖（4图2-2）、四川沙坪坝出土的汉代画像砖（4图2-3）等图中，伏羲、女娲各自手里持着什么？是排箫和鼗鼓？古人以凤翼比喻排箫。鼗鼓即拨浪鼓，在它演化成后来的玩具前，也是一种用于祭祀的鼓。

《世本·作篇》："女娲作笙簧。"图中女娲所持是箫，则来自这一类的传说。箫材是竹子，竹子至少在商代已经与龙图腾角度上位置可以互换；龙属阴，作为身比月亮的女娲持箫，没有问题。

伏羲亦即帝俊，传说住在太阳树上的十个太阳，乃他的儿子。如果鼓的发生传说和太阳树有关，那么本图伏羲手持的拨浪鼓就是一切神圣之鼓的借代：太阳树是通天树，太阳树树干是通天鼓的鼓身，伏羲正是接受通天鼓告知的至高无上之天帝。

伏羲、女娲在一定场合里为彼此不分的日月神树，分而单独论之，伏羲则是太阳树、太阳鼓、太阳。故而我敢说：

伏羲、女娲夫妻兼兄妹不分意味着日月树是连理树；

在制鼓之意义上应单取太阳树的木头；

鼓可谓太阳鼓……

传说伏羲的母亲华胥氏履雷泽雷神的足迹生了伏羲（见《太平御览》卷八十七引《诗含神雾》）。传说雷泽的雷神龙身人头，"鼓其腹而熙"是其所事（见《淮南子·地形训》）。传说炎黄争帝时代黄帝杀了雷神，用其皮蒙鼓，并以雷神的骨头为鼓槌，威震敌人，取得了争帝战争的胜利（见《山海经·大荒东经》）

等——这些传说均见伏羲氏一族与太阳崇拜、鼓太阳树的产生渊源密而不分。《山海经·海内经》又说帝俊一族是乐舞、诸多乐器的发明人。看来伏羲持鼓的图形，当有一定的来历。

《说文》载："鼓，郭也，春分之音，万物郭皮甲而出，故谓之鼓。"《礼记·月令》谓春帝大昊，就是伏羲氏。汉代人对此应当十分熟悉，所以那时有伏羲持鼓的图形，也理所当然。

《穀梁传·庄公二十五年》记载了鼓的特别作用："救日以鼓兵，救水以鼓众。"范宁注："救水以鼓众者，谓击鼓聚众也。皆所以发阳也。"文中的"水"借代月亮，因为月亮乃"水之精"。古人认为鼓的声音可以激发阳气，不但可以用来以聚众对抗月食，而且鼓声敲击而出的阳气，也可以使阴气过重导致的水灾得到抑制（4图2-4）——伏羲手持的鼓，与手举的太阳一样，均是阳气的来源。

商王族认为自己是伏羲、女娲的正宗后代——女娲氏主图腾本鸟是猫头鹰，根据夫妻图腾互相拥有的古则，他们二者都是猫头鹰外形的玄鸟，于是我们可见日本名泉屋博物馆藏商代末期双玄鸟铜鼓（4图3-1）。

在商代，玄鸟就是商王族的祖神。用商代图像的含义追溯前代，可知玄鸟立在鼓上不是偶然为之——那是日月的化身。玄鸟化身日月，巡天而后又回到了日月树上，所以，这件栖息着日月神鸟的鼓，自然是日月神树的化身！

铜鼓的鼓身上有三身神图像——它头上有两只龙蛇之躯，头下的人身下蹲举臂，那是商王族祭祀以通天的一种动作，因此这一图像也可以算是这件鼓的用途之最好的说明。

《山海经·大荒南经》："有人三身，帝俊妻娥皇，生此三身之国。"三身神当然是龙的传人，当然是龙的化身，所以鼓就是龙凤民族的通天鼓。

现在我们民间仍然称大鼓为"通天鼓"。

鼓的四只脚可以理解为通天树扎根四方。

鼓面上的皮拟鳄鱼皮。在商代鳄鱼是龙之类，以相当于龙的皮蒙鼓，足见使用这种鼓通天的隆重。

湖北崇阳出土的商代末期双玄鸟铜鼓（4图3-2）——铜鼓上的玄鸟已经抽象化了，但一望而知就是一对尾部相连的猫头鹰：此可谓玄鸟并逢。铜鼓的鼓身上有三身神像，虽然其形体较为抽象，但也能看得清楚。这件铜鼓和日本名古屋博物馆藏玄鸟铜鼓的内涵一致。

1993年山西曲沃北赵村晋侯墓地出土的玉鼓（4图3-3），玉鼓的双耳为龙首——伏羲主图腾崇拜是龙，根据夫妻图腾互相拥有的古则，他们二者都是龙，这不仅是后来图形中龙蛇躯体之伏羲、女娲持鼓的前身，更是上例铜鼓之猫头鹰与伏羲、女娲可以换位的侧证。

西周时代人们以玉石琢鼓，足见鼓的意义非凡。陶塑的太阳鼓是大汶口文化常见的陶鼓（4图4-1）——图中陶鼓为桓台李寨出土的6000年前之圣器，

它三足，此是不是已有"阳成于三"意识之表现？但后来三足乌的初形因此初具。山东淄博博物馆等亦藏有类似的陶质太阳鼓（4图4-2），鼓的腹沿上也是雕塑成想象的锥形之太阳光芒。这锥形的太阳光芒不止寓意了光芒强烈的刺目及延伸，更还要依靠它扯紧蒙在陶鼓面上的皮革（大概是鱼鼍的皮。当时人或认为鱼乃龙类。桓台学者误判其为酿酒器）。

大概大汶口文化陶鼓塑造的太阳四射光芒，样子有些像轮生树枝的树木，如五针松、白松、果松、青松，乃至于社树有"夏后氏以松"这种说法吗？

我国大部分生活在云南的佤族同胞认为木鼓是民族之魂所在，所以他们的木鼓是取一段大树的树干制成的。支配这种制鼓的信念是否可能来自中华民族通天神鼓初创时代的认识（4图4-3）。

生活在云南基诺族的"太阳鼓"造型颇值得思索：基诺族为了表明鼓和太阳的关系，鼓身上安装了许多象征太阳光芒的木条（4图4-4）。这表达太阳四射光芒的意愿，颇像大汶口文化的太阳陶鼓的设计初衷——如果基诺族通神的人必须得留一头超长的头发，那可能就是伏羲氏的子孙传人。传说伏羲发长及地，所以他的后人生出像他那样的头发，是他传承人必备的条件。

商代妇好墓曾出土过长发女娲玉雕（4图4-5），那长长的头发借代伏羲。传说伏羲长发及地。伏羲主图腾龙，他可以与龙位置互换，既然伏羲是龙，他的长发自然可以借代龙。所以我上面说基诺族通神的人如果必须得留一头长发，有可能基于这种记忆。

女娲头上的长发雕做龙躯之"S"从而借代伏羲（4图4-6），可以想见商代人比较重视伏羲作为人祖、民族集团首领的发饰特征；商以后有文献记载伏羲长发委地——这文献虽然后出，但的确来源自商代以前，这在商代的图像中屡屡可以得到证实。4图4-5、4图4-6两件神像玉雕的蜷爪以拟鸟爪，这因为女娲氏的主图腾是鸟。4图4-5玉雕女娲的屁股上有天地符号，那是说她生了日月天地：古人认为天之精为日，月为地之精，而此处以"○"代表日，以"十"代表大地。

这两件玉雕女娲不但文身，而且还生着一张猴子的嘴。甲骨文帝喾伏羲氏的称号就做猴子形。女娲和伏羲兄妹又夫妻，多图腾崇拜中都有猴子，正所谓"不是一家人，不进一家门"，故而她与图腾换位，成了猴子嘴。

这不由得让人想起现代仍可以见到的保留长发的族群——彝族，这是伏羲氏向中国西南迁徙的后代，他们的服饰仍然保留着一定的古制：长发就是伏羲氏长者的服饰。《诗经·商颂》有《长发》一篇，虽然我们很难看到其中描述长发的痕迹，但其本初也许就可能有所涉及，因为殷商的祖先毕竟是帝喾伏羲氏。《长发》题不及义，一如出自商代的《易经》，其有的卦名也很难与卦义对位。

下面列举凉山彝族长者的长发图片，让大家据此可以想象伏羲氏之生了太阳的领导人的发饰（4图4-7）。

第四节附图及释文：

4 图 1-1·山东邹县西南大故县村出土的汉代一头双身龙顶建鼓画像石
4 图 1-2·孔庙藏一头双身龙顶建鼓画像石

4 图 1-3·山东戴氏享堂东汉永初七年一头双身龙顶建鼓画像石
4 图 1-4·湖北江陵出土的龙凤鼓
4 图 1-5·河南信阳长台关 1 号墓出土的楚国龙凤木鼓

4 图 1-6·曾侯乙墓出土漆绘鸳鸯腹部建鼓的形象（下为局部）
4 图 1-7·山东沂南汉代画像砖上的建鼓及其局部
4 图 1-8·甲骨文与鼓相关字里反映出的太阳树

4 图 2-1 · 四川合江张家沟二号汉墓出土的伏羲、女娲

4 图 2-2 · 四川崇庆县出土的伏羲、女娲画像砖

4 图 2-3 · 四川沙坪坝出土的汉代画像砖

4 图 2-4 · A. 敲击建鼓驱雨巫术仪式画像砖
B. 敲击建鼓驱雨得晴巫术仪式画像砖
C. 敲击建鼓驱雨巫术仪式内容画像砖

据《博物志》卷七载《止雨祝》反映，古人在阴雨不止之时，便对天空"鸣鼓攻之"——他们认为鼓的制作，用了象征着太阳树的枝干，有不竭的阳气，在特定的场合下敲击它可以克阴。

A. 敲击建鼓的人中间，还有跪坐摇动鼗鼓的人。在象征太阳树枝条的建鼓羽葆顶端，有两只象征阴气的猴子，它们似乎欲掀去建鼓上面遮挡阴雨的伞盖，使鼓受潮不能顺利发声，而建鼓和鼗鼓的声音，就是为了驱赶阴云淫雨的。

B. 建鼓安置在一个木杆扎起的台子上，台下的人在鼓琴吹管，建鼓旁边的人似乎手舞足蹈，明显的不再击鼓。建鼓的伞盖下悬挂着象征停止鼓声攻伐而鸣金收兵的铜镈，伞盖顶上是象征阳气的鸟，伞盖左右则是说明天气晴朗会出现的太阳、月亮。

C. 除去敲击建鼓、摇动鼗鼓的人之外，还有表演杂技歌舞的人。更重要的是：还有许多手执鼓槌的，他们是接力击鼓劳累者从而让鼓声不绝的人；建鼓之上有蹲着猛吹一双角号的人——他可能在扮演风伯的角色，因为汉代人理解的风伯运风，就是这样吹响号角的，而载雨的阴云，是号角运风吹散的；还有许多双手执号角的人，他们是接力吹号劳累者从而让号角声音继续的人。这三张图勾勒出古代使用建鼓驱雨祈晴的巫术仪式。

4 图 3-1 · 日本名泉屋博物馆藏商代末期双玄鸟铜鼓

4 图 3-2 · 湖北崇阳出土的商代
末期双玄鸟铜鼓

4 图 3-3 · 1993 年山西曲沃北赵村西周晋侯墓地出土的玉鼓
4 图 4-1 · 山东桓台李寨出土的大汶口文化之太阳鼓
4 图 4-2 · 山东淄博博物馆藏：大汶口文化祭祀太阳的器皿

4 图 4-3 · 我国佤族树鼓选材、运回山寨、制成木鼓的照片

4 图 4-4 · 我国基诺族的"太阳鼓"
4 图 4-5 · 妇好墓出土的长发女娲——那长发借代伏羲
4 图 4-6 · 伏羲、女娲合体神像

4 图 4-7 · 凉山彝族长发的长者（左、右）

第五节　太阳氏族成员之棺木是太阳树的一段木头

　　太阳氏族落叶归根是回到神龙化形的太阳树下／过去棺木头上的圆形装饰是模拟太阳／基督教东汉入华之信众棺木多饰以天堂纹的太阳

　　中国文字脱胎于会意状态的图像、图形。
　　中国史前的会意图形、图像功能如同文字。
　　江西靖安李洲坳东周墓出土的整段树干棺木，其棺木头上装饰的太阳标志及太阳中的龙纹，提醒了我们思索的方向。
　　江西靖安李洲坳东周墓出土了47具木棺。木棺多数东西向，少量为南北向。其中有一具为一棺一椁，其余皆为单棺（5图1-1），木棺均为上下半圆形 结构，

用一段木头对半剖开，然后用斧、锛类工具挖成。

木棺的木质皆为杉木——杉木侧枝轮生，正是大汶口文化太阳鼓的材料转移的最佳选材。在本章4节4图1-4曾侯乙墓出土漆绘鸳鸯腹部建鼓的形象介绍中，我们见过杉木为建鼓的可能。

杉木，松目松科植物。距今5300年－5600多年前的安徽含山凌家滩文化遗址，曾出土过杉松的玉雕（5图1-2），可见松树作为社树、太阳树的时间大体时间。

其中一棺一椁之棺木头上有太阳标志（5图1-3），棺木头东向，对着墓口，墓主人应是楚国贵族，族源出自"东海之外大壑，少昊之国"。太阳树、月亮树的发明者，正出自少昊古族。由此我推断：

棺木木材取自想象的太阳树。对半剖开棺木用了整块原木，其要模拟的乃是太阳树，而棺木头上的太阳标志正为这是太阳树做说明；

太阳树是太阳鸟的老巢，太阳亦即太阳鸟的子孙乃太阳崇拜的众人，寓意太阳树枝干之一节的棺木，一旦殓入了太阳图腾之族的尸体，即意味着太阳鸟回到了老巢，正所谓"山林的猎人回了家，海洋上的水手上了岸"；

那具一棺一椁之金箔太阳上的龙纹（5图1-4），正说明太阳鸟也是龙图腾的子孙——按文献记载上的顺序：主图腾为凤鸟的少昊生颛顼，主图腾龟蛇的颛顼生女娲，女娲主图腾凤鸟（虌、鷇），也以龟蛇为主图腾，自然继承自颛顼，楚人也当继承颛顼的图腾，所以拟太阳的金箔上也要凿刻龙。

中国的棺木，基本上是拟一段树干的形状。

2006年湖北荆州院墙湾一号楚墓出土的楚王族人员的棺椁（5图1-5；左为棺椁的剖面图，右为外棺的结构示意图）。

据荆州博物馆《湖北荆州院墙湾一号楚墓》（见《文物》2008年4月）分析，荆州墓主人为战国中期楚王族之人。楚王族为少昊之后，少昊主图腾为鸟亦即凤鸟、太阳鸟——楚贵族既是太阳鸟的后人，死后的身体自然复归于太阳树之中，以待升天。此墓主人棺木的外观，显然在拟一段树干之状。

自古到今，中国棺木的造型多保持着一点近似树干的圆弧状态，这是曾经拟太阳树一段树干之状的遗留，更是一种规范。如此情况不知可不可以如此理解：作为龙的传人、太阳的子孙，即便远离故土千里万里，死后"落叶归根"的理想，是靠着入殓这段假想的太阳神树树干做成的棺木来完成的。

基督教在公元一、二世纪开始流传于罗马帝国统治下的各族人民间。罗马帝国先对该教残酷迫害，后加以利用，于公元四世纪定为国教。一般认为：七世纪基督教的一个派别传入中国，称"景教"。现在通过出土的汉晋时代的一些图像，可以认为在公元二世纪左右基督教就已经开始流传于中国的许多地区。这可能和罗马帝国对该教残酷迫害而使教民离开居地有关。

四川画像砖和青岛崇汉轩汉画博物馆的《驱邪救世图》（5图2-1），就反映了基督教对中国土壤的适应。

基督教来到中国能够在入乡随俗中生存下去。见有身份的汉人死后在棺木上饰以象征太阳的图案，他们的信徒在死后也在棺木上钉个象征天的圆形图案，但是，这种图案上面表现的是天堂（5图2-2）——图中的"天门"就是入天堂之门；此图守天堂大门的人是洋相女人。关于这些，我有专文叙述，此处不赘。

这类棺饰图中有个人物的发饰，是断代的依据之一：他们头饰双丫髻（5图2-3）——这种发髻源于商代的贵族，后见于西汉时期仙人神怪的头上（如1978年湖北襄阳县擂鼓台一号墓出土西汉早期漆器图案中的人物；5图2-4），而流行于魏晋南北朝高士、平民的头上。仙人神怪的装饰显然是那时人心中高古的装束，后来的时尚流行则是这种高古装束的通俗化。5图2-1人物臂上的隼鹰，是当时人对西亚方向驯隼民风的理解。被十字架打击的人物生着尾巴，其当为邪恶之物。

5图2-1图上的十字架，在东汉后期有与吉祥纹样"柿蒂纹"合流的可能，也可能是后来东正教横竖距离间距相等的十字架之发轫。

"五千多年的记忆，你不要动""你是那样的蛮横，那样美丽"——我们正试图通过本文来抱紧你。

第五节附图及释文：

5图1-1·江西靖安李洲坳东周墓出土的整段树干棺木
5图1-2·含山凌家滩文化崇拜的杉松玉雕
5图1-3·江西靖安李洲坳东周墓棺木头上的太阳标志

5 图 1-4．江西东周墓棺木头上金箔太阳中的龙纹
5 图 1-5．2006 年湖北荆州院墙湾一号楚墓出土的楚王族人员的棺椁
　　　　——（左为棺椁的剖面图，右为外棺的结构示意图）

5 图 2-1．《驱邪救世图》上图为四川画像砖（取自张道一主编《中国图案大全》2 集
p.615），下为青岛崇汉轩汉画博物馆藏画像砖
5 图 2-2．四川重庆巫山县淀粉厂基建出土的金属圆形饰（下为局部）

5 图 2-3．四川重庆巫山县淀粉厂基建出土的金属圆形饰局部双丫髻洋相天堂击鼓人
5 图 2-4．1978 年湖北襄阳县擂鼓台一号墓出土西汉早期漆器图案中的双丫髻人物

第十六章　史前两龙图像的出现可作文明标志

第一节　两龙图像是中华民族认同汇聚并相容的标志

"两龙"，雄雌两条龙。龙的传人之祖先／龙的传人之祖先，被象征性地系在了伏羲、女娲身上／言及两龙信仰，不免说到史前文明。

所谓史前文明，是指一种社会发展的状态，它呈现出的程度，是野蛮离去的程度。因此，如何定义史前文明，标准尺度的说法颇多。目前较流行的文明出现标准，最重要的条件是，是否出现保卫人居的城池。显然，城池物化了集团保卫生存行为的力量。保卫生存的前提，关键之关键，乃是人们发现了生存意义的伟大和重要。其实用城池保卫生存实在属于被动，与之相比，能将保卫生存之积极行为物化，也应该作为史前文明的标准：这种物化而成的两龙，就是这种标准。

人类社会之所以可以称为人类社会，乃在于其本身知道了自己的两大使命：自然使命和社会使命。自然使命在于繁衍后代，社会使命在于保卫繁衍后代的环境；这两种使命的关系水乳交融——不明白前者行为的意义，就不能导致后者行为的出现。如果说城池是后者行为出现的结果，那么物化的两龙信仰则是前者和后者融为一体的结果。

其实，早在物化的两龙信仰出现之前，早就出现过与两龙意义近似的图像，那是一种二首一身的神化动物，文献上称其为并逢、并封、屏逢、屏蓬、鳖封等。它们曾出现于半坡文化遗址和河姆渡文化遗址。那是半坡的鱼并逢（1 图 1-1），河姆渡的鸟并逢（1 图 1-2）——在农业生产以种粟为特征的仰韶文化半坡型遗址里，出土过两首一身鱼的图像，在种稻为特征的河姆渡文化遗址里，出土过两首一身鸟的图像。两首一身鱼或两首一身鸟，其在人们面前显示的意义，应该还不能等同两龙，因为两龙图像是以异质同构的龙为前提的，并且这种异质同构，必以龙类或代表龙的动物特征，与凤类或代表凤的动物特征同构——如此同构，是文字文献出现前图像文献的承载特征。"龙中有凤、凤中有龙"之

图像构成的理念，作为文献，它将大汶口文化、含山文化、红山文化、良渚文化信仰的相似性传达了出来。然而，基于认同图腾前提下的中华民族汇聚并相容，两龙却是这个信仰的识读标志。

河姆渡的鸟并逢、半坡的鱼并逢，这些图像似乎可以说明在六七千年多以前黄河上游的先民，用两首一身鱼提醒繁衍后代的必需，在六七千年多以前长江上游的先民，用两首一身鸟提醒繁衍后代的必需。然而，这两种并封没得到龙并封那样的隆遇，虽然如此，它的影响却在后世久远不绝，所以中国人至今在诗歌、绘画等艺术作品中，普遍将双鱼双鸟认可为爱情的象征物，这因为并封图像的本质就在述说雄雌一对动物在繁殖交合。鱼当然是龙类，凤当然为鸟属，只有龙类和凤类彼此融合造就的龙为前提，才有两龙信仰的出现——这是万万不能混淆的要点，须知两龙信仰的形成，伴随着"阴中有阳、阳中有阴"认识论的成熟！

第一节附图及释文：

1 图 1-1·半坡的鱼并逢　　　　1 图 1-2·河姆渡的鸟并逢

第二节　两龙图像的外观特征

所谓物化的两龙信仰，是指物质材料造就的两龙图像。

在史前，两龙图像多见于玉和陶，偶尔也见于其他材料的雕塑，青铜出现后，它的重要性又在青铜彝器上得到了充足的表示。

前边说过，所谓的两龙，是指雄雌一对的龙，是身上同构了凤鸟特征的一对龙，或在"阴中有阳、阳中有阴"理念支配下形成的一对龙。在商周以前的图像中，它呈现的形式如此：或为两龙并陈，或为两龙交缠，两龙或为一头两身，两龙或为两头一身，或为两龙的象征物在一起。

作为龙的象征物，其异质同构的语境，乃象征物与龙的神灵地位完全相等。

下面还有如此的形式，如人与龙异质同构、鸟与龙异质同构的图像，其异质同构的语境乃人与龙、鸟与龙其作为神灵的地位完全相等——

或为人身龙尾——上身为人，下身为龙的同构物，或为上龙下人——上半为龙，下半为人的同构物，或为上龙下鸟——上半为龙，下半为鸟的同构物，或为鸟头龙身，或为人龙相合——图腾龙与相同地位的人相合，或为鸟头龙头共一身。

另外人头戴羽冠或鸟笄，下身与龙异质同构的神物，它们是凤鸟神巫与龙合体神物，亦属于两龙。

两龙一首可称为肥遗、逶蛇、蝠等。既然两首一身的神化动物可称为并逢、并封、屏逢、屏蓬、鳖封等，那两龙一身者自然可称为并逢。其实两首一身的两龙又名"延维"，这"延维"也是肥遗、逶蛇等的另种记音字（见《山海经·海内经》郭璞注），大概不论两龙一身，或两龙一首，在其被命名时段的古人心中，内涵都一样。

因为两龙图形要模拟的，本是雄雌图腾、男女祖神为繁衍而交合之状，所以，它们的形象一旦在人们面前显示，就等于向男男女女宣告：必须按时进行繁衍活动。

两龙图像是当时人所共知的一种固定意义之载体，它如同今天公共场所里一些标识图形承载着人所共知的固定意义。

两龙图像可谓一种语言载体，承载着千言万语也许也说不明白的、人类必须繁殖的意义。

其实文明的根本反映应该如此：有计划、有目的地繁衍人口，有计划、有目地保卫繁衍人口的环境。两龙图像至少是有计划、有目的繁衍人口的文献证明。

现在较全面的"文献"定义是：它是文字、图形、图像、符号、声频、视频或固化在一定物质载体上的知识概念；也可谓一切史料的总称。显然两龙图像是一种万万不可轻视的文献，出土的史前两龙，就是史前两龙意义的绝佳文献，是前汉字。

第三节　商周以前两龙图像的简释

**两龙图像外观不呈"C"或"S"形则表面必饰"C"或"S"画纹 /
两龙图像是促进族群繁衍的公告 / 两龙庇子不是饕餮食人**

自史前到周代，两龙构成的状态一般是这样：

A．两龙并陈者（3 图 1-1）：

左图为红山文化遗址出土的玉雕牛首蛇躯龙和鸡首蛇躯龙。

　　红山文化的先民，之所以将牛和蛇、鸡和蛇异质同构，至少蛇、鸡、牛三种动物是他们多图腾中的图腾。看这玉雕鸡首蛇躯龙的背上，有近似鱼的背鳍，推想鱼类也是他们多图腾的一种。

　　红山文化之龙的同构已经有阴阳的概念涵入。他们较典型的龙为猪首鸮耳蛇躯龙、猪首鸟翎蛇躯龙——猪、蛇为阴，鸮耳、鸟翎为阳；这就是典型的"阴中有阳、阳中有阴"之龙的异质同构模式（3图1-2；本书有各式龙的异质同构的分析，这里不赘）。

　　这件玉雕牛的角和鸡头属阳，其余牛头、蛇躯、鱼鳍属阴。

　　左图为湖北荆州博物馆藏东周牛首龙和鸟头龙并陈玉雕。

　　鸟头龙在商周和商周以前多见。因为"龙中有凤、凤中有龙"是史前到商周龙凤造型恪守的概念，所以龙以鸟为首并不奇怪。左图鸡首蛇躯龙本质上就是鸟头龙。本节3图1-9，是商代的鸟头龙形象。

　　这件玉雕的龙身上雕满了云纹，这是籍典"云从龙"而强调玉雕刻的是龙。

　　B．两龙交缠者（3图2-1）：

　　左图是红山文化的两条猪首蛇躯龙相背交缠的玉雕，因为信仰内涵的需要，或加工条件的制约而呈现如此之图像。

　　猪首蛇躯龙至少传承自公元前6000多年前的兴隆洼文化——那是在一块人工修整好的圆圈地盘上堆塑的两条龙：猪头骨之后用残缺的石器摆放为"S"形之蛇躯（3图2-2）。

　　现实中蛇的交配是两蛇的首在一起，但此雕刻却是两首向背，有可能是圣化的需要；其实两首一身龙就是两龙交缠的变体而已。

　　两龙交缠应当是群体适时交媾的会意图像，是没有文字时代的前文字。

　　右图是首都博物馆藏的西周时期双龙纹玉璜，是史前两龙交缠图像的延续。这种两龙之龙尾续接在相对的龙头之下，设计的起端至少也在史前，如红山文化鸮耳、猪首、龙头尾首相接的玉雕（3图2-3）就是例子，两条一反一正龙之躯体特意强调了龙的腹甲——爬行类如蛇等动物，与鱼最大区别在于鱼没有宜于爬行的横排腹甲。

　　C．两龙或为一头两身者（3图3-1）：

　　较早的两头一身龙出土在"尧都"，是帝舜时代的产物。帝舜政变了帝尧，按二十八宿七仲星所对的星宿来看，政变成功的年代在公元前2357年以前。这陶盘龙绘画的两条龙看似一条，实为一头双身龙（3图3-2），因为两条龙的鳞片有排列错位的地方。

　　3图3-1左图是出土于四川三星堆遗址之青铜器物上的图案；其与眼睛相连的一左一右"S"状的东西，就是两条龙的龙尾。这里之所以选它为代表，是因为两条龙尾之间的"◇"形徽标，它的渊源在大汶口文化、红山文化、良渚文化等出土文物当中，有连续的脉络可循。两条龙一条为伏羲或重，一条是女娲或黎。

　　右图是三星堆遗址出土的九个日头的一个；它们本是十个，但有一个必须值日巡天，化成翅耳蟹目的样子。因为太阳家族祝融兄弟们出自伏羲、重，女娲、黎，所以它们不仅以日为名（甲、乙、丙、丁、午、己、庚、辛、壬、癸），还都生成了一头双身龙的样子。

　　有"◇"形徽标的东西在三星堆遗址文化范围内出土不少，多为商代的青铜器（可能是商王族赠予当时三星堆当事人的，有可能是商王族嘱托代为用于祭祀太阳神的）。1980年彭竹县竹瓦街出土兽面上有"◇"图形的西周青铜器，有可能是三星堆与商代有密切关系的遗民之物（3图3-3），似乎金沙遗址是这些遗民重新祭祀太阳神祝融的所在。

　　D．两龙或为两头一身者（3图4-1）：

　　左图是安徽含山凌家滩遗址出土的两头一身龙。

　　濮阳西水坡帝颛顼文化遗址出土了蚌壳堆塑的龙和虎，这让我们知道中国有了龙虎连类并举的崇拜现象，时间在公元前4400年。大家或会说这是虎不是龙。实际上，含山凌家滩遗址出土过两头一身虎——两头一身虎是直身躯，五趾爪（3图4-2）；两头一身龙是"C"形身躯，三趾爪。似乎中国龙从此有了虎躯龙和蛇躯龙并存的状态。特别是商代以后，虎头蛇躯龙和虎形蛇尾龙一直存在，直到宋代才统一为蛇躯龙。

　　右图是红山文化的牛头两头一身龙。似乎它的雕刻者特别强调了牛角——角应当表示阳的存在，从而说明此乃"阴中有阳、阳中有阴"的龙；牛或猪大概在当时属于阴类动物。左图"C"形已是当时统一认识的龙的借代体型，而这"C"形两端伸向前方的三趾爪，则是一般鸟类趾爪共有的特征——鸟属阳；正所谓"阴中有阳、阳中有阴"也。

　　E．或为两龙的象征物在一起（3图5-1）：

　　左图为本鸟乃猫头鹰的玄鸟，玄鸟的头上是一只竹笋——猫头鹰在《山海经》里称"鸱""狂"，那是女娲氏的图腾，凤鸟图腾，它可以象征女娲；竹子是帝俊的一种图腾，可以和"帝俊竹林"换位为龙，使用它能够象征伏羲。

　　玄鸟虽然是女娲氏的主图腾，但女娲毕竟是伏羲的妻子兼妹妹，作为夫妻兄妹图腾共享的原则，女娲自然也是龙，更何况"龙中有凤、凤中有龙"龙凤构成原则的理论恪守，使得玄鸟本身就是龙类。这样伏羲、女娲的象征物，自然而然也成了"两龙"。

　　右图是生着猴嘴蛙爪人头人躯及长发的神物玉雕——它可以命名女娲载夫像。它的长发借代伏羲，后来的文献载：伏羲须发修长垂地；天马曲村遗址北赵晋侯墓第三次挖掘63号墓出土的、长发长须纹身鸟爪的伏羲玉雕像（3图5-2）——其长发长须正可证明后世文献的记载无误。所以，女娲载夫玉雕像之女娲头上长长的头发，能够籍典借代伏羲，又因为伏羲氏主图腾为龙，它又转而象征龙。

　　女娲生着猴嘴，因为伏羲之名帝喾的"喾"，甲骨文象形一只手掌向上的

卷尾猴子，女娲作为伏羲的妹妹兼妻子，猴图腾自然应当共享；女娲又有名常仪、嫦娥，多图腾崇拜中有蛙，蛙的前爪四趾、后爪五趾——故而这女娲在共享伏羲氏龙图腾的前提下也可以借代龙。至此，右图毫无疑问就是两龙的象征。

F．或为人身龙尾——上身为人，下身为龙的同构物（3图6-1）：

左图也出土于天马曲村遗址北赵晋侯墓第三次挖掘中；上半身是纹身的伏羲、女娲，其下半身做鱼尾相互交尾状勾连。后世披发人身蛇躯交尾伏羲、女娲像，就继承了这时代的图像叙述。

右图人身龙尾的伏羲、女娲，是战国时代的玉雕，现藏于国家博物馆。

G．或为上龙下人——上半为龙，下半为人的同构物（3图7-1）：

左图虽然粗可称为女娲载夫玉雕，但它却是一头两身龙之人头而龙身和人躯艺术作品。其龙身在上，那是伏羲；其人躯纹身、生有乳房鸟爪、臀部有"⊕"——这是女娲生了天地、日月的符号，亦即两龙生了天地日月的符号，伏羲、女娲生了天地日月的符号，这个符号来自大汶口文化，那是一个刻在鸟鬶前面的两腿中间之符号，这鸟鬶是祭祀用品，是凤鸟图腾变形的实用器皿，是凤鸟图腾崇拜者祭祀时自我奉献的替身（3图7-2）；它是两龙当中的母龙，所以它就是龙。

右图裸体、纹身、蹲踞者是女娲之躯，长着鸟喙人头上的"S"形头发，异质同构了伏羲的龙蛇之身；伏羲、女娲共用一头——因为女娲凤鸟图腾，又因为伏羲、女娲兄妹兼夫妻共享鸟图腾而人头生了鸟喙。

女娲纹身，因其裸体才能看到纹身；既然女娲主图腾是凤鸟，又赤裸着身体，所以可以看到她秃光鸡似的臀部尖——当我们看到三星堆文化之金箔太阳光焰旁四只秃毛的太阳鸟时，才知道商文化体系对状物拟形的独到大匠之心。

3图7-1蹲踞的裸体女娲转换到现实之祭祀场面，一定会走光之甚。商民族这种祭祀必出的仪式动作，在另一种文化体系的人看来会有所不齿——于是在黄帝后裔周民族的眼里是，如此的姿态乃非礼又无耻，成为后世做人懂礼达节的负面标本。

H．或为上龙下鸟——上半为龙，下半为鸟的同构物（3图8-1）：

左图是殷墟西北冈王墓出土青铜牛方鼎上的玄鸟载龙图案。

玄鸟，商代的凤凰，所以它一定不失距今六七千年的龙凤造型传统："龙中有凤、凤中有龙"，这种传统的本质，是史前各民族承认龙凤为主图腾的大昊重黎氏为民族集团之领导。图中的玄鸟有"狂"鸟的覆爪毛，特别是"狂"鸟和孔雀的尾巴进行了异质同构，是否给后世凤凰造型常常拖着几根孔雀尾奠定了基础？《尔雅·释鸟》郝懿行疏："狂，一名茅鸱，喜食鼠……鸺鹠也……即今猫儿头……夜猫。"

右图的龙生着鸟类的冠子，虎头蛇躯，它象征着伏羲。龙属阴，鸟属阳，鸟冠子借代阳，乃"阴中有阳、阳中有阴"的概念所在。

玄鸟生着覆爪毛、人的耳朵、鱼或龙的尾巴；鸟阳龙阴，两者异质同构，

正是"阴中有阳、阳中有阴"概念的体现。

I．或为鸟头龙身（3图9-1）：

左图为三星堆出土的纹身祝融乘两龙的残件，我曾在《纹身的秘密》一书p.8、p.9、p.10里叙述过（广州：岭南美术出版社，2013.1）。三星堆的两只并陈的鸟头龙，不仅证明《山海经》祝融乘两龙的记载有据，更也证明祝融族系出自重黎氏，而重黎氏便是帝喾大昊氏之司天的重、司地的黎——司天司地，正是大昊民族集团之所以成为炎黄争帝时代前，中华民族之领导民族的凭持。龙而鸟头，大概是想象作为太阳神祝融巡天需要龙和鸟一样善飞吧。

由伏羲、女娲亦即重黎氏形成的太阳家族，其领导人继承方式，也许和后来的商王族继承那样，模拟十个太阳值日——传说太阳兄弟十个，由大及小，逐次值日巡天——兄终弟及，到无弟继续，再在下一轮中兄终弟及。这或许能够造就太阳家族掌权阶层不断分裂式迁徙，最终形成各地的太阳家族。估计三星堆故地不会上演"太阳祝融"值日式的盛衰，可能他们是为日头所对应的商王族服务的专职族人。

右图是商王族的鸟头龙——它们多为体积较大的一头双身龙族徽（旧称"饕餮纹"）之衬饰。

J．或为人龙相合——图腾龙与相同地位的人相合（3图10-1）：

左图是日本泉屋博物馆藏的伏羲、女娲交合青铜卣（过去名曰"虎噬人卣"）。看似虎神物的前爪，是三趾爪在前的鸟爪，且爪子上有覆爪毛——这是猫头鹰的的爪子；再加上似虎神物脊背上扉棱状的鱼鳍及臂上的龙尾，知道它就是虎形蛇尾龙。它显然是象征伏羲为代表的龙神。

虎形蛇尾龙图像在商周时代多见，最能说明问题的是江西新干大洋洲出土的一头双身虎形蛇尾龙（3图10-2），以及日本美秀博物馆藏东周晚期金银错一头双身虎头蛇尾龙（3图10-3）。龙而虎形，应该承袭自濮阳西水坡帝颛顼遗址的龙虎崇拜连类并举。

与龙图腾换位的伏羲，其后爪上蹲距的披发纹身之人是女娲。披发纹身，是少昊大昊族系的服饰特点。

或曰：你凭什么说这位女娲是纹身呢？答：3图7-1两个裸体女娲皆纹身蹲踞，本图右图女娲仍然是蹲踞纹身，可见裸体现纹身而蹲踞，是模拟与想象中龙神交媾的动作，是伏羲氏祭祀典礼之程式性的仪式动作。

或又问：女娲既然是纹身，为什么其人身上还有领子袖子呢？

答：你看女娲的腿脚之交没有裤角纹，进一步说明其领子袖子是纹身的内容，因为当时领和袖已是身家地位的象征——女娲是母仪领袖！所以其必须纹身领子和袖子，并可以当众作出和龙神交媾的姿势。

右图是美国弗利尔博物馆藏的伏羲、女娲交媾的玉雕。纹身蹲踞的女娲臀部上有一"⊕"形符号，这是伏羲、女娲合作生了日月天地的符号，是两条龙、两只凤、龙与凤生了日月天地的符号。

K．或为鸟头龙头共一身（3 图 11-1）：

左图是商代青铜彝器上的图案。右图是周代青铜彝器上的图案。人多称它龙凤呈祥图案。这是内涵较明确的龙凤交尾图像。以伏羲、女娲为代表的龙凤交尾，是天地日月的来源，人没有了天地日月又如何生存？

到了"普天之下莫非王土"的周代，国家行政结构出现了宗主分封宗子之联邦制——它的分封名义似乎在于周王乃"天子"；

商朝则实行以"大邑商"为核心的邑落联邦制——它的联合名义似乎商族乃天帝之裔；

夏朝大概是以治水建"国山"聚民而组成酋邦联合制——它的联合名义可能是治水之功；

大禹治水以前中国各民族集团的相容，应该是"两龙"亦即龙凤生了日月天下之观念的自觉认同——古文献中凡及"乘两龙"者，就是民族认同的标签（详见下文）。

L．另外，人头戴羽冠或鸟竿，下身与龙异质同构的神物，它们也属于两龙（3 图 12-1）：左图是良渚文化龙凤合体神物玉雕，它实际上是 3 图 11-1 的先前形式——鸟头龙头共一身。它的人头戴羽冠，说明其凤鸟图腾，因为羽冠在头，意味着其即为生着鸟头。其身上纹身，说明它产生自以纹身为领袖服饰特征的语境。其下身为龙：因为它生着鸟的三趾爪。在商代，祭祀中出现的人头龙头共为一身的神物，可能是由巫觋在两腿之间戴着龙头的面具扮演的。

殷墟安阳妇好墓出土过模拟祭祀仪式上的两头一身神物玉雕（3 图 12-2；这玉雕人物的帽箍上应该装饰着羽毛），台湾故宫博物馆收藏了一件商代可拆卸组装的两头一身神物（3 图 12-3），说明安阳妇好墓出土的这玉雕人物，有扮演两头共一身的可能——3 图 12-3 之右图，为殷墟侯家庄王陵区出土的佩挂面具，它可能是扮演一头双身之巫术实施、挂在下身上的拟人头。

特别要提醒的是：这玉雕扮演两头共一身的人物的脚上有一"⊕"形符号，这更说明龙凤生了日月天下的意识，是史前到商代雕刻这些艺术品的语境。

右图是石家河文化龙凤合体神物玉雕。人物头戴绳索帽箍，帽箍内边插双鸟竿意味着其崇拜凤鸟，若是，其头便是凤鸟图腾的象征。

其人的发饰一左一右象征着两条龙蛇之躯，如果转换成图案，就是一个簪着双鸟竿的一头两身龙。其人的下身是可称为龙类的蛙。

综上图像，我们可以肯定地说，两龙图像就是以龙蛇的繁衍为榜样，号召族群必须繁衍的公告。当时生活环境艰辛，族群个人生存不易之时，只有多生多育才能抵消生活的艰辛、生存的不易。于是族群的祖先就会被后辈和龙蛇等同对待，而族群自古发展至今曾经崇拜过的重要图腾，就会和龙蛇图腾异质同构，制造出现在都公认的图腾——这就是两龙之外观或内涵都恪守"龙中有凤、凤中有龙"之规律的原因。

现代人往往把商王族两龙、一头双身龙族徽视为"饕餮"。文献中常常提

到饕餮食人——这饕餮食人或先从头开始吃，或先从脚开始吃：吃人的顺序如此矛盾，只能说明记述者也把握不准。试想一下，一个偌大的民族集团，既然特别看重依靠两龙信仰以繁衍子孙后代，怎么会把两龙、一头双身龙食人当成族徽呢？显然不合逻辑。除非那族徽是双龙庇子、一头双身龙庇子。

　　M．商代青铜彝器上能见双龙庇子（3 图 13-1）和一头双身龙庇子（3 图 13-2）图像。

　　3 图 13-1 是商王后妇好鼎上的图案。那是两条虎形蛇尾龙嘴当中有着一只人头。这人头借代商王族的重要人物，它的重要性堪比巡天的太阳——日头。既然日头就是与伏羲、女娲所生，所以它就是两龙庇子图，后世的二龙戏珠之"珠"，就是这个作为日头的龙之子。

　　3 图 13-2 是安徽阜南常妙乡出土商代青铜尊上的图案。那是一头双身虎形蛇尾龙嘴中啣着个裸体纹身蹲踞的人——这是个商王族中代表性的人物，伏羲、女娲为代表的龙的传人，其人正是龙图腾要庇护的子孙。

　　古文献记载一民族开启人的业绩特征，往往有"乘两龙"的强调。这"乘"作依靠、仰仗讲，"两龙本书"就指以伏羲、女娲为代表的男女祖先繁衍后代、扩大族群之战略（关于这些将有专门的篇幅叙述）。

　　我认为，两龙崇拜起自于中国阴阳思维模式确立之时，《国语·楚语下》记载的"命南正重司天以属神，命火正黎司地以属民"不仅是阴阳思维模式确立的记载，更是日属天、月属地，龙属阴、凤属阳，男人属阳、女人属阴等认定的成熟外现，于是作为龙凤图腾"龙中有凤、凤中有龙"的造型规律和阴阳协调的论证原理自然而然贯通于思维之中。对此推说我的依据是《国语·周语下》的这句话："颛顼之所建也帝喾受之"——少昊氏衰，颛顼氏掌控天下，颛顼氏所建立的天下治理模式，被帝喾氏接受下来了：颛顼氏"命南正重司天以属神，命火正黎司地以属民"，正是帝喾氏的行为。

　　我们从濮阳西水坡帝颛顼遗址出土的蚌壳堆塑龙中看到了公元前 4400 年时的阴阳概念之应用（3 图 14-1）：这件蚌壳堆塑龙的前腿四趾爪、后腿五趾爪，这应该是异质同构了蛙类的前后爪——按文献上说女娲（黎）出自颛顼氏的说法，则女娲的蛙图腾当继承自颛顼；我们在本节 3 图 5-1 看得到两龙象征物在一起的右图之女娲像，其上爪四趾爪、下爪五趾爪，当然是造像者模拟女娲之蛙图腾的爪子而为。蛙是月神，属阴。相对的龙躯则应该异质同构自狗（一说伏羲之"伏"，取自狗图腾；大汶口文化祭器有狗鬶；汉画像砖中太阳神有狗的形象）——狗阳蛙阴，正是"阴中有阳、阳中有阴"的体现。这就是距今 6400 多年前有明确阴阳关系的龙，这或意味着两龙的象征意义从此开始了吧。

第三节附图及释文：

1-1

3 图 1-1·两龙并陈：
左为红山文化遗址出土的牛首和鸡首龙玉雕
右为湖北荆州博物馆藏东周牛首龙和鸟首龙玉雕

1-2

2-1

3 图 1-2·左为红山文化遗址出土的鸮耳猪首蛇躯龙　右为赵宝沟文化出土的猪首鸟翎蛇躯龙
3 图 2-1·两龙交缠：上为红山文化玉雕　下为西周双龙纹玉璜（首都博物馆藏）

2-2

3-1

3 图 2-2·左为兴隆洼文化堆塑龙　右为红山文化玉雕
3 图 3-1·一头两身龙：上为三星堆出土商王族青铜器上作为日头的一头双身龙
下为三星堆出土作为日头的一头双身龙

3-2

3-3

4-1

3 图 3-2·山西临汾尧都遗址出土的一头双身龙祭祀陶盘
3 图 3-3·1980 年彭竹县竹瓦街出土的额有“◇”的西周初期青铜器
3 图 4-1·两头一身龙：
上为含山文化玉雕龙并逢（产生的语境是"阴中有阳、阳中有阴"理念的出现）
下为红山文化玉雕龙并逢（产生的语境是"阴中有阳、阳中有阴"理念的出现）

3 图 4-2·安徽含山凌家滩遗址出土虎并逢（直躯虎并逢）两端的头

3 图 5-1·两龙的象征物在一起：商代玉雕

3 图 5-2·北赵晋君 63 号墓出土长发长须纹身鸟爪的伏羲玉雕像

3 图 6-1·人身龙尾龙：上为天马曲村遗址北赵晋侯墓第三次挖掘出土
下为首都博物馆藏东周玉雕

3 图 7-1·上龙下人：商代玉雕

3 图 7-2·山东莒州博物馆藏拟形大汶口文化凤鸟的陶鬶

3 图 8-1·上龙下鸟：
左为殷墟西北冈王墓出土出青铜土牛方鼎上的玄鸟载夫图案
右为妇好墓出土的玄鸟载夫玉雕

3 图 9-1·鸟头龙身：
左、中为三星堆出土的祝融乘两龙青铜器残片
右为商代青铜彝器上的鸟首龙形象

9-1

10-1

10-2

3 图 10-1·人龙相合：左为日本泉屋博物馆藏商代青铜器。
右为美国弗利尔博物馆藏商代玉雕
3 图 10-2·江西新干大洋洲出土的商代青铜一头双身龙虎形蛇尾龙

10-3

11-1

3 图 10-3·日本美秀博物馆藏东周时代的一头双身龙虎形蛇尾龙
3 图 11-1·鸟头龙头共一身：左为商代的青铜器图案 右为周代的青铜器图案

12-1

12-2

3 图 12-1·凤鸟神巫与龙合体神物：左为良渚文化石家河文化 右为石家河文化玉雕
3 图 12-2·殷墟安阳妇好墓出土的模拟祭祀仪式上的两头一身神物

12-3

3 图 12-3 · 左为台湾故宫博物院藏可拆卸组装的两头一身神物

右为殷墟侯家庄王陵区出土的佩挂面具，它可能是扮演一头双身之巫术实施、挂在下身上的拟人头

13-1

3 图 13-1 · 两龙庇子：

左为商代妇好青铜钺

右为安徽阜南常妙乡出土的青铜尊

14-1

3 图 14-1 · 濮阳西水坡遗址出土的龙（右为左的局部）

第四节　一头双身龙纹是伏羲氏后人商代的族徽和国徽

商代族徽和国徽是太阳的文化化造型／商代族徽和国徽是太阳神祝融的程式化形象

四川广汉三星堆遗址二号祭祀坑出土过一件名为"三鸟三羊尊"的青铜器，仔细看，它圈足扉棱之间所饰的纹样，由此知道那是两身共首龙的纹样（4 图 1-1）。这种一首双身龙的纹饰，在商王族青铜器上常常可以见到，因为它们

多饰在器身扉棱的两侧，乍一看很像两条龙借一条突起为界的扉棱拼对为一首双身的，实则不然，它的确是独立的两身共首龙纹样（4 图 1-2），"三鸟三羊尊"圈足上这只两身共首龙，就是这种两个扉棱之间的独立纹样。

久久细看上面所说的这些两身共首龙纹样后，会自然地想到三星堆遗址二号祭祀坑出土的"兽面具"（4 图 1-3），它也是只一头双身龙——它头生两角，两角间戴着今天学者称为"皇"的冠子，各与眼睛相连，一左一右展开，尾梢向上蜷曲内收。这种一个人首生着两条龙躯的形象，在商代并不少见，如江西新干出土的铜人面（4 图 1-4）和湖南宁乡出土的人面鼎（4 图 1-5），都是例子。后者鼎上人面的耳下有爪，是生有猫头鹰覆爪毛的龙爪，耳上有小而弯曲的钩纹，那显然是龙躯的示意；或认为前者人面的头上两条东西是犄角，但细看它自起始到向内卷曲的尖梢当中装饰了云纹，从而知道那是龙躯，商代许多龙蛇纹图像的身上都装饰了云纹。古人认为"云从龙"，所以龙身饰云纹也理所当然。

单将上例二号祭祀坑"兽面具"之大的眼睛的一只与一只蛇躯相连，叫人不由得想起了甲骨文的"蜀"字，那是个大眼和蛇（龙）躯组成的字。有人说这"蜀"是"旬"字的讹写，但仔细分析金文"旬"，它应是日、爪、"C"形龙躯组成的字，是龙伸臂抱着太阳的高度概括，其造字的环境必广泛认为十个太阳的父亲母亲，乃龙化身之帝俊羲和，而父母臂拥作为太阳的儿子，亦理所当然，所以"蜀"字自当有自己的造字语境。

三星堆的青铜面具是太阳家族之值日的祝融兄弟，十个兄弟。这十个兄弟就是今天仍然被中国农民频频使用称呼太阳的老名"日头"。这十个兄弟既然是龙凤图腾之伏羲、女娲生的，是"龙中有凤、凤中有龙"的两龙（或两凤）生的，所以它们通常的形象，每每要一颗脑袋上生出两条一左一右的龙躯，而在特殊大型的脑袋上，不见两条龙躯，却生出两只兼做翅膀的大耳朵。

"三星堆"这个名字还有大洪水时代的遗韵，那"堆"就是大土台子、堌堆的另种称呼。按《山海经》"山"多半是国家的古称，那么在夏代它当叫三星山——三星国什么的。学者们说"蜀"字乃"旬"字的讹写，的确是真知灼见！古蜀国是崇拜龙又崇拜日头——太阳的民族，明白一点说，这就是祝融氏后代的一个国家。俗谚"大难来，到四川"，这后世的俗谚不知是不是和大昊氏子孙迁蜀的英明有关。

我认为三星堆先民们的族徽，就是作为一头双身龙的日头，他们用的应是商王族的国徽——这国徽可能为商王族专用，而三星堆先民们可以使用这种国徽以表明他们与商王族同族。大概三星堆出土的青铜彝器上的一头双身龙亦即日头乘两龙的纹饰，是商王对他们的赐予，他们应该不敢贸然自己营造。

毫无疑问，商王族青铜彝器上的一头双身龙图案都是日头——换句话讲，这种文化的日头，就是商朝的国徽。而三星堆各种祝融乘两龙的造像，如大大小小的面具、有情节内容整体的神像、象征性的太阳乘两龙等，是他们为商王执行太阳巡天祭祀仪式而营造的神物、圣器。

商朝的族徽、国徽较近的来源应是公元前 2600 年－公元前 2000 年的石家河文化（本书第十六章四、五节有涉及）——有可能石家河文化经过石峁遗址神殿时代而演化之。

古代龙蛇的概念早先分得不太严格。两头一身蛇在文献上的名字叫越王约发、轵首蛇、弩弦蛇、歧头蛇等，一头双身蛇的名字叫肥遗等；一首双身龙的名字应该是与一头双身蛇同称而异写。上边说过，在商代以前的图像里能见到蛇头并蛇身的两头一身蛇和一头双身蛇，更多见的是戴皇冠、生角、虎首、蛇躯、鸮爪的两首一身龙和一首双身龙，这种现象只能说明商代以前它们是神圣的象征物，否则何以频频出现在商代神圣的青铜礼器上？

《吕氏春秋·先识》有"周鼎著饕餮，有首无身，食人未咽，害及其身，以言报更也，为不善亦然"之说，因此大家普遍称商代青铜器上那种双身共首龙纹饰为"饕餮"。《吕氏春秋》说的"周鼎"之"饕餮"，是商代两身共首龙的移挪或删减。然而，"周鼎"上虽有"有首无身"的"饕餮"，却绝对没有"食人未咽"的"饕餮"。为什么会出现这种情况呢？推想其原因大概是这样：

1. 今本《山海经》大致是一部用文字记录以前图像的书（上面的图画也许出于雕版印刷者的想象，间或有已经大大失真的移摹），这些记录大概有直接眼见，更多的是转录他人的眼见。上及给人以"食人未咽"之印象的青铜器纹饰，即多见于商代的一首双身龙庇子图像、双龙庇子图像或三身神图像——前两者的外观特征是虎首、蛇躯、鸮爪，虎首下面是纹身蹲踞的人，或两条虎形蛇尾龙相向大张的嘴中啣着一个人头（见上一节之"三"3 图 13-1 两龙庇子：左，商代妇好青铜钺；右，安徽阜南常妙乡出土的青铜尊），后者的特征是两虎与人共具一个虎头（4 图 1-6）。

现代学者多为其定名曰"虎食人"之类，其实它们的内容是：伏羲、女娲庇护子孙（上节之"三"3 图 13-1 两龙庇子），或伏羲、女娲与黄帝共子孙（4 图 1-6）：那一首双身虎形龙蛇尾或两只相向大张其口的虎形蛇尾龙在这里可以象征伏羲、女娲，那衔于龙口或与龙共首的人，应该是有了黄帝血统的商王族；商王族认为自己是伏羲、女娲的后代，还认为自己是黄帝之后、帝尧女娥皇、女英同帝喾、帝舜的后代。

周王族虽然宣称自己出自"帝喾元妃""出自天鼋"，但实际上其与商王族并非一个祖源。其实一首双身龙在周代青铜彝器上最终的消失，就是商、周不是一个祖源的最好说明。

如果"食人未咽"是《吕氏春秋》作者见到的这类图像，那显然是张冠李戴。"食人未咽"极有可能是周人对殷人族徽或国徽图像别有用心的歪曲，乃至《吕氏春秋》的作者在顺势衍说。

为什么这样说呢？《山海经·海内北经》载："蜪犬如犬，青，食人从首始。穷奇状如虎，有翼，食人从首始，所食被发，在蜪犬北。一曰从足。"——"蜪犬""穷奇"，它们"食人从首"的特点，恰恰就是商代那种虎形蛇尾龙与人

相拥之内容的青铜器（见本章三节3图10-1人龙相合：左，日本泉屋博物馆藏商代青铜器；右，美国弗利尔博物馆藏商代玉雕）。"食人从首始，所食被发"，正是这种青铜器给不了解其内容者的外观印象。

商代图像中的虎形蛇尾龙看起来不仅像虎，还有些类犬，其血盆大口下面，就是一位"被发"的人，这"被发"的人还要纹身，正所谓"东方曰夷，被发纹身"之人，她是以女娲为象征的女祖先，而那似虎又类犬的"蠲犬"或"穷奇"，是以伏羲为象征的男祖先。何况伏羲、女娲是多图腾崇拜的民族，其有犬图腾，也有虎崇拜。上引文"一曰从足"，又说明虎形龙给观众之印象出现了讹传，从而"食人从首始"的传说走形，竟有了"一曰从足"开始"食人"的事。

2. 商代青铜器上少见"有首无身"的"饕餮"，有的"饕餮"乍一看看似无身，细看其头上的似角的形体，正是其身。周代铸造的铜器上的"饕餮"，已有渐渐失去龙首旁两条龙身躯的（4图1-7），或者周人认为他们取代的政权，是个贪婪、残暴的无道政权，故而殷人饰在铜器上以为神圣的一头双身龙，在其造形承接过程中剔去两只身子，变成了警戒贪残的形象语言。显而易见，《吕氏春秋》说"饕餮"的"有首无身"，是周人将一头双身龙当作殷王族象征之前提而言的，所以其内涵应当如此：两身共首龙明明饱胀到吃人咽不下去还要吃人，如此贪心残酷的结果最终反害了自己；鉴于商朝灭亡的类似原因，我们铸造青铜器将殷人的图腾去掉身躯只剩下头颅为饰，以为我们执政的警示：如果我们和殷人一样，我们也会遭到反害自己亡国灭家之报偿。

3.《吕氏春秋》作者认为，周王族虽然在青铜器上饰以"有首无身"的"饕餮"为自己对子孙之戒示，却因"为不善"而"亦然"导致了西周的灭亡。这说明周人的确曾宣称青铜彝器上的"饕餮"，是商王族所以亡国丧邦的警示——因此，无论是俘获商族的青铜器，还是自己新铸青铜器的纹饰，只有合乎"饕餮"的警示原则，皆可商器我用。既然商器皆可我用，商器上的一头双身龙就可作为反面的警示教材。

4. 因为商代一头双身龙是周人认定的亡国丧邦之警示，其必然可以象征着商王族，既然其可以象征着商王族，其必是商王族的族徽、国徽。

可以这样说：一头两身蛇、一身两头蛇、一头双身龙、一身两头龙图像，都是商王族的族徽、国徽，其中最常见的是一头双身龙图像。它们都是以伏羲、女娲为代表的商王族祖先化身，是日头，是太阳家族的象征。

第四节附图及释文：

1-1

1-2

4 图 1-2·商代青铜器上的一头双身龙

1-3

4 图 1-1·三星堆出土青铜器上的商王族一头两身龙
4 图 1-3·三星堆出土的"兽面具"——商代一头双身龙

1-4

1-5

4 图 1-4·江西新干大洋洲出土的青铜人面——商代一头双身龙
4 图 1-5·湖南宁乡出土青铜器上的商代一头双身龙

1-6

1-7

4 图 1-6·四川三星堆出土的一首三身神——伏羲、女娲（两只虎形蛇尾龙龙身）
及黄帝后代（虎头下面的纹身之人身）
4 图 1-7·周代青铜器上的一头双身龙

第五节　商王族徽和国徽以前的形貌

我们目前可以看到的两身共首龙造形，较早地产生在新石器时代。在汉代仍能见一头双身龙的新造型，但它们好像多转移到佩饰或铺首上面了——不过传统的两条龙的尾巴，多半变成了两只完整的龙（5图1-1、5图1-2）。

一头双身龙较早的形象，似乎一是饰于人的头上，一是饰于祭祀盘中。

饰于头上的，出土于安徽含山凌家滩遗址，编号为87M15，它距今五千年以上，是一件透雕作品，顶部呈"人"字直角，两侧向上卷成圆环，下沿扁平，两端略有束腰，上钻两个小孔，其高3.6厘米、宽6.6厘米、厚0.3厘米（5图1-3）。它卷成透空圆环的里圈，分明有由粗渐细的表现迹象，可知那是蛇（龙）躯的表示，而顶部呈"人"字的直角，则应是概括化了的蛇（龙）头。它出土的部位在墓中人头上，故而学者称其为"玉冠饰"——这"玉冠饰"下部所钻两个小孔，似乎是与下端插入冠、发中的簪、梳衔接用的。文献载有"有虞氏皇而祭"的记载[1]，即帝舜氏祭神的礼服，其戴在头上的冠子为"皇"[2]，当然"皇"可能还有配套的羽毛，但其中作为徽志的"玉冠饰"，应该是不可或缺的配置。传说中有虞氏的时代为虞代，但虞代祭祀所用的服饰一定会承袭自己祖先帝俊系统的服饰。自然，上溯距今五千多年以前，安徽含山一带活动的群族还早于有虞氏主掌天下的时代，但其必与少昊、大昊有密切的族缘关系，所以祭祀用的服饰当有一定的连续性。

少昊、大昊两个民族集团被后人称为"两昊"，这"少昊"不仅派生出了大昊，还是中华文化一源头之北辛文化的主人，更也是文献中的"少典"。这"大昊"的首领，便是伏羲氏、帝俊、帝喾、帝舜。

少昊氏以"嬴"为姓，大昊氏以"风"为姓，这两个字的读音，仍能让我们想象到他们和中华民族主图腾龙和凤的关系：要知道"两昊"都是以凤（鸟）龙（蛇）为主体崇拜的（关于这点本书多篇提及，此不再赘），如果将羽冠中饰以玉蛇，那正是龙凤崇拜者负责礼神之人最可能的礼帽——帽上饰着羽毛，饰着蛇，说明祭神负责人代表着鸟（凤）祖灵和龙祖灵。如此说可准，一头双身龙当是与两昊族系关系极亲者的祖灵的化身。

饰于盘中的龙，出土于山西襄汾县东北陶寺以南距今四千五百年前后的大墓。盘的编号为M3072：6，泥质褐陶，火候很低，外壁隐浅绳纹，内壁磨光，敞口，斜折沿，通高8.8厘米、口径37厘米、底径15厘米、沿宽1.8厘米，盘内以红、白彩绘出蟠曲状龙形；龙头在外圈，身向内卷，尾在盘底中心；形象为环纹蛇躯，方头，豆状眼，张巨口，上下两排尖尖的牙齿，长舌外伸，舌前部呈树叉状分枝。

值得注意的是，这蛇躯是两躯，而不是一躯，请看：龙身上的环纹除头外，第一对对称，余下的直到环纹漫漶不清的尾部，均不对称，而且有的环纹与环纹之间，还有明显的隔缝。这些应是两条龙并列在一起的表示（5图1-4）。

龙身上表示鳞甲的环纹，在后来单体龙身上也曾有过不对称的现象，但其在整体布局上，均不失其单体龙的特征。关于陶寺遗址所属的主人，目前普遍认为是陶唐氏，这因为此地位置与文献中"尧都平阳"的记载吻合。还有的学者认为陶寺文化应是先夏文化，这因为《国语·周语上》有"昔夏之兴也，融降于崇山"一句，"崇山"一说就在晋南襄汾县的塔尔山，陶寺墓地就在这古崇山的山脚下，而"融"即当为龙[3]。其实，无论陶唐氏，无论夏后氏，他们的祖源都比较明确——他们同脉，来自黄帝。

《国语·晋语四》载，"黄帝之子二十五宗，其得姓者十四人，为十二姓"，其中祁姓的代表为陶唐氏，唐尧又是这一姓中拔萃的领袖。"唯彼陶唐，帅彼天常，有此冀方"[4]，陶唐氏原本在今河北省的一些地方，到尧时迁到今天晋地的南汾水流域，并建立了唐国，其后代为黄帝的另一系子孙周族所灭，时在周成王。传说尧之子丹朱伐三苗到丹水（即现在的丹江），说明了黄帝后嗣陶唐氏一裔，有南下到达汉水流域的。

《山海经·海内经》载"黄帝生骆明，骆明生白马，白马是为鲧"，所谓"鲧腹（复）生禹"的传说，已确切地表明夏后氏大禹为黄帝的后裔、鲧的族属。这里应特别指出的是，大禹一生的业绩不仅在于治水，还在于他兵伐三苗。

传说炎帝集团之两昊中，大昊氏的代表者帝舜亦即帝俊，他用政变的方式取代了尧[5]，结束了唐代，建立了虞朝。而这唐尧建立唐代，让"万民皆喜"奉为"天子"的原因，竟是他用了羲炎民族集团之中的后羿大打出手，平息了羲炎集团中许多反对分子之缘故。《淮南子·本经训》载："尧乃使羿诛凿齿于畴华之野，杀九婴于凶水之上，缴大风于青丘之泽，上射十日而下杀猰貐，断脩蛇于洞庭，禽封豨于桑林"，就是尧让后羿平息反对分子的范围，这范围正是两昊活动的范围[6]。这里得说明一下，后羿"杀九婴于凶水"的事迹，即银雀山汉墓竹简《孙膑兵法·见威王》里记的"尧伐共工"之说，因为共工属下相柳，就是"九首蛇身""食于九土"的九黎（九婴）首领。

传说，夏后氏也是用政变的方式取代了有虞氏的政权。有虞氏政权仍在时，帝舜曾"分北三苗""更易其俗"，使三苗融入了自己的政权系统当中。后来禹的政治势力抬头，"有苗不服，禹将伐之"，帝舜仍然坚持反对动兵动武[7]，但大禹还是对三苗大举杀伐。文献载，大禹出兵之前，先祭祀天帝祖先，举行誓师大会，杀气腾腾，俨然就是君王在下达命令。他杀伐三苗的所谓罪名，一条是"弗用灵"，就是不敬鬼神，再一条是另用刑罚，作五刑。这罪名说明三苗有不听命于大禹之中央的行为，特征为不敬与大禹所敬的统一的鬼神，作五刑而不用与大禹相同的执法标准[8]。大概大禹那时所对付的三苗，已是与帝舜政权时代相谐和的三苗，因此，他杀伐他们的目的，至少是让汉水流域回到自己政权的轨道上来。

清楚了上边的交待，再返回一头双身龙的身上。

《左传·昭公二十九年》："秋，龙见于绛郊。魏献子问于蔡墨曰：'吾闻之，

虫莫知于龙，以其不生得也。谓之知，信乎？'对曰：'人实不知，非龙实知。古者畜龙，故国有豢龙氏，有御龙氏。'献子曰：'是二氏者，吾亦闻之，而不知其故，是何谓也？'对曰：'昔有飂叔安，有裔子曰董父，实甚好龙，能求其嗜欲以饮食之，龙多归之。乃扰畜龙，以服事帝舜。帝赐之姓曰董，氏曰豢龙。封诸鬷川，鬷夷氏其后也。故帝舜氏世有畜龙。及有夏孔甲，扰于有帝，帝赐之乘龙，河、汉各二，各有雌雄，孔甲不能食，而未获豢龙氏。有陶唐氏既衰，其后有刘累，学扰龙于豢龙氏，以事孔甲，能饮食之。夏后嘉之，赐氏曰御龙，以更豕韦之后。龙一雌死，潜醢以食夏后。夏后飨之，既而使求之。惧而迁于鲁县，范氏其后也。'"

引文中的"畜龙""豢龙""御龙"，都指养龙亦即养蛇的事实。古人养蛇就是养龙。古代有很长的时段，龙蛇的概念没有分别。古人养蛇，当然是为了行施巫术，这巫术的后遗形式，就是至今令许多人谈之色变的"养蛊"。养蛊后来不仅只是养蛇，还养巫觋及通巫法之人认为能控制人的各式各样东西[9]。由后推前，大致古人养龙于器，是为了依靠龙图腾、龙祖灵在传说中的力量，以达到自己的心愿吧。

引文中的"帝赐之乘龙"，司马迁在《史记·夏本纪》中如此理解："帝孔甲立，好方鬼神，事淫乱。夏后氏德衰，诸侯畔之。天降龙二，有雌雄，孔甲不能食，未得豢龙氏。"

夏朝自禹开始，到孔甲即位称帝，共历十二代，到孔甲重孙履癸（桀）时，夏朝就灭亡了。灭亡的先期原因在于孔甲"好方鬼神，事淫乱"，更主要是"诸侯畔之"。在孔甲对神的告求下，此时出现了雌雄两对龙，似乎这是天降给夏朝重新凝聚人心的真神了，于是找刘累好好养着它们。结果一只龙被烹熟给孔甲糊里糊涂地吃了，而且吃了还要再吃，吓得刘累只好逃之夭夭。这个刘累可不是祝融氏之子陆终氏的后裔，他是帝尧娶散宜氏之女所生长子监明的后人，论说，他与夏后氏有同宗的关系。刘累学养龙的老师豢龙氏之董姓，虽然族出自两昊的少昊，却被夏后氏一族认作自己的祖先，例如《国语·晋语》就记载过晋平公听郑子产的意见，以"董伯为尸"，祀夏郊的事情。这恐怕也和《山海经·大荒西经》记夏后启"上三嫔于天"（夏后氏一族有许多女姓与帝舜一族为婚）等传说的根据有关，也和"夏之兴也，融降于崇山"的传说有关。事实上，上古许多帝王的姓氏，都因母系、父系社会交替承续的混乱而能找出彼此亲缘的依据，所以《史记·五帝本纪》就有"自黄帝至舜、禹，皆同姓而异其国号"之说。

其实，出自黄帝氏的禹和大昊氏信奉的神灵并不一样——夏后氏一旦靠近乘两龙信仰，就是为了融容龙凤图腾的民族，夏后启、孔甲乘两龙、豢两龙，都是靠近两龙信仰的努力。

《大荒西经》："西南海之外……有人珥两青蛇，乘两龙，名曰夏后开。"夏后开即夏后启，汉代人避文帝刘启名讳而改之。启在禹死后据天下为家，其

一个重要的条件就是"乘两龙"，"乘"，依仗、利用。这里的"乘两龙"，乃上引《左传》"帝赐之乘龙……有雌雄"之谓的龙，即夏后氏依仗豢龙巫术控制天下的龙，其必须以雌雄相配才有作用。也许河、汉之间是夏后氏命脉攸关之地，所以"帝赐"孔甲所"乘"之龙，便是一对关系到"河"、一对关系到"汉"的龙。总之，夏代初期以前，雌雄一对龙被人豢养，乃因它们是世人心中决定国家大局命运的神物，到孔甲时代它们再度受到重视，更见其可被利用以挽救世风下颓的目的，也正因这个目的，孔甲才招刘累养龙、封刘累国土。显而易见，在夏代某些时候，对这种雌雄龙的饲养，有着十分神圣的意义。然而，这雌雄龙的实质之体，只是一公一母两条蛇，当其转化为造型语言，为不失其神圣的语义，必然会神化其外观，于是便夸张为我们仍能看到的一头双身龙。

我们今天说某与某十分要好，每说"好得穿一条裤子"，与此相类，说某与某十分相好，每说"好成了一个头"。说这两者的心态源头，既在于男女之间隐私的认定，更可能在于两身共首龙这类造形语言向后世传达的讯息——这讯息的本质大概在于雄雌龙分别象征生了太阳月亮的伏羲（帝俊）、女娲（羲和、嫦娥）。

陶寺出土陶盘中的一首双身龙，就应是雌雄两条蛇的神化。此陶盘的火候太低，不能实用，看来它只是一种用于礼神的象征物——画两身共首龙在盘中，就等于真有一双雌雄身龙停在其中。

准此，夏代王都遗址——河北偃师二里头出土的夏朝后期一头两身蛇（龙）造型，就是那种被当成决定国家命运的"两龙"（5 图 1-5）。其龙头近虺蛇之形，吻短而尖，眼作"目"字形，额上有代表族属的"◇"形纹。龙身为蛇躯，上面布满了链状鳞纹，这种一头双身龙在内蒙古敖汉旗大甸子 M371 墓出土的陶片上也有反映（5 图 1-6），它被绘在磨光黑陶鬲上，其首白色，侧向，有目，朱色双躯一左一右呈"几"字状分开，黑饰白边"U"状鳞布在身上，龙首加绘四道竖直相联的朱色条纹，似是角或冠。大甸子墓葬中的这龙上限可以早到四千年，即接近龙山文化的晚期[10]。

作为氏族标志的两身共首龙，其有可能被陶唐氏所容纳，也可能被夏后氏所利用，但却被姬周当成亡国丧邦的警示。

注：

[1] 见《礼记·王制》。

[2] 见杜金鹏《说皇》。载《文物》1994 年 7 月。

[3] 见王克林《龙图腾与夏族的起源》。载《文物》1986 年 6 月。

[4] 见《左传·哀公四年》引《夏书》。

[5] 见《史记·殷本纪》正义引《竹书》。

[6] 关于这些，拙文《后羿·嫦娥·玄鸟新说》已有介绍，载《美术大鉴》2005 年 6 月。

[7] 见《韩非子·五蠹》。

[8] 见《墨子·兼爱下》引《禹誓》。

[9] 拙文有《豢龙与养蛊》（载《科技与艺术》2003年11月）说及此事，此处不赘。

[10] 参见孙守道《三星他拉红山文化玉龙考》。载《文物》1984年6月。

第五节附图及释文：

1-1

1-2

1-3

1-4

1-5

1-6

5 图 1-1·西汉南越王博物馆藏玉佩
5 图 1-2·陕西兴平汉武帝茂陵出土铺首
5 图 1-3·安徽含山凌家滩遗址出土伏羲、女娲时代的一头双身龙
5 图 1-4·山西襄汾县东北陶寺遗址出土的尧舜时代的一头双身龙
5 图 1-5·河北偃师二里头出土夏朝后期之额上有"◇"形族徽的一头两身蛇（龙）
5 图 1-6·内蒙古敖汉旗大甸子 M371 墓出土陶片上龙山文化晚期的一头双身龙

第六节　两头一身龙和虹

帝释天与虹之弓

红山文化的两头一身龙（6 图 1-1），与甲骨文中的虹（6 图 1-2）构形相似，甲骨文中凡是和龙有关的字皆呈"C"或"S"形，由此而知甲骨文之虹字象形两头一身龙。也就是说，虹是两头一身龙于天空中的显现。两头一身龙拟雌雄交尾。如果此说可准，至少在商代人们理解虹的出现，是龙合体出现于天空的现象。卜辞《前》七·七·一"设虹于西"，可能是说虹亦即两头一身龙交合、合体于西方吧。虹一般出现于在太阳照射的一方，"设虹于西"，是与太阳相对的朝虹。卜辞里这个"设"，应该当"合"讲。《广雅·释诂》："设，合也。"卜辞《菁》四"出虹自北，饮于河"，虽然记录了虹出的方向有异寻常，但也反映了当时人的认识：虹有生命，乃至可以"饮于河"。

上引"设虹于西"，是说虹亦即两头一身龙交合、合体于某方——似乎后来文献上说虹分雄雌，虹为雄，霓为雌、虹为天地之淫气、虹为阴阳交合之气等，都衍生自卜辞的这个"设"字上。"设"，合也。

虹又称蟳蝀、蝃蝀。《诗经·鄘风·蝃蝀》曾经透露过一个讯息：在那个时代，蝃蝀亦即虹，一旦出现空中，人们不能对它指指点点。后来的注家说，指点的人会指头生疔。其实生疔只是一种忌讳的借口而已。忌讳的本质是什么呢？应当是两头一身龙交合、合体的认定。指两头一身龙交合而议说，等于议说天示男女繁衍交合的范式，是违背伏羲、女娲子孙必须繁衍万千的天命。要知道伏羲、女娲彼此不分的两头一身龙、一头双身龙的形象宣示，就是媒神的命令——对它指指点点，指头生疔还是小恙。

我们反过头来再读《蝃蝀》诗：

"蝃蝀在东，莫之敢指。女子有行，远父母兄弟。

朝隮于西，崇朝其雨。女子有行，远父母兄弟。

乃如之人也，怀昏姻也。大无信也，不知命也。"

下面我试着也作翻译：

傍晚虹霓现身天的东际，哪个人胆敢用手乱指。出嫁的是适宜女子，远离父母兄弟谁个敢议。

早晨的虹霓现身在天西，上午肯定会有雨落地。出嫁的是适宜女子，远离父母兄弟谁个敢议。

可是眼前这个不着调的，一门心思的男女解衣。真正是不遵守信义，竟违背天地命定的常理。

翻译《蝃蝀》诗的前提是要知道彩虹现出现的一般规律：它一般出现在太阳相对的一方，暮虹见于东方，朝虹见于西方。"蝃蝀在东"是暮虹，"朝隮于西"

是早晨的虹。晨虹之后，头午会下雨。特别请注意："蝃蝀在东，莫之敢指"作为起兴，它与诗歌内容有不可忽略的联系——虹是两条曾经神圣的龙在空中合体、交合，我们渺小的世人怎敢对它指指点点？相对的是"女子有行，远父母兄弟"，世人也无需对此指指点点。然而"乃如之人也，怀昏姻也。大无信也，不知命也"则应当大胆指指点点地评说。"大无信也"的"大"在此不像量词，有"正"的意思，故而翻译作"真正是不遵守信义"。《左传·成公十三年》云"民受天地之中以生，所谓命也"，是这里翻译"不知命也"为"竟违背天地命定的常理"的参考。

如果我的这些意见可准，虹的作用当如见诸史前图像的两头一身龙。

两头一身龙是中国人的一种祖神。应当是以伏羲、女娲为代表的祖神。它有可能曾是昭示繁衍行为应该进行的一种图像。应是《山海经·海外东经》所谓的"虹虹"神。祖神的化身在天际昭示我们交合，指指点点，大大的违伦、失敬，也会让效法它们交合的尴尬而止步不前。

上引《蝃蝀》诗产生在故商地附近，指点蝃蝀的忌讳应该就是古商地的忌讳。我认为现在出土的商代各式各样两头一身雕像，包括阴阳合体雕像，都可能是"虹虹"神——蝃蝀神。

山西北赵天马曲村遗址曾出土过伏羲、女娲呈虹状交尾的玉雕——它应当是周灭商俘获诸多宝玉的一件——这种呈虹状交尾，正是甲骨文虹字之所以为两头一身龙构形的基础（6图1-3）。

偶然在网络上看到了蟠蜽图像：一神人在操控两头一身神物——此神物首如马首，躯体如虹拱身，呈"C"形龙的躯体（6图1-4；右），颇为形象，颇具想象力。它和武氏祠左右石室屋顶前坡西段画像局部——雷神与虹造型近似（作马头的两头一身龙之间挥动锤子凿子者为雷神6图1-4；左）。在周代，高大的马往往混称"龙"，于是汉代不少画龙似马的图像。

1972年3月26日，镇江市博物馆在市郊畜牧场二七大队发掘出土了一座东晋画像砖墓，出土的一种画像砖颇有意思，它没有沿袭传统将虹做两头一身龙形象。我认为它可以命名"帝释天与虹之弓"画像砖（6图1-5）。

帝释天，又名释提桓因陀罗，简称因陀罗。本为印度教神明，司职雷电与战斗。传说天上的彩虹是他的弓。后被佛教吸收为护法神，是二十诸天第二位天主。

这块画像砖最妙之处，在帝释天背着的弓。这印度传说中的神弓，与中国传说中彩虹之本形的两头一身龙异质同构，不仅说明了佛教二十诸天天主帝释天的身份曾职司雷电与战斗，又借中国两头一身的龙传统认识，说明它的弓是彩虹。

画像砖上的两头一身龙之头是人头，这因为人首蛇身之伏羲、女娲为代表的夫妻神灵化身彩虹的缘故——作为人身他们可以龙蛇图腾位置互换，所以彩虹的头可以是龙头，也可以是人头。

第六节附图及释文:

1-1

6 图 1-1·左为红山文化遗址出土的玉雕两头一身龙　右为含山凌家滩文化遗址出土的玉雕两头一身龙。

1-2

1-3

6 图 1-2·甲骨文虹字 (《菁》四)　右为左的局部
6 图 1-3·山西北赵天马曲村出土的伏羲、女娲交尾玉雕 (线图)

1-4

6 图 1-4·左为武氏祠左右石室屋顶前坡西段画像局部　右为截图自华夏收藏网的虹之图及局部

6 图 1-5·镇江东晋墓出土的帝释天与虹之弓画像砖

1-5

411

第七节　蚩尤不是一个人或一个民族的名字

蚩尤是夏以前一切领导民族对立者的总名／蚩尤共工一名道出了大禹和太阳氏族的矛盾

倘若相信两龙信仰产生在龙凤以彼此特征异质同构而为龙凤之时，那么我们就可以把目光投向古文献的记载上了。

文献说：在今中国东方的沿海，居住着以凤鸟为主图腾的古族，族名少昊[1]。

可认为少昊氏乃北辛文化的一个民族领导集团。少昊集团之核心地位的执掌者，应该一直被人民视之若"父母官"，这种若"父母官"的名分，也被它的后来继承者甚至改变了集团名分的继承者继承，从而以人民"父母"的名义自视，乃至任何与其争夺此"父母"的名义者，都有"叛父"之名。这种争夺，在后人的传说中往往被称为"争帝"。

文献载：少昊衰落之状，乃"九黎乱德"的局面出现。"九黎乱德"的内容，大概是"九黎"中的某些人，自视为上天所托付管理天下的人，自视为人民的"父母"吧。于是颛顼氏以少昊正宗继承者的身份，平息"九黎乱德"的状况[2]。

"九黎"当指九部黎人，即少昊集团当中各自主事，均以"父母"的名义自诩的若干成员部族，他们的领袖被后人称为"少昊之末九黎之君"；因他们自诩为人民的"父母"，自视为上天托付的代理人，这对正宗的少昊继承人来说，是地地道道的"叛父"之行，为此这些"叛父"者也被后人贬称为"蚩尤之徒"。颛顼氏是少昊氏在"东海之外大壑"（即今中国东方沿海）居住时代被乳养的后代，他自然就是少昊"父母"之位的正宗继承者。颛顼氏承受少昊氏之位，再与其争夺首领位置的人，是"争帝"者，自然也就是"叛父"者。颛顼氏当然也是氏族集团的名称，这个集团兴盛的时间，大概在帝喾大昊氏领导天下的初期。

文献说：继少昊之后的颛顼氏，其平息"九黎乱德"的措施，是任命称号为"重"的人担任名叫南正的官，主管天上及神灵的事务，任命称号为"黎"的人担任名叫北正的官，主管大地及人民的事务。文献所谓"颛顼之所建也，帝喾受之"，应该是指着"重""黎"在主管天地工作时形成了帝喾集团，影响掩盖了颛顼集团承受少昊之后所建立的功绩[3]。

换句话说，"重""黎"是一个集团的两个职事系统，因为，有了天地司管之分，必然有阴阳概念的普及；阴阳、天地，是相辅相成的知识界定的。

传说帝俊和他的妻子生了"十日"并生了"月十有二"。

帝俊就是帝喾，与他生了日的妻子羲和、生了月的妻子常羲，就是女娲氏的另外两种称呼。帝喾又称伏羲氏。伏羲氏"作八卦以通神明""日月（帝）俊生"的传说[4]，正是南正"重"主管天上及神灵等事务的反映。北正"黎"也称火正，也称祝融氏，其能"昭显天地之光明，以生柔嘉（五谷材木）材者也"

的传说，正是北正亦即火正主管大地及人民等事务的反映[5]；这个祝融被一些文献称为"赤帝"，其后又为炎帝集团的倚重力量[6]，似乎有的时候其亦可使用炎帝的旗号[7]；似乎有的时候其亦可与帝喾相并而称——这种混乱的状况只能说明一个问题：帝喾、炎帝、祝融有相同的族源。例如：炎帝姜姓，出自"黑齿之国"亦即出自大汶口文化有凿齿习俗的民族，姜姓出自帝喾，而祝融也系出重黎。作为他们许多派系的后人，在追忆祖先丰功伟业之时，一旦出现了某一角度的侧重，就难免造成上述的混乱。

文献说：炎帝和黄帝曾争夺天下的"父母"之位，亦即争天下的"帝"位，争夺的理由乃"炎帝欲侵陵诸侯"[8]。这场"争帝"战争当中，黄帝与应龙、旱魃一起杀死的对立者为两昊（少昊衰落后其本族名号的传承者，大昊）、蚩尤、夸父[9]，取代了炎帝集团成为天下的盟主，从而知道炎帝和黄帝并非具体的两个人，乃两个集团之称，因此我们也可以大体地推测炎帝集团的活动时间。

炎帝集团的活动时间，大概在少昊氏衰落，颛顼氏、帝喾氏为天下核心之后，黄帝取代炎帝之前。

黄帝取代炎帝之前，正是帝喾称重黎而形成领导天下之祝融氏的时代。

祝融氏堪称太阳家族，是传承帝喾伏羲民族集团的男性成员。相对而言传承女娲之名分的，就是后来《易经》以"月"亦即月亮泛指殷民族的女性（殷民族来自帝喾），传说伏羲、女娲夫妻兼兄妹，说明他们本身是同族婚。日月崇拜的内容，正是太阳家族同族婚的外现。

古文字文献里最该引起我们重视的，是远古争夺天下"父母"之位亦即"帝"位的诸多传说，夏朝以前，较重要的如下：

有说：共工与颛顼争帝，打得不可开交，天塌地陷，乃"天倾西北""地不满东南"[10]"共工乱"颛顼"令重黎诛之不尽"[11]。

又说："颛顼氏衰，共工氏侵陵诸侯，与高辛（帝喾）争"帝[12]。又说："太昊女弟（大昊的妹妹）"女娲氏"役其神力"与共工氏较量，最终灭了共工氏[13]。

又说：继大昊伏羲氏之后是炎帝，炎帝之后乃黄帝、尧、舜的时代[14]，这时代到来之先，先是"蚩尤叛父"[15]，即蚩尤与炎帝争帝，炎帝大慑，联合了黄帝，在中冀"绝辔之野"杀了蚩尤[16]。

又说：黄帝主宰天下，蚩尤作乱（不用帝命，自己为帝），黄帝与蚩尤战于涿鹿之野，擒杀蚩尤，取代炎帝而为天下父母位置的"帝"[17]。

又说：尧，黄帝的后人，在其时代，也有伐共工之举[18]，所以讨伐，当然因其异心异德而叛离。

又说：大禹攻打"共工国山"、讨伐"三苗"[19]——"国山"等于今谓的家园，所以攻打，当然因其异心异德；"三苗"被伐的罪名是"弗用灵"即不信奉大禹要求相信的神灵，要信奉自己的信仰……

上面说法混乱不清，但有一点却十分肯定：共工和蚩尤是可以互相替代的名字，这原因一是羲炎民族集团用蚩尤污名自己内部的对立分子，但最主要的

是大禹、夏后氏对所政变的敌人之污名——所谓的大禹治水，本质是取代传统职事平治水土的共工氏，而共工氏因此而得的污名，正好和蚩尤之旧名合流，于是就有了"蚩尤共工"这么一个政治品行的劣名。特别是商朝的死敌姬周借着商族玄鸟图腾本鸟鸱鸮（猫头鹰）之恶名继续污名蚩尤（鸱鸮、鸺鹠）。于是蚩尤不仅是一个罪恶的字眼，更成了一个劣迹的民族之名。

说到这里，我们能看到三个坐标：

一个坐标，在与颛顼争帝的"少昊之末九黎之君"蚩尤身上。

"少昊之末"的"蚩尤"已是一种品行载体的命名，是对少昊集团分化出来的一个族群的命名，对这些族群所命名的"蚩尤"，也就是"九黎乱德"的内容："九黎"乃一些各自自称天地主宰的代表，乃一些忽视应该正统称"帝"之颛顼而各自自称为"帝"的人。简而言之，这个时代的蚩尤，应为少昊集团当中与颛顼争帝者的卑称。值得注意的是，这个"蚩尤"似乎世代存在，直到黄帝、尧、舜、禹之世。

另一个坐标，在"九黎乱德"时就与颛顼争帝、直到被女娲氏灭掉了的共工身上。

较权威的古文献说女娲氏是颛顼之后，其与帝喾是兄妹又是夫妻，共工与高辛帝喾氏争帝，自然也是与女娲较量。显然共工就是"九黎"之代表。古人云蚩尤为"炎帝之后诸侯共工"，通过以上的比较，只能说现实里共工氏来自历史极久的少昊氏，到后来乃曾以臣子之份联合于炎帝集团者。晋朝学者杜预说，共工是少昊氏的"不才子"是有道理的[20]——既然这个"不才子"其造谣生事、回邪乱政的品行让其有了"穷其"之号，也不妨让其有一个"蚩尤"之名。既然帝喾的时代上承颛顼，那么神话传说里的"女娲补天"，其所补之"天"，反映的乃"九黎"之代表共工氏所扰乱的天人关系[21]。其实女娲氏的来历也极早，顾名思义"女娲"乃母系社会之号，进入父系社会其族氏才由伏羲代称之，并且这般替代的结果颠倒先女后男的次序为男先女后。传说伏羲、女娲既是兄妹又是夫妻，兄妹叙述次序除反映了他们曾为同族婚外，又反映了被颠倒的先女后男的关系。文献载，女娲氏图腾的本鸟是猫头鹰，大昊伏羲氏的图腾是龙，这说明少昊早于大昊，因为少昊的主图腾是鸟，大昊的主图腾是龙——典型商代图腾形状的伏羲、女娲图像支持我这一见解：猫头鹰头上衔着或生着一条龙，按商代父权社会男尊于女的状态，下母而上父，正是先女娲而后伏羲的反映。总而言之，文献上说女娲是颛顼之后，不妨说少昊时代便有的女娲氏，这女娲氏在颛顼时代，渐渐被大昊伏羲氏族号代替，更加加强了支配天下的影响而已。

还有一个坐标，在与炎帝争"帝"之后，又与天下主宰黄帝作对（争帝）而被杀的蚩尤身上。

这个蚩尤原本是炎帝集团的一分子，因与炎帝争帝，乃行"叛父"之举而已。当黄帝在"阪泉之野三战"打败炎帝从而主宰天下之后，炎帝集团中的一些成员，甚至那些与炎帝争帝乃有"叛父"之名的族氏必有不服者，当他们再与黄帝争夺

天下主宰权的时侯，便有了一个共同的名字：蚩尤。甲骨文有"蚩"字，象形蛇咬人脚，会意灾害；甲骨文有"尤"字，特异之义。灾害之特异者——品行的名称，成了与黄帝争夺天下主宰权的炎帝集团遗老遗少的代号，这极有可能。

似乎可以这样说：炎帝集团的组成成员主要是少昊氏之后，其形成的时间大约在大昊伏羲氏让龙凤、日月之图腾任天下认同之际。这个集团有少昊氏本系的继承者，有大昊集团的组成者，以及与这一集团族群来历相同者，如蚩尤、夸父、风伯、雨师等，更重要的是还有许多今天考古学揭示出来的、尚未和文献记载对应的文化拥有者族群等。

蚩尤是夏朝前一切与社会主宰对立者的贬名，为了清楚这些，下面不妨再提一下这三个赖以判断的坐标：

一个坐标在与颛顼争帝的"少昊之末九黎之君"蚩尤身上——蚩尤有像颛顼为"帝"的资格；

一个坐标在"九黎乱德"时就与颛顼争帝、直到被女娲氏灭掉了的共工身上——蚩尤有像大昊重黎为"帝"的资格。所谓"颛顼、女娲"只是按传统顺序继位之公元前 4400 年 - 公元前 2071 年之间两龙崇拜的伏羲、女娲民族集团的领导而已；

一个坐标在与炎帝争"帝"之后，又与天下主宰黄帝作对（争帝）而被杀的蚩尤身上——炎黄争帝的结果，应是帝尧民族集团被帝舜政变、帝尧嫁"二女"给帝舜为结束。

作为一种污名，"蚩尤共工"出现的关键应该在黄帝之后、夏后氏政变末代伏羲氏（帝舜）之前后。大禹发动战争，杀了共工氏的宰相相柳，正是其政变的关键举措——他政变的对象乃太阳家族：共工平治水土，即重黎氏后人司地之举，而祝融氏则是末代伏羲氏之帝舜司天的羲氏和氏——公元前 1961 年，羲氏和氏也被大禹的重孙杀了，这就是伏羲氏末代遗民后羿以夏民以代夏的理由吧。

注：

[1] 古族少昊出自东方见《山海经·大荒东经》。

[2] 见《国语·楚语下》韦昭注。

[3] 见《国语·周语下》。

[4] 生十日、月有十二见《大荒南经》《大荒西经》；作八卦以通神明，见《易经·系辞下传》；"日月俊生""天需帝俊为日月之行"见商承祚《战国帛书述略》。载《文物》1964 年 9 月。

[5] 见《国语·郑语》。

[6] 见《海内经》。

[7][16] 见《逸周书·尝麦解》。

[8][17] 见《史记·五帝本纪》。

[9] 见《盐铁论·结和》、《大荒东经》。

[10] 见《列子·汤问》。

[11] 见《史记·楚世家》。

[12] 见《国语·周语下》韦昭注引"贾侍中曰"。

[13] 见《路史后纪·二·女皇氏》。

[14]、[21] 二注皆见《易经·系辞下传》。

[15] 蚩尤叛父见《史记建元之后诸侯年表》引田千秋语；蚩尤被杀见《逸周书·尝麦解》。

[18] 尧伐共工见银雀山汉墓竹简《孙膑兵法书·见威王》。

[19] 见《大荒西经》。

[20] 见《左传·文公十八年》。

第八节　帝舜时代职事治水的共工氏被夏后氏污名曰蚩尤共工

据《左传·文公十八年》记载，少昊氏有"有不才子"，天下人给他起名叫"穷奇"，他的恶劣之处在于"毁信废忠，崇饰恶言，靖谮庸回，服馋蒐慝，以诬盛德"。杜预注："谓共工也；其行穷，其好奇也。"其实共工族群是大洪水时代的人。说其为少昊之后，是其为少昊、大昊族系的人。说共工品行"穷奇"显然是与共工氏敌对的民族集团领导者之评。

《山海经·海内经》说炎帝之后祝融生共工。所谓炎帝是一代伏羲氏的名称，祝融是伏羲氏之换称重黎氏之司管太阳和火的后人——炎帝烈山氏，正是以火改善天下生存方式的人，其祝融则是职掌太阳运行顺利的人。二者是一个历史时段司天司地的人，共工氏当然是司地的执行集团，因为其职事"平治水土"，水土是司地的重要内容。

文献载共工是"景风之所生"天神，人面蛇身。所谓"景风"是文王八卦南方方位"离"的一个名字，"离"位卦象为火。不过伏羲八卦的"离"位在东方，卦象为日亦即火，神名"烛龙"亦即祝融[1]。另外，据许慎《说文》载，"景风"为东南风。这或与"日出东南隅"的认识有关。共工是祝融族系的人看来不假。

祝融出自帝喾，也是帝喾的"火正"，即"人面蛇身"的火神。"人面蛇身"的图像在商代彝器上多见，只不过是一人兽面双蛇（龙）身者稍多。一头双蛇与一头双身龙，实乃一个内容的两种表现（8图1-1、1-2、1-3、1-4），它是商王族的族徽、国徽；这又能说明一个事实：在商代，祝融氏所生的共工，也被商王族引为同族同出。

其实共工称蚩尤共工，是与其对立的夏后氏所强加，因为在这以前蚩尤已经是品行恶劣的评语，正如夏后氏曾用"穷奇"劣名共工。这一点，前人已指出过。

关于蚩尤就是共工，与蚩尤都是伏羲、炎帝集团的重要构成族人，下边是为补充。

蚩尤共工，在我们常见的文献里，似乎就是两个不相干的人。但在马王堆

出土的帛书《十大经·正乱》里，"之（蚩）尤共工"却是一个人——这篇文字，记录了黄帝对那时死敌蚩尤的惩罚：他剥了蚩尤的皮肤伸张为练箭的靶子，"使人射之，多中者赏"，剥下蚩尤的头皮挂在旗杆上，随风飘荡在天，名其为蚩尤之旌（伏羲氏男性首领多留长发，见本书十五章五节的叙述），将蚩尤的胃掏出来，里边填充有弹性的东西，让人当球打，"多中者赏"，又靡碎了蚩尤的骨肉，投进了苦酒，做成了酱，让天下人来吃，并诏告天下：谁"反义逆时，其刑""视之（蚩）尤共工"。

显然，"之尤"即蚩尤，就是大洪水时代的共工。大洪水时代和祝融氏、共工氏公然对立的是鲧，和鲧的族系精英——禹。

蚩尤共工应该就是夏后氏对太阳家族之成员的污名。

注：

[1]《淮南子·坠形训》："共工，景风之所生也"。高诱注："共工，天神也，人面蛇身。离为景风。"《易纬乾坤凿度》上卷《大象八》："日，离。"《立坎离震兑四正》："太阳……日烛龙……"。

第八节附图及释文：

8 图 1-1·商代二里岗蛇躯的一头双身龙
　　似羊的角、鸟眼、鸟爪、似鸟的翅、戴皇式冠的神物之首，这是石家河文化日头的青铜塑形

8 图 1-2·商末版方鼎上的一头双身龙
　　此一头双身龙由蛇、臣字形双眼、内卷似螺的双角异质同构，龙的额中有福字形方块标志

8图1-3·北京房山琉璃河出土西周初期圉方鼎上的一头双身龙

8图1-4·山东青州博物馆藏一头双身龙

　　这件一头双身龙为人面双龙躯。其耳朵为盘曲的龙蛇，说明一头双身龙为文献上记载的珥蛇民族之神灵，而人面呲牙咧嘴，应是这种神灵的特征之一。

第十七章　古人为什么要豢龙未说

第一节　周代豢龙巫术文献的解释

赵宝沟文化和颛顼之墟的联系使龙凤文化精彩

中国古代较早的信仰当中有龙凤信仰，这曾是凝结而成中华民族的信仰，从出土图像上分析，这种信仰普及的前提，乃是诸多族群的认祖归宗。

中国古代较早的信仰当中之两龙信仰，从文字文献上看，这种信仰普及的前提乃是谈宗论祖。

两龙信仰、龙凤信仰谁先谁后？这当然也是造物主未说的秘密。

两龙信仰的秘密不妨由后向前逆说，由两龙信仰的衰落向前追说。

西周灭亡于公元前 771 年，灭亡的原因，在大家熟知的"烽火戏诸侯"故事中有所透露。

夏朝末年，有"二神龙"出现在帝王的宫廷中，居然口吐人言说："我们是褒国两个君主的化身。"这时夏朝的首都大概在今河南偃师二里头一带。

是杀了它们，还是撵走它们，或者是留下他们？夏王不知道该怎样处理才好，便求卜问神，神灵回答说这样做都不吉利。夏王又继续求卜问神：请龙吐出些涎沫，将其收藏起来好不好？龙吐的涎沫，毕竟承载着龙的精气呀。神灵回示说吉利。于是夏王进行了隆重的祭祀，告知神龙求卜问神的结果，最终龙去了，留下了涎沫。夏王将这些涎沫存放在了匣椟里。夏朝灭亡后，这匣椟传到商朝，商朝灭亡它又传到周朝，一直好好收藏着，没有一个帝王胆敢把它打开。

时光约近公元前 841 年，周厉王姬胡好奇地打开了这个匣椟，当中的涎沫外流于庭中，无法收拾。厉王指使女人们裸身对其噪喊，想用这样的办法把它制住。没想到这些涎沫化为玄鼋，进入后宫。后来，到了周宣王的时候，这玄鼋与后宫当中一位年方七岁的小妾交合，使她十五岁怀孕，生下一女婴，小妾因惧怕而丢弃了女婴。

当时周宣王听到谣言，说国家将要灭亡在一对做弓箭外套生意的夫妻手里，因而要杀掉他们。得到风声后这对夫妻趁夜外逃，在逃跑的路上循着哭声捡到这个弃婴，之后就一起逃到了褒国定居。

弃婴长大后十分美丽。这时褒国国君犯了罪，于是就把这位美丽的女子送给周幽王，以赎自己所犯罪过的代价——因她出自褒国，褒国君主姓姒，所以名叫褒姒。时在周幽王三年（公元前779年）。

褒姒不爱笑，幽王为了博她笑容不仅废除了本来的王后，废除了本来的太子，还立了褒姒的儿子为太子，甚至不惜玩起来"烽火戏诸侯"的游戏。最终褒姒的笑使西周灭亡[1]。

我们感兴趣的不在褒姒笑容亡国，而在她笑容亡国背后的神秘因素。

神秘因素一：

褒姒是"二神龙"的余孽，这等于说"二神龙"灭亡了西周。

神秘因素二：

褒姒的父亲是一只"玄鼋"，这等于说"玄鼋"或者玄龟灭亡了西周。

神秘因素三：

褒姒的母亲本质上乃是周宣王的小老婆，褒姒应该是周宣王的子女，这等于说周幽王娶了父亲周宣王的女儿，从而使西周灭亡。

神秘因素四：

褒姒的养父母是做弓箭外套的业户，这等于说周宣王欲杀做弓箭外套的人，从而促成了西周灭亡。

请看我对这些神秘因素的分析：

1. "二神龙"是古褒君的化身。这说明在当时人的眼里，龙和祖先的位置可以互换，也说明"二神龙"乃褒国国君的图腾。褒国国君姓姒。传说大禹的母亲吞吃了薏苡而生了大禹，所以用"姒"为姓（"薏苡"读快了声音近似"姒"；薏苡，禾本科植物的名字，花生于叶腋，果实椭圆形，果仁叫薏米，白色，可煮粥磨面）。这个传说只能说明大禹的舅舅家姓姒。一说姒姓就是弋姓，少昊氏的姓，如少昊后裔、莒国国君女儿嫁给鲁国生了鲁襄公的那人叫定姒，亦作定弋（"定"是她的名，"姒"或"弋"是她的姓）。还有一说伏羲的后人姓姒。其实褒国国君所姓之"姒"，也不妨为少昊氏的姓，更也不妨为伏羲后人的姓。因为伏羲传承自颛顼，颛顼传承自少昊，少昊之姒姓自然而然也传给了伏羲。当然，大禹舅舅家的姒姓不妨也来自少昊。传说大禹死后鸟给他下葬，这"鸟"就是少昊氏的图腾，大禹出自鸟图腾之少昊，至少和大昊的姒姓来自少昊相等。大禹治水而因禁猴图腾的传说，不仅给中国人留下了一个孙悟空的神话，更重要的是从侧面反映了他憎恨龙图腾——龙图腾的代表人物是伏羲，而猴图腾也是伏羲氏重要的多图腾之一。神话确实是现实的折射（见本书第二十二章一、二节）。关于姒姓出自伏羲、少昊，我的理由在"二神龙"和"玄鼋"上[2]。

2. 鼋即鳖，古代龟（龜）鳖（鼈）同类，鳖通常可以借代龟，这等于说"玄鼋"可谓玄鳖、玄龟。传说少昊在东海时生了颛顼，颛顼生了女娲，女娲与伏羲既是兄妹又是夫妻。汉代以前若干时段的图像可以证明，伏羲、女娲是一对人、龙位置互换的神灵，一旦置身为龙，是"二神龙"，也就是古文献记载中多次提

及的"两龙"。传说颛顼氏的主图腾叫"鱼妇"，鱼妇就是龟鳖，也就是古代图像中常常出现的"玄武"。也许你要问："玄武"不是龟与蛇（龙）相交吗？一点也不错，古人还认为龟鳖龙蛇同类，所以，作为龟鳖图腾的颛顼，会生出龙蛇相貌的伏羲、女娲，而伏羲、女娲，自然也会生出继续奉龟鳖为图腾的后代[3]。

3. 上述分析都说明褒国国君是伏羲的后人。褒国国君既然让褒姒使西周灭亡，也等于说伏羲后人让伏羲传续于下的某种特殊因素使西周灭亡。什么特殊因素？想来想去，应该是兄妹通婚！传说伏羲、女娲乃兄妹又夫妻，此传说折射的是伏羲、女娲一族有过同族婚的历史。夏之历、商之典、周之礼，三个朝代均有其得以维持存在的核心法力，周礼周礼，这是周朝得以维持存在的核心法力所在，周幽王娶了父亲周宣王名义上的女儿，乃典型的兄妹婚，更是彻头彻尾地破坏周礼。一个国家的君主，带头破坏自己国家的维持核心，国家能不灭亡吗？褒国国君应该知道褒姒是周幽王名义上的妹妹，送妹妹给哥哥当老婆，坏周礼之核心，其心可谓凶险[4]。

4. 褒姒的养父是做弓箭套的人，他们遭受迫害逃亡时去的地方既然在褒国，必有其地的安全因素在先。褒国国君能发现他们的养女美丽，将其献给周幽王，可见他们和褒君过从密切，至少有些宗亲关系。褒君既然是伏羲的后人，就应该为周人所谓的东夷人。例如，周人将奉帝喾伏羲氏作为祖先的商王族视为东夷人。考虑金文"夷"字由"大"与"弓"两个象形字组成，"大"字像正面人屈膝下蹲之态（此乃伏羲、女娲一族礼天敬神的特有姿势），"弓"字像其人立身之本（弓箭是其族的所长），又考虑东夷之祖少昊儿子般发明弓箭的传说，推想做弓箭套的褒姒养父是世世代代长于弓箭之业者，也是夷人。若真，这是在暗示，灭亡西周的人是所谓的东夷之灵，是伏羲、女娲之灵，更可能是商王族之灵[5]。

如果褒姒亡国之笑背后的神秘意义果然如此，那么以"二神龙"为图腾的族群是灭亡姬姓王权的族群，换句话讲，亲近两龙图腾，是姬姓贵族的大不幸。

"二神龙"的出现让夏王朝不久灭亡。夏王族是黄帝之后。黄帝一族生长在姬水流域，以姬为姓。

"二神龙"的余孽让西周灭亡。周王族是后稷之后，后稷一族曾与黄帝之后帝尧集团关系密切，为姬姓之祖[6]。

大概"二神龙"在周人眼里是一种依靠不得的东西，这东西本是一种信仰，本是以伏羲、女娲为代表的祖先信仰，不妨称其为"两龙信仰"。

我们不妨探索一下让夏王朝走向衰亡的"二神龙"，和这里说的"两龙信仰"是不是一回事。

和夏王朝相联系的"两龙"传说并不少。和褒君所化之"二神龙"关系最密切的，应该是夏王孔甲所豢养的两对各有雌雄的龙。

夏朝到孔甲之时，国家开始走向衰亡。显然，来自重黎祝融氏遗民的威胁不小。又因为王位传承顺序问题，让孔甲变得非常迷信，求神问鬼，一反常规。

这也让他开始效法古人行豢龙之术。

显然夏朝到孔甲时代，曾中断过豢龙之术。

所谓的"中断"，指夏朝以往曾有过豢龙之举。

我们开宗明义，曾讲过龙凤信仰普及的前提，乃是诸多族群的归宗认祖。大禹是黄帝之后，姬周也是黄帝之后，他们和龙凤信仰的主流民族信仰有些差异，正如信奉耶稣和信奉玛利亚也有差异那样。然而，到了大禹时代的黄帝之后，欲想控制整个中华民族必须有信仰合流的表示，于是我们在文献里看到了夏后启"乘两龙"的记载，甚至大禹也有"乘"龙的记载。"中断"的意思，是他们不曾坚持下去这种象征性豢龙仪式。

到了西周宣王时代，国家动摇不稳，"乘两龙"之术发明人的直系后代程伯休父，就直接攻击国家不再有豢龙、乘两龙的国策——事实恐怕就是如此：因为周朝豢龙氏的传人被迁到终南山的山地，不再受到注意。

豢龙之术是一种巫术。在史前社会，最高层面的巫术往往是治国之术。豢龙的基本方式，大概是在一定的设施、容器等东西里，供养几条作为神龙替身的虫类，让它们享受着优待生活，感到自己安然无恙，从而它们将此状况感知所有的神龙亲族，使其知恩图报，以满足豢龙者对自己抱有的希望。豢龙，意味着给龙当保姆、伺候龙。

传说以豢龙为职业的人当中，有两个人因豢龙而称"氏"的，一个是出自祝融氏的董父，一个是董父的学子刘累。这个"氏"相当于后来的邦国，因豢龙而称"氏"，也就是因豢龙而得到了国土、国家的封赐。董父为豢龙氏。刘累为御龙氏。豢，圈养；御，侍奉。

董父的豢龙氏乃帝舜氏为天下核心时所封。董父是飂叔安的子孙，也是豕韦氏后裔，此族又以女娲氏及祝融氏族号而名声赫赫。帝颛顼是豕韦氏的同族，与大昊伏羲氏为兄妹兼夫妻的女娲氏，乃颛顼之后，更是祝融氏的来处。大昊伏羲氏曾当过天下的核心，继其为天下核心的是，属于大昊氏的炎帝集团，帝舜乃大昊氏在炎帝之后某一时段的称谓。传说炎帝氏的族号共传承了八代，炎帝时代过后是黄帝集团为天下核心的时代，继后是尧、舜、禹的时代。

刘累的御龙氏乃夏朝帝王孔甲所封。刘累是帝尧陶唐氏的后裔。帝尧祁姓，乃黄帝之后，我认为帝尧氏是黄帝集团盟主天下的一个具体的酋邦、朝代。夏朝帝王也是黄帝之后。

豢龙氏在大昊族系、帝舜氏主持天下的时代里世世豢龙。似乎出于己任，其族一直传续着豢龙之术。

刘累学豢龙之术于豢龙氏，继而给孔甲豢龙。孔甲封刘累为御龙氏，从此取代了豢龙氏。似乎豢龙氏并没有消亡，所以到商代时作为豕韦国而被商王武丁消灭，让刘累之后代替豕韦氏而到唐地（今山西省翼城西）为国君——唐地曾是实沉故地，实沉乃高辛氏帝喾之子，是商族在唐地的一支，刘累之后在武丁时代到此而替豕韦氏，原因可能还是和豢龙的职业有关，还可能和商族的族

渊有关。陶唐氏与商祖有亲缘关系，传说帝尧嫁二女与帝舜则是说明；商代彝器上的一头三身图案，便是这种婚姻而形成的祖先神像（1 图 1-1）。

在夏代，御龙氏何以取代豢龙氏？因为豢龙氏让孔甲豢龙的愿望"未获"。

史说孔甲祭神祭鬼顺从上帝，上帝格外开恩，赐他"乘龙"的好处，而且是"乘"两对龙，各一公一母。

在孔甲的眼里，这两对龙，一对安定，象征着黄河地区安定，一对安宁象征着汉水地区安宁。这两个地区都是十分重要的地区，一直是夏、商、周时国家的命脉地区。

我认为这两个地区的主流居民至少在夏朝已认为自己是两龙的传人；在孔甲的眼里，各一公一母之二龙安然地相依相偎，其人类子孙自然也会安居乐业了。

今天的考古学已毋庸置疑地证明，黄河地区和汉水地区是中国古文明的重要支撑地区。严文明通过他多年田野考古的辛勤，发现中华文明在夏朝以前的几千年里，就有种粟和植稻两大区域，种粟在黄河流域，种稻在长江流域。作为长江的一大支流，汉水不但连接着这两个流域，而且还应该属于长江流域的重要区域。孔甲欲"乘龙"于这两个地区，当然是要控制这两个地区。

什么叫"乘龙"？

一般理解成，使龙驾车，人坐在上边。这可是大大的误会。

"乘"，依靠或利用的意思。"乘龙"，依靠龙，也可以说利用龙[7]。

上帝赐给孔甲所"乘"的两对龙，每一对都可以称为"两龙"。

上帝让孔甲依靠、利用两龙，使得黄河、汉水地区风调雨顺，人民安定和谐。

然而，孔甲选错了养龙人，不用世世代代的专职龙保姆，结果叫刘累把一窝"两龙"之中的一条母龙给养死了。刘累也挺"聪明"，把死了的龙剁吧剁吧做成肉酱给孔甲吃了，孔甲尝着好吃还要吃，吓得刘累举族逃跑，改姓为范，隐藏起来[8]。

依靠、利用这二龙，其实就是神话传说中的"乘两龙"（1 图 2-1）。

"乘两龙"的治理人民之策，据文献及考古学的对照来看，大概应该起自颛顼氏。颛顼氏的物质文明反映在濮阳西水坡遗址的墓葬中。公元前 4400 年承袭了北辛文化的颛顼文化，影响了也承袭了北辛文化的大汶口文化亦即大昊文化。我认为，西水坡文化遗址的人骑龙就是"乘龙"的初创述说（1 图 2-2）。如果此说可准，那么"乘两龙"是"乘龙"治民理论的完善。

传说里"乘两龙"的人及他们的关系如下：

"乘两龙"者蓐收——蓐收，少昊氏的一种称呼；少昊，古族之名，下传颛顼氏等。

请注意：在两龙信仰形成之后，仍然使用少昊族号的后人自然会接受"乘两龙"之策，故而使用"乘两龙"之策可以被笼统地系于少昊氏之时；

"乘两龙"者句芒——句芒，大昊伏羲氏的一种称呼。《国语·楚语下》记载颛顼之后大昊氏之重司天、黎司地，重可谓伏羲，黎可谓女娲，彼此一阴一阳，

正是公龙母龙繁衍不息的启示，正是倚此而发明了"乘两龙"之策，所以使用"乘两龙"之策可以上系于伏羲氏起始之时；

"乘两龙"者祝融——祝融，重黎之后，伏羲（重）女娲（黎）生了祝融氏，四川三星堆有祝融乘两龙巡天值日的青铜塑像残片——这残片意欲叙说：太阳巡天不已，是为了让"乘两龙"之策不息（1图2-3）；

"乘两龙"者冰夷——冰夷也就是冯夷，水神河伯的名字，冯字通风字，伏羲氏姓风，冯夷应和伏羲同族；

"乘两龙"者夏后启——夏后启是大禹之子，"后"相当后来的帝王，启是他的名字；夏后启献本族的女子给帝俊，等于与伏羲氏族系婚盟，这意味着承认大禹之后皈依"乘两龙"信仰；

"乘两龙"者孟涂——孟涂是大禹之子启的臣工，他至少是"乘两龙"信仰的执行人。

这里的"乘龙"可不是后来所谓"乘龙快婿"的意思。它就该是"乘两龙"。

较经典的"乘龙"源头故事乃颛顼"乘龙而至四海"。颛顼"乘龙"的范围遍及那时的全中国，并且全中国只要在他"乘龙而至"之下，凡是能够活动的生命，大大小小的鬼神，凡太阳月亮照耀下的所有东西，没有不对他恭敬而勉力服从的[9]。此"乘龙"显然是依靠、利用了龙——按龙凤生了日月的传说，也等于说其利用了龙凤、日月崇拜。

河南许昌出土汉代画像砖上的驭龙仙人（1图2-4），便是以人驾驭龙叙说乘龙的。《史记·封禅书》上有黄帝骑龙升天成为神仙的记载。骑龙升天成仙，和"乘两龙"的概念天壤有别。骑龙升天在后世是想象里的个别人的快事，而黄帝骑龙升天，则和龙图腾的归属有关——传说伏羲、女娲生了太阳，所以四川三星堆太阳树上有龙由天下树之状，黄帝骑龙升天，理论上应该就是龙图腾接他回到图腾并祖先所在的地方。自然"乘两龙"却是史前治理族群、社会的原则。

上面清朝刊本的"乘两龙"图像虽然出现较晚，但其与四川广汉三星堆出土距今3000多年前的"乘两龙"图像精神一致（1图2-1）——史前的神灵，一般是死去的民族首领，他的后人在表达其"乘两龙"治世纲领的时候，只能是落实于自己形象思维的图像。

在权威的经典里，有一句"时乘六龙以御天"的话，其中"六龙"指天上东方苍龙星宿在不同时空所呈现出的授时状态，"御天"指控制天下季节的意思，显然"时乘六龙"在指时令、节气依靠、利用"六龙"的意思（1图2-4）[10]。

因此，我认为"乘龙""乘两龙"的"龙"，乃是宗教或信仰的代名词。如此说可准，那么：

"乘龙"——依靠、利用了对龙的崇拜和信仰；

"乘两龙"——依靠、利用了对两龙亦即"二神龙"的崇拜和信仰。

"乘龙"的"龙"，就是"两龙""二神龙"。

可以这样说，文献上的"两龙""二神龙"，都指一公一母一对龙。这一

公一母一对龙，是伏羲和女娲的转化或分身之形。

文献上的"乘龙""乘两龙"是一种族群、邦国的发展壮大之策，其本质是对繁衍生殖的崇尚（参见本书第五章第六节）。

似乎可以这样说：自炎帝、帝舜时代到商代，帝王们都在形式上有豢龙的表示，所以豢龙氏、御龙氏分别因养龙之术而相继被历代所任用，以为施行"乘两龙"国策的象征。

刘累学豢龙之术于古以有之的豢龙氏，继而给孔甲豢龙，孔甲封刘累为御龙氏，一度取代过豢龙氏——似乎因为刘累失职养死雌龙而举族逃跑的关系，豢龙氏并未退出历史舞台，可能仍以善能养龙为己任，所以直到商代武丁时，其作为诸侯豕韦国而被灭；武丁灭豕韦国后，让御龙氏亦即刘累之后代替豕韦氏而到自己祖先实沉故地，为唐国国君，替代的原因可能还是和豢龙的职业象征意义有关，当然也可能和族渊有关。如果这种推测可准，那么《国语·周语上》记载的"杜伯射王于鄗"，言外之意乃西周不敬"乘两龙"国策而导致了灭亡。

也许这便是豢养"两龙"巫术职务最后的讯息：约公元前 1029 年，周成王灭唐国，封自己的弟弟为第一代晋君，迁刘累、御龙氏的传人到杜地（今陕西省西安市东南），为杜国国君。公元前 785 年，周宣王无辜杀死了一代杜国国君，三年后周宣王会诸侯于猎场，日中，见被冤杀的杜国国君穿戴朱衣朱帽起于道左，用朱弓朱箭射周宣王心口，周宣王折脊而死。史载，杜伯无辜遭害导致了西周的灭亡，其深藏不露的含义，正和周宣王后宫十五岁小妾怀孕生下褒姒而灭亡西周的内涵相合——杜伯是豢养"两龙"的传人，褒姒是"两龙"的余孽，杀前者是触犯古圣"乘两龙"的典谟，宠后者则又是重蹈"乘两龙"而不忌同族婚的覆辙，须知，商族就是不忌同族婚的民族，且不说他们的祖先伏羲、女娲就是夫妻又兄妹，那让商朝灭亡的商纣王和妲己，更是同族婚（详见下文）。

杜伯、褒姒的故事极可能潜藏着这段历史记录人欲说还休的意思，那有可能是周王族已不再以"乘两龙"为国策的问题。周王族之所以如此，最大的可能是不屑与商王族同祖、同族吧。但是，"乘两龙"国策毕竟曾深入人心。

而且，伏羲、女娲终究是可以与龙位置互换的中华民族始祖。他们是"两龙"的总代表。

说中华民族乃龙的传人，也等于说中华民族乃伏羲、女娲的传人。

我认为无论何种史前文化，只要有两条龙在其文化反映的图像里同位出现，都是他们认为自己同系于伏羲、女娲的表现。

值得注意的是，文献上"乘龙""乘两龙"者的辈序之少昊、颛顼要比伏羲、女娲早，这是怎么回事呢？

答曰：自图像上与鸟异质同构的龙出现之时，便是中国阴阳观念呈现之时，而传承自少昊、颛顼的伏羲、女娲民族，不仅是这种异质同构龙图腾的确认之人，更是阴阳学说的光大之人——异质同构龙和阴阳学说，彼此便如影随形、水乳交融，作为阴阳学说的物化象征，龙图像备受崇拜，作为与龙图像位置可

以互换的祖先，也被奉作社会、文明出现的代表，又因为我们中华民族固有的"慎终追远"传统，当论及"乘龙""乘两龙"的来由时，自然而然就会想到少昊、颛顼是其发轫，于是少昊、颛顼先于伏羲氏的排序。颛顼出自"东海之外大壑"的"少昊之国"——少昊之国在大汶口文化发生地，大汶口文化也是大昊伏羲氏的活动地。

从考古学上看，异质同构龙曾在赵宝沟文化、后冈文化遗址中出现过，一个在内蒙古，一个在传说的"颛顼之墟"。二者之间的联系，似乎是少昊、颛顼、大昊文化丰富多彩状态的催化剂。

伏羲、女娲崇拜还反映在良渚文化、石家河文化，盛极时期在商代，商代以后这种崇拜开始渐渐倾向模糊（详见本书第十八章第一节等）。

中国史前民族所崇拜的龙，均为异质同构的龙。

似乎可以这么说：赵宝沟文化和颛顼之墟的联系，使龙凤文化精彩。

注：

[1] 见《国语·郑语》、《史记·周本记》。

[2] 以上姓氏的渊源来自张澍《姓氏寻源》卷二十四《三讲·�氏》卷四十四《十三职·弋氏》。

[3] 以上依据文献来自《山海经》之《大荒东经》、《大荒西经》。

[4] 伏羲、女娲为兄妹见罗泌《路史后记》二注引《风俗通义》。

[5] 周人称商王族为"东夷"见《徐中舒论先秦史·从古书中推测之殷周民族》。

[6] 姬姓姓源见《国语·晋语四》。

[7] 《慎子·威德》："故飞龙乘云，腾蛇游雾，云罢雾霁，与蚯蚓同，则失其所乘也。"乘，依靠、仰仗之义。《庄子·天地》："上神乘光，与形灭亡，此为照旷。"成玄英疏："乘，用也。"

[8] 故事来源《左传·昭公二十九年》。

[9] 颛顼事见《大戴礼·五帝德》。

[10] 六龙事见《易经·乾·象传》。其"六龙"指与《乾》卦六个爻相对应的天上苍龙星宿。

第一节附图及释文：

1-1

图1-1·四川三星堆遗址出土的一头三身神灵

1图2-1·左为清刊《山海经存》鸟身人面"乘两龙"的东方勾芒
右为清刊《山海经存》里兽身人面"乘两龙"的南方祝融
1图2-2·图中下为濮阳西水坡文化遗址出土的颛顼氏乘龙蚌壳堆塑的颛顼乘龙

1图2-3·三星堆出土祝融"乘两龙"的残件
　　这是一组不同角度的同内容图像，讲述了商代以前人们心中"乘两龙"一种的状况。神是生着兽爪的神，龙是鸟（凤）头蛇躯龙。虽然这是一个残件，但"乘两龙"之神的兽爪，却在表示此神为"兽身"。它应该就是神话传说中"兽身人面"的祝融。"两龙"的凤头表示阳，蛇躯表示阴，"阴中有阳、阳中有阴"的观念，正是"乘两龙"治理天下的核心所在。

1图2-4·河南许昌出土汉代画像砖上的驭龙仙人

1图2-5·河南洛阳出土西汉中期太阳树两旁的龙马（青岛崇汉轩汉画博物馆藏）
　　《艺文类聚》卷十一《尚书·中候》："龙马衔甲，赤文绿色。"
《注》："龙形象马，甲所以藏图也。"《礼记·礼运》"河出马图"孔颖达《疏》："龙而形象马，故云马图，是龙马负图而出。"马是龙类，自它夏商时代被当成驾车的战马传入中国，就被这样认定。
　　画面上的马非凡马：它生着翅膀，能飞翔于天；它接近后腿的腹间有凤鸟之头的纹样，那是此马乃龙的曲说——"龙非凤不举"的古老认识，在刻画此马的汉代，仍然深深地被人们记忆。
　　马在太阳树下，看似给太阳驾车的马。但仔细看马的身上有四颗星宿的表示，始知此乃是东方苍龙七宿之房宿的象征（房宿可以借代东方苍龙星宿），和代表白天的太阳树相对照，它代表着星夜，以寓阴阳和谐。房宿又称天驷星，也许后来的"天马行空"，原本于天驷星现于天上之谓！
　　给天驷星命名的时代一般一车驷马。文献有天子六马驾车之谓，又因为《易经·乾》卦为君卦，所以，后人在诗歌中往往好将《易经》里"时乘六龙以御天"想象成六马行天。

第二节 《易经·蛊》卦反映的商代豢龙巫术

炎帝神农氏之后是黄帝氏、唐尧氏、虞舜氏[1]。古文献里记载：炎帝曾豢龙，帝舜曾豢龙，夏帝孔甲曾豢龙等。

炎帝豢龙的时间，当然在伏羲、女娲民族集团继承颛顼氏领导天下、司天司地以后，因为炎帝所豢之龙，是伏羲、女娲为代表的、龙的传人之图腾动物的替身。

帝舜豢龙的时间当然在夏朝以前——陶寺出土的一头双身龙纹陶盘即为反映。夏朝以后，孔甲赐刘累"御龙氏"[2]以前，豢龙氏似乎仍然继续他的豢龙世职。

帝舜是大昊伏羲集团核心氏族的传承者，因为这种光荣而伟大的来历，其传承者极可能常常以此来代称自己，所以这难免给我们对文献的理解带来混乱。如伏羲、帝喾、帝俊、帝舜……错综复杂。但有一点基本肯定：帝尧之后的帝舜时代，续接着大禹时代，到夏朝建立，其中间隔了近三个世纪。据学者对《尚书·尧典》里面四仲中星的记录，依照天文学而推算，的确与公元前2357年的二分二至所在点相符合[3]。因此《尧典》里记录承续帝尧之位的帝舜，是若干相继以"舜"为号的族邦领袖。

炎帝豢龙的故事如此：在炎帝圣德感召之下，一块平地下沉而生出了莲花，红色的花，伞盖大小的叶，花叶香露滴沥，下流成池，于是炎帝趁势就此当作豢龙的园囿（故事来源：晋代王嘉《拾遗记·炎帝神农》）。此故事虽然晚出，却有着绝非向壁虚造的来历。炎帝豢龙的故事多被后人当作爱惜人才的比喻，但其本意却应当等同帝舜豢龙。

《左传》说"帝舜氏世有畜龙"[4]，即在大禹以前的若干代舜帝，相继都将豢龙之举当作国家要策。或者可以说，如此国策乃延续炎帝豢龙之举。炎帝豢龙当然是豢两龙，这两龙应当就是以伏羲、女娲首先重视、提倡的婚姻生育兴族之策的物化，只不过此两龙通过首先重视、提倡的人转换成图腾加以体现而已。我之所以胆敢这样说，是依恃了商族所崇尚《易经·蛊》卦的内容。

商代的甲骨文中有"蛊"字，一般象形头向上的两条蛇在器皿中（2图1-1），字义在占卜的刻辞里，唯用作祸祟之义[5]。《易经·蛊》卦之"蛊"字归类于"事也"[6]。汉代学者许慎的《说文》如此解释"蛊"这字：1.腹中虫；2.皿虫为蛊；3.晦淫之所生；4.枭桀死之鬼亦为蛊；5.从虫从皿，皿，物之用也。

以我能见到的史前至商代之二龙图像、图形分析所得，我认为甲骨文《易经》"蛊"的本质意义，与许慎的几项释义有内涵上的惊人相似，如：

皿虫为蛊——在一定的设置、容器里，畜养可以保佑子孙繁衍不休的象征龙的东西，如雄雌二蛇等，炎帝豢龙、帝舜之世董父豢龙、孔甲之时刘累御龙（侍奉龙）等，均可谓此；后来称人工培养毒虫（如蛇、蛙、蝎、蜈蚣）等以图害人或吓人者为"养蛊者""放蛊者"，本源便来源于此。

晦淫之所生——追寻"晦淫"一词的源头[7]，我们知道它作夜晚过度性交讲，即"蛊"乃过度性交所产生的一种状况，其实许慎在此已经将本当末了，因为"蛊"

的内涵乃雌雄二龙同畜于器，初衷原为产子而性交的提醒，是媒神的一种神貌，所谓"晦淫之所生"，本应是说在"蛊"的动力下"晦淫"让人生了蛊疾。作为内涵乃雌雄二龙的"蛊"是名词，但有时用作代词，有时被用作动词等，像春秋时楚国的"令尹（相当宰相）子元欲蛊文夫人"，即为达到性目的而作态勾引已故楚文王夫人息妫[8]，其"蛊"便是名词动用，而《易经》中的"蛊"，便是用为代词。

春秋上的楚国地区"令尹子元欲蛊文夫人"之"蛊"，字义似不失古意：古意就是男女繁衍以庞大祖先胤脉的提示。湖北荆州院墙湾一号战国中期墓出土的董父豢龙玉雕（2图1-2），是龙凤相配的形式——图中两龙身上是两只凤鸟，两组一阴一阳正是重复繁衍的暗示；董父头上的玉璧象征着天，这正是繁衍不息是天道的提示。

"蛊"的毒虫化说明汉代豢龙巫术已经成为恶劣的众矢之的。汉代画像砖中的豢龙之二龙，还是汉代人崇拜有加的虎形龙（2图1-3），这说明豢龙之龙绝非养在器皿里的虫子，而是神龙。

枭桀死之鬼亦为蛊——枭首磔裂肢体之人变成的鬼也叫"蛊"，这种"蛊"应是无形的，是神鬼作出的害人之举，此举关系到《易经·蛊》卦之"事也"；甲骨文"蛊"用作祸祟之义，亦关系到"事"，祀事，这因古人认为鬼神祖灵得不到相应的祭祀，将会祸祟后人；《易经》时代"国之大事，在祀与戎"，即国家的大事是军事和祀事，军事保卫种族的繁衍环境，祀事促使着种族的繁衍使命，因此作为"事"之代词的"蛊"，必及祀事，祀事不绝乃下辈能够安然继承上辈的必然反映，所以《易经·蛊》卦必定是在叙述上下辈继承的事（指面临父辈"非分事业"要如何继承），而上下辈能够得以继承，正是雌雄二龙内涵要求的结果。

如果《易经》里的"蛊"就是"事"的代词，那也可以说这个"蛊"的本质就是祀事的内容，甲骨文"蛊"字象形器皿中头向上的两条蛇，是豢养二龙之概念的凝聚符号，而二龙则又是男女祖先化身的代表。

自传说中的虞朝到战国以前，祭祀时每有代表死者接受祭祀的活人，这位当代表的人叫"尸"——他一般由死者亲密的属下或晚辈充任。由此推想古人"豢龙"的认识角度有可能与祭祀用"尸"相似；古人认为祖先和图腾的位置在一定的情况下可以互换，所以其供养一对公母龙以为象征性的替身，以让被替身者从替身身上感应供养者的心愿，从而满足知恩图报的希冀，是完全可能的[9]。

我认为，甲骨文"蛊"字造字时的字境，乃是豢龙巫风尚存的时代，但这个字一旦变为符号，其概念已倾向在祭祀范畴了，以上所谓的"祸祟""事"正在此范畴之内。

准此，甲骨文"蛊"字正规写法之皿中二蛇（古人龙蛇常常混在一起），原本为二龙的象征。

那么，甲骨文"蛊"字造字时的殷人，不仅把帝喾伏羲氏奉为祖先，更把伏羲、

女娲共同换位的图腾之形，视为繁衍族群的无言提醒。

如果传说中炎帝主宰天下确在帝喾伏羲氏之后，如果晋朝人记载的炎帝莲池豢龙之事本源不错，那么炎帝所豢之龙象征的应是伏羲、女娲之灵，我们如今出土的史前两龙图像，有一些极可能是炎帝文化的反映。

传说伏羲、女娲兄妹又夫妻，女娲为阴帝，辅佐伏羲治理天下。他们治理天下的根本成绩首先是让人生存繁衍，所以许多古文献都称女娲、伏羲为司掌婚姻的"神媒""高禖"——所谓"神媒"[10]，就是促使男女婚姻生育的神灵，作为神灵的这种促使，就是图像、图形显现的两龙（在平面上表示出来物体的形状谓之图形。用各种方式表示物体形状存在的结果谓之图像）。

因此，就神话还原现实角度上来说，先有母系社会而后有父系社会，伏羲、女娲兄妹又夫妻的传说，本身是他们乃同族婚姻的反映，作为族号出现当然是先女娲后伏羲；我们从女娲造人的传说中可以肯定，女娲族号的出现至少与少昊古族相近，女娲族号的响亮，却在父系社会之后——这个族号先是以伏羲、女娲彼此夫妻难分的形式传播，再后以大昊伏羲氏的名分传播，所谓少昊——颛顼——大昊帝喾伏羲氏的传承关系，只不过是女娲古族在帝喾时代更加重了影响而已，古文献称女娲为女希、女羲等，最少可以让我们从音韵的角度上知道其与"伏羲"同声。

注：

[1]《博物志》卷一"地"说颛顼与共工争帝而天地塌陷而女娲补天，今从《国语》、《山海经》所说颛顼、帝喾的顺序。

[2]《尚书·夏书·五子之歌》："阙弟五人御其母以从"孔传："御，侍也。"

[3] 见瞿蜕园《古史选译·导言》。上海古籍出版社 1982 年 4 月。

[4] 见《左传·昭公二十九年》。

[5] 见徐中舒主编《甲骨文字典》。

[6] 见《易经·序卦传》。

[7] 见《左传·昭公元年》。

[8] 见《左传·庄公二十八年》。

[9]《公羊传·宣公八年》"祭之明日也"汉何休注："祭必有尸者，节神也。礼，天子以公卿为尸，诸侯以大夫为尸，卿大夫以下以孙为尸。夏立尸，殷坐尸，周旅酬六尸。"唐李华《卜论》："夫祭有尸，自虞夏商周不变。战国荡古法，祭无尸。"由此推想古人"豢龙"的认识角度有可能与祭祀用"尸"相似。

[10] 见《淮南子·览冥训》。女娲是古人心中的媒神。《绎史·后记》：女娲"皋禖之神。"《绎史》引《风俗通义》："女娲祷祠神，祈而为媒，因置婚姻。"《路史后纪·二·女皇氏》："正姓氏，职昏因，通行媒，以重万民之则，是为媒神。"《通鉴外纪》："上古男女无别，太昊始制嫁娶。"《绎史》卷二引《古史考》："伏牺制嫁娶，以俪皮为礼。"其实女娲和伏羲乃提彼及此、提此及彼之彼此不分的婚姻神，这也是二龙图形构成形式的原则。

第二节附图及释文：

1-1

2 图 1-1·甲骨文中的"蛊"字
这个字显然在象形于器皿中豢养着两条蛇（龙）

1-2

2 图 1-2·湖北荆州院墙湾一号战国中期墓出土的董父豢龙玉雕——图中龙与凤一对为
夫妻，这是龙图腾之伏羲与凤图腾女娲为同族婚的反映

1-3

2 图 1-3·山东汉代画像石上的羽人豢龙

第三节　豢龙与养蛊

养蛊巫术来源自中国古老的豢龙之术。

豢龙之术较早的文献见于甲骨文"蛊"字，豢龙之术的历史在《左传·昭公二十九年》里有较系统的记载，豢龙之术限定的范围在《易经·蛊》卦里有所侧面透露。

"蛊"，它在 20 世纪中期以前曾有神秘又恐怖的传闻，特别在福建、广西、广东一带的农村，常有谈蛊色变的情形，然而"蛊"的内容却五花八门，有毒虫，有冷血或非冷血动物，有植物，有物品，有在想象中异质同构的怪物等。但和甲骨文"蛊"字象形相类的蛊，我们在凌纯生、芮逸夫《湘西苗族调查报告·巫术与宗教篇》这段记载里能够了解一个仿佛：

"苗妇能巫蛊杀人，名曰'放鬼草'，遇到仇怨嫌隙者放之，放于外，则虫蛇食五体，放于内则食五脏……闻其法……必秘设一坛，以小瓦罐注水，养细虾数枚，或置暗室床下土中，或置远山僻径石下。人得其瓦罐焚之，放蛊人亦必死矣。"

大概"小瓦罐"里养"细虾"，和甲骨文"蛊"字所象形容器里的两条蛇，都是龙的借代物，它们神奇的力量都出自人的想象而已。

养蛊巫术零零星星见于古代的文献中。《周礼·秋官·庶氏》载："庶氏掌除毒蛊，以攻、说、禬之，嘉草攻之。凡驱蛊，则令之比之。"郑玄注："毒蛊，虫物而病害人者。贼律曰：'敢蛊人及教令者，弃市。'攻、说，祈名，祈其神，求去之也。嘉草，药物，其状未闻；攻之，谓熏之。"贾公颜疏："谓用嘉草熏之时，并使人殴之；既役人众，故须校比之。"

郑玄注的意思是：用毒蛊害人以及让人用毒蛊害人的人，按法律都应当处死。以往有这么几种祭祀祈神的方法：一曰类，二曰造，三曰禬，四曰禜，五曰攻，六曰说，其中，以攻、说、禬法对去除毒蛊有效；使用攻的时候，要伴以嘉草烟熏。显然，郑玄所及的"毒蛊"就是养蛊巫术——养了毒蛊自己害人或代他人害人，其毒蛊受遣而离开养蛊者在外施害，谓之"放蛊"；这毒蛊一旦被放外出执行任务，大概便会难辨影踪，或者干脆是在养蛊者的意念中被放外出，所以要通过嘉草来熏烤毒蛊之有形，要用祭祀祈神的办法来驱赶之无形吧。

贾公颜疏的意思是：用嘉草熏驱毒蛊之时，还要使用很多人一起上阵殴打毒蛊，大造声势，以能达到驱赶的目的，所以必须校核比照参入者的成绩。显然贾公颜所及的"校比"背景在于驱除毒蛊只是一种象征性形式；"殴蛊"的对象在想象中，徒有势而无质，所以难免应付了事，因此主持"殴蛊"工作的官员必须校比参入驱赶者的成绩，否则毒蛊很可能在应付了事的人手中留下。

《周礼》所要驱除的"毒蛊"，自然是和王室、政权对立、有二心者所养的蛊。如果还有和这种"毒蛊"相对的"蛊"，如果确然，那应是以国家、王族名义的豢龙或象征性的豢龙。从公元前785年周宣王无辜杀死豢养"两龙"的传人——杜国国君，乃至三年后周宣王会诸侯于猎场，白昼遇鬼，见杜国国君朱衣朱帽朱弓朱箭射周宣王，使之折脊而死的记载，推知至少周朝国家不再崇尚豢龙。那么民间养蛊的行为固然有罪当诛——如此养蛊，应该是周王族憎恨的商族遗民抗争之举，是危害周天子江山社稷的行为。

较明确记载养蛊巫术的文字是晋人干宝的《搜神记》卷十二："荥阳有一家姓廖，累世为蛊，以此致富。后娶新妇，不以此语之。遇家咸出，唯此妇守舍。忽见屋中有大缸，妇试发之，见有大蛇，妇乃做汤，灌杀之。及家人归，妇具白其事，举家惊惋。未已，其家疫没，死亡略尽。"

不知上引文中"姓廖，累世为蛊"的记述是干宝有意为之还是巧合，因为《左传》中豢龙之术的职事人就来自飂姓，亦即通写的廖。廖姓来自飂叔安，其族世代以豢龙为职事，是以豢龙为治世之策的保证人。作为豢龙治世之策就是文

献上常常出现的"乘龙""乘两龙"，其内容基本就是甲骨文"蛊"的象形所本。这"蛊"字的所本，上引文"大缸"之内"有大蛇"可为较明了的解释。

《左传》载：古代飂叔安国的后人有爱龙并懂得龙习性的人，常常为龙备下龙喜爱的食物，龙多聚拢在他的身边，他便开始了对龙的驯服、豢养，成了让龙听话的人。因为龙是许多民族崇拜的图腾，飂叔安一族豢龙者被龙图腾的民族崇重而世代为业。在伏羲氏之帝舜时段，此族以豢龙为业的人被舜赐姓为董，并获得了"豢龙氏"的族号，委以为整个国家豢龙的职事——相当今俗谓的"大巫师"之位，还封给他鬷川为其家族的生活居住之地，《左传》时代的"鬷夷氏"是其后。

值得注意的是，帝舜所赐的"董"姓，是祝融八姓之一。换句话说，董姓出自祝融。祝融出自颛顼，颛顼出自少昊，由此可见古飂叔安国是少昊、颛顼之胄。

值得注意的是，帝舜所封的"鬷川"之"鬷"，和"融"的古读音相近。祝融在古代也简称"融"，"鬷川"或也是"融川"？

上面所说的苗妇在"小瓦罐"里养"细虾"为"蛊"的初衷，大概在于它和甲骨文"蛊"字所象形容器里的两条蛇都是龙类的动物。蛇毕竟是"小龙"（3图1-1），而虾则也算是龙族，譬如商代一些地区龙眼的造型，有与虾、蟹柱状眼睛异质同构的（3图1-2）。

甲骨文蛇写为"它"，是象形字。商代的图像表明，那时龙有蛇躯或虎躯蛇尾，蛇当然属于龙类。然而甲骨文龙和蛇构形判然有别，因而推知商代的蛇可能已有类似"小龙"的称谓。卜辞里有"大示""小示""它示"，有的学者认为"小示"就是"它示"。对照《易经》的经辞爻辞，知道商代的"大"有隆重、正统之义，"小"与其意义相对，进而推知龙和蛇相比，已有类似"大龙"的概念。如果此说可准，甲骨文"蛊"所象形容器里的两条蛇，是龙的借代体。

虽然豢龙、养蛊在民间受到了禁止，但直到现在山东许多地区还在民风民俗里见到它的表现。如每到夏历正月十五人们都要用面粉捏制一些"神虫"，它们多为蛇形，似有公有母，蒸后放入神龛、供桌祭过，再转放在储存粮食、干粮的器皿里，直供到"二月二，龙抬头"这一天。其名曰"供神虫""供圣虫"（3图1-3）。据说经这供养，粮食就会取之不竭。这风俗当是远古豢龙的一种目的之遗留。

第三节附图及释文：

1-1

3图1-1·商周青铜彝器上的"小龙"形象
　　"小龙"身上有羽毛片的表示，这是"龙中有凤、凤中有龙"概念的反映。

3图1-2·三星堆太阳神祝融像之眼睛为虾蟹的柱状眼

3图1-3·青岛地区的"神虫"馒头——马力喻摄影

青岛地区是北辛文化、大汶口文化的发生地之一。这地区古老的风俗，过年时要用面粉制作"神虫"放在面粉缸、粮囤里。"神虫"馒头具体反映了豢龙巫术的记忆。

第四节 炎帝与祝融

《尚书大传》说祝融乃炎帝神。《淮南子·时则训》说赤帝为祝融。赤帝即炎帝。实际文献上的反映也是如此：

帝喾大昊伏羲氏民族集团来自少昊、来自少昊氏之颛顼氏；在考古学上则是公元前4400年先后的北辛文化分出来濮阳西水坡文化，也分出来大汶口文化；大汶口文化先民的崇拜在鸟鬶图像里下传到青铜爵，濮阳西水坡文化留下来蚌壳堆塑之带腿的龙，狗或虎为躯体的带腿龙，与公元前4400年前的蛇躯龙并传到了唐代，只留下了蛇躯龙。鸟鬶和爵是"龙中有凤、凤中有龙"的凤鸟，那龙自然是"龙中有凤、凤中有龙"的龙蛇。

炎帝自然在帝俊伏羲氏之后，也在伏羲氏民族集团以重黎分司天地之后。

重黎分司天地之后，有了寄身托家于太阳的祝融氏族。

炎帝是这个寄身托家于太阳的祝融氏族系的一支。文献上说其为祝融，自然不错，因为他出白祝融氏。说祝融是炎帝的后代，显然炎帝济世功劳已经大过了寄身托家于太阳的祝融。

《山海经·大荒南经》载祝融"乘两龙"，即治理民众事物依恃、依仗着"两龙"（4图1-1）。《拾遗记·炎帝神农》载炎帝豢龙。炎帝豢龙也是"乘两龙"，是祝融氏豢龙治国之策的继续，伏羲、女娲分司天地之时的繁衍庞大种族的国策，就是依靠祝融氏乘两龙之图像推行的。

《左传·昭公二十九年》载夏王孔甲"扰于有帝"，"有帝"应是祝融、炎帝族系死去的代表性的祖先，夏后氏曾与这些祖先联过姻、沾些亲，所以用不断的祷告来搔扰有帝。有帝不得已也给予了他"乘龙"之权，亦即依恃、依仗着"两龙"来治理天下。这正是《国语·周语上》"夏之兴也，融降于崇山"的内涵（"融"为祝融。参见本书十三章15节）——崇山，就是崇国。《山海经》述及的"钟山""程州之山"都是夏朝的祝融氏的国家在地。

夏朝以前是帝舜时代，帝舜与祝融氏同一族系，在这个族系专职豢龙的人被帝舜赐姓为董，是为董父。帝舜时代当然也以豢龙的方式来实施"乘龙"国策。《国语·郑语》载：祝融之后有董姓。按远古职事同族世代相袭的情况，董姓豢龙显然承续自祝融氏，炎帝。

甲骨文有"祝"字，象形巫师跪地向神祷告之态。商代金文有"融"字，象形两条蛇（龙）在一正一倒相扣却未扣合状的鬲旁（4图1-2）；后来有一种有三足盖的鼎——打开鼎盖，盖里朝上即为碗，盖顶的三个足转而成为碗足，即这种一正一倒两鬲相扣图形的立体化——值得注意的是，这样式的三足盖鼎到后世有许多演化，似乎是在追忆它"融"字造字时代语境中的荣华（4图1-3）。我想，如果"祝"是巫觋职事特征的象形，那么"融"则应是令巫觋职事特征呈现的内容之象形。什么内容呢？问题的关键应在参入构字的鬲和蛇（龙）中求。

鬲是鼎属，一般用于煮食物，按商代以前图形述意的习惯，这相扣两个鬲的正鬲，它可以借代供养的食物，倒鬲可以婉言阻隔：如果这种解释可准，那么鬲左右则是既被鬲中食物供养，又被鬲所阻隔的两条蛇（龙），而鬲所呈的相扣却未扣合状态，则含有必要时让蛇（龙）脱离阻隔的意思。如此说这"融"字所承载的内容，便是豢养一对龙。

既然豢龙是中国古代帝君特别依仗、凭持的事情，是事关国家命运的巫术，那么这种豢龙巫术不会允许古帝君身份以下的人随便可为，乃至出现《国语·楚语下》所谓"夫人作享，家为巫史"的局面，因此，至少到了《易经·蛊》卦产生的时代，它已经成了常人不能随便问津的帝王专利事业之借代。

甲骨文与"融"构形状态相似的字为"蛊"，两者彼此能够为对方的意义提供支持。

《左传·昭公元年》："于文，皿虫曰蛊"。甲骨文中有"蛊"字，一般是象形两条蛇（龙）在器皿中，其与《左传》所载相同；然而它在甲骨文中用作祸祟之义。以祸祟之义对照《易经·蛊》卦，知道其卦名寓意不能继承会带来祸祟事业的意思，进一步可以知道祸祟是甲骨文"蛊"字的本义。在"蛊"字产生的时代，既然祸祟人的力量来自皿中之虫，皿中之虫当然也可以产生福

佑人的力量，因此皿中之虫只能是神虫，是受崇拜的龙蛇。龙蛇既为两条，当是一雄一雌之"两龙"，即"乘两龙"的前提——这"两龙"是伏羲、女娲图腾之体，为商王族的祖先。商王族自然要依仗、凭持"两龙"崇拜来治理天下，因为其同一个族系的祖先炎帝、祝融氏及帝舜氏，都以"乘两龙"为治理之策。

值得注意的是，《山海经·大荒西经》有黄帝之后、大禹之子启"乘两龙"的记载，也就是说夏后启也曾承袭帝舜时代以"两龙"崇拜来治理天下的国策。上引《左传》之夏王孔甲"扰于有帝"得雄雌龙后，让刘累代替董父之后豢龙，侧面反映了这以前夏朝有过豢龙之事，只不过豢龙人是祝融之后罢了。我们通过对照文献，已知道祝融、共工是鲧、大禹父子的死对头，可是又怎能知道夏后启使用了死对头的人来豢龙呢？这得再重新理解《国语·周语上》的这段记载："昔夏之兴也，融降于崇山；其亡也，回禄信于聆隧。商之兴也，梼杌次于丕山；其亡也，夷羊在牧。周之兴也，鸑鷟鸣于岐山；其亡也，杜伯射王于鄗。"[1]

古人认为，一个国家将兴起的时候，神灵就会来到予以帮助，将要灭亡的时候，这神灵就会离开。"融"即祝融，"回禄"是祝融氏的另一种称号；"崇山"，靠近夏朝一处首都的山。"降"对照下文"次""鸣"生义："鸣"因"白鱼赤乌"的祥瑞而言（见《史记·周本纪》。《竹书纪年》载文王时凤鸣岐山，应是附会《周本记》），有震惊之意；"次"与《易经·师》之"左次"的次相似，有不能停留的意思——"降"则有降伏的意思，高高在上的神灵落入了夏朝首都。祝融是太阳家族的核心，是帝舜的族神，本与夏后氏对立，其降伏于夏德而为其服务，犹夏后氏族神"梼杌"（韦昭注其为"鲧"）因商德而服务于商，商族族神"鸑鷟"（即玄鸟凤凰）因周德而服务于周。当然这也可能是新朝代帝王借礼敬上个朝代帝王的神位以拢聚人心之冠冕堂皇的说法。如果这种理解无误，降于崇山的"融"应当是"乘两龙"的神权，有了这种神权，帝舜时代二龙信仰产生的凝聚力才不会因中断而破坏，社会才不会出现混乱。

商代的"两龙"图像虽也有两龙并陈者，但还是以一头双身龙或两头一身龙形式出现的为多。商代以前两龙并陈或两头一身龙图象，以红山文化遗址出土者较典型；一头双身龙则以含山凌家滩、陶寺、二里头遗址出土的较典型。"两龙"是少昊、大昊族系的祖灵图腾，甚至直到战国中期，祝融之后的楚人，仍然以其为自己的祖灵图腾：江陵九店 M 268 出土过名叫"祖重"的两头一身龙（4 图 1-4）——它过去被误称"镇墓兽"，经当代学者考证，它是楚国贵族死后附着灵魂的物件（见高崇文《楚"镇墓兽"为"祖重"解》，载《文物》2008 年 9 月）。楚人认为人死后灵魂要有所依附，否则容易迷失，所以要以木头刻制"祖重"，让才死之人的灵魂附着上去，下葬时再将其一起入殓。实质乃"两龙"的两头一身龙之"祖重"，必先是楚祖祝融氏的祖灵图腾，才会是这祖灵图腾传人的灵魂依附。

如果上面的意见可准，那么商代金文"融"字，即象形两条蛇（龙）在一正一倒相扣却未扣合状的鬲旁之图形，应当是祝融氏文字状的族徽。《左传》

记述的董父豢龙，正是祝融氏这个族徽的内涵。

豢龙巫术的基本形式，乃于容器里豢养能在想象中发挥预期作用的蛇等爬虫，后来它在民间演化成了"养蛊""放蛊"巫术。再值得注意的是：后世人们将"养蛊""放蛊"巫术视为十恶不赦的罪行，根源在于豢龙本是古代帝君事关国家命运的专利，它绝不许帝君身份以下的人所随便可为，特别是在《易经》产生的时代，它已经借《蛊》卦的卦义而深入中华民族之灵魂，成了神秘而常人不可轻易问津事情的借代。

注：

[1] "回禄"或说是重黎之弟吴回，为火神等，其实这是祝融氏的另一种称号；祝融是帝舜的族神，本与夏后氏对立，其降伏于夏德而为其服务，犹商族族神"鹥鹭"服务于周——所谓西周"其亡也，杜伯射王于鄗"，说的也是商族族神应时而现。传说高辛氏帝喾有两个儿子，日日争斗不休，于是高辛氏让大儿阏伯到了商丘，让二儿实沉率部迁徙到了古时陶唐氏尧帝都城及领地居住，从此实沉部人民就算唐人。后来，在商代武丁时期，豕韦氏被灭国，可能因为商王族的著名的女祖先娥皇、女英出自陶唐氏帝尧，而御龙氏的创始人刘累是陶唐氏的传人，特别又是豕韦氏之一代领袖董父豢养龙的学子，于是让御龙氏代替了豕韦氏，并迁到了唐地，大概从此也可以代表陶唐氏、帝舜氏（商祖）、豕韦氏（商族同出）了——如果确实如此，那么杜伯就是商族神灵了——到周朝，周成王封弟弟唐叔虞到了这里，迁御龙氏的后人到了杜地，所谓杜伯正是与"鹥鹭"呼应之神。既然夏后氏族神"梼杌"（韦昭注其为"鲧"）因商德而服务于商，那么商朝灭亡现于商郊牧野的"夷羊"（高诱《淮南子·本经训》"夷羊在牧"注为"土神"），也应是夏后氏的神灵了。杜伯无辜被周宣王所杀，三年后周宣王会诸侯于猎场，杜伯的鬼魂突然从路左冒出，身穿朱衣，头戴朱帽，以朱弓朱箭射向周宣王，心部中箭，折脊而死。西周到周宣王之子周幽王时灭亡，人们认为降伏于周德而为其服务的神灵从此开始抛弃了周朝。鲧是为擅自组织民众治水而遭杀害的，会成为后来的水神；治水的内容是"平治水土"，并因此还发明了城墙；既然治水少不了动土，自有土神与其配合，这土神"夷羊"当与鲧相伴不离，所以"夷羊"出现于牧野，是降伏于商德而为其服务的神灵抛弃了商朝。

第四节附图及释文：

4 图1-1·三星堆出土作为日头的祝融"乘两龙浮雕"（右为线图）

这件浮雕何以是"乘两龙"的神灵？答案首先在于人面下边那一对有鸷鸟勾喙、鸟类圈目、蛇尾上翘、�9爪的东西：它是两只变形的鸟头蛇躯龙！正所谓的"乘两龙"。

这位"乘两龙"的神灵是谁？他生着人面，鸟类圈眼，左右两只蛇躯过头顶，头生羊或牛角，头正中戴表示首领位置的"皇"，两只蛇分别附在左右耳部。他应该就是祝融。

祝融来自帝俊——其多图腾崇拜中有牛（传说伏羲、女娲是雷泽雷神的儿女，雷神为牛相，所以他会继承祖先的牛相，和他同出的商王族一头双身龙图像也多强调牛相，只不过牛相的特征在这时具体成了借代牛的牛角）。伏羲与女娲兄妹并夫妻，其与龙图腾的位置可以互换，于是他们也是一对雄雌不分的龙，即一头双身龙，祝融作为他们的后代，自当是一头双身龙的传人，也应是一个"珥蛇"的民族。另外，祝融还有一种神貌是"人面蛇身而赤"，他头戴"皇"，可见他在古民族心目中的地位。他头下的两只鸟头蛇躯龙，与三星堆出土"乘两龙"神灵的残件含义相同，也是"龙非凤不举"观念的反映。"龙中有凤、凤中有龙"，是中国自有了阴阳理念就赋予龙凤图像的外观特征。

4 图1-2·崇义王心怡《商周图形文字编》中所载的"融"字

两条龙在将盖未盖的鬲外，似乎婉言鬶龙于将在合盖一起的鬲中。

4 图1-3·一倒一正两个鬲的后衍器皿

大概因为一倒一正两个三腿鬲曾用于鬶龙之类的神圣仪式，所以它导致了上例器皿造型的追忆。

4 图1-4·楚贵族灵魂依托的"祖重"——即两头一身龙

第十八章　伏羲、女娲的图腾

第一节　日月天地崇拜

《庄子·大宗师》说："狶韦氏得之（得道）以挈天地"——这狶韦氏即豕韦氏、女娲氏。

《大宗师》的下文又说："伏戏氏得之以袭气母"——这伏戏氏即伏羲氏，"气"甲骨文有一"终极"的意思（见赵诚《甲骨文简明词典》，1988年1月版293页），狶韦氏（女娲）能"挈天地"为儿女，自然是天地日月终极的母亲。"袭"承袭，伏羲氏承袭狶韦氏而"挈天地"，以现代社会发展论而言，父系社会的"重"承袭了母系社会的"黎"，从文献记载角度而言，伏羲的龙图腾承袭了女娲的凤图腾。

伏羲、女娲生了日月天地——中国的日月天地崇拜归于伏羲、女娲崇拜。

伏羲、女娲生了亿万子女——中国龙的传人仰仗于伏羲、女娲龙凤图腾。

伏羲、女娲就是中华民族的媒神、生殖神。

关于上面的三个命题，我们只简略地举例三个图像以画龙点睛，略论这些图的依据，是周代以前人的追记：

1 图 1-1·左：红山文化牛河梁遗址出土的女神头像——

学术界认为这是女娲头像。将红山文化遗址出土的有关图像和商代图腾图像对照，推知这应当是女娲头像。今天我们好说细节决定整体，女娲像的眼睛是玉石镶嵌的，不知这是不是"画龙点睛"之类细节决定论的早期的特意使用、强调。在造型艺术上，细节的强调往往有改变审视心理的功效。叙述依赖特殊的细节而夺目攫心。

中国出土的图像中，常常可以见到不同材质的单独一个头像，论家旧称其为大头神。从大头神普遍见于汉代明器炉灶上看，其应是后世大名鼎鼎的祝融神像。祝融氏出自大昊伏羲氏，伏羲的妹妹又妻子女娲，当然更是祝融氏的祖先神，而伏羲、女娲的祖先，又是出自少昊氏的颛顼氏。这个大头神如果是女娲像，那么就是中国的大头神之源。此为其一。

这尊女娲像的头上的装饰大概是羽冠装置——羽冠是由帽箍固定的。

伏羲、女娲作为重黎氏时是司天理地的民族，后续的祝融氏成了太阳家族。

日代表天而月代表地。日月在史前的图像中有成为了人头形象者。根据文献，我称太阳曰"日头"，称月亮为"月脸"。

1 图 1-1·右：山东滕县大汶口文化遗址出土的玉人头像——人像作披发。如果大汶口文化可以与大昊文化相对应，那么少大昊氏族某个阶段的人应该有这么一头披发中分的服饰，大昊氏继承了这种服饰。

玉人像强调了人的眼袋。眼袋是人年长的特征。这位玉人当然不是模拟一个平平凡凡人，当是塑造了一位由某领袖转化的族神、祖灵，或就是日头月脸之类的像。大汶口文化出土的拟形太阳的陶罐中，常常有挖两只孔充当日头眼睛者。不过年长而无胡须的族神、祖灵，可能是以女娲为代称大昊氏某领袖。因为传说伏羲有须——伏羲应是后人对大昊氏族中男性领袖的代称。1 图 1-2 是周代墓葬中出土的伏羲像。

大汶口文化的玉人像，当然与红山文化大头神像的文化渊源密不可分。晋王嘉《拾遗记·春皇庖牺》载伏羲相貌特征："须长委地"；还有版本说他"发长委地"。两个版本应该源自同一个传说，即伏羲生有长须发。这件玉雕上的神人生有长长的须发，似应是状传说中的伏羲相貌特征。

伏羲乃民族族号，帝俊、帝喾、帝舜分别是这一族某时段的族号。"天命玄鸟，降而生商"，商族认为帝喾之妃简狄生了自己的祖先，所以自己远祖的特征，除了长长的须发而外，一定得有玄鸟的特征。于是，这伏羲像就生了玄鸟本鸟猫头鹰的勾喙、覆有羽毛的爪——其臂前下曲之三趾爪上面翘起的部分，即为一般猫头鹰共有的覆爪毛。伏羲腿下也是鸟爪。

伏羲氏亦称大昊氏。史载龙图腾为其民族的主图腾之一，此图伏羲就生有龙的尾巴。

商民族出自有被发文身之俗的东夷。此伏羲披着长长的头发，还在脸上、身上布满了云纹——云从龙，云纹文身，借代龙纹文身。

第一节附图及释文：

1-1

1-2

1 图 1-1·左为红山文化牛河梁遗址出土的女神头像（注意女神的左耳曾经有耳饰，那是"珥蛇"的痕迹）
右为山东滕县大汶口文化遗址出土的玉人头像
1 图 1-2·北赵天马曲村遗址晋侯墓地第四次挖掘 63 号墓出土的伏羲像

第二节　龙凤图腾崇拜

2图1-1是山西北赵天马曲村遗址晋侯墓地第三次挖掘31号墓出土的伏羲、女娲像。伏羲、女娲既是兄妹又是夫妻，相貌特征为人首龙躯。此玉雕两人作人身龙躯且龙尾交合勾连，正是后代图像中伏羲、女娲相互交合连体不分传说的写照。

伏羲、女娲均突出了不加装饰的头发，那是他们民族被发文身的表示。

伏羲、女娲均强调了握如鸟爪的手，那是他们的后人——商王族主图腾崇拜有玄鸟的反映。

2图1-2是江西新干大洋洲出土商代被锁的王亥玉雕像。此商王亥和1图1-2北赵天马曲村遗址晋侯墓地第四次挖掘63号墓出土的伏羲像有太多的相似：

曲村遗址晋侯墓地63号墓出土的伏羲像也生着人首、鸷鸟的勾喙、胡须、鸟爪、文身，所不同的是，伏羲的鸟爪为有覆爪毛的鹗爪，而商王亥的鸟爪向胸内蜷曲；伏羲的文身为云纹，商王亥的文身表现以袖口、翅膀、鳞甲；伏羲为披发并生有龙尾，商王亥头发为胶黏做鸟形并连以锁链等。商族认为自己是大昊伏羲氏的后人，所以在异质同构王亥神像时会和伏羲有许多共同点，从中也可见他们之间的继承关系。

第二节附图及释文：

1-1　　1-2

2图1-1·山西北赵天马曲村遗址晋侯墓地第三次挖掘31号墓出土的伏羲、女娲像
2图1-2·江西新干大洋洲出土商代被锁的王亥玉雕

第三节　媒神、生殖神崇拜

这个命题我们使用了少昊后人莒国祭祀媒神的青铜器加以说明（3图1-1）。

史前民族，民族文化的精华就是保全民族之存在，而且族人保全得越多，越可能保存文化的存在。所以隆重的媒神祭祀活动一定不乏——前面业已说过，颛顼氏、大昊氏继承了少昊氏文化，那就是颛顼氏"乘龙"大昊氏"乘两龙"族群壮大的治理政策。看3图1-1晋侯墓地第三次挖掘31号墓出土的伏羲、

女娲交尾玉雕像，可以断定它就是3图1-1少昊之后莒国青铜器男女裸身性交示范雕塑的变体——分析少昊后人留在后世的青铜图像，推想他们民族性交示范是仪式化的，并不以此为耻。

周代不少用于祭祀的青铜器皿上有裸体妇女象形，这一状况可能和裸体女神祭祀的风俗有关。其中孕妇像反映了她们受到祭祀的内容在于生育。宋罗泌《路史·后纪二·女皇氏》："（女娲）太昊氏女弟，出于承匡，生而灵，亡景亡韵（响）。少佐太昊，祷于神祈，而为女妇。正姓氏，职婚因，通行媒，以重万民之则，是曰神媒。"红山文化牛河梁遗址出土用于祭祀的陶塑裸体妇女人像残块（3图1-2），说明作为中华民族祖神的女娲，正又是负责生育的最高神灵。

文献有关伏羲、女娲出现、活动地域的记载常常混乱不清，原因何在呢？

自少昊、颛顼进入大昊时代，伏羲、女娲除特殊的场合下，往往是不可分割的一个族系，也就是说，二者称一即是二者，正如他们变化族号重黎的道理一样，非特殊的场合，二者往往称一即是二者的。这是其一。

上古民族面临生存压力时要分群迁徙。分群至迁徙他地者不仅仍用原族号，甚至还有仍用原地名的状况，在这样的迁徙之下，主族支族、大族小族之间随发展而出现了与往昔不同的变化，族群大了强了，影响也就大了，乃至有了反客为主、反小为大的现象，相反其原生地、未迁族人的影响削弱，于是小宗成了大族，客地成了主地。这可能又是他们留给今天一片混乱。这是其二。

在文献记载不足的情况下，要想解决这种混乱只能依靠考古学发掘。

在考古学发掘上，既然我们可以从技术多于精神层面的陶器器型上判断史前文化之分布，当然也可以用纯粹记载精神活动的图像来判断史前文化之分布。以现代的语言叙述为例：今天相同的追求之于文字任其再多变化，总不会偏离相同的目标。这道理和史前外观结构相似的图像，总不会偏离认识相似的内在一致。因此，我认为史前之相似认识的内在，不仅反映了文化之间的相似，也反映了族属之间的相近。要说明这点得先认识伏羲、女娲的图腾——由于民族间的传承、融合关系，伏羲、女娲为多图腾崇拜。下面简略阐述其崇拜并稍作解释。

第三节附图及释文：

3图1-1·莒县博物馆藏少昊氏后人模拟祖先的媒神祭祀仪

3图1-2·红山文化牛河梁遗址出土用于祭祀的陶塑裸体妇女人像残块

A．龙蛇

虽然今天许多人都喜欢说龙的本体是鳄鱼，但鳄鱼是龙类而不是龙（如山西石楼桃花庄出土的"龙纹觥"其头部为鼍和蘑菇形龙角异质同构而成；鼍的额上有"◇"符号；见3图2-1）。从出土龙图像产生的时间顺序看，龙从诞生开始就是个异质同构体，蛇是这个同构体的主体（虽然也有虎形龙，但虎形龙的条件不是纯自然状态中的老虎，乃是天文学意义的白虎，而且尾多半是蛇躯——详见后叙）。

我认为，以蛇为主的一些两栖类动物、水生或喜水的动物，它们异质同构后又和阳性的动物（例如鸟等）进行异质同构，才称得上是成熟的中国龙。这种龙的出现，不仅是为了子孙不绝必须婚配的提醒标志，不仅是天地相合产生万物的认识标志，不仅是阴阳对立统一概念的出现标志，更是两龙信仰另一形态的体现。

传说伏羲的母亲华胥，在雷泽岸畔踏上神灵的大脚印怀孕生下了伏羲，因为父亲是雷泽里的神灵，生得"龙身人头"[1]，所以他生得蛇身人首。龙蛇同类。儿子像爹。

传说华胥生男子为伏羲，生女儿为女娲，女娲当然也是"龙身人头"（3图2-2）[2]。

注：

[1] 见《淮南子·地形训》。

[2] 见《太平御览》卷七八引《诗含神雾》、司马贞《补史记·三皇本纪》。清人王绳《汉书·人表考》卷二引《春秋世谱》："华胥生男子为伏羲，女子为女娲。"

A 龙蛇附图及释文：

3图2-1·山西石楼桃花庄出土龙纹觥

3图2-2·石家河文化伏羲、女娲玉雕像

B. 龟鳖蛙鱼兔

龟可称水母，鳖可称鱼妇，蛙、兔应该可称月母——龟和伏羲氏发明八卦的关系密切，因而可以确定龟是伏羲氏的图腾；女娲补天杀了鱼妇亦即鳖中之鳖，使其四条腿做成撑天之柱，是牺牲了图腾更是自我奉献的体现，因为鱼妇是颛顼氏的图腾，作为颛顼之后的女娲，自然继承了鱼妇图腾；女娲既然是月母，常羲、嫦娥既然是女娲氏某一时段的别称，嫦娥既然奔月化成了蛙或兔，蛙、兔必然是女娲的图腾。

江苏吴县甪直镇张陵山良渚文化遗址出土过带翅的蛙——据南京博物院《江苏吴县张陵山遗址发掘简报》载："此物倒置则若蛙""阴线刻划……头、身和翅"（见《文物资料丛刊》6月，文物出版社，1982年北京）。蛙是水中动物，有翅的动物会在天上飞，此蛙已经是神物（3图3-2）。

3图3-3之凌家滩文化出土玉璜为带黄斑的白色透闪石，雕琢精细，一端雕一兔头，兔眼为一钻孔，形象逼真。玉璜两端各对钻一小圆孔。商王族认为自己是伏羲、女娲的后代，所以兔子图腾图像在商代多见。女娲就是生了太阳月亮的羲和、嫦娥。古人认为太阳月亮同出于东方，其同出之地亦即大汶口文化发生之地。凌家滩文化与大汶口文化亲密，故而承续之。

今天我们常常能够看到的龟蛇或龟龙交配的玄武图像，是龟鳖无雄性、需要和蛇、鼍交配从而产生后代之认识的反映，它与今天仍有所闻的"龟鳖乃万鱼之妻"的民间传说，都说明了这一问题：女娲曾是母系社会的族号，龟鳖是其母系社会时的图腾，后来母系社会消亡了，民但知其母不知其父的母系社会特征转移到了龟鳖图腾的身上，直留到今天，成了"龟鳖无雄"荒谬的共识。文献里有天旱时鳖会变化成为兔子，天涝时兔子会变化成为鳖的记载，还有兔子和鳖一样无公皆母，想生子的时候眼望月亮、口舔自己身上毫毛即可受孕的记载，这说明月中之兔与水母龟鳖相似，不仅为女娲氏的图腾，乃至它直到今天仍留着远古民但知其母不知其父的母系社会痕迹。

红山文化遗址出土过龟鳖图像，有的似乎生了蛙的腿爪，甚至有鸟（凤鸟）生了蛙之爪的图像（3图3-5）。

龟鳖是史前的一种重要的图腾。含山凌家滩遗址出土过玉龟筴，且玉龟筴里有刻有八角星纹的玉版，还的有玉算筹。

浙江嘉兴崧泽文化遗址出土的两首六足鳖图腾陶塑（3图3-6）——含山文化和崧泽文化汇合而出现了良渚文化。

商代的龟鳖蛙往往异质同构，同构体背上每每饰以数量不等的圆圈，那大概是星星纹，还有同构体背上饰以象征发生光明的"囧"字纹，异质同构的龟鳖、蛙而发生光明，其必是化身自女娲、嫦娥、月亮。

商代兔子身上有装饰"囧"字纹的，显然在标明这兔子是发生光明的兔子，发生光明的兔子就是女娲、嫦娥、月亮（3图3-7）。

商代的兔子有与龙异质同构的造型，那兔子生着蘑菇状的龙角（详见安阳

殷墟西区墓地 1713 号墓出土的"盖爵"。这龙角是同构自鹿类的新角角基。本章之麒麟介绍，可参见本书十九章），作为借代伏羲之龙的角、借代女娲之兔的头，在此同构而为麒麟。

传说伏羲鳞身。伏羲氏有鱼图腾，故而鳞身。

商代的龙有与鱼异质同构者。其实那时的鱼、龟鳖等凡头上留有"◇"标志的动物都是商王族的图腾，我们可以叫它们"龙类"。虽然我们一时还看不到古代相关的文献对此记载，但"◇"（福帖子）的图像文献却在史前就出现了。甚至今天民间工艺品龙或龙类的额上，此标志仍然存在。

传说商汤取代夏之际，他"东至于洛，观帝尧之坛，沉璧水中而退立，之后黄鱼双踊，黑鸟随之至于坛，化为黑玉"；又有黑龟浮出，龟背上赤文成字，说夏桀无道，商汤一定要取代他而拥有天下。这之中鱼、鸟、龟都是商王族的重要图腾，特别龟背赤文成字，正是商王族相信龟鳖图腾能够通天的反映[1]。

商代人杀龟占卜，有可能带着自我牺牲以求天神答复的意思，杀牛取其肩胛骨占卜的初衷也可能带着如此的意思，既然龟和牛是他们的图腾，自然也可以是他们的转化代体。

注：
[1] 见王国维《今本竹书纪年疏证·殷商成汤》。

B龟鳖蛙鱼兔附图及释文：

3 图 3-1·左为江苏吴县甪直镇张陵山良渚文化遗址出土：带翅的蛙
右为商代几卣上的"龙类"蛙

3 图 3-2·左为含山文化遗址出土饰有兔头的玉璜（M1:6：长 18 厘米）
右为含山文化遗址出土的兔图腾饰物

3 图 3-5 · 红山文化遗址出土的玉雕龟鳖图腾
3 图 3-6 · 浙江嘉兴崧泽文化遗址出土的两首六足鳖图腾陶塑

3 图 3-7 · 左、中为商代蛙类图腾动物，身上有光明的标志
右为晋国国君殉葬的兔尊——它的身上有表示光明的"囧"字纹

C．水牛

有说雷泽里的神灵就是雷兽[1]，此神名夔，一只足，不仅"龙身人头"，有时形状还如夔牛，出水入水必有风雨相随，目光如日月，声响如雷；黄帝与对手争夺帝位的时代，曾剥下雷兽的皮绷成战鼓，用雷兽骨头当鼓槌，敲击发声响闻五百里[2]，让敌人惊恐而败——惊恐什么？黄帝用他们祖神的皮绷鼓，用他们祖神的骨头击鼓，让他们的心理产生了问题。和黄帝争帝的对手是谁？是炎帝，炎帝是一个集团，这个集团联合的族氏图腾不仅有"龙身人头"，也该有形状如夔牛者。文献说炎帝承续伏羲氏，也该承续如夔牛之相貌。传说炎帝有牛相，传说蚩尤有牛相……也许炎帝、蚩尤与伏羲氏的族神因此可以对接。

可以肯定的是，红山文化遗址出土过的两龙图像有鸟头蛇躯龙和牛头鸟眼蛇躯龙，若鸟头者是女娲，牛头者则是伏羲。

商民族崇拜水牛。商王族族徽日头头顶不乏一双水牛角；青铜彝器上多见额间有"◇"符号的水牛头

山东莒县大汶口文化遗址出土的水牛陶角号，最能说明他们的传承人崇拜水牛的原因——以牛角制作号角，凝聚了牛图腾的号召力量，它一旦吹响，则有一种信仰上的功效（3图4-1）。这只陶号所拟牛角端面呈圆形，若是水牛的话，其应为菲律宾棉兰老一带今天可见的品种（3图4-2；棉兰老一带今天可见的

圆角水牛）。或说角号是一种出于西北游牧民族的乐器。似乎这种说法有些局限。

殷墟妇好墓出土的石雕神牛是商王族崇拜水牛的证据（3 图 4-3）。

传说蚩尤为牛神，炎帝神农氏则牛头人身，他们形象所拟之本牛为何品种则不详。蚩尤、炎帝与商族族出相同，似乎也应该是水牛图腾。商王族将水牛视为龙类。

北京颐和园的铜牛可以镇水。至少在于商代它曾属龙类，更在于它是和祖先位置可以互换的牛图腾。

出土的仰韶文化马家窑半山型器皿中，有一种器身拟大肚葫芦、器盖做纹身人头者应该特别注意：它其中一个器盖上的纹身人头有对乳突状童牛犄角（也或是鹿类茸角将生前的角基），人头的后面衔着一条蛇（3 图 4-4），这不由得让人想起商代妇好墓出土的头衔蛇的女娲玉雕图像来。女娲之"娲"音瓜，瓜即匏瓠、葫芦；女娲氏有纹身之俗；女娲氏也该生着牛犄角；衔在女娲头顶的龙蛇即伏羲。考古发掘表明，在距今 5000 年前后，大汶口文化和仰韶文化曾有了明显的文化交往，也许伏羲、女娲崇拜就此有了新的线索（高广仁《说"丘"——城的起源一议》曾论及仰韶文化和大汶口文化相互交流的事情，见《考古与文物》1996 年 3 期）。

注：

[1] 袁珂认为大脚印乃雷神者，见《古神话选释》。人民文学出版社 1979 年。

[2] 见《山海经·大荒东经》、《庄子·秋水》之《释文》引李颐云。

C 水牛附图及释文：

3 图 4-1 · 山东莒县大汶口文化遗址出土的陶角号
3 图 4-2 · 棉兰老一带今天可见的圆角水牛

3 图 4-3 · 殷墟妇好墓出土的石雕神牛

3 图 4-4 · 仰韶文化马家窑半山型器皿

4-4

D. 象

石家河文化遗址出土的貘和象雕像（3 图 5-1）：

貘和象，当是石家河遗址之先民们多图腾的品种。商代出土过一些貘形彝器，殷人也崇拜貘。商代图像的大象鼻子都要呈卷曲状，至今东南亚的大象图画仍延续这种造型传统，都作卷曲鼻子，否则会认为不吉利。商代图像作直鼻子似大象者，一般是拟貘。

传说帝舜曾用大象耕田；传说帝舜死后大象堆土掩埋了他。

传说折射的是帝舜一族有以大象为图腾的历史。河南省今称"豫"，"豫"有令大象不为害的意思，这个名称所反映的也许正是帝喾氏一族主干部分在此居住时的驯象成就。

商代居然出现了龙与大象异质同构的现象。这见商王族与帝喾的传承关系。

周代彝器上反映出的大象崇拜——彝器上强调大象鼻子有独特的审美意义（3 图 5-2）。似乎周武王灭亡商朝的关键一战得到了大象的祐护，商纣王准备践踏周军的武装大象，因为周武王的夜袭而失去作用。

D
象
附
图
及
释
文：

3 图 5-1 · 石家河遗址出土的貘和象雕像

3 图 5-2 · 周代彝器上面反映出的大象崇拜——彝器上强调大象鼻子有独特的审美意义

5-1

5-2

E．虎

含山凌家滩遗址出土过虎形两头一身龙，也出土过虎头鱼鳍蛇身龙。虎形两头一身龙是伏羲、女娲（3 图 6-1），那虎头鱼鳍蛇身龙则是伏羲氏的象征。

从含山凌家滩文化下承的崧泽文化的墓穴出土中可知，这种被称为"璜"的虎形两头一身龙玉饰，被佩戴在死者颌之下（3 图 6-2）。

含山文化遗址出土的玉虎形饰物（M1:7，长 21.6 厘米）——此玉件呈狭长扁圆条形，为带红色的灰白透闪石雕琢，一端雕一卧虎，另一端残。虎是伏羲、女娲多图腾崇拜中的一种。到了商代，虎成了异质同构之龙的重要组成部分。良渚文化人龙共躯神的龙头即是虎头为基。

图腾崇拜龙的构成以虎为异质同构之重点者，这是因为河南西水坡文化遗址，有东方苍龙、西方白虎天象龙虎之民族源头崇拜的起点。大昊民族集团集团接受了颛顼氏"乘龙"文化的精华而精神壮大，从而后续族群异质同构龙图像时出现了龙凤连类并举的可能。

这只虎似乎生了人的手，并且还有腕饰——如果它和人进行了异质同构，那么它就是含山文化先民们心中地地道道的神灵（3 图 6-3）。

文献上说，帝辛氏两支后代阏伯、实沉因为生存空间的竞争，一死后魂灵归东方苍龙星宿居住，一归西方白虎星宿居住，龙以虎头与此有关吗？

古书有"舜耕历山"的记载。今天的学者们认为这是反映帝喾、帝俊、帝舜亦即伏羲氏沿泰山南麓向西开发、走出中国东方沿海的反映。伏羲后人称有虞氏，"虞"有虎意；伏羲又作虙戏，"虙"构字有虎字头——伏羲图腾当中有虎。所以他的后人商王族龙图腾当中不仅有虎头蛇躯龙，还有虎形龙。桂林恭城至今仍见的冠虎头"泰山石敢当"（3 图 6-4），这件"泰山石敢当"将伏羲成为中华民族祖神的历程做了很好的脚注。

从文献中反映，少昊氏的图腾中有虎，因此少昊之下的颛顼氏，颛顼之下的帝喾氏都会继承这一图腾。

良渚文化遗址出土的羽冠人（象征鸟祖神）与龙共身图像（3 图 6-5），其龙头应该是由虎头为本形的。说它是龙，因为它生了以三趾为根本特征的鸟爪（生着鸟之特征的龙，才是成熟的中华龙）。估计史前人把虎当成了水兽，乃至后来文献有了"委虒"这种奇怪动物——它是虎，却有角，能行水中[1]。良渚文化之鸟祖神与龙同身，应该就是伏羲、女娲相交一起。

其实上述的"委虒"，只是后人看到商代虎形龙图形而为的记述罢了。虎头蛇躯或虎形而生鸟爪，这是商代龙构形的基本要点，商王族基本让鸟祖神代表女娲，让龙祖神代表伏羲。

注：

[1] 见《说文·虎》《广韵·支韵》。《太平广记》卷四百二十三《虎头骨》："南中旱，即以长绳系虎头骨，投有龙处，入水即数人牵制不定，俄顷云起潭中，雨亦随降。"这段记载反映的是人们心中龙虎相合的作用，是古代虎形龙所具神力的后出解释。

E 虎附图及释文：

3 图 6-1·含山文化遗址出土的虎形两头一身龙
3 图 6-2·崧泽文化遗址出土的墓葬

3 图 6-3·含山文化遗址出土的玉虎龙形饰物（M1:7：长 21.6 厘米）
3 图 6-4·桂林恭城至今仍见的冠虎头"泰山石敢当"
3 图 6-5·良渚文化遗址出土的羽冠人龙共身像

F．麟

麟，鹿类。赵宝沟文化遗址出土过鹿头图形，大概是那时人心中的麒麟。既然鹿参与龙的异质同构，就必然是一种古来传承下来的图腾。安阳西北冈出土的鹿方鼎，它反映了鹿崇拜传统的后续（3 图 7-1）。

传说伏羲氏麟身，是其有麒麟为图腾。麒麟乃"四不象"鹿。鹿每到春天要换角，初生的鹿角颇像蘑菇。可以断定蘑菇状角造型代表的就是鹿类茸角之初，因为商代图像里这种角的底下往往还有歧角。蘑菇状角可认定为麒麟的角。商代龙的头上多有的蘑菇状角是同构自麟角。安阳后冈 9 号墓出土与龙、麟同身的觥盖，有它较清楚的头部反映——这时的麒麟有兔子图腾参与了异质同构（3 图 7-2）。

3 图 7-1·安阳西北冈出土的鹿方鼎（右为鹿方鼎的窄面和图形文字拓片）
3 图 7-2·安阳郭家庄出土的麟首簋

G. 猴、狗、猪

商朝灭亡之后，周武王封帝喾伏羲氏的后人于陈，于是陈人的后代就在今天淮河流域的淮阳建了大昊伏羲庙，纪念自己的祖先。这里每年到传说伏羲生日时都要举行庙会，庙会上除去卖玩具风车、有旗斗的小旗帜外，还卖一种名叫"泥泥狗"及"人祖猴"的泥塑，这"人祖猴"基本就是蹲着的猴子（淮阳伏羲庙庙会上的"人祖猴"胸前画出了女性生殖器；其与狗共为一体——左，猴左狗右；右，猴上狗下；3 图 8-1）。甲骨文"喾"字象形屈膝拟蹲状的猴子，只是与甲骨文"猴"字略微不同的是后者掌心向下（3 图 8-2）。商代图像中的神灵，甚至甲骨文中与天发生联系的像人形的字，其构形几乎均拟屈膝蹲状，也许就和帝喾可以与猴子图腾形象互换有关。

红山文化、含山凌家滩文化、山东龙山文化、石家河文化的遗址中均出土过屈膝拟蹲状的玉雕通天人像，这或能见到伏羲、女娲信仰的影响。

商代以前，在众人面前呈现屈膝蹲状的动作，是在通天邀神。可以肯定，到了周代，在众人面前呈蹲状或蹲状一般地坐着，是缺乏礼貌的姿态，甚至还和野兽等同视之。

大昊氏与猴子的关系一时说不清楚，但炎黄争帝时被黄帝杀死的炎帝集团之部族领袖，除大昊、少昊（两昊）、蚩尤而外，还有夸父氏。夸父又称举父，传说其乃力大无穷、善于奔走的神物，外形是只生着狗尾的猩猩，猴子，其实猩猩或猴子，就是夸父氏的图腾[1]，而猴图腾是水神、阴神的象征；夸父逐日的传说，应看作阴阳互有的中华民族思维之反映——阴阳永远不能互相取代，这正是马王堆出土《帛书·说卦传》里提出的"水火相射"之道理（水火相射必有一方灭亡；通行本为"水火不相射"则失去了矛盾的本质；夸父逐日的神话故事则是无文字时代提醒人们阴阳彼此不可取代）。二里头遗址曾出土过骨头雕刻的图腾猴，估计它是商民族的遗物（3 图 8-3）。

或说伏羲的伏字从人从犬，伏羲氏图腾中有狗，看甲骨文"喾"字所象形神物之屁股后边那条上翘的尾巴，可能是反映其崇拜的狗尾巴。至今仍盛的

淮阳伏羲庙庙会上卖的祖神像"泥泥猴"（也叫"泥泥狗"），说明狗和猴均是伏羲氏的图腾。传说夏朝将要灭亡的时候，有神灵牵白狼衔钩之瑞显示于商汤——或即白狗的神化，白狗在向下的流播中又可能讹传为"黑狗"，乃至汉代有了杀黑狗祭风神以止风的巫觋法术。商代祭祀中有杀狗宁风的规矩，也许风源与祖神伏羲、女娲"风"姓有些我们现在还说不清的瓜葛，杀狗祭风，有狗图腾后代将狗为自己替身以贡献祖先的意思吧[2]。

传说帝喾高辛氏之女与狗图腾民族通婚而有畲族。这说明畲族母系社会时便有狗图腾，其图腾与伏羲氏狗图腾来源相似。

在汉代画像砖中，九尾犬往往和三足乌互为太阳的象征，这说明狗在几千年前人心中的位置。青岛胶州三里河大汶口文化遗址出土的狗形祭祀器皿，正是大汶口文化先民崇拜狗的证明（3图8-4）。

或说"女娲一名女希"，史前赫赫有名的"豕韦"就是女娲氏之别称[3]，这完全有可能，因为为帝舜豢养二龙的豕韦氏之后董父，也是颛顼之后，巳（己）姓，商王族也是巳姓，而甲骨文里的巳字是人首蛇躯的象形字，其造字的字境，基于伏羲、女娲乃祖神的认识。若准此，传说的封豕亦即大猪便是其图腾之一种。封豕图腾被古人对应到了天上，成为主沟渎的天豕星，星的位置在天的西南方，又名"天豕目"。也许猪喜欢下雨前入水洗澡之特性、豕韦氏曾以眼睛为族徽之特征，共同构成了天豕星以及"天豕目"的名字[4]。特别就伏羲八卦方位来看，西南巽位属风，《易经·巽》卦虽然说的是货殖之利，但仍然透露着生殖崇拜的古意：伏羲、女娲的风姓有"风马牛不相及"之"风"的意思，猪的多生多育正是其为风姓图腾的原因——大汶口文化遗址出土的猪形祭祀器皿作猪形，可见猪崇拜自兴隆洼文化到大汶口文化之源远流长（3图8-5）。

王心怡《商周图形文字编·动物部·豕部》载一"豕"形（3图8-6），头顶生角而项上刚鬃，并有"⊕"形符号在其腹中（文物出版社2007年11月版），乃天地生于此豕腹之谓。古神话有后羿射封豨于桑林，其"封豨"当指豕韦氏的一种图腾（豨、豕同类，封、韦——假借伟——同为大的意思）。《庄子·大宗师》："夫道……豨韦氏得之，以挈天地。""挈天地"即携带、率领天地，这天地当然是豨（豕）韦氏的，天地既是豨韦氏的，便等同其儿女一般，故而天地符号在其图腾的肚子里。豕韦氏、祝融氏、伏羲、女娲氏并出颛顼，颛顼出自少昊。

在红山文化、含山凌家滩文化遗址出土之图像里，不乏猪崇拜的反映（3图8-7；红山文化猪并逢）。

河姆渡文化遗址出土之图像里，也有猪崇拜的反映（3图8-8）。

注：

[1] 夸父形似猴，见《西山经》郝懿行注。

[2] 见《说文》释"伏"。《竹书纪年·殷商成汤》有白狼衔钩以示夏朝将为商汤所亡的记载。《淮

南子万毕术》载有"黑犬皮毛烧灰扬之，以止风"的记载。卜辞中不少献狗于帝以止风的刻辞，如《上通》三九八："于帝史风二犬"等。

[3]徐旭生《中国古史的传说时代》三皇章。科学出版社1960年。

[4]《史记·天官书》"奎为封豕"注引《正义》："奎天之府库，一曰天豕，亦曰封豕，主沟渎，西南大星，所谓'天目豕'。"

G 猪狗猴附图及释文：

3 图 8-1·周口伏羲庙会上的人祖猴
3 图 8-2·甲骨文"猰"（左）、"猴"（右）

3 图 8-3·二里头遗址出土的骨雕猴图腾
3 图 8-4·青岛胶州三里河大汶口文化遗址出土的狗形容器

3 图 8-5·大汶口文化遗址出土的猪形容器
3 图 8-6·王心怡《商周图形文字编·动物部·豕部》载"豕"的图形

8-7

3 图 8-7·红山文化出土的猪并逢

8-8左

8-8右

3 图 8-8·左为河姆渡文化遗址出土的猪图像　右为河姆渡遗址出土的猪并逢图像

H. 竹

　　古文献曾提及过"帝俊竹林"，说那里产的竹子，一节就可以制成一条船。还说女娲为了能让女人分娩顺利，用竹子等发明制造了笙簧。还说少昊氏生的"般"发明了弓箭。还有人说"夷"象形一个高大的人背着弓，状发明了弓箭的夷人形象——初始的弓箭是竹子的；这夷人就是后来所谓的东夷，指中国古代东部沿海的居民，亦即少昊集团遗留在此地的后裔。这也能从侧面说明伏羲、女娲有竹子崇拜的过去[1]。

　　大汶口文化遗址出土过仿竹枝的手镯、山东龙山文化模仿竹枝的玉石簪子、人头龙头共竹节形身子的玉器、拟竹节的陶器，这些都应该理解为伏羲、女娲崇拜影响的结果（3 图 9-1）。

　　莒县凌阳河大汶口文化遗址出土的陶纹有刻作竹节的，它可以释作"凡"字，也应是"风"字的初文，传说"风"是伏羲、女娲的一种姓。"凡"字作为族氏的符号，即上文谈及的"福帖子"图形，曾出现在红山文化等出土物上，更频频见于商代几乎所有的龙类图像的头上。

　　在商代出现了以竹子借代龙的艺术造型手法，由此回顾以前涉及竹子的图像，应有以竹子借代龙的现象。

注：
[1] 参见《大荒北经》、《礼记·明堂位》郑玄注；女娲笙簧见马缟《中华古今注》。

G 猪狗猴附图及释文:

3 图 9-1·左为龙带山文化遗址出土带竹节纹的鸟鬶　右为龙山文化拟竹节的豆柄

Ⅰ. 日、月

女娲又读作女和,是传说中的"月母",即月亮的母亲[1],十个太阳又产自"女娲之肠",即女娲是生它们的母亲[2],进入父系社会,一夫多妻成为普遍,女娲又分别被读作羲和、常羲,前者与帝俊生了十个太阳,后者与帝俊生了十二个月亮,帝俊就是帝喾、伏羲。大自然里的日月都是祖先生的,此出自万物为祖先所生的认识,女娲补天的神话,也是此认识的反映。

山东莒县凌阳河大汶口文化遗址出土的"天之中""天地之中"图形,是这里先民自视自己祖先乃天地中心主宰的反映,也是女娲补天神话之所以产生的说明(3 图 10-1)。

良渚文化遗址出土过与大汶口文化遗址"天之中"相似的图形,也出土过自有风格的"天地之中"图形,这意味着他们对伏羲、女娲的认可。

1985 年春,含山县长岗乡凌滩岗新石器遗址出土的几件文物应当特别加以注意,它们是:内刻下弧新月状图形的石锛一件、饰有兔头的玉璜一件、虎形饰一件(《安徽含山出土一批新石器时代的玉器》,载《文物》2011 年 2 月)。

内刻下弧新月状图形的石锛(M1:10):长 26.4、宽 14.8-17.6、厚 1.2-1.6厘米。锛的正面内刻下弧新月状图形。这图形上承山东莒县大朱村大汶口文化遗址 H1 出土的"天之中、四方之中"图形——图形中部的新月状图形,正是石锛内刻图形的前身。这图形下续良渚文化"天之中、四方之中"图形上的新月状图形。这新月状图形,应是"天之中、四方之中"图形的简化。如果确然,那么大汶口文化、含山凌家滩文化、良渚文化有相同的达意图形,相同的达意基于相同的信仰,更可能有相同种族的因子(3 图 10-2)。

殷人以甲、乙、丙、丁、戊、己、庚、辛、壬、癸循环记日,并以甲、乙、丙、丁……之日名谥称自己的先王,这说明他们心中的先王是女娲生的十日之一附身。

至少在东周以前,大多数中国人认为当时的太阳和月亮都在东方升起[3],

而且太阳月亮巡天之后，还要从西方回来，以便再度轮值巡天[4]。仅凭这一点，就能判断生了太阳月亮的伏羲、女娲是东方人，因为东方是太阳、月亮的家。

注：

[1][4] 见《大荒东经》。

[2] 见《大荒西经》。

[3]《诗经·小雅·大东》乃周宣王、周幽王以前的作品，其中反映了日月并在东方升起的认识。

Ⅰ 日月附图及释文：

3 图10-1·大汶口文化的天地四方之中符号

10-1

3 图10-2·安徽含山县长岗乡凌家滩遗址出土的新月形符号

10-2

J．鸱鸮、玄鸟（凤）

古文献反映出女娲氏的主图腾是臮（与蕔通）、狂（鵀），即鸱鸮、猫头鹰。玄鸟是异质同构的鸟，是以鹰鸮与鱼龙异质同构的鸟。出土的商代图像有力地支持了这一判断。毫无疑问，作为兄长和丈夫的伏羲，当然也以其为图腾，正如女娲也以大昊伏羲的龙图腾为图腾。

众所周知，周灭商以后，伏羲氏的后代被周武王封到了陈地立国，地处商朝后人封地宋国的北边。从《诗经·陈风·墓门》中，我们可以看到陈国贵族对猫头鹰的崇拜。

《墓门》写在陈国同姓公族墓地前发生的一段事情，是陈国伏羲子孙在对伏羲不肖子孙无可奈何情况下的控诉，面对祖先墓门、祖先图腾之神鸟、神树发出的控诉，我试译如下：

（原文）	（意译）
墓门有棘，	先人墓地门口生出伤害人的荆棘，
斧以斯之。	我们应该抢起一把砍斧把它清理。
夫也不良，	我们族里出了不好的男子，
国人知之。	他是举国举族都知道的超坏东西。
知而不已，	知道了也不能让他收敛一身坏气，
谁昔然矣！	昨天他仍然重复荆棘一般的坏癖！

墓门有梅，	先人墓地门口通天楠树神圣无比[1]，
有鸮萃止。	附着先人灵魂的猫头鹰聚集那里。
夫也不良，	我们族里出了不好的男子，
歌以讯之。	我们唱劝善的歌谣希望对他有益。
讯予不顾，	劝善的歌谣竟然半点作用也不起，
颠倒思予！	颠倒折腾下我们想起这神聚之地！

　　陈国人将埋葬祖先的神圣地方和鸮鸮同等对待，是他们视猫头鹰为图腾之故，也见他们祖先伏羲、女娲氏图腾里有鸮鸮。

　　商代的伏羲、女娲图像多为同头异身：

　　或为蹲坐妇人，妇人的头发为龙躯；

　　或为蹲坐的鸮鸮（玄鸟），鸮鸮头上的毛角呈为龙躯之状；

　　偶有鸮头龙头共一身的；

　　偶有蹲坐的鸮鸟头上衔着一条或两条有角龙的等等。

　　商代的龙基本都做鸮爪。

　　红山文化遗址出土过鸮鸮及玄鸟图像（3 图 11-1）。

　　山东龙山文化遗址出土过三只足拟猫头鹰头的陶鼎——"阳成于三"，三个猫头鹰的头为鼎的加火处，说明数阳的猫头鹰是太阳鸟（3 图 11-2）。

注：

[1]《诗经·秦风·终南》："终南何有，有条有梅。"梅，楠树。有可能楠是秦人崇拜的树种。秦人崇拜以鸮鸮为本鸟的玄鸟，和陈国公族相同，此处梅树与鸮鸮共出，推知楠树在陈国公族人心中的位置之神圣，故而译文中将其定为通天圣树。

J 鸮鸮、玄鸟（凤）附图及释文：

3 图 11-1·红山文化遗址出土玉雕鸮鸮、玄鸟
3 图 11-2·龙山文化遗址出土的黑陶鼎

K．葫芦

传说女娲伏羲诞生于葫芦。闻一多对此进行了详细的考证，他认为女娲之"娲"读音作瓜；伏羲、女娲又有包牺、包娲之名，实际上他们的名字本来就是匏瓠或匏瓜。也就是说，他们本是图腾崇拜中的葫芦——关于这些，我在本书第七章《再及男女祖先和葫芦图腾叠合》里说了一些，但它的主旨关乎的我们先民优生的问题。

甲骨文暂时还难见瓜的象形字，但却有壶的象形字。从史前的陶器，一直到商周的青铜器，我们可以肯定一切壶类器皿的造型是仿生葫芦的结果，因此也可以肯定前人"壶（字）与瓠（字）古通用"[1]，其根据应当来自壶脱胎自瓠。

说女娲伏羲是图腾崇拜中的葫芦，还要从壶的古老发明、推广之地说起。《说文》释曰："壶，昆吾圜器也，象形；从大，（大字）象其盖也。"许慎是说：昆吾古族发明了壶，所以它可叫"昆吾圜器"。为了清楚起见，这里把昆吾的族源倒溯一遍：昆吾为祝融之后[2]：祝融之族源于黎，其和名字叫重的人都是少昊、颛顼之后，他们并称重黎，一司管天，一司管地，应是大昊帝喾的另种称呼。

作为颛顼之后的帝喾，便是大昊、帝俊、伏羲，伏羲的妹妹并妻子是女娲；

颛顼乃少昊之后。少昊嬴姓，亦即己姓，亦可谓巳姓，这两个字前者象形绳索，后者象形人首蛇身神——绳索是崇拜人首蛇身之民族引以自豪的发明，所以绳索也成了崇拜物，乃至二者可以互相代替。

昆吾在夏朝将衰时为诸侯，初封地在今河南濮阳县，此地古时为"颛顼之墟"，大致在周代的卫国，是昆吾祖先颛顼氏生活活动之地，因此作为"昆吾圜器"的壶，也就是颛顼氏图腾崇拜之一种的葫芦，而作为代表颛顼鸣世的伏羲、女娲，自然而然地继承了葫芦图腾。

所以"昆吾圜器"的壶，就是伏羲、女娲葫芦图腾夏、商之际的转型。

颛顼之墟所在的地方，到产生《诗经·卫风·硕人》的时代仍然崇拜葫芦不已，所以那里的美人最美之处乃"齿如瓠犀"——美女的牙齿像葫芦种子那样令人赏心悦目。

"绵绵瓜瓞，民之初生，自土沮漆（绵延不绝的葫芦先坐蔓小后坐蔓大，与炎帝姜姓联姻的周族由微达巨[3]，从杜水迁徙到了漆水是其开初）"，周人把葫芦崇拜上推到了民族初起。所以后来人们每到了吃嫩葫芦之时便要祭祖，表示不曾忘本，甚至葫芦叶做菜都成了祭祀祖先的专门供品[4]。

葫芦瓜也称葫子、瓠子，它夜晚开花，这时有一种在山东民间里称"葫芦呙"的蛾子为它授粉，它和蝴蝶同类。"呙"与女娲的"娲"同声，作为女娲主图腾的鸮鸟，和"葫芦呙"都是夜行动物，在图腾信奉主体的角度上可以相通，更加上这种蛾子伴生葫芦花期并使葫芦坐果，它自然能够成为女娲氏的一种图腾。在安阳殷墟出土的司母辛大鼎，其鼎耳之侧有种多翅昆虫图形，不知是不是拟形自蛾蝶类，若是，则商王族多图腾崇拜中也有蝴蝶。

蝴蝶现在仍被黔东南苗族同胞奉为图腾，但他们称蝴蝶为"蝴蝶妈妈"，是始祖姜央所化，认为蝴蝶孕育自枫树的木心：传说枫树是黄帝桎梏死敌蚩尤的木枷所化；蚩尤是苗族的祖神，苗族的祖先既为"姜央"，便也是炎帝、蚩尤裔胄，在《逸周书·尝麦解》中载：炎帝是蚩尤的父系，他和炎帝争帝战争，是其"叛父"行为；其实姜姓出自帝俊，其人的辉煌的时代是帝俊时代的组成部分，所谓的其妹妹并妻子女娲自然也可以归于姜姓，因为他们乃同族婚。今天云南地区的苗族把女娲当作自己的始祖，他们认为蝴蝶是女娲所化（3 图 12-1）。

伏羲、女娲既被其后人认作祖神，也便就是其后人认定的繁衍之神、媒神。

商代以前，大量的两头一身人、反正两面人、人龙共体人、一头双身龙、两头一身龙或鸟兽、呈交合状人龙或人兽、和人鸟兽异质同构的植物等图像，都是以伏羲、女娲夫妻为内涵的婚姻繁衍示物，也是伏羲、女娲发明、执掌婚姻之传说的物证。同样，在一定的程序下，与伏羲、女娲位置可以互换的葫芦图腾，也可成为参入婚姻的内容，特别是当它一剖为二而相连的时候，或由葫芦演化之器皿两个连体的时候，它也就成了以伏羲、女娲夫妻为内涵的婚姻、繁衍的提示物。

1971 年，山东邹县野店大汶口文化遗址出土的红陶双联鼎，就是由葫芦演化之器皿两个连体的代表物。一个葫芦分成两个相互缀连的瓢，是古代一般婚礼间新婚夫妻合卺的酒器。《广韵·隐韻》："卺，以瓢为酒器，婚礼用也。"在晋唐时代的诗文里，这种连体杯子又叫连理杯、合欢杯，如晋杨方《合欢诗》之一"食共并根穗，饮共连理杯"、唐顾况《弃妇词》"悔倾连理杯，虚作同心结"等，今天婚礼宴会上新人同喝的交杯酒，甚至新房门上贴的双喜，是这种合卺杯内涵的外现异变。五千多年以前今山东的大汶口文化居民，为了给男女新人举行婚礼喝交杯酒而陶塑了一个连体鼎，至少能够说明他们那是已经深刻领悟了婚姻对于种族存在的重要意义——其重要的程度，已是自然界出产的葫芦瓢所难承担的（3 图 12-2）。

我们女祖先和葫芦叠合的图像出土并不少（3 图 12-3）。

甚至商民族的男祖先与葫芦叠合而成为了盉——中国水壶、茶壶前身。

闻一多先生曾指出：伏羲、女娲是诞生自葫芦的一对人祖（《闻一多全集》，三联书店 1983 年第一版 P. 59），甚确。

虽然它们是一对男女葫芦瓜，是日月连理树，在文献称谓上往往以一方概双方，但产生于商代末期的《易经》当中，所及的葫芦（其文字为"包""瓜""弧""狐"等），除偶尔指渡河作为助浮的器物外，几乎无一例外，均为妇女的借代，而当时的妇女也认为自己是女娲的传人。同样，《易经》凡述及月亮，则皆借代女人。

但是葫芦与女人异质同构的典型艺术作品，在仰韶文化和崧泽文化当中可以看到。东方一带史前文化艺术品中少见典型的反映。一切瓶罐最初的仿形，可能都来自葫芦。如果伏羲、女娲是一对葫芦的话，山东博物馆收藏的红陶连

体罐之造型初衷，可能涉及其内涵——这是由一根管道相通两罐之间的连体罐，每个罐下有三条腿（3图12-2），它可是伏羲、女娲夫妻不会分离的反映！

在商周时代，伏羲、女娲一对葫芦的传说，伏羲葫芦似乎叠合进了青铜盉，女娲葫芦先叠合进了鸮形提梁卣，后化成了鸮首与葫芦异质同构的尊。

这件商代的青铜盉（3图12-4）可能拟自然神河"河"，即黄河河神，也可能拟名字叫"河"的祖神。史前葫芦图腾往往和女祖先互相换位，也许随着社会发展人们认识到生育不纯是女方的事，男方可能播精多体，更使葫芦多籽，于是就有了将男性神灵与葫芦异质同构的动因。此盉雄性生殖器设计为壶嘴，其外泄的水就如"河"之滔滔——在巫术的语境里，这水似乎特别容易让人受孕。

商代的鸮形提梁卣（3图12-5）就是与玄鸟、葫芦图腾神物异质同构。玄鸟的本鸟是猫头鹰；女娲主图腾是猫头鹰，二者彼此换位是自然的；作为壶类的提梁卣，仿生葫芦也无大碍。

战国时期追忆女娲图腾的两个青铜壶很值得介绍：

3图12-6图的青铜壶原名曰"鹰首提梁壶"（国家博物馆藏），出土于山东诸城；3图12-7图的铜壶原名曰"鸟盖瓠形壶"，出土于陕西绥德（陕西博物馆藏）。两个青铜壶出土地点虽然不同，应该均为战国时期追忆史前人祖女娲氏图腾形象的彝器。

今山东诸城、陕西绥德之战国时期的人，在追忆女娲氏什么图腾？我想它们是：

葫芦；

鸷鸟。

商代妇好墓出土的玄鸟葫芦提梁卣，是二者让后人不能忘怀媒神的证明（3图12-8）。

今天我们最常见的喝交杯酒婚俗，就是葫芦崇拜的活化石——男女各执的酒杯相当一只葫芦分作两扇瓢，交互的双臂好比中分为二的葫芦藤；喝了其中的酒，意味葫芦般多子的神气就附体了。一个葫芦分为两扇瓢为合卺仪式必备，也许来自伏羲、女娲二者本为一个葫芦的传说。或许二人之一即可代表二人，也是史前女人和葫芦异质同构之器皿颇多的原因。

鸷鸟是女娲氏的主图腾。商代崇拜的鸷鸟是玄鸟，亦即凤鸟，凤鸟的本鸟是猫头鹰。这凤鸟在众多出土的商代图像中屡见不鲜，这里不再列举。

这两件青铜壶的器盖，一件明显生着一双猫头鹰的毛角，另一件生着鸷鸟的勾喙也毋庸置疑。它们的器身，也明显的在拟葫芦之形。所以二器都是葫芦和鸷鸟的异质同构，自然也都是代表女娲氏两种图腾的异质同构。

特别应该注意的是，这两件器盖上鸷鸟的眼睛——鸟的眼睛一般不这般凸突于头骨之外，所以它们该是在模拟龙的眼睛。我认为承袭自大汶口文化之鸟鬶的夏代青铜爵，整体造型是在模拟想象中的太阳鸟亦即凤鸟，爵上过去叫"衡"的两个柱，在模拟太阳鸟、凤鸟的眼睛。若准此，四川三星堆凡生着爵上"衡"

之两个柱似的眼睛神物，便是太阳鸟的眼睛——太阳本是鸟，即便化形为人，其本质仍是鸟，故而爵上两个柱似的龙眼睛常常长在人面上。那么为什么我又说两件器盖鸷鸟眼睛是模拟龙眼睛呢？那因为自龙凤图像诞生以来，龙凤的造型从来没有脱离开"龙中有凤、凤中有龙"的基本原则。今山东诸城、陕西绥德之战国时期的人，为了说明拟葫芦器盖上是凤鸟的头，便让凤鸟头上生了象征龙的凸突于头骨之外的眼睛。其实四川三星堆遗址出土过青铜龙，那龙的眼睛就是柱一样凸突的。

这两件青铜壶，或者可谓"凤首瓠身壶"，或"女娲氏图腾壶"。

其实葫芦图腾所提示的男女婚姻，在商代末期已深入人心，甚至仅仅只是涉及一个"瓠"字，就足以借代了婚姻的概念。下面试译《易经》的有关章节以为说明。

《暌·上九》（原文）

暌孤（瓠），见豕负涂，载鬼一车；
先张之弧（瓠），后说之弧（瓠）：
非寇，婚媾！往，遇雨则吉。

（译文）

违背文明的抢婚，出门会见到绳羁的哺崽瘦猪挡路所兆示的阻难，路所兆示的阻难，使抢婚的人困为一车一车的死鬼；即便抢到了婚媾的对象，她们也会逃脱而去；这不是去当强盗，这是联姻！去抢婚，出门遇到使道路泥泞的降雨而抢婚不成，反是好事。

《姤·九五》（原文）

以杞（祀）包（匏）瓜。含章，
有陨自天！

（译文）

为香火不绝要娶妻。如果所娶女人眼前正处于有丈夫的婚姻状态，那么灾祸将会为之从天而降！

认识到生殖意义重要之先民，希望葫芦将多果多子的能量转移给自己，也因此会将自己族亲众多的原因归诸祖先化出于葫芦，这样也就有了女娲造人、伏羲、女娲执掌婚姻的传说，和葫芦或葫芦的象征物利于婚姻的认定。

在古人看来，婚姻一个极重要的内容是繁衍人丁，而有目的繁衍行为进行之场合是茵席，所以甲骨文就有了会意茵席的"因"字——那是拟形席子上躺着一个呈四肢正面张开的人（在有的字形里，中间正面人的腋下，似乎还有汗液的表示，如《后》下三八·六，那可能因为席子多用于出汗的季节吧）。也许后来的"婚床"一词，衍化自"婚姻（因，即茵）"。

注：

[1] 见《尔雅·释木》"枣"郝懿行疏。

[2] 见《国语·郑语》韦昭注。

[3] 见《诗经·大雅·绵》。周族与炎帝之后姜姓女子世代联姻，让其有了由西方向东方发展的基础。姜姓出自帝俊。一说祝融就是炎帝。帝俊、帝喾即伏羲氏，其与女娲氏并出自颛顼氏，颛顼氏出自少昊氏，少昊氏姓嬴也作己，其后衍出姜姓。传说炎黄争帝杀"两昊"与夸父、蚩尤，这"两昊"即少昊、大昊在当时的族号传承之裔胄。

[4] 见《礼记·玉藻》"瓜祭上环"孔颖达疏、《诗经·小雅·瓠叶》："幡幡瓠叶，采之亨之。"

K 葫芦附图及释文：

3 图 12-1·流行于我国苗族地区的蝴蝶主题图案

3 图 12-2·山东邹县野店出土的双联罐（这对实足的鼎中间有一孔型相连）
河南郑州大河村出土仰韶文化秦王寨类型双联罐（这对有耳的罐中间有一孔型相连）
马家窑文化马厂型双联罐（这对有柄的罐中间有一孔型相连）

3 图 12-3·崧泽文化遗址出土的与人异质同构的葫芦
3 图 12-4·商代的人形青铜盉（美国弗利尔美术博物馆藏）
3 图 12-5·日本美秀博物馆藏商代的猫头鹰形提梁卣

图12-6·国家博物馆藏战国鹰首提梁卣

12-6

图12-7·陕西博物馆藏战国鸟盖瓠形壶

12-7

图12-8·妇好墓出土的龙头提梁卣

12-8

L. 亚

"亚"是商族多图腾中的一种。

女娲造人、发明婚姻的传说，说明中国史前有一段以女娲为族号的母系社会的历程。就文献反映，女娲多图腾崇拜，主图腾是鸮鸟。这鸮鸟的最大生态特征，是鸟爪有保护爪子的覆爪毛。商王族是女娲的后代，他们继承了女娲的鸮鸟图腾而有玄鸟图腾，所以商代的玄鸟图像，几乎无不强调、突出了这种覆毛爪，而且商代的一切借图像表现的物象，凡生着鸟爪且上面有这种覆爪毛者，几乎都是商王族的图腾之类；除了我们已知的各式各样生着这种爪子的玄鸟而外，较明显的如：

生着鸮爪的虎头蛇躯龙、虎形蛇尾龙等（3图13-1）；

生着鸮爪的蛙、龟鳖等（3图13-2）；

生着鸮爪的鼍（鳄鱼）等；

生着鸮爪的复育（蝉的幼虫）、怪虫等（3图13-3）；

生着鸮爪的神人等（3图13-4）；

生着鸮爪的"亚"字（3图13-5）……

商代的图腾图像几乎均与鸮爪异质同构，这因为"天命玄鸟，降而生商"——商民族的主图腾之玄鸟的本鸟乃猫头鹰，它的生理特征便是爪上生有覆爪毛。"亚"字上既然有鸮爪，肯定其为商王族非常崇拜的一个字。

因为我们已经知道生着鸮爪的龙、蛙、龟、鼍、蝉等是商王族多图腾的品种，也知道生着鸮爪的神人是伏羲、女娲为代表的商王族祖神，因此，生着鸮爪的"亚"[1]字便也就是商王族的一种图腾，一种图腾的符号（3图13-5）。

"亚"具体指的是什么？

《甲骨文字典》说："亚"字象形古代聚族而居的建筑平面图形（3图13-6）。商王的城墉、庙堂、墓坑均沿用"亚"字形建筑。《诗经·商颂·玄鸟》之"天命玄鸟，降而生商，宅殷土茫茫"的"宅"虽然名词动用，但实质上应当是指这种象征王权的建筑。古代大哲学家庄子说古代建筑史代表性成果之"有虞氏之宫，汤武之室"[2]的"宫""室"，应当就是"亚"形建筑——有虞氏

乃伏羲在夏朝以前的一种族号，赫赫有名的帝舜，是这一族号的别称。

《周礼·考工记·匠人》："殷人重屋。"重屋一说是重檐之屋舍，但也有可能是屋顶上特别加盖的小屋。此"亚"中的建筑，当是殷人的重屋。重屋必是属于帝王宗庙的建筑设置。"亚"中强调重屋之形，足见商王族与"亚"的密切关系。

高台建屋，在商末《易经·丰》卦中被当作一个大问题来讨论。这因为高台建屋以往是廊庙工程才有的规格。"亚"中的建筑的象形，可等同明、清时代的天安门，相当于京都的标志性建筑。"亚"中强调高台建屋，足见商王族与"亚"的密切关系。

传说伏羲之后，大庭氏十传为有巢氏。那时"人民少而禽兽众，人民不胜禽兽虫蛇。有圣人作，构木为巢，以避群害，而民悦之，使王天下，号曰有巢氏"[3]。据《遁甲开山图》："石楼山在琅琊。昔有巢氏治此。在城阳县东北有娄乡是"。娄乡即牟楼，古代属莒国。石楼山又名石牟山，也叫屋楼山或屋楼崮，此称今天依然，山之阳便是凌阳河大汶口文化遗址，具体地点在山东莒县东 20 里[4]。莒县是少昊故地，少昊之后为颛顼，颛顼之后是伏羲、女娲，商王族是伏羲、女娲之后，所谓的"有虞氏之宫，汤武之室"，不能没有传说中祖先有巢氏基因携带的光荣。

说到这里再回过头来说女娲、伏羲。作为女娲之兄伏羲在古代传说中出现，说明这时不仅已经到了父系社会，而且女娲的族号也由伏羲代替。推想这时中国的"阴中有阳、阳中有阴"哲学体系已经完备，在社会上被认定的龙凤图腾图像，已呈现出来龙身上同构凤、凤身上同构龙的特征——本来象征天和阳、火的凤鸟这时已有了龙的特性，本来象征地和阴、水的龙蛇这时已有了凤的特性，于是，在女为阴、男为阳的大前提下，借代大地的物象开始出现了，在大地上聚人居住的宅庐就归类成了大地、女性的借代，这种借代向后发展的结果就是宅庐的符号，甲骨文的"六""亚"就是这种造字字境下的产物："六"象形简易的庐舍外轮廓，读音同"庐"且可能又及"女"。"亚"象形由庐舍升华的"四阿"形标志性建筑，读音"阿"且可能又及"娲"。若如此猜测可准，那么"亚"字图形上面同构以鸮鸟的覆毛鸟爪，就合情合理了：须知，女娲氏的主图腾毕竟是鸮鸟、猫头鹰也。

为了求证这一点，下面不妨臆说几个被"亚"字相套的图形：

"亚"中套"夒（嚳）"（3图13-7）——帝嚳大昊是传说中女娲的兄长又丈夫，实际是女娲氏在父系社会的族号，"亚"中有帝嚳的"嚳"字，那说明什么呢？

"亚"中套"九"（3图13-8）——甲骨文凡涉及龙的字，笔画均带有古图像龙躯造型"C"或"S"之特征。"九"字应该象形伸出一爪的卷尾龙。"九"的字境，和龙图腾之帝俊生十日、一日巡天九日待岗的信仰有关。如龙图腾之帝俊生的十日为"旬"，在后来的《王来奠新邑鼎》中就作伸出一爪的卷尾龙抱日之形。"亚"中有表示待岗之九日的"九"字，那说明什么呢？

"亚"中套"弜"（3图13-9）——甲骨文中有"弜"字，象形弓檠；弓檠是古代矫正弓的工具，以防弓的射偏，从而让弓具备应有的威力；《山海经·海内经》载少昊之后有叫般的人，他"始为弓矢"；"亚"中有和弓矢关系密切的"弜"字，那说明什么呢……

既然"亚"字象形古代聚族而居的建筑平面图形，那么"亚"形建筑一定在利于合群共处的前提下又能各户各自独立。就母系社会而言，多位男子婚访一族同处的多位女子，他们之间虽然相互挨着、靠近，但这种建筑却有彼此无碍的方便，于是，作为多位与女子匹配的婚访男子，就有了相互为"亚"的称谓，就因为时空发生在母系社会，所以"亚"从于"女"而为"娅"。《诗经·小雅·节南山》"琐琐姻娅"的"姻娅"所以被毛传为"两婿相谓曰娅"——从母系社会的角度而言，同族相处女子的婚伴即称为"娅"。解释"亚"为"一人娶姊，一人娶妹，相亚次也"[5]，应是站在父系社会之角度的认识；"亚"有挨着、靠近的意思，就出于在"亚"形建筑里多对男女一起、临近的婚姻方式的认识；"亚"有匹配的意思，就出于在"亚"形建筑里是多对男女婚姻相互匹配的认识[6]。

如果大家准此上述，那么"亚"字应是商王族表示自己族出的一个符号，这族出远在女娲为天下首领的时代——

传说女娲为人民而补天救地。补天救地仰仗着鳌图腾。鳌，龟鳌之类，它们身上的甲盖呈"○"形象征天，身下的腹甲呈"十"字形象征地；

甲骨文"亚"字多作似双钩的"十"，天圆地方，商代有"○"中套"十"的图形，多刻画在女娲的臀部，以说女娲生了日月天地；

古人认为日是天之精，月为地之精，于是大地四方以"十"字代替，头顶的圆天以"○"圈代替，这也正是补天救地龟鳌图腾背盖腹甲之形；

也许就在这种认识的前提下，商族礼仪性建筑、殷墟王陵之葬坑，多被筑作"亚"字形。礼仪性建筑为"亚"字形，似乎强调补天救地之图腾的核心就在其中。将殷王埋在圆天之下"十"字形的墓中，有回归龟鳌图腾本体当中的意思吧。

中国目前山东的有些农村，仍有姓氏后加近似"亚"音的"家"字为名的，如王家庄、李家庄等，这个"家"字有集团的意思。若此说可准，那么"亚"字用于图形上，它可能就是"玄鸟集团"的意思。

注：

[1] 见王心怡《商周图形文字编》第651页。文物出版社2007年10月版。

[2] 见《庄子·知北游》。

[3] 见《韩非子·五蠹》。

[4] 见《莒文化大典·（三）巢楼之制》。中国文联出版社，2005年10月版。

[5] 见汉刘熙《释名·释亲属》。

[6] 《玉篇·亚部》释"亚"有"就"、"配"之义。

L 亚附图及释文：

13-1　　　　　　　　　　　　　13-2

3 图 13-1·殷墟出土虎形鸮爪龙——其爪上向上勾曲者为鸮爪特有的覆爪毛
3 图 13-2·商代图形文字上的龟爪为鸮爪特有的覆爪毛

13-3　　　　　　　　　　　　　13-4　　13-5

3 图 13-3·商代生着鸮爪的蝉神——其爪上向上勾曲者为鸮爪特有的覆爪毛
3 图 13-4·商代生着鸮爪的神人
3 图 13-5·商代生着鸮爪的神符号“亚”

13-6　　　　　　13-7　　　　　13-8　　　　　13-9

3 图 13-6·左为“亚”中重屋　右为“亚”中套高台建屋
　　《周礼·考工记·匠人》：“殷人重屋。”重屋一说是重檐之屋舍，但也有可能是屋顶上特别加盖的小屋。此“亚”中的建筑，当是殷人的重屋。重屋必是属于帝王宗庙的建筑设置。“亚”中强调重屋之形，足见商王族与“亚”的密切关系。
　　高台建屋，在商末《易经·丰》卦中被当作一个大问题来讨论。这因为高台建屋以往是廊庙工程才有的规格。“亚”中的建筑的象形，可等同明、清时代的天安门，相当于“京”的标志性建筑。“亚”中强调高台建屋，足见商王族与“亚”的密切关系。
3 图 13-7·释“亚誉”
　　誉，帝誉，是伏羲、帝俊、大昊氏某时段的一种族号。将“誉”字放入“亚”中，除了说明“誉”族号仍然有被记起的可能，更说明其与“亚”族系的关系非同一般。
3 图 13-8·释“亚九”
　　甲骨文的“九”象形龙伸爪。过去多认为它象形有手的人臂。我认为甲骨文造字必有一个造字的环境，即“字境”。“九”的字境和龙图腾之帝俊生十日、一日巡天九日待岗的信仰有关。龙为阴物而生阳，故而以传说中待岗之龙“九”为数字之名。甲骨文凡涉及龙的字，笔画均带有古图像龙躯造型“C”或“S”之特征，如和帝俊换位之龙图腾生的十日为“旬”，这象形龙抱日的“旬”字就有“C”状笔画。
3 图 13-9·释“亚弜”
　　“弜”，象形矫弓的弓檠。《山海经·海内经》：“少皞生般，般是是为弓矢。”大昊伏羲氏出自少昊，弓箭的发明当被这这两个族系的人以为自豪；“亚”应该族出自其中。此与“亚舟”相似，系在炫耀祖上的弓矢发明，从而成为族徽。

第十九章　麒麟崇拜的祖源

第一节　麒麟是商王族异质同构的神物

河南安阳西区墓地 1713 号墓出土这件爵盖上的饰纹，应该是麒麟（1 图1-1，左）。

《尔雅·释兽》谓麟为"麕身"。

《说文》谓麒为"麋身"。

麕乃獐子之类、麋乃四不像，它们均属鹿类。

对照商以后历代麒麟的图像，琢磨唐李善注《文选·汉扬子云〈据秦美新论〉》"来仪之鸟，肉角之兽"之"肉角，麟也"的解释，推想"肉角"唯有春天换角的鹿才会有。而这件爵盖上的兽角，就是"肉角"，这种"肉角"亦即鹿茸初生之特征的概括。

鹿类每年的秋后要脱角，取鹿茸的人称脱角后的角基为"鹿花盘"；鹿角脱落后不久将长出新茸，新茸生长前夕"鹿花盘"就会脱落，行话称此过程为"脱盘"，脱盘后角基的上方形成裸面，皮肤层向裸面中心生长，逐渐在顶部愈合、封口，便形成了鹿茸——所谓的"肉角"。

1 图 1-2 图例鹿类的脱角和生茸：

1. 脱角的鹿；

2. 鹿花盘；

3. 生茸前夕的鹿角基；

4. 生长二十天左右的鹿茸；

5. 赤鹿的骨化角。

鹿类脱盘前后的样子，大体与这件爵盖上的兽角上端相似——这种角形的设计者一定观察过鹿类脱角、生茸的全过程：初生的鹿茸微有角歧，于是就被设计者有意当作"肉角"的特征，安排在了新角皮肤部分的内下侧。

特别要指出的是：这件爵盖上兽的尾部，是上翘的尾巴，这应是鹿类或是兔子的尾巴（1 图 1-1，右）——说兔子的尾巴，那是因为这兽的头有兔子相，更因为商王族的祖先女娲的图腾有兔子。女娲与帝俊、帝喾生了太阳月亮，其月中之兔的传说，正脱化自兔子图腾。将鹿的"肉角"与兔子异质同构，极有可能。

古人认为鹿类乃"泽兽"。《说文》载"麋，冬至解其角"、《夏小正正义》

载"麋、泽兽，冬至得阳气而解角"，在古人看来，麋鹿脱角、生茸，是上天借以告知人们阳气萌动的，所他们才能够将鹿类当中这方面最为典型的品种奉为神灵，并按照自己的心愿继续神化——如：将它和自己的另种图腾兔子异质同构。

据清人蒋介繁《本草择要纲目·热性药品·鹿茸》说，鹿古称"班龙"。"班"有分的意思，也许"班龙"是指与龙分开又同类的龙类。在商代，龙图像多有这般蘑菇状的麒麟角，除外还有不少属于商图腾的神物，如鸟、人等图像，也有这样的角，它们可以被视为龙类。

1 图 1-3，商王族祖神头上的"肉角"（即麟角、龙角）——鹿类每年脱角，脱角后的角基，和初生的鹿茸脱去角基，在这位王族祖神的角上有所表现；特别请注意蘑菇状角顶端的波状纹，它强调了鹿茸脱去旧角基的过程。

1 图 1-5，山东滕州前掌大出土的商代晚期的麟角凤鸟——前掌大墓地出土文物之原主人应是商王族的分支。说它生着麟角，那因为蘑菇状角顶端的波状纹，是模拟鹿茸顶去旧角基过程的强调。

1 图 1-6，湖北随州叶家山西周墓地出土的玉雕人首鸮鸟——虽然这件玉雕出土在周墓，但一望而知它是作为殉葬品的商代人首玄鸟——玄鸟爪子后的覆爪毛，是其本鸟猫头鹰才会有的基本特征。周武王克商之后曾掳掠了商纣王许许多多玉器，然后分赏给有功之臣、亲族，这便是这件玉器的来历。更重要的是，玉雕人首鸮鸟的蘑菇状角，它顶端的波状齿纹，是鹿茸将替换旧角基的另种示意。

1 图 1-7，1990 年河南三门峡市西周虢国墓地出土的麟头佩——此玉件原定名"马头佩"。我根据它的角形而定名为"麟头佩"。此角显然在模拟商代流行的磨菇状角样式，是鹿的初生茸角另种刻画样式：它变形为齐顶；在两只角的内侧对生着歧角，是鹿生茸才会有的现象，设计者在此有意当做"肉角"的特征，安排在了新角的内下侧。它长长的头大概是模拟鹿吧。如果此推可准，那么商代麒麟的本兽并不固定——兔子、鹿，都可能在某时某地成为麒麟的异质同构对象。1 图 1-8，台湾学者王心怡《商周图形文字编》中收录的龙部字之龙的角，可以为文献所谓"肉角"即麟角的结论。

麒麟头上蘑菇状的角后来叫"尺木"。汉王充《论衡·龙虚》："龙无尺木，无以升天。"唐段成式《酉阳杂俎》十七《鳞介》认为，龙头上有"博山"状的东西叫"尺木"，那是龙角，因为龙角的"角"还是音阶中的音标，其与五行里的木相配，所以又叫"尺木"。话虽然绕了许多弯，但还是说明白了：古代的博山形饰器（如博山炉、博山奁等等）颇像商代龙的蘑菇状角，也许段成式所谓的"尺木"，是他看到的有关龙图像的认识吧。

《说文》说龙"春分而登天，秋分而潜渊；从肉飞之形，童省声"，说不定许慎这样解释根据了商代龙图像的语境——商代的龙异质同构了鹿的蘑菇状"肉角"，乃认为龙只有生出鹿茸角才能脱离秋冬入潜的状态而飞腾上天。换句话说，至少在商代，龙在完成自己图腾形象的时候，首先考虑到必需具备鹿类生茸兆阳的神奇，否则作为阴性水族的鱼龙，无法称为统领阳物的神灵。

1 图 2-1 是商代天父乙麟首簋——此麟首簋的麒麟有鼻孔，不知这是不是异质同构了马的鼻孔。商代晚期的一种麟首觥（1 图 2-2）——觥盖的兽首造型除"肉角"而外，显然不是拟形鹿首，更可能拟形兔子。

兔子是女娲氏多图腾的一种，商代的麒麟头与兔子头异质同构，也不是没有可能。

2013 年至 2014 年，陕西宝鸡石鼓山商周墓地 M4，出土了"西周初年"窖藏的商族"铜牺尊（即麒麟尊）"（1 图 2-3）——周武王灭商、周公旦平息武庚叛乱，他们把掠获商贵族的藏品赐给了有功之臣，是这些窖藏的商族青铜器之来源，《陕西宝鸡石鼓山商周墓地 M4 发掘简报》的专家通过碳 14 测年，认为这些窖藏来自平叛时的掠获（见《文物》2016 年 1 月）。也许在周王灭商和平叛之间，商贵族们设计了这一类风格有所变化的青铜器纹饰。若准此，这之间将有很多的故事可以设想——"铜牺尊"亦即麒麟尊的造型设计，就有许多想象空间。

这件麒麟尊的"肉角"形似磨菇，在两只角的内侧对生着歧角，四只爪子是犬类动物爪的异质同构，更值得注意的是，它的腹下侧生了一对小小的翅膀，而且麒麟头的左右各有两条龙蛇之躯，一条短而下端歧尾，一条长而盘旋，盘旋的中端外侧有三条羽翮，形成了线刻的翅膀，因此可以这样认为：这时代的人赋予了麒麟以飞翔的能力。在本节之 1 图 1-1、1 图 2-1、图 2-2 的麒麟头的后面也有作为扉棱状态的立雕龙蛇之躯——由此可见，商代的麒麟身躯和龙一样属于阴性，而与这阴性躯体异质同构的犬类动物腿爪属阴。也是"阴中有阳、阳中有阴"概念下产物。

陕西翼城出土的周初麟首提梁卣颇值得一说（1 图 2-4）：这提梁卣的提梁是麒麟头蛇躯并逢——我想它的来历也和陕西宝鸡石鼓山商周墓地 M4 出土的窖藏麒麟尊同源。这件麟首提梁卣之提梁被设计者归为龙类，而卣身上的凤鸟纹，在保留了猫头鹰的一些特征下，美的级别稳稳地冠以后世。

第一节附图及释文：

1 图 1-1．左为安阳西区墓地 1713 号墓出土的商代麒麟爵盖
右为商代麒麟爵盖后面有一龙头，其与麒麟头为异首并逢

1-2

1图1-2·鹿类的脱角和生茸：A.脱角的鹿；B.鹿花盘；
C.生茸前夕的鹿角基；D.生长20天左右的鹿茸；E.赤麂的骨化角

1图1-3·商王族祖神头上的"肉角"
1图1-4·山东滕州前掌大出土的商代晚期的麟角凤鸟
1图1-5·湖北随州叶家山西周墓地出土的玉雕人首鸮鸟

1图1-6·1990年河南三门峡市西周虢国墓地出土的麟头佩
1图1-7·台湾学者王心怡《商周图形文字编》中收录的生着麟角的龙
1图2-1·商代天父乙麟首簋
1图2-2·商代晚期的一种麟首觥

1图2-3·西周初年陕西宝鸡石鼓山商周墓地M4出土的商族窖藏铜牺尊
1图2-4·陕西翼城出土的周初麟首提梁卣

第二节　商武庚因为参加叛乱而礼器家国尽归周朝

商王族崇拜的麒麟可能被周族视为灭商之祥瑞

2011年，湖北随州叶家山西周墓地出土的作宝彝簋（2图1-1），它的簋耳装饰以麟首。山西翼城大河口1007号墓出土的西周霸伯簋（2图1-2），它的簋耳饰以麟首也比较清楚。这些簋耳所装饰的麟首的嘴旁，有一个"十"字形符号。

簋耳上这类兽头虽然生着短短的耳朵，但其本兽显然不是鹿。仔细看它圆而大的双眼凸出、鼻头与嘴巴呈做圆的形状，应当就是兔子。这兔头与鹿"肉角"的异质同构，便是图腾神物——麒麟。

商王族祖先女娲氏在某时段也以嫦娥为号，其图腾崇拜中有月亮和兔子。古人有个时期将月亮认作大地之精，那么作为月亮之精的兔子，便也成了大地之精。也许这般异质同构麟首嘴旁的"十"字形，本就是代表大地、大地之精的符号吧。

说麒麟的头可能是兔子的头参与了异质同构，其主要依据是1993年山西曲沃曲村镇出土之西周墓殉葬的商代兔樽（2图1-3）：这个兔樽之兔子的嘴上，有代表天地的符号。

这符号是由代表天的"〇"和代表地的"十"组成。传说兔子无雄皆雌，它们舔毛望月受孕。虽然在今天人看来是无稽之谈，但这却是母系社会"民但知其母不知其父"之社会结构，借兔子图腾保留的记忆。传说兔子图腾的女娲生了太阳月亮——太阳是天之精，象征着天；月亮是地之精，象征着地，所以兔子的嘴上就有了天地的符号。

特别值得注意的是，这兔子的爪子勾曲，明显呈鸟爪状——众所周知，兔子、鸮鸟是女娲多图腾之品种，因而这便是一个鸮、兔异质同构的神物。既然兔子作为本体可以异质同构凤鸟（鸮），那么它成为异质同构麒麟的本体，也是理所当然的。

说山西曲沃曲村镇出土之西周墓殉葬的商代兔樽，其趾爪是鸟趾爪，殷墟妇好墓出土的玄鸟纹石磬可以为证（2图1-4），那上面玄鸟的趾爪三趾在前，一趾在后勾曲。新干大洋洲出土的商代虎形蛇尾龙，其趾爪勾曲，明显呈鸟趾爪状（2图1-5），也如曲沃曲村镇出土的兔樽趾爪同出一辙。

作为妇好墓出土的玉雕兔子（2图1-6），它的前爪为三趾爪，是拟鸟爪——它已不是一般意义的兔子，而是商王族特有的异质同构图腾神物，显然是主图腾鸮、兔之女娲的化身。

我们将现实中的兔子和2011年湖北随州叶家山西周墓地出土的麟首觥左、右面图对照，显然那与"肉角"异质同构的兽首应该就是兔子（2图1-7）。

我们再将叶家山西周墓地出土麟首觥的顶面、侧面拓印图（2 图 1-8）对照，就会看得更为清楚：

这件觥爵的盖上饰有生麟角的兔头，头上的角是在模拟鹿类的茸角——角似磨菇，在两只角的内侧对生着歧角，显然这是特意作为"肉角"归属鹿类的特征，安排在了生茸前夕新角部分的内下侧；茸角即当为"肉角"。商代许许多多图像上的龙，甚至凤（玄鸟、鸱鸮）的头上，也生着这种麟角，这种麟角也可谓龙角。

准此，我们可以回过头来再看陕西张家坡西周墓出土的麒麟（2 图 2-1）

《史记·司马相如传·上林赋》中，"兽则麒麟角端"《索引》引张揖："雄曰麒，雌曰麟，其状麇身，牛尾，狼蹄，一角。"

本图的麒麟似麇身、狼蹄。也许以后对麒麟相貌不同的文字记载，本是看了许多麒麟与各类图腾动物异质同构版本的结果。

下面列举周代麒麟形彝器造型的同异：江苏镇江烟墩山西周墓出土的麒麟（2 图 2-2）：它的头显然是在拟兔子——长长的耳朵。蘑菇状双角的内侧有一对小刺，那是在特意强调鹿类初生肉角的状态。四只脚的属相不明。

2 图 2-3：A 西周早期的守宫觥；B 陕西扶风白家庄出土的西周中期前段麒麟（仿品）；C 西周中期的日己觥；D 河南三门峡上村岭虢国墓地出土的西周末期变形麒麟。

值得注意的是，陕西扶风白家庄出土麒麟的角已经与兔子耳朵相混，成了一只山羊似的弯角（图 B）。河南三门峡上村岭虢国墓地出土麒麟的双角已经不见，四只蹄子似乎已经成了偶蹄（图 D）。

周朝崇拜麒麟。所以，周代青铜彝器较图案而更重视铭文的大前提下，特别凸显的是其铸造了不少独一无二的麒麟纹青铜器。《诗经·国风·周南·麟之趾》有反映周人对麒麟之崇拜原因的：

（原文）	（译文）
麟之趾，	麒麟的脚爪不踢人，
振振公子。	诚实的王族男子从不欺人。
于嗟麟兮。	啊，真是仁厚的麒麟化身。
麟之定，	麒麟的额头不抵人，
振振公姓。	诚实的王族男子从不损人。
于嗟麟兮。	啊，真是仁厚的麒麟托身。
麟之角，	麒麟的特角不触人，
振振公族。	诚实的王族男子从不害人。
于嗟麟兮。	啊，真是仁厚的麒麟转身。

　　麒麟的爪、麒麟的额、麒麟的角有也不伤人的特性，那是它传给周族所有子孙的美德。麒麟当然是周族的重要图腾之一。

　　麒麟本是商王族的重要图腾之一。麒麟何以又成为周族的重要图腾之一？我想应该从"我姬氏出自天鼋"的强调着眼。

　　天鼋，星宿的名字，它是姜姓民族的图腾星。姜姓民族是炎帝集团的核心氏族，也是周王族重要的女祖先所在的民族。这个姜姓民族出自帝喾、帝俊伏羲氏。伏羲氏崇拜麒麟，多图腾崇拜中麒麟位置重要。姜姓当然要继承麒麟图腾。作为姬姓女祖先是麒麟的后人，于是出自姜姓母系的姬姓，自然而然要以麒麟为图腾。他们不仅要作《麟之趾》歌颂麒麟，还要铸造麒麟纹彝器，来强调自己出自麒麟祖先。周人这样的强调麒麟，实际上是"傍大款"——他们在向世人以麒麟宣称：我们也是炎帝的后代！周族夺商族的天下并不是以小犯大、以下犯上。周人高榜"我姬氏出自天鼋"，是高榜麒麟图像的另一种形态。

　　1991 年 7 月，广西壮族自治区贺县沙田龙山岩洞墓葬出土的战国时期麒麟（2 图 2-4）蘑菇状双角的内侧有一对小刺，兔子头，马或麋鹿的身躯，这些和过去的麒麟造型相差不远，不同的是它生了偶数的蹄子。虽然如此，它和现代石雕建筑工艺品之麒麟（2 图 2-5）相比，还算靠近一些商周之际的麒麟。

第二节附图及释文：

1-1

1-2

2 图 1-1·2011 年湖北随州叶家山西周墓地出土的作宝彝簋及其耳部的麟首
2 图 1-2·山西翼城大河口 1007 号墓出土的西周霸伯簋及簋耳部的麟首

1-3

2 图 1-3·1993 年山西曲沃曲村镇出土：西周墓殉葬的商代兔樽

2 图 1-4·殷墟妇好墓出土的玄鸟纹石磬
2 图 1-5·新干大洋洲出土的虎形龙
2 图 1-6·妇好墓出土的玉雕兔子

1-4　1-5　1-6

2 图 1-7 · 现实中的兔子与 2011 年湖北随州叶家山西周墓地出土的麟首觥左、右面图及觥的头部比较

2 图 1-8 · 叶家山西周墓地出土麟首觥的顶面、侧面拓印图

2 图 2-1 · 陕西张家坡西周墓出土的麒麟

2 图 2-2 · 江苏镇江烟墩山西周墓出土的麒麟

2 图 2-3 · A. 西周早期的守宫觥
B. 陕西扶风白家庄出土的西周中期前段麒麟（仿品）
C. 西周中期的日已觥
D. 河南三门峡上村岭虢国墓地出土的西周末期变形麒麟

2 图 2-4 · 1991 年 7 月广西壮族自治区贺县沙田龙山岩洞墓葬出土的战国时期麒麟

2 图 2-5 · 现代石雕工艺产品——麒麟

第二十章 我们祖先向神灵奉献或以他物象征或代替自己

第一节 献身祭祀

商代有各种各样的龙类／龙类是龙异质同构之加入图腾／商代器皿造型突出龙类是一种王位来历重要的特征／商王族一些祭祀要裸身并在身上画以领和袖

图腾是由动物、植物，或是动物和动物、动物和植物异质同构而成的灵物，也可以是人类自己臆造的东西，以及自然界的山、水、风、云、雷、火等等。

一般认为，图腾是原始社会氏族部落普遍崇拜的保护神，这些保护神因族群、集团不同而不同；一般也多认为原始社会氏族部落族群、集团不吃不杀动物、植物图腾本物，或者象征自然现象的动物、植物。这种说法也许只适应一般情况。如果这些族群、集团的领袖，把图腾视为自己的祖先，视为与祖先位置可以互换的神灵，视自己是图腾之传人并位置几乎相等于图腾的人，从而借牺牲自己的名义去杀动物、植物图腾，这应该怎样说呢？

我认为至少在殷商民族取代夏后氏而成为天下领袖后，对图腾的崇拜仍然很盛，且是多图腾崇拜，并还有借牺牲自己的名义，去杀图腾以为献身祭品的现象。当然，前面我们已经说过，这种献身乃是以图腾为替身的献身。

这里再重复商汤继位后连续五年大旱（一说七年）田地不收的故事：商汤到祈神的场所桑林——大概在社树所在的地方，向空中祷告说：天帝祖先神灵们，为什么降下这么大的旱灾来惩罚我们啊，如果因为我一个人得罪了你们，你们把我杀掉算了，不要让我下边千万个人受连累，如果我下边千万个人都得罪了你们，他们的罪也该归我来承担；天帝祖先神灵们，千万不要以为我一个人的不是，伤害了千万人民的生命！他决心以自己将生命献给上天祖灵为代价，以换取解旱的大雨。于是他清洁了自己，让自己当牺牲[1]，想通过大火焚烧从而献身给上天祖灵[2]。

周代以前，人们认为自己死去的祖先都在天上一些有关的星宿周围居住[3]。商汤王以自己当作牺牲，意味着将自己献给天上的鬼神当作食品[4]。

在商代，鬼、神、上天之概念不太区分。

在野蛮时代，一定的状况下人是可以被人吃掉的[5]，基于这种状态，便有了献人供鬼神去吃的现象。

商汤王献身当作祭品的行为虽然因为大雨骤降而未果，却说明商民族存在着献身以祭上天祖灵的情形。

至少是殷商一代，仍然活跃着图腾崇拜，"天命玄鸟，降而生商"——殷商民族图腾崇拜未泯，仅此即是说明。

在这一前提下，殷商民族之领袖借牺牲自己名义，去杀图腾为替身以当献身祭品的现象，当然不该消逝。

"玄鸟"的本体乃猫头鹰。在甲骨文中，"萑"是猫头鹰的象形字。卜辞当中不乏以萑为祭品的记录[6]。卜辞里商族的先祖王亥之"亥"有作猫头鹰形状的字体[7]，以此对照殷商民族以萑为祭品的事实，我认为这就是其领袖以牺牲自己的名义，去杀图腾以为替身而献祭的现象。

我认为殷人这种杀图腾为替身以当献身祭品的现象仍有发展，那就是铸造图腾形状的器皿，让它为图腾的替身，从而出现了殷商一代特有的动物形青铜器。显然这种青铜器在于转折替代祭祀者。

转折替代祭祀者的图腾形青铜器，就是商代后期那些以动物为母体之造型的青铜器。我认为它们的构成有这样思维步骤：

祖先是图腾，祖先与图腾位置可以互换；

作为祖先之后代的自己，当然是图腾化作的人所生；

自己既然图腾化形的人所生，当然可以算为图腾；

算作图腾的自己可以被铸成拟图腾形器物；

将拟图腾形器物里边盛上食物祭祀祖先神灵，就是将图腾代表的自己之身奉献给了祖先神灵。

如果仅从能够盛装祭品方可为拟图腾形的角度，来看待商代这类青铜器，我认为它们有：

A．玄鸟（本鸟乃猫头鹰 1 图 1-1）：

这里说的玄鸟，就是后来所谓的凤凰，它身上有和龙异质同构的成分。自称玄鸟之后的殷人，又自称以龙为图腾的大昊之后，然而他们的玄鸟、龙图腾，却是多图腾异质同构的结果，正因为如此，那些参与玄鸟、龙之异质同构的动物，如象、水牛、羊……在一定的情况下，都可能被祭主标榜性铸造、使用，从而借为自己奉献之身的强调。

如玄鸟形酒樽——"天命玄鸟，降而生商"，传说有娀氏女子简狄"浴"时，吞食了玄鸟遗的卵而生了商祖契——《山海经》说古代祖先婚配繁衍之会为"浴"，简狄"浴"时吞食玄鸟卵生商祖，便意味着简狄所处的民族还是"民但知其母不知其父"的母系社会。

商族说自己的男祖先是帝喾，根据伏羲、女娲既是兄妹又是夫妻的传说，这只能说商族在母系社会时就有着同族婚的传统。帝喾为男祖先的传说，正反

为女娲的母系社会。以玄鸟之形为酒尊，所拟的就是玄鸟图腾传人的化身。

B．龙（1图2-1）：

这里说的龙，有与玄鸟异质同构的成分。如新干大洋洲出土的这足上标志以龙纹的鼎足——

新干大洋洲遗址原主人是商王族的一支。以龙做鼎的腿，正是以龙图腾传人的身份，将自己寓进其中的反映——当祭祀进行时，它的标志意义自然就会得到彰显。

此龙乃麟角虎头蛇躯龙。我们常常看到的汉代画像砖上的蛇躯伏羲、女娲已经说明了蛇躯的归属。传说伏羲氏图腾中有虎、麒麟，这鼎的腿，对此都有所反映。

1图2-2是新干大洋洲出土之耳部虎形鸦爪蛇尾龙为标志的方鼎鼎耳。

商代的龙除"小龙"而外，大体分为两种：虎头蛇躯龙、虎形鸦爪蛇尾龙。此鼎耳上的便是虎形鸦爪蛇尾龙。

伏羲氏在文献中也做虙戏氏，其后人也称有虞氏，其"虙""虞"都从虎字，单纯从字面上看，这似是虎图腾在文字当中的遗留。然而，虎形鸦爪蛇尾龙承袭都是濮阳西水坡遗址出土的天文白虎，它和天文苍龙是连类并举的神物，故而它一直传承到宋代才趋向式微。女娲的图腾有蠆、鸩，它们都是猫头鹰的异名，而猫头鹰的爪子一般会生覆爪毛，这件虎形龙的爪子便有明显的覆爪毛表示——新干大洋洲遗址的原主人，借以表示的正是虎形鸦爪龙传人在此。

C．麒麟（1图3-1），这里说的麒麟，有鹿、兔异质同构的成分。

此图是安阳郭家庄出土的商代麒麟纹圈足觥。1图3-2是《美帝国主义劫掠的我国殷周青铜器集录》A676所载的麒麟。

D．水牛（1图4-1），这水牛在商代可能属于龙类，从图像上看，它曾与龙有过异质同构的现象。

安阳花园庄东地出土的水牛尊——传说伏羲、女娲的父亲是居于雷泽似牛的水神夔。夔似牛又生在水中，应为神化的水牛。作为伏羲、女娲后人的商王族自然要将水牛奉为图腾。

商王族所有的图腾动物几乎都在头部标以"◇"形，这个标志大概是大汶口文化遗址出土陶器上的"凡"字刻纹的美化。"凡"字可读为风，伏羲、女娲有姓为风；"凡"中加虫（龙蛇）字为"风"，加鸟字为"凤"，加日字即《说文》所载的"风"的古文，龙蛇、凤鸟、日月都是伏羲、女娲族系多图腾崇拜的图腾。显然以头志"◇"形之水牛为酒器，就是要拟龙类水牛图腾传人的化身。

水牛身上布满的花纹，当是牛图腾传人身体有纹身的折射。大约商代动物图腾造型之青铜彝器上的纹饰，都是其传人身上纹身的折射吧。

1图4-2是天马——曲村遗址北赵晋侯墓地第四次挖掘63号西周墓出土的祭品水牛。

1图4-3是新干大洋洲出土的青铜牛头纹立鸟镈，和牛头纹立鸟镈局部。

铜铃、铜钟是商代通神的工具，所以谁用它通神，它就成了要表明谁的要器。

值得注意的是，这件牛头纹钟的牛角之间有一"囧"字形图形，在商王族诸多的图像中，这个图形见于和月亮传说有关的兔、蛙、龟鳖等，以及和水关系密切的猪等动物身上者，可能是太阴之月亮的一种代表符号。《易经·系辞下传》《说卦传》载："坤，阴物也"，"坤为牛"，也许本是这种图形设计者的语境。以嫦娥族号而著称的女娲氏奔月化为兔、蛙，也许就以"囧"当成一种徽标。如果推断可准，在通天礼器的图腾上标志这种符号，当有一定的意义。

传说伏羲、女娲乃既是兄妹又是夫妻，这意味着伏羲、女娲族系不避同族婚；传说伏羲、女娲一起生了日月，换句话说，日月共从东方升起的认识出自伏羲、女娲族系。周人宣扬商纣王因苏妲己（巳）亡国的理由在于他们同姓乱伦，我们从其中已得知巳姓的商王族仍继续祖先的传统，并不避同族婚。在通天礼器的图腾上强调"囧"字符号，其意义是什么呢？

E．象（1 图 5-1），象在商代可能属于龙类，从图像上看，它与龙有过异质同构的现象。

此图是 1975 年湖南醴陵出土的象尊。《文选·晋左太冲（思）〈吴都赋〉》"象耕鸟耘，此之自与"，《注》"《越绝书》曰：舜葬苍梧，象为之耕；禹葬会稽，鸟为之耘。"传说帝舜巡视方国而客死于苍梧，大象为他耕土埋葬——神话反映现实：帝舜也是多图腾崇拜，大象是其图腾之一。大象耕土埋葬他，即以大象为主图腾的民族埋葬了他。

帝舜是帝喾、帝俊伏羲氏某个时段的氏名、族号；龙图腾是其主图腾，商族是他的后裔，所以商王族不仅继承了大象图腾，还创造了象鼻子龙。强调大象礼器，当然这是在特请象图腾的祖先保佑自己。

作为大象传人之象身上饰纹，可视为传人皮肤上纹身的反映。

F．獏（1 图 6-1）：此图之獏尊有可能被商代人视为象的同类。商代图形文字不乏鼻子下垂不卷的象，疑即是獏。商代所有的大象造型鼻子都是上卷的。今东南亚大象造型艺术仍然忌讳鼻子垂直的状态。今传说獏有食人噩梦梦境的能力，是工艺美术的题材之一。

G．狗（1 图 7-1）狗在商代可能属于龙类，从古代图像上看，它与龙有过异质同构的现象。

图之狗尊身上有"囧"字符号，汉代图形中不乏九尾狗是太阳狗的形象。在我看，狗是公元前 4400 年以前西水坡遗址蚌壳堆塑龙的龙体；有人说伏羲之"伏"字里面的"犬"已是狗崇拜的说明；大汶口文化里面的狗尊，显然是狗图腾的换位祭祀之身。

H．猪（1 图 8-1）：猪在商代有可能属于龙类，从图像上看，它与龙有距今 8000 年以上的异质同构历史。

此图是湖南湘潭九华出土的商代豕尊。

徐旭生在《中国古史的传说时代》（三皇章，科学出版社，1960 年）说：

女娲一名女希。"希"音通"豨",豨就是猪。5000多年前的含山文化遗址，出土过鸮身、猪首并封翅的凤鸟。说它是凤鸟，那是他具备了"阴中有阳、阳中有阴"的特性，而为阴阳和谐的载体——如果鸮代表阳的话，那么猪就代表阴。商代不少猪图像身上有可能代表月亮的"囧"字纹，是猪为阴兽之认识的证明。而商代的文化则是脱自含山凌家滩文化、内蒙古红山文化。商王族之所以将猪形尊做祭祀之器，当然是在特请猪图腾祖先的佑护。

1图8-2是山西北赵晋侯墓地出土的猪尊——疑似其为商代物品。猪身上的"囧"字纹值得注意，它显然是月亮的借代。女娲在古代图像当中总是和月亮紧密的连在一起。《易经》中竟然"月"字多半借代女娲、女子；《庄子·大宗师》所谓豕韦氏即指女娲氏——豕，猪也。中国猪崇拜起源极早，猪当然先是母系社会的图腾。

猪图像身上光明的"囧"字纹证明它来自女娲、豨韦氏体系——月亮是其一贯的崇拜。月亮代表阴的明确表示较早见于河姆渡文化的猪并月亮纹的陶钵。

I 羊（1图9-1），羊在商代可能属于龙类，从图像上看，它与龙有过异质同构的现象。商代的羊角和龙、凤，都是异质同构的常见内容。

《山海经·大荒东经》："帝俊生黑齿，姜姓。"所谓"黑齿"，乃民族之名。即指大汶口文化早期流行凿齿的民族。大汶口文化中后期，凿齿风俗代替为染齿为黑。现在一些地区少数民族嚼槟榔以黑齿的习俗，仍见其遗风。

姜姓的姜字，仍然留着古老图腾符号的印记：它由"羊""女"构成，羊是其图腾，女即人，亦示其族来自母系社会。炎帝集团出自大昊，其以姜族为核心。姜族史前的主要活动地域一度在今山东日照、淄博一带。仍有同族婚风俗的商王族，其代替自己献身祭祀之器以羊为形，是强调自己的羊图腾渊源。

1图9-2是湖南出土的羊并封、玄鸟并封一体尊——羊和玄鸟联系如此之近，足见羊即龙类。

J．兔（1图10-1）：此青铜兔尊，是天马——曲村遗址北赵晋侯墓地第二次发掘出土的东西，它虽然出自周墓，却是商物。现在我不敢说商代的龙身上是否有与它异质同构的成分，但敢说它的腮上却异体互托着一条抽象的龙，即象征龙的漩涡纹，正如人身上刺龙意味着贴近了龙，这象征龙的漩涡纹意味着它是龙类；另外，它的爪子为商代一些龙造型常见的爪子，那是异质同构自鸟的爪子，这也意味着它是龙类。

这件兔尊身上有"囧"字纹，因为女娲的多图腾中有兔子——女娲又名嫦娥，她到了月亮里面化作兔子的传说，是这"囧"字纹最好的说明。

K．龟（1图11-1）：前面已说过，商代的龟属于龙类。1977年北京平谷县刘家河出土的龟纹盘，虽然它不是纯粹的拟图腾形青铜器，但其性质也表示着此盘主人的献身——如果这是盥洗女人所用之盘[7]，有可能盥洗过身的水便象征着所献之身；在商代，和女人亲密接触过的东西在一定场合下往往可以象征女人[8]。

1图11-1是新干大洋洲出土的假腹簋及假腹簋中背"囧"的龟鳖标识；1

图 11-2 是黾鼍上背有"囧"标识的龟鳖。

在商代的图形里，龟、鳖、蛙常常混淆不清。从现有的图像分析，它们多作蛇头，龟鳖身躯，个别的为鸮爪，个别的"○"形背中有"十"字或星点，后腿盘叠者有尾巴的较少，后腿不盘叠者有尾巴的多。这应归为崇拜它的人民，其种族、文化相同之结果。

传说女娲杀龟鳖以支撑天，传说女娲亦即嫦娥奔月而为蟾蜍：龟、鳖、蛙的混淆源于此。上例这两件礼器龟鳖背上的"囧"字纹，不知是不是都与强调作为商王族的自己，更与龟鳖蛙图腾神亲密一些。

2003 年国家博物馆征集到"作册般黿"青铜写实雕塑，是商王射地或射月的记录。青铜雕塑是一只身中四箭的黿鳖，上边的铭文虽不太好懂，却有三十三字之多，足见其举隆重，定非出于一般状态（1 图 11-3）。我之所以敢这样说，还在于看到了汉代的后羿射月画像石——月亮代表着大地，作为"水母"的龟鳖当然更能代表着大地。后羿能够射日射月的传说，正是他的后人商王族射天射地的理论依据。《史记·殷本纪》：载商纣王的父亲武乙，曾象征性地与天搏斗："帝武乙无道。为偶人，谓之天神。与之搏，令人为行。天帝不胜，乃僇辱之。为革囊，盛血，仰而射之，命曰'射天'。"《史记·宋微子世家》记载了商帝王的后代、宋国国君偃，也曾用这种象征性与天搏斗的巫术："（宋君偃）盛血以韦囊，县而射之，命曰'射天'。"——商族领袖"射天"的"天"，乃天帝，这天帝应该是商族人心中的祖先。如此说可准，那么这两条记载反映了殷商民族信仰的领袖，在遇到较大的不测时，面对民众恐惧射天以体现自己威力齐天——射象征大地的龟鳖，当然是说明自己威力盖地。

其实，恐惧的传播是信仰产生的基础。信仰的本质在于恐惧之心平息的依傍。能让恐惧之心依傍的东西，或为图腾，或为偶像。因为被依傍者有消除恐惧之能力，故也具备恢复恐惧的权威。所以其权威的未知状态，更是恐惧的雷区。

我们通过图像文献与文字文献之间的比较，可以知道商民族以女娲为代表的女祖先主图腾有龟鳖。如果确如文献所载，龟鳖为"水母"，那么龟鳖可能也用来象征大地，因为水是大地的生命。由此可见商王射鳖，并隆重地命人铸造了被射的鳖，实在有等同"射天""笞地"的意义。

其实献身祭祀的本质，也带着对被祭祀对象的威胁——你接受祭祀而不福祐泽及，射天笞地也未尝不可。

L．人龙同构体：所谓的人龙同构体，是指著名的"人面盉"等（1 图 12-1），它本意味着商族某一位祖先为代表的下系子孙之献身。

M．人龙交合体：所谓的人龙交合体，即一般误认为"虎食人"者（1 图 13-1）——这换位为龙的伏羲与纹身女娲交合像，实质上只是指两者所代表的某些后继之人的献身，将它用于祭祀，应该寓有更深更广的意义。

其实，商代非拟图腾形青铜器上的纹样变化也颇多，这应该和拟图腾形青铜器多种多样的原因相同，似乎都在力图标榜、区别祭主的不同。这些不同，

好像是特意在向上天祖灵强调庇佑对象的不同。这是什么原因呢？

我想，这可能和商代的王位继承方式有关。商代王位兄终弟及，弟终之后传位自己的长子，长子再传自己的弟弟……在这种情况下，承祧先王之后王祭祀的对象，往往因承祧系统的变化而可能出现了亲情上倾向性之变化，青铜彝器铸造也会因此变化而特别强调装饰特征的变化，从而说明其所承载的献祭者的系统、成分，让天上的祖灵心领神会。

这种想法，可以从文献上窥见大概。如，商中丁继承了父亲大戊之位而迁都嚣地；同是中丁弟弟的河亶甲，继承了哥哥外壬的帝位后迁都到了相地；河亶甲传位给儿子祖乙，祖乙迁都于耿地，继而又迁都于庇地；祖乙死后传位给儿子祖辛，祖辛死传位弟弟沃甲，沃甲死去，哥哥祖辛之子祖丁立，祖丁死，沃甲之子南庚继承帝位，南庚死，立祖丁之子阳甲，阳甲死，弟弟盘庚立，迁都到殷地。盘庚迁都的原因大概和各位兄弟觊觎帝位有关。司马迁说，"自中丁以来"商王族"弟子或争相代立"的危机，应当在祭祀彝器上有所反映[9]。商王族青铜彝器上多变的图形文字式族徽或家徽，也应当是司马迁所谓商王族"弟子或争相代立"的反映。

我的这种想法，还可以从周朝青铜彝器装饰风格上得到支持：周朝王位父终传嫡，嫡子传嫡，因此商代青铜彝器装饰因承祧者系统不同而强调的特征，除一些特别的现象外（如一些可能是麒麟纹的彝器。西周麒麟崇拜似乎得到了强调。详见本书第十九章），在一般情况下已无意义，这时的青铜彝器似乎已成为同一系统天神督目顾及的东西，彝器的形状、花纹的变化，换位给了铭文的变化；让天上祖灵心领神会的希望，换位给了天神当作证人的依傍[10]。

如果目前出土的商代青铜彝器（特别是商代后期）造型、纹饰竞相出新的确出于祭主不同的强调之心，那么祭主们争相向祭祀对象表示献身之诚的结果，就是拟图腾形器的多样化。

N．纹身是商王族身份的必需

如果上边以拟图腾形器为献身祭祀的推说不错，我还可以说商王族有纹身的传统，至少是其重要人物在特别场合要保持着纹身。为何这样说呢？

说到此处须再强调一下：以图腾为形的器皿，是商王族奉祭祖先者将自己当作祭品的替身，在这个前提下，器皿里所盛的祭品，就相当于是商王族祭祀者身体的一部分。

既然以图腾为形的器皿是一种替身，那么被替身的本体，即现实中施行祭祀的商王等人，一定也会纹身。

商纣王的祖父在卜辞里被称为"文武丁"或"文武帝"，其称谓用了"文"字，颇值得注意。这"文"字有时被写成"像一繁文满身，而端立受祭之尸形"[11]——这是商代"文"字造字字境中象形的根据，其既然冠于商王名字之前以为美称，那么"文"所象形之纹身的本体，必有攫取人心的力量，纹身必有高高在上的位置，这也侧面反映了商王族在祭祀通神场合下要显露纹身。

安徽阜南出土的商代两龙护子罍上，其虎形一头双身龙嘴下有个明显纹身且又做出通神动作之人（这个图形过去被误释为"虎食人"，实际乃商代龙护子或三身神内容的图形），也能侧面反映商王族在祭祀通神场合下要显露纹身——商王族做法通神的动作为蹲踑状；商王族的族徽为一头双身龙；罍上的一头双身龙是商王族特有的虎形蛇尾龙，龙的爪是特有的猫头鹰爪；这一头双身龙一身象征伏羲一身象征女娲，其下面的纹身人即商王族之代表——他们通神欲会祖先，当然也要和祖先一样纹身，否则祖先将拒绝相认（1 图 14-1）。

日本梅原末治《安阳遗物之研究》中发表的"石鼎"三身神，也能侧面反映商王族在祭祀通神场合下要显露纹身——作为商王族族徽的一头双身龙龙躯，在这里被饰画得如同犄角；一头双身龙既然是兄妹又是夫妻，作为其一方的帝俊伏羲氏便可当作双方代表。帝俊亦可称之帝舜，其娶黄帝之后、帝尧的女儿娥皇而生三身，三身即商王族的祖先[12]；祖先纹身，后代通神去会祖先，当然也要和祖先一样纹身，否则祖先将拒绝相认（1 图 15-1）。

1 图 15-2 为日本泉屋博物馆藏双鸟罍鼓鼓身上的纹身三身族神——此人头上，有两条龙躯的表示，说明这位神人属于三身民族。这位神人的身上满是花纹，那是纹身。这位神人的姿态，也是现实中商王族祭祀者与神灵沟通的姿态。

1 图 15-3 是新干大洋洲出土的三身神面具。说它是三身神面具，这因为他头上有两条龙躯——神头上的圆，用来插代表天的头饰的，如飞鸟的羽毛之类，神头下的方銎，接上代表大地之人或动物的身躯，则是三身一首神。

1 图 15-4 是 1993 年山西曲沃北赵晋侯墓地 M63 出土，纹身佩龙的商王族三身族神——这是周武王攻入商朝首都后夺取商纣王的许多宝玉之一，是周成王分给自己的弟弟、第一代晋侯的宝物之一。它是商王族的一种祖神，即三身神。它的脚下有榫，可能是商王插在代表权力之杖杆的——立起它，有祖神在此的意思吧。

它双拳相对在胸，那是商代特有的交际礼节手势；这种礼节手势在周代似乎已经不再流行。因为商王族出自龙族，大概基于"云从龙"的认识，所以它身上纹身以云纹表示作为龙族的尊贵；纹身在周代已经是耻辱的记号（除去周王族去吴国的一支入乡随俗而纹身以外），所以它是商王族的族神像。

它头上的螺形双角，拟两条盘曲的龙躯——这是后世龙角为螺形的前身；然而螺角龙的来历或更早一些（详见本书第八章二节）。

它的腹部一侧佩了个带一段躯干的麟角龙首。在商代以前就有崇拜单独神人头、图腾头的传统，此龙头为佩饰，是在说明它为龙族之神？也或这龙首是祭祀活动中扮人龙共躯神的道具——

良渚文化遗址出土过人龙共躯神图形（1 图 15-5）：此神身上布满了纹身。神人的头上戴着羽毛冠子，说明此神上面的头代表的是凤鸟，其与下面的龙头共生一躯，乃龙凤合体神——这意味着信仰此神的民族有如此装饰者、纹身者。良渚文化来自崧泽文化，崧泽文化发展自含山文化，含山文化和大汶口文化关

系亲密。纹身的踪迹由此可觅。

石家河文化遗址出土过人龙共躯神图形（1 图 15-6）：神人头上的帽箍做绳索状，那是龙图腾民族发明绳索的炫耀，戴着双鸟簪子，说明此神属于崇拜龙、凤图腾的民族；其与下面的蛙头共生一躯，乃蛙、龙、凤合体神。虽然我们在这件玉雕上没有见到纹身的明确表现，但不能说明崇拜它的民族没有纹身之习。

安阳殷墟出土过拟扮人龙共躯神的图像。安阳出土神像的一个头是按在两腿之间的面具（1 图 15-7）：神人的头上戴着帽箍，帽箍上有纵双线刻纹，估计是拟羽冠，梳着的发辫也应该是拟龙躯，或是说明此人属龙凤崇拜的民族领袖；其下面的双腿之间饰以龙头面具——似拟扮民族领袖的头、龙的头共生一躯。看此人物手脚细部，推想其服装纹饰，是纹身的转移——纹身绣画在特制的服装上，祭祀时套于人身，召神灵附体。

更应该注意的是它的脚侧的图形"⊕"，这在殷墟妇好墓出土的女娲纹身玉雕像臀部上也曾出现，那是天和地的象征符号；其在女娲的臀部上，是说女娲生了天地，其在本图像的脚上，当意味着脚踏天地。还值得一说的是"⊕"符号的含义，有可能是文字"田"的造字由来，因为可以生长庄稼粮食的土地（"十"），在当时人看来，是天（"○"）赐的。

此图像身上强调的眼睛，在商代商王族礼器纹饰上多见；在四川三星堆出土的青铜人身上也见到过，这意味着它们的主人有共同的族源和信仰。

1 图 15-8 是战国时期以纹身神灵为器腿的青铜提梁盉：神灵的头是鸟头，展开双臂似的双翼；神灵的下体似熊，两条并拢的腿间生长兽（龙）头，说明此神是凤鸟和神兽共生一躯。就其纹身的状况来看，它不是周人的祖神，应是楚人信奉的神灵。楚人的祖先来自少昊、颛顼、重黎（帝喾）、祝融等。

人死后将死者的灵魂通过仪式引到名为"祖重"的两头一身龙身上，这是楚国贵族之俗。两头一身龙和一头双身龙乃少昊、大昊民族祖神之两种形态。楚人祖神是祝融。出于祝融的楚人也是出于炎帝（我认为炎黄争帝之后炎帝核心集团转为石家河文化，石家河文化式微之后化为楚文化）。传说炎帝豢养二龙，这二龙就是我们见诸古代图像中的一头双身龙或两头一身龙。上面青铜提梁盉腿上的纹身神灵，其两腹下并拢的腿间之兽头，正是炎帝固有两头一身龙图腾的承续。其鸟头，当然是少昊固有图腾的承续。显然，良渚文化遗址出土的人龙共躯神，其上鸟下龙的组成形式，与其有耐人寻味的渊源。安阳殷墟出土的拟人龙共躯神，也当与其有耐人寻味的关系。

1 图 15-9 是商王族三身族神：玉人头顶为两条龙躯，其与下面的人共首；胸膛纹身以龙类标志——这种标志拟自龙鳞，常常出现在商代龙类图像上；拟屈膝的腿下是生有覆爪毛的鸮爪——屈膝是商代神巫祭祀时的一种通神动作，鸮爪乃商王族主图腾玄鸟本鸟的特征。一望而知，它是商王族的三身族神。

1 图 15-10 传是湖南宁远出土的商代龙人交合卣（这个图像过去被误释为"虎食人"，实际乃龙与人交合），其虎形龙抱着一个明显披发纹身且又做出

通神动态的人，也能侧面反映商王族在祭祀通神场合下要显露纹身——商王族称自己是帝喾伏羲氏之后，伏羲与女娲既是兄妹又是夫妻，对照安阳妇好墓出土的通神状的伏羲、女娲玉雕，知道女娲头上的龙是伏羲，因而可以断定此虎形龙象征着伏羲为代表的男祖先，披发纹身人象征着女娲为代表的女祖先。且不论此器铸造者欲以此器代表包括自己在内的伏羲、女娲之后，只强调龙和人身上的纹身：龙的四肢纹身以龙，人的双腿纹身以蛇且其双耳上有珥饰之穿孔。

在 2000 年至 2001 年间的 50 余天对在河南安阳花园庄东 50 号墓的考古发掘中，中国社会科学院考古研究所安阳考古队发现了一件铜手形器，形似小孩右手，五指微屈，指关节清晰可见，最令人关注的是，这只手的手背上刻有兽面纹——我认为这"兽面纹"就是龙头纹。虽然现在还不知道这只小铜手的真正用途，但其手背上的纹饰，却如上引《山海经》手上或臂上纹身的记载相近。将纹身的手特意制造应是手崇拜的表现，被崇拜的手一定是一位了不得之人的手，手背上既然有纹身，就该是商王族某位祖先神的手。

固然文字文献上还有商王族祖先王亥脸、手臂间纹身以鸟的记载[13]，与商王族亲缘密切的举父（夸父）氏还有臂上纹身豹虎的记载[14]，但上述龙人交合卣反映的龙蛇纹身，大概普遍见于商王族。

或者要问：商代身着织物衣饰的图像已多有多见，上边1图15-10所列举的图像不见得是纹身。说到这里还得再附几句：商代图像中身穿服装和身体纹身的表达大不一样——衣服有上身下身的分别，纹身虽然有纹饰衣领袖口的时候，但没有上身下身的分别，并且四肢分明，乃至让纹身之体显得十分像穿了一件现代的紧身套头连裤弹力服。乍看纹身却纹以领和袖有些矛盾，但这正是衣服普及之后以领与袖表示地位，和往昔纹身显示身份之矛盾的统一。且不论这种统一是否产生了衣服上的纹绣，但商王族在通神时却是要脱掉衣服，露出既是领袖又有纹身遍体的正身，以待天上的神验明，以待世间的人看清。

从商代图像上纹身的人袖、领俱存的状况看，那时类似的纹身，极有可能是涂绘而成的。

1图15-11是安阳殷墟妇好墓出土的纹身两面玉人——玉人一面是男子，一面是女子，他们像是今天所谓的"欢喜神""春宫图"之类，然而其意义绝非在寻欢作乐的性欲挑逗，而是对贵族、邦君邑主们必须组织进行生殖活动的图像昭告；商末《易经·坤》卦的内涵，基本便是这种图像昭告意义的释文。

两面人身上均有纹身。商代贵族有纹身之俗。纹身向下发展，必然会导致皮肤上的纹饰，转移到衣服上面。灭商而有天下的周族，除去入吴而入乡随俗的泰伯、雍仲一支之外，皆不纹身。自周代开始，在主流文化的地区，纹身成了耻辱的标志。

两面人的男子身上有蔽膝亦即绂的表示。在商代，绂是邦君邑主、贵族男子等表示身份的服饰。这样身份的男子成为生殖活动必须进行的昭告图像，说明使用这件两面人昭告的范围如何。

　　两面人的头上有两条龙躯的表示，说明他们属于三身民族——两条龙躯加人的身躯，则是三身。《山海经·大荒南经》："帝俊妻娥皇，生此三身之国。"娥皇是帝尧的后人，帝尧是黄帝的后人，帝俊则是传承极久的伏羲氏一定时段的称号。商王族就是三身族的后人。三身族纹身，这是毫无疑问的。

　　1 图 15-11 图是安阳殷墟妇好墓出土两面玉人身上的蔽膝——绂，及安阳殷墟妇好墓出土玉雕的佩绂衣冠人物。《易经·困》卦有"朱绂方来（身佩朱绂的方国之君来到商都）""困于朱绂，乃徐有说（受刑罚之朱绂身份的人，却慢慢的脱身潜逃回自己的领地）"的记载，这说明腰间佩绂涂成朱色的人，身份至少是方国的国君。这种绂一般是皮革做的。

　　1 图 15-12 美国弗利尔美术馆所藏商代的觥——觥的足上有纹身的人像。一条龙衔在此人头上——龙象征伏羲或伏羲之后，人则是女娲或女娲之后，这种图像在商代的礼器中多见（过去多被认为是"虎食人"或"龙食人"）。传说女娲是伏羲的妻子并妹妹，他们是商王族的祖先，祖先纹身的传统显然仍被商王族继承着，礼器上的纹身人，正是现实人纹身的写照。

　　纹身的来源极早。就商王族纹身的传统继承自祖先而论，就周王族除吴国贵族而皆不纹身而论，商代以前凡龙凤图腾神同体的图像，只要有纹身表示的，其多是伏羲、女娲所代表之系统民族的纹身反映。

注：

[1] 见《吕氏春秋·顺民》。

[2] 甲骨文中有像以火焚人的字形，其为解旱之祭品。

[3] 见《国语·晋语下》"我姬氏出自天鼋"韦昭注。

[4] 见《史记·宋微子世家》载商亡时商纣王叔父微子肉袒面缚，左牵羊，右把茅，膝行向周武王投降，其物象语言的含义即为：自己照理烧烤后可食，请以羊代替——此乃一定的状况下人可被吃的例子。

[5] 见《人》一九三五、《後下》三·八。

[6] 见《明》七三八。

[7] 见甲骨文盥字有的字型像女人在盘中而水过其身（如济南大辛庄出土甲骨上的盥字）。

[8] 见《易经·既济》："妇丧其茀，勿逐，七日得。"说过河将妇女用的东西投进水里，象征向掌管河流的鬼神奉献了女人（"勿逐，七日得"，不要再追回投到水中的东西，待"七日"时再说）。

[9] 商代自盘庚迁都到殷地之前的几次迁都最值得注意：中丁继承了父亲大戊之位而迁都嚣地——大戊继承的帝位是哥哥雍己下传的，而雍己的帝位又是哥哥小甲下传的，小甲承续的帝位是父亲大庚的，所以，至少是大庚一些年富力强的儿子虎视眈眈小侄子中丁之位，所以中丁难免不迁都；中丁将帝位传给了弟弟外壬，外壬将帝位传给了弟弟河亶甲，河亶甲迁都到了相地——至少中丁、外壬有能力的儿子在盯着叔叔河亶甲的帝位；河亶甲在位九年，儿子祖乙立，迁都于耿地，继而又迁都于庇地，估计第一次迁都应该和自己的兄弟

力量过强有关；祖乙死后传位给儿子祖辛，祖辛死传位弟弟沃甲，沃甲继位五年死去，哥哥祖辛之子祖丁立，继位九年死，沃甲之子继承帝位，立祖丁之子阳甲，阳甲死，弟弟盘庚立，迁都到殷地。盘庚迁都的原因大概和各位兄弟觊觎帝位有关。司马迁说，"自中丁以来"商王族"弟子或争相代立"的危机，应当在祭祀葬器造型上有所反映。康丁之后父死子继，但康丁到盘庚迁殷之后仍有一段兄死弟继的时候，司马迁在《史记·殷本纪》说这段时间商朝国力衰减，指得当是王位继承的危机所致，这危机也可能反映在祭祀葬器造型风格的多变上。

[10]1957年陕西岐山县董家村发现了属于西周共王时期青铜器卫盉，其铭文记载：矩伯庶人为了参加周王在丰邑举行的建旗礼仪，在一位叫裘卫的贵族那里取了朝觐用的玉璋，作价贝八十串，抵田一千亩。又取了两个赤玉琥、两件鹿皮裪肩和一件围裙，作价贝二十串，抵田三百亩。裘卫将此事告知执政大臣，后者命令三个职官到场监督田土交割。可见原来用于与天沟通的鼎，这时已变为世间交易的监督人。见《文物》1976年5月载唐兰《陕西省岐山县董家村新出西周重要铜器铭辞的译文和注释》。

[11]见于省吾《甲骨文字集释》3264——3266页。《京津》2837载甲骨文"文"字像正面蹲踞通天的人胸口纹身似"火"字——若是，则指龙星，进而借以指龙纹身。"火"乃商代崇拜的星宿，属东方苍龙星宿，此处借代龙星转而指龙纹身。

[12]见《大荒南经》。

[13]《大荒东经》："王亥，两手操鸟，方食其头。"应指王亥的脸和手臂上有鸟纹身。

[14]见《西次三经》。

第一节附图及释文：

图1-1·玄鸟形酒尊

1-1

1图2-1·新干大洋洲出土足上以龙纹为标志的鼎
标志以龙纹的鼎足

2-1

2-2

| 图 2-2 · 新干大洋洲出土的耳部虎形龙为标志的方鼎　　鼎耳为标志的虎形龙

3-1　3-2

| 图 3-1 · 安阳郭家庄出土的商代麒麟纹圈足觥

| 图 3-2 · 见《美帝国主义劫掠的我国殷周青铜器集录》A676 所载的麒麟

4-1

| 图 4-1 · 安阳花园庄东地出土的水牛尊

4-2

| 图 4-2 · 天马——曲村遗址北赵晋侯墓地第四次挖掘 63 号西周墓出土的祭品水牛及水牛线图

4-3

| 图 4-3 · 新干大洋洲出土的青铜牛头纹立鸟镈及牛头纹立鸟镈局部

487

1 图 5-1 · 1975 年湖南醴陵出土的象尊
1 图 6-1 · 獏尊绛县倗国西周墓地出土（商代风格）
1 图 7-1 · 狗尊出土自湖北江陵江北农场西周中期墓地（商代风格）

1 图 8-1 · 湖南湘潭九华出土的商代豕尊
1 图 8-2 · 山西北赵晋侯墓地出土的猪尊

1 图 9-1 · 商代的羊纹尊
1 图 9-2 · 湖南出土的羊并逢、玄鸟并逢一体尊
1 图 10-1 · 身上有"囿"字纹的兔尊（商代遗物）

1 图 11-1 · 新干大洋洲出土的假腹簋及假腹簋中背"囿"的龟鳖标识
1 图 11-2 · 黾罍上背"囿"的龟鳖标识
1 图 11-3 · 商王在环绕王都之洹水所射大鳖的纪念像

12-1　　　　　13-1　　　　　14-1

1 图 12-1 · 商代长着龙角的青铜人面盉
1 图 13-1 · 青铜人龙交合卣（过去名曰"虎噬人卣"）之人与龙的纹身
1 图 14-1 · 安徽阜南出土的商代两龙呵子罍上（此图形曾误释为"虎食人"）

15-1　　　　　15-2　　　　　15-3

1 图 15-1 · 日本梅原末治《安阳遗物之研究》中发表的"石鼎"三身神
1 图 15-2 · 日本泉屋博物馆藏双鸟鼍鼓鼓身上的纹身三身族神
1 图 15-3 · 新干大洋洲出土的三身神面具

15-4　　　　　15-5　　　　　15-6

1 图 15-4 · 1993 年山西曲沃北赵晋侯墓地 M63 出土：纹身佩龙的商王族三身族神
1 图 15-5 · 良渚文化遗址出土的人龙共躯神
1 图 15-6 · 石家河文化遗留的人蛙共躯神

15-7　　　　　15-8

15-9　　15-10

1 图 15-7 · 安阳殷墟出土的拟扮人龙共躯神
1 图 15-8 · 战国时期以纹身神灵为器腿的青铜提梁盉

1 图 15-9 · 商王族三身族神
1 图 15-10 · 人龙交合卣（过去名曰"虎噬人卣"）之女娲身上文出领和袖的纹身

489

1 图 15-11 · 图是安阳殷墟妇好墓出土的纹身两面玉人（男子佩绂）
1 图 15-12 · 安阳殷墟妇好墓出土玉雕的佩绂衣冠人物
1 图 15-13 · 美国弗利尔美术馆所藏商代的觥 中为觥的线图 右为觥的局部

第二节　鸟鬶及爵为我们祖先象征性献身祭祀的替身

大汶口文化祭祀的对象是生了太阳月亮的伏羲、女娲／蟹眼翅耳大日头是三星堆先民意识中特定时光的代表／祭祀太阳是三星堆先民的职事

商汤王推翻夏王朝第二年开始，一连五年（一说七年）天下大旱，"汤乃以身祷于桑林"，即要将自己当成奉献给祖先神灵的食品，让神灵吃了自己，从而换来天下大雨。奉献的方式是焚烧自己。但实际上商汤王只是把象征、代替自己的指甲、毛发焚烧了而已。当时社会尚处于野蛮时代，食物匮乏难以生存之时，人吃人的事在所难免。社会稍有进步之后，吃人的局面已成问题，于是每逢有关难以生存的局势显露或预兆之际，社会主流公认的责任人，需要把吃人的情况仪式化以为防止，从而有了类似商汤王"乃以身祷"事情，并用象征、代替自己的东西作为奉献给神灵的食品等，这样也就有了所谓的"象征或代替性献身"。

至少在距今约 6000 年以前，我们大汶口文化的先民就有了象征或代替性的献身，大汶口文化遗址出土的鸟形鬶，就是这一概念物化的集中反映。

大汶口文化遗址出土物品应该就是大昊承续少昊文化的物质反映。少昊氏是中华民族史前最古老的多图腾崇拜民族之一，他们起先曾以鸟作为自己的一种图腾、保护神，他们遗留到今天的鸟形鬶亦即凤鬶，就是拟这种图腾、保护神形的器物。

大汶口鸟形鬶拟形的鸟，就大汶口文化先民大多生活在近海的环境来说，大概最初是鹭凫之类，后来有拟鹃形的鬶。对照商代玄鸟形彝器两腿一尾呈三足的造型思路，可认为鸟形鬶的三个腿，前两个在拟鸟腿，后一个拟鸟尾。

所谓图腾乃族群、集团自己认定的祖神、保护神。对于这个族群、集团中的人来说，他们首先认定自己是图腾的传人。因此这种鸟形鬶的首要功能不在煮水饮用，而是在通神。这样说的原因十分简单：拟图腾器物等于图腾本身，

对于图腾的传人来说，它也等于自己的替身，如果用火煮图腾拟体、自己的象征、代替体中的水仅仅只是供人通常饮用，那真是岂有此理。

今天的考古科学家们化验过大汶口文化居民们使用过的陶鬶，发现它是用于盛酒的器皿！

在中国古代，酒的第一作用在于"礼"，亦即通神，就少昊民族而言，这通神的第一步大概用采集物、粮食之精华代替图腾或其传人的血液，然后通过一定的仪式达到通神的目的。今天仍有酒能"活血"的普遍认识，"活"即生的意思，将通神的酒喝下，其使血液生长不滞，是不是和鸟鬶之中的酒代替血液有关呢？

还有这样的传说：商汤灭夏之后天下连续几年大旱，洛川居然都干涸了，商汤曾"使人持三足鼎祝于山川"，以求得神灵赐予雨水（故事出自《太平御览》卷八三"殷帝成汤"之《帝王世纪》）。这个"三足鼎"当然是三足鸟形鬶在商代的器形演化，因为商汤是帝喾女娲之后，帝喾女娲出自颛顼氏，颛顼氏出自少昊氏，少昊氏物质文化的传承则基本是大汶口文化，商汤祈雨所用的"三足鼎"，正是三足鸟形鬶作为鸟图腾传人的象征、替身向图腾奉献牺牲的继续——须知，大汶口文化的三足鸟形鬶，向下传承出现了鸮鬶、鸮足鼎和爵等器皿造型。为了述说方便，看下面的表示：

大汶口文化三足鸟形鬶——二里头文化酒爵——商代酒爵；

大汶口文化三足鸟形鬶——山东龙山文化鸮鬶、鸮首形三足鼎——商代鸮形酒器、鸮鸟腿三足鼎。

若准此，大汶口文化鸟形鬶的用途是少昊民族面对祖先神灵奉献牺牲的象征、替身。少昊向下的传承者颛顼、大昊、商王族，都会在祭祀奉献牺牲时使用如此象征、替身。

少昊、大昊都是多图腾崇拜者，为什么《左传·昭公十七年》载少昊以凤为图腾、大昊以龙为图腾呢？显然少昊多图腾中以凤为首，大昊多图腾中应以龙为最重。如果按照这种推论是不是大汶口文化的鸟鬶上面有了龙的强调，就意味着少昊和大昊开始了时代对接了呢？应该是这样。因为传说中大昊伏羲氏的出现，是和他们发明了八卦分不开的，八卦的出现，意味着阴阳观的出现。如果作为凤鸟图腾的鸟鬶属于阳，那么附在鸟鬶上龙的象征因素便是阴，古人认为"虬龙阴物"[1]。大汶口文化鸟鬶凡有龙的象征物附丽，当寓以龙凤相合的意思。贯通物质和人事的两个对立面，一面为阴一面为阳，在这种图像语言上得到了深刻的表达。阴阳观念自此成为中国特有的认识论之灵魂。

这种龙凤相合的意思，在夏代和商代的青铜酒爵之造型上得到了证实。

上面业已说过，夏代和商代青铜酒爵的造型，是大汶口文化鸟形鬶的继续。

夏代和商代青铜酒爵之流口两端的两个名字叫"衡"的柱，是在模拟龙的眼睛，那龙的眼睛应该先是与蟹的眼睛异质同构的结果。《山海经》上说，帝舜有位叫"戏"的后代生了"摇民"，和"摇民"同一族源的"女丑"图腾为"大

蟹"，帝舜乃大昊氏，其主图腾之龙的眼睛，正在其后人女丑图腾之大蟹的眼睛上得见痕迹[2]。

说青铜酒爵之流口两端的柱是在模拟龙眼睛，可在商代这种"柱"端的刻纹上得以证实：那上边多作"囧"字图形，"囧"字在甲骨文中会意光明，如此光明正是用来强调这一对龙眼睛的明亮。

简单重复这种鹭与酒爵的演变过程：鸟——鸟鹭——酒爵；龙——鸟鹭上象征龙的纹饰——酒爵上叫"衡"的柱状龙眼借代龙。

如果上述可准，那么商代三星堆出土的这种图像，正是如此演变内涵的证明：

眼作蟹眼、耳作鸟翅的青铜面具（2图1-1），又正是夏代和商代青铜酒爵拟自龙与凤的侧面解释：鸟翅耳象征凤，大蟹眼象征龙，龙凤特征并具一身之人面，是主图腾即龙又与凤结合的神灵，然而这个神灵却是生了太阳的伏羲、女娲之子、祝融氏的——日头。

2图1-1这个神像，是四川广汉三星堆遗址原居民为之祭祀的祖神——祝融氏某一代化成太阳——日头的神容。三星堆遗址原居民祭祀它的目的，是让它巡天照世永远不息。

这日头额上的冠子曲卷又细长，是拟形造型者心中神鸟的冠子。它拟鸟翅的耳朵象征凤，蟹子的眼睛象征龙。它的体量之大，似乎表明它是三星堆先民意识中特定时光的代表：商代的太阳巡天十天一轮，难道它是十个太阳之当值的太阳？因为三星堆还出土了九个作为日头的九个浮雕青铜面具，它们有的生着鸟的近似圆形眼睛，有的生着"臣"字形的眼睛，有的头下有鸟喙而眼睛形的两条歧尾龙，有的没有乘二龙，但它们九个全部头上生有两条蛇躯（2图1-2）。

这种体量特大的日头，共有三个，也许它们各自有特定的时光意义。

祝融氏是有着象征巡天之日头的族群。这个族群一旦得到了领导天下的机会，有机会自诩并证实自己是巡天日头的正宗传人。

祝融氏祭祀的日头必是自己祖神的化身。但祭祀日头的仪式不一定是巡天日头的正宗传人。

日头、太阳又名祝融，祝融又名炎帝——这种文献的联系结果只能说明：

三星堆遗址的主人是炎帝之后。

三星堆遗址出土大量青铜祭祀神器少见青铜方鼎，只能说明：

三星堆遗址之主人只是祭祀日头的职事族群，而不是有商时期天下的主人。

然而，我们至今还未在三星堆发现商王族那样象征性献身祭祀的替身——龙类图腾动物形替身，发现的却是脖子下端斫砍成箭头形青铜人头。

这些青铜人头应该就是祭祀神灵的人头替身（抑或是像石家河文化之"云中君"那样的云头、云彩头那样的象征物——这种云彩头也是被祭祀的对象，它的名字叫丰隆、屏翳等等）。

三星堆先民祭祀的对象是日头，是十个名为祝融的日头。

商王族自认为是十个名为祝融之日头的同祖，是人间的日头，是甲、乙、

丙、丁、午、己、庚、辛、壬、癸轮班值日日头中的一个，作为商王族位继承人的男子，他们只有高标自己是乘两龙之日头——一个一头双身龙形象的太阳，乘坐左右两只鸟头蛇躯龙就已经至尊无上了，要是祭祀神灵，就祭祀自己某某系统的祖先就可以了，似乎没有必要祭祀在天上司职白昼黑夜寒冷温暖的日头。

读《易经·蛊》卦，知道商王族遵循古制，蓁养伏羲、女娲之象征的二龙，从商王命御龙氏代替蓁龙氏亦即豕韦氏的行政命令来看，商王族蓁龙巫术命同族有关的职事族群担任，因此我认为司管太阳巡天仪式的职事，也由同族有关的职事族群担任，因此三星堆祭祀日头的职事，也会命专门的同族人担任。

三星堆先民的出处，一说是出自大昊、咸鸟、乘厘、后照（《山海经·海内经》）。一说是帝俊生季厘故曰"季厘之国"；此处有缗渊（人与物汇聚出为"渊"），少昊生倍伐，"倍伐降处缗渊。有水四方，名曰俊坛"（《大荒南经》）。——虽然清人毕沅在《大荒南经》注中指"缗渊""俊坛"在地，似为广汉三星堆在地，但这些记载都嫌模糊，不如图像更说明问题。三星堆出土的青铜大日头和太阳树、太阳鸟、九个一头两身祝融青铜浮雕都能说明：三星堆祭祀日头、祝融，是大昊重黎之后。其既然是祭祀那巡天的十个日头，必是大昊氏传统的职事司日之族群！

再看出土商以前到龙山文化时代的图像，我们知道：石峁遗址之神庙的一头双身龙石雕及日头和石家河文化关系紧密；三星堆遗址的青铜日头和石家河文化关系更紧密。

如果《山海经·大荒西经》记载"禹攻共工国山"的地点就是石峁遗址之神庙，那么石家河文化最具代表性的湖北天门市石家河文化遗址，则是《山海经·海内经》"祝融降处于江水生共工"的大致之时空：

祝融氏来自重黎氏亦即帝喾大昊氏，祝融氏融汇共工氏而成为民族集团，应该正是史前大洪水泛滥时期——祝融氏在这个时代已进入炎帝时代，所谓的炎帝时代是大汶口文化凿齿族群改凿齿风习为染齿为黑齿的时代，按考古学文化来说，此时为大汶口文化的末期、龙山文化的开始，《海内经》说此时乃"祝融降处于江水，生共工"之时，这"降"特制鸟死之谓，指鸟图腾之祝融氏衰落是共工氏就此崛起之际，共工氏经过"术器"时代而开始堆土（湮土、埋土）成为"首方颠"状的大土台子，以解决洪水之患。再向下距今4100多年就是鲧和大禹的时代，这共工氏有了"蚩尤共工"的名声，因为他和颛顼、女娲之后都有过治水而惹起的矛盾，其中共工氏以祝融氏的名义杀了鲧，而大禹最终消灭了共工氏的领袖相柳而得以家天下。

本书不是博士论文，这段历史这里先不考证。本文是图形学、图像学论述，所以还要以图形、图像特征来说话。

在三星堆遗址里，我们见到了批量的出土象牙，遗址的先民似乎应该有大象崇拜，然而我们暂时不见大象形的青铜彝器，也不见其他图腾动物形状的青铜彝器。虽然出土了不少装饰了高浮雕龙类头像的尊罍等青铜彝器，并且龙类

头像额间几乎多见"◇"形商王族传承的符号，但这不是龙类等动物的整体拟形彝器。所以我认为三星堆的先民祖源和商王族最为亲密，但他们不具备王族正宗传承的法统认定，他们也许并不需要突出祭祀祖神的个性，如将祭祀器皿拟形代表自己支系之龙类图腾动物形状以为表示，而直接将带项颈的青铜人头作为献祭替身。

我们早已说过，三星堆先民的龙不同于商王族，虽然是蛇躯龙或虎形龙，但龙的爪子却是人手爪。更让人不能忽视的是，他们龙凤在一起的造型排列，和商王族上龙下凤并不一样，而是上凤下龙。

诚如《山海经》所述，以鸟为图腾的少昊发明了弓箭，和以龙为图腾的大昊发展为帝喾伏羲氏。所以三星堆表示自己来自发明弓箭、凤鸟图腾、鱼龙图腾民族组合的标志是弓箭贯穿了凤鸟和鱼龙（2图2-1）。这金杖上的人头戴大汶口先民之族徽——太阳所在东西南北中五山冠（2图2-2），已是来自古老伟大的铁证；更请注意箭贯图腾动物的次序是凤上龙（鱼）下！

再如三星堆身穿龙袍、赤脚站在祭坛上的神人：它头戴鸮鸟形凤冠（2图2-3）这与石家河文化神人凤冠在上，象征性龙身在下的排列别无二致（2图2-4）。

再回顾商王族的玄鸟图腾：它们多以猫头鹰为本鸟，然后异质同构以鱼（龙）的特征（2图2-5）。三星堆先民也承袭了这种造型方式——2图2-6之祭祀用人身形青铜物件上的玄鸟纹样，显然是猫头鹰的头，异质同构了鱼类身体的一些特征而成。看来三星堆的先民也认为自己的母系是猫头鹰为本鸟的玄鸟。

看商王族男子的玉雕像，多为象征两条龙的发饰——这人头并左右的发辫，象征着一头双身龙（2图2-7）。三星堆先民的发饰让帽子掩盖了，那掩盖头发的帽子就是拟形两条龙尾，看起来这也是拟一头双身龙（2图2-8）。两者小小的区别，那显然是作为人间太阳的商王族，与作为传说空中太阳的司侍者之地位不同。我们再细看太阳树上做人头鸟身的太阳鸟残片（2图2-9；其帽子左右两边的顶端本也是拟龙尾的），因此我认为：三星堆先民，是石家河文化太阳崇拜民族集团的核心族群，他们将耳朵割成石家河文化玉雕日头耳朵之形（2图2-2左、2图2-10），说明他们就是祝融氏的显要族群。大禹政变成功，共工氏在石峁古城最终灭亡，祝融氏在今湖北石家河的酋邦也为覆巢之卵，于是其当中一部先后迁入今四川广汉三星堆，以太阳崇拜仪式汇聚了失意中原地区的人，仍继续发展。到了商代，可能商王族需要太阳崇拜仪式巩固其族的统治地位，这样有可能继续令这一支同宗同族的族群司日为职事，正因为这样，我们在三星堆遗址中还少发现表示王权在斯的鼎，却出土了不少商王族带"◇"形符号青铜彝器的原因（2图3-1）。我认为这些非鼎之重器的尊、罍青铜器是商王族因其尽心尽力效事司日职事的报偿。当然，就是因为三星堆族群领导的尽心尽力，给周民族造成商王得天独厚于三星堆司日之勤的认定，于是周灭商之后

也灭了三星堆，使三星堆灿烂于世的青铜艺术毁坏殆尽——周王的这般小肚鸡肠完全有可能，例如他们在祭祀音乐当中去掉了五音之"商"音等就是例子。

　　我认为周王朝相当注意忌讳，忌讳到了迷信状态。如他们恨商王族，乃至商王族玄鸟图腾的本鸟猫头鹰后世都成了中国民风民俗里的凶鸟；商王族崇拜火、太阳，他们竟然能将约定成俗的阳改为阴（关于这些我在《易经今注今释·易经里的秘密》之《前言》里说过，今不赘述；台湾兰台出版社 2020 年 9 月）——正因为这样的恐惧，他们才会将三星堆给商王族祭祀太阳神的场地及圣器砸得粉碎。盖因他们认为商族之所以成为天下的主人，就是和有太阳之火冥冥祐护有关，要知道商王族的国徽就散发着日头乘两龙的火势火威（参见本书五章第六节介绍），彻底消灭了商王族火势火威的源头，犹如私有制者烧毁公有制鼓吹者的理论著作，达到斩草除根，心才安妥（本书十章第五节关于周王族大肆开掘商王陵以示惩罚商遗民反抗的介绍可以参照）。

　　我们看到石家河日头玉雕上的面罩雕刻往往百思不解（2 图 4-1），而当我们看到三星堆献祭青铜人头脸上的金箔（2 图 4-2），疑惑顿解——原来石家河文化可能有如此的祭祀程序：给献祭人头的脸上涂上金色之仪式程序，否则为什么石家河的一些玉雕日头像在雕刻上需要表示它戴着面罩呢？

　　作为献祭给日头的人头替身之青铜人头，贴上金面罩而眼睛不贴金，是否三星堆先民想象中的太阳日头饥饿时吃人头而不需要世俗人类的眼睛？我之所以这样设想，是因为三星堆出土的众多神像却生着两种眼睛——有眼珠和有眼无珠的眼睛。

注：

[1]《文选·张协〈七命〉》"阴虬负檐"李善注："虬龙也。"吕向注："虬龙阴物。"

[2] 见《大荒东经》"有易""女丑"郭璞注。

第二节附图及释文：

2 图 1-1·三星堆出土额生冠子、眼为龙眼、耳为鸟翅的日头神像
2 图 1-2·三星堆出土的九个日头之两个
2 图 2-1·三星堆出土记述族群出处的金杖纹饰

2 图 2-2·左为三星堆出土金杖纹饰中戴五山冠的巫觋。
右为大汶口文化天地四方之中族徽
2 图 2-3·三星堆出土青铜神人头上戴的凤鸟冠（右：青铜神人全身图）

2 图 2-4·石家河文化太阳鸟（凤鸟）和象征伏羲、女娲二龙后代的日头或月脸
2 图 2-5·安阳殷墟妇好墓出土出土的鱼尾玄鸟

2 图 2-6·三星堆出土青铜神物件上的鱼身玄鸟
2 图 2-7·商王族拟双龙尾发饰（有出土于周人墓者）
2 图 2-8·三星堆出土戴双身龙躯式样帽子的巫者

2 图 2-9·左为三星堆出土太阳树上的人头鸟身之太阳
右为图 5·三星堆 2 号坑出土的青铜小型神树上的太阳鸟
（它的帽子尾部在模拟岐尾龙之尾部）
2 图 2-10·左为石家河遗址出土出土割豁耳朵的日头玉雕
右为三星堆金杖上割豁耳朵的神巫

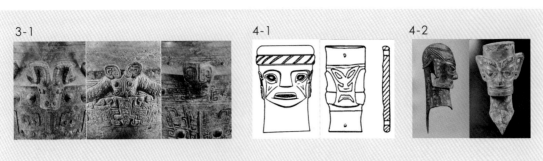

2 图 3-1·三星堆出土之商王给与额间有"◇"符号的青铜彝器
2 图 4-1·石家河遗址出土的戴面具的日头
2 图 4-2·三星堆出土的金箔贴面的青铜盲瞍头像

第三节　　三星堆出土神像却生着两种眼睛

　　四川三星堆出土的青铜人像至今仍引人热议。热议的焦点，一是蟹目翅耳大头像是谁，一是生着大且中间凸起一条横线之眼睛者是否华夏人。

　　我曾解释蟹目翅耳大头人像是龙凤合体的"日头"——太阳像，它那耸出人眼眸子的蟹眼，借代龙眼，它那翅耳，是人耳与凤翅之异质同构。那么生着大且中间凸起横线一条的眼睛者呢？我斗胆回答：它们模拟的是华夏人。

　　他模拟的虽是华夏人，但却是盲巫，亦即身为巫觋的矇瞍。按经典释义，矇为有眸子的睁眼瞎子，瞍是无眸子的睁眼瞎子。

　　如此判断是 1 号坑出土四个铜像给人的启发（3 图 1-1）：四个铜像也许有男性女性，但有一个跪坐的铜像却生着有别其他三人的眼睛。

　　或者你会说那个跪坐的铜像是华夏人，其余的人应该不是华夏人。那请看 2 号坑出土的青铜顶尊跪坐人像（3 图 1-2）——跪坐者所顶之尊的尊座上雕刻的眼睛，是神灵的眼睛，是商代青铜彝器上标准的神灵眼睛，而跪坐的铜人像，却生着大大的且中间凸起一条横线的眼睛。

　　如果这仍然不能说明跪坐的铜人像模拟的是华夏人之矇瞍，那么 2 号坑出土"神坛"（3 图 1-3）上的铜人帽饰上的曲颈人首（3 图 1-4），以及铜人上方人首鸟身神像（3 图 1-5），至少说明了一个问题——铜人帽饰上的曲颈人首，和铜人上方人首鸟身神像，都是这些生着大且中凸横线一条之眼睛者的崇拜神像，这些神像均生着近似 3 图 1-1 青铜跪坐人的眼睛，而且这些眼睛近似商代青铜彝器上标准的神灵眼睛，更近似 2 号坑出土的铜眼睛（3 图 2-1）。如果生着大且中间凸起横线一条之眼睛者非华夏民族，他们不能崇拜生有商代青铜彝器上那种眼睛的神灵。毕竟"神不歆非类，民不祀非族"（《左传·僖公十年》）。

　　"神不歆非类，民不祀非族"，三星堆 2 号坑出土"神坛"上的铜人是伏羲、

女娲之后，当然也是伏羲、女娲所生之太阳运行的司礼专职族群。

值得一提的是，2号坑出土"神坛"上的铜人有穿着眼睛纹裳裤者（3图2-2）。这种以眼睛纹装饰裳裤的人，围裙上还装饰了"囧"纹——对照商代的青铜爵、斝之口沿上的衡饰（3图2-3），我们知道它象征着光明（如果爵、斝的器身象征着鸟，那么其口沿上的衡则象征着龙的眼睛）。这"囧"字纹似乎和眼睛纹都在说明，这些铜人是矇瞍。更值得一提的是，身上装饰眼睛纹的玉雕人像，在殷墟妇好墓中曾经出土过（3图2-4）。妇好墓出土的身上装饰眼睛纹的玉雕人像，在两腿之间挂一龙头，是在模拟两头一身神显灵，这可见这种神灵渊源应是商王族的祖神之一，而三星堆"神坛"上腿上有眼睛纹者，也是这种族神的后人。

三星堆出土的那些生着大且中间凸起一条横线眼睛者模拟的是巴人籍盲瞍。

我之所以说生着大且中间凸起一条横线的眼睛之铜像是矇瞍，主要启发自2号坑出土的两件几乎相似的青铜面具（3图3-1），它们一件眼眉涂了黑色，眼球和眼眉一样，不留一点余地地也涂了黑色——后者的全黑，不是在暗示它什么也看不到呢？

还有2号坑还出土了两件戴双蛇身冠子的跪坐铜像，当中一件除涂了黑眉毛还在大且中间凸起一条横线的眼睛当中点画了黑色的眸子（3图3-2），难道它们不是上面所说"矇为有眸子的睁眼瞎子，瞍是无眸子的睁眼瞎子"吗？

太阳光芒太过光耀，它的司伺人员会被强光刺瞎双眼，所以必须是盲瞍司伺。三星堆后继的金沙遗址出土的金箔太阳，它上边四只太阳鸟就是光秃无毛的——他们认定太阳之光能燎光羽毛的想象，正是太阳的司伺人员应该是睁眼瞎之想象同理。

如果确然，这些矇瞍应当是职业的神职人员，他们的眼睛有天然的瞎，有的可能是人为弄瞎的。后代著名的乐师师旷，眼睛可能是熏瞎的，欲刺杀秦始皇的乐师高渐离，眼睛是熏瞎的。

盲瞍给太阳巡天司礼，其生命体的头颅是不是也被奉献作太阳的贡品。但那些青铜人头却不妨是祭祀人头的替身，其中或者有"云中君"——云头、云彩头的模拟者。

第三节附图及释文：

1-1

1-2

3图1-1·三星堆1号坑出土的青铜人像——其跪坐竹冠人生着正常人有睛的眼睛

3图1-2·三星堆2号坑出土的顶尊青铜人像——所顶尊之尊座上的有睛的眼睛

3 图 1-3 · 三星堆 2 号坑出土的神坛残片
3 图 1-4 · 神坛上铜人帽饰上曲颈人首的眼睛
3 图 1-5 · 神坛上人头鸟身神物的眼睛

3 图 2-1 · 三星堆 2 号坑出土的青铜眼睛饰
3 图 2-2 · 三星堆 2 号坑出土腿上文眼睛、腰围"囧"字纹裙的司礼盲瞍
3 图 2-3 · 商代斝上象征眼睛的"囧"字纹

3 图 2-4 · 妇好墓出土的穿眼睛纹衣饰的祖神
3 图 3-1 · 三星堆 1 号坑出土的青铜面具
3 图 3-2 · 三星堆 2 号坑出土的青铜人像

第四节　石家河文化之日头和商王族及三星堆日头的差异

　　我认为，石家河文化是炎帝集团在炎黄争帝失败后迁移之核心民族的作为。而和它关系密切的石峁神殿遗址的主人，可能和商文化关系较为相近。我的依据是三者日头造型的差异。

　　三星堆遗址的日头造型虽然和商王族有差异，但其内涵似乎差异不大。

　　如三星堆翅耳蟹目大型青铜日头，在商代二里岗期青铜器纹样上能够见其仿佛（4 图 1-1）——虽然此纹样是浮雕，但日头旁的翅膀却很明确。

再如三星堆九个日头浮雕面具之"乘两龙"的内容，在商代二里岗期青铜器纹样上也能够见其相同的内涵（4 图 1-2）——一左一右两只鸟头龙在日头的耳朵旁边，驮着日头巡天。

石家河文化之人的发饰倒是模拟想象中的一头双身龙（4 图 1-3），然而石家河文化的日头多将两鬓外展为翅膀的模样，而且翅膀模样鬓发的下部，还常常保留着模拟蝎子尾勾起之状，作为龙蛇躯体的一部分；日头的耳朵因修剪而多歧，并戴着象征珥蛇的耳环（4 图 1-4）；日头几乎皆生着突出于眼眶之外的龙的蟹状眼睛——三星堆的先民特别注意这种龙的蟹状眼睛刻画，如表现"龙中有凤、凤中有龙"之凤鸟的眼睛，就特别强调了这种"耸目"的形状（4 图 1-5）。也许日头造型多将两鬓外展为翅膀并留下左右蝎子尾勾起的模样，是在模拟鸟图腾驮日并乘两龙在飞的样子。

商王族的日头一般是一头双身龙乘两龙的形象。三星堆日头有作一头双身龙乘两龙的；有作圆脸并有两只圆眼乘两龙的；有作人形兽爪乘两龙的；有作翅耳蟹眼一只大头的。

商王族和三星堆，较少见石家河这几种日头的造型：祝融乘两龙、双面鸷鸟抓日头月脸巡天、鸷鸟提示抓着日头月脸巡天的形象。

石峁神殿遗址的日头，最接近三星堆 2 号坑出土的九个日头浮雕面具的造型，其日头乘两龙的石雕，更接近石峁神殿遗址石峁神殿遗址 11 号石雕的内涵（4 图 1-6）。

第四节附图及释文：

 1-1
 1-2
 1-3

4 图 1-1·湖北随县的商代二里岗时期之有翅日头
4 图 1-2·湖北盘龙城出土的商代二里岗时期之乘两龙巡天的日头
4 图 1-3·石家河文化模拟一头双身龙发饰

 1-4
 1-5

4 图 1-4·石家河文化之头发饰模拟鸟的双翅及二龙承载太阳鸟之多层含义
4 图 1-5·三星堆凤鸟头是以强调其生了龙之蟹目为特征的

4 图 1-6·石峁神殿遗址之日头乘两龙石雕
1-6

第二十一章　造物在文字上该说后羿大禹的事情未说

第一节　伏羲、女娲时代绵延了近 2000 年

后羿是伏羲氏的一个族号／嫦娥是女娲氏的一个族号／我们似乎可称后羿为帝俊之羿氏

现在学者们基本认定，发生自公元前 4400 年－公元前 2500 年的大汶口文化，是大昊伏羲氏时代物质文明的体现。如果是这样，那么伏羲氏时代，横跨有近两千年的时光。一个时代绵绵近两千年，的确也够漫长的。然而，考古挖掘依靠的碳 14 测年结果却绕不过去，这就是：大汶口文化和濮阳西水坡文化发生的时间几乎相同，而它们所承续的文化，都是活动于公元前 5500 年－公元前 4400 年中国东方的北辛文化。

这里要指出的是，濮阳西水坡是著名的"帝颛顼之墟"，而《山海经·大荒东经》开篇即说"东海之外大壑，少昊之国。少昊孺帝颛顼于此，弃其琴瑟。"也就是说，颛顼出自少昊氏；而伏羲也出自少昊氏：文献上透露的讯息，似乎颛顼和帝喾的区别就在于一个"弃其琴瑟"，一个没有——如伏羲的后继人帝舜，就作过《南风》琴歌。

这里先放置弃或保留"琴瑟"不谈。我们可以看到《左传·昭公八年》载："陈，颛顼之族也。"陈国是帝喾伏羲之后的封国，其自称出自颛顼。我们也能看到《山海经·大荒西经》载：女娲出自颛顼——女娲乃伏羲之妻并妹，二者自然同属大昊伏羲一族。

学者们已经指出：大汶口文化和濮阳西水坡文化，因承接北辛文化而有很多相同，也有一定的区别，并且二者之间彼此还有影响。我想，《国语·楚语下》指出的：少昊之衰，颛顼承受了民族领导的责任之后，"乃命南正重司天以属神，命火正黎司地以属民"，便是大汶口文化和濮阳西水坡文化二者有相同、有区别、有影响的具体原因。例如：

一、濮阳西水坡距一代颛顼尸骸不远处，有象征凤的蚌壳堆塑鸟，更重要的是，这颛顼身旁东、西两侧，有蚌壳堆塑的龙、虎——大概中华民族从此有

了龙虎联类并举的图腾概念。特别应该强调的是，颛顼身旁的龙，已经有了"阴中有阳、阳中有阴"的造型表示（关于龙造型的阴阳合一详见本书第三章第一节）。就文献记载看，颛顼图腾主要的有鳌鳖、蛇等[1]。古代龙蛇往往不别。所以直到宋朝以前，图腾龙的形象，一直是蛇形龙和虎形龙并存。

二、大汶口文化在近两千年当中，少见龙的形象。以鸟鬶为变形凤鸟的形象，几乎成了这一文化的代表，而龙图腾的形象，则以附在鸟鬶拟绳索、竹子的鬶柄等来象征（关于绳索、竹子象征龙图腾，本书一、二章分别有所叙述）。就文献记载看，伏羲、女娲的图腾主要的有龙蛇、凤鸟、鳌鳖等[2]。甚至在鸟鬶所象征的凤鸟身上龙蛇异质同构，从大汶口文化开始，直至清朝灭亡，成了凤凰造型必须恪守的规范，即"阴（龙）中有阳、阳（凤）中有阴"的造型规范。

三、少昊"（以）玄鸟氏，司分者也；（以）伯赵氏，司至者也"。

少昊以鸟名官（师），以冠以鸟名的氏族官员管理春秋分、冬夏至等[3]，这首先基于少昊已经发明了鸟图腾崇拜和用圭臬测日、度量时间的秘密！少昊的继承者颛顼，其骸骨脚下是司天定时的拟形北斗，应该说明颛顼发现了以日月行星定时的秘密。文献说颛顼"乃命南正重司天以属神，命火正黎司地以属民"，其证据则是伏羲氏八卦方位——南，为天为乾，《乾》卦是夜观苍龙七宿以定时的卦；让男性伏羲夜观天象，属阴的龙自然成为伏羲的主图腾。北，为地为坤，《坤》卦是日间管理地下人民节气生存的卦，让女性女娲来管理，于是阴阳自然平衡和谐，属阳的凤自然成为女娲的主图腾。更重要的是，"重"亦即伏羲，是少昊贤淑的后人，"黎"亦即女娲，是作为少昊后人之颛顼的子孙[4]。更值得重视的是，女娲就是少昊后人玄鸟氏的后人，乃至女娲的主图腾，就是以猫头鹰为本鸟的玄鸟[5]。

根据以上三点，我认为伏羲（重）女娲（黎）皆出自少昊氏。其后人追叙自己的族源时之所以多止于帝颛顼，原因不外乎"帝颛顼乘龙至四海"、颛顼"履时以象天""治气以教民"[6]。"乘"，凭持、依仗的意思。"乘龙"，颛顼依靠、凭借龙图腾来治理四海、天下。"履时以象天""治气以教民"，颛顼以日月星辰之天象、节气来让人民顺时应天、劳而有获。换言之，颛顼以龙图腾来凝聚人民，以天时地利来协调人民——这正是伏羲八卦方位之南位乾卦、北位坤卦之"南正重司天以属神""火正黎司地以属民"的明确表示！可见颛顼之墟出现之时，就可能是大昊伏羲开始左右天下的开始。如果此说可准，那么安徽含山凌家滩文化遗址出土的玉雕虎头蛇躯龙和虎头鸟爪（三趾爪）龙并封，大约就是颛顼龙虎崇拜并导致龙图腾往往异质同构虎造型之发展。这也是有商一代的龙图像，多为虎头蛇躯龙和虎形龙的继承路线。

再重复一遍：以主图腾龙崇拜的大昊伏羲氏，就当是汇入颛顼氏的龙虎联类并举之龙图腾（颛顼之墟的蚌壳堆塑龙，大概是狗和蛇的同构。幼虎在古代的一个时段又称狗，见《尔雅·释兽》"熊虎丑，其子狗""丑"类的意思）。卜辞上涉及的"东母""西母"，其"西母"与后世传说的西王母生"虎尾"，

源头恐怕基于此。

今出土的以鸟鬶为代表的大汶口文化之凤鸟图腾，是大昊一支顽强保持祖源少昊文化的表现——这鸟鬶是他们献身祭祀时与图腾换位的象征物。

再强调一遍：大汶口文化少见龙图腾直接的形象表达，而象征凤鸟的鸟鬶上面的绳索纹、竹纹来间接地反映龙，正是"南正重司天""火正黎司地"二者不分的反映——"云从龙"，云属天；凤属火，"黎司地"。龙属阴，凤属阳，正是中国龙凤造型"阴中有阳、阳中有阴"的五千年以上的黄金定律。

若准此，我认为近两千多年的大昊伏羲氏，应该有不同的阶段，例如：

一、伏羲、女娲之同族婚民族集团来自于母系社会，作为父系社会之初，或是舅、甥彼此司天司地出现"重""黎"的分称，文献上记述这一阶段的社会状况，是帝俊和羲和、常仪一同生了十个太阳、十二个月亮——太阳代表着天，太阳名字甲、乙、丙、丁、戊、己、庚、辛、壬、癸，月亮代表着地，地支名曰子、丑、寅、卯、辰、巳、午、未、申、酉、戌、亥；天干地支是他们共生日月的现实记录，正所谓帝喾伏羲"观北斗四时指向以定节气，观天干以定周天历度"也[7]；

二、伏羲、女娲合称"重黎""祝融"阶段——至此父系社会权威确定，文献上说"祝融亦能昭显天地之光明"者即是[8]。

三、炎帝烈山氏代替帝俊伏羲时段——文献上记载"颛顼氏衰，共工氏侵凌诸侯，与高辛氏（伏羲）争而为王也"，其实这个"共工，诸侯，炎帝之孙，姜姓也"[9]，乃出于"为尊者讳"的古人记述传统，这里应是以"共工"代替炎帝。《列子·汤问篇》说"共工与颛顼争爲帝，怒而触不周之山"，也是指炎帝与高辛、伏羲、女娲争天下掌控权的事情。安阳四盘磨出土的商代卜骨有"七五七六六六（☰☷）曰魁""七八七六七六（☲☵）曰隗"的记载，"魁"和"隗"是卦名，二字连起来当指魁隗氏，而"魁隗氏"是连山氏的别称，连山氏即炎帝烈山氏。可能这是《连山》易书的别名——至少在商代，还有一种《易经》六十四卦可能以《否》☰☷、《未济》☲☵为开篇两卦[10]。若准此，反映颛顼"乃命南正重司天以属神，命火正黎司地以属民"伏羲氏八卦方位之开篇《乾》《坤》顺序更变为《否》《未济》应该是炎帝取代帝喾伏羲成功的手笔。

四、后羿冠名帝俊伏羲时段——《山海经·海内经》有"帝俊赐羿彤弓素矰，以扶下国，羿是始去恤下地之百艰"的记载。后羿妻嫦娥，这是妇孺皆知的古话。嫦娥就是常仪、女和、羲和，也就是女娲，既然伏羲、女娲同族婚，那么后羿就该是一代帝俊伏羲。"彤弓素矰"，指红色的弓、白丝缕栓结箭杆的箭，这是一种表示至极权力的象征，因为带索的矰没有箭头，箭索系在箭杆当中（1图1-1），它射向鸟群，依靠着箭索缠绕使鸟坠地。显然它不是杀伤人的箭。考虑少昊、大昊鸟图腾崇拜的因素，这种"彤弓素矰"是射图腾鸟的设备，也就是说，在鸟图腾可以和各个酋邦君主位置互换的情况下，后羿有处置图腾鸟和相关酋邦领导的至高无上之权柄。

陕西咸阳出土的后羿射日月、射大风（凤）画像砖（1 图 1-2）说明汉代人还知道后羿在古代的职务为何：身穿深服的后羿，在他张弓缴射的身后有段弯曲的线条，那是他射"大风"的"缴"，也就是系在箭杆上以备收拉回箭与猎物的绳索——"彤弓素矰"的"矰"。

河南许昌出土东汉晚期画像砖上的宗布像（青岛崇汉轩汉画博物馆藏）提醒我们，曾有一个可能史实失忆的、关于后羿使用"彤弓素矰"暴力对待酋邦头头而演变成神话之传说（1 图 1-2）：他镇压的坏头头已变成了危害人类的厉鬼。

《淮南子·氾论》："羿除天下害，死为宗布。""羿除天下害"是后羿世职的概括。后羿的世职，就是暴力惩罚或剪除史前违纪的酋邦首领。

令我们感兴趣的是，画像砖上作为"宗布"之后羿的服饰：一、他被发文身——蓬发满头而无冠巾，其脸、手臂、腿有明显的文身；二、他龇牙咧嘴——对照龙山文化到汉代的图像，凡龇牙咧嘴的人像，极少以描摹凶恶为目的，应为人物族属特征之标志。文献记载后羿有"夷羿"之名，因此我们可以认定"宗布"的被发文身是状其出自东夷民族。《孟子·离娄下》载："舜，东夷人也。"帝舜是伏羲氏在夏朝以前的族号，这可见汉代人眼中的"宗布"、后羿与帝舜同族。《山海经·大荒东经》载："帝俊生黑齿，姜姓；黍食，使四鸟。"这可见汉代人眼中的"宗布"、后羿与炎帝同族，在"凿齿"时代结束之后，"黑齿"为其族属特征的时代，一代染黑牙齿的后羿曾经因其轰轰烈烈的暴力而被后人牢记。

所谓"黑齿"即大汶口文化凿齿民族之习俗的进化——考古学材料证明，大汶口文化凿齿风俗在这一文化的后期消失，而这种消失，恰恰意味着变凿齿为染齿为黑齿。因此，多见于龙山文化的人像凡突出龇牙咧嘴者，都应该是在状其族属之特征。故而我推想，龙山文化时期的炎帝族属之神像，龇牙咧嘴为其特征。

上引"帝俊生黑齿，姜姓；黍食，使四鸟"还从侧面透露了这样的信息：炎帝为神农氏，推广农业垦殖，所以其"黍食"，因其继承了少昊氏的鸟图腾，所以其"使四鸟"为管理之助。后羿出自"黑齿"，亦继承了鸟图腾，所以其名曰"羿"——此字甲骨文象形展开的鸟翼。

"羿与凿齿战于寿华之野，羿射杀"凿齿的记载，透露了一个考古学的年代，即大汶口文化凿齿（折齿、打牙）民族风俗消失之际，就是后羿与以帝尧为代表的黄帝后人合作的年代[11]，这也是炎帝伏羲阶段结束时期。

五、帝舜冠名帝俊伏羲时段——《山海经·大荒南经》说"帝俊妻娥皇"，这"娥皇"是帝尧的两个女儿中的一个[12]，可见这时段的帝舜也是一代伏羲，这时段应该确定于公元前 2357 年，其特征就是羲氏和氏司天通神，帝舜司地理民，从而政变了帝尧的天下（本书第二十二章五节对此有所叙述，此处不赘）。

公元前 2071 年夏朝出现，虽然在公元前 1961 年因羲氏和氏被伐遭杀而后羿一度代夏，但帝俊伏羲的时代仍然结束了。

注：

[1]《山海经·大荒西经》："有鱼偏枯，名曰鱼妇。颛顼死即复苏。风道北来，天及大水泉，蛇乃化为鱼，是为鱼妇。颛顼死即复苏。"引文之"鱼妇"，就是龟鳖的别名。今民间仍有"鳖乃万鱼之妻"的古谚。

[2]《列御寇·汤问》："天地亦物也。物有不足，故昔者女娲氏练五色石以补其阙，断鳖之足以立四极。"《淮南子·览冥训》："女娲氏炼五色石以补苍天，断鳖之足以立四极，杀黑龙以济冀州，积芦灰以止淫水。"女娲有鳌鳖、龙蛇图腾也。

[3]《左传·昭公十九年》载郯子言："我高祖少暤挚之立也，凤鸟适至，故记于鸟，为鸟师而鸟名。凤鸟氏，历正也；玄鸟氏，司分者也；伯赵氏，司至者也；青鸟氏，司启者也，丹鸟氏，司闭者也。"

[4]《左传·昭公二十九年》。[5]《山海经·大荒东经》："有女和月母之国。有人名曰鹓。""鹓"，郝懿行注为猫头鹰。

[6]、[7]见《大戴礼记·五帝德》。

[8]见《国语·郑语》。

[9]见《国语·周语下》"昔共工弃此道也"章昭注引"贾侍中云"。

[10]见张政烺《帛书〈六十四卦〉跋》。载《文物》1984年3月。

[11]后羿灭凿齿见《山海经·海外南经》《淮南子·本经训》。

[12]屈原《九歌》之《湘夫人》，即指帝尧之女娥皇。

第一节附图及释文：

1 图 1-1·后羿射日鸟
1 图 1-2·陕西咸阳出土的后羿射日月、射大风（凤）画像砖

1 图 1-3·河南许昌出土东汉晚期画像砖上的宗布像（青岛崇汉轩汉画博物馆藏）

第二节　后羿与女娲

后羿是伏羲、女娲民族集团之一个时段的领袖／羿被称"后"而非"帝"乃后人对其臧否的角度所致

　　神话传说中的羿，我们习惯称后羿，一说基于"后""育"同字异体的认识："后"字带着些母系社会的讯息，母系社会一族人的领袖是位能生能育的老母亲，那"后"字是敬仰她能生能育之心的最高反映。

　　一说"后""育"读音不同，不是同一个字。清代文字专家段玉裁注《说文》"后，继体君也"谓："后"就是君的意思；并认为它有前后之后（後）的意思，因为先有开创事业之君，后才有继承其体统的君主。从下面的材料看，后羿应该是"继体君也"。那么，被"继体"之"君"是谁呢？

　　这叫人不由得想起了"后"的另一种说法："后"与"司"字古为一个字；《说文》谓羿因"射师"而为"古诸侯也"，后羿即司羿，亦即以善于弓箭之事而技艺世代相袭相承，从而成为司射事的"师"，立族为酉邦——"师"官的意思。

　　又有一说："羿"由"羽""开"组成，羽翼平展开来，扶摇空气而上是它的本意。想一想这个意思和"司羿"两解，最靠近《山海经·海内经》之"帝俊赐羿彤弓素矰，以扶下国，羿是始去恤下地之百艰"的记载。因为后羿处身鸟图腾之社会，这社会一切管理人员都是鸟图腾在人间的化身，他们在人间行使权力，正如鸟图腾展翅翱翔，而后羿不会动用弋射使其落地待死。

　　后羿是一个比较绵长的时代，其应该是伏羲、女娲民族集团同一时期的领导民族的名号。文献称其"夷羿"说明其活动的时代在大汶口文化、山东龙山文化时期。他射日射月之文字文献及图像文献，说明其在史前职在协调阴阳；其"以扶下国""恤下地之百艰"，说明其管理着各个酉邦领导的政绩考量。在史前，一个人、一个集团上司天而下理地，不是一个民族集团的主要领袖是什么呢？就像今天集党政军大权独掌的集团或个人，不是领袖是什么呢？

　　为了搞明白后羿的事情，所以，我们分析他处于三个时段的传说：

1. 帝俊时期；
2. 帝尧时期；
3. 夏朝初期。

　　帝俊即伏羲氏、帝喾氏、大昊氏等等。帝俊时期是个较长的时期，从物质文化的反映上来看，它跨着大汶口文化及龙山文化时期；帝俊亦即大昊，是两昊之少昊的传承人，少昊即为古史传说中的少典（典、昊声通，这为许多学者所指出过）；作为两昊的大昊氏，是其历泰山南麓西向中原扩进者所赢得的称谓（即"舜历山而耕"之谓 [1]），而留守在今天中国东方沿海那部人依然袭称

少昊氏。可能西昊之西迁一部在叙述自己的历史时，有时候会因少昊氏以往的光荣而自谓少昊，如，与商民族同出的秦民族，受周公旦迫迁西陲后便自称少昊等，自然也会把自己在今中国东方沿海的先人称为大昊。

古史传说中的炎帝，是一个集团的名称，集团中的核心支撑，是两昊的后人，当然还有与两昊族属密切的夸父、蚩尤等。当这个集团向西开发时，遇到了黄帝集团，便进行了很长时段的生存空间的争夺战，结果其一部分失败后迁到南方，一部分与黄帝集团进行了融合。

我认为，融合后尚保持炎帝集团基本族属的北方一部，便是代替黄帝之后帝尧的帝舜氏——这帝舜氏有时仍然保留着大昊、伏羲、帝俊、帝喾之族号；换句话说，大昊氏发展到后来的结果，就是被夏朝取代的虞朝，在虞朝之前，即是帝尧时代。这帝尧为天下首长的局面，才是黄帝集团和炎帝集团融合的伟大果实。

黄帝之后祁姓中的陶唐氏，为帝尧所属的部族。传说帝尧把自己的两个女儿娥皇、女英嫁给了帝舜，这或可说明炎、黄集团融合的另一种形式——联姻。传说帝舜接替帝尧为天下首长，是政变的结果，我认为如此结果恰是炎、黄两大集团融合的深化。虽说帝舜接替帝尧之后，到夏朝之前，是所谓的帝舜时期，但从文献的反映看，这个时期和帝尧时代往往混称。总之作为炎、黄两集团融合成果的帝尧时代，各大氏族的属谓关系好像盐溶于水，费尽周折，难见其质。

帝俊氏在帝尧为首天下之前似乎仍然有一定的社会左右力。这也许因为帝俊后人掌握文字的缘故，使记载出现了倾向性，乃至使帝俊时期显得很长。其实作为族号，帝俊、伏羲、帝舜等，有时候是一个很长历史阶段里同族众多首领的混称，有时也是同族某个优秀首领或成绩突出的领导群的名称——关于这一点，我们有很现实的例子可以与之比对：2004年中央电视台评选"我最喜爱的十大人民警察"，有西藏自治区某地叫索朗的一个民警甚好，结果当地人从此叫一切警察都被称为"索朗"。

传说夏朝建立是大禹政变虞舜朝代的结果，其实在炎、黄集团的融合上，仍然是一伟大的成果，因为夏后氏是黄帝的后裔。

在夏后氏掌管天下不久，后羿便"因夏民以代夏政"，也就是说，羿在夺了夏朝的王位后称帝，这时间已可能是进入了公元前2000年稍后。

现在我们再回过头来，看后羿在这三个传说时段里都干了些什么。

1. 帝俊时期：

在这个时期，帝俊曾赐给后羿代表自己去管理天下的凭证"彤弓素矰"，让他扶助各个与自己联盟的酋邦；于是后羿便行使帝俊的委托，去抚恤、解决天下的种种艰难。不过这个时期似乎和帝尧时期十分临近而有些重叠[1]。我认为后羿这时可能就是一代帝俊的化身，或者说他是以帝俊的名义来管理天下的；他本应名属以帝俊领名领袖体当中的"后"，然而，他之所以没有被笼统地称为俊或舜，是因其后来干了些有碍帝俊一部利益的大事。

中国这个时期的社会结构，大概是图腾认同民族联合制社会——我的这个提法的支撑是商代以前的图像和较早的文献（本书第十六章第一节有所叙述，此处不赘）。

帝尧时期与帝俊时期之间，应该仍是"炎黄争帝"时期。后羿射十日、杀九婴的内容正是祝融氏进入炎帝为天下领袖的时期。似乎公元前2500年开始之石家河文化的出现，就当是炎帝氏、祝融氏重要的一支"降于江水"亦即落脚石家河文化的一处核心地域之时。

2.帝尧时期：

这一时期"十日并出"，"猰貐、凿齿、九婴、大风、封豨、修蛇"也趁机危害天下。尧乃使后羿"诛凿齿于畴华之野，杀九婴于凶水之上，缴大风于青丘之泽，上射十日而下杀猰貐，断修蛇于洞庭，擒封豨于桑林"。天下万民皆喜，推举尧为天下领袖——也就是说帝尧被推举为天下领袖前还有一位天下领袖，他应该是一代帝俊。记述这些事的书为《淮南子》，它虽是汉代人所作，但其中涉及古史的传说，不能没有根据[2]。

如"诛凿齿于畴华之野"："凿齿"是一种拔牙的风俗，从目前已经掌握的考古资料看，以山东兖州王因遗址为代表的大汶口早期文化（距今6000年左右），盛行拔牙，中、晚期拔牙现象开始减少（古文献提及的"黑齿国"，乃以涂黑齿取代拔牙风习者；"黑齿国"乃帝俊之后，姜姓），"这正反映了大汶口文化从母系社会向父权制发展过程中，拔牙风俗也开始了变化"[3]。兖州地处古任、宿、须句之间，它是大昊亦即帝俊故地——此地古任姓（与姜姓同出）之代表人物有奚仲，是传说中车的发明人之一，他也是帝俊的后代，显然，"凿齿"一部为帝俊之属，然而羿受尧的支使，诛杀其部。

如"缴大风于青丘之泽"：后羿用带缴的箭（箭后系丝绳，专用于射鸟）所射"大风"，即大风亦谓大鹏之属，是少昊、大昊共同崇拜的一种图腾（两昊是中华民族凤龙崇拜的重要起始民族），显然，"大风"一部亦是帝俊的族属。

如"断修蛇于洞庭"："修蛇"即巴蛇，传说后羿斩巴蛇于洞庭，蛇骨堆积像丘陵，故而让这个地方有了巴丘、巴陵的地名。古巴丘、巴陵在今湖南岳阳市一带，与传说舜帝葬地所在的九嶷山（永州市宁远县）同属一省，这或可说明大昊某一支在与黄帝战争之后迫不得已而南迁，造成这种南迁的原因，也从巴蛇斩断中有所表明：据文献说，伏羲的后人有巴姓，今四川的巴姓是其裔[4]；巴字即为蛇（亦即龙，古时龙蛇不分）的象形字，传云"巴蛇食象，三年出其骨"，今四川三星堆出土的大批象牙和几件太阳鸟神树，似乎也能看出这是帝俊之裔的痕迹，若果如此，这一支帝俊之裔便是传说后羿杀巴蛇的结果：他们被后羿追杀至今岳阳一带，为保全种族，又迁至今四川。若准此，那么羿所斩杀的修蛇，也是帝俊的部属。

如"擒封豨于桑林"："封豨"，文献说，少昊后人有仍氏之女玄妻，被乐正后夔娶同生的伯封，即以封豕、封豨（大野猪）为图腾的首领，他与他

的邦国被后羿消灭了，后夔从此就没有祭祀他的后代了[5]。后夔是传说中舜的臣下，也是传说中雷泽神灵之夔的后代，更与帝俊同出：帝俊伏羲氏的生母华胥氏，正是踏着雷泽神灵之夔的足迹而受孕的。显然，封豨一族又为帝俊大昊的族属。

再如后羿射"十日"：神话传说这十日是帝俊和羲和即女娲氏所生的孩子，是不折不扣的帝俊同祖族属，所以屈原在《楚辞·天问》里会为此设问："（后羿）凭借强弓利箭，射杀了大野猪神，为何他向天帝献大野猪的蒸肉之膏而天帝不喜欢？"[6]因为羿射死帝俊的孩子，又将帝俊亲族的肉剁成了肉酱，蒸后献给作为祖先上帝的前辈帝俊，前辈帝俊当然对他此举不喜欢！神不歆非类，民不祭非族，后羿以封豨之肉祭祀帝俊之举，正说明他为帝俊同族。

再以此理类推，长着龙首的"猰貐"当亦为帝俊之属，而"九婴"也当是帝俊之属；"九婴"即九头鸟，这叫人想起了春秋楚灵王时衡山祝融（犁氏）墓崩，其中有营丘九头图，与蚩尤为九黎之君的说法互可证明[7]；营丘在今山东临淄，是蚩尤故地，也是祝融氏的故地（今淄博市博山区颜山一带，曾有周武王封给祝融后人的邾国），传说九婴为"水火之怪"，正综合蚩尤行水之能、祝融善火之功[8]。

从这一点及角度上着眼，《天问》中说后羿射河伯而妻河伯之妻雒嫔的事，也是危害帝俊亦即后羿自己同族的事：河伯名冯夷，即为风夷，与帝俊伏羲同为风姓，而雒嫔宓姓，亦是帝俊伏羲氏的同姓。

综合上述的这些传说，似乎可以说，后羿在帝尧时期这些武力活动，是他与黄帝集团结盟的证明，亦可说这是帝俊一部中的人，与黄帝集团联盟，对炎帝集团阻碍融合者的战争。换一个角度看，后羿的这种行为是对同族的反叛，所以他虽是帝俊之族先后领导人中的一位，却不能再以帝俊亦即帝舜的名字出现了，也许为了区别，便被史前历史的传述者称为羿，甚至凡出自帝俊一部又与帝俊一部利益有违的，都称羿——这羿似乎带着些疑、异的味道。显然羿等异行与帝俊一族的利益有疑。

3. 夏朝初期：

据《左传·襄公四年》说，夏后启的儿子太康继承王位后非常残暴，人民不满，有穷国国君后羿便趁机取代了太康为帝。这个后羿依仗自己射箭技术高超，不理民政事务而频繁、再三地在外狩猎野兽，还重用心术不正的奸人寒浞为辅助，结果寒浞"行媚与内而使赂于外"，里里外外的人都让他摆平了。后羿对此仍然不加觉悟。后羿执政八年后，一日狩猎将归，寒浞指示家众把后羿杀死，烹煮熟了后羿分食，并拿一份肉逼令后羿的儿子吃，后羿的儿子拒吃父亲的肉而遭死。继而寒浞占有了后羿的妻室，与后羿的妻子生了浇和豷，并将浇封于过地，将豷封于戈地。后来夏帝少康复了国，灭了寒浞，灭了浇，再后夏帝杼灭了豷，后羿的有穷国也灭亡了，原因是后羿用人失察。

这便有个问题引起了我们的注意：有穷氏并不因后羿的死亡而即刻灭亡，

直到后羿的家室与寒浞生的儿子被少康、杼杀死后，"有穷遂亡"。换句话说，后羿的妻室所生的儿子死去，有穷氏才算灭亡了。很明显的是，后羿的妻室有着极有力量的家族背景。通过这种力量能够看得出，那时的父系社会里的妇女仍有社会控制力量。还有个问题也引人注意：与寒浞一起生了两个儿子的后羿的妻室是谁？屈原在《天问》里对此有这样的说法："浞娶纯狐，眩妻爰谋"。这个"纯狐"该是后羿的妻室！

以上三个后羿虽不同一个时代，却与帝俊亦即帝舜同出一族。三个羿的行为应是帝俊族属羿部在不同时代的表现：在唐尧时代，这位后羿似乎站在黄帝集团的立场上，打击了炎帝集团的人；在夏后氏统治天下的时候，这位后羿似乎又站在了帝俊遗民的立场上，打击黄帝的后代。后羿的面目在传说中亦坏亦好，似也是炎、黄二集团一些关系在他身上的反映。

上引《左传》文中魏绛对晋侯介绍后羿时称他为"夷羿"，其中也道出了后羿的族源信息。后羿在黄帝后人之夏人、周人眼中为卑下的"东夷"，所以魏绛论及戎及夷，有意称后羿为"夷羿"——魏绛是毕万之后，周之同姓，晋侯也是周之同姓。《孟子·离娄下》曾指出帝舜亦即帝俊，乃"东夷人也"。到帝尧被帝俊一部精英取代之时，这羿必然仍很活跃，所以在夏朝取得天下不久，太康政治表现不佳之时，羿才能凭借着上个时代帝俊英明的遗留影响取代夏朝以为天下的主宰。从这种情况上来看，后羿被称为有穷氏，不一定是因其"以夏民以代夏政"由阻迁到穷石的结果，我认为这与其出自少昊故地穷桑（亦即空桑，待下文详述）有关。古人常有迁到哪地便用原迁出地地名的习惯，这有些像后来的客郡客县的意思，更像英国奥尔良、西兰等地的人迁移数千里之外，又命名迁入地为新奥尔良、新西兰相似——只不过迁入地与原居地名字或长久并存，或一方的名字让岁月掩埋了。

说到这里我们仍要强调的是：后羿的妻子有一个名字叫"纯狐"。

"纯狐"就是"训狐"，猫头鹰的别名。后羿的妻族嫦娥族属女娲氏，图腾崇拜猫头鹰——《山海经》称它曰"鵹""狂（鵅）"。

如果后羿这个氏族的领袖曾经就是一代帝俊的化身，那么他的妻子一定是传说中和他夫妻兼兄妹的女娲氏——这个女娲氏也就是"颛顼氏有子犁（黎）"、辈辈世职火正的祝融氏。而辈辈世职火正的祝融氏，其族中女性，则是伏羲氏辈辈世职木正重的妻子。若准此，猫头鹰的别名"纯狐""训狐"，就是女娲、嫦娥。

或说嫦娥本名姮娥，因避讳汉文帝刘恒而改称嫦娥。其实姮（恒）娥的"恒"在甲骨文中就是会意月亮的一个字，姮娥就是生了月亮的月母。

伏羲、女娲共为大昊氏而被此常常被后人混称。入夏朝直至嫦娥和寒浞的儿子死了，有穷国才算灭亡，这恐怕和伏羲、女娲族号共有有关吧。

第三节　嫦娥奔月

今潍坊云台山是夏朝寒国的古名／云台山可能是旷寒宫

关于后羿的传说，最有名莫过于嫦娥奔月了。

嫦娥为什么奔月？很简单，她偷吃了后羿长生不死之药。因为长生不死之药和中国历史上许许多多君王的求仙愚举牵连很密，所以一般人也没有认真对待嫦娥与不死药这件事。

随着近世学术思想的自由，人们对认识嫦娥奔月这事有了一些改变，如著名学者袁珂便在他的《古代神话选释》[9]里说，嫦娥之所以奔月，是她的丈夫后羿射瞎了河伯一只眼，把河伯的妻子占了去，让自己感情受到伤害有关。这是根据《天问》的说法而推测的。似乎袁珂把古代族群婚姻关系现代化了。鉴于伏羲、女娲夫妻兼兄妹之同族婚传说，我认为神话传说里的嫦娥奔月，大概产生在同族婚即将解体的这个时间阶段。后羿嫦娥，是伏羲、女娲夫妻关系的末代版本。

2011年安徽六安市白鹭洲战国墓M566出土的嫦娥持灯像——灯的设计人所处的设计语境，显然给夜晚以光明的灯，好比嫦娥（3图1-1）。

汉代画像砖上的龙躯嫦娥奔月（3图1-2）、河南南阳出土东汉画像砖中龙躯的女娲（3图1-3），都说明汉代以前的人知道女娲和嫦娥是一名两称。似乎伏羲、女娲夫妻二者之一，便可代表二者。《山海经》说女娲的图腾为鸴、狂（鵟），而反映于商代的图像中，主图腾鸟之女娲，与主图腾龙的伏羲，他们换位龙凤一头两身合体像多见，而这合体图像，也意味着他们共享伏羲氏或重黎之族号（3图1-4）：故而汉代人画嫦娥也如伏羲般龙蛇之躯。到了后羿以"夏民"身份政变时代前后，出现了"嫦娥奔月"的传说，是不是意味着他们的这种互相代表的称谓终止了呢？

现代日照天台山有传说中的嫦娥墓（3图1-5），还有传说中的大羿（后羿）陵（3图1-6）。诚然是传说，但它们所处的地域距传说夏朝寒国嫦娥奔月之地，山东潍坊寒亭高庙都很近。

除上述传说外，嫦娥奔月的地方以外有好几处：河南新密望月台、江西宜春明月山等。但唯山东潍坊和山东日照两处的传说较接近本源，因为周代以前人们认为日月是从东方升起的，日月、龙凤崇拜也是从东方沿海民族开始的。

据学者们对照天文学研究《尚书·胤征》的结果：在大禹重孙仲康初年，即公元前1961年10月26日日蚀。时为世袭司天授时的羲氏、和氏因没有预报出这次日蚀而遭仲康杀害。羲氏、和氏出自古老的伏羲、女娲氏族，而当时赫赫有名的嫦娥与其同族。也许趁此而致的天下混乱，也或许后羿曾有督理各个酋邦领导政绩的世职余威，于是与嫦娥同族婚的后羿夺得了夏朝的天下。

在夏朝以前，作为天下核心的一个国家，必须得有司天理地的管理系统，这相当于后世"国之大事，在祀与戎"理念成为治国原则。

也许就在仲康杀羲氏、和氏之后，寒浞杀后羿、少康复国之间出现了嫦娥奔月的故事。据《竹书纪年·帝相十五年》记载，发明用马驾车的商族祖先相土，这期间由斟灌西去了商丘——当时斟灌在今山东潍坊市的寿光，是夏朝的一处王居。也许嫦娥奔月的故事，多少也和相土西去商丘的事情沾了些边。

高庙在今潍坊寒亭区民主路东头路北，浞河在它的西面。此地当年高出现今地面许多。估计这是史前人们聚居的"堌堆遗址"。这种堌堆多半是人工堆成的，它可以防洪水，也可以防御外人的入侵，是一种四周有高出地面土围子的高台，这高台其实就是较为古老的城池。这里是古寒国的王居。现在这个堌堆上盖了佛寺，但在这寺庙的东北角，还有一间屋子供奉着"寒浞爷"，只是这位"寒浞爷"的西旁，还塑了一个城隍像（3 图 1-7）。

操控了夏政的嫦娥、后羿，当然并非居住在今天的高庙这里。

传说伏羲、女娲兄妹兼夫妻，这说明现实当中他们是同族婚。这种同族婚一直到伏羲、女娲的后人商王族仍然不变。商纣王的妻子苏妲己，就是商王族，如"苏"是她娘家的国名，"妲"是她的私名，"己"通"巳"，商王族之姓。"巳"象形人首蛇身之伏羲、女娲。考古学之内蒙古红山文化、石峁遗址，直到商代，人头蛇身图像出土不绝：这可见伏羲、女娲同族婚的习俗连绵延续之广远。

既然后羿还沾濡着伏羲、重黎氏的族惠，嫦娥还有女娲、重黎氏的世职意识，二人司天理地、掌管祀戎，一定会是充满了制度的自信。在公元前 2357 年[10]"帝舜""羲氏、和氏"取代了黄帝的后人帝尧集团而领导天下，也是这种自信的体现——"羲氏、和氏"，乃司理阴阳为世职家族，嫦娥是其家族的一种称号。

后羿政变成功，掌握了政权，但八年后被他的宰相寒浞杀死——寒浞将后羿的妻室占为己有，三十二年后寒浞被少康杀死，夏民族恢复了执国之权。可能嫦娥奔月的传说，发生在末代后羿灭亡之时。后羿死后，嫦娥进入"广寒宫"，也或就是进入了寒国的宫室。

不过民主街东那个叫高庙的所在，古寒国仅有的遗址，那是一块高约六七米的一堆硬土，土堆的顶部突出一段四五米似柱子的土峰——这堆土是高庙村民常年取土剩下的寒国故土，是古老的名曰"云台山"之遗迹。它原先的大小没法估计。我想，它对面的寒浞墓是其一部分。古文献上说，史前的帝王往往借山通天，或可理解为埋在云台山南端的寒浞借云台山上天。就这么一座山，被村民取土或打墼、或脱坯、或当裹墙垫猪圈大栏、或和泥盖屋……挥霍成了这么一堆顶端似柱的土山，虽然如此，村民他们好像都不约而同地遵守着一种忌讳似的，取土几百年，始终保留着寒国故土的顶部、云台山的顶部。

这堆有峰之土，是一个几千年前大大的人造堌堆存留之遗迹，这堆有峰之土，是寒国留下来的纪念。"云台山"这个名字，如果传自夏朝，那么它就是"云台国山"的简化，而"高庙"的名字是它更现实的简化——"高"转说了"云"，"庙"

转说了"台"，即宫台、庙台之谓。在夏朝，"山"就是国家，这国家可以小到规模如今天的一个小小的村落；今天还有人称家乡、村落曰"家山"的。

为什么说这堆有峰之土是一个几千年前大大的人造堌堆存留遗迹？

大约距今4000多年以前，海平面高于现在许多，特别在距今5000多年之后，洪水时时泛滥，人们为了克服这般自然条件的恶劣，发明了一种堆土成台子的治水、避水建筑，今天山东人多叫它堌堆、埠子[11]，经典文献上它又称台、山，如"共工之台""共工国之山"等。再如寒国遗留至今的这堆有峰之土，它又叫"云台山"等等。或者，这种大土台子上面有设置市场的，也叫"复"。

甲骨文"复"字是它比较明显的象形字——中国的古文字往往是一个理念的记录，所以它的许多单词，便具有文献的功能——这字象形一个方形的大土台子，大土台子两旁有人们徒步上下的通道；大土台子多为人工取土堆积而成，台下取土形成的沟壕，就是后来城台的护城河，而大土台子就成了城台的前身。城台四周夯土作防跌落的围墙，城台上下通道加以关闭控制，城台四周沟壕里有长时不竭的水，正是后世"固若金汤"之城池的前奏。

这里需要说一说关于大禹治水的旧案：

今天大家说起大禹治水，总津津乐道于疏啊、堵啊的，完全懒得做古文献与近代考古成果的对照。其实史前的治水，就是建筑这么一个一个的大土台子：洪水来了，人们到大土台子上生活，大土台子上建设些房屋，也可以种一些应急的作物，久而久之，成了躲灾、御寇、防兽的社区，甚至重要的人物死了也可以埋在上边，并且在上面祭祀，乃至建立了商业集市，譬如今天赶集、逛庙会，又叫赶山会、赶大山等就是大土台子上有集市的反映。大禹的父辈鲧违反社会职事代代相承的传统，私自率人堆土"湮"水制造这种大土台子，被帝舜、羲氏和氏或者说是被祝融氏杀死，而实际上大禹也是堆土"湮"水制造这种大土台子，只是他将治水的职事换成自己，从而借治水消除人们的恐惧，得到了人民的拥戴而政变夺权。今寒国留在寒亭高庙村这堆有峰之土，正是这种堌堆、大土台子，被村民取土他用后的遗留（3图1-8）。

据文献上说，寒浞将末代后羿砍死在夏都斟鄩宫室的床上，把后羿的身体剁成肉泥，做成丸子，逼迫后羿的儿子吞食，后羿的儿子不忍心，以致呕吐而死。如果作为后羿这儿子母亲的嫦娥，她会跟着寒浞来云台山这个堌堆上，再生出浇和豷吗？显然应是另一个嫦娥。嫦娥当为一个家族的共有名号。上面所谓伏羲、女娲民族集团实行传统的同族婚制，也意味着末代后羿和末代嫦娥也是同族婚；嫦娥属后羿的妻族，自然也不止一位嫦娥。再说嫦娥家族有夜观天象的世职，这世职不一定被一位嫦娥继承着。寒浞也可能有目的地占有了后羿妻族所有的嫦娥，既可以共同繁衍后代，又可以使寒国戎祀不乏。不过这些还需要下功夫考证才能说准。总之我认为嫦娥不止一位，说不定新疆民歌"带着你的财产，领着你的妹妹，赶着马车来"反映的同族姊妹共嫁的风俗，源头远到伏羲、女娲时代吧。

关于广寒宫，是传说中嫦娥奔月所到的月宫或月亮的名字。我想"广"有可能是"旷"的同音字；"寒"寒国之谓；"宫"指房舍。难道嫦娥到了寒国，居于空旷的居舍里不是事实吗？若准此，"嫦娥奔月"的"奔"即《易经·涣·九二》"涣奔其机"之"奔"，此字甲骨文本义有求福祐于上帝的意思。嫦娥奔月，莫非不是嫦娥祈福于自己吗？月亮、蟾蜍、兔子等毕竟是女娲、嫦娥一族的图腾，自己向自己图腾化身祈福，正所谓"自求多福"。

关于嫦娥奔月的事情，较早的记载见于《天问》之"夜光何德，死则又育？厥利惟何而顾菟在腹（"顾菟"为何？近代文学家闻一多释：顾菟即为蟾蜍。今呼蛙类幼体蝌蚪为蛤蟆锅当、蛤蟆顾都等等，还能看出古称谓的影子）？"较详细记载月中蟾蜍是嫦娥所化，见于1993年3月在湖北江陵王家台15号秦墓出土的秦简《归藏》，其《归妹》卦辞为："昔者恒我（恒娥）窃毋死之药于西王母，服之以（奔）月。将往，而枚占于有黄。有黄占之曰：'吉。翩翩归妹，独将西行。逢天晦芒，毋惊毋恐，后且大昌。'恒我遂托身于月，是为蟾蠩（蜍）。"

有黄氏所出的占词有"翩翩归妹，独将西行"之说，"翩翩"，往来的样子；"归妹"，《易经》中有此卦名，卦义为婚姻问题。神灵通过有黄的占卜显示，嫦娥你还是独自当你的月亮吧——如果我的理解可准，那么伏羲、女娲夫妻兼兄妹的同族婚婚姻关系，在夏朝初年解体，可不可以和嫦娥奔月对位？

约在公元前2071年以后，后羿取代夏王以前的三四年时，羲和（嫦娥）酋邦被夏诸侯胤侯奉"王命"消灭，消灭的原因是他们因饮酒耽误了日月星辰的管理工作[12]。羲和氏的灭亡与后羿代夏执政有没有关系不太好说，但作为女娲氏的同族之嫦娥和寒浞联姻，似乎有些关联。

2019年，我去高庙、寒浞冢游玩，随手写了首歌行《立夏后一日寻斟鄩于潍坊寒亭区西奎文区南》，一并附在这里：

月迢迢，日遥遥，广寒宫即寒浞庙。
后羿代夏太康骄，羿炫射技斟鄩郊。郊北今称浮烟山。
斟鄩何在焉？寒浞墓西浮烟南，夏都此南彼西间。
春去花事残。
寒浞斫羿床浴血，从此嫦娥归寒浞。
少康杀浞夏复国。夏复国，寒国嫦娥望明月，寒浞墓草深漠漠。

与传说嫦娥奔月有关的潍坊寒亭之寒浞冢（3图1-9），在寒亭浞河上游，离寒亭区仅几华里，传说寒浞死后葬于此。离寒浞冢不远，有马宿村，《马宿村志》载：相传寒浞在此地饲马，故名"马宿"。

山东寿光境内的斟灌遗址——亦坦堆遗址（3图1-10）。清嘉庆五年（公元1800年）《寿光县志》卷九《纪年》："夏帝相九年癸未，帝居于斟灌，二十七年辛丑，寒浞使其子浇帅师灭斟灌。少康元年壬午，伯靡自鬲帅斟鄩、

斟灌之师以伐浞。”

注：

[1]《山海经·海内经》说：“帝俊赐羿彤弓素矰以扶下国，羿是始去恤下地之百艰。”郭璞注：“言射杀凿齿、封豕之数也。”据《淮南子·本经训》说，后羿杀凿齿、封豕在尧未被推举为天子前，这意味着在炎黄争帝以后，帝尧没有执政之前，帝俊氏仍有一定的社会控制力。

[2]《淮南子·本经训》说：“逮尧之时，十日并出，焦禾稼，杀草木，而民无所食。猰貐、凿齿、九婴、大风、封豨、修蛇，皆为民害。尧乃使羿诛凿齿于畴华之野，杀九婴于凶水之上，缴大风于青丘之泽，上射十日而下杀猰貐，断修蛇于洞庭，擒封豨于桑林。万民皆喜，置尧以为天子。”

[3]见宋兆麟《日月之恋·大汶口文化拔牙的变化》。上海文艺出版社，1997年。兖州地处古任、宿、须句之间，它是大昊亦即帝俊故地——此地古任姓之代表人物有奚仲，是传说中车的发明人之一，他也是帝俊的后代。见《山海经·海内经》。

[4]见《姓氏寻源》卷三《三冬》引《路史》。

[5]见《左传·昭公二十八年》。

[6]《天问》：“凭珧利玦，封豨是射，何献蒸肉之膏而后帝不若？”

[7]见郭元兴《读〈经法〉》载《中华文史论丛》1979年第二辑P125。祝融后人被封故地见张澍《姓氏寻源·十五删》颜氏条等。

[8]《本经训》：高诱注：“九婴，水火之怪，为人害。”蚩尤善行水，祝融善弄火，水火是炎帝集团的老本行。

[9]人民文学出版社出版。1979年P282。

[10]参见高广仁《说“丘”——城的起源一议》。载《考古与文物》1996年3月。

[11]见瞿蜕园《古史选译》。上海古籍出版社1982年4月，P6。

[12]见《竹书纪年·帝仲康》、《帝相》。

第三节附图及释文：

3 图1-1·2011年安徽六安市白鹭洲战国墓M566出土的嫦娥持灯像
3 图1-2·汉代画像砖上的龙躯嫦娥奔月

1-3

1-4

3 图 1-3 · 河南南阳出土东汉画像砖中龙躯的女娲

3 图 1-4 · 妇好墓出土的玄鸟与龙一头两身玉雕

1-5

1-6

3 图 1-5 · 日照天台山传说中的嫦娥墓

3 图 1-6 · 日照天台山传说中的大羿（后羿）陵

1-7

1-8

3 图 1-7 · 传说夏朝寒国嫦娥奔月之地
　　　　——山东潍坊寒亭高庙

3 图 1-8 · 山东潍坊寒亭高庙北面的云台山遗址

1-9

1-10

3 图 1-9 · 与传说嫦娥奔月有关的潍坊寒亭之寒浞冢

3 图 1-10 · 山东潍坊市寿光境内的斟灌遗址，亦埚堆遗址

第二十二章　大禹政变

第一节　大禹政变末代帝舜

大禹毁坏了羲炎系统的神庙／大禹治水的方式方法还是堙土入水／大禹政变可能改变了图腾认同而民族相容的社会结构

《孟子·滕文公上》有"禹疏九河"之说，即史前大禹治理洪水用了使河水疏通的办法，而不是用堵截水流的方法。

难道距今四千多年的时候，我们祖先就有如此的勇气，敢挑战任性排山倒海的洪水吗？否则就是孟子利用水流的疏堵涉喻政治，顾虑涉喻无力，特意将喻体系在了大禹治水，并把水宜疏不宜堵的常理，归诸大禹治水成功的要领。

本书论证了战国屈原、汉代刘向曾说过的一件看起来骇人听闻的事——大禹治水不是疏导水流，而是复土为方丘。

我认为复土为方丘的治水方法，是帝喾伏羲氏民族集团在史前大洪水时代的发明，具体实施这些发明的人是这一部族之炎帝的后嗣共工氏。而共工氏复土为方丘的工程技术人员，我认为有可能来自长江沿岸的良渚文化。

在史前洪水泛滥的时代，复土为方丘是那时人力物力条件下治水的唯一科学方法：大水来时，此方丘是躲避之地。

众所周知，大禹家天下的基础，关键在依靠并利用了治水工程。然而大禹是怎样治水的呢？

今天学者们普遍认为，公元前 4400 年－公元前 2400 年之间，以北辛文化为主要源头的大汶口文化，它应是少昊与大昊民族物质文明进程的反映。这一阶段的后期，大昊帝喾部族的人开始了"西部开发"，于是在今苏、鲁、豫交界地带及河南中部，特别是在今大昊庙所在的周口地区，"形成了大汶口文化分布的亚区"。在距今 5000 年前后，鲁西北地区出现了仰韶文化与大汶口文化交通的渠道。再向下的历史阶段，是距今 4000 年 -4600 年龙山文化时期。随着社会经济发展，人口激增，以及鲁西平原低湿环境的改善，山东龙山文化的族群便又由东向西，河南龙山文化的族群则由西向东，双向竞相开拓这东西之间广阔的"处女地"，于是在距今 4500 年前后，鲁西（连同豫东）平原上

突变而出现了繁荣局面。从今天的龙山文化遗存中，便能看到一种河南龙山文化与山东龙山文化你中有我、我中有你的复杂面貌。在在众多的遗存中，有一种"居丘"即"堌堆遗址"，占了较大的比例——这种"堌堆"是"经人加工、高出地面、且具防洪功能的一种聚落形式"，它"往往是呈带状分布的"，是随着水流去向之势带状分布的，这说明人们开发平原低地时，有了与经常为患的河水、洪水做斗争的能力和方法，这方法是"选择沿河高地，并不断地堆筑加高居丘"。这"居丘"就是《尚书·禹贡》所载九州之兖州在大禹治水之后"降丘宅土"的确切意义了，更也见《淮南子·地形训》"禹乃以息土填洪水以为名山（山、家山、居丘、丘台）"之说不是空穴来风。当然这些"居丘"不乏先期筑成于大禹时代，例如他的父辈鲧，就是以"窃"已有的"息土（息壤）"专利，建筑这种土丘而被"帝令祝融杀"死的[1]（"帝"指帝喾伏羲氏在鲧时代的某位以帝舜为号的代表人物，"祝融"乃"共工国山"居民的一处族号——后土、句龙，就是"祝融"的子嗣）。它们被发明、创造是一件大事，估计句龙被奉为后土，和它们不无关系。

据上引文作者高广仁先生说，20世纪60年代初，他在山东东平湖做考古调查时，还采访到当地政府组织农民不断夯筑加高村寨地基的生动场面[2]。这种加高，应该就是大禹治水以土"堙"水的实际——大禹布土堙水，使之高"三仞"而成"丘台"，即当指此工程模式。此类"丘台"因其上面聚居的部族名声赫然而成为"名山"。这种模式和其父辈鲧的治水方式没有多大差别。传说鲧发明了城池，实质上指的就是这种高出水平面的台丘。这种台丘是防水患的，如果在上面稍加围墙，又能防止聚落和聚落之间的抢掠，并可防野兽的伤害。这台丘不是将水制服的结果，只是让洪水对它无奈的产物。

史载大禹治水时用了四种交通工具，即陆地"乘车"，水行"乘船"，过泥沼"乘橇"，翻山越岭"乘辇"[3]，"辇"，即一种肩舆，与轿子相类，云南晋宁石寨山出土的贮贝器盖上有它留于后世的基本形状：前后有四人抬着，舆身由竹子编制，固定在两根抬竿上面，"乘辇"的人坐在其中。"橇"可不是今天圣诞老人坐的那种雪橇，它实际是一种在沼泽作业中使用的工具，今叫"泥马"，形似小船，动力全靠人；往往一橇一人，脚蹬一下，它便可在泥水中自划一段。如果大禹治水率领的人马像今天的工程队浩浩荡荡，肩舆和车辆可以只供大禹及其所属高级人员使用，而走水路、过泥沼则必须备有大队人马所需的船、橇。柳诒徵先生在《中国文化史·治水之功》计算过大禹治水四年（一说为十三年，但应扣除禹父辈鲧治水的九年时间），役用徒役应为3888000人。就算大禹治水常率队伍在10000人，船、橇全为竹子绑扎而成，以10人一船筏、2人乘一橇计算，同时行进则需要1000条中等规格的船筏和5000只泥橇。这在今天看来不算什么，在铁工具未发明、土石方开掘全靠石、竹、木为主的时代，制作这些器物可绝不是一般工程可为。

如此看来，大禹率领大队人马治水的可能性不大，而大队人马一起上阵，

用掘土疏导河流的方法治水也难以见效。推想大禹治水的队伍和作用，有可能好像今天的科技推广队，一行数量不太多的人，所到之处只是迎合了那里人们防水保命的第一渴求，指导并也尽力地参与了当地人民堙水布土成堌堆台丘以安居的工作而已。

人们对水患致死的恐惧给了大禹当领袖的基本条件，他出现在水患肆虐的地方，在受害的民众面前只要说几句合乎时宜的话，让他们确信无疑地照办，恐惧就会消失，而且，这也会使许多与夏族族源不同的人把他崇奉为再生父母，主动地仰拱起了大禹的姓族……似乎可以这么说，那时谁能解决水患的恐惧，谁就是当然的人民领袖，所以领悟到这个机会并加以利用，也就赢得了天下。自然而然，组织、领导复土为方丘的人，就成了众心所向的领袖。

倘若上面的推说可准，我们则可以这样认为：鲧、禹父子治水方法一致，因为前者不出于"帝命"而非法，后者有"帝命"而呈"全权代表"的态势，因此大禹于治水过程中完全可能在提高治水工程的神圣化上用心。要提高治水工程的神圣化，少不了仪式的神圣化。

在四五千年以前的新石器时代，像收获、捕猎、战争、建筑等等一切大行动之前，必有仪式为之举行。治水是一项生死攸关的大工程，若没有一种工程前的仪式，是不可理喻的。这种仪式不会像今天那样只是上台讲讲话，剪剪彩什么的，它的形式反映于一套巫术的实施，而主持这个仪式的人就应是个巫师。《论语·泰伯》云："子曰，禹，吾无闻然矣，菲饮食而致孝道乎鬼神……"孔子的意思是说：像禹的为人，我找不到可以指责他的不足，他自己吃着菲薄的食物，却用丰盛的祭品孝敬神明。禹有着"致孝乎鬼神"的身分，分明是沟通鬼神的巫师。传说禹化熊布土治水，就是用模仿巫术在治水。《荀子·非相》说："禹跳，汤偏。"即大禹施巫时要双足跳动而舞，这似乎是在模拟跳过水流的动作。《春秋繁露·三代改制质文》说："（禹）形体长，长足胼，疾行，手左随以右，劳左佚右也。"这似乎说禹施巫时有疾行并双手舞动的样子，在模拟与水竞走。扬雄《法言·重黎》说："昔者姒氏治水，而巫多效禹步。""姒氏"指禹的一种姓。"禹步"据说是禹治水疾足跛行的样子。后代巫觋都模仿禹这种走法来施巫，甚至男巫都叫"跛觋"[4]，那么他们皆效法的大禹不是巫师又是什么？那是一个"王出于巫"的时代，像一个既有治水理土工程知识，又是一个能沟通天地神灵的禹，他的前途是可想而知的。

为了表明治水理土工程的十分神圣，大禹不仅要在施巫行术时跛着脚走来走去，还要找到一些洪水何以为患的理由，以便实施巫术的过程中在人们想象里加以解决。这理由有可能推说神灵在制造祸害，于是在攘祛祸害的同时，矛头指向了某个神灵。我们知道水是大地的生命之源，按照我国几千年龙（蛇）为"水物"而主水的说法，大禹在施巫中针对的对象应该就是龙神，然而如果直对龙（蛇）神，显然将触及龙图腾共同认可的民族，而这龙图腾本也是帝喾、帝舜部族扩大族群、吸收认同民族自愿汇聚相容的主要图腾之一。

面临着滔滔洪水的威胁，一般该实施什么样的巫术，方可让被施巫的民众消除恐惧？大约有如下三种形式吧：

1. 施巫人站在恐惧者的角度，祈求恐惧制造者罢手；
2. 施巫人与恐惧制造者合体，让恐惧者随从自己的意志和行为；
3. 施巫人与压服恐惧制造者的神合体，让恐惧消逝。

这三种巫术前两种比较被动，而旨在让水神难以为害的治水乃是积极干预，所以第三种巫术较为可能。准此，大禹实行的巫术内容就可能针对帝舜部族的图腾而来，将图腾与现实合一，针对的锋刃，会转向帝舜部族那些不合自己治水方针的领袖。从这一角度着眼，相繇被杀，"禹逼舜"并"弑其君"却"天下誉之"（《韩非子·说疑》）的传说，都非无稽之谈。当然，这个"帝舜"是指帝喾伏羲氏后嗣在大禹治水时期的领袖，是与大禹同时活动在距今四千多年前中国社会舞台上的风云人物。既然那时"帝舜"是帝喾的继承者，就不免让人想起了大禹治水因锁水怪无支祁的传说来。

简单地说，这些人工大土丘的每一个，就相当于那时的一个国家。

所谓的复土为方丘，就是人工建筑的一些大土台子。这种大土台子虽经过了四五千年，今天仍能轻易地看到。它不仅是中国城池的前身，也是《山海经》里诸多"山"——国家的在地；《易经》里的"山""丘""陵""复"等便是它商代的名字；今天中国北方人叫它的遗迹为"堌堆""埠子""山""台""陵"等；现代北方部分地区农村到某处赶集曰"赶山""山会"是它的语言化石。它较早的样式似乎是公元前3000年以上良渚文化的人工土山，今天仍存的山西石峁遗址之石城，是它公元前2100年–公元前2071年间的代表作。

黄帝的后嗣、大禹的父亲鲧，在公元前2100多年前，在没有经过帝喾部族的允许下，私自组织、领导遇险罹难的众人，建筑这种躲避灾险的大土台子——换言之，大禹之父鲧，是在违反当时按图腾认同之原则族群自然汇聚的传统，利用水患之机私自建立国家。于是被帝喾部族之祝融氏所杀，这祝融出自重黎氏，重黎氏也就是主图腾崇拜龙、主图腾崇拜凤的伏羲、女娲帝喾氏，而所谓的共工氏，应该是认同龙图腾而融入祝融氏的民族——因为区善于"平治水土"、建筑大土台子，成为民族领导；"平治水土"也成了共工氏的世职——家族世世代代传承的职务。

我在对照史前出土的各类图像中，发现了龙凤崇拜在广大地域之民族中认同，而且"龙中有凤、凤中有龙"为龙凤造型的认同原则。这种按一个造型原则异质同构龙凤的语境，似乎必须是基于认同图腾信仰前提下的民族自然汇聚而相容。

估计鲧治水骚扰了民族相容间的松散关系。

炎帝是帝俊之后，史有黄帝和炎帝争帝的传说。作为黄帝民族之后，鲧和大禹一定有异于伏羲氏的信仰，一定要有不同的崇拜神灵。虽然鲧、禹完全可能认同伏羲氏的龙凤信仰，但不能没有自己民族固有信仰的固守。《山海经·大

荒北经》有"鲧攻程州之山"的记载。这"程州之山"就是程国的大土台子、城池，而这"程州之山"，恰恰就是伏羲、女娲、重黎正宗后人祝融氏的国家——鲧攻打祝融氏的国家，也意味着他复土为方丘，不是简单地为救黎民而治水，是在另立山头，对抗当时领导天下的帝舜，或者干脆说是图谋夺取天下。反过来说，大禹治水的背景，不能不带着继承鲧的志向，建立制度全新之夏朝的革命倾向。

在民族真正的面临危难之时，解决危难之人常常生于民意莫名其妙的爆发。帝喾部族当时的领袖为什么会让大禹继续治水，一定是因鲧反共工氏族群垄断治水行为的结果。于是大禹这位"鲧复"所生之人取代了帝舜，甚至杀了一代帝喾部族的重要领袖。《山海经》记载的"禹攻共工国山"就承载着这些信息。

上文"鲧复"一本作"鲧腹"，这"腹"即"复"指有商业设置的大土台子。大禹是鲧所在国山的国民——如果真是鲧的嫡亲，恐怕早被祝融氏杀了。

"平治水土"——水土治曰平。史称共工的儿子后土句龙能尽心尽力于土正（有虞氏帝舜的官名）职事，平治水土，被人们敬奉为社神[5]。这是说共工氏一族在当时专权负责建筑躲避洪水的大土台子。

然而，大禹在公元前2070年以前的作为，就是以平治水土的名义建筑大土台子。

新兴的平治水土者、旧有的平治水土者，如果都是为了拯救人民于洪水，有必要发生矛盾吗？完全没有必要。

可是，这个包括后土、句龙所出的共工氏，其氏族聚居的丘墟共工国山，不仅受到大禹率兵攻打，而且共工国的领导相繇被也大禹杀了。

这就是《山海经·大荒西经》所谓"禹攻共工国山"。

还有，《山海经·大荒南经》载大禹攻打"云雨之山"，砍伐贯地通天的栾树，让帝喾集团的"众帝"神灵失去了"取药"之途。

上一引文说大禹军事灭亡族群自然汇聚的传统领导国家，下一引文说大禹破坏了族群自然汇聚的信仰巩固仪式。若准此，大禹就是在政变，是在革命。

同上书《大荒北经》："共工臣名相繇，九首蛇身，自环，食于九土。其所歍所尼，即为原泽，不辛则苦，百兽莫能处。禹湮洪水，杀相繇，其血腥臭，不可生谷，其地多水，不可居。禹湮之，三仞三沮，乃以为池，群帝是因以为台。"

"禹攻共工国山"还杀了共工国领导相繇。相繇与九头龙图腾位置可以互换，既然九州土地由他食取，足见他所居的"共工国山"是左右天下的首都在地。

在大禹眼里"九土"经他食取"所歍所尼，即为原泽"，不是辛辣，就是苦涩，百姓不能安处于此。于是大禹便以此为罪名杀了相繇。

但问题也就来了：相繇被杀，他经营的地方血流成渊成泽，且太"腥臭""不可生谷"，所以它就难令百姓居住，这样，大禹又用了从父辈鲧那里传承的湮填之法——建筑大土台子，让相繇被杀而漫灌的血液得到治理，使它成了城池，成了众帝后神灵凭依的地方。

上边引文的一段话特别重要，那就是相繇被杀之后"其血腥臭，不可生谷，其地多水，不可居"。这句话里掩藏着虞朝最后一代领袖被灭的信息。它的背

景是：相繇等人被杀，谷神得不到祭祀，所以其地"不可生谷"，相繇等人被杀，社神得不到祭祀，所以其地荒僻颓废，"不可居"了。这社神是共工的儿子句龙，有社神安身的地方，人们才可以安家立国，没有社神了，也意味着虞朝的易主：这谷神亦即稷神，名叫柱，他是帝俊、帝喾的子嗣[5]，也是烈山氏神农的子嗣[6]，自然就与共工同出一族一祖[7]。《左传·昭公二十九年》："共工氏有子曰句龙为后土……后土为社。稷，田正（主管农业的神）也，有烈山氏之子曰柱为稷；自夏以上祀之。"这说明帝喾伏羲氏一族的社神、稷神，在夏朝开始都已经不被当成土地和谷物神了。这是为什么呢？原因也很简单，这就是大禹治水乃是一种导致政变的工程行为，而"共工国山"的被攻打，共工国的领导相繇的被杀，则又是进行政变的军事行为，至于稷神柱（应该还包括社神句龙）在夏代不被祭祀（《国语·鲁语》说，周弃为夏朝祭祀的稷神），除了可以证明夏后氏与有虞氏民族有别之外，更说明虞、夏政权的更迭本质上不是禅让，而是通过政变取代。

根据《国语·鲁语》说，夏代换伏羲氏之稷神柱为周弃，即夏朝祭祀的稷神是黄帝族系的姬弃，我对照一些相关的图像，认为"共工国山"被大禹破坏了，破坏的根本特征是拆毁了共工氏的神庙，将其构件再为己用，正所谓对共工氏扫庭犁穴。

据《百度百科》介绍："2018 年石峁古城最重要的发现是三十多件石雕，这些石雕集中出土于皇城台台顶的大台基南护墙墙体的倒塌石块内，有一些还镶嵌在南护墙墙面上。绝大多数为雕刻于石块一面的单面雕刻，以减地浮雕为主，雕刻内容可分为符号、人面、神面、动物、神兽等，有一些画面长度近 3 米，以中心正脸的神面为中心，两侧对称雕出动物和侧脸人面，体现出成熟的艺术构思和精湛的雕刻技艺。"

邱兰青先生在《炎黄两帝只是传说人物吗？揭秘四千年前的高地龙山双城衰亡史》一文里判断："在公元前 2000 年左右，石峁遭到了外敌入侵。这个侵略者在夺得石峁城之后，摧毁了先前伫立在皇城台上的神庙。用神庙的石材（包括石雕）建立了自己的宫殿——大台基及上面的建筑群。"这因为"由石构遗迹观察，它们并非最初的原生堆积。虽然石料整治规整，墙体垒砌得也比较整齐，但带有雕刻画面的石块，它们并没有按应当有的规律出现在墙面上，若干件石雕的排列具有很大的随意性，甚至还有画面倒置现象。由于石雕多表现的是神灵雕像，是应当慎重处置的艺术品，可是却并没有受到敬重，却被随意处置，这说明它们也许是前代的神灵，与石峁主体遗存无干。如此将石雕神面杂置甚至倒置，似乎还表达出一种仇视心态。由此可判断修建大台基的人并非石雕的作者，而且由于对石雕作者信仰的蔑视，可以判断二者不是一个族群。"

石峁古城之建筑曾有"前代神庙"，是正确的。

公元前 2071 年夏后氏建立夏朝，夏朝取代的是有虞氏帝舜，"前代神庙"当是帝舜民族集团的神庙。

　　"前代神庙"的神灵石雕像，在后代建筑的石墙上画面倒置者（1 图 1-1），正过来看，竟是人面一头双身龙雕像（1 图 1-2）。

　　人面一头双身龙或一头双身龙，后来是商王族的族徽。今天，在商代青铜器纹样上的人面一头双身龙，能够见到较典型的形象，是出土于四川广汉三星堆遗址的青铜浮雕面具（1 图 1-3）——它们皆头上生犄角，头两侧各生一条龙蛇之躯。所不同的是，三星堆铜面具的龙蛇之躯向上盘曲，石峁石雕像的龙蛇之躯向下盘曲。而且石峁许多石雕人面一头双身龙的龙蛇之躯，皆向下盘曲。两只龙躯向上盘曲、向下盘曲的差异似乎有观念的差异。

　　商代彝器上的王族族徽，多为一头双身龙，其头为虎头，这可能是继承了颛顼氏的龙虎崇拜，濮阳西水坡出土的蚌壳堆塑龙虎，可能是后世龙虎联类并举的源头。大昊伏羲氏承袭了帝颛顼，虽然开始了"大皞（昊）氏以龙纪，故为龙师而龙名"，但是虎和龙似乎也结下了联类并举的不解之缘，所以商王族的龙图像，有虎头蛇躯龙，也有虎形龙。

　　商王族出自帝喾、帝俊、大昊伏羲氏，四川三星堆文化的主人是大昊之后，也是伏羲、女娲所生的龙的传人、太阳子孙，当然也是太阳神祝融的子孙——祝融氏是大昊所生的太阳一族，三星堆出土的那些人面一头双身龙青铜浮雕面具（1 图 1-3），即是太阳甲、乙、丙、丁、戊、己、庚、辛、壬、癸十兄弟之一。

　　石峁遗址出土的石雕人面一头双身龙是谁？它一定是商王族重黎、祝融一系的祖神。商王族巳姓（见胡小石《读契札记·殷姓考》，载《江海学刊》1958 年 2 期），祝融氏出自巳姓，"巳"字甲骨文象形人头蛇（龙）身之人——伏羲、女娲。

　　在炎黄之争之后，黄帝的后人帝尧氏主持天下。公元前 2357 年，伏羲、女娲的后人帝舜氏取代了帝尧。

　　当时民智蒙昧，至诚敬天，掌握天象即有人间无上权威。据《尚书·虞书·尧典》的记载，帝尧被取代就是以重黎（祝融氏）后人羲氏和氏司管天象为前提的，这羲氏和氏不仅是祝融氏之后，同取代帝尧的帝舜自然都是商王族的祖先，所以石峁石雕人面一头双身龙可能就是祝融的神像。石峁出土的另一个石雕人面一头双身龙（1 图 1-4），它一双小小的犄角简化成反向内勾之纹，一对龙蛇之躯向下盘曲，而且人面下面可能是爪的表示。它应该也是祝融之类神灵的象形。

　　遗址出土的石雕人面一头双身龙，有一人面作光头状的（1 图 1-5），其光头当是强调"断发"即弄光了头发——"东方曰夷，断发文身"，这正是自认为居于中国中心之人记东方民族的服饰特征。《孟子·离娄》："舜，东夷之人也。"作为"前代神庙"的主人帝舜氏，既是东方之人，其神灵也会"断发"。商代的青铜《禾大方鼎》上的人面一头双身龙（1 图 1-6），其人面与此石雕像如出一辙，所不同的是，石雕像的龙蛇之躯在人面的下巴两旁，方鼎上的龙蛇之躯像两只小羚，在人面头顶的左右两端；石雕像强调人面左右的双臂和手，方鼎上人面左右是玄鸟本鸟猫头鹰带有覆爪毛的爪子；方鼎上人面有大大的耳

朵，石雕像人面的耳朵大而戴着耳环——红山文化出土的先民遗骸耳朵上珥以蛇躯玉猪龙，正被"前代神庙"的主人帝舜氏所继承。若准此，石雕人面一头双身龙当是帝舜氏的祖神。

一头双身神和两头一身神，文献中前者名肥遗，后者叫延维，实则两者同声不同写。安徽凌家滩文化、内蒙古红山文化和商文化有一定的前后承接关系，三种文化的两头一身神物图像，都是在拟祖神伏羲、女娲（1 图7-1 凌家滩文化，1 图7-2 红山文化，1 图7-3 商文代），遗址出土的一头双身石雕神像（1 图1-8），是这三种文化中的一环，说明"前代神庙"的主人，是伏羲、女娲的后人，应当是帝舜氏的同族。

如果夏朝建立在公元前2071年，那么入侵石峁者者摧毁了先前伫立皇城台上的神庙，并用神庙的石材、石雕，建立了自己宫殿、城郭的时间在什么时候？

这需要先求出和帝舜氏对立的人。

炎黄之争似乎在他们的后裔当中仍然有些反映。帝舜氏、商族是炎帝之后，帝尧氏、夏后氏、周人是黄帝之后，可能因为种族竞争的关系，他们彼此取代。如果帝尧氏和帝舜氏的对立显现在司天授时上，那么夏后氏与帝舜氏的对立，则显现在治水问题上。

当民族面临着灭顶之灾的恐惧之时，谁能够表示抵御、消除这种灾害，便会获得众望所归，成为当然的领袖。当现实已有领袖的情况下，这种新生的领袖如果没有天时地利人和的根基，可能成为已有领袖的敌对者。大禹的前辈鲧，就是因为"不待帝命"而领导人民治水，遭到了帝舜集团的祝融氏杀害。甚至，此后的大禹治水，有可能是一场政变帝舜氏的代名词。

下面引《山海经·海内经》记载的文字并加简单的注解，以助解读石峁遗址的存在：

"洪水滔天，鲧窃帝之息壤，以堙洪水，不待帝命。帝令祝融杀鲧于羽郊。鲧复生禹。帝乃命禹卒布土，以定九州。"

"鲧"，《山海经·海内经》说，其为黄帝子孙骆明一支，又称白马（"黄帝生骆明，骆明生白马，白马是为鲧"）。我认为鲧是黄帝后裔某一集团的名字。

"帝"，应指帝喾、帝俊、伏羲氏成为神灵的人。在洪水滔天的时代，治水成为神灵认可才可行使的工作。因为鲧是黄帝的后人，在帝舜氏为领导集团的时间，他治水并不合法，故而其行为曰"窃"。

许多人读《山海经》时，都忽略了它对夏族族史关键处叙述使用的贬义词，那就是一个"窃"字。如《海内经》："鲧窃帝之息壤以堙洪水，不待帝命。"《大荒西经》："开（即大禹的儿子启）上三嫔于天，得（窃）九辩与九歌以下。"郭璞注引《开筮》，认为启登天窃天帝九辩与九歌之乐以下用。

第一个"窃"是指鲧在洪水滔天时，没有经过"帝"的授命，非法使用"帝"之"息壤以堙洪水"的治水方法治水，结果被"帝"命令祝融将他杀了。鲧罪在"窃"用"帝"使用"息壤"的授权。"息壤"的内容是填土建筑可居住以避水

的大土台子。杀他的人是"复土壤以处江水"的共工之父祝融。"复土壤"就是用了"息土""息壤"。"息土""息壤"是"复土壤"的别名。"复"与"息"冠诸土、壤，都有返土止水的意思[8]。显然，鲧领导人们治水的实质是自己树立自己，罪在觊觎"帝"位。"帝"即帝喾伏羲之族在那时族号为帝舜的某一领袖。

大概鲧建造的大土台子已有一定的数量，如鲧之"羽渊"是一个，再如"鲧复"也是一个等。这一个又一个大土台子上汇集的群众只多不少，这自然而然成就了"鲧复"之人大禹，所以《史记·夏本纪》载大禹"乃劳神焦思，居外十三年，过家门而不敢入"。造反的恐惧在追随着他，而摆脱这种恐惧，是他待时将"窃"变为公开的动力。

第二个"窃"在禹的儿子启以"三嫔（多位美女）"祭天帝后，没经过天帝的授权，非法动用国家礼仪之象征的"九歌""九辩"，换句话说，启窃取了天帝人间子孙的国家——天帝当然是生了日月的帝俊、帝喾，他人间的儿孙自然是"帝乃命禹卒布土以定九州"的"帝"，乃和大禹同时代的一代帝舜。

"窃"字的用法显然基于"窃国"之前提。即鲧治水的行为是欲"窃国"，启祭天帝奉献美女的行为是已"窃国"，禹的行为呢？《山海经》用"禹攻共工国山"一语破的：共工是祝融氏的子孙，"共工国山"就是祝融氏的家山、家国，祝融氏杀死了大禹的父辈鲧，大禹却攻打杀父之仇者的家国，并杀死了其家国的领导相柳（相繇），如果再杀下去，是谁呢？是"帝"，因为帝舜命令祝融杀了禹的父亲鲧。

记述这些故事之"窃"字的使用者有一定的范围，其人当是虞舜的遗民、帝喾伏羲氏的正宗后代。

"息"，安定，《广雅·释诂一》："息，安也。""帝之息壤"，帝喾、帝俊一族已有的使土壤以求安定的方法，土壤安定，人民则安定。这"息壤"就是堆土成为一方方的高土台子。其实今天南方的良渚文化遗址，多留存在这种大土堆上——大土堆上面能够躲避洪水，水退了人们可以下去劳作；建筑它就近取土而留在四周沟壑，其积水又能阻碍野兽和入侵者。《易经·复》卦称它曰"复"，引文中的"鲧复生禹"的"复"即指它。其实"堙堆""台""山"等，也是一种城池。《山海经·大荒北经》的"禹湮之……群帝因是以为台"《山海经·大荒西经》"禹攻共工国山"其"台"其"山"就是"堙堆"，就是"复"。《吕氏春秋·郡守》记载"夏鲧作城"，便指这种堙堆、土山。所谓的"国"，就在如此的土山之上。

"堙"，土山。《左传·襄公六年》载："晏弱城东阳而遂围莱。甲寅，堙之环城，傅于堞——又，土山也。"

鲧筑堙堆、大土台子、土山于洪水肆虐之地。建造了堙堆，苦于洪水肆虐的人民就会汇聚于上，而鲧自然而然成为了他们的领袖。这行为对当时处于领袖地位的帝舜当然是忤逆。于是伏羲、女娲的直系子孙祝融氏，代表同族领袖帝舜发难于鲧了。

"祝融杀鲧"，祝融，巳姓，与后来的商王族同姓。商王族出于帝舜氏，帝舜乃帝尧和夏朝之间伏羲氏的另一族号。《山海经·大荒北经》有作为黄帝之后的"鲧攻程州之山"的记载。这"程州之山"就是程国的堙堆、大土台子、土山、城池，此时的祝融氏之精英羲氏和氏正在帝舜领袖集团核心里掌管司天授时的重要工作。"鲧攻程州之山"就是鲧动兵侵害羲氏和氏。这还得了！罪重当诛。

也许会问我：此说的根据何在？答曰：

《国语·楚语下》："其后，三苗复九黎之德，尧复育重、黎之后，不忘旧者，使复典之。以至于夏、商，故重、黎氏世叙天地，而别其分主者也。其在周，程伯休父其后也，当宣王时，失其官守，而为司马氏。宠神其祖，以取威于民，曰：'重实上天，黎实下地。遭世之乱，而莫之能御也。不然，夫天地成而不变，何比之有？'"——它大体的意思是，尧、舜作为天下之核心交接时代，重、黎（祝融氏）之后，重新开始继承祖先司天授时的世职，这世职经夏历商，承袭不变。到了周代，程伯休父是重、黎的后人，当周宣王时代，其失去世职官守，而沦为司马氏。程伯休父趁周朝王权衰落，大肆鼓吹自己祖先神圣，以取威于民，企图领袖天下，他说：我祖上重实际是司理上天事务的，黎则是管理地下事务的，遭世事变乱，他们后人应当管理的天地事务者而不能管，要不然，"夫天地成而不变，何比之有？"

如果我的意译可准，这位"程伯休父"应该是"程州之山"程国之堙堆、大土台子、土山、城池之主人的后人，即重黎及羲氏和氏的直系后代，而杀死鲧的祝融氏，更是"程伯休父"的直系祖先，也就是"程州之山"的主人。那么石峁遗址出土的石雕人面一头双身龙，是否石峁古城"前代神庙"的主人？

"鲧复生禹"，禹是鲧建筑的"复"、土山、堙堆中的原生居民。"复"不是腹，旧解大禹是鲧的遗腹子或腹生亲子似乎都有些牵强。甲骨文复字象形人足出入两旁有台级的方形台子。《易经·復》卦之"復"是作为有贸易市场设置的复、堙堆、土山，复字的旁边加了表示通衢的"彳"，其释辞为"出入无疾，朋（指钱）来无咎，反（返）復之道，七日（指集市交易的日子）来復"，由此可见"复"即有众人聚居的社区。大禹是鲧建筑之城区里原生居民，当然是鲧的族人，他们同属黄帝后裔。

"帝乃命禹卒布土，以定九州"，"卒"，大禹终于可以布土。对照"定九州"，"布"在此意为设置、规划动土建筑的意思。九州人民因此设置、规划动土而能够定居。世传大禹治水的方法是疏导水流，其实在水患猖狂的地方建设堙堆，是既省工又能有效保全灾民安全的最妥善方法，与此相比，征集众多人员冒着洪水之险恶疏导洪水，反而得不偿失。所以《庄子·天下篇》说"昔禹之湮洪水，决江河而通四夷九州也"——此"湮"同"垔""堙"，填塞的意思，指大禹也是在洪水肆虐地区建设堙堆、土山，但与不合法建堙堆的鲧相比，他至少让帝舜族系的领导无可奈何。下文的"决"，与《庄子·天下篇》"以法为分，

以名为表，以参为验，以稽为决，其数一二三四是也"的"决"字相同，确定之意，所以"决江河"就是建设了让人民安居的一个个堳堆，滚滚的洪水在堳堆之下"通四夷九州"而无碍了。

大禹这般治水的丰功伟绩，足以让他取代帝舜氏而领袖天下。我认为他取代帝舜的决定之役，乃是"有禹攻共工国山"（见《山海经·大荒西经》）。本来治理水土属共工氏代代相袭的世职，共工更是帝舜氏在洪水时代的核心支撑，鲧"不待帝命"面上是僭越了共工"以堙洪水"的职权，内里却是觊觎舜的帝位。祝融为此杀了鲧，禹则攻打这祝融氏所出的共工（见《山海经·海内经》）。

《山海经·大荒北经》对禹逐共工、攻破共工国山有较详细的记载：

"共工臣名曰相繇，九首蛇身，自环，食于九土。其所歍所尼，即为源泽，不辛乃苦，百兽莫能处。禹湮洪水，杀相繇，其血腥臭，不可生谷；其地多水，不可居也。禹湮之，三仞三沮，乃以为池，群帝因是以为台。在昆仑之北。"

——请注意上引文之"禹湮洪水，杀相繇"，是说大禹在"帝乃命禹卒布土"以建设堳堆、土山之后攻打"共工国山"，换句话说，就是禹取代了治理水土之世职的共工氏，更进一步说帝舜在洪水时代的核心支撑者共工被取代了，这个时候帝舜天下核心的位置，就看禹的态度了。

——上引文"禹湮之，三仞三沮，乃以为池"，我认为这是大禹摧毁了共工国山"先前伫立在皇城台上的神庙，并用神庙的石材、石雕，建立了自己的宫殿、城郭"有关。"禹湮之"，"湮"同堙，指建设堳堆、土山之类。禹在共工国山的基础上重建"池"即城池。"三仞三沮"似乎是指多次建到仞高之时又遭毁坏；表面上看是地层基础不好，建筑不断的塌陷，实际有可能被侵者和入侵者战争彼此不断。但最终建成了城池，于是"群帝（可能是指后来夏朝的帝王）因是以为台"——此"台"可能就是石墙面的堳堆、石墙面的大土台子、石墙面的土山、石墙面的城池（1图1-9）。

邱兰青先生在本文开始的引文里曾说："发掘表明石峁东门址分为上下层，经历过重建。而外瓮城石也经过多次修缮，北端石墙内侧还发现了晚期的活动面叠压于散乱的石块之上，因此推测外瓮城在石墙废弃之后进行过重建。考古研究表明石峁东门址的重建正是在公元前2000年，也就是入侵之后。可推断入侵者继续使用并重新修建了破损的城墙和城门。"——也许"三仞三沮"，不指多次建到仞高之时多次毁坏，是不断的战争让大禹建城的工作并不顺利吧。

《左传·昭公十七年》云："共工氏以水纪，故为水师而水名。"共工氏有治理水土的世职。但堳堆、大土台子、土山等建筑，至少已经出现在公元前3300年–公元前2500年时段的良渚文化地区（1图1-10）。这个时段的下限，距离帝舜取代帝尧的公元前2357年，还有近一个半世纪。

难道传说中的共工氏、鲧、禹以"堙""湮""堲"技术方案建造的堳堆、大土台子、土山，来自良渚文化先民的创造？

《山海经·海内经》："祝融降处于江水，生共工。"这是一段很有内涵

的文字。"降"《水经注·河水》："（水）不遵其道曰降，亦曰溃。"或曰此字通"泽"。"处"，治理。"降处"治理泛滥的大水。祝融氏为了治理洪水泛滥，而任用自己同族的共工氏。不过我认为这个"降"字使用语境在于鸟图腾崇拜的时代。作为炎帝核心民族之祝融氏本是太阳鸟崇拜的民族，此"降"应当指作为鸟图腾的他们，像鸟坠地、下降、落脚于"江水"，"处"地方，亦即构建成了石家河文化的地方，而此时司天理地之世职的祝融氏，在面临大洪水时，任用了良渚文化族群懂得建筑埋堆、大土台子、土山者，来担当治理洪水的任务——或者"生共工"有认同共工为自己同族的意思？

——良渚文化族徽与大汶口文化、红山文化的族徽竟然相同！或者这就是中国史前基于认同图腾信仰前提下的民族自然汇聚结果：共工氏和祝融氏民族相容、认亲。

我这种设想的支持仍然来自古图像的对照，对照的基点是一个菱形符号"◇"。

在良渚文化玉石祭器上，我们能见到这个菱形符号"◇"（1图1-11）。

在距今5000年-6000年红山文化玉石祭物上，我们能见到这个菱形符号"◇"（1图1-12）。

在距今4500年-6400年的大汶口文化彩陶祭器上，我们能见到这个菱形符号"◇"（1图1-13）。

这个菱形符号"◇"，在自认为帝俊、帝舜后裔之商王族图腾崇拜的神物上，几乎可以说比比皆是（1图1-14）。

在石峁遗址的石墙中，考古学者发现了这个菱形符号"◇"，它被垒砌在石墙当中（1图1-15）——按商王族祖先帝舜本是石峁遗址最初主人的设想，根据便是不折不扣的这个菱形符号"◇"（1图1-16）。

如果我们承认大汶口文化就是大昊伏羲氏文化，伏羲氏乃那时中华民族的领导民族，那么这个菱形符号"◇"在大汶口文化以外地区的使用，对其地区民族而言，不仅是民族认同的标志，也有认祖归宗的意味。

石峁遗址的石墙中，这个符号集中起来，被当做垒砌的建筑石料，反映了重建石峁城者对原建主人崇拜、信仰的鄙视，也说明了石峁城的原主人是帝舜同命运的族亲。

如果上面的推测可准，那么鲧攻打的程州之山，及禹攻打的共工国之山，是不是一地而异名呢？抑或是两个比较临近地区的名字呢？

我的这一浅见源自石峁这类石雕的艺术风格（1图1-17），与四川广汉三星堆遗址出土的太阳神祝融青铜面具太相似了（1图1-18）——

神话传说十个太阳一天一个，轮流巡天。三星堆这种面具一起出土共九个，象征着九个待岗巡天的太阳。而不在九个之列的那个太阳值日巡天去了。三星堆遗址的原主人是大昊伏羲氏之后，大昊生的十个太阳乃他们的祖先神。他们认为祝融乘二龙巡天，所以图1图1-18祝融身下有两条简形的蛇躯勾喙鸟爪龙；而1图1-17石峁雕像之祝融则羽冠珥环，居人面蛇躯龙的一左一右当中，

正在值日巡天（参见本书第十二章及按提示已改第十三章第十节，此略）。

在《考古》2010年6月刊上，读到了张国硕《陶寺文化性质与族属探索》一文——此文让我们不仅知道了帝舜代替帝尧领导天下的一些信息，又让我们知道了禹代帝舜的情况，下面引呈其有关的文字：

"与陶寺文化相似，陶寺文化晚期也发生了一些明显的变异，主要表现在陶寺城垣被废弃，宫殿、墓葬和具有'观象授时功能'的大型建筑被毁；各类文化遗存中充满了暴力色彩；外来文化因素增加明显，各种形式的陶鬲完全取代釜灶成为主要的炊器。发掘情况表明，城址的各道城墙均被陶寺文化晚期的遗存所叠压或打破，说明当时有拆毁城墙的行为。属于陶寺文化晚期的部分遗迹单位常堆积有大量的建筑垃圾如夯土块、白灰皮，说明这个时期曾有大规模的人为毁坏大型建筑的行为。一些陶寺文化中期的墓葬被有意破坏，从墓坑中央挖大坑直抵棺椁部位，或坑套坑地挖下去，这不像是一般的盗墓活动，更像是一种明火执仗的政治报复行为。如陶寺文化中期墓葬ⅡM22，被属于陶寺文化晚期偏早的扰坑ⅡH16打破，该坑从墓北壁中段打破墓室，直捣棺室，毁坏棺的上半部分，棺内有散乱的墓主尸骨残骸和残余的随葬品，坑内有扰乱的人肢骨残片和随意抛弃的5个人头骨。类似的毁墓行为不是个别现象，中期小城内的贵族墓葬在陶寺文化晚期遭到了全面的捣毁和扬尸。2002年发掘的一陶寺文化晚期灰沟（ⅠHG8）出土有30余个人头骨，分布杂乱，上面多有砍斫痕，这些头骨以青壮年男性为多，少量是女性，其中有一具被暴力残害致死的成年女性人骨，两腿叉开，一腿弓起，阴部被插入一根牛角。陶寺文化晚期如此规模大、范围广、性质惨烈的变异，无法用同一族群内部政治斗争或社会矛盾激化所致来解释。从中国古代历史来看，只有来自敌对异族邦国的侵入、报复、破坏等异常行动才有可能出现毁城垣、废宫殿、拆宗庙、扰陵墓等暴力行为。"

张国硕先生叙述的是舜取代末代帝尧的暴力行为。或者这可以当做"禹攻共工国山"结果的参照。

共工国山的居民的领导可能与来自石家河文化领导层交流频繁。

是不是共工氏被禹驱逐之后，他们辗转去了今四川广汉三星堆遗址所在地了呢？1980年四川彭竹县竹瓦街西周遗址出土的铜钺，其神物额间"◇"形符号令人思索不已——这里毕竟仍是三星堆文化的一种继续（1图2-1）。如果此说可准，鲧攻打的程州之山，可能是祝融氏聚居的家山、家国，禹攻破的共工国山，是与祝融氏居地很密迩的地方，或也就是程州之山禹时代的名字。祝融共工毕竟是一族人。这有待识家。

注：

[1] 见《山海经·海内经》。

[2] 见《说"丘"——城的起源一议》。载《考古与文物》1996年3月。

[3] 见《史记·夏本纪》。

[4] 见《荀子·王制》："相阴阳，占祲兆，钻龟陈卦，主攘择五卜，知其吉凶妖祥，伛巫

跳击之事也。""击"通瞂，见王念孙《广雅疏证》卷四下。

[5] 见《山海经·大荒西经》："帝俊生后稷。"这个后稷不是周人祖先之后稷，周后稷即"周稷"。

[6] 见《左传·昭公二十九年》。

[7] 见《山海经·海内经》："炎帝……生共工……共工生后土。"

[8] "息"，《方言》卷十三："息，归也。"《广韵·止韵》："息，止也。"复，《尔雅·释言》："复，返也。"《淮南子·时则》："规之为度也，转而不复，员而不垸。"高诱注："复，遏也。"

第一节附图及释文：

1 图 1-1·石峁石墙上画面倒置的祝融像

1 图 1-2·图 1 正过来竟是人面一头双身龙雕像

1 图 1-3·三星堆太阳神祝融之青铜面具

1 图 1-4·石峁石墙上一种祝融像

1 图 1-5·石峁石墙上断发的人面一头双身龙

1 图 1-6·商代的青铜《禾大方鼎》上的人面一头双身龙

1 图 1-7-1·安徽含山凌家滩文化两头一身龙

1 图 1-7-2·内蒙古红山文化两头一身龙

1 图 1-7-3·商代青铜器上的两头一身龙
1 图 1-8·石峁石墙上的两头一身龙
1 图 1-9·公元前 2000 年前石峁古城的复原图
1 图 1-10·良渚文化莫角山遗址土山复原图

1 图 1-11·良渚文化玉石祭器神物头上的"◇"形符号
1 图 1-12·红山文化玉雕神人头上的"◇"形符号
1 图 1-13·大汶口文化祭器上的"◇"形符号

1 图 1-14·商代青铜彝器上龙纹额间的"◇"形符号
1 图 1-15·石峁石墙上垒砌的"◇"形符号

1 图 1-16 · 石峁遗址出台陶鼎上的"◇"形符号
1 图 1-17 · 石峁石墙上的祝融乘两龙值日巡天石雕

1 图 1-18 · 四川广汉三星堆遗址出土的祝融乘两龙青铜面具（右为左的线图）
1 图 2-1 · 四川彭竹县竹瓦街西周遗址 1980 年出土的铜钺神物额间"◇"形符号

第二节　大禹不祭祀伏羲氏烈山氏民族系统的稷神

两个稷神说明炎黄民族在周初存在着融合的精神障碍

　　以往大家不太注意这等小事：夏朝和周朝祭祀同一个稷神，虞舜氏和商朝祭祀的却是另一个稷神。

　　《左传·昭公二十九年》载："颛顼氏有子曰犁，为祝融，共工氏有子曰句龙，为后土……后土为社。稷，田正也；有烈山氏之子曰柱，为稷，自夏以上祀之。周弃亦为稷，自商以来祀之。"显然中国的稷神有两个，他们是：炎帝（烈山氏）之子——名柱，在夏朝以前被奉为稷神；姬周祖先——名弃，在商朝以后被奉为稷神。

　　据文献记载，作为后土、社神的句龙是共工之后，亦即炎帝之后，他和作为田正、稷神的柱，本是炎帝集团后裔的代表性人物，是一个族系里的人，他们和黄帝集团曾有种族对立的以往，这位后稷乃是炎帝之后"自夏以上祀之"名句龙或柱的人。夏朝显然不再敬奉这种人为神灵，表面上看这因为和他们同

属一族的帝舜，下令杀了自己的祖辈、黄帝集团后裔的代表性人物——鲧。大禹的儿子启一旦把天下归己，难道能把句龙、柱这种一向和自己种族对立的人敬为神灵吗？果然，《淮南子·人间训》载：禹"平治水土，使民得陆处"。同书《氾论》载："禹劳天下，而死为社。"——作为共工氏之子句龙不再为后土、社神，夏朝的社神由夏朝的创始人大禹担当。

《史记·周本记》：载"帝尧……举弃为农师……封弃于邰，号曰后稷，别姓姬氏。"这就是说，至少是周人之祖姬姓的弃，族属黄帝集团，乃至于曾被黄帝集团的一代代表性人物帝尧号称为"后稷"。

《周本记》还载："后稷（弃）卒，子不窋立。不窋末年，夏后氏政衰，去稷不务，不窋以失其官而奔戎狄之间。"这就是说，夏朝至少有"田正""农师"一职由弃的儿子不窋担任，而弃或弃以上的父祖，有可能被夏后氏奉为稷神吧。

周弃之母系为"有邰氏女（罗泌《路史·国名记甲·黄帝后姜姓国》：后稷母有駘氏。）曰姜原。姜原为帝喾元妃"——周弃出生于姜姓有邰氏氏族。《山海经·大荒东经》云："帝俊生黑齿（即考古学上大汶口文化的凿齿民族。其与伏羲同族），姜姓。"《大荒西经》又云："帝俊生后稷。"即"号曰后稷"的周弃，母系家族出自同族婚的帝俊、帝喾、伏羲氏族的姜姓氏族。而他的父系家族呢，却因为"帝尧……举弃为农师……封弃于邰（駘），号曰后稷，别姓姬氏"，即周弃在黄帝集团后裔代表性人物帝尧的作用下，被封之地本是其母系氏族在地或所用地名——邰，为领主，从而认宗黄帝，成为黄帝集团后裔的一系，这以后只在特定的社会背景下才说"我姬氏出自天鼋"（姬周母系之姜、任姓出自颛顼、帝喾、炎帝）。

然而，《竹书纪年·帝尧五十八年》有"帝使后稷放帝子朱于丹水"的记载，即他们放逐黄帝集团后裔代表性人物帝尧之子丹朱到荒蛮的丹水，这是怎么回事呢？显然这个"帝"是舜帝。文献有舜夺尧位的记载。如：《孟子·万章上》："（舜）居尧之宫，逼尧之子，是篡也，非天与也。"《韩非子·说疑》："舜逼尧，禹逼舜，汤放桀，武王伐纣，此四王者，人臣之弑君者也。"古本《竹书纪年》："舜囚尧于平阳，取之帝位""舜囚尧，复堰塞丹朱，使不与父相见也"。

也许为保住"后稷"之号，在帝舜夺取帝尧天下主宰的位置时，周人的祖先倒向了帝舜。以"弃"为名的周人祖先当然不只是一辈人。也许又一代弃在禹夺末代帝舜之位的时候，再次协助了禹，所以周祖不窋在夏朝再度当了"田正"或"农师"。

也许周弃在帝尧的麾下认宗黄帝，成为黄帝一系的后裔，经过陶唐氏、有虞氏、夏朝、商朝计一千多年时光的弥合，已经让周人确信自己的第一代祖先弃就是黄帝一系后裔的代表人物姬弃了，更也确信自己历来就是与商族对立的民族。

关键的是：在商民族还在继续进行同姓婚的时候，周人已经有了一种严格的族规："男女辨姓，礼之大司也"（见《左传·昭公元年》。即同姓不婚制度）。仅这一点，就见他们相信自己的父系与殷人绝非一个祖源。如果《国语·鲁

语上》说有殷人"禘舜"（禘祭帝喾伏羲氏一族在夏朝到来之前以舜为号的祖先）是尊敬父系、母系与黄帝族系融合的祖先，那么说周人"禘喾"则指他们承认母系血统来自帝喾一族的姜姓，而父系与商族完全无关。

商殷出自帝舜一族，因此商族所奉的"稷"当是柱。

周人以弃为始祖，视始祖弃为"后稷"、为第一神明，因而绝不会奉柱为稷神。

古人祭祀天田星，天田星是稷神居住的星，所以又叫灵星。据《史记·封禅书》载，汉代曾"令郡国县立灵星祠"祭祀稷神，只不过那时的稷神为周弃（见《史记·封禅书》"其令郡国县立灵星祠"《集解》引引张晏曰、《正义》引《汉旧仪》）。两个稷神在汉代可能是混淆的。

大禹政变的对象是夏朝建立前的祝融氏、共工氏。祝融，可以理解为那时管天的氏族，共工则可以理解为那时管地的氏族，大禹明显地敌视这氏族管地的神灵，可是他的儿子启在家天下的时刻，为什么要"上三嫔于天（帝）"、窃天帝的"九辩"与"九歌"以下呢？

如果我们理解"天帝"为伏羲氏系统的祖神，夏后启上"三嫔"为将自己民族的血亲女子，嫁给代表伏羲氏嫡亲的男子，从而取得了可以代表天的仪礼，进而控制伏羲民族集团经营千余年的社会关系，似乎是唯一的可能。

若准此，又可以这样理解：黄帝民族一直徘徊在少昊、颛顼、大昊建立起来的天象系统之外。传说黄帝用蚩尤为天官、帝尧"复育"羲氏和氏司管天象，正是这种可能的证明。

第三节　大禹治水词汇解释

复土壤、息土、息壤

良渚文化遗留给今天最大的痕迹是建筑，是被我们称为"祭台"的建筑。这些建筑至今还和平顶丘陵那样，在长江以南分布着。如果我们称这些建筑为"祭台"，不如按山东地区叫它"堌堆"更准确，或者是按文献称它"复土壤""息土""息壤"（3 图 1-1）。

"堌堆"是人工筑成以供人聚居的土阜，是今天鲁西平原地区考古称这种古代遗址的名字。

"复土壤"是《山海经》里的称呼，它指的就是这样的土阜，它应是经人加工、高出地面具有防洪功能的建筑。"复土壤"就是用了"息土""息壤"。"息土""息壤"的称呼容易让人误会，但它却是"复土壤"的别名。"复"与"息"冠诸土、壤，都有返土止水的意思[1]。传说远古时代洪水浩荡，帝舜命黄帝的后代鲧去治水，鲧偷得了上帝的"息壤"填在洪水中，结果洪水仍然不止，帝舜处死了鲧。

父死子继，鲧的儿子禹再治水，结果成功了，并以此功获得天下。传说大禹的父亲治水用的是填洪水之法，禹用的是疏洪水的方法，但这种传说早被屈原、刘向否定了：大禹治水用的仍是父亲"填"的方法，却"纂就前绪，遂成考功"[2]，因为"禹乃以息土填洪水以为名山"[3]——"名山"正所谓大禹治水之后"降丘宅土"[4]的"堌堆"。良渚文化的先民早在大禹以前用"息土"筑成的"堌堆"，洪水来了可以上去躲避，洪水退了这些先民们仍可正常生活。

说良渚文化的先民的"祭台"是"堌堆""复土壤"，首先依据了《山海经·海内经》的记载：

"炎帝之妻，赤水之子听訞生炎居，炎居生节竝，节竝生戏器，戏器生祝融。祝融降处于江水生共工，共工生术器，术器首方颠，是复土壤以处江水。共工生后土，后土生噎鸣，噎鸣生岁有十二。洪水滔天，鲧窃帝之息壤以堙洪水，不待帝命，帝令祝融杀鲧于羽郊。鲧腹生禹。帝乃命禹卒布土以定九州。"

请注意，这里的祝融"降处于江水"生了共工，共工之子"复土壤以处江水"，之"处"当止讲，"复土壤"便是我们称为"祭台"的"堌堆"，使用这种"祭台""堌堆"，止住了江水为害。

对上引文"术器首方颠，是复土壤以处江水"的"术器首方颠"，郭璞注为："头顶平也。"也可能这个"首"为量词，首先的意思；"方颠"为"复土壤"成方顶土山的形状。

大汶口文化之一部因种种原因而分出来含山凌家滩文化，含山凌家滩文化过长江与崧泽文化相汇而生出了以"堌堆"为其建筑特征的良渚文化等。他们崇拜的图腾都有龙凤，且龙凤造型都是恪守着"龙中有凤、凤中有龙"的造型原则。他们应该在距今5000多年以前，在认同图腾信仰的前提下，进行了民族自然的汇聚相容。

注：

[1] 息，《方言》卷十三："息，归也。"《广韵·止韵》："息，止也。"复，《尔雅·释言》："复，返也。"《淮南子·时则》："规之为度也，转而不复，员而不垸。"高诱注："复，遏也。"

[2] 见《天问》。屈原问：禹继续父功，用的还是把"息壤"填洪水的老办法，但是"洪泉极深，何以填之"？这显然是"填"而不是"疏"。

[3] 《淮南子·地形》："凡洪水渊薮自三仞以上，二亿三万三千五百五十有九。禹乃以息土填洪水以为名山。"用"息土填洪水"，而不是"疏"。

[4] 见《尚书·禹贡》。"降丘宅土"，即人工建筑的、高出地面具有防洪功能的大土丘、"堌堆""复土壤"等。

第三节附图及释文：

1-1左　　　　　　　　　　　　　　　　　　　1-1右

3 图 1-1 · 左为良渚文化瑶山遗址——它是在高起于地面的"祭台"状"堌堆"建筑
右为良渚文化莫角山遗址复原图

第四节　后世大禹治水图像释说

伏羲氏多图腾崇拜中有猴子图腾／大禹治水反映的图腾就是水神猴子／请不要嘲笑泉州顺昌县境内的齐天大圣兄弟

这是故宫博物院藏的战国青铜盉，盉有一只上被铁链锁的猴子（4 图 1-1）这是一件记忆着大禹政变帝舜痕迹的器皿。大禹政变在文字阙如的时代，借帝舜所继承的猴子图腾被锁，形象地记录了下来。

过去人们称它为"刻花提梁盉"。此盉最耀眼的地方是盉盖上被锁的猴子。盉的三只腿是文身的神灵像，它们头上生着角，脚是鸟类的三趾爪——元朝之前，龙的爪几乎都是鸟爪，因此这三个神应是龙神，它们应与被锁的猴子关系密切。说猴是图腾，来自《古岳渎经》有关大禹治水的记载。

学者们认为唐人小说里所及的《古岳渎经》，即《山海经》。下面引文所及的神猴被锁，侧面反映的就是大禹借治水之利，政变帝舜集团政权的事情。帝舜是帝喾伏羲氏在夏朝出现之前的族号，其一种族神就是猴类的东西，文献上叫它"夒父""博父""夸父"——

"禹理水，三至桐柏山，惊风走雷，石号木鸣。五伯拥川，天老肃兵，不能兴。禹怒，召集百灵，搜命夔龙。桐柏千君长稽首请命。禹因囚鸿蒙氏、章商氏、兜卢氏、犁娄氏，乃获淮涡水神，名无支祁。善应对言语，辨江淮之深浅，原隰之远近。形若猿猴，缩鼻高额，青躯白首，金目雪牙。颈伸百尺，力逾九象，搏击腾踔疾奔，轻利倏忽，闻视不可久。禹授之章律，不能制；授之鸟木由，不能制；授之庚辰，能制。鸱脾桓、木魅、水灵、山妖、石怪，奔号聚绕，以

数千数。庚辰以战逐去，颈锁大索，鼻穿金玲，徙淮阴之龟山足下，俾淮水永安流注海也。庚辰之后，皆图此形者，免淮涛风雨之难。"

"禹理水，三至桐柏山"，当然是指他征服水患地区的族群，到他督修建造的土堌堆上去，"乃获淮涡水神，名无支祁。……（将此神）颈锁大索，鼻穿金玲，徙淮阴之龟山足下，俾淮水永安流注海也"，倒有可能将猴图腾族群的族属，有目的地迁移到自己最好控制的地方去。

文中那"形若猿猴，缩鼻高额，青躯白首，金目雪牙。颈伸百尺"的水神就是共工图腾的写真——这图腾继承自多图腾崇拜的帝喾伏羲氏。因为甲骨文帝喾的"喾"，就是一种近似猿猴的形象（关于这些，我们有专门篇章介绍）。

后来不少盉盖和盉身用猴子连接（4 图 1-2）或壶盖上蹲着一只猴子者，其设计背景在于人们对水神化形猴子的认知。盛水的工具盉装饰以猴子，显然是寓意在水神的控制之下，盉中的水能够如意流淌。

这里出土于四川巫山描写链锁水神铜牌饰：一、出土于巫山至福田公路基建工地。直径 27.6 厘米、边框 1.6 厘米。图案为水中的植物和类神蛙。类神蛙被锁链锁在植物上，植物根部开着一朵莲花。类神蛙背生鳞甲，头似熊头，张牙舞爪，或就是被大禹锁住的巫之祁。这个铜牌饰中心有钉孔，是钉在什么东西上的。二、出土于巫山县烟厂工地。直径 22.7 厘米、边缘 1.2 厘米。中间有钉孔。铜牌图案用横栏分成上下两部分：上面为天门，天门的双阙之内日月沉浮，门阙正中坐着一位戴纱冠、穿云衣的仙人；下面为水中的植物和神蛙，神蛙被锁链锁在植物上——也许这神蛙是巫之祁在汉代的另一种形象，也可能大禹锁巫之祁的图像在汉代已形变成了类蛙——当然，也有可能蛙图腾是女娲氏多图腾的一种，因为伏羲、女娲有夫妻兼兄妹的传说，所以蛙图腾也可以被雕画者代替伏羲氏（4 图 1-3）。这应是残留着大禹政变记忆的两件铜牌饰。

古代文献记载大禹治水的主流文字总是充满了颂扬。这种颂扬倒不是害怕报复而特意的隐恶扬善，是特意要给眼前和后来的帝王、领袖作为榜样。正所谓榜样的力量是无穷的。其实一个统治集团消灭了，另一个统治集团诞生了，消灭的集团总有被消灭的理由，诞生的集团总得有诞生的理由。榜样或成为榜样的行为，就在一个消灭一个诞生中更加完美。

史前社会一旦到了遇水灾、旱灾如临大敌，说明农业已经成了生存的依赖。所以水旱灾害来临导致的族群生存战争，其胜负的记忆，往往反映在族群所依傍的图腾致旱或致涝的特性上。因此一部《山海经》中，不少能导致或消灭旱灾、水灾的动植物、神怪物，是水旱过程中有所表现之族群的图腾。大禹治水一定包括着政权斗争，而政权斗争具体反映在族群斗争上，族群斗争也会反映在图腾的状况上。以下叙述的目的，在于寻找治水时代与大禹对立的几个族群图腾。

《山海经·大荒西经》载："风道北来，天乃大水泉；蛇化为鱼，是为鱼妇；颛顼死即复苏。"颛顼图腾是蛇和鱼妇，鱼妇就是龟鳖，现在还能看到的汉代玄武图形是龙蛇缠龟鳖，即公龙蛇和母龟鳖交配，乃古人认为蛇和鱼妇为同类

的证明，更也是蛇和鱼妇为水神的证明——"风道北来，天乃大水泉"，便为蛇化之鱼妇所为。20 世纪五十年代山东农村每说及大水泛滥，总说得有鼻子有眼：看到一只大鳖在河道当中竖立着，它竖立的位置有多高，河道当中的水就多高。或：看到大水几尺高，满平河岸，由一只大鳖带着直冲向前等等。总之，鳖"乃大水泉"的制造者，龟鳖这种在图腾时代就被神化的功能，经五千年而依旧。

女娲出自颛顼，当然要继承龙蛇龟鳖图腾，如传说她人首蛇躯是因其继承龙蛇图腾而言；如传说她断鳖足撑天是因其继承龟鳖图腾而言。女娲与伏羲既是兄妹又是夫妻，图腾当然一致，所以大禹锁猴神巫之祁，说明其镇压的民族自然少不了女娲的传人。

于是，我们在汉代图像里看到了锁链锁龟鳖，还看到了锁链锁蛤蟆。

锁链锁蛤蟆是锁链锁龟鳖的别体。且不说女娲别名之嫦娥曾化为蟾蜍图腾的传说，仅看红山文化、安阳商墓出土的龟鳖图像便可肯定：龟鳖和蛤蟆往往异质同构——龟鳖和蛤蟆你中有我我中有你，正是其龟鳖不别的反映。

福建泉州顺昌县境内的齐天大圣、通天大圣墓（图片引自泉州网；4 图 1-4）——这个报道曾引起国内喜欢传统思维的人一片嘲笑：福建顺昌县博物馆馆长王益民曾发表论文《孙悟空的原籍在福建宝山》，说在顺昌县境内的宝山主峰南天门双圣庙内，有一处建于元末明初时期的齐天大圣、通天大圣兄弟合葬墓，这齐天大圣是孙悟空，通天大圣是孙悟空的弟弟。其实猴神庙在中国不少地方都有，只是许多猴神的形象像我们在图像中常见的孙悟空。

也许泉州的齐天大圣、通天大圣，是传说中史前重黎部族某一支的族长南迁至此，他们的后人将这些祖先在保留其主图腾的前提下，化作兄弟二神了吧。正如《西游记》作者吴承恩根据伏羲氏聚居今连云港地区的后人传说，将伏羲氏猴图腾转化创造了孙悟空的道理一样。伏羲、女娲就是司天理地的重黎氏，在传说中，同族婚的夫妻转化成兄弟并不奇怪。

在 4000 多年以前，大禹一族借治水之势剪除祝融之后在中土的势力，于是其后人向多方迁徙，其猴子图腾也随而迁徙，到今天福建者，或者就是泉州的齐天大圣、通天大圣二兄弟神。

顺昌县有的地区按时会祭祀猴神。祭祀中猴神的替身身上要绑上锁链——故宫博物院藏战国时期"刻花螭梁盉"上被锁链锁着的猴子，二者之间应当有着奇妙的联系。

画像砖中"黄帝升仙图"非常有名，但这种命名根据不知何在。升仙之说大概在其人物身着羽衣。但明显的是，此人头戴斗笠，肩披蓑衣，手持锹耒，挽袖露腿赤脚，当是汉代传说中大禹治水时的打扮（4 图 1-5）。

在图形述说修辞、修饰上，此人身后的月亮是一种衬托，衬托其身份和处境。在古人看来，月亮是大地之精，它的位置在伏羲八卦坎位上，坎为水，它主宰着大地的生命之水，所以这画面中它在起着衬托意义的基础上象征水。此人身

下生着翅膀的龙，颇似传说中协助黄帝杀死蚩尤的"应龙"。是"应龙"也不妨，《山海经·大荒北经》说，"应龙己杀蚩尤，又杀夸父，乃去南方处之，故南方多雨"，这"应龙"也是兴水之物，何况"龙非凤不举"的观念在汉代仍不陌生，画像砖上龙生翅膀者多见，所以作为水神之龙的造型必异质同构以鸟。此人手牵脚踏的鸟最能道破玄机：《礼记·月令》："夏之月……其帝炎帝，其神祝融，其虫羽，其音徵。"炎帝之族有祝融，祝融曾受帝舜之命杀死了大禹的父亲鲧，此仇入心要发芽，因而祝融之后共工氏遭大禹攻伐，乃至一代共工族领袖相繇（相柳）遭大禹杀害。"夏之月……其虫羽"，此"羽"在汉代往往以南方方位神朱雀代之（见《三辅黄图·未央宫》），因而这人手牵脚踏的鸟乃朱雀，它象征的是大禹治水时期的政敌、仇人祝融、共工之类。

　　——此人是大禹无疑，是汉代人心中神化尚浅的大禹。估计大禹甚至帝舜被后人不停地神化，与道德化身之孔子对舜、禹政变没有表态有极大的关系。

　　历朝历代中国有良知的知识分子都在追求一个不变的理想，那就是让社会制度达到合理。于是传说中恍惚难稽的一些史前领导人物，就被塑造成了这种理想的化身，乃至领导者的个人品质往往决定了社会的好坏。所以史前的圣君，个人良好的行为总是出类拔萃。同样，对这种理想的化身，自然也会最大程度上隐恶扬善。

　　大禹的地位得自政变帝舜，这在将理想化身系于他的人来说，自当隐恶扬善。《论语·泰伯》载孔子曰："禹，吾无间然矣！菲饮食，而致孝乎鬼神；恶衣服，而致美乎黻冕；卑宫室，而尽力乎沟洫。禹，吾无间然矣！"不知道孔子是否看过大禹政变了末代帝舜的材料，即便就是看过这类材料大概也不会指责大禹，这是因为大禹勤政为民而全然不顾私人生活，已经接近孔子眼里作为国家最高领导人的标尺，倘若政变的结果乃是出现了这样的一位领导人，孔子自然会说"吾无间然矣"！

　　孔子心中圣君的标准乃"博施于民，而能济众""修己以安百姓"。然而，在孔子看来，巍巍荡荡的尧帝、舜帝，也没有达到这种标准。子曰："何事于仁，必也圣乎！尧、舜其犹病诸！"子曰："修己以安百姓，尧、舜其犹病诸！"这见于《论语》之《雍也》《宪问》内容一致的两句话，就是尚未达标的证明。也许一代崛起的帝舜政变了末代帝尧，在深谙历史的孔子般的哲人看来，自有他的道理而无须指责。

　　帝尧应该是个前后多人合成的时代称谓，帝舜也应该是个前后多人叠加的时代名称，然而前后多人良好的品行、成就，往往凭借了如此的叠加合成，成就了一个个可以作为理想化身的圣君。

第四节附图及释文：

1-1

1-2

4 图 1-1·战国青铜器上被锁的猴图腾（右为左图之线图）
4 图 1-2·装饰以猴子的青铜盉

1-3

1-4

1-5

4 图 1-3·四川巫山出土的链锁水神铜牌饰线图
4 图 1-4·福建泉州顺昌县境内的齐天大圣、通天大圣墓（图片引自泉州网）
4 图 1-5·汉代大禹治水画像砖

第五节　尧都出土陶罐文字的主人当是帝舜

因为尧都遗址曾是帝尧氏执掌天下的首都（5 图 1-1），所以大家几乎皆认为这里出土的朱书陶罐属于帝尧的物件。基于此，释陶罐上的字曰"文"曰"尧"（5 图 1-2）。这两个字，它们归属的主人应是帝舜氏。

我认为，帝尧于公元前 2357 年被帝舜取代，尧都出土陶罐上的文字，间接透露了这场取代的讯息。

甲骨文、金文有"文"。典型的甲骨文"文"字（《乙》六八二〇）象形正立的人形，胸部刻画纹饰，它是文身之人象形字。还有的"文"字，在象形正立人形的胸部刻画一卧"C"（《合集》三六五三四）。甲骨文凡是和龙蛇有关的字，均有"C"或"S"状笔画，因此这卧"C"，借代龙蛇文身。金文"文"字在象形正立的人形胸部画一"心"字（如《利鼎》等），这"心"字也是借代龙蛇文身，因为殷人崇拜东方苍龙星宿，苍龙星宿的心宿（又名商星、辰星、大火等）可以代表整个苍龙七宿——天上的苍龙七宿，本也象形甲骨文的"龙"字。殷人有文身习俗，身上纹龙蛇是必然，龙蛇是他们继承自大昊伏羲氏的主图腾之一。龙蛇由人体纹画转为衣袍纹章则为龙袍，殷人自炫乃穿龙袍的民族，还以龙袍象形字为族号曰"衣"。"殷"与"衣"同声，是周人强加给他们的

侮辱性文字代号：金文的"殷"象形持刀加于腹中怀物的侧面人身，那可能是让人会意商纣王剖腹看胎儿的暴行（另有拙文介绍）。

殷人认为自己出自帝舜，帝舜是大昊伏羲氏晚些时段的族号。《孟子·离娄》："舜，东夷之人也。"《礼记·王制》："东方曰夷，被发文身。"日本泉屋博物馆藏的商代青铜礼器（5 图 1-3）颇能说明问题：

这件青铜礼器过去误命名曰《虎食人卣》，实则是虎形龙和文身女祖交合卣。商代龙分虎头蛇躯龙与虎形龙两种，后者的最大特征是拟鸟爪的三趾爪，尾近蛇躯。这虎形龙象征大昊伏羲氏。《左传·昭公二十九年》："大皞（昊）氏以龙纪，故为龙师而龙名。"伏羲氏图腾是龙，龙图腾和他交换位置那他就成了这件礼器上的虎形龙，而且，既然化为龙形的伏羲身上纹满了龙蛇，现实中的伏羲其人安能不文身乎？女祖即伏羲的妻子女娲，她被发（剪为齐颈短发）文身。当时已有了"领袖"的概念，所以在她脖子、手腕上纹了领口、袖口。请注意，她的脚腕上并没有裤口的表示，而且这种裸身满布纹饰的雕像殷墟妇好墓也出土过几件，有件玉雕女生纹了领和袖，其臀下还雕刻了阴穴（5 图 1-4），另件一男一女同体玉雕，男女的性器突出在文身中（其男生身上还纹着代表贵族身份的绂。5 图 1-5）。

伏羲之文身和女娲之文身会继承下去，商王族继承了文身，与他们相隔时间不远的祖先帝舜氏当然也会继承文身。若准此，尧都出土陶罐上的"文"，虽然省略了文身的表示，却是代表帝舜自己地位的"文"——帝舜氏是传承有序的、以文身为炫耀性标识的伏羲、女娲之重要传人。

"文"虽然是伏羲族系种族之优越的标识，不过这种标识也可能是敌对民族认定的耻辱。

《左传·哀公七年》记载周文王父亲的哥哥太伯，为了周贵族兴旺而与弟弟仲雍举家迁到了荆蛮之地，开始太伯"以治周礼"，服饰尚未入境随俗。为了求发展，仲雍嗣位太伯之后丢弃周贵族服饰制度传统，开始了吴国姬姓"断发文身，裸以为饰"的先例。对此《史记·吴太伯世家》记载的更加详细："太王欲立季历（周文王的父亲）以及昌（周文王姬昌），于是太伯、仲雍二人乃奔荆蛮，文身断发，示不可用，以避季历。季历果立，是为王季，而昌为文王。"请注意这段文字："于是太伯、仲雍二人乃奔荆蛮，文身断发，示不可用"！周王族人员一旦"文身断发"，绝不可以用做王族的继承人。

周族的死敌是商王族。可见殷人以文身为领袖民族之标识，而和他们对立的周民族却不文身。甚至周灭商后，中国从此将文身当成了罪犯的标记，竟然至今还有视文身为大逆不道的认定。

帝舜氏作为中国领导民族的施政举措是"豢龙""乘两龙"（拙文《龙的历史节点》对此有述，此不赘）以凝聚人民，所以在鸠占鹊巢的尧都遗址里，自然而然出土了一头双身龙的彩陶盘（5 图 1-6）——过去大家误认为陶盘上的龙是一条，其实看龙身上段段斑纹是错开的，那是两条龙躯体相并一起的表示，

乃雌雄两条龙共为一首。商王族的族徽都是以一头双身龙为内涵的各式变形。帝舜氏这陶盘里的一头双身龙，是帝舜的族徽。而"文"字作为文身之人的象形，文身的内容正是图腾之龙。所以"文"字为大昊伏羲继承者帝舜氏图腾性文字，理所当然。

如果"文"字为帝舜氏领袖中国的图腾性文字，那么另一陶罐上所谓的"尧"字，就可能是误释。

陶罐朱书的这个字由"〇""一""人"三部分组成，它应该释作"元"。

在大汶口文化陵阳河遗址出土的"〇"形符号，不象征着太阳便象征着天；商代金文"元"字由"〇"在"人"上两个符号组成，还能保持人与天通的意思。甲骨文"元"字从"二（上）"从"人"，"二（上）"在"人"的顶端，亦有人与天通的意思（甲骨文上字为向上半弧形内加短横，下字为向下半弧形内加短横，因为天是圆的，半弧形是圆天的省略符号）。

古氏族酋邦之长会被认作能够交通天地的人物。《国语·楚语下》载，颛顼氏承袭少昊氏后，令伏羲氏之核心民族重、黎氏"绝地天通"，亦即断绝他人与天交通的权利，只允许重、黎氏人与天通。帝舜取代帝尧领袖天下之后，这种权利又回到重、黎氏的后裔羲氏和氏手里，也就是又回到伏羲当时的族号帝舜氏之中。人与天通的权利也意味着掌握天下的权力。若此语境可准，那么：

陶罐朱书的"〇"象征着太阳或天，"一"在"人"上，用于指示人之上是天，因此这个字可以释为"元"；人能与天交通则是伟大之人、承载天命之人。《尚书·虞书·益稷》载帝舜作歌曰："股肱喜哉！元首起哉！百工熙哉！""元首明哉，股肱良哉，庶事康哉！""元首丛脞哉，股肱惰哉，万事堕哉！"其"元首"的元字，正可以为其注脚。《易经·明夷·九三》："明夷于南狩，得其大首，不可疾贞。"其"大首"与此"元首"义近，只是后者有可以会意天生便是伟大领袖的味道。

帝舜于公元前 2357 年取代帝尧，是由帝舜亲族羲氏和氏观天授时的结果披露的。此刻观天授时，正是帝舜氏控制人与天通的表现[1]。

比较新石器晚期人像雕刻，不少戴羽冠的首领、神巫，如良渚文化人与龙共身神物（5 图 1-6）。这羽冠原始的意义在象征着太阳——因为羽冠的羽毛取自鸟，传说太阳就是鸟，所以戴羽冠就意味着以太阳为冠。从这个意义上讲，陶罐上的"〇"乃象征着太阳的羽冠，这种羽冠也可谓之"皇"。如果此说可准，那么《尚书·虞书·益稷》载帝舜自称之"元首"，可以释为首领权力始自天帝、太阳所予。说到这里叫人想到了古人认识的太阳之来历——

天帝帝俊、帝喾、大昊伏羲氏和女娲氏生了十个太阳、十二个月亮，他们后人之男人就成了太阳的子孙。帝舜氏是太阳的子孙，商王族自然也是太阳的子孙，于是这些子孙以十个太阳甲、乙、丙、丁……的名字命名自己，如商汤王名字就叫"乙"。

陶罐"元"字是帝舜氏图腾性文字，后来道教至高无上的"元始天尊"，

正是基于它的图腾性文字的意义，而陶罐"文"字意义的神圣，也正是中国人最高向往之文明的最初出处。

注：

[1] 公元前2357年至公元前2071年间，炎帝和黄帝后裔在司天授时、治理洪水之中有所竞争。根据目前大家公认的商王族姓巳、周王族姓姬的来历，我们知道了进入竞争的帝舜氏、羲氏和氏、祝融氏、共工氏来自巳姓，他们的祖先为伏羲氏（帝俊、帝喾、大昊等是其别称）、炎帝氏（姜姓来自帝俊），帝尧氏、鲧、禹来自黄帝氏，而鲧、禹后世则被称为夏后氏。司天理地原是伏羲氏之重、黎氏的世职。重、黎常常被统称为祝融氏——本文的羲氏和氏，是指祝融氏司天授时的代表族人，共工氏则是祝融氏治理水土的代表族人。特别需要强调的是，无论共工、鲧、大禹，他们治理水土的方法都是在水患普及的地区，填土成为大大的堙堆。在《山海经》中，堙堆的名字曰"山""台""复""渊""池"等。

第五节附图及释文：

5 图1-1·山西临汾陶寺遗址——尧都（公元前2300年 - 公元前2100年）
5 图1-2·尧都出土陶罐上文字：元、文（右为左的黑白图）

5 图1-3·商代的龙形伏羲及文身女娲
5 图1-4·妇好墓出土的文身女贵族

5 图1-5·妇好墓出土的文身一男一女同体玉雕（右为男子）

5 图1-6·尧都出土的一头双身龙的彩陶盘

國家圖書館出版品預行編目資料

造物未說的秘密 ： 破解上古圖騰崇拜祖源/王晓强作．-- 初版．-- 臺北
市 ： 博客思出版事業網，2023.3
面 ； 公分--(中國歷史；1)
簡體字版
ISBN 978-986-0762-37-2(平裝)

1.CST: 圖像學 2.CST: 文物研究
940.11 111015097

中國歷史1

造物未說的秘密——破解上古圖騰崇拜祖源

作　　者：王晓强
主　　編：張加君
編　　輯：周晓方
美　　編：王一峙、盖玉雪
校　　對：楊容容
封面設計：方心之
出　　版：博客思出版事業網
地　　址：臺北市中正區重慶南路1段121號8樓之14
電　　話：(02) 2331-1675 或 (02) 2331-1691
傳　　真：(02) 2382-6225
E - MAIL：books5w@gmail.com或books5w@yahoo.com.tw
網路書店：http://5w.com.tw/
　　　　　https://www.pcstore.com.tw/yesbooks/
　　　　　https://shopee.tw/books5w
　　　　　博客來網路書店、博客思網路書店
　　　　　三民書局、金石堂書店
經　　銷：聯合發行股份有限公司
電　　話：(02) 2917-8022　　傳真：(02) 2915-7212
劃撥戶名：蘭臺出版社　　　帳號：18995335
香港代理：香港聯合零售有限公司
電　　話：(852) 2150-2100　　傳真：(852) 2356-0735
出版日期：2023年3月 初版
定　　價：新臺幣1200元整（平裝）
ISBN：978-986-0762-37-2